台灣美術史綱

A HISTORY OF FINE ARTS IN TAIWAN

劉益昌・高業榮・傅朝卿・蕭瓊瑞／著

藝術家 出版社

目 錄
Contents

總 審 定：陳奇祿
審查委員：陳奇祿
　　　　　劉文三
　　　　　莊伯和
　　　　　李乾朗
　　　　　林會承
　　　　　王秀雄
　　　　　林惺嶽
　　　　　何懷碩
　　　　　顏娟英
　　　　　黃才郎
　　　　　林曼麗
　　　　　倪再沁
　　　　　何政廣

序

疏通歷史的長河

/林惺嶽

一九一九年，也就是中國大陸爆發五四運動的那一年，日本成立了帝國美術院主辦官方美術大展，簡稱帝展。帝展成立的第二年（一九二〇年），一位來自台北的樸素青年雕刻家黃土水，提出了以原住民為題材的〔山童吹笛〕參加競逐，結果榮獲入選。消息傳出頓時轟動了台灣全島。不啻給島內屈居二等國民的青年帶來了震憾性的鼓舞。

最難得的是，黃土水啟蒙於本土的民間宗教藝術，首次入選帝展的作品也是取材於本土原住民。而其嘔心瀝血的最後遺作—〔南國〕，也是以最足象徵台灣農耕社會的水牛群像為主題，流露出黃土水濃烈草根性的創作人格特質。另外，黃土水在留日深造時，僅觀摩一位義大利大理石雕刻家的技法，即自請模特兒嘗試大理石的人像雕作，費時三年功夫，而雕創出了具有大匠之風的〔甘露水〕。並以此作再度入選了帝展，如此的敏感及鬥志，足以點出台灣人民潛藏著極為優異的美術創造天賦。

然而這位光芒四射的天才及其藝術所投射的啟發性意義，卻未隨著時空運轉，經由承先啟後的文化機制而順利傳遞開來，反而歷經橫逆，而渡過了一大段隱晦黯淡的歲月。

在大戰後，黃土水的〔南國〕及〔甘露水〕淪入陰霾。陳列於公會堂（今中山堂）的〔南國〕是浮雕，不佔立體空間，題材也較無爭議，得以在荒亂中逃過一劫。收藏於教育會館中的〔甘露水〕，則在該館改為台灣省臨時省議會館時，遭到進駐者棄置，理由是裸體雕刻有傷風化，〔甘露水〕從此失蹤，至今不得重見天日。

一直到鄉土運動洗禮後的八十年代，〔南國〕才被行政院文建會翻模複製，公開展示在美術館。但〔甘露水〕仍然未能與台灣人民見面。同時經過長期的荒廢，有關黃土水的文獻及資料也零碎不堪，遺留的作品更是稀稀落落，加起來僅約三十件左右，以致進行展覽及整理研究都遭到了困難。一九九二年，藝術家出版社推出了《台灣美術全集》時，本應居第一集登場的黃土水，卻無奈的落後為第十九集方得面世。

黃土水及其藝術的落難不是孤立的個案。其他類似的人物可以舉出如林獻堂、莫那魯道、林呈祿、林茂生、蔣渭水、林秋梧、陳炘、賴和、蔡阿信、張維賢、王井泉……等等一大串名單來，他們都曾長期塵封在歷史陰暗的角落。我們可以在一九九三年台美文化交流基金會舉辦的「台灣近代史顯影」中，窺探到多少傑出人物，隨著台灣命運之坎坷，而備受壓抑與扭曲。如果我們再通過這些逐漸出土的人物，再往前探索到更廣更深的時空，會恍然發覺貫穿幾百年、幾千年，甚至上萬年的台灣歷史長河中，橫梗著多少斷層及荒蕪，從一再被發掘的史前遺址到解嚴後始漸公開的政治檔案，正等待著我們去尋根探源，去拓荒整理。

第一節　在寂靜的穹蒼下

台灣的歷史命運，導因於其特殊的地理位置，台灣坐落在亞洲大陸的東南沿海，東向浩蕩太平洋，北經琉球銜接日本，南望菲律

賓的呂宋島。在十六世紀末以至十七世紀初，其地理位置的重要性，逐漸在海權貿易競爭交織中凸顯出來。斯時，台灣的地位正處在荷蘭船航向日本，中國船航向菲律賓，日本船航向南洋，以及西班牙船沿著黑潮從墨西哥駛向菲律賓的航道上。居於如此重要的海運線交織點上，合乎邏輯的注定台灣先後被上述強權先後入主統治的命運。

一六二四年，荷蘭人在台南登陸，進而驅逐了盤踞北部的西部牙人。此來自萬哩外的歐洲強權之佔領台灣，除了經營成海上的貿易據點以外，更具開創性的意義，是把台灣帶進了有文字記載的歷史里程。

接下去晚明鄭成功及清延先後治理台灣二百多年，引來大陸拓荒移民潮，移入漢文化並開墾出趨於完善的農耕社會。

到了十八世紀末，日本西化成功一躍為東亞海上強權，在一八九五年擊敗清延而佔有了台灣。日據政府為提高殖民統治台灣的效率，進行一序列科學實用的調查，不期而然的把台灣的歷史推向史前史領域。

一九〇六年～七年，日本來台專家粟野傳之丞及宮村榮一，先後發現了台北芝山岩遺址及圓山遺址，而開啓了台灣考古遺址及史前史的研究。其後鳥居龍藏、伊能嘉矩、森丑之助、金關丈夫、移川子之藏、鹿野忠雄、國分直一、岡田謙等專家們相繼投入發掘研究。一九二八年台北帝國大學成立，乃水到渠成的設置了土俗人種學研究室、語言學研究室、醫學部等啓導了一批台灣新秀宋文薰、劉武雄、劉茂源、張耀錡等，共同針對遺址、田野工作記錄等史前史資料，進行

考古、體質、語言、歌謠、文獻的調查研究，從戰前一直延續到戰後，已大致疏理出追溯到冰河時期的台灣歷史長河脈絡。使我們可以假設出從遠古洪荒以至十七世紀進入文字歷史的文化層次序列圖像。

大約五萬年前，也就是冰河期的晚期，台灣與亞洲大陸相連，使華南一帶的動物得遷移過來。二萬年前左右，在台灣出現了以簡單石質的尖器、利器、砍器、石片器，從事採集、狩獵、漁撈為生的人類，分佈在台灣東部、恆春半島及西海岸中北部，形成了最早的長濱文化及網形文化。一直延續到五千年前左右才告消失，是為舊石器時代的晚期。往後移入了南島語系族群，他們的生活型態從新石器時代早期，歷經新石器時代中期、晚期一直到金屬器時代的文化系列演變，依已出土的遺址，可依序為大盆坑文化，圓山文化早期，汎塘埔文化、牛罵頭文化、牛稠子文化、東海岸繩紋紅陶文化、芝山岩文化、圓山文化晚期、植物圓文化、土地公山系統文化、營埔文化、大湖文化、鳳鼻頭文化、卑南文化、花崗山文化、麒麟文化、十三行文化、二本松系統、谷關系統、番園系統、大邱園文化、崁頂文化、蔦松文化、比鼻鳥系統、北葉文化、龜山文化、靜浦文化等等這些以代表性遺址為命名的文化層序，留下了大量遺物（包括人工遺物、生態遺物、遺跡），而遺留這些文化遺層物的族群，可以說是現在所稱原住民（包括平埔族及高山族）的祖先。這些生活在台灣島上長達七千年左右的族群，遍佈在山上及沿海平原，屬於沿海平原一帶的族群，能夠觀測

天象、氣候及潮流，他們是善於航海的民族，於大約在五、六千年前左右，由台灣開始向東、西、南、等方面擴散，遍及菲律賓、婆羅洲、印尼、馬來西亞、中南半島，甚至達到太平洋及印度洋的領域。形成了北起台灣，南至紐西蘭，東到南美洲西岸復活島，西達非洲東岸的馬達加斯加島的遼闊領域。

留在台灣島上的南島語系族群，實際上包括阿美、泰雅、排灣、布農、魯凱、卑南、達悟（雅美）、曹、賽夏及邵等高山族，以及西拉雅、凱達卡蘭、噶瑪蘭、巴則海、道卡斯、雷朗、巴布拉、貓霧悚、安雅等平埔族。這些分佈在高山、平原、島嶼的原住民，則在一千年前左右進入生活文化穩定發展的階段。一直到十七世紀台灣島浮現在海權爭霸戰的世界地圖上，島上的南島語系族群，才面臨了強悍的外來族群文化的衝擊與掠奪。依照原住民的觀點，（註一）島上的南島語系族群從此失去了悠遊自在的自主地位，而步上了數百年來充滿悲劇色彩的流離歷史。

從十七世紀至日本佔領爲止，是第一階段的流離，原住民被迫從肥沃的平原撤退到深山叢林。

從戰後到五十年代國民政府實施「保護政策」爲止，原住民被隔離在漢人大社會之外，而停滯了原住民社會的現代化發展，是爲第二階段。

自五十年代以後工業化發展至今是爲第三階段，資本經濟透入山地經濟，原住民在市場經濟的誘導及逼迫下，不得不又大規模向平地社會及都市叢林遷移及流離。

在此長達三百多年的「撤退」又「回流」中，本居平原地帶的平埔族受到外來文化衝擊最大，使其傳統社會文化在不斷的抗拒與認同中，趨於消失。

其餘分佈於中央山脈一線及以東的高山族原住民，也漸沒落至黃昏族群的悲哀。其生存空間及社會結構之備受壓抑，也連帶波及了文化藝術的存續。

在上述「撤退」及「回流」的悲難中，原住民藝術的生機也一再受到重挫。第一次重挫是日據政府征服性的山地政策所造成，嚴重的破壞了原住民階層有序的社會結構及自給自足的經濟型態，使其原本藝術創作賴以發展的傳統環境趨於崩解。到了戰後，美國文化介入山地，雖然帶來了衛生及醫療的濟助，但基督教傳播的強烈排他性則瓦解了原住民的傳統信仰，也就摧毀了支持其藝術想像的精神力量。再接下去，工業化資本主義的滲透，導致原住民的藝術逐漸受制於市場經濟的操控，也根本改變了有藝術才華的原住民在其傳統社會中的角色及功能。

另外，強力施加的具有文化歧視性的「德政」，亦值得商榷，例如改革蘭嶼雅美族的木柱屋及丁字褲的想法及做法，均會對蘭嶼的文化及藝術帶來負面的影響。

總之，當一個部落社會的頭目權威、人際倫理、神靈崇拜及自立自在的生活方式遭到擊潰以後，原住民自發性的藝術創作泉源也就趨於枯竭。

如今平權時代來臨，多元性文化並行的趨勢下，原住民的文化藝術應受尊重已成普遍

共識，而原住民本身的自覺亦發出重振「部落社會」及「獵人文化」的呼聲。雖然能否克服現實的殘酷並不樂觀，但文化的反省對所有族群都是必要的。

處於台灣人民當家做主的民主化里程，驀然回首，我們實在遺漏及荒廢了太多太多的歷史文化遺產。從歷史長河中寂靜沉澱了幾千年的史前文化遺物，到當今原住民藝術，都是屬於原始藝術的範疇，而原始藝術已成當代藝術修史工作絕不能忽視的一環。

在一八七九年西班牙奧塔米拉史前洞窟被發現以後，世人對遠古冰河時期穴居人的藝術表現之生動，極為震驚，同時延伸考察到現存部落社會的土著藝術如非洲、大洋洲、澳洲等土人的藝術，竟與史前藝術呈現共通連貫的特質，皆能在簡單工具及異於科學的觀察中，透現簡化的想像，誇張的手法，及裝飾性的構思，來表現造形藝術的魅力。這些初民造形藝術的特質，對當代藝術演變的實質啟發影響力正與日俱增。也促使美術史的整理研究擴大視野，不但接納了土著藝術，也進而深入延及到史前的地質學領域。

因此，無論從本土化或國際化考量，台灣美術建史工作，必須嚴肅認真面對本土的史前遺物及原住民的文物，設法將沉寂幾千年的本土原始藝術適當的安置在即將建立的台灣美術史架構之中，以貫穿成源遠流長的脈絡。這就得求助中央研究院、台大文學院及省立博物館及其他民間機構的成績，尤其是原住民的藝術，如建築雕飾、生活器皿及其他日常用具等造形美術，以及遍佈各部落族群的紡織、刺繡、衣服、飾物等之工藝美

術，也主要保存於上述三大學術機構之中，整理研究的範圍可以上溯到西班牙及荷蘭據台時期，甚至包括早期歐美來台探險家所蒐集收存的資料。

從官方到民間有關原始藝術的蒐集、整理、研究、百年來並沒有中斷，但以台灣美術建史工程為主軸來編納整理及論述，尚未開始，這是當前刻不容緩的工作。

第二節　從林本源庭園到台陽美協

大陸東南沿海漢人較具規模移民台灣，是在荷蘭據台時代，主要是被召募前來開墾農地，生產稻米及甘蔗。由於備受荷蘭當局剝削而苦不堪言，終日只圖溫飽，既無餘暇也無餘力從事藝文。

鄭成功在大陸軍事失利，退而驅逐荷蘭人據守台灣，實施屯田擴大農耕兼行對外貿易，以將台灣經營為徐圖中原的基地，帶來了第二波移民潮，許多反清的明末遺老臣民紛紛由大陸渡海來歸，其中不乏飽學之士，給予化外之地注入了中原文風。

二十三年後，清廷擊敗鄭氏政權，為了防範台灣的反清力量復燃，「勵行移民三禁」多方限制大陸漢人渡台。惟陷於水深火熱的大陸沿海居民，仍不顧禁令，冒險犯難前仆後繼的湧入台灣，造成人口遽增拓荒迅速。清廷審時度勢，乃在一七六〇年取消攜家帶眷來台的禁令，更吸引了大量蜂踴而至的移民，在披荊斬棘下，農耕拓墾由南而北蔓延擴張，繼之村落與城鎮亦隨之紮根興起。到了乾隆嘉慶年間，台灣已進入穩定發展的農

村社會，不但人口已達二百多萬，稻米、蔗糖、茶葉、樟腦產量豐饒，不但自給有餘，還可與大陸的棉布、中藥、雜貨等進行交易。

據《台灣省通志》〈學藝志藝文篇〉的記載：

乾隆嘉慶年間，本省地利日闢，城市繼立，閭閻鼎盛，家弦戶誦，蔚為上國……

至十九世紀中葉鴉片戰爭過後，清廷被迫開放台灣的淡水、安平、基隆、高雄等通商港口，乃使台灣農產品進入國際化貿易市場。尤以茶葉及蔗糖為大宗，分別輸往澳門、美國、日本及澳洲。促成十九世紀後半台灣商業的繁榮。因此，乾嘉之後台灣已厚植出足以支持藝文活動的經濟基礎。導致中原的人文資源應台灣之需而源源注入。同時台灣也累積了主導書畫風氣的舊文人階層，這個階層大致由三方面的人材匯成。

其一是清廷派駐台灣的官僚系統，如謝曦、柯輅、周凱、沈葆楨、劉銘傳、唐景崧等等。

其二是大陸流寓台灣的名士，如葉文舟、曾茂西、陳邦選、謝琯樵、呂世宜、葉化成、林紓等等。

其三是土生土長的科舉文人，如林朝英、莊敬夫、張朝翔、林覺、謝彬、蕭聯魁等等。

這些能書善畫的名士，以中原傳統文人畫為宗，活躍在南北繁榮的城市裡，沿著台南、嘉義、彰化、新竹、桃園、台北、基隆、宜蘭等地遍佈開來。在這些都會中，除了廟宇及公署的儒、釋、道人物畫及壁畫的

藝術需求以外，特別是經濟雄厚的豪門世家的崛起，不只大事興築華宅巨邸，設置畫樓水榭，以舉詩酒之會激勵文風，更吸引了書畫才子前來共襄盛舉。如台南巨賈石鼎美的豪園巨宅，新竹鄭用錫（台灣第一位進士）的北郭園及林占梅的潛園、以至台北板橋林本源庭園等都曾集一時盛，尤其是板橋林家後來居上的成為台灣文風最盛的中心。

板橋林家傳至第三代林國華、林國芳昆仲時期，資財雄視全台，為培養家族子弟晉身科舉，不惜重金禮聘名士學者來當教師，也為了崇尚藝文風雅，延攬書畫名家前來進駐創作及授藝。像呂世宜、謝琯樵及葉化成等名家就曾被請來負責林本源庭園的擘劃。其中呂世宜涉入最深，他不但客寓林家講授書法及金石學，還為林家購置數萬卷書籍及千餘種的金石拓本，另外還有數量可觀的歷代名家的真蹟及刻版。使板橋林家儼然成為銳意藝道的大本營，傳播影響深遠。莊伯和先生曾特別為文推崇。（註二）

值得注意的是，清廷領台時期興起的書畫，雖然地緣上能經由福建而多少觸及江浙中心的精華。但事實上卻盲隨中原已入暮途的文人畫流風，不但技法格式臨摹，花鳥、四君子、人物等題材亦沿襲中原而不涉及台灣的自然及人文的景象。只一味講求不涉人間煙火的詩情及墨韻，從未思關注或紮根本土的拓荒社會。究其原因，實有基於當時政教背景之必然。

清廷治台長達二百一十五年中，始終未曾放鬆防範心理，在社會動亂（三年一小亂五年一大亂）頻繁，主導民變人物多屬草莽性

的鄉野人物的顧忌下，治理官吏一向拒用在地人士，而皆特地從唐山內地派駐，任期三年，同時不准攜眷赴任，造成駐台官僚集團常存五日京兆心理，視駐台為暫時的客居，無法落實斯士。

而渡海來遊或客寓的名士，則視台灣為化外之地，他們挾中原之威君臨台灣，且多遊走於城市的豪門世家，自不可能走向十字街頭來調整心態。

至於土長的文人，則熱衷科舉之途，也就服膺中原封建的價值觀，他們希望功名以期躋身往來無白丁的上流社會。因此對唐山文人畫風格，只有仰慕臨摹，無從質疑思變。

事實上以上三股文人，皆為積弊已久的科舉制度所形塑的人物，他們所讀的書是關於古代經典知識及文章格式，其內容甚少涉及現實，缺乏經世濟民的專業素養，只重因襲的思考模式，在師徒制相授慣性下，很難產生真正的創意及想像力。

不過文人書畫金石並非是清代台灣美術的全部，我們切不可忽略當社會經濟步入穩定時，除了文人書畫的活動以外，還有另一股美術創作一直在沉潛發展，那就是與拓荒奮鬥相輔相成的民間藝術，包括宗教藝術及民俗工藝。在這方面，林保堯教授有一段精彩的陳述：

百年來，代代先民祖先們不畏黑風高浪，橫渡大海，終於帶來了進駐本島移民文化的落腳據點。那庇護族人、家園、鄉親永遠安寧的一間間廟宇、宅邸、土角厝等，便隨著移民的開墾、屯居、遷徙等等的生活作息動線，在本島的各地留下了點點滴

滴的各種信仰文化的空間實體構築。（註三）

這段生動貼切的描述，道出了民間藝術強韌的草根性力量，最主要的是集中在各式各樣的大小廟宇，隨著經濟的發展，香火的鼎盛，廟宇空間構築也跟著趨於雕砌輝煌，這裡面集合了建築、雕刻、繪畫、書法、陶藝及其他工藝創作於一爐。每逢節慶拜會時，獅陣、宋江陣、南北管、野台戲及各式各樣遊行出籠，寺廟可說是散佈在台灣民間各鄉鎮的文化中心。

劉妮玲曾將清治時期的台灣結構大致區分為官吏、班兵、台民三個群體。其中官吏是掌握政治運作者，班兵負責維持社會治安，而台民則是構成台灣社會的主體。（註四）如果我們肯定落實本土耕耘奮鬥的人民為主體，則對其生活中鑄造文化之複雜性及可塑性，應予以注意。基本上，大陸來台的拓荒移民，自始即面對一個完全陌生而又荒蕪險惡的環境，在從事艱苦拓荒的奮鬥中，移入母體社會的文化並不見得全然適應新的土地。故開拓先民務必對新的生存環境的挑戰，做相當程度的反應，此種面對新挑戰的反應會催生新的生活文化。細察台灣各地作息及信仰的空間構築，吸納著多少平埔族及許多外來異文化的質素。同時在生活實用的歷練中，所產生的轉化及融合的過程值得研究。

從洪通、朱銘的出現及李梅樹晚年之全心投入三峽祖師廟的籌建，也可窺探出唐山基層社會美術移入台灣拓荒社會中的演繹及沈潛發展的啟發性。同時由於民間社會發展的持久性及堅韌性，也提供了文人墨客的養息

空間，因此不少書畫家隱入民間安身立命。而像林覺則是遊走於文人畫及民俗畫之間的職業性名家。

不過不管文人書畫或民俗藝術，在清治時期始終沒有建立一套教育、研究、獎勵及推廣的機制來予以傳承發揚，以致遭到時代巨變或強勢文化的挑戰時，即呈反應失調的現象。

一八九五年，日本在甲午戰爭擊敗清廷取得台灣。當日軍大軍壓境時，那些持客居心態的官宦階層紛紛逃避唐山，佔絕大多數投注血汗於斯土的廣大人民則行武裝抵抗，經過日本武力殘酷鎮壓，到一九一五年乃告平息。之後日本傾全力近代化開發，以科學實用調查工作為前導，再興建交通、水利、電力、港口等公共建設，繼而投入龐大日資從事壟斷性的產業拓殖。到了一九二〇年代日本來台投資的企業規模及數量已頗可觀，不但農產及加工業遽增，足供日本市場並推展國際貿易，成功的把台灣經濟帶向資本主義化，還將之順利納入「對日從屬化」的軌道。

另一方面，日治當局從普施日語教育入手，再配合其他有限度的近代化教育，逐漸把台灣帶進日本文化圈裡。到一九一〇年代晚期，台灣的政、經、社會及文化方面已進向新的局面。經濟建設加速了都市化的腳步，人口快速集中在台北、新竹、台中、嘉義、台南、高雄等沿著縱貫鐵路崛起的都市，在都市裡，教育、交通、電信、醫療、衛生、行政、治安、文化、娛樂、大眾傳播等公共建設漸趨完善，不但形成了孕育新文化的舞台，也使台灣島內外面臨了新的變數及新思潮的衝擊。

從文化層面觀察，日本領台以後，舊漢文化仍然籠罩在台灣的社會，到了一九一〇年代晚期，受近代化教育洗禮的新生代，才起來帶動文化的近代化轉型。付諸行動之舉首先起於台灣留學生最多的東京。時值第一次世界大戰末期，歐洲興起民主主義及民族自決的高潮，波及日本而激發「大正民主潮」，加上中國辛亥革命及朝鮮獨立運動的影響，使深受啟蒙的台灣留學生自覺，於一九二〇年成立民族運動團體—「新民會」及「青年會」，同時成立機關刊物《台灣青年》，致力向島內作引介國際新知，鼓吹民族意識。

幾乎同時，島內的民族意識亦暗潮洶湧，受新式教育的知識階層，透過日文認知網絡接觸了國際新思潮及新資訊而深受刺激，到了一九二一年島內青年學生就與東京返台的留學生串連有志的醫生、地主仕紳們，在林獻堂及蔣渭水的領銜下，成立了「台灣文化協會」，積極力行島內文化啟蒙。社會改革及支援議會設置運動，具體的運作就是設立讀報社、文化講座，並舉行巡迴演講。新文化運動實際上含有濃烈的抗日政治及社會運動的意識，不但與日本及中國的台人留學生組織互通聲氣，也不時把新時代的價值觀帶進台灣社會的各階層，甚至催生大規模的農運及工運，反抗日本殖民經濟的剝削。

就在文化協會的組織及活動力日益擴大之際，台灣新美術運動也同時逐漸形成氣候。只是台灣新美術運動並非由台人自覺自動推

行。而是由熱心美術教育及運動的旅台日本畫家所主導。當台灣子弟在接受有美術課的新式基礎教育，而萌發美術興趣及天賦，日籍老師即加以誘導而鼓勵他們走上專業研究的途徑。其中公認影響力最大的是石川欽一郎。在他的倡導下，在一九二四年成立了台人民間美術團體「七星畫壇」及「台灣水彩畫會」，同時受到黃土水入選帝展（一九一九年）的激勵，台灣有志青年也隨著留學潮，陸續到日本專門美術學校研習。到了一九二七年，基於客觀環境的成熟及來台日本畫家們的推波助瀾，促使了日本當局成立官方支持的台灣美術展覽會（簡稱台展），而對台灣新美術運動帶來了劃時代的影響。

在台展創辦之前，島內既有的民間藝術及文人書畫，在朝代的更替過渡中，一直處於自生自滅的低迷境況，民間工藝或乃有其民俗需求的基本空間，至於沉淪的文人書畫，則在台展籌備時，似乎等到了一線再生的曙光。可惜在重要的考驗關卡，竟然全部遭到了挫敗。因為台展祭出了全新的審美標準及創作理念，那是取法西方十九世紀以寫生為創作基礎的繪畫觀，從外光派（受印象派影響而改良的學院派）切入而移植到日本教育及展覽的體制中發揚。無論在地的東洋畫或移入的西洋畫，都經由明治維新的西化運動，受到寫生觀念及技法的淘洗，而以嶄新的面目出發。日本當局決心以仿效法國沙龍展的日本帝展模式引入台灣的官展強勢實施時，即無可避免的對島內既有的美術思想及倫理進行了遽然的歷史性顛覆，造成素有民間聲望的水墨名家如蔡雪溪、李學樵等慘遭

落選，而名不見經傳但吸收新表現方法的少年畫家入選，並受到官方的肯定及表揚。這是無可奈何的，因台展幾乎以統治者的國家力量全力支持，其扭轉時局的態勢不容挑戰。從此受日式教育出身的新生代畫家，取代了舊漢時代的畫家，躍登近代化的新文化舞台。而西化的寫生創作也就淘汰了封建科舉文人所沿襲的臨摹創作。

這一場由日治文化體制所主導的美術革命，給予台灣帶來的正面意義，是將美術的提倡納入教育、研究、展覽、獎勵、推廣等一序列體制化的運作來進行，從中培養了台灣第一代新美術家。他們的創作更突破了封建的暮氣，重新落實拓荒所建立的社會，表現出斯土斯民的景物及氣息。於是活生生的寶島自然風光及稻田、水牛、農舍、耕夫、村婦……等形象，乃生動的表現在色彩繽紛的畫面上。

日本人提供了一整套從基礎教育到專業研究以至展覽獎勵的培養程序模式，成功的導引了台灣新美術家及其創作，使之安然穩步於體制的軌道中，而與同步發展的島內具有抗日意識的社會運動隔開了微妙的距離。

到了一九三○年代，在島內台展及日本內地展覽的培養下，漸成氣候的台人美術家乃毅然自組團體，從被動轉向主動來增拓美術運動的空間，一九三四年陣容可觀的台陽美術協會成立並舉行展覽，協會成員是陳澄波、廖繼春、楊三郎、陳清汾、顏水龍、李梅樹、李石樵及日人立石鐵臣。這是繼「七星畫壇」、「赤島社」等台人美術團體脈絡的延續。台陽美協之成立，象徵以展覽為主

軸的美術運動進入成熟期。在官方及民間的年度展相輔互動下,持續到日治的末期。

值得在此特別點出的是,日本人雖然創辦台展而顛覆了清治時期發展出來的文人書畫,但卻對流行台灣社會的民間藝術情有獨鍾。這裡面包括政府官員、人類學家、文學家及美術家等等。一九四一年,金關丈夫、池田敏雄、國分直一、陳紹馨等人創辦了《民俗台灣》,參與執筆耕耘者除上列創辦者外,還有戴炎輝、楊雲萍、曹永和、黃啟木、稻田尹、岡田濱、庄司久孝、萬造寺龍、宮山智淵、松山虔三及立石鐵臣等等,可謂集台人、日人於一爐,其中表現最熱衷就是曾經一度加入台陽美協的日本畫家立石鐵臣。他不但擔任《民俗台灣》的編輯,還透過文筆、畫筆、刻版既深且廣的採擷台灣民俗生活世界的題材,舉凡食、衣、住、行、育、樂等等風物、器具與場景,無所不談,無所不畫,而留下了大量極具草根性及親和力的畫作。《民俗台灣》的耕耘及其所產生的美術作品,展現了精緻文化工作者汲取基層文化養分以求再生的示範,這些收穫及其後續發展,將在台灣美術史上得到應有的地位。

第三節　從現代主義的氾濫到鄉土運動的反擊

一九四五年日本戰敗,國民政府派遣陳儀率領有關人員來台接收,並成立行政長官公署,除了行使統治權之外,並致力消除大和魂色彩,以將台灣帶進中國的文化圈裡,積極在教育、出版、宣傳及語言政策上屬行中國化政策。

在文化中國化推行下,很快促成了中國大陸文人來台,和在地的文學、社會動人士合流,匯成一股以社會主義為主導的文化重建熱潮。

反觀承續日治時代的台人美術運動,則承襲了戰前依賴官方體制的性格,因緣際會的取得陳儀的支持,而得由官方出資支持舉辦台灣省美術展覽會。由台陽美協人馬所主導。基本上,台灣省美術展覽會(簡稱省展)的組織架構、運作模式、評審觀念及方式,乃是沿用日治時代的台展,如此一來,戰前美術運動命脈,乃得在戰後重新凝聚而延續發展。

不過在社會主義彌漫的文化重建運動下,美術家多少亦受到感染,創作多少出現寫實主義的精神傾向。李石樵在此期間創下〔市場口〕、〔田家樂〕、〔建設〕等反映民眾生活的作品,可見一斑。假若左翼文人主導的文化運動能持續發展,美術運動的社會主義寫實色彩,可能會趨於濃烈。一九四七年爆發的「二二八事變」,也連帶血腥掃蕩了社會主義主導的文化運動。劫後餘生的文人及美術家,從此無人敢再揭櫫具有社會批判的創作主張,寫實主義在台灣就此曇花一現的消失。

一九四九年,國民政府遷台隔年韓戰爆發,美國杜魯門總統下令第七艦隊駛入台灣海峽,執行台灣海峽中立化政策。這兩件大事影響所及,決定性的扭轉了台灣戰後美術運動的走向。

國民政府遷台，也同時帶來近二百萬逃避共黨統治的大陸移民，這裡面包括相當數量的美術人才，引入了中原較保守的水墨畫系。戒嚴統治，不但言論、出版、集會結社等自由受到禁制，所有不利戒嚴統治的文化資訊均遭封殺。人權失去保障。在政治陰霾下，美術方面得到當局支持者，是配合反共政策的戰鬥文藝，以及被封爲正統「國畫」的保守水墨畫系。至於民初以來掘起於大陸的美術改革運動的人物及相關資訊，則均在查禁之列。

當國民黨全面掌控台灣時，美國也同時將台灣劃入反共圍堵的戰略據點，導致美國力量大舉傾注台灣。透過政治、軍事、經濟、文化、教育、商業、娛樂、大眾傳播等管道，滲透到台灣整個社會的生活面。尤其對新生代衝擊最大，激使他們極思迎頭趕上歐美的現代化，以求脫出國家一連串挫敗的困境。因此根據西方新潮以來批判本土既有的傳統，乃演成不可擋的聲勢。如此一來，大陸來台的水墨畫系以及日據時代發展下來的水彩畫、油畫及膠彩畫，乃漸暴露在新時代觀念的無情批判之下。上述兩股勢力不甚投合的分別盤踞在官方大展的「國畫部」及「西畫部」，成爲體制上既得的權威，不久即被美國力量引入的西方美術新潮所搖撼。

較急進的一批新生代，熱衷投入當時風行資本主義世界的抽象主義潮流，主張繪畫的創作應捨棄自然及現實的題材，還原到形、色、線等繪畫基本原素的自足表現。因此他們不再循規蹈矩，決心以追隨新潮的速成方式來顛覆保守的傳統。於是新、舊陣容之間乃形成「傳統」及「現代」的對立及衝突。

在保守右翼集團把持政局的白色恐怖時期，任何具有革新或顛覆傳統的意識及行動，均會受到打壓。惟追求抽象主義的新生代美術團體，卻以「象徵自由世界潮流」及「發揚東方畫系」的理論宣傳及展覽行動，在體制外闖開了生存空間，進而突破官方大展的獨斷局面。於是新生代自組民間美術團體引入各種新潮的運動乃蔚成了風氣。現代主義由此盛行台灣。

總之，台灣在戰後因美國力量強力介入的後續影響，摧生了第二波美術革命，而此革命在思想上實由西方現代主義所主導，使台灣的美術革新，能呼應紐約，巴黎所倡導的國際化美術新潮。但負面的缺憾，則是一意追求時潮而冷落了對本土現實社會的關懷，同時過度個人化及主觀化的創作語彙，也拉大了美術家及群眾的距離。不過從更寬廣的角度來觀察，五、六十年代的台灣美術現代化革命，是有其局限性的。處在戒嚴統治的環境裡，思想視野及文化資訊均受到嚴重的圍限，因此對傳統的反省及現代化的思考都是狹溢而膚淺的。而以追遂先進國家的藝術新潮來顛覆既有傳統，乃演成推動現代化的慣性速成模式，終於到七十年代遭到了反擊及批判。

七十年代以後，受到國際局勢的影響，美外交政策開始做激烈轉向，對台灣所造成的震盪也益形嚴重，促使有識之士覺悟到自主自強的重要，表現在精緻文化層面上的反省，則是重估戰後以來唯西潮是從的得失，此反省作用演成運動的第一道波浪，就是對

追隨西潮的台灣現代主義的全面批判。同時較具社會良知的知識份子也在追究台灣經濟繁榮表象下的社會問題。他們發現台灣經濟能夠起飛，實建立在加工轉口貿易的型態，此種經濟型態，依賴廣大勞工及農民的辛勞及血汗，但這些卓有貢獻的群眾，並未合理分享到繁榮的成果。由此看來，為中下階層民發言，實為平衡社會發展的要務，順此邏輯推演下，則經濟繁榮所滋養的藝術，更應表現對中下階層群眾的關懷。

因此現代主義在台灣之應受攻擊，不只盲隨西潮的波浪而逐流的氾濫，更嚴重的是長期疏離了本土的社會及群眾。鄉土主義者堅信現代化要產生落實的意義，必須根植在本土生息的社會，愛護自己生活的大地，實為建立文化自尊所應有的創作情操。

這個回歸本土的運動由詩的批判開其端，繼之由小說、散文拓展開來，再延及到美術、音樂，設計及其他領域，終於全面性的感染成時代的風潮。

在趨勢扭轉的當頭，許多藝術家為了立即在創作中立竿見影，不約而同地投向鄉村及民俗的領域尋索靈感，同時也吸收切合鄉土運動的新潮捅W寫實主義，這是一種透過映象及照片以力求達到科技化精細與逼真的畫風，經由此畫風的技法，可以將鄉土景物精雕細琢成既現代化又大眾化的藝術。於是水彩及油畫出現了大量以「超寫實」技巧去表現鄉土題材的作品，連帶水墨畫及版畫亦跟上了鄉土運動的腳步。

不過渴望打開台灣歷史視野的人們，更傾心於堅毅不拔的草根性文化事物，隨著台灣美術運動史的研究起步，日據時代即已發展的畫系，由此再度受到重視與肯定。特別是那些曾經長期受到冷落的台灣老一輩畫家們，在沒有掌聲的平淡歲月裡，竟然對藝術一直忠貞不移且辛勤創作，理應受到禮讚，而此時，社會經濟條件也足以對受肯定的本土美術家予以實質的鼓勵。

自從一九六五年以後，台灣朝野上下全力發展工業，並促進對外貿易，傲然脫離美援的依賴自力更生。經濟的快速成長，大幅度提高了台灣人民的生活水準，產生了大量的中產階級，成為支持藝術的群眾力量。

這些豐衣足食的中產階級，經受鄉土運動洗禮後，有心接受本土藝術的薰陶，以充實生活品質。時勢所趨，帶動了美術雜誌及商業畫廊推出了富有鄉土色彩的作業，「台灣美術家專輯」系列的發表及美術市場的熱烈反應，造成了正面的績效，縮短了台灣美術家與社會大眾的距離，使土產的美術品走進了更多的家庭，也展示在許多公眾的場合之中。這些現象似乎在顯示一個預期的事實，台灣美術落實本土的運動應可累積出掌握自己未來方向所需要的社會資源。

第四節　跨世紀的回顧與前瞻

鄉土運動高潮過後，潛移默化的後續作用不久就告明朗化，在朝的統治階層積極推動文化建設計畫，以收縮吸納鄉土運動的人馬及資源。於是文化建設委員會成立了，各縣市文化中心硬體工程也紛紛動工了。立法院通過了文化資產保護法，全國第一所藝術學

院宣告成立，台北、台中、高雄的公立美術館依序興建，官方的文藝季及藝術季次第推出。另外，自然科學博物館及史前博物館也落成或積極動工。國家公園規劃案也逐步實現。

與政府的文化建設同時，民間的自覺力量亦漸激盪沟湧，從知識份子到市井小民，越來越多的人對自己生存環境做認真的關懷及思考，爲了打破長期戒嚴統治所造成的積弊及不公，許多民間弱勢團體紛紛以自力救濟的行動走上街頭，從事政治、社會、勞工、環保、學生、婦女、消費者及原住民等等反體制抗爭運動。這些民間力量的澎湃，終於在一九八○年代後期造成重大的突破——反對黨的正式成立及政治戒嚴的宣告解除。影響所及，在文化思想上的最顯著的效應，是台灣歷史意識的空前勃興。

大量戰後出生的新生代，在本土化尋根風潮的感染下，紛紛質疑，爲什麼我們對美國、歐洲、日本、中國大陸（一九二六年以前）的歷史大事瞭如指掌，卻對本土的歷史一片迷惘。在教科書下，爲什麼對一九二六年以後的中國歷史及整個台灣史，只草草予以帶過？甚至嚴重加以扭曲。我們大家生活於斯的土地的真實歷史到底隱埋到哪裡去了？

蕯然回首，面對一片荒煙蔓草的歷史，不禁令人黯然神傷。當歷史的回潮意識普遍甦醒之時，久已默默之耕耘的成績乃浮現出來受到大家的注意。台灣歷史不但有人關心，而且早已越過漢人中心主義的圍牆，進入遠古的史前領域。繼而逐漸樹立了以台灣爲主

體的歷史研究共識。於是不同角度、不同時段研究台灣歷史的熱忱及行動，由四面八方不斷的冒出，到了八十年代，總共大約有二十個左右的出版機構投入出版有關台灣史文獻的行列。激勵了美術工作者投向台灣美術史的曠野，從事拓荒的整理研究，也直接間接的刺激了美術市場的勃興。

台灣民眾自主意識及力量的澎湃，至八十年代末已凝結成一個巨大的磁石，強烈的吸引著一大批七十年代以後走出校門口的文化工作者，也召引了遠到巴黎、紐約的留學生及畫家紛紛回到台灣，而徹底的扭轉了五、六十年代對政治及社會的冷漠疏離。

再從創作面掃描，威權意志對文化的掌控一旦崩解，創作個體及團體長期受壓抑的不滿情緒，乃以強烈批判、抗議及露骨諷刺的姿態出現。於是政治性題材的嘲諷創作，一時風起雲湧，從攝影、漫畫、電影、詩及小說的領域，呈現一片以嘲諷的創作爲主流的反判文化。美術在這場高潮盛會中亦有當仁不讓的表現。不但美術院校的學生主動投入政治抗爭運動，八十年代崛起的新銳美術創作者亦自發性的以各種嶄新的創作形式尋求一種落實本土的前衛意義。西方眾多新潮流派的觀念對他們來說，已不是盲目追隨的理想目標，而是用來突破政治禁忌及批判社會的手段。他們大膽的將當代新潮觀念，帶進本土瞬息萬變的現實環境，做切入本土的轉化嘗試，因此創作的材質及手法之複雜及多樣亦屬空前。從北到南，一再以「台灣力量」或強調自然及人文地緣性格爲號召的大規模聯展，其展出作品的創作思考及表達技法，

分別伸入了政治、社會、歷史、考古、環保、心理學、生態學及文化人類學的領域。

文建會以至各縣市文化中心大力推動各地方文化博覽會，促進社區文化意識，設立各種主題陳列館及文物館，傳遞民間藝術薪火的展演活動中，美術方面所表現的份量及功能與日俱增。還有，由在野的政黨及文教團體所主辦的標舉「台灣」「主體性」的文化會議或人文研討會，幾乎都有美術工作者參與討論並發表論文。例如一九九二年民進黨舉辦全國文化會議，就有美術組在內。另外，藝術家雜誌出版社推出《台灣美術全集》及《台灣美術評論全集》，帝門基金會設置台灣美術資料庫及藝評獎，雄獅美術月刊社及永豐餘基金舉辦台灣美術研討會等等。

以創作為核心向周圍觀察整個美術本土化生態的擴大，強有力在反映一個事實，那就是台灣美術正在進行著一場全面性大規模的革命運動。這場革命完全由有志的美術工作者以自主性的思考來發動，他們的覺醒及奮起，乃是基於台灣民間力量奔放所推動的全面性大改造運動所激發。因此至今還在發展中的革命，其運作已漸嵌入了整個台灣政治、經濟、社會、文教的改造磁場架構裡。

站在二十一世紀初葉，回顧近代化百年來的發展，台灣美術運曾先後經歷了四次的革命。

第一次的革命，是由日本殖民統治下的先進文化體制所主導。

第二次的革命，是由第二次世界大戰後，隨美國力量湧入台灣的西方現代主義所催生。

第三次的革命，是由積極反應台灣政治、經濟遽變挑戰的文學及社會運動所帶引。

第四次的革命，則是全然由本土美術工作者，隨著台灣內部民主化大轉型的改革腳步，進行自主性的倡導。

前後的四次革命，可以清楚的看出百年來運動演化的軌跡，那就是革命的主導力量是由外來力量的驅迫逐漸轉為內部改革的自覺，正象徵了台灣族群力求擺脫外來強權統治而邁向主權在民的歷史趨勢。

再向前追溯至歷史的源頭，從落實於斯土耕耘奮鬥的人民為主體來透視觀察，更可以發現，台灣基於史、地的特殊因素所形成的傳承脈絡。

基本上，台灣海島是一個移民社會，也由不斷的移民構成了多族群社會，而共生的多族群社會一再受到外來強權的殖民統治，而形成被殖民統治的社會。

因為是移民社會，所以在歷史的長河中，先後移入了不同階段不同族群的生活文化，在相互排擠及吸納中，趨於土著化的融洽。

因為是多族群社會，所以在不斷的融合中，仍保留著不同族群間各自的固有文化傳統性格，一旦在互相尊重的平權主義時代來臨，必然產生文化多元化的趨勢。

因為曾多次被外來強權殖民統治，固然注入了促進開發的先進文化質素。但在被征服的壓力下，佔絕對多數的被統治族群，也長期喪失了文化的獨立思考及反省的能力。

上述三層社會交相作用演進之下，累積了相當多重及複雜的問題，正待釐清析解。

我們這一代人承繼了島國的歷史悲情，但

也同時恭逢了歷史性當家做主的良機。在全面民主化大轉型之時，也正面對海峽兩岸關係考驗以追尋新出路之際，因此一種命運相共及土地認同歸依的體認，已成迎向廿一世紀的主流意識，讓我們得以從根植於自己土地、人民及歷史的基礎上，稟持自主性思考來重建台灣美術發展史的基本架構，讓以後有志繼往開來者，能在疏理貫通的脈絡裡，從容於史料之內，沉潛於詮釋之中！

註釋

註1：見台邦・撒沙勒的＜廢墟故鄉的重生：從「高山青」到部落主義——一個原住民運動者的觀察和反省＞《台灣史料研究半年刊》2號，財團法人吳三連台灣史料基金會會刊，1992.8，台北。

註2：見莊伯和＜台灣金石學導師呂世宜＞《明清時代台灣書畫作品》，行政院文化建設委員會，1984.5，台北。

註3：參林保堯＜活絡彩繪再生源頭＞，見李奕興著《台灣傳統彩繪》，藝術家出版社，1995，台北。

註4：見劉妮玲著《台灣的社會動亂─林爽文事件》，久大文化股份有限公司，1989.4，台北。

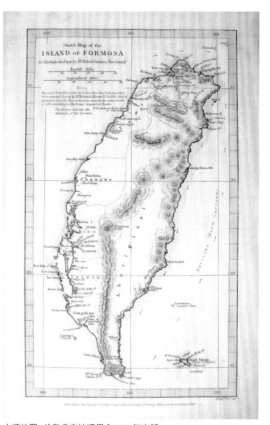

台灣地圖　倫敦皇家地理學會1864年出版

導論

/ 蕭瓊瑞

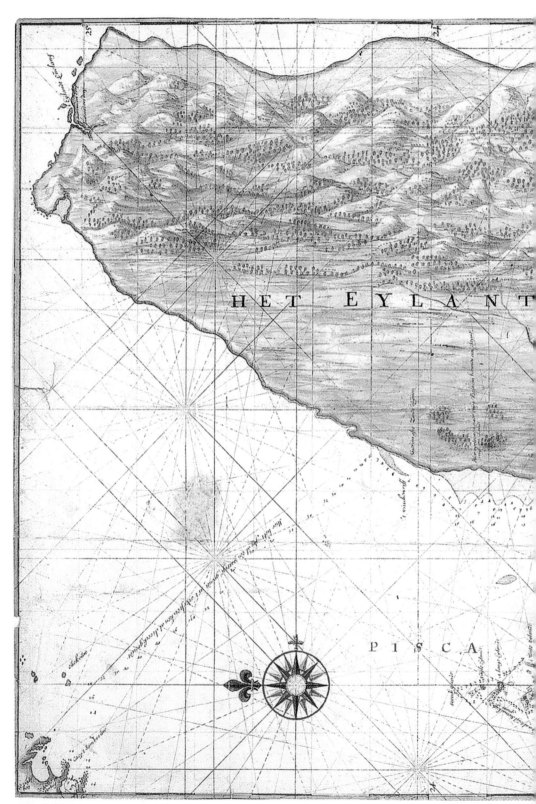

約翰・芬伯翁（Johannes Vingboons）繪製的台灣地圖，荷蘭海牙國立總檔案館藏。

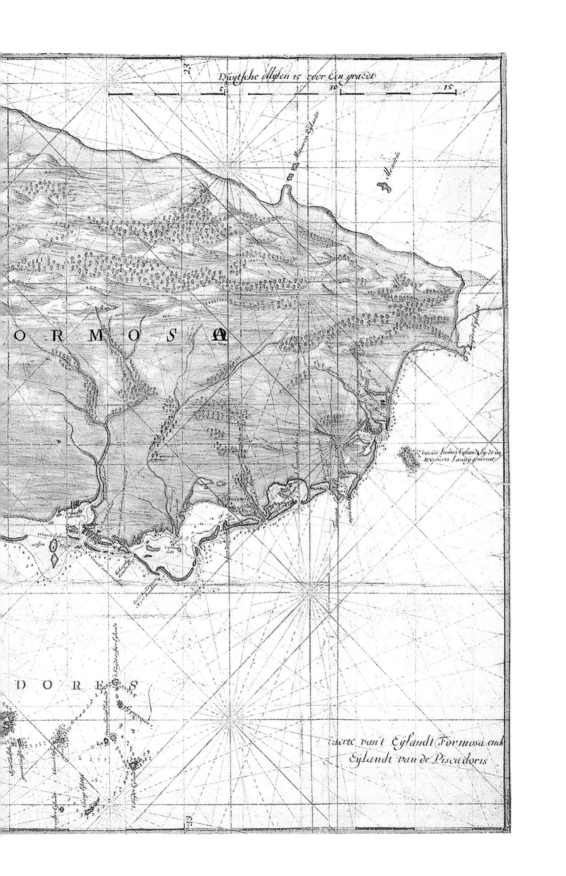

Duytsche mijlen 15 voor een graedt

23

F O R M O S A

D O R E S

Caerte van't Eijlandt Formosa ende
Eijlandt van de Piscadoris

台灣，是原住民話語「台窩灣」一詞的轉音，在中國古代史籍中記載的「大員」、「岱員」、「大灣」，都是同一個語源的音轉。原指今天台南安平一帶，後來逐漸擴大，指稱今台南市一帶，最後變成全島的稱呼。

台灣，位於世界最大陸塊與最大海洋之間，南北長約三七七公里、東西最寬一四二公里，兩頭尖狹而中間寬厚，面積三萬五千九百六十一平方公里；稍小於日本九州，而稍大於今天歐洲的比利時。

台灣由於形成於距今約兩千萬年前的「喜馬拉亞山造山運動」，受到印度板塊的擠壓，與喜馬拉亞山同時由海底上升，猶如一個自海底浮升的女神。後來，又在距今約兩、三百萬年前的「蓬萊造山運動」中，發生菲律賓板塊與歐亞板塊的撞擠，形成台灣廣泛而持續的造陸運動。直至歐亞大陸與台灣之間的陸地斷落，形成台灣海峽，台灣才與歐亞大陸以海阻隔。

不過由於台灣海峽原本就是歐亞大陸棚的一部分，在大約六萬年前的第四冰河期，地球溫度急速下降，陸地為冰雪覆蓋，水源無法回歸海洋，海平面因此下降一百五十公尺，超過台灣海峽原本最深的八十公尺，於是形成台灣與歐亞陸塊重新相連；許多動物紛紛南下避寒，最後並在島上落地生根，形成台灣島上生物多元性與複雜性的特殊生態景觀。這種情形，恰似台灣歷來文化景觀一般。

台灣島上人群的活動及其文化發展，較可掌握者，大概以距今約三萬年延續至五千年前的「長濱文化」為開端。當時的先民居住在海邊的洞穴、岩蔭，或低地背風處，以漁業採集為生，使用打製的石器，但未有製陶的能力。

陶器的製作，始於距今約七千至五千年間的「大坌坑文化」。這個文化涵蓋地區，從台灣西北和西南的沿海，直到澎湖群島。他們有了初步的農業行為，是屬於原始根栽的農業階段。「大坌坑文化」使用的器具，在性質上頗為多樣，有石器、骨角器和陶器等等。同時他們也開始在陶器上刻繪紋飾。

到了距今約四千五百年左右，台灣開始進入所謂「初期穀類農業階段」，時間持續到距今二、三千年前。主要的代表，如：屬於年代較早的台北盆地的圓山文化、芝山岩文化，和本島海岸與澎湖群島的細繩紋陶文化，以及年代稍晚的營埔文化、鳳鼻頭文化、大湖文化、卑南文化，和麒麟文化等。

　　由於這些文化分佈地區的廣泛，反映出台灣人口的增加。社會的複雜，也帶來了工藝技術的進展，各種陶器、石器、骨器等，類型增多，質地也趨於精美。

　　直到距今兩千年前後，延續到數百年前，鐵器開始在台灣出現；最著名的文化代表，如：十三行文化、番子園和大邱園文化，以及蔦松文化、阿美文化等均是。

　　由這些考古發現所窺見的文化遺存，可以明顯地看到台灣先住民在陶器製作上的美感表現，那些形制多樣的變化，和紋飾細膩的表現，絕不是出自一個粗魯無文的蠻荒族群；只是我們對這些族群的所知甚少，而對於他們的本始源頭，也始終存在著一些不確定的揣測。

　　大約到了距今五千年前，也就是公元前的第三個千年（third millennium B.C），現存的台灣原住民才開始陸續移入。首先可能是有著黥面習俗的泰雅族和賽夏族；黥面是他們的身體藝術，但也是一種成年的標識。男子要有「獵首」的經驗，女子則需善於「機織」，才能有紋面的資格。因此他們的織布藝術，頗為傑出。

　　隨之移入台灣的，應是中部地區的布農、邵、鄒等族，時間約在三千多年前。他們的氏族制度頗為繁複，遵行嚴格的外婚規範。在藝術表現上，音樂的成就顯然超越了造形的部分。

　　在造形藝術上表現最多樣而傑出的，應是較布農等族再晚一千年才進入台灣南部的排灣群諸族，包括：魯凱、排灣，和卑南等。由於這些族群有明顯的社會階級，財富和權力的集中，使頭目階層的家屋、服飾，都較之其他平民顯得華美、複雜。頭目家屋的衍柱、壁板，以及木製器用等，都刻有紋樣，最常見的有人像紋、人頭紋、蛇形紋，和鹿形紋。祖先像和祭祀用陶壺，也都是貴族享有的特權。

　　排灣族的男子，善於木雕，女子則長於織繡。織繡技法的複雜，是世界其他民族少有的傑出表現。至於東部的阿美、雅美等族，移入台灣的時間則更晚。前者約在公元之後未久，後者則晚至中國唐宋之際。阿美族的服飾、歌聲，舉世聞名；雅美族的木雕、銀器，更是精美動人。

　　台灣原住民文化，是南島文化區的北限，也由於長期的安定、封閉，使其文化

樣貌，保存著南島文化的古型，是世界人類學研究的珍貴標本。相對於以往稱之為「高山族」的原住民，「平埔族」原住民的藝術表現，似乎顯得較為平實無華，但這顯然是由於其漢化的快速和深刻，才逐漸喪失原有的文化特色。

面對台灣現存原住民的藝術作品，其色彩的華美、造形的質樸，一如其悠揚的歌聲，充滿著和自然與土地相呼應的深沈情感。他們的原型可能來自外地，但由於和此地媒材、風土的融混，如山豬牙、百合花、太陽、百步蛇....等等，早已塑成自我殊異的面貌，成為這塊土地至今仍然保存最為完整的珍貴文化資產。

歷史的發展，使台灣在十七世紀初期，被歐洲殖民主義國家，以「美麗之島」的名稱，將她推向世界的舞台。當時的中國大陸還正停留在封閉保守的天地。

荷蘭人、西班牙人，雖然是以商業的目的和手段來到台灣，但伴隨著這些貿易行為的進行，一些以「宣化」為目標的傳教士，也帶來了西方的基督教思想。緊接在城堡建築之後，基督教的教堂，也在今天的台南一帶被建立起來；而翻譯聖經為土語的「新港文字」，延續到清代中葉，還是平埔族人買賣土地契約時使用的重要文字。許多記錄當年史實、景物的銅版畫和地圖，更構織出台灣美術發展史中殊異的一頁。

荷蘭人在台灣短短三十八年的歷史，被那位號稱「國姓爺」的年輕將領所結束。這位明朝的末代將領，承繼他父親在海上的霸權，使漢人重新掌握了這塊島嶼。豪氣萬丈的鄭成功，其目標不僅在「反清復明」的大業，基於海洋爭霸的理想，他曾幾度召降呂宋，計畫南進遠征菲律賓。

明鄭和隨後取而代之的滿清王朝，把台灣社會從一個移民墾殖的型態，逐漸帶入文教初興的狀態。作為漢人藝術主流的文人書畫，也逐漸在台灣生根發展。這些清代流寓文士和本地畫人的作品，無形中寄託了本地社會「粗獷」、「狂野」的美感傾向與文化特質，使台灣居民不論自己創不創作，都能透過作品的認同與欣賞，來表達自己特殊的品味與氣質。

從更周圓的角度考量，民間藝術當然是更直接地表現及滿足了民眾大量而普遍的美感需求。大至廟宇的興修、妝佛、彩繪、龍柱、石獅，小至生活中的飯匙、粿模、版印....等等。一旦跳脫西歐美學體系的「創作」觀念，台灣美術將可取得全新的考察角度與研究路徑。

日人的治台，是台灣文化另一次嚴重的割裂，但也是台灣文化另一次新血的注入。

日治前期，不論日本的文化是如何透過新式教育，逐漸灌注到台灣的社會，但在藝文的表現上，基本上，仍是前清文化的延續。直到一九二〇年代，也就是

日治中期，「新美術運動」的新一代知識份子，才正式取代傳統文人雅士和民間匠師的地位，成為台灣美術的主流。

台灣的「新美術運動」，一般是從一九二七年，也就是台灣總督府舉辦「第一屆台灣美術展覽會」（簡稱「台展」）那一年起論。

這個展覽在舉辦十屆後，進行改組，中斷一年，並在一九三八年改稱「府展」（台灣總督府美術展覽會），繼續舉辦，合計「台展」、「府展」，前後共舉辦了十六屆十七年的時間；它幾乎帶動了台灣所有美術創作者，每年積極投入參展、競賽的大漩渦中；進而培養出日後成名的台灣第一代西畫家，也提昇了台灣民眾對「藝術」獨立價值認知與欣賞的能力。

日後被稱為「台灣新美術運動先驅者」的黃土水（1895－1930）、陳澄波（1895－1947）、劉錦堂（又名王悅之，1894－1937）等人，也正是在日人治台的一八九五年前後出生。換句話說，日治前後出生的新生一代台灣人，在接受了日本政府推動的新式學校教育中的「圖畫」課程以後，終於在日治中期，逐漸成長成熟，成為新美術運動的軸心人物。

黃土水是台灣第一位以現代的藝術形式，為台灣的風土人情造像的偉大雕塑家；他以三十六歲的短暫生命，提振了台灣藝術青年與社會大眾追求、鑑賞藝術的熱忱。他的經典之作——〔水牛群像〕原藏台北公會堂（戰後改稱中山堂，乃國大聚會之所），目前已翻製分藏台灣幾個重要的美術館；讓台灣的後代子孫，能夠從作品中那些親切和諧的牧童、水牛、芭蕉、竹竿、斗笠、陽光、樹蔭....等，興起對這塊鄉土美好的回憶與感動。〔水牛群像〕是美麗島上永恆的田園之歌！

第二次世界大戰結束，日本戰敗，台灣歸還中國。台灣的美術發展進入另一個新生的契機，這個被稱作「光復」的時刻，台灣人是以一種「興奮」「熱烈」的心情來迎接的。此後成為台灣最重要官辦美展的「台灣省全省美術展覽會」（簡稱「省展」），延續日治時期「台、府展」的規模，正是在這樣的一種心情下，正式成立；並與戰前即已成立的「台陽美展」，成為戰後台灣的兩大展覽。

只是台灣人這種興奮、熱烈的情緒，並未延續多久；而在一九四七年的「二二八事件」帶給台灣人民長遠而深刻的傷痛。尤其在一九四九年大批大陸人士來台後，「二二八」的不幸經驗，始終成為台灣人與「外省人」之間，長期難解的心結。

國民政府遷台後，基於國家安全的理由，對外實施封閉政策，對內實施戒嚴統治，在保守的文藝政策指引下，一九五〇年代的台灣美術，是以大陸來台的傳

統水墨作為主流，「六儷畫會」、「七友畫會」、「八朋畫會」為其代表。

這個在台灣一度消沈的傳統畫種，以較保守的形式重新出現，而與日治時期的膠彩畫家，為了誰是真正的國畫，在「省展」的競賽中，暗潮洶湧。此時，也有一批大陸來台西畫家，在台灣推動「新藝術運動」，保持了台灣藝壇的一股活力。

到了一九五○年代末期，台灣在歷經戰後大約十年風雨飄搖的時光，已逐漸從西方人口中形容的「垂死的」境況中，掙脫出來，站穩腳步。尤其韓戰爆發後，美國政府深切體認到台灣在太平洋戰略地位上的重要性，終於在一九五四年，也就是韓戰結束的第二年，和台灣正式簽訂「中美協防條約」，為台海的安全，提供了保障，台灣正式進入「美援時代」。戰後積聚了十年的社會力，就在這個基礎上，展現蓄勢待發的活力。一批二十餘歲的年輕人，分別組成了「東方畫會」、「五月畫會」，在一九五七年推出首展，向五○年代既存的反共文藝提出革命性的挑戰，也促動了一九六○年代台灣全面性的「現代繪畫運動」熱潮。

這一波運動中，所倡導的「現代繪畫」，無疑相當程度地受到美國「抽象表現主義」，以及歐洲「不定形繪畫」的影響，主要是倡導一種「形象的解放」。而這個思想，在當時也是大陸來台西畫家之一的李仲生，早已透過一種特殊的私人教學方式，進行觀念的指導與創作的實踐，「東方畫會」的成員正是他的學生。以台灣師大畢業生為班底的「五月畫會」，則是接續著他們的思想，繼續倡導宣揚，並與古代中國的美學，嘗試接合。

就中國美術現代化的歷程觀察，這是西畫東漸以來，中國的藝術家首次排除了以「寫實」、「寫生」等西方古典藝術觀念來改革中國繪畫的主張，重新在中國的傳統畫論與西方現代思潮的接合點中找尋出路；同時也是中國近代的藝術家，第一次企圖完全擺脫現實或政治的束縛，在藝術的創作上，尋得一個可以自由發揮的天地。

一九六○年代的台灣現代繪畫運動，本地青年與外省青年分別走出兩種不同的路向。外省青年所代表的大陸中原文化，深受中國傳統文明的涵養，較擅長於抽象思維的討論，正如那神龍見首不見尾的「龍」文化，喜談「計白守黑」、

「以虛當實」的高妙意境，他們的創作，多從「心象」出發；而本省青年所受傳統的影響較少，他們不喜「虛無飄渺」的玄論，較執著於視覺印象的掌握，因此他們的創作，多從實際的「物象」出發。但不論是從「心象」或「物象」出發的作品，顯然都是此一「現代繪畫運動」中，不可偏廢的台灣經驗，值得珍惜、保存。

一九七〇年代，台灣在外交上開始遭遇一連串的挫敗與打擊：釣魚台事件、中日斷交、中美斷交，乃至退出聯合國，致使台灣社會及文化界人士，激起一股強大的危機意識與自覺意識，配合著超寫實主義與「魏斯風潮」的流行，鄉土運動於是成為戰後台灣第二波的美術風潮，視覺寫實的表現則為當時主要的手法。

鄉土運動作為一種本土文化的自覺運動，自然有其深刻的意義，但在藝術表現的內涵上，卻難以稱得上是一次成功的美術運動。

鄉土運動較深遠的影響，反而要在一九八〇年以後另一波興起的現代藝術中才得以顯現。這批均在戰後出生成長的年輕人，在一九五〇年代「白色恐怖」的時代中尚未解事；儘管他們接受的也是較為封閉的教育型態，但是一九八七年的解嚴，以及此前顯然已經鬆動的政治氣氛，使他們在開始投入創作時，便擁有較足夠的空間去進行自我的反省、思考與批判；而採取的手法，又因資訊的開放，更為自由而多樣。

一九八三年年底，台北市立美術館開館，台灣進入美術館時代，接著高雄市立美術館、台灣省立美術館陸續開館，九〇年代的台灣美術，就是以美術館為主軸而展開，延續至廿一世紀初葉的當下。

本書在論述中，也加入了建築方面的討論，冀圖提供一個更為寬闊的文化視野，也印證美術思潮與建築表現的一致性。

作為史綱的形式，本書在藝術創作的論述上固然不能忽略作品的表現，但也花費較多篇幅在史實發展與歷史變遷的描述之上。

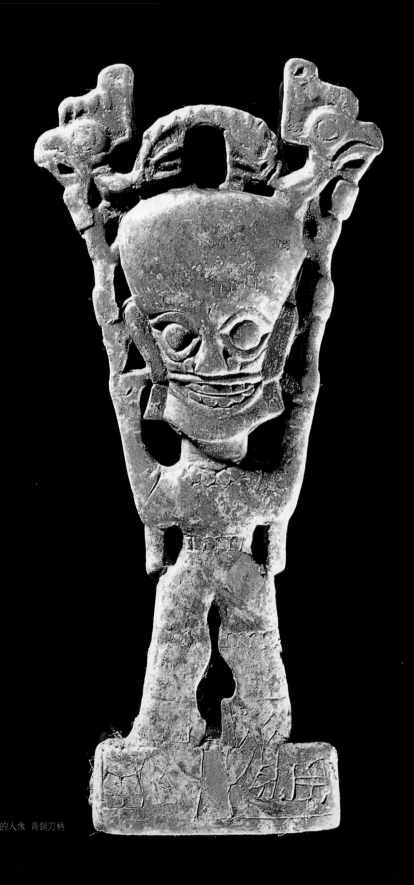

十三行遺址出土的人像 青銅刀柄

第一章

史前時期的美感

/劉益昌

第一節　實用與藝術之間

台灣的史前時代是指台灣地區文字記載以前的時代，若從台灣本島而言，1624年荷蘭人從澎湖到達今日安平，可說是文字紀錄歷史的開始，至於澎湖群島則可早到10-12世紀之間，就有中國東南沿海的「漢人」漁民到達澎湖捕魚、定居，在此之前都屬於史前時代。史前時代人類活動情形，由於沒有文字記載，都需要依靠考古學研究的結果才能產生（張光直1988:56），雖然台灣地區科學的考古學調查研究（從西元1896年開始至今）已有百年以上的歷史，也已經大體建立文化發展史的架構以及人類生活史的過程，但是有關史前時代人類精神生活的研究，仍然相當稀少，當然有關史前時代藝術的研究也就不多，這和考古學所能研究的資料大抵為人類的物質文化遺留，具有密切的關連。

從史前人類生活的角度而言，最初人類製造的各類器物或建構的遺留，原本單為適應與自然界互動的需求而產生，直到人與人之間互動以產生家庭，社會組織形成後，人類生活有餘，才逐漸出現精神生活層面的產品，主要是非實用的裝飾品，至於人與超自然之間互動而來的儀式與宗教用品，則代表非生產性器物出現，這些非生產性器物，提供我們思考藝術與實用行為之間的關係，也是精神生活的端緒。

單就目前已知的發現，台灣地區在不同的時間、空間有著相當多發展階段不同的史前文化，人類行為遺留的遺跡與人造物，也涵蓋相當廣泛的範圍；這些遺留可以擁有不同的功能，從單純的實用，到實用與美感、裝飾兼具以及具有藝術意義的非實用品，其間有著較難以區分的界限。基本上，以遺物中的人工製品而言，在紋飾方面必要的製造過程遺留的痕跡和製造過程非必要遺留的痕跡為實用與藝術的分野，當然也不能忽視兼具製造功能與美感（藝術、裝飾）意義的器物。這種情形除了在裝飾的部分之外，在形制方面也有相同的可能性，亦即實用、美感與兩者兼具。至於也是人工製造，但是在考古學研究中屬於遺跡的各種遺構或現象，也如同人工製造的遺物，可以從功能上區分實用與非實用兩大部分，這種遺跡，以建築遺構和紀念物最具代表性。

除了器物使用本身的考慮之外，事實上時間與空間的因素，在台灣地區的史前文化中扮演極為重要的角色。由於台灣島雖小，但包含附屬的島嶼在內，環境的變異相當大，在不同的空間或生態區位之中，文化內涵的變異相當大，傳統考古學者將台灣地區區分為北、中、南、東四個區域來考慮（例如：Chang et al.

1969，宋文薰 1980），1996年筆者曾經指出台灣的史前文化分布區域應依據環境區位，區分為不同塊狀區域，並應考慮長久忽略的中央山地地區，這些區域的文化相貌，從已有的資料來看，就算在同一時限中也有相當大的不同（劉益昌 2002）。當然在一段長時間的文化發展過程中，必然帶來文化相貌的不同與變遷。因此在史前時期這一段人類活動的過程中，擬從人類製造的器物、遺跡出發，將這些器物、遺跡依實用與藝術的標準進行敍述，同時將這些器物放在文化發展的時空脈絡中考量。

第二節　史前文化史概要

　　民族學者與歷史學者考證台灣本島可能在三國時代已出現在沈瑩所著的《臨海水土志》，後來的各種文獻討論，雖不能完全肯定夷州所指為台灣，但是也有相當高的可能性。從考古出土的證據而言，漢人可能在唐末或唐宋之間已經拓殖澎湖，南宋以後較大的島嶼開始有漁民定居（臧振華 1987:93），並從事漁農兼行的生業型態；根據南宋林光朝（AD.1114-1178）於淳熙三年（AD.1176）所奏的「輪對劄子」中提到「往時海外有一種落，俗乎為毗舍耶。忽然至泉州之平湖……」，這句話的描述，可知最遲在孝宗淳熙初年，澎湖已入中國版圖（黃寬重 1986:506-507）。平湖即為澎湖，假使當時已由宋朝管轄，可說已經進入有文字歷史的時代，只是文獻散失，目前只有斷簡殘篇，而無系統的紀錄。同一時期中國東南沿海地區的漢人也開始對本島有較清楚的認識，元至正年間（AD.1341-1368）汪大淵的《島夷志略》就記錄澎湖、琉球，其中「琉球」所指為何處雖有爭議，較大可能性指的就是今日的台灣，但當時持有文字的漢人並未統治或移民台灣本島，因此各種文獻記錄描述，都只是外人對於台灣的局部描述，還不能說已經進入文字歷史的時代，頂多只處於原史時代（protohistory）。本島真正進入歷史時代是十七世紀二〇年代，荷蘭人、西班牙人有計畫佔領台灣，並有詳細的公私文獻紀錄，且教導台南附近的西拉雅族（Siraya）使用羅馬拼音法記載自己的語言，就是有名的「新港文書」，從此台灣本島開始進入有文字歷史的時代，而逐步結束史前時代。

　　台灣的考古工作與史前時代的研究，肇始於西元1896年發現台北芝山岩遺址，迄今已有百年以上的研究歷史，考古學者經歷了長時期的調查與研究工作，已經建立起台灣史前時代的文化發展與演進的時空架構。除了文化的演化以及類緣關係的探求之外，考古學者通常也透過對遺址及遺物的分析研究，企

圖建立史前時代人類社會的技術系統、生活型態、聚落型態、社會組織等相關體系，以瞭解史前時代社會的運作及變遷的情形。對於這方面的研究，目前在台灣地區尚屬初步，仍需值得繼續進行，以進一步了解過去人類的社會狀態。

　　台灣地區的史前文化大約從更新世晚期，距今約三～五萬年前的舊石器時代晚期開始（宋文薰 1981:51）。經過新石器時代、金石並用與金屬器時代而進入歷史時代。截至目前為止的發現，有二千多個史前時代人類活動所留下的遺址，考古學者利用時空分佈及文化內涵的區別，將這些史前遺址歸屬於不同的文化，每個「文化」有一個固定的時間與空間範圍，同時具有相同或相近的文化內涵，大略相當於我們現在所稱的各個不同的「民族」。這些史前時代文化經過近百年以來的研究，已將文化系統及其演變理出一個大致的架構（表一），依照傳統的分類大至可以區分為：舊石器時代晚期／新石器時代早期／新石器時代中期／新石器時代晚期／金石併用時代／金屬器時代等依序的文化演變序列。這些文化的來源和發展的關係，依目前研究所得結果除了本土的發展演化之外，和華南史前時代有相當密切的關聯，尤其是東南沿海的福建、廣東地區。以下簡述各階段的文化內涵及演變情形：

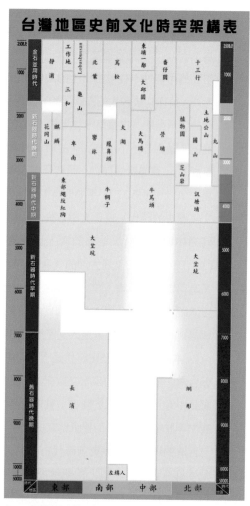

表一：台灣地區史前文化時空架構表（劉益昌 2006，原展示於中央研究院歷史語言研究所台灣考古館）

一、舊石器時代晚期

　　台灣地區在這個階段出現兩個文化相貌稍有不同的文化，一個是分布在東部及恆春半島海岸的是長濱文化，另一在西海岸中北部丘陵台地地區的是網形文化。長濱文化出現的年代至少在一萬五千年前，且可能早到距今五萬年前左右；網形

文化測定年代結果較早的年代早於距今47000年前，結束的年代在距今8250年前之後，同屬舊石器時代晚期。台灣的兩個舊石器時代文化年代和華南的舊石器時代晚期相同，但延續到較晚。以長濱文化為例，在台灣東部及南端恆春地區可以延續到距今五千多年前全新世中期才逐漸結束，因此在距今一萬年以內的長濱文化和網形文化，可以說是舊石器時代晚期持續型的文化（李光周1984），也有學者稱為先陶文化（黃士強1991）。

目前在台灣尚未發現比本階段更早的文化，也無法說明是在台灣本島獨立發生，可能需從鄰近地區追索這個階段文化的來源。從遺物的型態而言，網形伯公壠遺址出土的尖器、刮器、砍砸器等和廣西新州地區的石器群相似，幾乎是同類型的石器；而長濱文化是以石片器為主的礫石工業傳統，無疑也和現在中國南部廣西省的百色、上宋遺址及貴州省南部興義縣的貓貓洞文化有密切的關係。說明了這些文化可能來源的方向是亞洲大陸南部地區，這樣的移動方向和更新世晚期現代人人群遷移至東亞的方向若合符節。

這個時代正是第四冰期晚期，由於海水面下降，今日的台灣海峽是陸地，人類可以輕易的隨狩獵的動物由華南來到台灣海峽及台灣其他地區，進而在台灣定居。但是冰河消退，海水面逐漸上漲，較低的地區蓄水淹沒，迫使人類往東西兩側移居，距今一萬年前左右的全新世初期，台灣海峽形成之後，華南和台灣之間的陸地交通斷絕。亞洲大陸地區已經由舊石器時代晚期逐步演變為新石器時代初期，但是台灣地區的長濱文化可能因為自然資源豐富，繼續保持其狩獵、採集的生活型態未曾改變，或因長期的孤立而造成文化發展遲滯的現象，因此一直延續到距今五千多年前才消失。

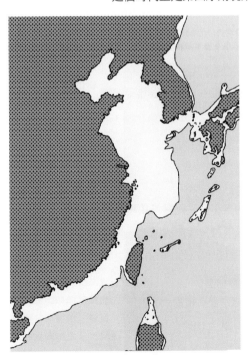

米崙亞冰期古地理圖（引自宋文薰 1981:圖版64，經修改）
這是更新世最後一次冰期年代在最近的八萬年到一萬年之間
此圖說明台灣和亞洲大陸因海水面下降陸連的情形，南海北部、台灣海峽、東海、黃海、對馬海峽這些坪緩的大陸棚，都因海水面下降而是陸地

從長濱文化和網形文化的情形而言，當時可能是一種短期定居的小型聚落，甚或隊群（band），主要的生產方式是採集、狩獵、漁撈。從鵝鑾鼻第二遺址的情形而言，海域資源的採集顯然佔有重要地位（李光周 1984:127），不過位置偏向丘陵、台地地區的網形文化可能是以陸域資源為主。由於器物偏向多功能，技術型態尚屬簡單，因此單位面積

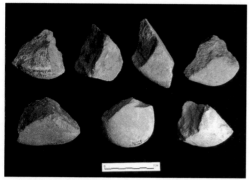

伯公瓏遺址出土舊石器時代網形文化之打製石核器（引自劉益昌 1995）

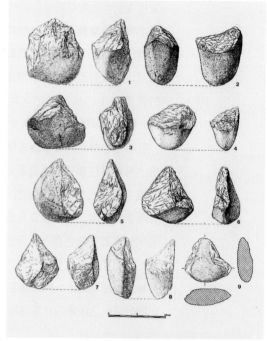

伯公瓏遺址出土舊石器時代網形文化之打製石核器
（引自劉益昌 1995）

內能養活的人口較少，同時也需要豐富的資源才能維持小型聚落的生存與定居。因此往往居住在自然資源豐富的地區，並且時常遷徙，從遺址的分布及大小而言，當時的聚落較小，人口也不多。此一階段人類未有明確的藝術表現，所見的日常生活簡單，使用的器物大多是以砸擊、打擊的方法製作，形制雖已固定，但大多只做為日常生活的功能性使用，很難得知當時人的精神生活相貌，也未得見當時人們的藝術表現。

二、新石器時代早期

　　這個階段台灣地區均以大坌坑文化為主，從遺址的大小及文化層堆積型態得知，已經是定居的小型聚落。遺址主要分布在河邊或海邊、湖岸的階地。年代依據絕對年代測定結果在距今6500-4300年之間，不過目前6000-6500年之間的年代僅有一件，也許將年代置於6000-4300年之間較為妥當。

　　由於大坌坑文化與其前一階段的舊石器時代晚期文化之間有相當大的差異，學者普遍認為二者之間文化發展顯然不相連接（宋文薰 1980:113，劉益昌 1992、1996，臧振華 1995），近年以來學者大多主張大坌坑文化與中國福建、廣東二省沿海的早期新石器時代文化有密切的關連，尤其是發現在閩東沿海以平潭南厝場和閩侯溪頭下層為代表的殼丘頭文化，以及粵東沿海以潮安陳橋、海豐西沙坑為代表的西沙坑文化期，與大坌坑文化相當近似，可能屬於同

一個文化的不同類型或是有密切關連相互影響的二種文化（張光直 1987，劉益昌 1988）。就文化發展的狀態而言，筆者認為大坌坑文化以及相關文化（例如殼丘頭文化）應當是從華南舊石器時代晚期文化經過新石器時代最早階段（劉益昌 1988:7-10）發展而來。近期的研究指出以金門復國墩、金龜山遺址為代表的復國墩文化，年代可以早至距今9000-6000年之間，生活型態以採集為主，但已經出現素面陶和少量的繩紋陶，文化內涵近於張光直先生所說的「富裕的食物採集文化」（張光直 1987、1995），可能是距今六千多年以內的大坌坑文化、殼丘頭文化等新石器時代早期文化的祖先。

大坌坑文化的陶器通稱粗繩紋陶，特徵是手製，質地較鬆軟，通常含砂，但部分則近於泥質，火候不高，約攝氏400~500度，表面呈暗紅、渾褐、淺褐色。器型簡單，通常只有缽、罐兩種，口緣大都低矮厚重，往往在外側有一道突脊。大部分陶器在口緣下方頸部以下佈滿拍印的繩紋，繩紋通常較粗；部分口緣上方或肩上施有二或三道平行線條的篦劃紋，呈波浪狀、麻花狀或直線紋。

石器的數量不多，種類也少，只有打製石斧、磨製石斧、石錛、網墜、石簇、有槽石棒等少量工具。從出土石製生產工具如石鋤、石斧等知當時人已有農耕，張光直推測可能是種植根莖類作物，耕作型態屬於刀耕火種（slash and burn）的遊耕階段；但是狩獵、漁撈和採集才是主要的生產活動（Chang et al. 1986:228-233、張光直 1987:7）；澎湖地區的果葉類型則發現有貝塚，從出土遺物分析，捕魚、採貝和採集潮間帶的資源是維生的主要方式（臧振華 1989:90）。從遺址所在環境、生活型態來看，「大坌坑文化是一個在濕暖的熱帶、亞熱帶地區適應於海洋、河口和河湖性自然環境的一種文化」（張光直 1995:165）。

當時生產技術尚在生產糧食的初起階段，生產力不足以維持較多的人口，因此聚落數量也少，人口及聚落長期維持均衡的狀態，直到晚期才起了變化，可能受到亞洲大陸東南沿海區域的影響，從距今5000年前左右，可能受到外來文化的影響，人群開始種植稻米、小米等穀類作物。人們沿著海岸

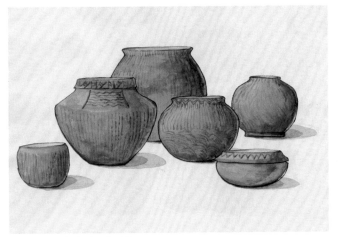

北部大坌坑文化所見陶器復原圖

台北市芝山岩遺址出土大坌坑文化陶器所見紋飾

台北縣大坌坑遺址出土大坌坑文化陶器所見紋飾

高雄市福德爺廟遺址大坌坑文化陶器紋飾

高雄市六合遺址大坌坑文化陶器紋飾

高雄縣鳳鼻頭遺址大坌坑文化陶器紋飾（引自Chang et al. 1969）

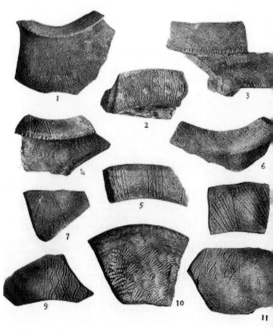

台南縣歸仁八甲遺址大坌坑文化陶器紋飾（引自黃士強 1974）

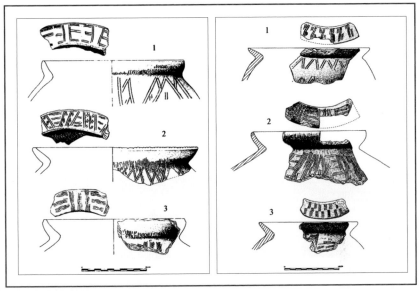

花蓮縣港口遺址具大坌坑式紋飾的陶器（引自葉美珍 2003）

南北向東部延伸其勢力，並沿著淡水河向上延伸進入台北盆地。由於資料很
少，考古學者對於這個階段人類的社會組織及運作方面尚未探討，不過由陶器
紋飾在口緣或腹部上方裝飾的位置與技法並非實用，紋飾的變化也顯示出具有
流暢與美感，表示當時人已經有相當高的藝術水準。

三、新石器時代中期

　　這個時代台灣各地出現了地方性文化，主要是大坌坑文化晚期分處各地之後，
長期發展的地方性適應。這個時代的文化，包括訊塘埔文化、牛罵頭文化、牛
稠子文化和東部地區以繩紋紅陶為代表的遺存（如：小馬洞穴遺址中層、大坑
遺址下層），年代距今4500~3500年之間，部份文化可能早到距今4600年前左
右開始，晚到距今3200年前左右才結束，這些文化都是大坌坑文化在各地區逐
漸演化而來，由於長久分離，因此逐漸發展出區域性的特色。

　　北部的訊塘埔文化和中南部以繩紋紅陶為主的牛罵頭、牛稠子文化，都具有繩
紋陶器的特質，應是在大坌坑文化晚期的基礎上逐漸演化發展而來的地方性文
化，東部地區的繩紋紅陶文化，雖仍不明朗，但也可能是大坌坑文化的晚期演
化。當然不可否認在鳳鼻頭遺址的繩紋紅陶文化（或可稱牛稠子文化鳳鼻頭類
型），確實和福建同一時代的曇石山文化有許多共同的要素和密切的來往，但並

非是直接的移民或傳承關係，而是相互影響的互動關係。近年在閩南部分遺址如東山島大帽山遺址，出土同一階段文化遺物，顯示與台灣本島西南部與澎湖群島的牛稠子文化具有密切關連，指出二地之間的往來關係。這些文化的內涵主要為橙紅色或紅褐色的繩紋陶器，器型較大坌坑文化多樣，包括罐、缽、豆、三足器、多聯杯等；石器亦複雜而多樣，包括斧、鋤、刀、網墜、箭簇等各種農耕漁獵用具。這些文化在各地區逐步演化發展為新石器時代晚期的文化。

訊塘埔遺址出土的訊塘埔文化陶器口緣，表面可見塗以紅色顏料的裝飾

　　這個階段遺址的規模已較前期為大，文化層堆積較厚且連續，顯示聚落的規模較大，佔居時間長久，已是長期定居性聚落，屬於部落社會。當時農業已相當發達，工具中農具所佔的比例相當大，可知農業在當時社會所佔的重要地位，墾丁、鎖港等牛稠子文化的遺址都曾發現稻殼痕跡；西南平原的牛稠子文化更發現了大量的稻米遺留，這個階段晚期開始發展的芝山岩文化的芝山岩遺址出土大量栽培種稻米，說明稻米、小米等種子作物已是當時的重要作物；當然根莖類作物仍是主要的作物。從遺址中出土的其他食物渣滓，如牛稠子文化的貝殼、魚類、山豬、鹿等獸類可知狩獵、漁撈仍佔重要地位，為食物中蛋白質來源的主體；此時畜養除了狗以外，似乎未見其他種類。

訊塘埔遺址出土的訊
塘埔文化陶器卵點文
裝飾

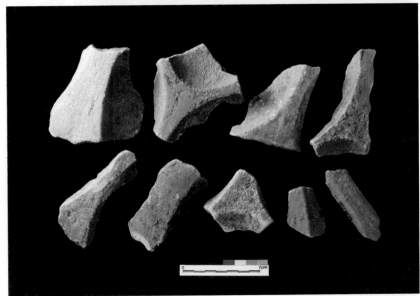

訊塘埔遺址出土的訊
塘埔文化三連盤殘件

三連盤復原圖（引自
李德仁主編 2003）

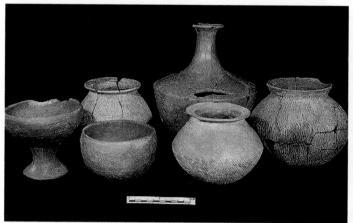

墾丁遺址出土之陶器（引自李光周等1985）

右先方遺址出土的牛稠子文化牛稠子類型的陶甕（引自臧振華 2004）

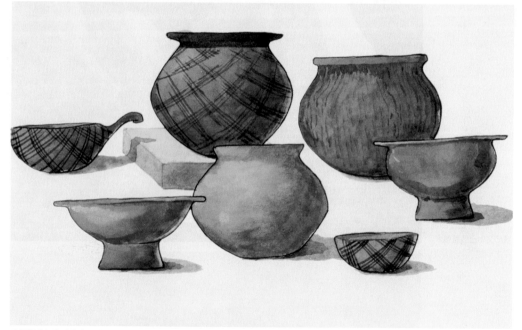

東部繩紋紅陶文化陶器復原圖，表面裝飾紅色彩繪紋

　　中部地區的牛罵頭文化和南部地區的牛稠子文化都採用直肢葬，只是葬具不同，牛罵頭文化得見以礫石堆砌而成的長方形棺，南部地區牛稠子文化出土無葬具的仰身直肢葬及甕棺葬，墾丁類型則已經使用長方形石板棺做為葬具，其葬式也是仰身直肢，並有玉器、貝環等裝飾品及貝匙、陶罐等日用品作為陪葬器物，充分顯示當時人類的喪葬形式及對於來生的觀念，這樣的裝飾器物也同

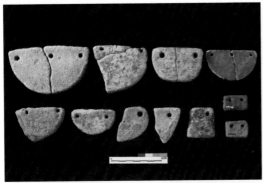

訊塘埔遺址出土的訊塘埔文化陶璜

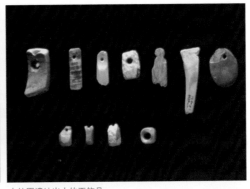

大竹圍遺址出土的玉飾品

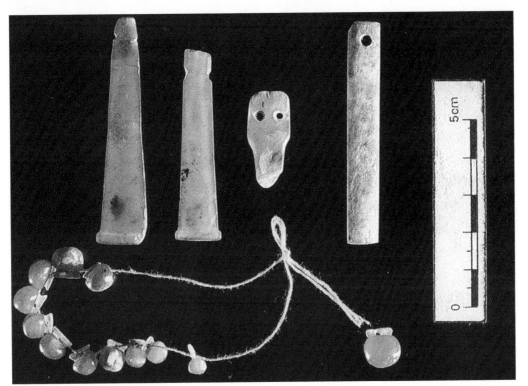

墾丁遺址出土之玉飾（引自李光周1985）

時出現在其他文化，例如訊塘埔文化出土的玉墜飾，和半圓形的石璜、陶璜，
牛稠子文化的玉環、玉管、玉墜飾、玉鈴鐺等。這些器物大量出現顯示當時人
群生活已有餘裕，得以從事和生產無關的裝飾品製作，在東部地區玉器產地已
經得見專業的生產，代表台灣新石器時代主要裝飾品的玉器，開始流行在台灣
的舞台。

四、新石器時代晚期

包括芝山岩文化、圓山文化、植物園文化、營埔文化、大馬璘文化、大湖文化、鳳鼻頭文化、卑南文化、麒麟文化、花岡山文化、丸山文化，以及部份地區尚未界定文化所屬的遺址群，年代大致在距今3500~2000年之間，和中國東南沿海青銅時代相當，少量青銅器已經導入，北部台灣的圓

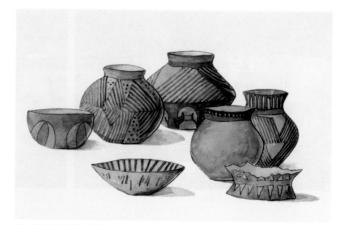

芝山岩文化陶器復原圖

山文化發現青銅鏃、青銅斧，卑南文化發現做為裝飾的青銅腕環，大湖文化也曾經發現少量的青銅簇。這個階段文化類型逐漸複雜，出現適應於各種不同生態區位的人群，聚落及人類活動的領域往山區擴張，已經到達後來原住民分布的高度。

圓山文化的一部份遷移並適應丘陵地區的生態區位而逐漸發展新的文化類型－土地公山類型；營埔文化已可證明是由牛罵頭文化晚期經過頂崁子類型逐漸發展而來；大湖文化的來源雖沒有直接的證據，但是從大湖文化和鳳鼻頭遺址灰陶期相關的情形，不能排除是牛稠子文化受鄰近鳳鼻頭遺址發展的影響所致。鳳鼻頭文化是鳳鼻頭遺址繩紋紅陶期（牛稠子文化）受曇石山文化影響的持續發展，似乎可以肯定；至於東部地區的卑南文化、麒麟文化和花岡山文化的來源，目前尚無法肯定，但是從卑南遺址卑南文化層下部出土少量繩紋陶，及近年來在東河地區發現從繩紋陶逐漸轉變為卑南文化早期類型的情況而言，卑南文化可能也源自當地繩紋紅陶文化。至於台北盆地的芝山岩文化，研究者認為是從浙南及閩北地區移入的（黃士強1984，郭素秋 2007）；植物園文化也可能是福建南部地區印紋軟陶的後裔，這兩個文化可說是這個時期與東南沿海地區關係最密切的史前文化。至於西海岸中南部地區的大湖文化、營埔文化顯示的黑陶特徵，不同於前期的紅色陶，也少見於同時期其他區域是否為外來影響，目前仍無定論。

這個時期的陶器逐漸放棄繩紋裝飾，出現精美的彩陶、黑陶，器型也有很大的變化，種類增加，並出現少量三足器。平原地區持續中期以農業為主的生業型態，但狩獵漁撈仍具重要的地位，部份地區如山區與恆春半島，受環境影響狩

芝山岩遺址出土芝山岩文化之彩陶

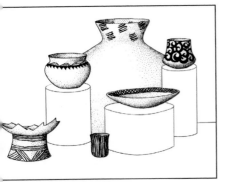

鳳鼻頭文化彩陶復原圖（採自Chang 1969）

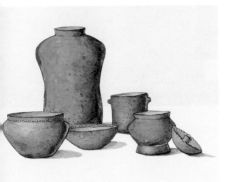

鳳鼻頭文化紅陶復原圖（採自Chang 1969，經改繪）

獵漁撈為主要的生業型態。這個階段，聚落加大，農具亦普遍大型化，遺址範圍大（如卑南遺址約60-80萬平方公尺）；文化層厚實，出土遺物也很豐富。從聚落之大及多，表示當時人口已經相當多。除平原地區以外，聚落亦有往中央山脈較高的台地或山地地區移動的趨勢，可能是因為人口增多所導致的土地資源爭奪及族群互動所致，已經發生的獵頭等小型戰爭行為以及聚落外圍圍牆出現，是這個現象的註腳。卑南文化代表的卑南遺址出現整齊的聚落佈局，有秩序的墓葬以及儀式行為，均可說明其具有完整的社會組織。

至於當時人類的社會組織、儀式行為及精神生活等方面，目前所知較少。圓山文化圓山遺址發現的大型砥石，當是聚落內公共使用的財產，也許顯示已有社會組織，以處理較為複雜的人際關係；同時遺址內出土冠頭石斧的冠狀頂端，並不具有實用意義，說明可能已有與農業相關的祭祀儀禮或巫術。至於圓山人的埋葬方式為直肢葬和甕棺葬，有玦型耳飾陪葬，並有拔牙的情形，清楚說明當時人的喪葬儀禮形式。中南部地區的營埔文化和大湖文化也同樣發現大型磨製石器，最長的器物達7、80公分，磨製精緻，且出土時經常三件、五件或七件同時排列出土，論者皆以為是農耕儀禮使用的器具。

此一階段最具有代表性的裝飾品，是從新石器時代中期以來發展的玉製裝飾品，不但玉飾品的類型複雜，而且在各個文化都有不同的代表性玉器，例如卑南文化的扁平耳飾玦、四突起玦，圓山文化的細瑗形玦，丸山文化的玉瑗，也有罕見於台灣以外地區的人獸形玉玦，當然還有環形器、墜飾、玉瑗、玉管、管珠、棒形墜飾等各種不同裝飾品，甚至還有立體的蛙形玉飾，目前的研究都指出這些玉器的材料來源是花蓮的豐田地區，也就是豐田閃玉。

這時已有繁複的社會組織和喪葬儀禮，東部地區麒麟文化的巨石崇拜所顯示的宗教儀禮狀態，已經成熟穩固；

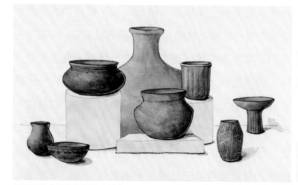

鳳鼻頭文化黑陶復原圖（採自Chang 1969，經改繪）

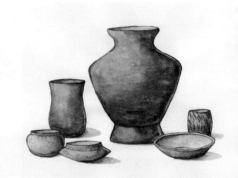

鳳鼻頭文化夾砂灰陶復原圖（採自Chang 1969，經改繪）

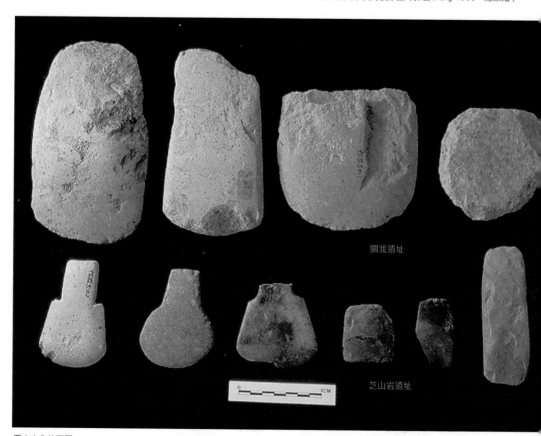

關渡遺址

芝山岩遺址

圓山文化的石器

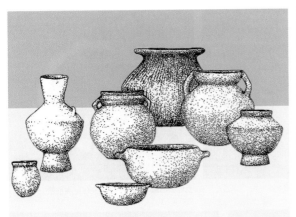

花岡山文化陶器復原圖（劉益昌等 1993）

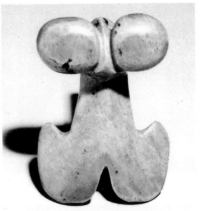

鹽寮遺址出土之花岡山文化蛙形玉飾（引自葉美珍 2001）

土地公山遺址出土的青銅斧
（引自陳仲玉等 1994）

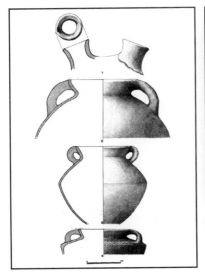

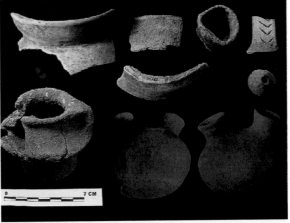

各遺址出土之圓山文化陶器

圓山文化之雙口罐與帶把陶罐復原圖（圓山遺址，引自黃士強等 1999）

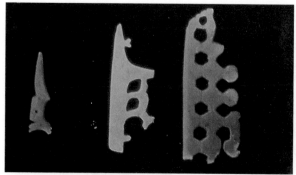

圓山遺址出土之圓山文化人獸形玉玦（引自黃士強 1984）

土地公山遺址出土的圓山文化細瑗形玦

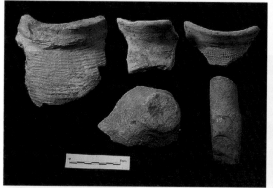

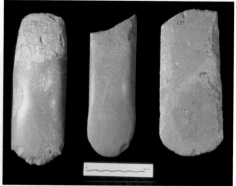

植物園遺址出土的植物園文化器物

劍潭遺址出土的植物園文化器物（黃士強教授提供）

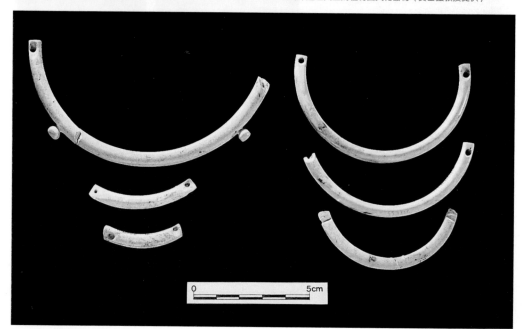

冬山鄉丸山遺址出土的玉璜

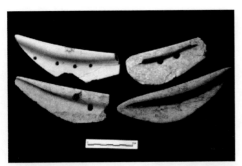

丸山遺址出土的丸山文化石刀

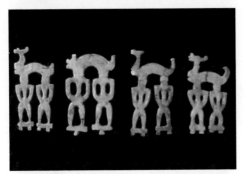

丸山遺址出土的人獸型玉玦

芝山岩遺址出土的圓山文化人骨墓葬現象，上方人骨頭
部右側陪葬一件小型雙把陶罐

冬山鄉丸山遺址出土的建築結構

卑南文化的墓葬群不但與聚落關係複雜，墓葬大小、型式與其中豐富精美的陪葬玉器、陶器，且有多寡精粗之分，可見貧富或階級之分也已經出現，這些喪葬儀禮和聚落型態最足以說明當時已有繁複的社會組織和統治階層。

　　雖然聚落之間可能有小型戰爭行為與資源爭奪，但是當時各聚落或群體之間的往來與交換關係十分密切，例如，台灣玉製造與使用所形成的資源流通的互動圈及其族群互動關係，廣布於同時代台灣各地區。

　　這個階段晚期人群已經遍佈於台灣地區二千公尺以下各個不同生態區位，所產生的適應型態也變化多端，唯一的例外是澎湖地區反而不見人煙，其原因仍難斷定，不過極可能與3700年前左右小冰期導致的氣候變遷有關，致使主要人群遷移離開島嶼，只留下一些短期往來的人群。各個文化逐漸演化發展為下一階段不同的史前文化。從新石器時代晚期逐漸過渡到金石並用時代初期，台灣本島可能受到部份外來因素的影響，分布在恆春半島到台東平原沿岸的三和文化，就是其中重要的代表，其文化特徵中的紋飾要素是否即為外來影響。

五、金屬器與金石並用時代

　　包括十三行文化、番仔園文化、貓兒干（崁頂）文化、大邱園文化、蔦松文化、龜山文化、北葉文化、靜浦文化等已經命名的文化，和在外島、丘陵、山地地區已經發現尚未完全了解的大量遺址。這些文化年代在距今1800~350年之間，由於年代較晚，遺址數量也多，文化內涵複雜且變異甚大，如果經過更仔細的研究，這個階段至少可以再細分為二至三個小階段，筆者曾根據時空分布與文化內

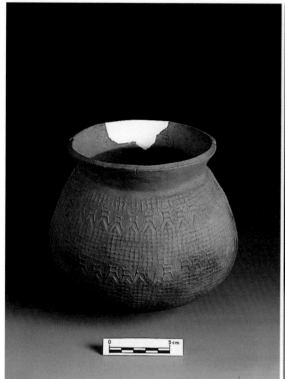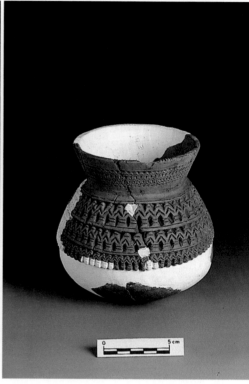

十三行遺址出土的十三行文化陶器（中央研究院歷史語言研究所）

涵的差異將十三行文化分為三期10個類型，企圖說明本階段的複雜現象。這個時候中國的嶺南、福建已經進入使用鐵器的歷史時代，而澎湖也在唐宋之際正式成為漢文化人民的移居地。

十三行文化的日常用品以紅褐色夾砂陶為主，外表常有拍印的幾何形紋飾，數量較少的灰色細砂陶則飾有刺點紋，這些幾何形印紋陶年代較中國東南沿海地區青銅時代的幾何印紋硬陶略晚，紋飾也較簡略，從植物園遺址的出土幾何形印紋軟陶與十三行文化早期近似，推測十三行文化可能是植物園文化接受東南沿海地區冶鐵及燒製火候更高的陶器技術之後的進一步發展。中南部地區的番仔園文化、大邱園文化、貓兒干（崁頂）文化、蔦松文化、北葉文化和東部的靜浦文化，可能都是本地新石器時代晚期文化的後裔。龜山文化原來只發現屏東縣的龜山遺址一處遺址，內涵與恆春半島的其他文化均不相類，不過近年來在恆春半島東側東部海岸南段台東、太麻里之間、綠島也發現類似的遺址，包括山棕寮遺址、大鳥遺址、公館鼻遺址等。

此一階段由於玻璃、瑪瑙、金屬等材質的飾品導入，使得裝飾品改變，玉器逐

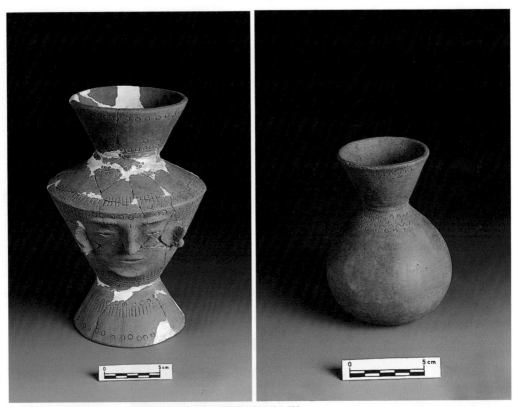

十三行遺址出土的十三行文化人面陶罐及陶瓶（中央研究院歷史語言研究所）

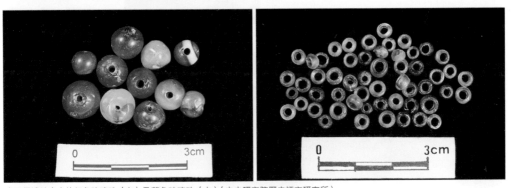

十三行遺址出土的紅色琉璃珠（左）及藍色玻璃珠（右）（中央研究院歷史語言研究所）

　　漸從流行的舞台中遠去，引入新的飾物與裝飾觀念，尤其是細小的玻璃珠成串
或縫製於衣物之上，構成的圖案雖因衣物腐爛而很難保留，但從散布於葬主周
遭的器物，無疑說明其飾品的狀態。這種狀態直到當代原住民仍然包流了豐富
的珠飾特色，其來源至少可以上推至距今1500年前外來物質大量導入本島的階
段。

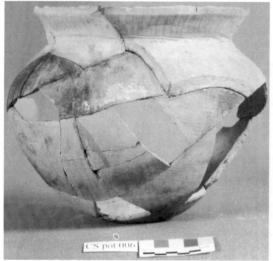

清水中社遺址出土之陶罐及其紋飾（引自何傳坤等 1998）

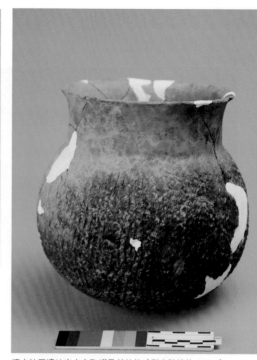

清水社口遺址出土之陶罐及其紋飾（引自陳維鈞 2004）

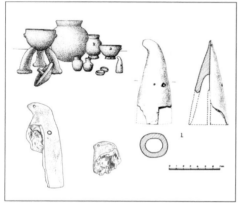

蔦松遺址陶器形制復原圖（下引自黃士強、劉益昌1980）

蔦松文化各式陶器

靜浦遺址陶器復原圖

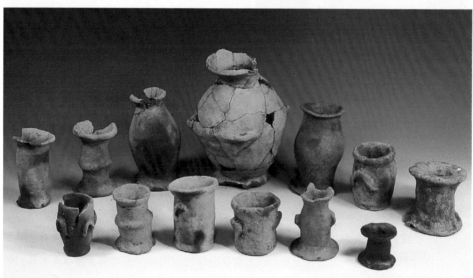

大馬IV遺址出：
靜浦文化之陶器

　　1990年代筆者曾重新檢討東海岸外綠島、蘭嶼的史前文化，發現以蘭嶼Lobusbussan遺址、綠島漁港遺址上層為代表的遺址群，其陶器的形制、裝飾和以大型甕棺葬為埋葬形式的文化內涵，似乎未發現於本島其他地區，因此筆者建議以經過初步發掘並有絕對年代測定的Lobusbussan遺址為代表，而稱之為Lobusbussan文化（劉益昌 1994:32）。再者，近年來學者建立台灣地區史前文化主要以平原、沿海低地、丘陵地區的研究結果為主，甚少及於廣布於中央山地地區眾多的考古遺址，因此筆者參照前輩學者（如森丑之助、鹿野忠雄等）研究山地地區考古工作的結果，提出一個概念性的名稱為「中央山地系統」文化。由於山地地區佔全台灣的面積64%，縱貫南北，且以雪山、中央兩大山脈分隔東西兩側，各地區出土的遺物相貌雖有差異，但也有類似之處。雖然山地地區考古工作斷續進行了近百年，除了少量發掘工作之外，大多數只有進行地表調查，而且調查報告也很少，因此做為一個文化單元來考量「中央山地系統」並不存在，而只是一個較大的概念（劉益昌、吳佰祿

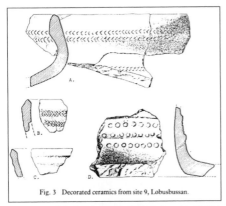

Fig. 3　Decorated ceramics from site 9, Lobusbussan.

Lobusbussan文化陶器上之紋飾（引自de Beauclair 1972）

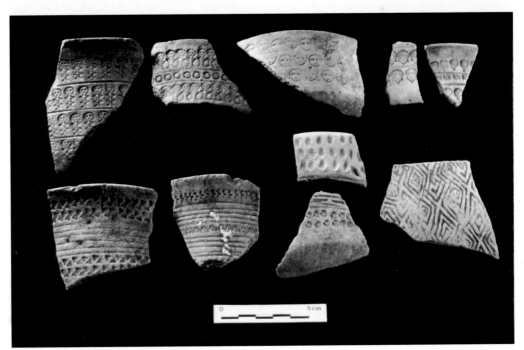

台東縣山棕寮遺址所見陶器紋飾

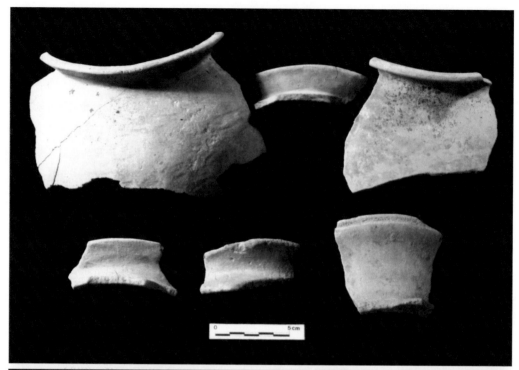

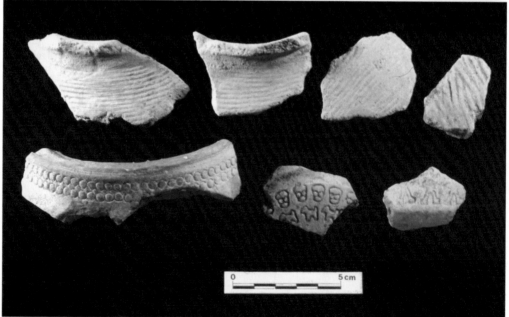

台東縣工作地遺址所見陶器

1994:52）；必須透過進一步的研究工作，才能釐清中央山地地區的各個不同地區性文化單元，最近筆者從已有的資料進行初步分類，提出大安溪、後龍溪中上游的五櫃坪系統，大甲溪中上游與大肚溪、濁水溪上游的谷關系統，濁水溪主流中上游的曲冰類型晚期，濁水溪南側支流陳有蘭溪流域的東埔一鄰類型，高屏溪上游荖濃溪、楠梓仙溪流域的比鼻烏類型，恆春半島的南仁山類型，中央山脈南段東側的三和文化的三和類型、工作地類型（劉益昌 1995b:86），企圖初步釐清山區史前文化的內涵。透過近年的進一步研究，這些系統已有部分可以確認為時間、空間清楚，文化內涵也具有特色的文化體系，例如分佈於中部山區南段的東埔一鄰文化，台東平原以南的三和文化。

公元前後（距今2000年前）到距今1500年前台灣西部各地沿海大體進入以鐵器為主要生產工具的鐵器時代，東部及山區則為金屬器與石器並用的狀態。根據目前資料十三行文化是同時代唯一具有煉鐵技術的文化，Lobusbussan文化可能也有這個能力，其餘的史前文化目前都只發現使用鐵器和其他金屬器而已。事實上，並非所有族群都可充分取得珍貴的鐵資源，東部的靜浦文化，濁水溪中游的大邱園文化及中央山區各地仍然以石器使用為主，鐵器仍然少見。

這時期人類生活已和近代歷史文獻或民族誌記載台灣各原住民族相同，由於工具、武器的進步，聚落數量及人口持續增加到相當程度，可從這個時代的遺址廣布台灣各地得知。遺址範圍因應環境而有大小不同，如蔦松文化平原地區主要的遺址面積至少都在五十萬平方公尺以上，可能為二、三百戶以上的大聚落；十三行文化則只是中小型聚落，遺址面積通常在五、六萬平方公尺以下。而聚落之間也能有如近代台灣原住民族如「大肚王」、「瑯王喬王」、排灣族有多社聯盟，而近於酋邦的情形出現。農業不但是平原地區的主要生業型態，同時也是丘陵山地地區主要的生活方式，部份以狩獵為主要生計的族群，可能往更深的山區遷移以追尋資源，因此遺址分布往山區繼續延伸，甚至在大甲溪流域發現海拔高達2950公尺左右的遺址。

這個階段不但如上期已有繁複的社會組織和喪葬儀禮，同時更有繁複的族群關係與交換網絡，甚至往海外地區延伸，十三行遺址出現來自東南亞、中國等地的文化遺物；本階段年代較晚的沿海地區遺址，普遍出現或多或少中國或東南亞製造的瓷器與硬陶，這些器物大多出自中國東南沿海地區，顯示二者之間的互動關係，北海岸地區可能是宋元以來中國各朝與琉球之間交流網絡中的一環。

此時的埋葬方式，十三行文化採屈肢葬，番仔園文化採俯身葬，北葉文化為短

長方形石板棺葬，Lobusbussan文化為甕棺葬，靜浦文化則採長方形石板棺直肢葬，晚期才改為坐姿屈肢式壘石墓葬，顯示出文化的多樣性，台灣各個原住民族群的祖型文化大致在此時出現，也就是説這些史前文化的晚期逐漸發展為各個族群。

第三節　文化遺物的藝術表現

過去人類製造或使用遺留的物品，可稱為遺物，是考古學者研究的重要對象。由於遺物數量龐大，分類亦多，因此選擇其中具有藝術意義的遺物予以初步描述，並根據不同的材料進行分類：

一、石製品（含玉製品）

（一）生產工具

台灣地區的生產工具在新石器時代主要以石質的器物為主，骨、角，木、竹及其他材質為輔。生產工具包括石斧、石鋤、石刀、石鐮等農業生產工具，網墜、魚鉤、尖器等漁具和石簇、石槍、石戈、石矛等狩獵用具；此外並有原型手斧等採集工具。這些工具反映不同時代人群的日常生活，也是復原人類生活形態的重要依據。基本上工具大多是實用的生活器具，只有少部分可能也具有儀式性的意義，或者在器物上進行非實用的裝飾。目前在冠頭石斧、石刀、石簇上可見非實用性狀態，其中冠頭石斧，屬於新石器時代中期的大型生產工具，造型為扁平型，刃端圓弧，頂端則呈現二處凸起、三處凸起冠帽形等不同造型，通常全面細磨製，甚至拋光，有時且有意選擇具有石英脈的材料製造，使得石英脈在器物上形成一道白線，具有裝飾或美感效果。學者的分類根據造型、使用狀態，認為是一種做為農業儀禮使用的非實用工具（鹿野忠雄　1946，宋文薰　1954）。在中南部地區從新石器時代中期開始出現大型石器（石犁），主要做為平原地區的農耕用具，到新石器時代晚期大湖文化、營埔文化這些大型石器進一步精細磨製，成為相當細緻的石器，而且曾在遺址中發現成排出土的狀態，更顯示出其作為農耕儀禮器具之重要表徵，本身的造型也因為精磨製細修整，而成為近於藝術品的層次。

石刀從新石器時代中期開始，台灣地區出現收穫穀類作物所使用的石刀，石刀的造型包括長方形、半月形、彎月形、馬鞍型等主要型制及其他相關變異形

制。也許我們可以說長方形帶孔石刀是石刀的原型，也是實用的形制，但以馬鞍形、半月形而言，除了實用的功能之外，似乎已經加上造形美觀的意念。除此造形變遷之外，新石器時代晚期大馬璘文化，也在板岩磨製石刀的兩面以鑽穿和刻畫的方式在器物表面形成帶狀或方格狀紋飾，金石並用時代的三和文化也有在石刀上雕刻有蛇形花紋。

事實上除了上舉例之外生產工具中，台北的圓山文化、植物園文化，常見大型匙形石斧、有段石錛以及主要發現於圓山文化的有肩石斧，雖為實用工具，均在外形上有獨特的造型。

玉製工具廣義包括台灣玉、蛇紋岩、石綿等美石類質地石材所製造的工具，例如斧、錛、鑿、簇、槍頭，雖然與平常石材所製造的工具相同，但在材料選擇上則表現史前時代人群對於物質的認知，因此選擇具有堅韌質地與翠綠光澤的材質製造工具。

（二）製造及處理工具

這一類的石器為史前人類日常生活中製造其他器具以及處理食物的工具，包括錛、鑿等木工用具，扁平石錛、靴形石刀等切肉去皮工具，石磨棒、磨盤等穀物處理工具，砥石等製造工具，上述均為各種日常生活必需品，這些器物群、大抵皆為實用日用品，造型亦多屬功能上之所必需，因此較難指出具有藝術意義的器物。

目前所知僅樹皮布製造所使用的有槽石棒，在石棒的造型與具有拍打功能的凹槽較具美感，根據民間標本採集者的資料，則有石棒外表陰刻圖案的藝術表現。

（三）其他使用器具

上述生產、製造、處理以外，且非為裝飾形式用品的工具，例如石支腳、器座、工作台等，石支腳係作為炊煮時支撐陶器底部的器具，依功能要求為平底向上直伸略向內斂的柱形石器，這一類石器從天然石塊到打磨精製均可發現，早年在大坌坑遺址或十三行遺址發現的本類器物向來稱為「蛇首狀石彫」，而歸於藝術或宗教儀式用品（盛清沂 1960）；但台北縣八里鄉十三行遺址大規模發掘証實本類器物為日常實用品，擺置方式為豎立、突起部分實為手抓握的把手部，但十三行遺址也讓我們看到本類器物陰刻裝飾，以及造型上變化而具有藝術特質的部份。至於可以確認為石雕的小件作品，則有人面頭像，其可能為小

動物的雕像，玉器製品中亦有蛙型或獸型製品。

（四） 儀式與裝飾用品

本類器物功能所顯示即為非實用品，因此在造型的變化或紋飾的裝飾意味明顯較為濃厚，而且質地也以蛇紋岩、台灣玉等美石為主。由於1980年代以來墓葬出土數量大增，透過考古發掘的系統資料，使我們得以瞭解這些器物的使用情形。依出土位置選擇常見或較為特殊的器型描述如下：

1.鈴形綴飾

帶一個穿孔的小型鈴鐺形綴飾，通常呈串狀，出土於新石器時代中晚期墾丁及卑南遺址的墓葬中，從保存狀況較好的墓葬出土位置可以確知為裝飾在頭部的飾物。

2.玦形耳飾

都是在器物上帶有一個缺口的裝飾，形狀相當複雜，基本包括圓形、方形、長方形及上述各種形制的變異狀態，是台灣地區出土最豐富的裝飾品。根據墓葬出土位置可以確定作為耳飾之用，質地以台灣玉為主或蛇紋岩質、綠泥岩材料，板岩為輔。目前台灣學者分類未有一致標準，大致以外形而言包括素圓形環玦、圓形璧形玦、圓形細瑗形玦、四突起玦、長方形玦、兩翼形玦、掛鉤形玦（或稱月彎形玉玦）、人獸形玦、多環獸形玦、單環人獸形玦、雙頭獸形耳飾玦（ling-ling-o）、三突起玦等不同形制，其中以人獸形玦最具特色，外形以雙人並立、頭頂獸形為造型，目前為僅見於台灣之玉製飾品。

3.平頂錐形耳飾

近於平頂錐狀，可能是耳飾，僅出土於芝山岩遺址圓山文化層與大馬璘遺址。

4.管珠

長圓柱或方柱狀中帶穿孔，通常為成串作為項飾組合，廣泛出土於新石器晚期遺址中，除卑南遺址數量較多以外，其餘數量均少。

5.兩端帶穿石棒

長圓柱狀或方柱狀，兩端帶有穿孔，也做項飾，目前所知僅見於卑南文化的卑南遺址中。

6.環

圓形剖面扁平，主要為板岩質，大抵出土於卑南文化，作為腕飾使用。

7.喇叭形環

圓形喇叭狀，主要為閃玉、蛇紋岩質，數量不多，見於丸山文化、卑南文化與

埔里水蛙堀遺址,作為臂飾使用。

8.寬環

圓形剖面長扁形,作為腕飾使用,少量在外表有陰刻花紋,零散分佈於丸山、圓山及卑南諸文化中。

9.帶穿墜飾

利用不定形小玉料或原始小玉石,穿孔繫繩作為綴飾。

10.其他

除上述較多的裝飾品或陪葬品之外,另外還有匙形玉飾、瑯玕形玉飾、鈕釦形玉飾、圓形帶穿玉飾等,以質地及造型顯示其做為裝飾品的定義。當然也有以石材進行人形或動物形雕刻的表現,老番社遺址就出土一件小型人面石雕。

當然除了上述顯然作為裝飾用品的石質器物之外,在墓葬的陪葬品中也常可見玉錛、玉鑿、玉鏃、玉矛等製作精美的玉製工具,就質地與製造而言,實際上也可說具有藝術的意義。

二、骨角牙貝製品

由於這些材質的製品較不容易保存,因此發現不多,僅見於少數保存較佳的特定遺址中,包括獸牙項飾、獸牙頭飾、鹿角飾品、骨珠、貝環、貝珠等,這些貝製飾品從新石器時代早期大坌坑文化晚階段,距今約5000年左右,出現在台灣的史前文化當中,其中以貝珠最為常見,主要是利用貝殼磨製穿孔,似作為串飾,其功能與泰雅族作為珠衣的貝珠功能相近,都是做為裝飾或儀式用品。

三、竹木製品

本類較骨角牙製品更不易保存,得見的藝術品為一件木頭磨製的飾品,出土於芝山岩遺址芝山岩文化層中,這件器物顯示古代人類當有如近代原住民族精細的木工藝術技術。近期在年代晚近的淇武蘭遺址則出土木彫,出土的形式及花紋均與早期採集的噶瑪蘭族民族學標本相近。

四、陶製品

陶質製品為新石器時代以來盛行的日用器具,其中以容器為主,工具與飾品為次,另有部份陶偶、明器,分別敘述如次:

(一)容器

佔陶器之最大部份,通常為實用的炊煮、貯藏用具,但亦可能發展為儀式意義

使用。就容器而言，器形主要包括罐、缽、盆、盤、瓶、豆、蓋等器型。從造
型的變化而言，對稱與否均可能形成美感，例如架有雙把的陶罐與單把的陶
壺。但真正的裝飾，實際表現卻在器物外表的紋飾或裝飾，從施紋的技法與母
題大體有下列幾種：

1. 拍印法

紋飾主題包括繩紋、折線紋、條紋、籃紋、葉脈紋（魚骨紋）、人形紋、幾何
形紋（包括方格、斜方格、雷紋等），或各種組合形花紋。紋飾位置通常在頭部
以下、腹部外表，或延伸至底部，亦仍可見施於口緣外側者。這種方法延續的
時間相當長，亦廣見於各史前文化中，最大差異在於紋飾母題。

2. 彩繪法

包括繪畫與塗抹，此法即通稱彩陶的作法，這種方法主要見於新石器時代。紋
飾的主題包括寬條帶狀、幾何形（包括菱形、三角形、直線交叉.）、曲線等不同
型式，紋飾常呈塊狀、或帶狀繞器物一周；色彩以紅色為多，亦見深褐或黑
色，塗抹則以全面塗紅或大部份塗紅。

3. 劙劃法

此法係以尖銳器具在陶胚尚未變硬之前，施於器表或口緣內外。紋飾主題複
雜，其中以新石器時代早期大坌坑文化口緣所具雙排篦劃的各種波浪、折線、
直線紋飾最具代表性。

4. 刺點－壓印捺點法

兩者皆在陶胚尚未變硬時進行，刺點的工具尖狀銳利，壓印則常見利用桿狀空
心植物根莖作為工具；紋飾母題很多樣，事實上捺點也可歸入這個技法，常見
把手或蓋子在圓山文化的紋飾（或符號）即為捺點紋，組成紋飾成塊狀或長排
成「8」形。

5. 刻劃法

在陶胚已經變硬或陶器燒製完成後，以銳利器具彫刻完成，此法較為少見，十
三行遺址發現少量。

6. 刮劃法

與劙劃法相近，但以較粗大的工具施行。較為少見紋飾型式可見葉脈、直線、
番仔園文化發現少量。

7. 捏塑－堆塑法

在陶器製造過程中，直接捏塑成形或另外加上陶土堆塑，通常形成突起的效
果；主題往往突出，例如十三行遺址出土的人面陶罐，北葉文化可見的附加堆

塑的帶狀紋飾。

　事實上陶器紋飾製造方法尚不只此，而且往往同時使用各種方法進行，例如上述的人面紋就是刺點、壓印、捏塑三種方法製造而成。當然也有紋飾疊壓的情形。例如十三行文化陶器外表常可見一組圈帶的複合紋飾，疊壓在拍印幾何形紋之上。

（二）工具

　陶器工具最常見為紡輪，使用年限從新石器迄今，外形改變不大，由於紡線時紡輪旋轉，因此也經常可見紡輪上有各種不同紋飾。由於面積不大，因此表現亦較為簡單；有時卻也別出心裁而以造型取勝，例如大竹圍遺址舊社類型出土的網墜三件造型各異其趣，紋飾亦不相同。

（三）裝飾品

　最常見為陶珠與陶環。陶珠通常做為圓形帶穿的串飾，從新石器時代開始即已出現，至金屬器時代仍為人們所喜愛；至於陶環也是如此，通常是陶洗的細泥燒製，其中以灰黑色泥質為最多，除了部份在陶環外表有裝飾之外，大多素面，但往往卻利用造型取勝，例如將多條陶環黏貼成一大個陶環，表現出多環狀繁複的感覺，在台灣南部金屬時代蔦松文化人的表現尤其明顯。

（四）陶偶及小型製品

　單獨捏塑的偶像或將把手的蓋鈕做成偶像的形狀，常見於新石器時代晚期圓山、花岡山、丸山、卑南諸史前文化中，偶像包括人頭、動物，當然以造型取勝，至於小型製品以蔦松文化中的小陶壺、鳥頭狀器深具宗教意義，靜浦文化的小陶杯造型多變化，亦有儀式使用的可能。

（五）明器

　專門為墓葬使用的儀式用品，往往在器物的造型上出現特殊的效果，卑南文化折肩瓶形器的形制變異即為明顯的例子。

五·金屬製品

　台灣地區保存金屬器中具有裝飾或藝術意義的部份，大致以青銅、金器為主，由於保存不易，出土數量不多，舉例如下：

（一）金製品

　金飾品多是由金的薄片製造，並在表面壓出紋飾，從出土狀態判斷似乎原來鑲嵌或縫合於其他物質之上形成一組裝飾。目前主要發現於十三行文化及其臨近靜浦文化。八桑安遺址出土的金飾，淇武蘭遺址的金鯉魚，都是具有特色的金

製裝飾品,目前在花蓮縣立霧溪口北岸的崇德遺址,發現少量金飾製品,且可能與煉金行為有密切關連。

(二)青銅製品

青銅製品大致在2500-3000B.P.之間,首先由海外傳入北台灣圓山文化晚期,目前已知包括青銅器、簇等器型。裝飾性的青銅製品,主要發現於十三行文化遺址,出土物品為青銅刀柄、帶扣等數量不多。青銅刀柄的紋飾主體為站立伸舉雙手的人像,配合其他相關紋飾組成,與排灣族大頭目擁有的鐵刃青銅刀在形制與紋飾母題、風格均相近,顯示兩者之間的密切相關。

六‧玻璃瑪瑙製品(含相關製品)

玻璃瑪瑙製品是金屬器時代以後才出現於史前文化中的文化遺物,一般認為由海外輸入。這些遺物都是做為裝飾品使用,除了玻璃製品中出現玦、環等單件製品之外,其餘均為小型帶穿珠子狀,通常均組合成為串狀或片狀,而成為一組裝飾,這和一般熟悉的台灣原住民使用成串的頸飾、腕飾或縫於衣物上的珠飾相似。

第四節　遺跡的藝術表現

史前時代的遺跡由於年代久遠,通常不易完整保存,僅能留下少許跡象,如建築的柱洞、結構、灰坑等,通常無法顯示具有藝術表現的部份。目前這些大型構造物中可以展現宗教儀式的意義而且具有藝術表現特質的遺跡,以麒麟文化的巨石為主。其次則為在天然巨大岩石上的雕刻－萬山岩雕,此與台灣原住民祖先傳說具有密切關連。

這些巨大的石造物主要的類型包括:

1.岩棺:長方形、圓形的人造凹槽狀構造物,四周有突起或突帶。

2.石壁:長方形片狀立於地面,亦有突起、突帶或凹槽。

3.石柱:圓柱狀或蕈狀立在地面的石柱,部份帶孔。

4.單石:長方扁平柱狀,有些帶有肩部、有些帶有槽部,有些則二者兼具。

5.石像:石材雕刻的人形半身像。

6.石輪;圓形、三角形中間帶穿的巨石。

這些巨石遺物或單獨、或成群出現,以單石為例,依據考古學者發掘顯示,原

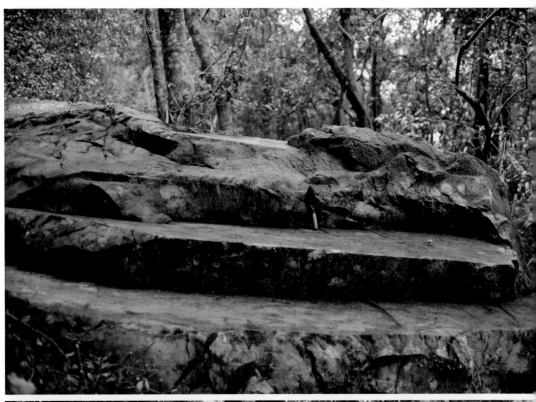

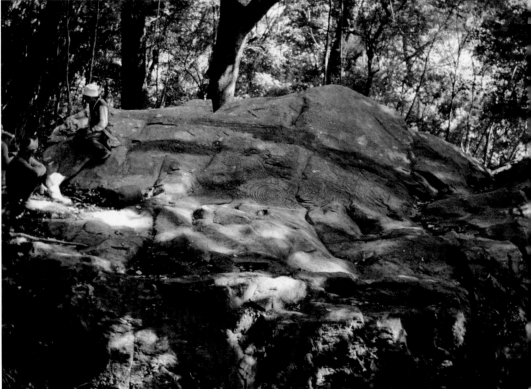

高雄縣萬山岩雕祖布里里（上）、孤巴察娥（下）（1984年拍攝）

本為立於地面的成組結構，與宗教崇拜有密切關連，當有濃厚的儀式意味。單就這些巨大構造物雕鑿的技法，造型已經具有藝術品的價值，再加上部份材料是東海岸地帶的港口石灰岩所製，雪白的構件在東海岸亮麗的光影下，立於聚落的祭祀場中，想必具有神秘的美感。

除了麒麟文化的巨石構造物之外，同處於新石器時代晚期的卑南文化遺址中亦出土具有凹槽的片岩石槽，但不知其功能。此外，卑南文化建築構件中立在地面、作為中柱的大型片岩（或板岩）質的石柱，雖然只是建築物的一部份，但是矗立在地面上三千年，加上時間、空間交會的意味，恐怕也可以用非實用的眼光看待這些立柱。其他文化可能也有類似的構造，從當代原住民族，例如排灣、魯凱、阿美等族所具有的木雕狀況，推測史前時期極可能也有使用木頭等有機物做成的大型雕刻。

萬山岩雕為1970年代末期，由魯凱族下三社群萬山社人告知學者，經實地調

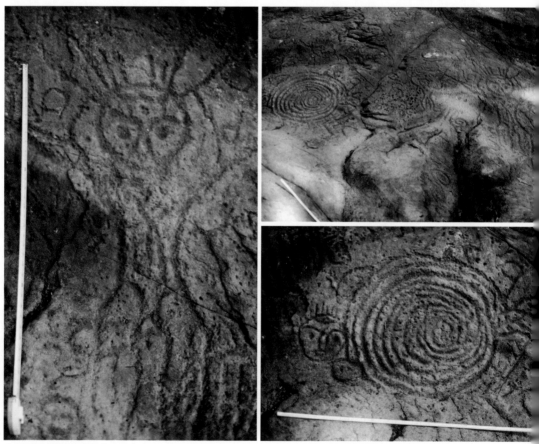

高雄縣萬山岩雕孤巴察娥（TKM-1）的紋飾（1984年拍攝）

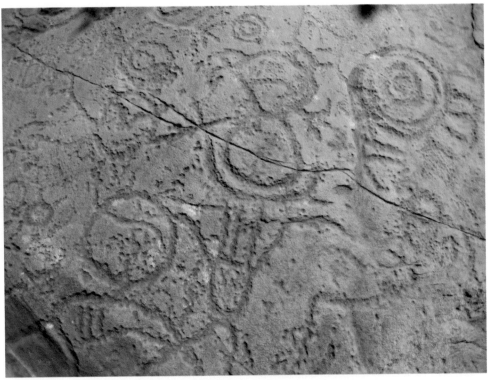

高雄縣萬山岩雕大軋拉烏（TKM-4）的紋飾（2008年拍攝）

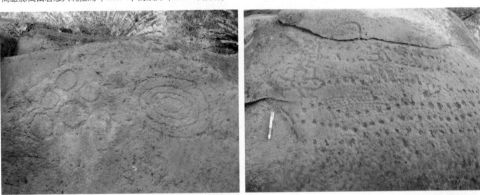

高雄縣萬山岩雕大軋拉烏（TKM-4）的紋飾（2008年拍攝）

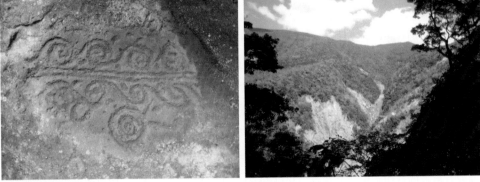

高雄縣萬山岩雕孤巴察娥（TKM-1）的紋飾和所處的環境（2008年拍攝）

高雄縣萬山岩雕祖布里里（TKM-2）的足型紋飾和組成（2008年拍攝）

查而發現的大型岩石雕刻，位於高雄縣茂林鄉高屏溪支流濁口溪上游萬頭蘭山北麓的原始林內，初期發現二座岩雕，命名為孤巴察娥（TKM-1）、祖布里里（TKM-2），隨後在1984年發現第三座岩雕莎娜奇勒娥（TKM-3），基於同一類型的文化資產稀少，因此內政部在1989年將此一岩雕群公告定等為三級古蹟，2003年經由調查又發現了第四處岩雕群大軋拉烏（TKM-4）的存在，2005年我國文化資產保存法大幅修改後，將遺址獨立為文化資產的一個類別，因此岩雕群以其特性被確認為高雄縣縣定遺址。由於此一岩雕群遺址的重要性，加上新發現的第四處岩雕，實際上為至少十個岩雕以上的岩雕群，顯然具有更高的學術與文化資產意涵，隨後在2008年2月由行政院文建會遺址審議委員會組成會勘小組，進行國定遺址之審議勘察，確認此一岩雕群遺址之保存狀況與重要性，因此在3月份開會審定為國定遺址，並於同年5月公告，這是我國最特殊的文化資產類別。此一岩雕群雖然發現已有三十年，但進行之學術研究不多，大多從圖像學或民族學的立場進行研究，並猜測此一岩雕群的年代，並未從考古學研究的觀點進行進一步研究，因此至目前為止仍無法確定其雕刻年代。而鄰近的原住民族社也只有萬頭蘭社，即今之茂林鄉萬山村萬山社人對此一岩雕群具有相關傳說，不過傳說是否即指涉岩雕與萬山社有關，仍無法確定。

就岩雕的表現特性而言，我們可以確認這些岩雕是人工以較為尖銳的石塊或鐵器雕鑿、刻劃而成，圖像主要的類別，除了無法確認的圈、點、曲線、直線之外，可見有百步蛇紋、人頭像、人全身像、重圈紋、圓窩紋、柵欄紋、飛鳥紋、植物卷曲紋、手形紋、足形紋，或者是凹入的杯狀花紋等，這些圖像往往構成有意義的成組圖像（高業榮 1991），例如祖布里里（TKM-2）就以手形

紋、足形紋,構成類似回鄉或前往某處的路線,較大型的孤巴察娥(TKM-1)表面則有多組圖案,包括人頭、人形、重圈、圓窩、百步蛇等花紋,構成多處複雜的主題,且交錯出現,甚難解開其意象為何,是否與此一雕刻的主人原有之祖先來源傳說有關,似為可以思考之方向。最晚發現的岩雕群大軋拉烏(TKM-4),其圖像的類別組成和其他三座大致相同,但研究者認為在造型風格上有很大的差異,可能反應了製作年代上的不同(高業榮 2005)。筆者在1984年及2008年二度前往調查與會勘,從實地觀察所得的看法,認為以主題構成而言,當具有清晰的故事性,並非隨意塗鴉或臨時性的行為,而代表某一族群在此地生活期間,所完成敍述其祖先來源傳說的相關雕刻,其年代從相近的圖像類型而言,尤其以百步蛇紋,近年來在舊香蘭遺址石刀之一面可見類似幾乎相同的百步蛇紋,相關的圓窩紋或人頭紋,也都見於恆春半島至中央山脈東側南段地區的龜山文化,顯示此一岩雕年代極可能與台灣史前時代金屬器文化階段早期有關,此一文化的年代至少可在距今1500～1000 年之間開始,也許說明岩雕可能的年代,但仍以未來實際考古學研究的結果為準。

第五節 傳承與變遷

從台灣史前人類活動的立場而言,雖然考古學者還不太明瞭舊石器時代晚期人群與文化持續發展的狀態,但至少從六千多年前新石器時代早期大坌坑文化以來,一路演化變遷到近代文獻記錄的原住民族,是一段沒有間斷的發展流程,其間雖有外來人群遷入或外來物質介入,但都同化於這個大的發展體系之中,直到歷史時期漢人大量入侵才有基本的改變。在這麼一段漫長的時間中,文化是逐漸改變其內涵,當然也就影響整個文化中的某些特徵產生變異。

目前資料而言,在舊石器時代晚期,台灣地區並未發現具有藝術特性的製品,但是從新石器時代早期開始,陶器上的紋飾即已是刻意劃劃在口緣內外與肩上的花紋,裝飾意味濃厚;同時玉器製造也在這個階段出現,不過仍以工具為主,僅有的裝飾品是貝類的製品。新石器時代中期,傳承自大坌坑文化的繩紋紅陶諸文化相(牛罵頭、牛稠子等),一面沿襲繩紋拍印的製造技巧,並精鍊至與造型共存,同時用塗紅彩的方式增加陶器的美感。在玉石製品及貝製品方面,則已出現純粹的裝飾品。同時或稍晚芝山岩文化,侷限於北部地區外來的圓山文化,則有不同風格的陶器,器腹素面、捺點把手、雙口罐等,紋飾及器

型上均有極大的變異，顯示外來文化加入的狀態。目前很難説明新石器時代晚期開始流行的玉玦、玉環等飾品，是否始於訊塘埔文化、或是從更早牛稠子文化墾丁類型而來的發展。目前在大坌坑文化最晚階段已有貝環，其製作方式和玉器略有不同，但墾丁類型即出現與玉器製造完全相同的工藝體系，顯示兩者之間必然有密切關連。

　　新石器時代晚期，台灣史前文化的發展趨於多元，陶器裝飾也趨於多元，圓山文化素面、塗紅、彩繪、劃紋、刺點、拍印等紋飾方法，以及組合的複合型紋飾方式與母題，使得陶器裝飾繁複並注重對稱；同時當時也將陶器裝飾的位置與器型結合，成為一種兼具器型與紋飾的裝飾形式。至於當時發達的玉器飾品與製玉工業，帶來豐富的玉飾類型，同時從墓葬中也了解玉器在圓山文化、丸山文化與卑南文化中的日常生活與喪葬儀禮中扮演重要角色，尤其在卑南文化中是不可或缺的飾物與陪葬品，代表著身份與地位。這個玉器流行的年代終於在金屬器時代新材料如金、銀、銅、玻璃、瑪瑙、琉璃出現而逐步結束，但基本在形制上仍然承襲玉器流行時代的特色，並以複合的表現形式出現，幾乎可以和現代原住民藝術、工藝相承接。至於陶器除了紋飾仍然複雜多變之外，儀式性用品出現，標誌著宗教所有者身份地位的另一種功能在社會中升起，這也和原住民晚近的社會型態可以相互比較，其中以排灣族的陶器上的花紋兼具儀式與美感。

　　除了舊石器時代的人群生活因為發現的遺物與遺跡太少，未能見到美感的表現之外，看來至少六、七千年以來，台灣史前人類在物質文化與精神生活的延續過程，是一部既有著傳承又有創新求變的歷程。除了繁衍生息的生命基本需求之外，美感或儀式行為也在生活豐足之後充分表現在各種遺跡、遺物之中，遺址是人類過去生活所留下的空間，通常只能部分保存人類生活的物質遺留物，而無法保存無形的精神層面。考古學者企圖透過各種研究方法，解讀人群的各種生活面向，更從認知或社會考古的方向，進一步解析人群的思維，冀望以後的學者研究，可以進一步完成史前時代人群的認知考古研究，而指出史前人的精神生活與美感。

引用書目

● 宋文薰

1954 〈本系舊藏圓山石器(一)〉《國立臺灣大學考古人類學刊》4：28-38.

1969 〈長濱文化─臺灣首次發現的先陶文化〉《中國民族學通訊》9：1-27.

1976 〈臺灣東海岸の巨石文化〉《えとのす》6：145-156.

1980 〈由考古學看臺灣〉《中國的臺灣》：93-220，陳奇祿等著，臺北：中央文物供應社。

1981 〈關於臺灣更新世的人類與文化〉《中央研究院國際漢學會議論文集歷史考古組》：47-62，臺北：中央研究院。

● 宋文薰、連照美

1984 〈臺灣史前時代人獸形玉玦耳飾〉《國立臺灣大學考古人類學刊》44：148-169.

1987 《卑南遺址第9-10次發掘工作報告》國立臺灣大學考古人類學專刊第八種，臺北：國立臺灣大學。

● 李光周

1984 〈墾丁國家公園所見的先陶文化及其相關問題〉《國立臺灣大學考古人類學刊》44：79-147.

1987 《墾丁國家公園的史前文化》臺北：行政院文建會出版。

● 李光周等

1985 《墾丁國家公園考古調查報告》內政部營建署墾丁國家公園管理處保育研究報告第17號。

● 李德仁主編

2003 《郭東輝先生捐贈郭德鈴先生收藏史前暨原住民文物圖錄》台東：國立臺灣史前文化博物館。

● 何傳坤、劉克竑、陳浩維（何傳坤等 1998）

1998 《臺中縣清水鎮清水遺址調查暨考古發掘報告》認識臺灣考古文化資產種子教師培訓贏田野實習課程，國立自然科學博物館。

● 郭素秋

2007 《彩文土器から見る台灣福建と浙江南部の先史文化》東京：日本東京大學考古學專門分野博士論文。

● 高業榮

1991 《萬山岩雕─臺灣首次發現摩崖藝術的研究》屏東：東益出版社。

2005 〈略論台灣萬山岩雕大軋拉烏（TKM 4）的題材、技法與風格〉《高雄縣第三級古蹟萬山岩雕九十四年探勘調查成果發表會論文集》：35-43，行政院文化建設委員

會、內政部指導，高雄縣政府主辦，國立文化資產保存研究中心籌備處協辦，財團法人成大研究發展基金會承辦，2005.12.17。

● 黃士強

1974 〈臺南縣歸仁鄉八甲村遺址調查〉《國立臺灣大學考古人類學刊》35/36：62-68.

1984 《臺北芝山巖遺址發掘報告》臺北：臺北市文獻委員會。

1991 〈從小馬洞穴談台灣的先陶文化〉《田野考古》2(2)：37-54.

● 黃士強、劉益昌

1980 《全省重要史蹟勘察與整修建議─考古遺址與舊社部分》交通部觀光局委託，國立臺灣大學考古人類學系研究計畫報告。

● 黃士強、劉益昌、楊鳳屏

1999a 《圓山遺址史蹟公園範圍區考古發掘研究計畫》臺北市立兒童育樂中心委託，國立臺灣大學人類學系研究計畫報告。

1999b 《臺北兒童主題公園圓山遺址考古調查研究計畫》臺北市立兒童育樂中心委託，國立臺灣大學人類學系研究計畫報告。

● 黃寬重

1986 〈南宋「流求」與「毗舍耶」的新文獻〉，《中央研究院歷史語言研究所集刊》57(3)：501-510。

● 張光直

1987 〈中國東南海岸考古與南島語族起源問題〉《南方民族考古》1：1-14.

1988 《考古學專題六講》臺北：稻鄉出版社。

1995 《中國考古學論文集》臺北：聯經出版事業公司。

● 陳仲玉等

1994 《土地公山遺址第三次發掘報告：臺北都會區大眾捷運系統土城延伸線文化遺址發掘及初步展示規畫(期末報告)》臺北：中央研究院歷史語言研究所。

● 陳維鈞

2004 《清水社口遺址緊急搶救發掘報告》台中縣文化局委託中央研究院歷史語言研究所之研究報告。

● 盛清沂

1960 《臺北縣誌稿 卷四 史前誌》臺北：臺北市文獻委員會。

● 鹿野忠雄

1946 《東南亞細亞民族學先史學研究 第Ⅰ卷》東京：矢島書房。

● 葉美珍

2001 《花崗山文化之研究》臺東：國立臺灣史前文化博物館。

2003 〈港口遺址繩紋陶文化之研究〉《台灣史前史與民族學研究的新趨勢：慶祝宋文薰教授八秩華誕學術研討會論文集》國立台灣大學人類學系主辦，台北：國立台灣

大學人類學系。

● 臧振華

1987 〈從考古證據看漢人的拓殖澎湖〉《臺灣風物》37(3)：77-96。

1989 〈澎湖群島拓殖史的考古學研究〉《中央研究院第二屆國際漢學會議論文集》：87-112，臺北：中央研究院。

1995 《台灣考古》文化資產叢書之52，台北：行政院文建會。

2004 《臺南科學工業園區道爺遺址未劃入保存區部份搶救考古計劃期末報告》臺北：中央研究院歷史語言研究所

● 劉益昌

1988 〈史前時代臺灣與華南關係初探〉《中國海洋發展史論文集》第三輯：1-27，臺北：中央研究院三民主義研究所。

1992 《台灣的考古遺址》台北：台北縣立文化中心。

1994 〈綠島史前文化概說〉《宋文薰與臺東》：24-35.

1995a 〈鯉魚潭水庫計劃地區第二期史蹟調查計劃暨伯公壠遺址發掘計劃報告〉臺灣省水利局中部水資源開發工程處委託，中央研究院歷史語言研究所研究計畫報告。

1995b 〈史前文化與原住民關係初步探討〉《臺灣風物》45(3)：75-90.

1996 《台灣的史前文化與遺址》南投：台灣省文獻委員會。

2002 《臺灣原住民史　史前篇》南投市：國史館臺灣文獻館。

● 劉益昌、吳佰祿

1994 《雪霸國家公園人文史蹟調查研究（一）：大安溪上游部分》內政部營建署雪霸國家公園管理處委託，中華民國國家公園學會研究計畫報告。

● 劉益昌、劉得京、林俊全

1993 《史前文化》臺東：交通部觀光局東海岸風景特定區管理處。

● Chang, Kwang-chih & the Collaborators

1969 Fengpitou, Tapenkeng, and the Prehistory of Taiwan. New Haven: Yale University Publications in Anthropology No.73.

1986 The Archaeology of Ancient China (Fourth Edition). Yale University Press.

● de Beauclair, I.（鮑克蘭）

1973 Jar burial on Botel Tobago Island, Asian Perspectives 15(2): 167-176, Honolulu. Also in Ethnographic studies—The Collected Papers of Inez de Beauclair: 125-134, Taipei: Southern Materials Center, Inc.1986.

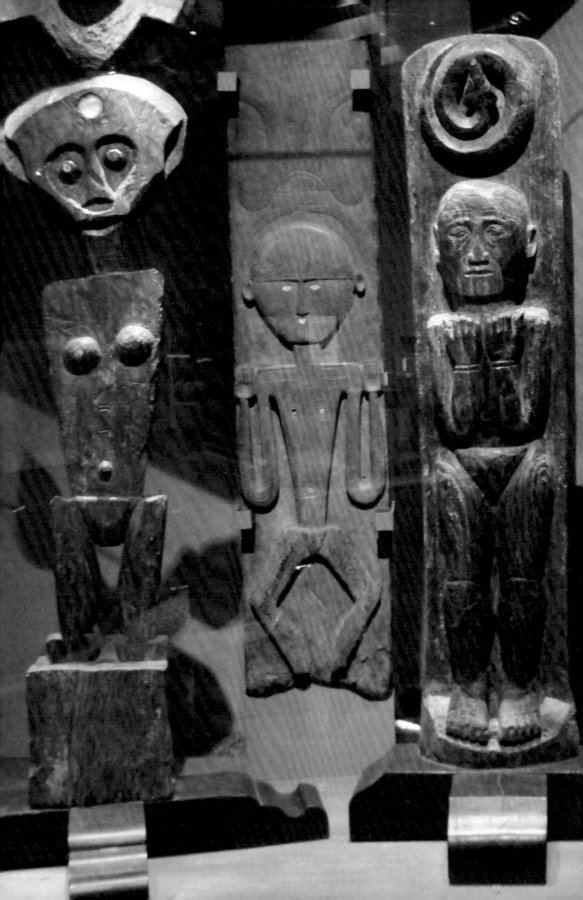

第二章

原住民藝術

/ 高業榮

第一節 原住民源流

台灣原住民係屬南島語族（Austronesian Linguistic Family），又稱馬來波利尼西安（Malayo-polynesian）語系。

南島語族的分布東自復活節島（Easter Island），西到馬達加達加，南抵紐西蘭，台灣是她的北限。其主要的居地有馬來西亞、印度尼西亞、菲律賓、美拉尼西亞、密克羅尼西亞和波利尼西亞。估計人口總數達兩億以上，其中多數住在台灣和印尼之間，是世界島嶼區分布最廣的民族。

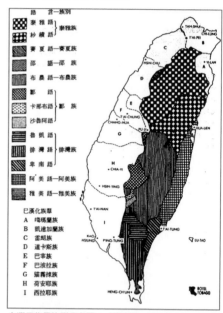

台灣原住民族群分布圖。（陳奇祿，1992）

台灣原住民依語言文化的差異，學者分為若干族群；又依其漢化的程度，過去分為「高山族」和「平埔族」。前者尚保持固有的文化特質，平埔族則多已漢化，而其語言多已成死語的族群。其實這個分法有其缺點，極易造成他們在文化或體質上都不相同的族群。為了行文方便，不得不採用舊名稱。

平埔族原住民可分為十個族群，即：1.凱達格蘭（Ketagalan）2.雷朗（Luilang）3.道卡斯（Taokas）4.巴宰海（Pazeh）5.巴波拉（Papura）6.巴布薩（Babuza）7.荷安耶（Hoanya）8.西拉雅（Siraya）9.馬卡道(Makatao)。

目前還保有傳統的風俗習慣和語言的南島語系原住民，可分為十三族，即：1.泰雅（Atayal）2.賽夏（Saisiat）3.布農（Bunun）4.鄒（Tsou）5.魯凱（Rukai）6.排灣（Paiwan）7.卑南（Puyuma）8.阿美（Ami）9.雅美（Yami 達悟）；公元2001年又增列了：10.邵（Thao）11.噶瑪蘭（Kavalan）12.德魯固（Deruku）13.撒奇萊雅(Sakizaya)。以上十三族並非全部位在高山地帶，阿美族分布在台東縱谷，卑南族居住台東平原，雅美族則分布在蘭嶼海島。雅美族最近自稱為「達悟族」的呼聲日高。

台灣原住民各族間不僅差異大，且族別多的現

泰雅族男子半身像
（鈴木秀夫，1936）

泰雅族女子半身像
（鈴木秀夫，1936）

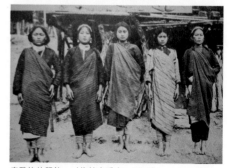

泰雅族的服飾。（依鈴木秀夫，1936）

象，正好對應著台灣史前文化繁多的時空單位，以及複雜的系統淵源。台灣原住民文化與台灣史前文化間的密切關係，特別是新石器時代早期的大坌坑文化（粗繩紋陶文化）以降與原住民文化間有連續上的關係，是不容否認的。但究竟那個史前文化和那一群原住民有絕對關係，比較確切的只有十三行文化和凱達格蘭族、蔦松文化和西拉雅族間是一致的，其餘都還在探討的階段。（註1）不過張光直教授認為，台灣新石器時代早期，廣布於台灣西海岸地區的大坌坑文化，是台灣的南島語族在公元前二千年至五千年之間的具體表現，也可以說是後者在那個時期的祖先。（註2）張光直並主張，大坌坑文化是分布於中國東南沿海的一個古老文化，而且是中國兩群平行發展的早期農業文化中的一群；另一群為黃河中游的仰韶文化。這些人除了從事狩獵、漁撈、採集外，已開始種植芋類及其他熱帶及亞熱帶水果、蔬菜及調味植物等。（註3）

在論及台灣原住民的始源地時，已故人類學家凌純聲博士，經過對東南亞古文化的多年研究後，自認為與日本考古學者的台灣先史文化與大陸關係密切的觀點是一致的：「我們提出所謂印度尼亞安文化古代分布的區域，不僅在東南亞半島和島嶼，且在大陸方面自半島而至中國南部、北達長江，甚至踰江而北，遠至秦嶺淮河以南。東起於海，橫過中國中部和南部，西經緬滇，而至印度的阿薩姆。」（註4）

以語言學探討南島語系的起源問題，肇始於西元1889年荷蘭學者柯恩（Hendrik A. Kern），歷經戴恩（Isidore Dyen）、鮑雷（Andrew Pawley）貝魯伍德（Peter Bellwood）等人的努力，莫不將南島語系的老家指向中國大陸的南疆靠海的區域；由於台灣是南島語系最紛歧的地區，故推測台灣至少也是南島語族的祖居地之一。

如上所述，台灣原住民生活在地形複雜，溫帶至亞熱帶（中央山脈至平地的氣溫）的台灣，有的族群可能已歷數千年之久。一般相信台灣原住民之移入台灣，最早可能溯及距今約五千年以前；北部泰雅、賽夏兩族可能是最早移民的後裔，因為他們無陶器的製作，處於先陶時代（Pre-ceramic age）。其後在三千年以前有中部邵、布農、鄒族的移入。再晚一千年，約當東海岸的麒麟文化（即巨石文化Megalithic Culture），有南部排灣、魯凱、卑南族的移入。（註5）這個時期，也是琉璃珠、青銅器在東南亞興盛的時代，少數鐵器也出現在台灣史前遺址中。

麒麟文化以大量巨石的建構為特色，這個文化不見於中國東南部及台灣其他地區，不過日人鹿野忠雄認為與中南半島的巨石文化有關。上述魯凱、排灣、卑

南族社會中，保有不見於他族單色和混色琉璃珠和青銅柄匕首，這些文物的淵源具有強烈的東南亞文化色彩，是東南亞古文化波及台灣的旁證。

　　至於東部阿美族可能晚到公元以後，此一推定是根據其文化與菲律賓金屬器文化的相似而得；雅美族之入蘭嶼可能在唐宋之間（註6）。至於業已漢化的平埔族的移入時期；如北部地區十三行文化所見的幾何印紋陶器，由北部的凱達格蘭、蘭陽平原的噶瑪蘭族使用到最近。中部的番仔園文化、南部的蔦松文化，其年代都在距今二千年至四百年之間，可作為部分平埔族移入台灣的參考。

　　在社會組織方面，台灣原住民各族間也相當分歧，如父系與母系氏族，民主長老制與封建階級制不但都有，也可見到二分組織制、年齡階級制以及親子聯名制、親從子名制、家名制等兼備的情形。

　　以上所述均顯示了台灣原住民的文化特質及其淵源，與他們的藝術發展是密切相關的。其次，台灣原住民的超自然信仰的祖先崇拜，靈魂觀所派生出內容豐富的神話，無一不主導著藝術發展的方向。如果說，各族的造型藝術具體反映著他們的泛靈信仰實不為過。少數民族大多相信人死後其靈魂還在冥冥中注視著子孫的行為，或賜福或降災，所以宗教祭祀與禁忌在原住民社會中便顯得格外地慎重。崇拜祖先的觀念幾乎成為整個宗教生活的基礎，在宗教祭儀中，除去有一定儀式的祖靈祭外，大部分有關農作物的祭祀，其對象亦為祖靈。（註7）

　　原住民積極的宗教祭儀和消極的禁忌總日數極長，有的在一年當中長達百日之久。原住民和其他少數民族一樣，其宗教觀念是萬物有靈論（Animism）。萬物有靈論核心的靈魂觀念遍及各原住民聚落之間；雖然有若干差異，一般均認為在人的右肩寓有善靈，左肩則寓有惡靈；在這個靈魂觀念基礎上，視世間不管是有形是無形的世界均有靈的存在，所以其視覺心理都有擬人化的傾向。

　　在原住民心理上，認為人的創造主與部落神、或一家的祖靈，彼此之間有連帶關係，故而深信若有一人違反禁忌之事，會招致整個家庭或部落的災難，在此一觀念下，部落成員均不得有怠忽情事發生。又以其傳統的獵首風習來說，在獵首者的心

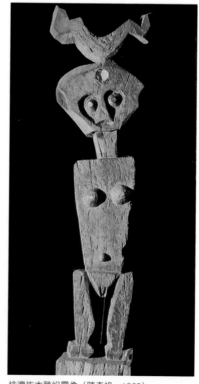

排灣族木雕祖靈像（陳奇祿，1968）

中，是認為把神送來的人之頭顱砍下，有壯盛部落生命力和促進農事豐收的觀念，他們深信頭顱是神聖靈魂的寓所；獵首在百年前的時代，似乎是部落生存、禍福、因果之所寄。這種觀念與人道概念無關，反而是對待非我族類——即不是人類的正當手段。

南島語族獨立於東西方兩大文明之外，又無書寫的語言，因此他們的藝術一般均屬原始藝術的範疇。

有關原始藝術（Primitive Art）的意義茲引述有關文獻説明如下：

　　a.「Primitive Art」在牛津字典中有三義：

　　(1)屬於最早的時代或階段者。

　　(2)為簡單粗糙類似遠古或早期者。

　　(3)未經改變而具原有形式者。

所以原始藝術也含有最早的時代或階段的、簡單粗糙的，或未經修飾的藝術。

原始藝術的範圍是指歐西和東方文明圈外的諸多藝術傳統。絕大部分較重實用性，創作是基於社會的需要，故具有社會、宗教或裝飾的功能。（註8）

　　b.「原始藝術很難下一個簡單的定義。原始藝術通常係指未曾受過歐洲和東方兩大文明所支配的文化，這是就其民族的藝術創作表現而言的。依此定義，遠古時代的史前藝術、非洲黑人、大洋洲土著、美洲印地安人、東南亞及印度土著、日本愛奴、西伯利亞土著、愛斯基摩人等都包括在內。」（註9）

　　c. 原始藝術是指原始人類——史前人和現今世界的原始人類的藝術而言，與它的品質無關，而且原始藝術是指原始人類的藝術之事實，正是這種藝術的特性。

就史前人類藝術而言，純粹是出於按年代順序記載的觀點，代表著人類早期的文化階段，在此觀點下，考古學上所發掘出來的史前藝術都應用此名稱。

就世界上未開發地區的土著族的藝術而言，雖然這些民族目前和我們生活在同一時代，但他們的文化發展卻與我們不同，原始民族最大的特徵，是缺乏文字，不能用書寫的語言傳達思想與經驗。

原始藝術是種發展緩慢，而是以自己傳統方式所培育而成的藝術成果。這種藝術的每一個題材和表現方式，幾乎跟他們的宗教、社會、經濟都有不可分離的關係，當時的信仰和熱望，甚至恐懼的各種因素，都在左右他們的藝術動機。

　　d.歸化澳洲的德籍人類學家Leoherd Adam（1897～1960）曾對原始藝術下過簡短的定義，他説：「原始藝術只是一普通名詞，內容包括各種不同歷史現象，各種不同民族心靈上的、情緒上的產物，和歷史事件以及環境的影響。每一種

族不論其何等地原始，他們藉著對某些線條與空間的構成所形成的某種獨特的藝術風格。（註10）

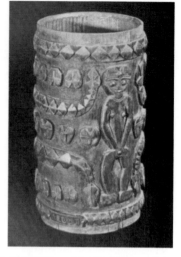

歐美藝術風格的發展自希臘、文藝復興至印象主義，都循著實證精神的寫實主義（Realistic Art）進行，但少數民族所謂的真實，卻無視於合理的透視、正確的比例，是基於超自然的價值觀去刻劃並詮釋他們認為重要的所在，甚至將某些特徵予以誇張或予以擬人化、規律化。因此，原住民的藝術處理手法上，是綜合了生活上的所見、所感、生活經驗，率真地表達出他們的審美偏好與企盼，是出自心靈底蘊的，所以從多重屬面來說，卻更接近於真實。

排灣族的竹杯雕刻
（陳奇祿，1968）

從台灣整個文化史來看，自新石器時代大坌坑文化以降，本島先後曾被不同外來文化波所及，例如：公元前後有麒麟文化、十三行文化、蔦松文化以及菲律賓金屬器文化的導入，都代表在不同時期、不同地點分別受到外來文化的衝激，在台灣美術史上自然有重要的意義。但比東南亞文化圈，深受印度佛教文化、阿拉伯伊斯蘭文化、漢文化的影響，在文化上數經變遷者不同。由於台灣孤懸海外，獨能不受影響，所以可保持南島系文化的特色，代表了南島文化的古型。（註11）

台灣原住民真正與外界接觸，實自荷蘭、西班牙人起，不過這些亦僅止於沿海的平埔族若干地區。其後漢民族渡台，至清末的數百年間引起平埔族文化很大的變化，但對山地各族原住民影響仍然有限。此時原住民與漢民族間有時是透過平埔族的仲介，因此對漢文化有主動選擇的機會，而非被動地接受。

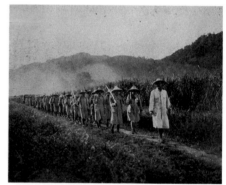

日警討伐隊（鈴木秀夫，1936）

原住民文化之急速變遷，約自日據時期開始，特別是距今九十餘年前的日警討伐五年計畫，原住民才喪失了行政自主權。

台灣光復後，原住民的現代化持續不斷；原住民各族被置於行政系統之下，新技術、外來民族的價值判斷以及藝術品味，固然是引起藝術創作的重要因素，但亦僅止於外力的干預而已。真正引起原住民藝術大變革者，實自民國四十年代新宗教的導入起，原住民各族很快服膺於新宗教的教義，傳統的神靈觀念以及超自然信仰起了根本的變化，使得原有的藝術創作熱情頓失憑依；原有的技

藝即使有，亦多徒具形式而已。自此以後，原住民藝品不過是反應市場需求，藝術品成為供需的商品之後，當然失去它原有的獨特風采。不過近年來原住民藝術家有感於傳統藝術湮滅的危機，嘗試以當代藝術觀念、結合族群文化思維，進行當代原住民藝術的創作，已有不錯的成果。例如：在東海岸的阿美族、卑南族、布農族藝術家等，他們大量的新創作，每使人有耳目一新之感。

第二節 身體裝飾

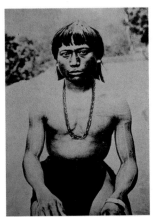

束腰的排灣族男子
（森丑之助，1977）

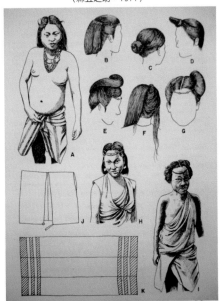

雅美婦女的服裝與髮型。（依陳奇祿，1992）

台灣原住民各族的傳統思維中，認為肉體雖受之於父母，但靈魂卻是神靈所賜。除健康美外，爽朗、幽默亦受到普遍的重視。

(1)身體毀飾

古時阿美族男子在豐年祭前，為便於競走、賽跑，有斷食數日使腰圍緊縮之遺風。布農、鄒族男子古有木製、籐製束腹長帶，緊縮腹部，其動機除身手矯健之意圖外，富男性美是重要的考量。這種風習在南部各族男子間亦盛行。布農族婦女，古有染指甲為美的風俗，今早已不存。

(2)除毛

除毛習俗是原住民各族固有之風尚。舉凡腋毛、體毛、鬍鬚，均在拔除之例；婦女間的挽面亦甚普遍，其法一如漢民族婦女之挽面。男子除毛，無非是用沾有灰或土的手指拔除，或是用手握石片、竹片、木片、小刀將腋毛等抵住大姆指拔除。除毛有使面部光潔、額面寬廣、眉毛清晰細長的美容效果。

(3)髮型

原住民髮質多為黑色的直髮；不論男女大都蓄長髮；男子前額頭髮或剪與眉齊、或斷髮於前額之半，至於後髮多任其自然下垂，以此為美。又，中部以北原住民男子頭髮有左右兩分的傾向。

雅美族男子則不流行長髮。至於該族婦女髮型之

變化多端，與束髮繩的使用密切有關，堪稱原住民中的一大特色。髮型變化不多，大體隨工作、休閒、參加宴會而異；頭髮之整型常與頭巾、束髮繩、壓髮箍或花草結合而有不同的變化。南部恆春地區的原住民男子，古有留髮辮習俗，此髮式不見於台灣原住民其他地區。

(4)黑齒、缺齒

吃檳榔是南島語族文化特質之一，也是原住民各族重要的嗜好品，日久齒面便呈暗褐色。在南部排灣、魯凱族中，使用土名：Tomoran紫茉科植物之汁液將齒面染黑，古以黑齒為美，在排灣群各族相當普遍。

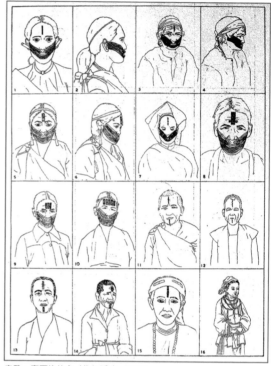

泰雅、賽夏族紋身（依何廷瑞，1951）

中、北部鄒、布農、泰雅族以及凱達格蘭平埔族有缺門齒，犬齒使齒縫見到舌頭轉動的風俗，古時甚為流行。不過鑿齒畢竟十分痛苦，在社會中並無強制性，自前清末年便逐漸廢馳。

(5)穿耳

台灣原住民各族均有穿耳習俗，阿美、泰雅族男子穿耳甚為普遍；在南部排灣群各族不論男女均盛行穿耳。泰雅族的耳飾有竹製耳塞、菌形耳飾、扇狀耳飾與梯形耳飾，均以貝片製成，有時和貝珠串、小銅鈴相連結，是男子參加宴會常用的裝飾。

及至清末，漢民族銅耳墜在南部原住民貴族中開始普遍流行。從上所述，穿耳孔便於懸垂耳飾，是原住民為求人體美很普遍的現象。

(6)紋身

前清志書中有關平埔族紋身習俗相當豐富，茲列舉兩則如下：

（高拱乾，《台灣府志》）

「身多刺記，或臂或背，好事者竟至遍體皆文，其所刺則紅毛字也。」

（郁永河，《裨海紀遊》）

「……所見御番，皆遍體雕青，背為鳥翼盤旋，自肩至臍，斜銳為網罟纓絡，兩臂各為人首形……。」

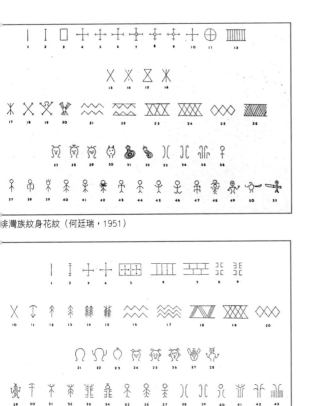

排灣族紋身花紋（何廷瑞，1951）

魯凱族紋身花紋（何廷瑞，1951）

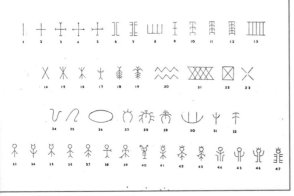

卑南族紋身花紋（依何廷瑞，1951）

史志所記有紋身習俗者有凱達格蘭、道卡斯、巴宰海、貓霧薩、和安雅、西拉雅等，除東部外，紋身普見於西部各地區，可見分布之廣。

現在九族原住民，至少在日據初期以前，還流行紋身的習俗，根據何廷瑞的研究綜述如下：（註12）

紋身在泰雅、賽夏、鄒、排灣、魯凱、卑南六族中均甚流行。在泰雅、排灣間，紋身與始祖起源有關；女性紋身通常比男性早，泰雅族女性在刺紋之前似有繪身的先行階段；又男女紋身原因亦不盡相同，如男性與戰鬥、獵頭有關，女性則與婚姻、避邪、美觀有關。

紋身動機與死後入靈界、族群標誌、階級貴賤、成年、特殊技能與貢獻、美觀亦甚密切。

至於紋身部位與圖案，各族均不盡相同。泰雅、賽夏不論男女，在額際、頤部均有紋面之例，至於自口部通過面頰至耳部者，只限於女性。此外，胸部、腹部兩處，兩族男性偶爾也施行。

在排灣、魯凱、卑南族中，紋身部位每在胸部、下臂、手背和足踝部。紋身部位與社會地位有密切關係。手背刺青在魯凱、排灣中只限女性，排灣男性則自後背、上臂至腕部最常見。北部泰雅、賽夏和南部各族最大的不同是，前者紋在臉部，後者則以上肢部位最常見。

關於紋身之圖案，各族均以直線、斜線、曲線、點、文字最常見；在排灣、魯凱族貴族中以人形紋、蛇紋最尊貴，此或

許與他們的神話傳説有密切關係。

　　紋身是人體裝飾中很特殊的技法，為符合
視覺傳達和肌膚的特殊性，其形式以反覆、
對稱、均齊、統一的美學法則為主。紋身習
俗至日據中期起漸趨衰微，光復後曾有一短
暫復振期，爾後的紋身雖偶有所見，但均不
出個人一時興味之作。

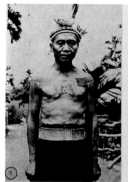
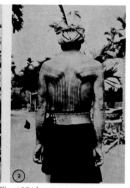

有紋身的排灣族男子（依何廷瑞，1951）

第三節 飾物與服裝

　　台灣原住民裝飾品至為繁多，本文所指的
裝飾品，是指附加於人體各部位之一切自然
物和人造物而言。前者包括：花草、植物果
核、獸牙、羽毛、螺貝等；後者包括：珠
玉、錢幣、鎳飾、銅鐲、銅環、金飾等。這
些裝飾品既是附加於人體，故而具活動性
質；其動機除實用、表彰自我、社會階級之
象徵外，尚具有傳報與美觀之意義。當然這
些不同材料之成為裝飾品，必經人為的藝術
加工始可完成，故而美學意義相當濃厚。

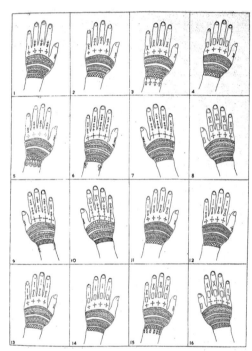

手背紋身圖型（依何廷瑞，1951）

一、飾物

(1)頭飾

　　頭飾形式以環形狀最常見，不管應用花
草、珠貝、獸皮、獸毛或是鳥羽、纓絡，基
本上仍製成環形套在頭上為原則，是以額帶、束髮繩，草箍是基本的形態。至
於頭巾、皮帽也很常見。

　　阿美、卑南族青少年，因年齡不同頭飾式樣有明確的區分。鄒、布農、卑南、
排灣、魯凱等，男性的皮帽在盛裝時也十分常見。北排灣群各族的花環頭飾最
為盛行，其中以百合花象徵婦女的貞潔，兩色萬壽菊構成長索盤在頭上形成
「盤髻堆花」的頭飾，是排灣族拉瓦群婦女最富於社會意義的裝飾。此外，卑南
族不論男女，古時均流行花環頭飾，也是其他各族所少見的。

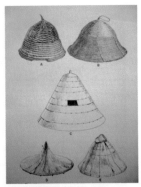
雅美族的頭盔和女帽
（依陳奇祿，1968）

魯凱、排灣、阿美、鄒族以插鳥羽為美；排灣、魯凱族中因老鷹羽毛有三角形，他們相信老鷹是百步蛇長老的化身，鷹羽頭飾使用有重要的象徵意義，非貴族、英雄不能使用。

泰雅族的頭飾有壓髮箍、貝珠束髮繩等；前者是將白色長方形貝片用兩根麻線（貝片中各有兩孔）穿起，大小以套壓頭頂為度，用以壓住頭髮不使散亂，是婦女常見的裝飾品。男子則用圓形貝錢製成的壓髮箍比較常見。（註13）貝珠項鍊的貝珠束髮繩，是男女皆使用的頭飾，在阿美族還有貝塊、紅麻布、鐵片穗頭帶以及紅、黃、藍玻璃、貝片等連綴的頭箍。其他如女子的流蘇、男子的羽冠，頭目大禮帽都是原住民頭飾中很有特色的。

(2)耳飾

泰雅族中除上述三種極富特色的耳飾外，用木、竹製棒形耳飾在古代亦很常見。在排灣、魯凱族中，少女們以三種單色玻璃珠構成的扇形耳飾最為尊貴，

這種耳飾多以麻繩套在耳朵上面而不是懸在耳洞中，可能與琉璃耳飾的重量有關。另外，阿美族有貝殼製菌形耳飾、長條貝製耳飾、盤形耳飾等也很有名。

在南部排灣群各族，已婚的男女過去都流行配戴漢民族的銅耳飾，此一風習自台灣光復後已日趨衰微。

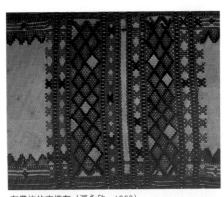
布農族的夾織布（張永欣，1962）

(3)頸飾

頸飾在台灣原住民社會中甚為流行，各族都有變化多端的裝飾品。

阿美族喜用方形或圓形的硨磲貝製成的貝板作頸飾或額帶，取其潔白不易變色的優點，極富於民族特色。泰雅族男性以配戴貝

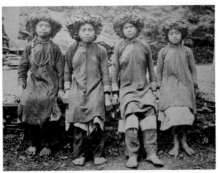
屏東縣來義村排灣族婦花環頭飾（鈴木秀夫，1936）

錢頸圈為常，這種頸圈是在籐帶上釘以四個貝錢，籐帶寬約兩公分，其兩端以麻繩相連。婦女則流行戴貝片項鍊，這種項鍊是用白色長方形的貝片穿綴而成，穿綴法一如該族的壓髮箍，不過只是比項鍊的貝片更小而已。每條項鍊的貝片數不定，不但用做項鍊，其長者每垂在胸前成為一串胸飾，非常美麗。

排灣群各族不論男女，均流行琉璃珠頸飾，其構成是用混色琉璃珠和橙、黃、綠三種單色小琉璃珠串成，每個項鍊以三條琉璃串居多，並在琉璃串中用七、八個貝片穿綴固定，大的混色琉璃珠集中在頸前，如此呈新月形，頸飾兩端用麻繩連結在頸後。

雅美族婦女的頸飾喜用瑪瑙，間或有果實串者，不過比較不常見。

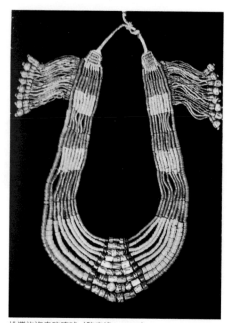

排灣族複串琉璃球（陳奇祿，1968）

(4)胸飾

肩帶裝飾也是胸部裝飾之一種，各族多少不等。南部排灣群諸族，不論男女在盛裝時左肩右斜的肩帶是必備的裝束。其肩帶以錢幣、貝幣、琉璃珠、金屬鍊穿綴而成，圖案以幾何形為主，有的純用上述金屬鍊條和錢幣穿綴，現多將上述材料縫製在布質肩帶的正面。

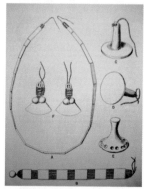

泰雅族男性頸飾（依陳奇祿，1968）

雅美族婦女胸飾多以瑪瑙和鈕扣相連作為胸飾，但也有用瑪瑙、繭形銀片、梯形螺殼、果實等與金屬線聯結成面積極大的鏤空胸飾，有的長及大腿，在台灣各地尚屬少見。

排灣群婦女流行單串及複串並聯的琉璃珠項鍊，垂於胸前作為胸飾。在中排灣的男子則喜用橙色單串琉璃珠（Pola）作為胸飾，這是男性的傳統美。

(5)手部、腿部、臂部裝飾

用帶毛的獸皮作為手環者，廣見於古代的南部各族，自前清時代起，漢人的合金手環曾大為流行，

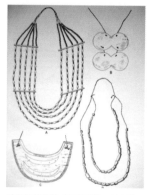

雅美族的頸飾（依陳奇祿，1968）

卑南族的織布（張永欣，1962）

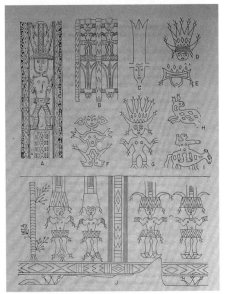

凱達格蘭族的家屋木雕（陳奇祿，1988）

不過以銀質飾有花草、人物的手環最珍貴。這種銀手鐲也常用在番刀刀鞘的一部分。外形呈杯狀的螺絲形銅手鐲，曾見於排灣族舊社的墓壙中，故此類銅器一如該族青銅刀柄，在遙遠的古代或曾大為流行。泰雅族男子的臂飾有野豬牙臂飾、銅螺旋臂飾和臂鈴數種，均代表勇士們的威武。

阿美族另有彈簧狀金屬手鐲、銅片手鐲、象牙手鐲和金屬線手鐲；其他如泰雅族的腰部裝飾，有貝珠串或腰鈴所製作的兩種。前者是用籐篾製的帶子作骨架，表面綴以貝珠串，尾端每連有銅鈴。腿飾亦如腰飾，只是裝飾部分不同而已，腰鈴裝飾與腿飾多在舞蹈的場所使用。（註14）

亞熱帶的台灣，由於地形、氣候複雜，影響原住

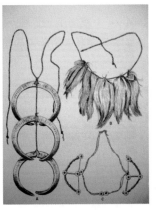

雅美族的裝飾品
（陳奇祿，1968）

民生活極大。全島的五百公尺的山地佔49%，丘陵地、平原地區僅及全省的三分之一。中央山脈的氣候特徵是，各地平均年雨量在三千公厘以上，迎風面更多達五千公厘，氣溫之垂直遞減率，每百公尺約遞減在0.5℃左右，中南部山區二千公尺高處一月均溫約攝氏二度；而七月均溫約在攝氏十五度。丘陵地夏季雖涼爽，但地勢越低氣溫越高。除中部布農族外，原住民各族多數分居在五百至一千多公尺之間。東部縱谷、離島蘭嶼氣候變化尤大。

處在溫差變化大，地形崎嶇環境的原住民，為適應自然環境，反應在服裝上亦

甚明顯。

　　原住民古來曾採用樹皮布、苎麻、獸皮、棉布等質料製作服裝，其中以苎麻紡織的方塊形布料使用最廣。方塊布是普見於各族的基本遮體物，其後由方布縫製的無袖短上衣或長衣服制也是各族共通的服裝。

　　清代的平埔族服飾深受漢民族影響，有時由平埔族為仲介，原住民的服裝也有明顯的變化。

二、服裝

(1)方衣

　　古代原住民服裝如何演變，文獻記載甚少。此並不代表他們服裝簡單且不重要，反而是由於氣候、場所、階級、身分、性別、工作與慶典等因素，必有不同變化的服裝；此外因服裝較房舍更易產生流行變化，是以服裝內容之複雜可知。

　　因紡織技術或因現實生活限制，大小不同尺寸的方巾布可能是南島語系共通的、也是最基本的服裝。例如：方頭巾、披肩、圍裙、足絆、胸兜、披風等等。質料以苎麻、棉布為主。方塊狀的方衣，使用的彈性極大，也是人類「烏布圍遮」最原初的反應。

　　和紡織布幅同樣重要的是樹皮布，台灣史前遺址有樹皮布打棒、陶紡錘的出土頗不乏例；這些器物在原住民舊社亦有發現，足證紡織布料使用之早。若將方布拼合並縫製，即成為無袖、有袖的短上衣或是長衣。這些衣服目前在各族尚普遍存在。降至清代，原住民服裝皆有「上漢下番」的傾向。這是指上衣漸漸漢化，下裝還大體維持原來的式樣。

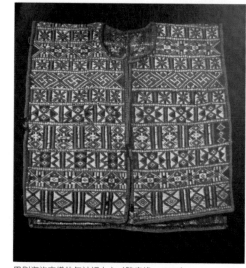

巴則海族夾織的無袖短上衣（陳奇祿，1968）

(2)獸皮衣

　　狩獵是原住民肉食的主要來源，也是各族男子表彰自我的重要途徑。狩獵對象雖多，但以鹿、山羊、熊、山羌、松鼠的皮製衣為主，豹皮衣見於排灣族、魯凱族。又，除山羊皮外，其他獸皮甚少除毛。

　　製作皮革者均為男性，皮革須經過剝皮、刮脂、張布、揉皮、剪裁和縫合等過程；揉皮方法是把獸皮塗上花生油錘煉、揉搓才能使獸皮變軟。皮衣主要是獵

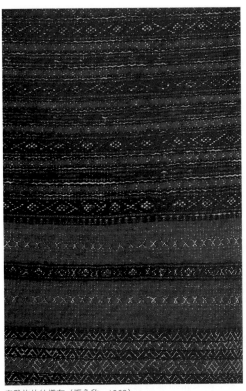

泰雅族的紡織布（張永欣，1962）

阿美族的樹皮布製成之無袖上衣（陳永源，2000中研院提供）

裝，其他如皮帽、皮鞋、皮雨衣、無背皮套褲、皮包等，各族或多或少都有。
獸皮衣在布農、鄒、魯凱、排灣族一直使用到最近。

(3)樹皮布

　　十九世紀後半葉，台灣原住民多已不再使用樹皮布；因樹皮布不耐用、來源又
少，加上紡織業逐漸興盛等都是樹皮布式微的主因。

　　樹皮布主要是用楮樹皮加工而成，其質地柔軟、潔白，最受歡迎。

　　阿美族製作樹皮布的情形如下：「馬太安的阿美族人，把楮樹皮剝下來以後，
經過搥打、洗滌、剪裁、縫製的手續就完成一件衣服。」（註15）他們先依照自己
身體、手臂的尺寸選擇大小適宜的枝幹，將表皮剝下，然後依照橫向一點一點
搥打，這樣搥打方式主要是使纖維不會斷裂。這工作多半是老人做的。

　　樹皮布可能在原住民古代社會中，佔有重要地位，此由舊社常有樹皮布打棒出
土可以證明；但因去古已遠，樹皮布的資料已十分難得。

(4)上衣

　　原住民原有的上衣以無袖、對襟為常，有短襖與長衣兩種，各族雖有若干差

異，但基本上是一致的。這種形式的上衣，常見於泰雅、賽夏、布農、鄒、排灣諸族、阿美和雅美族，平埔族自不例外。

至於短上衣何以長不及肚臍，可能和布幅以及他們的工作有關，以至漸漸成為傳統的典型美。

長衣每長及膝蓋以上，男女都有。不論長短上衣，都是將長條的織布並排對折，縫其背部，未縫合的一半當前襟。有的更縫上袖子，變成有袖長衣，很實用。

後來引進漢民族的藍或黑棉布作衣，式樣仍然未變，原住民棉衣的狹小長袖子和腰身，似乎是各族一項通則。

上衣圖案有夾織、貝珠、刺繡、縫貼、綴珠等許多技法，紋飾、圖案色彩變化極多，是原住民藝術中頗富風趣的地方。到了清代，原住民引進漢人服裝，和原來的服制相結合，圖案就更為複雜。例如排灣族稱婦女的長衣為「龍袍」，所以有裝飾的長衣顯然是由漢人傳入的。

(5)下裝

現在原住民男人的無背褲、短裙仍保有原來的特色。布農、鄒族還有一種男用無前襟的皮衣，這種皮衣由肩部伸至背後，顯然是便於背負的一種服裝設計。至於無背褲卻是由兩幅長形番布（或獸皮），先縫其腰，再下垂遮過膝蓋，而在腿後打結，這種無背褲不僅透風，即使在佈滿藤蔓、茅草的山區行走，絕無割傷下身的顧慮，所以是一種極富智慧的設計。

台灣原住民，特別是南部各族，不論男女，平時都穿裙子；只有長短的差別，其他並無不同。男子為了工作，烏布圍其下體畢竟比較方便，其後又演變成褶裙。女性因習俗的考慮——對他人不得暴露足踝——所以演變成長裙。

雅美族男子一般著無袖短上衣，下身則以丁字褲為多。這也是為了便於下海捕魚而設計的。至於藤盔、藤甲上裝，基本上是在特殊場所中使用的。

南部排灣群諸族，自日據時期起，因貴、賤階級逐漸廢馳，故而在服裝美化上有快速的改變。用琉璃珠縫綴成百步蛇、太陽、陶壺、百合花圖案本來只限於貴族，台灣光復後，因物美價廉的塑膠珠大量上市，故而綴珠工藝在族人社會中，就大為盛行。

(6)織布

紡織是台灣原住民婦女重要的工作，在泰雅族相傳如果一個婦女不善織布，死後便不得和祖靈在一起；也不能通過彩虹登上天界。在原住民社會中，紡織技藝也一向是族人評論婦女賢淑的重要依據。

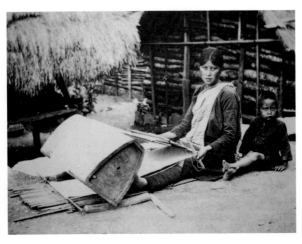

泰雅族婦女織布情形
（鳥居龍藏，1900）

　　台灣原住民婦女紡織時都是坐在地上或是在榻上紡織的，使用織具只是簡單的「水平背帶機」。織布的纖維取自苧麻，須經過剝皮、去脂、晾乾、漂白、捻線、整經等手續才能上機織布。織法是把整理好經線的一端套在踏板上或經卷上（泰雅族稱Koiu），或是固定在牆上，另一端則綁在自己的腰部。織時利用腰部和腳的力量使經線或鬆或緊，然後把纏在梭子的緯線，依傳統的設計的圖案穿過已張起成布幅的經線，再用刀狀打棒把緯線一根根壓實。

　　在泰雅、賽夏、布農、鄒、排灣、雅美和卑南族都有令人驚嘆高水準的夾織花紋布，這種有花紋的布，是在織布時使一根根緯線中同時夾入有色的毛線，使成為美麗的幾何紋、人面紋、人形紋。在鄒族或布農族常用有圖案的布縫製衣服，或縫製胸兜。

　　古代魯凱族並不流行夾織花紋布，他們只用苧麻織成灰白色的布，此或許與他們的神話、習俗有關。

　　雅美族的藍白相間番布，圖案雖簡單，但其技法卻是複雜的。

　　總之，台灣原住民曾有高水準的紡織技藝，其染色也使用傳統的植物染料，既鮮艷又沉鍊，並且不會褪色，高貴中又有幾份優雅，和現在的布匹比，絕不遜色。

　　但手工織布畢竟是曠日費時的，清代以降這種高貴的民族工藝，卻無法對抗高科技的競爭，以致到日據時期已面臨技藝失傳的危機，目前的織布工藝，似乎只是若干老人的消遣活動而已。

(7)刺繡、綴珠和貼飾

　　織布工藝之外，刺繡、綴珠、貼飾等技藝也是台灣原住民婦女展現才華的重要途徑。

刺繡在各族中都有，只是質量略有差別而已。阿美族、卑南族刺繡圖案不但是富於創意，也是技法上的一大成就。

所謂綴珠，就是把白色桶形小珠或是橙、黃、綠三色小琉璃珠用麻線一一串起，縫綴在衣服上成為圖案的一種方法。綴珠以排灣群、泰雅族成就最高。

原住民的刺繡是用有色的繡線按布的經緯網線下針帶線，通常

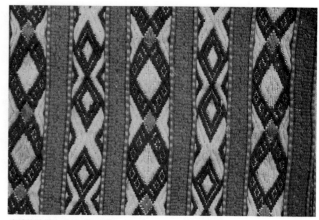

泰雅族的織布紋樣（陳奇祿，1968）

都拿在手上操作而不用繡繃的，因是按紗眼數目刺成規律圖案，與番布紋樣相去不多，所以在原住民社會中曾盛行不衰。

魯凱族的密實菱形紋、花草紋、八角星形紋以及排灣族菱形諸種變化紋，其他如恆春排灣族的細緻刺繡法，可謂是原住民此類工藝的翹楚。其繡法以十字繡、緞面繡、鎖鍊繡、縫飾繡為主。這些技法在漢民族中早就有很高的水準，因此很可能在引進漢人布匹的同時，也引進了刺繡技藝。但原住民引進刺繡時並非是照單全收，和服飾一樣，也是經過主動選擇的，特別是在色彩方面。

至於貼飾，就是把有顏色的布對折一、二次後，用剪刀剪成花紋，展開後再一

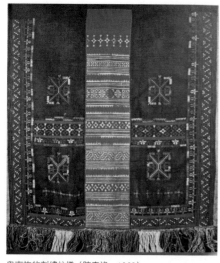

卑南族的刺繡紋樣（陳奇祿，1968）

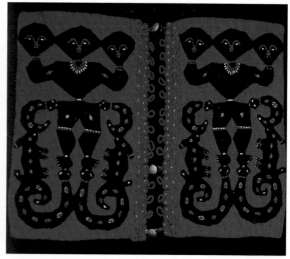

排灣族的貼飾紋樣（陳奇祿，1968）

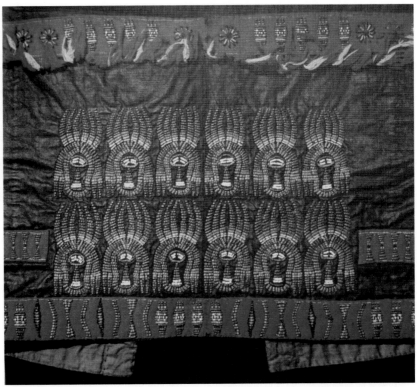

排灣族綴珠男上衣（陳奇祿，1968）

一縫在衣服上。由於這種技法完成的圖案有均齊、反覆、對稱之美，和原住民原有的藝術形式非常一致，因此才會有日後高水準的作品。

在表現主題方面，泰雅族以幾何形紋為主，阿美、卑南族的紋樣則多為抽象的花草、條狀紋、星形紋最常見。在排灣族群中，因地方群不同，不僅圖案不同，在刺繡、綴珠、貼飾技法的喜好上也有若干差異。不過，最明顯的仍然在專屬的題材上，人頭、人像、蛇紋、太陽紋、百合花等題材，原則上只有貴族階級才能使用。不過近年來，這種限制已經大為降低。

第四節 建築與雕刻

台灣原住民祖先並不具有任何現代科技知識，但卻能在複雜的台灣自然環境中求生和求食，發揮智慧、傳承文化，完成美麗的家屋。

家屋其實最能具體呈現一個民族文化的特徵，也是顯現一個民族長期與土地結合經驗的累積，所以研究者常感嘆原住民的建築之美：

「任何人不論有沒有足夠的排灣
文化素養，都不難感受到石板屋——
——以及一整群石板屋所構成的聚落
——在地景上所造成的美學效
果。」（註16）

建築，無疑是一個族群科技、美
學與文化價值觀的結晶。是主、客
合一，是物質精神兼備，是內在、
外在融合在一起的文化藝術象徵，
台灣原住民的建築自然也不例外。

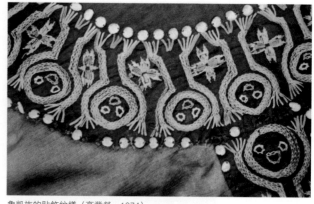

魯凱族的貼飾紋樣（高業榮，1974）

(1)聚落

原住民在高山、海岸、縱谷等特殊地形規劃一個聚落的條件是要：避風、安
全、水源、涼爽、景觀美、寬廣視野，和排水良好等等。一個高山聚落與平原
村落最大不同點是，前者的空間概念是立體的，後者是平面的；在三度空間的
山區，立足於某處是無法將所有的景物盡收眼底的，其動線與森林、澗水、岩
石之複雜關係，絕不是一個習慣於平面生活的族群可以想像到的。所以基本
上，生活環境影響了一個族群的行為模式與思維方式。

海島的氣候變化無常，一天當中不僅常有晴、偶多雲、時陣雨的變化，同時颱
雨突然來襲的情況也常發生，所以原住民必須要對惡劣氣候採取因應措施。另
外，在物質條件、現代科技都缺乏的情況下規劃一個聚落，各族都採取順應自
然，因地制宜的態度。

除了北部泰雅族等的聚落有散居的情形外，其他各族的聚落，大體言都相當地
集中。在南部排灣群諸族，一個聚落的形成，往往反應著一個聚落中，先來後
到的人群倫理與互動關係，貴族階級的居住單位常坐落於一個聚落最安全、視
線良好、交通最方便的地方。

山區聚落另一個普遍現象是隱密，隱密使得一個陌生的外客初不知有聚落的存
在，要等到進到聚落的入口，才豁然開朗。聚落外圍，通常環以茂密竹林，或
種植仙人掌，這當然跟安全有關。

(2)家屋

1.平埔族

自然環境的特殊性，常引導家屋形制的發展，這反應在取材上便十分明顯。建

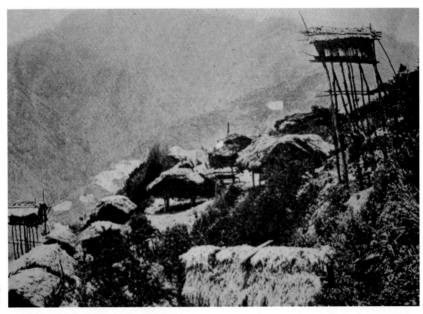

泰雅族聚落
（鳥居龍藏，1900）

構家屋的材料，以竹、木、籐、石塊、石板、樹皮為主；建築形式有半地下式、干欄式等數種，少數也有地基，地基多呈矩形；屋頂多呈兩坡式，或圓形龜甲式。

黃叔口，《台海使槎錄卷七》有云：

「屋名曰朗；築土為基，架竹為梁，葺茅為蓋，編竹為牆，織蓬為門。……正屋起脊，圈竹裹草標左右，如獸吻狀，名曰律武洛，名曰打藍，示觀美也。社四圍植竹木。貯米另為小室，名曰圭芳；或方或圓，或三五間、十餘間毗連；亦以竹草成之，基高倍於常屋。」

此為公元十八世紀，南部西拉雅族屋舍之景象。值得注意者，是屋有台基，倉庫地基則倍於常屋，且平埔族地區缺板岩，所以築屋材料多取竹草。至於細節則無法進一步瞭解。在正屋起脊上，則以圈竹裹草標左右，一如漢民族的正脊獸吻，顯有美學造型上的意義。

又，《番俗六考·北路諸羅番三》有云：

「填土為基，高可五六尺；編竹為壁，上覆以茅茸。簷深邃垂地，過土基方丈，雨暘不得侵其下，可舂可炊，可坐可臥，以貯笨車網罟，雞塒豕欄。架梯入室，極高聳宏敞。門繪紅毛人像。」

所謂簷深邃垂地，過土基方丈，兩暘不得侵其下等語，形容屋簷之特殊，好像與百年前東部阿美族的房子有些類似，其功能則可坐可臥，又可以存放笨車，

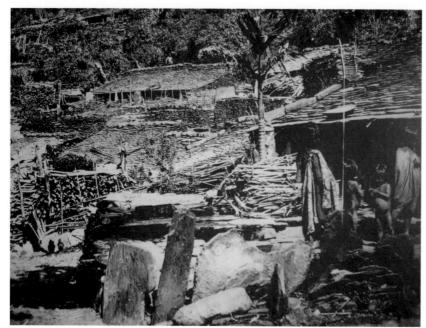

排灣族的聚落
（鈴木秀夫，1936）

其寬敞一如現在的迴廊或騎樓。李亦園院士認為：「門繪紅毛人像」，是平埔各族常雕刻於木柱或門扉上的高冠盛服人像，而不是高叔璥氏所誤認的紅毛人像！（註17）

中部平埔族如巴布薩、巴則海兩族的家屋情形，上述《番俗六考・北路諸羅番八》有云：

「貓霧薩諸社，鑿山為壁，壁前用木為屏，覆以茅草。零星錯落，高不盈丈，門戶出入，俯首而行。」

所謂鑿山為壁……門戶出入，俯首而行，真的有幾分排灣族石板屋的風貌。

北部凱達格蘭族的房屋，據前揭《番俗六考・北路諸羅番十》記載：

「澹水地潮濕，番人作室，結草構成，為梯以入，鋪木板於地，亦用木板為屋，如覆舟。」

所述「為梯以入」的木屋，李亦園院士認為是典型的印度尼西亞干欄屋，即椿上之干欄。（註18）近人王一剛也討論過該族的房屋特徵，然大體仍不出上述的範圍。（註19）

由上所述，可知南部平埔各族的建築的材料，多就地取材，為適應高溫氣候，屋簷皆下垂，且築土為基，以防水浸。北部的凱達格蘭、噶瑪蘭兩族，可能多以木及木板為主要建材，其形式以干欄為特色。至於中部各族建材是竹木兼而

有之，此與南部各族偏好竹材似有差異。

　　另外，值得一提的是，平埔各族的房屋似有「單室」的傾向，規模不大。如《番俗六考》均述及：

　　「夫、妻、子、女同聚一室。」「舉家同室而居，僅分衽席而已。」

　　可知其屋內的情況與漢人住房之差異，足證是「單室」建築殊無疑問。

　　平埔族除家屋外，還有公廨、望樓、圭茅或禾間等。公廨專為男性未婚者集居之處，其功能不外乎：公務、防務、狩獵以及宗教活動，一如卑南族的少年集會所。巴宰海族，因有年齡分級制度，並有為未婚男人共宿之集會所，稱為：Taoburn，也是建築在椿上，好像和鄒族現在的Kuba集會所儼然類同。

　　因平埔族文化藝術去古日遠，雖然在文獻中可以找到若干資料，但建築的細節和裝飾情形的描寫，因著墨不多，我們除與現在的原住民建築相比配看，實有待今後的研究。

2.泰雅族

　　泰雅族的大聚落比較少，多選擇山腹的小台地上建造家屋。除家屋外，有穀倉、豬舍、雞舍、獸骨架、敵首棚、望樓等，足見其建築式樣的齊備。因其生活領域在百公尺至千五百公尺間，所以在廣大山地都有他們建築。（註20）

　　依建築型式與材質，可分好幾種類型，但基本上只有「穴坑式」和平地竹屋兩大類，不過依地區不同也有若干變異。

　　中部穴坑式家屋：其特徵是半地下式，平面呈矩形，大木為樑柱。先掘地兩三公尺深，再把木柱豎在四壁，由門進入依木梯而下，室內角落有床，一側為火塘。從外觀看其屋為平屋，但進門入內始知其堂奧。此一型式常用長條形積木橫放作牆壁，屋頂有用石板、檜木皮和茅草頂三種；除石板頂外，也有在檜木皮上加石板或壓以木、竹條固定，以防風害。

　　又西部泰雅族另有半圓形屋頂的住家，多分布在新竹五峰鄉境內。其四壁雖為積木式，但屋頂則是用拱形木板，在木板上再加茅草。在花蓮縣境內的泰雅族，則喜用竹材作牆壁，茅草蓋屋頂，其室規模均不大。

　　比較特殊的是西北部泰雅族的室內配置，多有複室的傾向，有無外來文化影響，不得而知。

　　位在南投縣仁愛鄉泰雅族住家亦為穴坑式；常用石材砌高地基，再向下挖深為居室。室內正面為多重的棚架，是放置武器獵具的地方；在此上方懸有獸骨，棚架下方是埋臍帶、胞衣的地方。進門的右方角落各有一床，兩床間有火塘，

火塘上有置物架。

過去在宜蘭大同鄉境，則有茅草頂、木板壁的住家；通常在壁面之外累積許多圓木，是防風害的特殊設計。室內四角落各有床，左邊的床是女子和嬰兒的床鋪，右側的床是家中男女主人的床。

花蓮縣秀林鄉的傳統建築以竹材為主，整齊的竹壁是一大特色；又在屋四周有斜撐木柱，斜撐是用籐材綑綁方式與樑相連結，也是該族他地少見的。在新竹五峰鄉的泰雅族住家，亦以竹材為主要建材，不過其起居室和廚房是隔開的。

泰雅族人口是僅次於阿美族的族群，其始祖起源有巨石、大霸尖山、樹根所出的不同口碑。又其分布甚廣，遷移過程亦甚複雜，或由於自然環境不同，使得其建築風格每不盡相同。

3.賽夏族

賽夏族分布在新竹縣境內的南庄和五峰鄉；相傳其祖亦發源於大霸尖山；該族深受泰雅族和漢族客系文化的影響，在建築方面尤為明顯。

該族居地盛產竹材，所以用竹子建屋是最常見的；住家空間和寢床是各自獨立的，起居室與廚房也分開，居室中間有較廣大的宗教性空間，此外，便是在正室後方有另建寢室的習慣，此在他族尚不多見。

賽夏族家屋的平面以矩形為最基本的單位，有的在正室外加蓋若干寢室，有的住居方向呈縱向延伸。祖先靈位面對大門；屋內右側有寢床二張，中間有爐灶才是該族典型的家屋。這種家屋外觀玲瓏精巧亦富於空間彈性上的變化，是否多元文化的影響不得而知。（註21）

4.布農族

泰雅族家屋（千千岩，1960）

泰雅族家屋室內（千千岩，1960）

　　該族居住中央山脈兩側，是全省原住民中分布海拔最高的一族。據傳該族原住濁水溪南岸有紅土及檳榔樹的地帶，公元十八世紀前至南投溯溪並向南北移動，至十九世紀末佔據台灣中部的山岳地帶。其中之一部後東遷花蓮縣，爾後向南終佔有今台東縣海端鄉和延平兩鄉境。另部則沿中央山脈南移至高雄縣三民鄉及台東縣海端鄉等地，是為郡社群。現該族共分卓社、卡社、丹社、巒社及郡社群。

　　由於布農族社會組織、生產方式比較特殊，需要較多勞力，十幾人至二、三十人的大家庭比比皆是；一個家屋又往往是由幾個小家庭組合而成，所以其住家規模都比較大。

　　一般言，布農族分布較廣，移住至不同的環境，故其建築型式也多。屋頂之構造有用矩形石板蓋瓦的，也有用茅草、檜木皮、檜木板為瓦的；至於牆壁結構建材，則石板、竹子、檜木板、小石板或檜木板併用都有。

　　如中心崙之住家，牆壁用小石板堆砌但屋頂則為矩形石板，有廣闊的前庭與視野，每與家屋作整體的配置；屋外左右兩側置柴薪，屋內一側壁前是火塘。此為過去南投縣信義鄉該族住家之常見型式。至於在該縣仁愛鄉的布農族住屋，其外觀幾全部為石板構成。大門開在前牆中間，除寬敞前庭外，有環繞的石板低矮背座台，將家屋與大自然環境作完美的結合。

　　進入屋內是大穀倉，其旁堆柴薪；大門左右各有床鋪，再後又各有火塘，左側火塘專用作煮食，右邊火塘則作祭儀用。

布農族的家屋石牆（千千岩，1960）

　　處於標高千餘公尺的台東縣的利稻社，除前庭、屋內皆以石板鋪地外，後壁與側壁之下半均堆石片而成，側壁上半與前壁皆木板築成，又屋頂是在檜木皮上再壓以石板，將多種建材作有機的結合，是該族智慧的結晶。

　　至於高縣桃源鄉巒社群的住家，也許是由於頻頻移住緣故，建材多以竹子、茅草為主。總之布農族住家型式之多變，是最富於地方特色的；例如南投縣信義鄉卡內特灣的布農族建築外觀，幾疑是排灣群北部式的石板屋，但其石牆卻明顯地偏高，又其廣闊前庭和具有防禦功能的高牆，將整個家屋作城堡式的結合就是他族不多見的好例。

布農族的家屋與庭院
（千千岩，1960）

5.鄒族

鄒族也是男性為中心的社會，在全省原住民中，鄒族的男子集會所不但繼續存在，且其祭儀功能亦持續活躍在他們的社會中，而與其他族群相比毫無遜色之處。

鄒族住屋幾乎都使用茅草蓋頂，極少例外。該族集會所是一長方形的干欄式建築，四周為空壁。柱樑用粗大的圓木組成，屋頂覆厚厚的茅草，又屋頂兩側植有象徵生生不息的木檞蘭，具有神聖的宗教意義。族人稱為金草或神花，有避邪作用。

會所入口左側置敵首籐籠，右方籐籠內置打火石袋和盾牌，均為英雄、善獵者的遺物。至目前為止，鄒族的男子集會因常持續修葺並舉行祭典，還保持得相當完好。

鄒族達邦社聚落的住家，均以竹材為壁，茅草蓋頂，住家的四周圍是低矮呈圓形的石牆，石牆以外是養家畜的場所。屋基呈矩形，進屋有前後兩個入口，竹床置於屋內四個角落，中間是個火塘，其上有籐架是放食器等物品用的。屋內一般有穀倉兩個，另亦有獸骨架，是祭軍神的地方。

鄒族的桃源社與特富野住家，與前述之達邦住屋型式基本相同，只是前者的火塘通常在入門右側；後者屋內每有穀倉三個之不同而已。其實，鄒族的集合所型式為干欄式建築，說明它的淵源是很重要；又鄒族住家環境的規劃，也正反

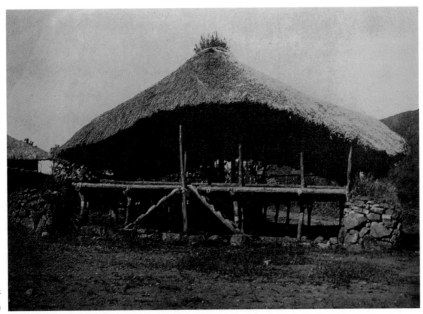

鄒族男子集會所
（千千岩，1960）

應了該族重視景觀美的傳統。

6.排灣群諸族

　　本文所謂的排灣群諸族，包括：排灣、魯凱、卑南三族群，有貴族、平民的社
會階級，又基於三族群的住屋文化也多有類似之故。

　　魯凱族分布於高雄縣茂林鄉（過去稱下三社群）；屏東縣的霧台鄉以及台東縣
卑南鄉的大南等聚落，橫跨中央山脈東西兩側。古代其領地北起卑南主山，南
抵南隘寮溪右岸。

　　排灣族除分布在屏東縣的八個山地鄉外，台東縣的知本聚落以南皆是該族分布
的區域，分布也最廣。卑南族則分布在台東平原、知本聚落以北。

　　日人千千岩助太郎研究排灣族的住家，依其型式不同分為：北部式、內文式、
牡丹式、紹家式與太麻里式。（註22）

　　北部式住家的分布是北起高雄縣茂林鄉南迄屏東縣的春日鄉的北半。在此區域
內的家屋建築的地基，一般是鑿山坡成畚箕狀的矩形、寬度比深度大之單室建
築；背壁靠山腹、左右側壁均疊石片而成，前牆豎以板岩石板。屋頂為兩坡
式，後半屋頂的寬度常是前屋頂寬度的一半，大木為樑柱，屋頂先覆以厚木板
再蓋上粘板岩的石板。

　　門開在前壁的一側；開窗兩面，屋頂有時留有天窗，中脊後半是家屋的神聖

區，中脊主柱前方為家人的生活區。後壁置有神龕一至兩個，神龕至主柱間設有穀倉。地板與前庭均鋪以石板。門的高度常在一公尺半左右，故進門時須「僂背以入」。

從房子的正面看，除簷下的簷桁是木質以外，映入眼簾幾乎全是暗紫色的石質建材，這便是著名的排灣族石板屋。

北部式家屋的附屬建築有豬舍、田間小屋、穀倉及前庭石檯等，穀倉分室內箱形穀倉和室外樁上建築的穀倉兩種。

內文式住家的型式，在地基上除有半地下式外，普遍是縱深較大的型式。入口很狹窄，單扉，進入室內須拾級而下。四周牆壁除石砌外，牆外常再堆填土石。採堅木作樑柱，且其屋頂常呈弓形，故覆上茅草便成圓頂龜甲形，有的壓以竹材，正面觀看造型有如隆起的龜背，亦為原住民建築之一大特色。

內文式住家屋內，除分前後兩部分外，進入室內所見為正面有木板壁隔開，懸有獸骨，左右側為寢床，後方有穀倉，後壁有神龕。廚房常在前壁一旁，有一空間與前壁相隔。

牡丹式住家因與恆春漢民族毗鄰而居，故多少受到影響。其建築地基每呈平面矩形，以土堵或木板為牆，前牆為土堵，兩側壁為木板的也有。屋頂覆以茅草，為防風害常用長竹壓住茅草頂，外觀至為特殊。室內分前後室，寢床在右側，左邊多為廚房，後牆前為穀倉。

太麻里式住家為縱深式的矩形地基，屋頂用茅草覆蓋。屋內有石板床，穀倉每設在室內的右後方，屋柱一至兩根，常施雕刻。神龕常設在側壁，此與其他排灣族住家稍有不同。

紹家式住家分布並不太廣，其地基呈矩形，茅草頂，左右側各有一入口，屋內

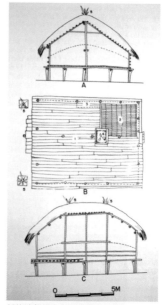

鄒族達邦集會所（陳奇祿，1988）

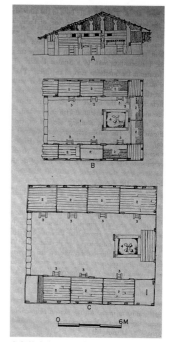

魯凱族大南男子集會所（陳奇祿，1969）

魯凱族的石板屋和雕刻

前半為寢床，左側有火塘，後半有穀倉和置物架。住家規模略大，有寬廣的前庭，未聞有雕刻。其後半屋頂也僅有前面屋頂的一半寬度，所以進門後感覺空間很大。

卑南族的建築以青少年集會所最有特色，皆為年齡階級組織而產生的會所制度，但目前這種會所制度業已逐漸廢弛。

卑南族男子在十二、三歲時依傳統須入少年集會所，接受一連串生活禮儀、膽識、歷史傳說和狩獵戰技的訓練。這些少年是必須離家進少年會所接受嚴格訓練的。少年會所為典型的干欄式建築，用竹材將建築平台高高地架起，再於竹平台上建起兩坡式的建築主體，兩個側面亦有茅草屋頂的延伸，屋頂為防風害，用長竹竿將整個屋頂分段壓住。同時為了堅固起見，平台四周也分別用許多竹竿作為斜撐。人員進出須用竹梯自平台中間進入，是該族最引人注

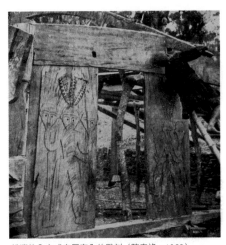

排灣族內文式家屋室內的雕刻（陳奇祿，1969）

目的一種公共建築。

至於青年會所的型式則與一般竹屋近似，屋前有較寬的走廊，進入後靠後壁有一排排的寢床。

卑南族以巫卜盛行知名，故其祖靈屋也是一重要的建築。卑南語Karumaan的祖靈屋為專供氏族祭祀的場所。地基呈矩形，茅草頂，竹材為壁，門開前牆中間。該祭祀場無神像，惟有竹製祭台及火塘設於單室的一隅。由於卑南族居於平原，接觸外來文化也早，又用竹材茅草做主要的建材，在亞熱帶多風雨的環境中，要保存傳統建築的特色殊為不易。

7.阿美族

在台灣原住民中，人口最多的阿美族，分布於花蓮至台東之間的海岸與縱谷。其建築之傳統以木材作柱子和樑，而以茅草覆蓋屋頂。其型式主要分為單室的前門式與複室的側門式建築兩種。

單室前門式建築之地基為矩形，屋內都是用藤條鋪成的架空地面，同時也是床，前牆中間有拾級而上的門，進入門左右兩邊各有火塘一個。前牆迴廊很寬，人在上面行走甚感舒暢。（註23）

至於複室側門式的住屋，主要分布在南部馬蘭社地區。地基雖為矩形，但實

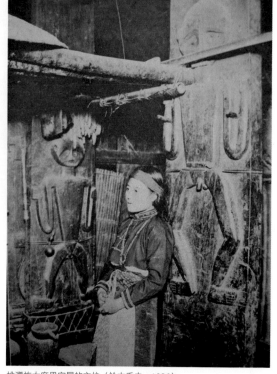

排灣族太麻里家屋的立柱（鈴木秀夫，1936）

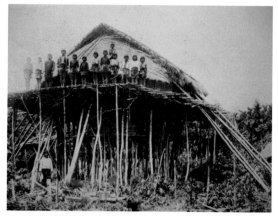

卑南族少年集會所（鈴木秀夫，1936）

為縱深式的居住空間，門由前牆進入後有起居室的廣大空間，室內左右及後半均為藤編的寢床。附屬建築有集會所、穀倉、工作房、豬舍和頭骨架等。

花蓮縣馬太安東方的太巴塱聚落，有祭師住屋甚著名，也是阿美族惟一有雕刻裝飾的建築。該祭屋在日據時期被指定為史蹟保存的建築，惜台灣光復後，因

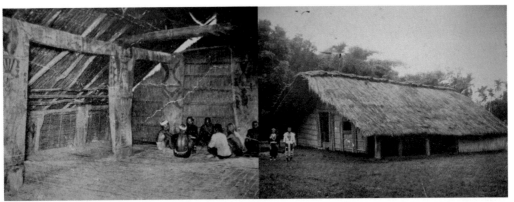

阿美族太巴塱社家屋及雕刻（鈴木秀夫，1936）

年久失修而倒塌。

　　該建築為典型單室前門式，室內有巨大的木柱和樑，柱的橫斷為矩形，極為寬大且厚實。多處立柱有人形紋，但有以大型幾何紋和菱形紋者，甚引人注目。橫樑雕刻以反覆的幾何形紋充塞，在台灣他族家屋中尚不多見，一般住家只是規模略小，基本上並無不同。

　　南部馬蘭地區的複室側門式建築，地基為矩形，不過在使用功能上與上述卻略有不同，即馬蘭社住家在老人與已婚、未婚者的寢床有明確的劃分，並加以分隔；屋內為泥土地面，只有床等架空離開地面。其門開兩扇，設於前牆左右。

8.雅美族

　　蘭嶼雅美族的建築有主屋、工作房、涼台、船屋等；依型式來分，包括干欄式、半地下式二種。他們依據海島地形、氣候、生活需要來規劃他們富有特色的建築群。主屋雖是建築群的重心，但涼台、工作室、船屋等也是生活上所必需的。這些建築之間的完美搭配，顯示人類適應自然的智慧，也代表了雅美族的建築理念是屋群的整體性，而不是個別的存在。

　　主屋等建材為木、竹、茅草為主。除工作房、涼台為干欄式，主屋、產房均為半地下式。建造主屋是先掘坡面地表為穴坑，深在二、三公尺不等，將前後土坡分二、三段砌以圓石，前坡左右各留石階梯。主屋地基平面幾為正方形；地基自前至後依前廊、前室、後室、後廊至少有三個基面。

　　傳統主屋門最多有四個，側壁用厚木板、茅草；兩坡式屋頂、前面屋頂遠比後面屋頂寬，整個屋頂覆以茅草並用竹子分斷結壓以防風害。外觀時除看到露出

地表的屋脊，都不見屋簷。前庭置靠背
石，在此工作或觀察海面的動向。

工作房的平面為矩形，採縱深式。建
房先掘地表一至二公尺，室內地板或高
於地表，板牆外覆茅草再於壁外堆石
牆。與入口相對的牆壁外，覆以茅草並
延伸出去，與兩坡式屋頂形成有趣的外
型。涼台為干欄式建築，多無壁板，有
木梯供家人上下，是觀海、休閒、納涼
的場所。

最能表達原住民的美感意義、揭示其
文化意涵與感覺的，除服飾外以雕刻藝
術最重要。

原住民雕刻材料，以木材、石材為
主，竹材、獸骨次之。雕刻因傳達社會
意義為目的，所以雕刻不是與家屋建築
相結合，便是與器物本身相結合，因此
器物的本性引導著藝術向浮雕形式進
行，立體雕刻在相形之下就比較少見
了。

文獻中有關平埔族雕刻藝術記載不
多，僅有北部噶瑪蘭和南部的西拉雅族
而已。原住民中因排灣群諸族具階級社
會，學者們認為是該族群雕刻發達的主
因；其他，雅美族、阿美族的雕刻例子
也不少。

第五節 造形藝術

(1)家屋雕刻

前述的西拉雅族家屋有「門繪紅毛人
像」，雖無藝品留存，但可知他們是善於

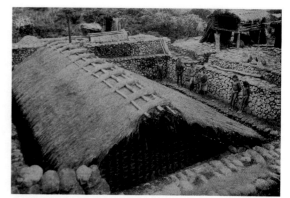

雅美族的主屋（鈴木秀夫，1936）

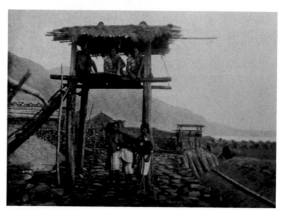

雅美族的涼台（鈴木秀夫，1936）

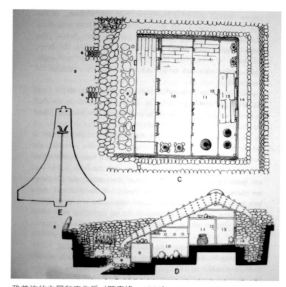

雅美族的主屋和工作房（陳奇祿，1968）

雕刻的民族。日人伊能嘉矩曾記述噶瑪蘭族之雕刻（註24），其後新井英夫氏搜有平埔族雕刻標本。平埔族之木板雕刻多以陰刻為主，但亦有浮雕；且在浮雕表面施有塗料。其表現內容有幾何形紋及人物；人物造型多正面且頗式樣化，戴有飾物；又頭戴類似阿美族羽飾的高冠，與南部排灣族雕刻雖有差別惟仍有共通性。

雅美族的家屋雕刻，主要是在主屋的梯形宗柱面和工作房的壁板上。前者幾乎全部為細緻的幾何形紋浮雕，後者除以幾何紋作邊外，也有魚類及動物為主題的。主屋宗柱是全屋神聖的地方，梯形柱表面的繁複幾何形紋，說明他們的雕刻藝術有源遠流長的歷史背景。

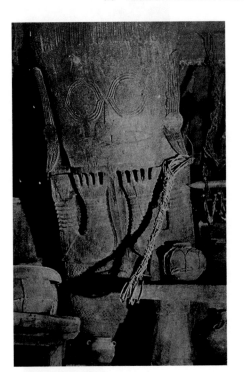

排灣族的家屋雕刻（千千岩，1960）

阿美族太巴塱的祭師家屋，是該族惟一有雕刻記錄的例子，已如前述。其巨大木柱面以及樑上的幾何紋，在族人的視覺中，必有強烈的震撼效果。

排灣群的家屋雕刻，基本上與該族北部式石板屋的分布相一致。至於屏東縣獅子鄉的內文式家屋和台東縣太麻里附近家屋，雖也不乏雕刻例子，在質量上卻少得多；至於牡丹式、紹家式家屋雕刻，卻不見於文獻的記載。

北部式石板屋的分布北起高雄縣茂林鄉，南至屏東縣春日鄉的北半。在此一地帶分布有魯凱族的濁口群、霧台群以及排灣族的拉瓦爾、布曹爾群。就排灣族而言，上述地區是該族南向遷移的根據地，代表著該族固有的文化面貌。

北部式家屋的裝飾前提是，屋主必為貴族階級，貴族家屋比一般平民的家不僅規模大，而且有司令台、獨石、廣大前庭的設置。貴族家也是所屬村民共同的議事場所，所以建造時往往動員了該家屋的一切人力與物力，家屋的雕刻與美化自然是不可少的工作。

貴族階級家屋的立柱、簷桁、天花板、側柱、門板、壁板、橫樑和檻楣等處，常施有雕刻。其雕刻主題有：人頭、人像、蛇紋、人頭蛇身結合紋、幾何形紋等。就建築的裝飾而言，魯凱族的飾紋每多有幾何形紋的出現，此外，女性生殖器的應用較排灣族為多。

排灣族的建築裝飾，除上述主題外，尖頂闊頤人頭像，卻是魯凱族所無。立

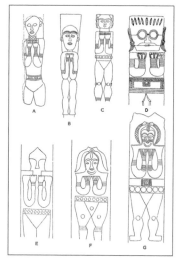

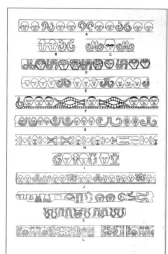

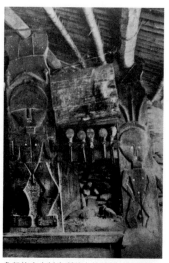

立柱式雕刻諸形式（陳奇祿，1968）　　　霧台、魯凱族家屋簷桁、橫樑及檻楣雕刻　　　魯凱族大南村會所的立柱雕刻（陳奇祿，
　　　　　　　　　　　　　　　　　　　（陳奇祿，1968）　　　　　　　　　　　　1969）

柱、壁板面較寬廣，在人像刻畫上每有表現性的意味；簷桁、檻楣、橫樑
的面積比較狹長，因此其表現便趨向於美學的反覆原則手法。

(2)器物裝飾

　　排灣群諸族的木器種類頗多，如：傢俱類的屏風、椅凳、木枕、木箱、
竹筒、竹杯、木杯、木桶、臼杵、連杯、木匙、木梳、煙斗以及織繡用具
等。武器類如：佩刀、長槍、警鈴、火藥筒等；宗教用具，如：占卜道具
箱、木壺與木罐，以及瓢罐等亦均發現有雕刻。（註25）

　　器物雕刻每因基本造型的殊異，其雕刻題材雖不出上述的範圍，但雕刻
手法明顯應用了反覆、對稱的原則。且為視覺傳達的效率，其主題的表現
除均齊外，取捨、誇張表現至為明顯。

　　一般言，主題在傳達神話的內容、歷史事件、內心的企盼與熱望，另方
面也表現了雕刻師的價值觀。不論是何種主題，每因地方群甚或村社的不
同，其風格也不相同。造型的特徵常帶有濃厚的地方特色，因此，根據風
格分布的範圍，可追溯其流行的時尚、劃定其紋樣區。

　　除宗教用具、屏風、門板、木盾、佩刀等，本身具有重要的社會意義
外，屬於個人使用的器物，像木梳、煙斗、火藥筒的雕刻手法，娛樂性成
分就比較高。

　　此外，值得一提的是佩刀的裝飾；佩刀有工作刀與禮刀之分。後者為了

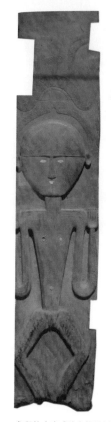

魯凱族大南式的立柱雕刻

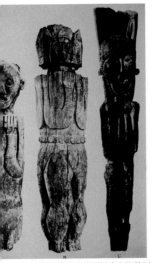

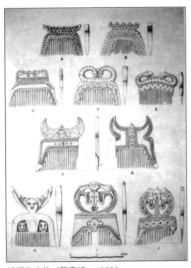

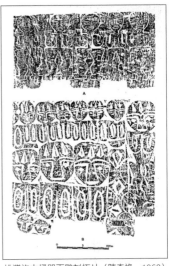

排灣族三地門及佳平村的立柱雕刻
(陳奇祿,1969)

排灣族木梳 (陳奇祿,1968)

排灣族木桶器面雕刻拓片 (陳奇祿,1968)

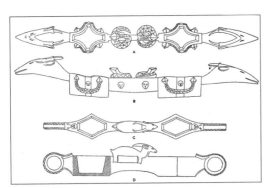

排灣族的連杯 (依陳奇祿,1969)

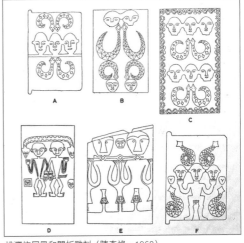

排灣族屏風和門板雕刻 (陳奇祿,1968)

　　表徵自己的身分,對其裝飾與美化也就不遺餘力。在排灣族中,禮刀不僅是刀
而已,它的整個造型和各部分便象徵著一個貴族階級的身體。如刀柄象徵人的
頭部,刀身和刀鞘是身體,刀鞘翹起的尾部(刻有蛇頭)便是人的腳,禮刀的
繫帶便是人的雙手。因神話中,貴族階級與百步蛇有血緣關係,所以一把禮刀
便是人頭蛇身像的象徵,意在傳達此一神聖的內涵。禮刀木鞘尾端的傳統造型
是蛇頭,故而暗示人與蛇的血緣關係。

　　煙斗雕刻屬於個人用品,和木梳一樣,它的造型變化常出乎我們的意料之外。

此一現象是表示雕刻師在個人物品中，個人美學品
味可以得到充分的發揮，比較不受社會的束縛。

雅美族漁舟，製作之精，造型之美，遠近馳名。
在紋飾方面，其船身邊緣多為幾條整齊的幾何形紋
和人形紋，當觀賞者的視覺接觸這些線條時，視線
便沿著線條進行，最後視線從翹起的船首、船尾上
揚出去，使觀者泛起一種莫名的飛昇感覺。因此，
雅美族裝飾之美，非僅止於裝飾與器物本身，而是
充分表達了美學心理上的價值。雅美族器物雕刻還
有其他，例如：飛漁盤造型的曲線之美，女性鏤空
的木斗笠，也是不多見的傑作。

雅美族漁舟和工作者（劉其偉，1982）

(3)立體人偶

排灣群諸族木雕之豐富內涵已如前述，這些木雕
品因是依附在家屋建築或器物用品的表面，所以多
為浮雕。若論及立體雕刻，富有藝術表現意味的木
雕人偶最重要。

偶人均正面，或坐或立、或夫婦並立、或婦女哺
乳、負子不一而足。日據時期以前的表現手法多為
裸體，及至近代，人偶的表現已衣飾井然。這些人
偶，宗教意味不多，倒是紀念性較濃厚。畢竟人
倫、親子關係是很密切的；雕刻師在工作之餘，創
製富有人性價值的雕刻品也是很自然的事。

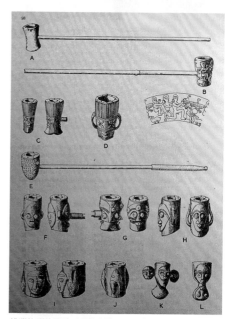

排灣族群的煙斗（依陳奇祿，1969）

附帶一提的是，原住民雕刻除木材本身外，為產生裝飾效果，舉凡瓷片、鈕
扣、金屬片、銅線、貝殼甚至無患子植物的果核都在應用之例，而把這些不屬
於木材而可以增強效果，表達生命感的材料，鑲嵌在人、蛇的口部、眼部；人
物的乳房、肚臍或四肢關節重要的地方。這是原住民雕刻常見的表現法。

(4)石雕

排灣群諸族的石雕大別有線雕、浮雕和圓雕數種。使用的地方也有獨石、立
柱、石壁等的不同。

在魯凱族，把板岩用打剝法製成有圓形頭部（在一側有凸出物），有胴體而無

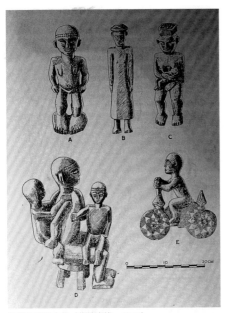

排灣族群的木偶（依陳奇祿，1969）

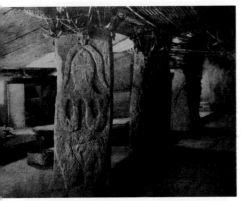

排灣族泰武舊社的尖頂闊頤石柱（千千岩，1960）

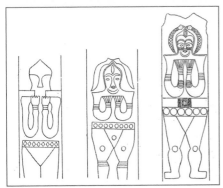

排灣族的尖頂闊頤人像（依陳奇祿，1969）

四肢的獨立人像，分別出現在該族的大南、舊萬山和北隘寮溪沿岸的村社，足見此一石像分布之廣，相當程度代表了此一造型風格的原始性。不過在霧台鄉魯凱族中卻也流行尖頭或頭部有兩個突起的人像，有時以透雕形成雕像的口和眼睛，這種不見於下三社和大南群魯凱族的石像，可能是與排灣族文化接觸後所產出的。

在排灣族，這種尖頭頂石像，有時也刻著上揚的上肢，或石柱表面線雕著尖頂闊頤人像，或在石柱上浮雕著尖頂闊頤人頭像，其分布，只限排灣族三地門鄉大社村至泰武鄉泰武村之間。其造型殊異的石雕風格顯然與該族神話——蛇生說的分布相吻合。

在泰武鄉佳平村以南至春日鄉的力里村之間，石雕人像的風格是人像頭部均戴類似山豬牙飾的帽子，橢圓形的臉、方肩、雙手舉在胸前，細腰有束帶，雙腿直立，雙足外向，在雕像關節處常有凸起的關節紋。不僅風格一致，浮雕也極厚，且從不刻蛇紋，研究者認為此一風格是該族另一神話——太陽卵生說的具體象徵。（註26）以上兩種風格可作排灣族石雕立柱人像的代表。因石雕較木柱耐久，故被視為該族雕刻文化的原始典型。以上兩種石雕均用作家屋立柱，謹附記於此。

壁板石雕僅見於該族來義舊社，造型和太陽卵生說石像相一致，石壁人像均為線雕。至於圓雕的人像僅在隘寮溪流域遺址和該族萬安舊各有一例，均為有頭部、簡單胴體的造型，足見此一圓雕石像的稀有性。

光復後，為觀光及市場需求，石雕曾有不同的新發展。如石桌面浮雕、板壁石雕等，題材以描寫該族日常生活為主，兼或有狩獵情節的刻畫等等，在技法上並無大幅提昇的跡象。

第六節 編器、陶藝與其他工藝

（1）編器

　　以竹、籐材料編成日用器具，在台灣原住民各族都有變化多端的成品，其重要性遠在木器、陶器之上。對此，陳奇祿院士有深入的研究。（註27）

　　編製材料有竹、籐、月桃等，而其中以竹材最普遍。竹編用竹皮，削劈成編條。竹篾扁闊硬直，宜作交織編法。籐材亦取籐皮，取其堅韌可彎曲，適於螺旋編法。月桃多用以織蓆，但亦偶用以編製月桃盒的。

　　編製法大別有編織編法與螺旋編法兩大類。原住民的編織編法有：交織編法、絞織編法、繞織編法及螺旋編法。編器的起底法有：方格、六角、斜紋、菊形、繞織及螺旋起底法六種。至於修緣法則可分：剩篾倒插法、加篾插邊法、夾條縫紮法、8字形編邊法四種。

　　以上大抵介紹了原住民編器的起底、修緣及編織三種基本方法，這是完成一個編器製作過程中普遍而必須具備的方法。但台灣原住民有多少特別功能的編器，大抵可分：搬運、提攜、貯存用、盛置、漁撈、漏斗形編器及冠物和雨具等。最饒有趣味的是各族的背負用背簍，如泰雅、布農、賽夏族的背簍不但有優美的造型，且做工均十分精緻，是上乘之作。

　　在貯存編器方面，如泰雅族的壺形編器、雅美族圓柱形編器、賽夏族籐魚簍均極細緻、結實；這種編器的製作雖有日漸減少的跡象，但有的族人或許由於個人的偏好，不少聚落還在持續使用中。

　　魯凱族盛置用編器方面除竹籩外，有一種在小竹籩下方加透孔六角編成高圈足的編器，也是排灣族

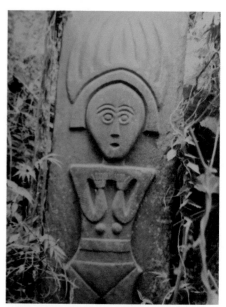

排灣族古樓舊社的家屋石柱（高業榮，1992）

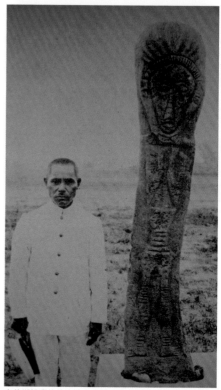

來義鄉排灣族的太陽卵生說石像（宮川次郎，1930）

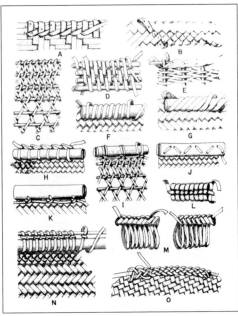

台灣原住民編器修緣法（依陳奇祿，1992）

台灣原住民編器的編織法（依陳奇祿，1992）

台灣原住民的編器縛結法（依陳奇祿，1992）

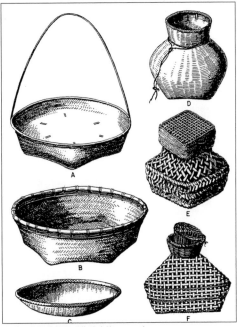

台灣原住民的編器（依陳奇祿，1992）

普遍保有的編器，最為人稱道。其原因是不僅可盛檳榔招待客人，也可盛放食物、水果、甚至女紅用具。造型可愛，又有實用價值，所以是最受歡迎的作品，至目前為止，還在廣泛地使用中。另有阿美族高提把編籃也極有特色，而不見於他族群。

關於漁撈編器，各族雖都有，不過阿美族魚筌、漏斗形竹器，不僅是生活經驗累積的結晶，更是造型絕佳的工藝品。阿美族在各原住民中以善漁撈著名，有的漏斗形竹器高至成人肩部，誠不多見。

排灣族社會過去盛行五年祭的祭儀活動，在祭典中，刺籐球是活動的高潮。刺球有刺球場及刺球架，禁止婦女進入。當刺球進行之前，頭目階級的刺球竹竿不僅有菱形飾紋彩帶，又在竹竿中段附有漏斗形編器，意在比村民有更多的機率刺中籐球。籐球用相思樹皮纏繞後再於外層以透孔六角編法製成球體，另有一籐皮自球體出，拋球者即提起球線向空中拋去，眾人舉竹竿尖端刺向籐球，刺中者相信今後必有好運。五年祭是其他族群所無的宗教活動。因此這類編器不見於他族不足為奇。但我們藉此可瞭解編器在族人生活中的重要性。

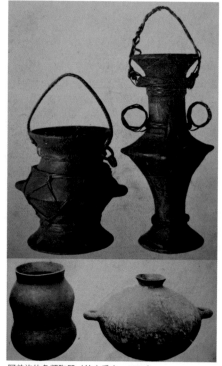

阿美族的各類陶器（鈴木秀夫，1936）

（2）陶器

製陶是人類生活史上進入新石器時代重要的指標之一，也是人類早期文化史很珍貴的文化財產。陶藝的出現代表了人類已經可以控制火，把可塑性甚強的黏土經過複雜的技巧做成土坯，陰乾後再經火燒變成另一種材質的器皿，意義非比尋常。

前面已經提過，台灣的史前文化多屬新石器時代的文化遺留，因此陶藝蘊藏的豐富，吾人可以想像。這些遺址的陶片多係夾砂陶，胎壁厚薄不一，燒製的溫度都不高，大約都在攝氏七、八百度左右。現在原住民的雅美族還保有燒陶技術，雅美族燒陶是把土坯置於薪柴中點火燒，係屬開放燒的一種。

台灣原住民中，只有賽夏族、泰雅族自古就不會製陶，至於凱達格蘭和西拉雅平埔族，據學者的推論，是會製陶的族群。（註28）阿美族直至光復初期還有人會

製陶。至於文獻記載中的布農族也會製作陶器，但技術業已失傳。據稱他們製造陶器，是把黏土塞進網袋中，使陶器中空，陰乾後再舉火煉製，這樣的陶器一定會留有網狀的飾紋，並且口緣會很大，也不會有圈足，所以在中央山脈發現遺址中有如此的陶片，應不算是意外。

排灣族、魯凱族傳統社會中，以陶器是祖先的遺物，貴族階級多保有造型多變的罐形陶壺。至自前為止陶器仍是該族群貴族婚禮中的重器，陶藝之其來有自可以概見。排灣族群中，拉瓦爾群尚有視貴族是陶器受孕於陽光而出的神話；又，陶器在族人觀念中，是一有人格的神器，有靈魂的活生生神體，依飾紋而賦予不同的階級，實乃階層社會的一種文化投射，足見陶藝在該族中的源遠流長。據學者的研究，排灣族傳統的燒陶技術早已失傳倒是真的。（註29）

值得注意的是，在魯凱、排灣兩族舊社中，陶片有大量出土情形，我們可以推想，在遙遠的古代，陶器之由來，非為貿易品之説似可肯定。陶片堆積之厚，是證明陶器在古代是生活中必備的日用品，因技術失傳，陶器日漸稀少而終成為罕見的珍寶。總之，這是饒有興味的課題，我們不得寄望日後考古學的研究。

1.燒陶技術

以阿美族、雅美族為例，原住民的製陶技術如下。

據李亦園院士、石磊教授的研究（註30），阿美族陶器多出自太巴塱婦女之手，都在農閒季節製陶。製陶工具有木製掌形板器、陶拍、天然礫石托子和竹刮刀，幾與雅美族陶藝工具相同。

製坯方法有拍托法、模製法和捏製法三種。燒製取草類等乾燥植物，堆成小丘狀點火的露天燒法。

陶器種類分：水壺、飯碗、飯鍋、陶甄、酒杯、酒瓶等數種。其足節有圓底、平底、研底及圈足四種變化。至於器表有無飾紋，因資料不足從略。

雅美族陶藝文獻曾見於鳥居龍藏、鹿野忠雄等（註31）。本文據宋文薰院士的記述（註32）如下：

製陶用土不加任何屑和料，僅去除土中

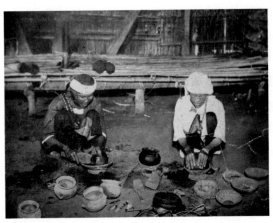

阿美族製陶情形（鈴木秀夫，1936）

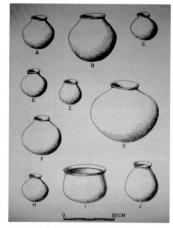

排灣族和魯凱族的陶器（依陳奇祿，1968）

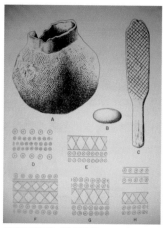

雅美族的陶器（依陳奇祿，1968）

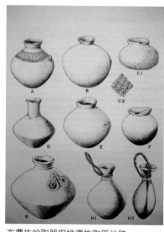

布農族的陶器與排灣族陶器紋飾
（依陳奇祿，1968）

雜質、石塊，然後置泥土於石板加水用石槌搗鍊使均勻。婦女可以協助，但陶藝主要是男子的工作。其坯有罐形器和碗形器兩種，前者為烹飪器及盛水器，後者為湯碗。

製陶坯時，先用圈泥法搓成泥條，再做圓形底板，再於底板上圈泥法製陶壁成圓筒形。然後左手持托子墊在筒形內壁，以手持拍棍由外拍打，直成為罐子的芻形。右手再換拍板拍打其外形，並裝上口緣。而將土坯置於茅草圈上，再用刮刀修整器形，最後再用夜光具磨光器表。

排灣族的各類陶壺，佳平社頭目家屋內
（攝者不明，1932）

坯體加工取拍棍和漂礫製拖子予以拍墊，除打出外形之目的，亦可使壁體緊密。拍打使筒形中間澎鼓，一面使上緣內縮成口部，再經拍打的繁複手續直至罐形器上部完成為止。上部坯體完成後，折起罐體的原敷葉邊緣，用以包紮未加工之土坯下體部，縛以細繩，予以晾乾。在此時雅美人須細心觀察陶坯乾燥程度，直至上部乾燥適宜，下部分又要防止乾燥，才倒轉口部向下，繼續在倒轉的坯體上製作坯體的下部分（即罐的中段以下部分）。

用拍板、托子依上述方法拍打，直至成球形，此時須不時轉動坯體繼續拍打，然後將陶坯倒置在木盤上，用刮刀、手指修刮並予抹平，而完成圓形罐形土坯。表現修光是用海邊亮石子磨光胚子器表，一般作法皆如此。

　　燒陶不築窯，而是在地上架柴燒陶的。待陶坯完全陰乾，將木柴依井字形堆成圍牆狀，使陶器口部向上放在柴堆中，然後再在其上排放木柴最後放上茅草。燒時先點燃茅草，此時火焰從上向下將柴堆燒完，燒陶過程大抵如上述。

　　阿美族、雅美族的陶器，因為實用功能的束縛，其造形變化有限，杯形和瓶形器，飾紋不多。另有饒富風趣的陶偶、陶舟的作品。

　　這種純以玩賞為目的的陶偶，是利用製陶完成後所剩之黏土，順手為子女做些玩具或自己一時興味之作，故而頗富想像力與創造力，在美學意義上便顯得十分重要。

　　陶偶主題以描寫該族日常生活為主，有偶人、操舟、樁穀、舞蹈群像、漁舟祭典、母與子，也有房舍、家畜等等，題材生動，造形簡約樸素，技巧雖幼稚，

　　惟美學意念完整。又，這種陶塑之創製，實用成分極少，又是在工作完畢隨心所欲之作，代表了獨重內蘊而使創意馳騁於無限的想像空間，就藝術創作的本質而言，意義自是非凡的。

2.造型與紋飾

　　排灣族群之陶藝，前文已略述其社會意義和相關的問題。以下討論其造型及飾紋。

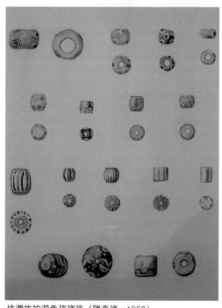

排灣族的混色琉璃珠（陳奇祿，1968）

　　陶器造型多為罐形器，也有少數瓶形器和扁形的瓶形器。罐形器的變化甚多，其高從八十餘公分至八公分皆有；不但口緣大小不一，即其底部也有圓底、圈足或有溝槽的分別。又側觀時，有的呈菱形、橢圓或接近正圓形，足見陶藝造型之豐富。

　　飾紋：多偏於口部、肩部和陶的上半部；技法有刻劃、捺印、浮塑三種；裝飾種類有蛇紋、重圓形、菱形紋、米點、珠鍊、波浪紋等；不過也有素面的，且佔多數，此陶階級最低。又，陶壺也附有把手的，多在腹部或在肩部，而且是橫把，不見有連著口部的豎把手，是為另一特色。

　　陶器表面無均釉，其分布偏於魯凱族的全部和排灣族的來義鄉以北境內。因用作婚禮，故其分布與傳承受到該族群貴族婚姻地域的支配，從而溝通此一區域的文化，若從傳承探其始源，顯有甚多困

難。

陳奇祿院士研究魯凱族之陶壺，其土名區分為四種，即：Pinisinisigan, Makatobun, Tudaudauna和Makabul-bul，第一種之壺肩有重圓紋或蛇形紋，最為貴重。第四類均無飾紋。（註33）

其實陶壺等級原語，也多是魯凱族排灣族間所共通的，證明他們貴族間通婚之早，陶器相互傳遞並影響兩族間的文化。

近年來，排灣陶藝也有復振的現象，大抵反應了社會的需要，包括漢民族收藏家的需求。陶藝技術早已失傳已如前述，所以近年所發展的陶藝品，不管是採土、模製或窯燒均與漢人社會相同。現代陶藝也有項鍊和偶人成品，這都是光復之初所沒有的。

3.琉璃珠、青銅器與金銀工藝

台灣原住民各族向來保有若干古器物，從而用作裝飾品，進而對其社會文化有若干影響者。本文以排灣群諸族的古物為例，綜述之。

排灣族群保有古琉璃珠，這種漂亮的珠子是不見於他族的特殊飾品，琉璃珠的分布集中在排灣族群的北半和魯凱族的各社。大別有單色和混色兩類琉璃。前者以橙、黃、綠三色珠子最多，大都是小珠子，也有其他如藍、咖啡、黑、白、橄欖色等多種，但多屬大型，為數不多。多種色彩混在一起造成美麗花紋的琉璃珠種類頗多，珠體也較大，多為桶形珠，也有菱形、球狀、鑽石狀、南瓜狀、扁形狀等，但均極罕見。這些珠子都有洞，以便穿綴連結。

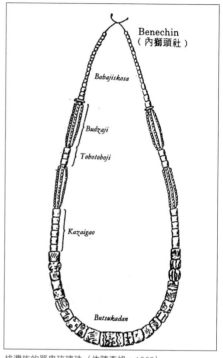

排灣族的單串琉璃珠（依陳奇祿，1968）

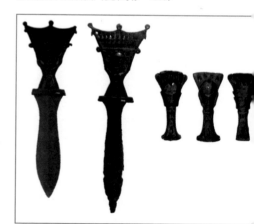

排灣族的青銅柄匕首（天理教館，1986）

多彩桶形珠在側觀時，一邊較長另邊較短，顯示其製作動機，便是供人穿綴成圓圈用作項鍊裝飾的。日據時期稱此類珠子為「トンボ玉」即蜻蜓或蜻蛉珠的。

排灣族群將這些珠子串成頭飾、單串與複串的胸飾，是男女盛裝貴重的飾物。

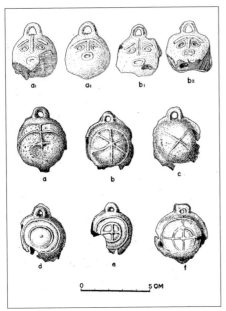

阿美族的青銅圓形排鈴（依李亦園，1962）

但琉璃珠畢竟是古物，在貴族中長久流傳，而賦予神話和階級上的意義。在這種社會背景下，琉璃珠都有一定的名稱和意義。依紋飾不同甚至將琉璃珠分男女、分階級，一如該族所保有陶壺，反應了族人信仰上的特色。琉璃珠因穿綴與色彩的搭配也具體顯示出美學上的意涵。

世界上許多民族都有不同的琉璃珠子，東南亞一帶的琉璃珠含鉛量頗多，但無鋇的成分。其製作年代均在公元元年前後數世紀。中國古珠含有大量的氧化鉛和氧化鋇，比重很大。排灣族群之琉璃珠含鉛率很高，但無鋇，所以應屬東南亞的系統。（註34）

學者認為琉璃珠是他們祖先移入台灣時所同時攜入的愛好品。至於傳入的年代應不會早於西曆紀元初，琉璃珠尚未在東南亞大量分布的年代。（註35）

大約三十多年前，因族人經濟大幅改善，琉璃的需求日增，但無來源。於是排灣青年利用塑膠燒成和琉璃類似的珠子，由於物美價廉，便大量製造，使得服飾上產生珠光寶氣的特殊變化。塑膠珠畢竟不同於傳統的琉璃，不論質感、重量、溫度都不相同，所以容易辨別。

另一值得記述的是排灣群諸族保有的青銅柄匕首、青銅手環和銅鈴。由於台灣不產銅錫，故被視為古代的舶來品。

青銅匕首有數種不同的類型，而在刃的部分都是鐵製的杏仁形，或是具有銅製人面的柄而刃則高高地翹起的小匕首，這類匕首不論大小都有強烈的宗教色彩，在巫師的占卜道具中常有小匕首的出現。其次在排灣族三地門、舊古樓，以及獅子鄉舊內文社貴族家都有大型青銅柄匕首的例子。他們相傳在戰爭中，這種匕首會飛升殺敵，其宗教神話色彩頗為濃厚。（註36）

青銅刀柄的縱斷面通常是長扁圓形，所以刀柄的正反面都有造型相同的全身人像，可能是鑄造成的。人像臉面呈橢圓形，方肩、雙手舉於胸前，細腰、雙腿直立，兩足尖外向；人像頭部以上有好些小人頭或類似尖形羽毛或樹葉分布著。有的研究者認為這種人像造型可能和來義鄉排灣族的石雕人像造型間有承傳上的關係。（註37）

鹿野忠雄認為此類青銅匕首與越南清化州原東山文化遺存有關，或許是排灣族

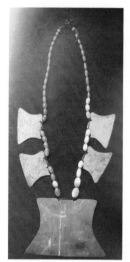

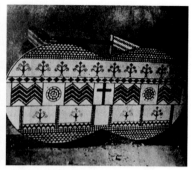

雅美族的金銀裝飾品（鮑克蘭，1969）

雅美族的頸飾

雅美族的金銀裝飾品及戴銀盔的雅美族男子
（鮑克蘭，1969）

群——至少其中的一部分——與中南半島古文化有淵源關係的旁證。（註38）

　　清朝之後這種青銅手鐲在排灣族社會日漸稀少，但在舊社之墓葬（排灣族力里舊社）中卻有所發現；又在該族石像的手、臂、踝部亦常見這種裝飾，大抵是呈螺旋狀，側觀呈杯形的青銅手鐲，或許與阿美族保有的有若干類似處。排灣族貴族階級有一種人面銅鈴，常用作衣服、腰帶的垂飾，這種小鈴與阿美族人面銅鈴的關係如何，不得而知。

　　據凌曼立的研究，阿美族青銅鈴在其排擊樂器中佔重要地位。依形制分為圓形、犬齒形、鐘形三種，另一排擊樂器材料為果核。（註39）

　　圓形鈴有人面紋、人面渦紋、車輪紋和網紋的紋飾。其中以人面鈴最古，次之為車輪鈴，其他紋樣又次之。筆者在排灣族所見之人面銅鈴與阿美族極為類似，惜數量有限，無從做比較研究。

　　鹿野忠雄認為：「卑南、排灣、阿美三部族保有直徑三公分的粗製銅鈴，在其表裡兩面表現有人面、渦紋、十紋、◯（車輪紋）等陽紋。」（註40）應是指這些銅鈴而言。這種器物在中南半島的老撾北部曾有出土。（註41）

　　另外，阿美族馬太安社的犬齒銅排鈴，飾紋最複雜，有方格、流水、田字、點線紋等；除用作振盪發聲，在古代也用作貨幣。至於鐘形排鈴則無飾紋；這兩種排鈴，似未見在排灣族群社會流通。

　　雅美族是台灣原住民中惟一保有金銀工藝技術的民族，他們把金銀片製成繭形、梯形裝飾和半月形胸飾，用銀片連結成男子用的銀盔，極有民族的特色。

鮑克蘭女士的研究如下：（註42）

黃金在雅美族中巫師用作法器，農業上用作求豐，也用作贖罪的賠償品。

其輸入有三，即：1.在墨西哥製的銀元，由馬尼拉運往中國時卻在蘭嶼失事，這是早期獲得銀元之例。2.漢人用銀元向族人買豬，此為來源之二。3.日本銀元繼而輸入，族人卻發展成裝飾品或銀盔。

銀盔是用打薄的銀片採圈繞法，圈間以銀絲固定而成圓錐形的銀帽。製作時須守禁忌，以免惡靈侵擾。新盔完成後，要殺豬並潑其血於盔上，族人才認為銀盔有了靈氣，具有了靈魂。在新船下水或新屋落成時，男子才佩戴銀盔與會。當飛魚季開始，男子拿銀盔向海招揮，祈求魚群豐收。同時，懸掛銀盔在晒魚架中間，也有尊重魚類、誘集魚類的巫術意義。

第七節 結語

本文所列原住民傳統藝術，大抵以1960年之前的資料為限。及至近年來隨著原住民社會日益現代化，無可避免的引入了新的觀念、思維、技術、和材質，其造形藝術的發展大有一日千里之勢，故較之以往已不可同日而語。

和南島語族的文化特質一樣，原住民傳統藝術的內涵，正確反應著其文化生活的各面，無論其材質多麼豐富，技術也多所提升，一般言其表現內涵大體仍遵循著祖靈崇拜和超自然信仰的主題而創作；此外，生活藝術傾向雖然佔據相當多的比重。近年來，多元文化的概念已深入人心，原住民藝術和他們的語言一樣，既然是世界上人類的瑰寶，是以如何發揚原住民藝術的精神，便成為今後嚴肅的課題。

註釋：

1.參見劉益昌〈史前時代台灣與華南關係初探〉，原載《中國海洋發展史論文集》（三），1998，台北。（另宋文薰教授也有類似的主張）

2.張光直〈中國東南海岸考古與南島語族起源問題〉，原載《中國考古論文集》，聯經出版社，1995，台北。

3.參見宋文薰〈由考古學看台灣史前史〉，原載《中國的台灣》，中央文物供應社，1980，台北

4.見凌純聲〈東南亞古文化發凡〉，原載《主義與國策》第44期，1955，台北。

5.見陳奇祿〈台灣土著文化〉，原載：氏著《民族與文化》p.39，黎明文化事業公司，1981，台北。

6.同上註。

7.古野清人《高山族的祭儀生活》，三省堂，1945，東京

8.參見陳奇祿〈原始藝術與現代藝術〉，原載《幼獅月刊》第41卷，第一期，幼獅月刊出

版，1975，台北

9.參見Leoherd Adam "Primitive Art"，1954，London。

10.同上註

11.同註5

12.參見何廷瑞〈台灣土著諸族文身習俗之研究〉，原載《考古人類學刊》15、16合刊，國立台灣大學考古人類學系出版，1951，台北

13.參見李亦園等，《南澳的泰雅人》下冊，P330，中研院民族專刊之六，1964，南港

14.同註13，p.334~335

15.參見李亦園等，《馬太安阿美族的物質文化》P.100-103，中研院民族專刊之二，1962

16.見蔣斌、李靜怡，〈北部排灣族家屋的空間結構與意義〉，原載：黃應貴主編《空間、力與社會》P.168，中研院民族所出版，1995

17.見李亦園，〈從文獻資料看台灣平埔族〉，原載《大陸雜誌》第10卷第9期，1995

18.同上註

19.王一剛，〈凱達格蘭的房屋〉，《台北文物》第6卷第1期P.41，1958a

20.見王煒昶主編，《台灣原住民文化園區導覽手冊》，台灣原住民文化園區管理局出版，1996

21.同註20，p104

22.參見千千岩助太郎，《台灣高砂族的住家》p.41，南天書局，1988，台北。

23.同註20

24.見伊能嘉矩（Hideo Asai），"On the woodcarving of the Plains Tribes of Taiwan, Kagaku-no-Taiwan,Vol.4,No.4,p1-6,Taiwan"（日文），1936

25.見陳奇祿，《台灣排灣群諸族木雕標本圖錄》p45-101，台灣大學考古人類系印製，1969

26.見高業榮，〈凝視的祖靈－－試論排灣族石雕祖先像的兩種風格〉，原載《第一屆山胞藝術季美術特展專輯》，文建會主辦，台灣省立美術館承辦，1992。

27.見陳奇祿，〈台灣高山族的編器〉，原載《國立台灣大學考古人類學刊》第4期，1954。

28.同註5

29.見陳奇祿，〈屏東霧台村民族學調查簡報〉，原載《國立台灣大學考古人類學刊》第2期p19，國立台灣大學考古人類學系印製，1953。

30.見李亦園、石磊等，1962，《馬太安阿美族的物質文化》P253-288，中研院民族所專刊之二。

31.見鳥居龍藏，〈紅頭嶼土俗調查報告〉《人類學教室研究報告》第1編，1902，東京。鹿野忠雄，〈紅頭嶼ヤシ族の土器製作〉《人類學雜誌》第56卷，第1號，1941，東京。

32.宋文薰，〈蘭嶼雅美族之製陶方法〉原載《國立台灣大學考古人類學刊》第9、10期

33.同註29

34.參見陳奇祿，《台灣土著文化研究》p401，聯經出版社，1992。

35.同上揭書p403

36.參見移川子之藏等，《台灣高砂族系統所屬の研究》，東京，（黃文新譯本），1935。

37.同註26

38.參見鹿野忠雄，《台灣考古學民族學概觀》，宋文薰譯本，台灣省文獻會出版，1955。

39.參見李亦園、凌曼立等，《馬太安阿美族的物質文化》p357，中研院民族學研究所專刊之二，1962。

40.參見鹿野忠雄，《東南亞細亞先史學民族學研究》第一卷、第二卷，1949-1952，東京。

41.同註39揭書p368的Colani M.的研究報告

42.見鮑克蘭（Inez de Beauclair）〈蘭嶼雅美族的金銀工藝與銀盔〉，原載《民族學研究所專刊》第27期p121，中研院民族所出版，1969。

第三章

近代歷史圖像與建築

歷經漫漫長期的無史時代，台灣在十七世紀初葉，經由歐洲殖民力量的滲入，開始躍登國際歷史的舞台。

　　當葡萄牙人在橫渡大洋途中，屢見海上美麗的島嶼，始終以「Formosa」（美麗之島）來稱呼它們，然而這個美麗的名稱，最後專門留給了最美麗的大島──台灣。

　　海洋帶來了新的族群，也帶來了新的文化，就像那些今天被稱為「原住民」的族群，在數千年前到數百年前不等的時間裡來到台灣一樣，這個西歐族群的進入台灣，也帶來了他們的新文化。許多當時不被當作美術的物品，卻在有意無意之間，在實用的目的之外，也洩露了他們的美感認知與價值取向。以荷蘭人為主，包括西班牙人在內的西方殖民國家，在不算太長的時間裡，為台灣美術史的建構，提出了樣貌頗為殊異的一幅幅彩頁，台灣也在這些彩頁的裝點下，正式走入了近代的歷史篇章。

第一節 版畫形式的歷史圖像

　　荷蘭人進駐台灣的時間，是在一六二四年，時為明天啟四年。此前，荷蘭在東亞的東印度公司，始終希望能在澎湖設立一個貿易中途站，以便開拓中國大陸的市場；因此，在一六○三年，荷蘭人見明朝在澎駐兵薄弱，乃趁機占有，並大興土木，預備長居。明政府於是派遣福建都司沈有容帶兵前往澎湖，面責荷人，並實施經濟封鎖；荷人見無利可圖，只得退兵爪哇，今澎湖仍存「沈有容諭退紅毛番韋麻郎等」石碑一座，見證當年歷史。

　　此後，又經將近廿年時光，荷人對向中國提出擴大通商之要求，始終未見具體進展，乃再度派兵，在一六二二年二度侵佔澎湖，並在今馬公市郊風櫃尾所在，建築城寨、砲台。翌年，明朝政府又派兵前來，雙方僵持，最後在明朝默許下，荷人退出澎湖，轉往被當時明朝政府視為化外之區的台灣，並在大員（今安平）興建城堡，即熱蘭遮城（Zeelandia）（今安平古堡所在）。未久，又在台江對岸，向平埔族人購得赤嵌一地，另建普羅民遮城（Provintia）（今赤嵌樓前身）。

　　荷人進佔台灣南部之後，西班牙基於貿易競爭考量，亦在一六二六年，登陸雞籠社寮島（今基隆和平島），建築聖薩爾瓦多（St. Salvador）城，作為統治中心。三年後（1629），再在淡水另建聖多明各城（St. Domingo）（即今淡水紅毛城前身），控制台灣北部。一六四二年，荷蘭人勢力北伸，趕走西班牙人，台灣

沈有容諭退紅毛書碑，現存澎湖。

全島遂由荷人掌控。

　　荷人治台，共計三十八年時間，歷經十二任長官。這些長官，一方面既是荷蘭東印度公司在台的最高商務代表，另方面也負責在台實際行政事務，擁有司法、軍事之權，一切向設在巴達維亞（今雅加達）之總部負責。

　　荷蘭在台期間，除商業活動外，也有教士負責宗教、文化事務。他們建立教堂，並以羅馬拼音方式，記錄當地語言，翻譯聖經，對台灣文化之豐富，提出積極貢獻。而基於各種實際需要，他們也留下大批文獻史料，其中不乏既具歷史價值，又具藝術價值的各式歷史圖像。

　　由於荷蘭是當時歐洲最重要的印刷出版中心，因此那些記錄台灣文化並作為時代見證的歷史圖像，也就大多是以版畫的形式被製作而大量流傳。在這些圖像中，地圖是較為特殊的一種形式，他們以此描繪並記錄對台灣的認識與印象，其中部份為版畫，部份則是畫在羊皮上的手繪本。

　　地圖是為航海所提供的必要工具，但地圖的繪製，其實也是一項結合科學與藝術的特殊產物。正如當時的藝術理論家所言：

誰能在紙上確實掌握他去過的外國的地形？

除非他懂得繪畫！

好的地圖是多麼富麗絕妙，

使人如從另一世界看這世界，

為此，我們要感謝繪畫的藝術。（註1）

　　一六二四年至一六六二年間，荷蘭人製作了大批地圖，這些地圖中的部分，曾被荷蘭的藝術家，轉變成繪畫或印刷體，提供一般家庭裝飾與觀賞之用。台灣最早被畫成一個完整的島嶼型態，應是一六二四年荷蘭高級舵手雅各‧埃斯布蘭特松‧諾得洛斯（Jecob Ijsbrantsz Noordeloos）手繪的台灣島海圖。這張地圖，目前存藏在荷蘭海牙國立總檔案館。當時台灣島，既稱福爾摩沙（Formosa），也稱北港（Packan，或作八嵌、北嵌），諾得洛斯的這張地圖，即採後面的一種稱呼。他可能是第一個到達台灣東部沿海的荷蘭人；東部的幾個小島，如台東的三仙台以及綠島的位置，都已清楚地標記出來。這張地圖，有趣的是對整個台灣島型態的認識，

雅特松‧諾得洛斯（Jav Noordeloos）手繪台灣地圖，荷蘭海牙國立總檔案館藏。

除了北方有些寬胖以外，其實已經相當接近我們今天的認知；但在方向上，則是採取橫臥的角度，也就是東部在上，西部在下。

　　荷蘭人基於商業競爭及國家特殊地理環境的需要，很早就在各級學校中教導有關幾何學、測量學、航海學、透視學畫法等課程，私立學校還以設有這些課程來做為招生的號召；即使萊頓大學（The University of Leiden）亦早在一六〇〇年，便已開設「荷蘭數學」的課程，培養工程與測量人才；他們打破以往以拉丁文教學的傳統，採荷蘭語教學，以迅速推廣數學知識於社會。這些作為，大大地提昇了荷蘭船長和舵手的教育水平，因此短短的時間中，會有這麼多量而精密的台灣圖繪出現，也就不足為奇了。

　　諾得洛斯的台灣地圖，還只是一個僅有沿岸外貌的空洞形狀，因此嚴格的說法，應該是海圖而非地圖。一六三六年，另有畫家約翰・芬伯翁(Johannes Vingboons)以水彩手繪的方式，表現出有著地形變化的台灣地圖。芬伯翁的這張地圖，是根據一位彼

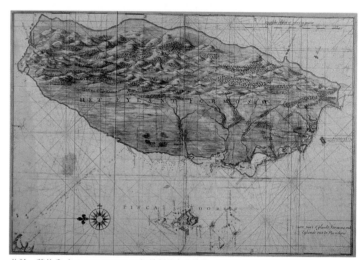

約翰・芬伯翁（Johannes Vingboons）繪製的台灣地圖，荷蘭海牙國立總檔案館藏。

得・約翰松（Pieter Jensz）的航海圖加以抄繪的。從這張地圖中，可以看出當時荷蘭人對台灣地理知識的一般狀況，比如對於西海岸的探測，大概只到達「二林或那砂丘」之地（今鹿港附近）；因此，芬伯翁也在地圖上引導航行者從「二林」地區渡海前往中國大陸；然而從美術的觀點，芬伯翁的地圖也顯示了他對整個台灣東、西兩半部地形的瞭解與掌握，連綿的中央山脈和蓊鬱的林木，是芬伯翁時期的荷蘭人對這個美麗之島最鮮明的印象。在他的地圖中，清楚地標明著「福爾摩沙島」（Het Eylant Formosa）的名稱。類似芬伯翁的地圖，仍可得見數張，應是輾轉抄繪的產物（註2）。

　　此後的地圖，走向海岸沿線越趨正確而地形越趨複雜的方向發展。有對全島整體描繪者、有對單一地區如大員或北部海岸之精細描繪者，也有把福爾摩沙和福建、廣東一起呈現者；地圖的繪製，在荷人離台後，仍不斷絕。

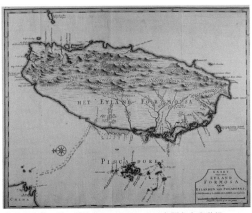

荷蘭書商藍‧萬‧博拉泰(Jan Van Buaam)台版之十八世紀
〔台灣與澎湖（漁翁島）地圖〕

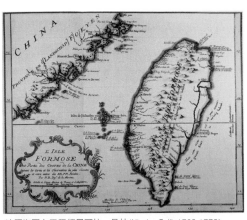

法國海圖之工程師尼可拉‧貝林(Nicolas Bellin1703-1772)
所繪〔台灣地圖〕

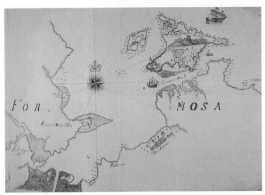

台灣北部雞籠（基隆）港地圖手稿

北台灣溪水周邊地形圖

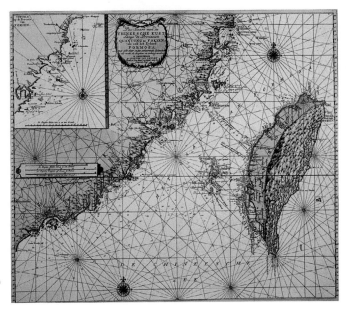

優漢反斯‧萬、葵廉（Johannes Van Keulen）
的〔福爾摩沙和中國沿海廣東、福建海圖〕

荷人登陸台灣圖

除了地圖的繪製，一些描繪台灣史實、景緻的圖像，也在當時或稍後，以書本插圖方式，在歐洲廣泛流傳；其中相當部分是出於義大利人之手，也有荷蘭人或德人所繪。

一件描繪荷人登陸台灣時遭遇當地居民抵抗的版畫，清晰的椰子樹，顯示地點應不在季風強大的澎湖；從衣著看，那些當地居民有可能正是漢人，他們人數雖然眾多，但荷蘭人以先進的槍砲，仍使他們有所畏懼。儘管談論這類作品的藝術手法，顯然不及注意他所顯示的歷史氛圍和意識型態，但我們或許不應忽略：荷人來台前後的十七世紀初期，也正是哈爾斯（Frans Hala 約1580-1666）、林布蘭特（Rembrant HarmenszVan Ring 1606-1669）等這些偉大的荷蘭畫家活躍的年代；那種對天空，尤其是光線的喜愛，以及低地平線、戲劇性動作等等藝術風格上的特質，似乎都可以在這件作者不詳的版畫作品中發見。

類似對天空濕氣、雲層的喜愛，也表現在另一張以台灣船隻為描繪主題的版畫作品上。這件作品，註明是根據一位名叫布朗迪拉（Blon-ela）的畫家之作品所刻。幾個搖槳操舵的水手，襯在明亮的天空之前，浪頭映現著天空的光線，看不見島嶼，畫名卻題作〔福爾摩沙之船〕，頗有一種詩情的浪漫。

在為數不少的版畫作品中，自然以描繪荷人在台政經中心的熱蘭遮城為最多。

〔福爾摩沙之船〕圖

義大利人朱里斯・法拉立歐所繪〔熱蘭遮城圖〕

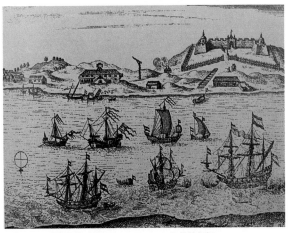

芥根・凡・雷克特蘭（Zeyger van Rechteren）的旅行記
中的〔大員景觀圖〕

和前示台灣船隻如出一徹的畫法，這些船隻現在出現在波浪平緩的大員海面，背景正是那座蓋在島上最高處的熱蘭遮城，城堡有高的城牆，四角有突出的稜堡，稜堡上有望樓，城的四周隱隱還有一排柵欄，這些都以一種仰視的角度被表現出來，益發顯得崇高而堅固，另有兩間台灣式民房，立於海邊沙丘上，其後又有美麗的樹叢。這件作品是義大利人朱里斯・法拉立歐（Jules Ferrario）所繪，同樣是洋溢著一種天真、平和的濃郁詩情。

歐洲人對福爾摩沙的理解，在鄭成功來到之前，似乎永遠是美麗、平和而詩情的。一件作者與製作年代均未詳的作品，表現一六二九年前後的大員景觀，視野比前揭專畫熱蘭遮城的一作，來得更為宏觀、廣闊。這件版畫作品，是被刊印在一位名為芥根・凡・雷克特蘭（Zeyger Van Rechteren）的旅行者之遊記中（註3）。以平行的三段式構圖，大員島橫陳在畫面上方約三分之一的部分，最前方是一個沙丘，沙丘與大員間則為船隻往來熱絡的海面。

大員島上，從左到右，最左邊是一些居民的市鎮所在，也就是所謂的熱蘭遮市，稍右是一間倉庫，然後是一間較大的建築，這是興建於一六二八年的商館，高館既有倉庫

的作用，樓上則供作公司職員的宿舍，屋頂有瞭望台，可在上方掌控所有船隻進出的動態。商館前有一個木製的碼頭，一些船錨擺置在一邊，幾艘較小的船停靠碼頭邊，應是用來接駁那些停靠在較遠、水深較深處的大商船之用。

商館右方空地上，有一木架，其實就是一個執行法律的絞刑台；再隔著一座正在冒煙、可能是廚房的建築物之後，便是蓋在高地上、四周圍以柵欄的熱蘭遮城了。柵欄的形式，四角突出，是為了防守上的方便，守軍可以從這個角度打擊企圖由正門進入的敵人。門的前方，有一座階梯，門口有一衛哨，還有士兵值勤。依據現存文獻資料考訂，這些畫面的表現，基本上均合乎當年史實，顯示作者即使未曾親自來過大員，也對一六二九年前後的大員狀況相當瞭解。至於熱蘭遮城兩邊突出的稜堡上，有兩座鐘型的建物，應是類似望樓的設計，在前揭一作中亦曾出現，這是西方城堡常有的設備，如後來建在赤嵌的一座，就有類似的設計，但在熱蘭遮城，應是作者想像添加的東西。

前方海面上各式的船隻，有典型如右前方最大一艘的荷蘭商船，掛有三條色的荷蘭國旗，但在前桅法國旗幟下，有一飄揚類似彩帶的東西，應是漢人的旗幟；相對的，位於中央後方的一艘漢人帆船，中桅掛著漢人旗幟，船首船尾則另外掛著荷人國旗。透過這些作品，豐富了我們對台灣當年歷史認知的視覺意象。

一六三〇年代前後，當時荷蘭在台長官普特曼斯（Putmans）開始重新計畫大員市鎮，並修建長官官邸和新商館；參與這項設計的是他的岳父大衛・得・所羅那（David de Solemme）。在一六三〇年以前，所羅那是荷蘭軍隊裡的軍需官（Quartermaster），這個職務負責軍隊中有關防衛、後勤補給的軍營設計，以及戰場移動的路線規劃等等，因此，必須同時兼具製圖、軍事工程，及繪畫、模型製作的多種才能。據載：所羅那是為公司前往日本，饋贈他所精巧設計的迷你部隊玩偶給日本將軍；之後，一九六四年十二月至隔年二月，途經台灣，並停留大員，與他的女兒、女婿，也就是當時台灣長官普特曼斯夫婦相聚；普特曼斯的計畫，受到所羅那大力的協助。

後來，從前提繪作台灣第一張地形圖的芬伯翁之畫室中找到了一張水彩畫的大員景觀草圖。草圖上有以紅筆劃出的紅線格子，顯示它曾經被用來臨繪其他更為完整的畫作。這張草圖據推測很可能就是芬伯翁根據所羅那的原圖所繪。構圖相同而繪作更為完整的作品，還有現藏於義大利佛羅倫斯勞倫西安娜（Laurenziana）圖書館中的另一手繪圖，也極可能是出自芬伯翁的手筆。

在這些以熱蘭遮城鳥瞰為主體的畫作中，第一次呈現城堡後方的台江內海。城

約翰・芬伯翁畫室發現之〔大員景觀草圖〕，荷蘭海牙國立總檔案館藏

根據大衛・得・所羅那原圖手會繪之〔熱蘭遮城圖鳥瞰圖〕，義大利佛羅倫斯勞倫
西安娜圖書館藏。

堡建在高丘上，前方有一個正在施工的大工程，這正是普特曼斯長官推動進行的長官官邸及新商館；他把原來一六二八年的舊商館廢除遷往此處，完全是基於防衛上的需要。長官官邸位於中央地位，門前有台階，門口上方還可以清楚看到東印度公司的盾形標誌，是ＶＯＣ（荷蘭東印度公司 Verenig de Oostindische Compagnie之縮寫）的圖形結合。官邸屋頂做成平台狀，以便在上方架砲防禦，在較完整的那一幅作品中即可得見。

靠海地方有簡易的碼頭，也有一批木料建材，顯示工程仍在進行。原來的草圖經過修飾完成後，有一種龐然巨大的宏偉景象。

到了一六四〇年代中期，有關熱蘭遮城本身的建設已趨完整；有一批作品，應來自同一個版本的輾轉抄繪翻刻，呈顯了一六四四年前後整個大員地區的景象，當中自然也包含了熱蘭遮城的部分。

這批作品顯示漢人聚落的大員市鎮有擴大的傾向。相較於一六二九年那張作者不詳的大員景觀圖，這批作品將描繪的視點更為提高，也加入更多透視學的手法，包括台江內海及對岸的山丘，和從右方遠處綿延過來的鯤鯓沙地，都被描繪得很清楚。更確切地說：這批或是手繪、或是雕版的作品，其藝術的價值已大大地超越了記錄或說明的意義。從芬伯翁這位荷治時期台灣最重要的藝術家的手繪本中，我們可以看到那些船隻的描繪，或市鎮、城堡的表現，都呈顯了精確與優美兼具的藝術質地。芬伯翁所畫一六四四年的大員景象，應成圖於一

六六九年，原圖現藏義大利佛羅倫斯勞倫西安娜（Laurenziana）圖書館。另外的版本包括：藏於密得堡（Middelburg）及維也納（Vienna）等多處的手繪彩色本（註4），及雕版形式的多種（註5）。其中尤以歐弗爾‧岱波博士（Dr. Olfert Dapper）一六七○年在阿姆斯特丹出版的《東印度公司於中國動向記載》一書中的雕版插圖，最具代表性。這張版畫除維持了此前畫家對熱蘭遮城平和、美麗印象的傳統外，更加入了繁榮、忙碌的商業氣息，前方沙丘上的漁網及勞作的人群，也對比出商業的山海之城另一自然勞作的面向。這些美好的大員印象，大抵在此達於高峰；在歷史的演進中，一場台灣史上最激烈的海戰，就在不久之後的一六六二年發生在這個如詩的場景之上。

描繪荷蘭人與鄭成功之間的海戰，是荷治時期與台灣相關的最後一批歷史圖像。當然這些作品不可能繪作於戰爭發生的當時，而是在戰爭結束一段時間之後陸續完成的，但對豐富台灣的美術史，也具一定的積極作用。尤其

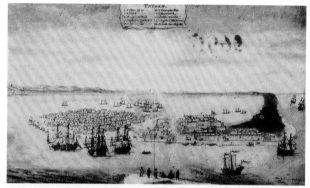
約翰‧芬伯翁（Johannes Vingboons）手繪之〔大員鳥瞰圖〕

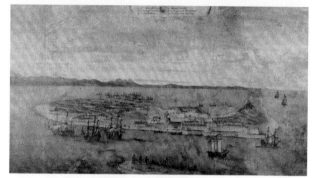
手繪〔大員鳥瞰圖〕Middelburg , Zeeuws Museum藏。

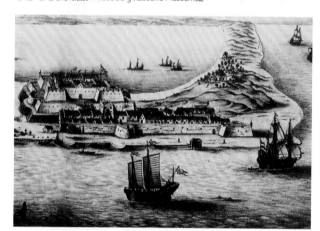
1644年〔熱蘭遮城細分圖〕。維也納，Atlas Van den Hem藏。

當這些作品在三百多年後，被台灣的史學工作者與出版公司重新整理出版後（註6），對台灣美術工作者的啟發與激勵，亦是可以預見之發展。

關於荷鄭之間的這場戰爭，最精采的歷史圖像，自然以荷蘭在台末任長官菲特烈‧揆一（rederic Coyett）所著、一六七五年在阿姆斯特丹出版的《被遺誤的福

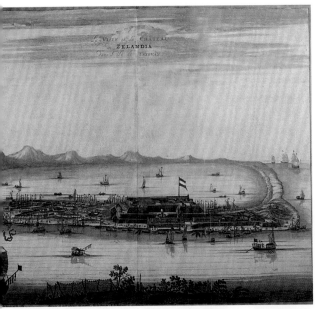

《東印度公司於中國動向記載》一書中的〔熱蘭遮城圖〕

《被遺誤的台灣》一書封面

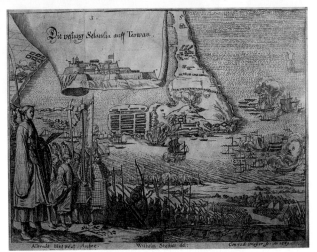

《爪哇、福爾摩沙、印度和錫蘭旅行記》書中之〔鄭荷海戰圖〕

爾摩沙》（t'Ver woarloofde Formosa）一書最具代表。然而在此書出版之前的一六六九年，也是荷鄭大戰結束後的第七年，即有德國士兵畫家阿爾布烈・赫波特（Albrecht Herport 1641-1668）之《爪哇、福爾摩沙、印度和錫蘭旅行記》

（Reise mach Java、Formosa、Vorder Indien und Ceylon，1657-1668）一書在柏林出版，書中附有描繪鄭成功軍隊正由普羅民遮城往熱蘭遮城行進的版畫，畫中有四艘遭受中國小艇圍攻的荷蘭船隻，從人員、船隻數量看來，畫家似乎有意顯示荷蘭人之敗，乃敗於人少勢弱的形勢條件。

赫波特是一位優秀的藝術家，也是荷鄭之戰的目擊者，他在一六六〇年間來到台灣，為東印度公司工作。這幅台海戰爭圖是他許多精采作品中的一件，他長於人像畫，常為身邊的人畫像。在這件作品中，他將年輕的國姓爺畫在畫面最左邊，也是最前方的所在，身著文服，手執折扇，外袍掛於腕上，一副英明能

《被遺誤的台灣》書中〔鄭荷海戰圖〕

《被遺誤的台灣》書中〔鄭荷締和圖〕　　　　　　《被遺誤的台灣》書中〔鄭荷陸戰圖〕

幹模樣；浩大的軍容由近而遠，蜿蜒前進，戈戟如林，旗幟飄揚；又把熱蘭遮城特別畫出，框在標題的一個書卷型圖案中。除了戰爭的真實場景外，地形和城堡的位置也以一種鳥瞰式的地圖方式表出，在畫面左上方標題圖案之左邊者，是鄭氏出發的普羅民遮城；畫面正中、位於島上的，就是攻擊目標的熱蘭遮城。畫面兼具場景寫實與空間說明的雙重手法，縱深深遠而又鳥瞰全局，是一幅相當優秀珍貴的版畫作品。

　　至於揆一書中的插圖，筆法更為綿密，特寫式的場景猶如電影中的鏡頭，陸戰、海戰乃至締約時的場面，都給人一種壯烈宏大的感受。揆一自認台灣之失，罪不在己，而是巴達維亞總部的貽誤時機，畫面中表現的正是一種盡其在我的慘烈與失敗後仍舊維持的尊嚴。

　　荷鄭之戰，此後仍在歐洲出版品中屢屢可見；如一六七八年由亞伯拉罕‧卡托連（Abraham Casteleyn）出版的一本插圖年鑑中的熱蘭遮城，也是一種戒備森嚴、戰爭來臨前的景象描繪；另如德國發行的版畫作品，描寫荷鄭對抗期間，殉難的新教牧師的種種慘況，以類似連環畫的方式，圍繞在地圖四周畫成。面

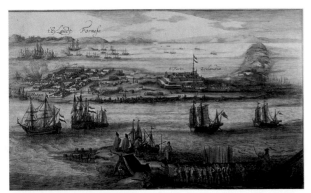

荷蘭插圖年鑑中的〔鄭荷對峙圖〕

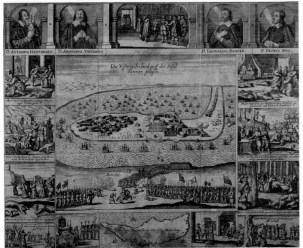

《福爾摩沙大事記》中〔鄭荷之戰的爭鬥過程〕

對這些豐富的圖像史料，台灣的美術工作者只有等待時間繼續深入瞭解，才可能有所吸收、轉化，使這段歷史不致空白、流失。

第二節 西式建築的引入

十五世紀末，西方在經過文藝復興之洗禮後，政經文化已經完全擺脫中世紀之陰霾，歐洲諸國競相發展海權，並且往其他各洲推展勢力。在亞洲，西班牙人以菲律賓為根據地向外擴張，荷蘭人則以印尼為據點。如前所述，十七世紀初，荷蘭人曾經兩度入侵澎湖，但都被明朝逼退。一六二三（明天啟3年）九月，荷蘭提督雷爾生（Cornelis Reyersen）率兵於大員（今安平）建築竹砦，後因自覺危險而自行撤退。翌年（1624），荷蘭人又深感台灣之重要，於是再度轉佔台灣，興築熱蘭遮城（Zeelandia）與普羅民遮城（Provintia）與其周圍之市街，直至一六六一（明永曆15年）才被鄭成功驅趕離台。荷據時期的都市建設，史料上可考的只有侷限於今安平與赤崁樓一代的市街與城堡。

荷蘭人佔有台灣之後，控制菲律賓的西班牙人倍感不安，乃於一六二六（明天啟6年）由卡黎尼爾（Antonio Carreno de Valdes）率兵進佔台灣東北岸，並名之為三貂角（Santiago），隨後進雞籠港名之為至聖三位一體（Santisima Trinidad）。接著西班牙人到達社寮島，不久則建聖薩爾瓦多城（San Salvador）。一六二八（明崇禎元年）西班牙人佔領淡水，於淡水河口興建了聖多明哥城（San Domingo）。西班牙人佔領台灣北部之後，在南部的荷蘭人深感威脅，乃於一六四二（明崇

禎15年）北上，擊敗了西班牙人，接收並整建聖多
明哥城，即為今日之淡水紅毛城。（註7）

荷蘭人與西班牙人在台佔領時期所興建的建築以
城堡與宗教建築為主，教堂至今已完全湮滅無跡可
循，只有在一些古老的圖像中尚存幾張想像圖，多
為中西混合風格。城堡則尚存幾處殘蹟。（註8）熱
蘭遮城，是荷蘭人在台灣本島所建最古老的城堡之
一，現留有城牆數段及半圓形的稜堡殘蹟一處。此
城始建於一六二四（明天啟4年），十年後（1634）
落成。熱蘭遮城建於一鯤身海岸，原名奧倫治城，
後來才於完成時以荷蘭一個行省重新命名。建築之
磚材採自印尼爪哇，灰漿則是由糯米汁、糖漿、砂
與牡蠣殼粉調製而成。整座城高三層，有華麗雄壯
之外貌。荷蘭時期，城堡為總督宮與當時荷蘭人治
理台灣之政治中心。鄭成功於一六六一（明永曆15
年）驅走荷蘭人之後，地名改稱安平。城堡則因延
平郡王長駐於此，人稱「王城」。

熱蘭遮城復原模型

清康熙二十三年（1684）清廷領台後，行政中
心移往府城。熱蘭遮城改為軍裝局，然而清同治八
年（1869），英艦砲轟安平，火藥庫爆炸摧毀了部
份城牆。清同治十三年（1874），二鯤身砲台（億
載金城）興建之時，不少建材亦取自於此。日據時
期加以整建，上置海關長官宿舍，並曾建燈塔一
座。一九三〇（日昭和5年），日人為舉辦「台灣文

熱蘭遮城殘蹟

化三百年紀念會」，再度將宿舍改為有拱廊形式的展覽館。戰後，城堡改稱「安
平古堡」，並增建瞭望塔及史蹟公園成為今貌，陳列館旁空地還有古砲及石碑等
文物。

普羅民遮城，亦稱紅毛城，始建於明永曆七年（1653），隔台江內海與熱蘭遮
城遙遙相望，為荷蘭在台所建之另外一座重要城堡，其係因應前一年郭懷一動
亂事件而肇建，工程歷時二年才完工。此城堡尚未興建之前，當地原為原住民
赤嵌社所在。其建材與熱蘭遮城一樣，磚材採自印尼爪哇，灰漿則是糯米汁、
糖漿、砂與牡蠣殼粉之混合物。就規模而言，普羅民遮城是相當的小，而且城

普羅民遮城復原模型

普羅民遮城殘蹟

淡水紅毛城現況

牆沒有設置雉堞。城堡之內,立有一樓閣,南北則各設望樓一座。荷蘭時期,普羅民遮城為殖民政府政商中心,來自荷屬東印度公司的總督負責政務。

鄭成功於明永曆十五年(1661)復台後,赤嵌改名承天府,以彰顯其延續明室道統之心。不久之後,此城堡曾作為彈藥庫之用,並於清康熙五十九年(1720)朱一貴之亂時遭受掠奪破壞,往後並數度遭地震波及。清光緒十二年(1886)知縣沈謙受在荷蘭城堡基座上建造海神廟與文昌閣兩座閩南式樓閣,形成台灣獨一無二的組合。此外,由大南門移至樓基南側的石龜御碑群也是台灣少見。戰後,城堡改稱赤嵌樓,並作為陳列館之用。(在本土語言中,嵌原為水岸邊土堤之意,赤則是磚牆之色。另一說則是赤嵌二字源自原有赤嵌社之譯名。)

聖多明哥城(San Domingo)即為今日所稱淡水紅毛城前身,為明崇禎元年(1628)西班牙人佔領淡水後所建,明崇禎十七年(1644)荷蘭人以磚石與石灰重建。此城平面接近方形,牆面堅厚達兩公尺,東北與西南各有望樓一座。清同治年間由英國人租用,曾將地下層充作牢房,且於簷口設置雉堞。另外光緒年間亦曾加建一磚拱的領事館。

註釋：

註1：見格斯・冉福立（Kees Zandvliet）著，江樹生譯《十七世紀荷蘭人繪製的台灣古地
圖》，下冊，頁9，漢聲雜誌社106期，1997.10，台北。

註2：芬伯翁的手繪本，現藏荷蘭海牙國立總檔案館；而另一張由另一位藝術家抄繪的
抄本，則保存在維也納的凡・得爾・亨（Van den Hem）的地圖集中，參Christine
Vertente、許雪姬、吳密察合編《先民的足跡——古地圖話台灣滄桑史》，頁47，南
天書局，1991，台北；及前揭《台灣老地圖》，上冊，圖版17，及下冊，頁28-
29。

註3：Isacc Commelin《Begin Ende Voortgangh Van De Oost-Indische Compagnie》《荷蘭
聯合東印度公司的開始與發展》第四冊：Zeyger Van Rechteren〈東印度旅行
記〉；見前揭《台灣老地圖》上冊，圖版10。

註4：密得堡（Middelburg）的一件係藏於茲烏士美術館（Zeeuws Museum）；維也納之一
件，則藏於註2所提凡・得爾・亨的地圖集中。

註5：這件作品的雕版畫作，計有如下數種：Olfert Dapper，《Nauwkeurige beschryving
des Keiserryks Van Taising of Sina》，阿姆斯特丹，1670。《Atlas van Stolk》(No.2291)
標題〈Kort en Bondigh Verhael van't geene op het schoone ylandt Formosa....is
voorgevallen....〉部份，鹿特丹。海牙皇家博物館（Royal Library），Knuttel Pamfletten
8540。John Ogilby，《Atlas Chinesis》，倫敦，1671。Abraham Casteleyn，
《Hollandtsohe Mercurius》，VO1.13，1660-1662。詳參前揭《台灣老地圖》，下冊，
頁55。

註6：前揭《台灣老地圖》外，另仍為漢聲雜誌社與旅荷台灣史學者江樹生合作之《鄭成
功和荷蘭人在台灣的最後一戰及換文締和》，1992，台北。

註7：有關台灣荷西時期的發展，參考曹永和著《台灣早期歷史研究》，台北：聯經出版
事業公司，1979以及《安平文化學術研討會論文集》，台南：台南市立文化中心，
1995。

註8：有關荷據時期的宗教，參考楊森富著〈荷蘭統治下之台灣基督教〉，《台南文化》
第37、38期。

第四章
漢人文化的建立

第一、二、四節　蕭瓊瑞

第三節　傅朝卿

一六六二年二月，荷蘭人結束他在台灣前後三十八年的統治，船隻載滿軍火、糧食、財物，及人員九百，全副武裝，揚旗鳴鼓，退出熱蘭遮城；這場和鄭成功之間的海陸大戰，最後是以和約的方式，雙方維持尊嚴的結束（註1）。

鄭成功，這位被稱作國姓爺的明朝末代將領，是中國近代史上第一位擁有國際知名度的人，他的名號「Kokxingia」至今仍留存在荷蘭海牙檔案館的諸多史冊之中。他的到來，帶給台灣的，不只是一個較之荷蘭在台時間更為短暫的政權，而是一個影響深遠、作用綿延的巨大漢人文化傳統。

明鄭政權在台灣，僅維持了廿二年的時間。一六八三年（清康熙廿二年），鄭成功之孫鄭克塽，在施琅所率大軍圍攻下投降；此後，台灣即進入滿清統治時期。

儘管表面上，明鄭與滿清是兩個勢不兩立的政權，但對台灣而言，則同是一波波以漢人文化為主軸的大規模移殖行動。

鄭成功畫像，台南市立民族文物館藏。

明清時期的台灣移民，主要來自閩粵地區，因此在各種文化傳承上，也以閩粵母體文化為認同。明清時期台灣漢人文化之建立，在美術方面，可從文人書畫、民間工藝、建築，與史料中的圖像等幾方面來加以論述。

第一節　明清時期的文人書畫

漢人在台開拓的最早時間，史家仍難確切認定。從中國史籍的記載：早在三國時代，即有吳王孫權派遣將軍衛溫、諸葛直率領官兵萬人「浮海求夷洲」（註2），此「夷洲」極可能即是今日之台灣（註3）；《隋書》中亦謂隋煬帝曾令羽騎尉朱寬與海師何蠻等人入海，一度到達「流求」之地，此「流求」亦有學者認為就是台灣（註4）。姑不論這些記載與台灣的真正關係如何，至少在台灣十三行遺址的出土文物中，發現有大批唐代錢幣，足可顯示中原文化與此地居民的一定交往關係（註5）。至於宋代，大量遺存澎湖的瓷器破片，更可證明此時台海交

通之頻繁與住民的增加。（註6）

明初，由於倭寇興起，朝廷採取隔絕政策，一方面遷徙沿海居民移往內地，二方面禁止人民私自出海，此時來台人士，自非一般移民，而係流亡之徒。此後，海禁時緊時鬆，在鄭和下西洋時，海禁大鬆，移民台澎人數，相對增多。然而漢人大規模且有計畫的移民台灣，仍始於明代末年。

明天啟四年，有海澄人顏思齊，率眾入居今日北港之地，築寨居住，分汛耕獵，並撫卹土番；時而縱舟出掠，稱雄於台海。隔年，顏氏病歿，鄭芝龍接收其勢力，繼為海上霸權。

崇禎年間，福建等地大旱，移民來台人數更多，當時福建巡撫，依鄭芝龍之議，以官船遷徙飢民來台墾荒（註7）。此同時，荷人在台勢力已固，鑒於土地開發利用之人力需求，亦以東印度公司之船，大量接運漢人來台（註8）。

俟鄭成功入台，更帶來大軍及眷屬，約兩萬五千人，於今台南市設立承天府，並置安平、萬年、天興等三縣；漢人首次在此設官分治，編組里社，實行屯墾，局面大為改觀。

連雅堂在《台灣通史》中，對明鄭時期漢人之來台開拓，有謂「我延平以故國淪亡之痛，一成一旅，志切中興；我先民之奔走疏附者，兢兢業業，共揮天戈，以挽虞淵之落日。我先民固不忍以文鳴，且無暇以文鳴。」（註9）此一説法，相當真實地反映了台灣漢人早期移民，勤苦墾荒、一意拓殖的生活狀況，文藝之事乃是「不忍」亦「無暇」從事之奢侈事業。然而，姑不論當時的時代氛圍與社會條件，鄭氏之入台，所率大軍，之中必有能文善墨之士，即使鄭成功本人，以一介儒生「焚服從戎」，其文章筆墨，亦均足以視為漢人文化在這塊土地上的呈現，更遑論在他之前，已有在台從事文化工作、且同樣抱持反清復明志向的明代遺臣，如沈光文者。

沈氏素有台灣「人文初祖」之稱。曾任諸羅縣令的季麒光即云：「從來台灣無人也，斯庵（沈氏之號）來而始有人矣。台灣無文也，斯庵來而有文矣。」（註10）全祖望《鮚埼亭集》〈沈太僕傳〉亦謂：「海東文獻，推為初祖。」而鹿港「文開書院」，即是以沈氏之字號為院名。就漢人來台史實言，沈氏之於台灣文化開拓，確具一定的指標性地位。

沈氏之來台，實屬偶然，他原在閩粵地區追隨魯王從事反清復明工作，後因粵省局勢轉惡，乃攜眷乘舟，準備轉往泉州海口，不料半途遇風，遂飄流至台。時為順治八、九年（1651～52）間，正是荷人佔有台灣之期；漢人以其忠貞及學養而對之倍極尊重，荷人亦因沈氏與鄭成功熟識，為圖拉攏鄭氏，亦對之刻

沈光文行書，1670，見　　傳鄭成功〔禮樂衣冠弟〕草書，158　　鄭成功〔太極圖説軸〕行書，
寧波同鄉月刊社《台灣　　×53cm，台南市立民族文物館藏。　　藏台南市開元寺。
文獻初祖》。

意禮遇。

　　鄭氏驅荷之後，與沈氏重聚，對之尊崇有加。沈氏並與當時追隨鄭氏來台之諸
多文士，如韓又琦、趙行可、鄭廷桂等人，組成「福台新詠」詩社，開啟台灣
文學之源。這些人均有詩文傳世，沈氏並有行書傳世。至於儒將鄭成功，更有
相傳為其筆跡之直軸書法多幅存世，其中尤以現藏台南市延平郡王祠內市立民
族文物館之幅最為著名。此幅以草書寫就，文曰：「禮樂衣冠第，文章孔孟
家；南山開壽域，東海釀流霞。」筆力圓中帶勁，流轉暢快，點頓轉折之中，
力道十足又不失規矩；頗能表達一代儒將，滿懷大志、熱血填膺，卻有壯志難
伸、卓絕自守的悲壯氣度。其中如「衣」字之流轉上撇，「開」字之筆力直
下，兩方私章「鄭森私印」與「成功」，就鈐在直下的筆劃之中，再加上「流霞」
二字之婉轉餘韻，堪供觀者反覆玩味。此幅書作之真偽，雖仍有爭議[註11]，但
即使係屬假託之作，亦成功地反映了偽託者對鄭氏精神氣度之揣度與掌握，值
得重視。

　　另有現藏台南開元寺之〔太極圖說軸〕行書乙幅，日人稻垣其外認為此幅：「神韻生動，風格非凡，足以想見鄭成功之人格之逸品也。」（註12）而台灣史學者楊雲萍亦附和其說，謂：「....開元寺的藏幅，十之八九為鄭成功之真蹟，除再有較確實的真蹟出現，可以否定開元寺這幅的存在。」（註13）這件作品之運筆，在暢快間多有鬱結之氣，淋漓中又見悲慨之情，與前揭之幅，頗有相通之處。

　　明鄭時期，接受鄭氏尊奉來台的寧靖王朱術桂，亦是一位出色的書法家。朱術桂，字天球，別號一元子，乃明太祖九世孫遼王之後，曾襲封襄陽王。鄭芝龍據閩後，尊唐王為帝，建號隆武，術桂受封寧靖王。渡台後，鄭成功為其建築宮室於西定坊赤嵌樓前，即今大天后宮所在，時稱「寧靖王府」。施琅破台後，寧靖王自殺，妃子五人亦同時殉節，後人感念其貞節，為建廟塚，即今五妃廟。

　　相傳朱術桂狀貌魁偉，美鬚眉、善文字，其書法蒼勁古樸，有行書〔古松奇石在山中〕及〔月明山中照古松〕等作傳世，結構近於歐法，瘦平挺健，線條則渾厚有力，折筆強勁富彈性，有蒼勁飛白之趣味（註14）。另為台南北極殿所書「威靈赫奕」四字橫匾，亦是台灣現存年代最古之匾額。朱氏之書，在蒼勁飛白中，仍含墨韻飽滿之氣度，極具特色。

　　鄭、朱二人之書法，容或仍有部份真偽爭議，然其風格特色，實已相當程度地反映了台灣漢人移民的殊異美感趣味，此趣味貫穿整個明清時代之台灣書畫傳統，亦是台灣文化的共同傾向。

　　明清時期的台灣殊異美感趣味，史家曾以「浙派」或「閩

朱術桂〔月明山中照古松〕行書，紙本，139×69cm，黃天橫藏。

朱術桂〔古松奇石在山中〕行書，紙本，140×71cm，謝持平藏。

朱術桂〔威靈赫奕〕，木匾，台南北極殿藏。

習」形容之（註15）。

「浙派」係成形且風行於明代初、中期的一種繪畫風格流派，以戴進為首，追隨者頗多，較著名者有吳偉、張路、蔣三松、謝時臣等人。戴進，錢塘人。錢塘即今浙江杭州，此地原為南宋都城臨安所在，南宋畫院即設於此。戴氏取法南宋院體馬遠、夏珪等人蒼勁水墨筆法，由其渾厚沈鬱之趣，轉為健拔勁銳之美；同時，又受到宋代以來禪僧畫家放逸風格啟發，作品充滿一種蘊含生命力勁的速度之美。

浙派風潮，後來雖為吳派取代，但其風格則強烈地影響到鄰近之福建地區畫家，形成「閩習」之風，其中尤以揚州八怪之一的黃慎為代表。

所謂之「浙派」、「閩習」，相對於講究淡雅、清高的傳統水墨而言，實為一種霸氣而不含蓄、濃濁而不清雅的畫面氣氛；筆墨狂舞揮灑之間，強調的是個性的表現與意趣的傳達。正統畫家對此一畫風始終有所批評，甚至認為是「品惡」之作（註16）。

然而這種誇張而具生命力的表現，卻正是台灣此一開拓性社會的最愛；或許當時流入台灣的文人書畫作品風格多樣，然而最後受到台人普遍喜愛，且爭相收藏而流傳迄今者，則為這類具有「狂態邪學」（註17）的殊異風格之作。

從文化或美學的角度言，「浙派」與「閩習」乃是一種具有「狂野」氣質的審美傾向。「狂野」一詞，語出論語，子曰「不得中行而與之，必也狂狷乎！狂者進取，狷者有所不為也。」（註18）又曰：「質勝於文則野，文勝於質則史；文質彬彬，然後君子。」（註19）「狂野」氣質正是一種進取、質樸的美感傾向，也是台地拓墾社會特殊的文化特質。（註20）

明清治台兩百三十餘年間，最具「狂野」傾向的傑出書畫家，前有林朝英、莊敬夫，後有林覺、謝彬等人。

林朝英，字伯彥，號一峰亭，又號鯨湖英，生於乾隆四年（1739），卒於嘉慶廿一年（1816），享年七十八歲。林氏雖以五十之齡，始獲乾隆五十四年（1789）貢生，資授中書銜，然其書畫兼修，且多才多藝，琴棋雕刻，均富盛名。尤其林氏熱心地方文教，嘉慶初倡修縣學文廟時，他自費萬金，雇工贊助，廟成，皇帝特別下旨嘉獎，現存台南中山公園內之「重道崇文」坊，即為皇帝御賜所建。

林朝英之書畫，風格多變，論者謂其「書法則真、草、隸、篆，無美不臻；畫本則濃、淡、淺、深，無奇不有。」（註21）然其中尤以具「狂野」傾向的行草及花鳥為著。

林朝英〔墨荷〕1803，紙本

林朝英〔蕉石白鷺〕1810，紙本，56×79cm，徐瀛洲藏。

林朝英〔雙鵝入群展啼鳴〕，行書，
紙本，118.8×62.2cm，楊文富藏。

林朝英〔尊親〕1803
行書紙本，67.2×132.7cm
蔡文隆藏。

　　嘉慶十五年（1810）所作行書〔雙鵝入群展啼鳴〕乃晚年代表力作，全幅筆力雄健飛揚，有鐵畫銀鉤之勢，間以飛白乾筆，尤見速度之美。另稍早之〔尊親〕二字，寫於嘉慶八年（1803），亦同樣展現力健神足的遒勁之風。此外林氏存世之行、草名幅仍多，屬台灣書畫家中作品存世數量較多之一位。其書法有「竹葉書」之說（註22），概係以畫竹之法入書，有挺勁速捷之特質。

　　林朝英展現台地「狂野」風格之作品，除書法外，亦以繪畫見長。其花鳥之作，頗受明代畫家徐渭影響，此在其所繪芭蕉、荷莖之飛白用筆中，可得印證；如作於嘉慶八年（1803）之〔墨荷〕，構圖在畫面中心交錯幾成十字型，筆法率意且富動感，墨色與飛白之搭配，呈現豐富的空間感。此外作於嘉慶十五（1810）年的〔蕉石白鷺〕，與前揭〔雙鵝入群展啼鳴〕作於同年，其芭蕉葉的橫筆刷染與石頭的勾勒渲染，均係徐渭作風之延續。

林朝英〔雙鷺圖〕1815，紙本，172×112cm，呂再添藏。　　林朝英〔雙鳳圖〕1814，水墨，227×136cm。

　　唯在徐氏風格的承續外，林朝英更見自我風格呈現與台地特色掌握之佳構，其中尤推〔雙鳳圖〕為代表。該作成圖於一八一四年前後，應是林氏過世前兩年之作品。畫面在一種糾結扭轉的筆法中，描繪兩隻站立於梅、竹、菊、石前的鳳鳥，彼此相望，呈顯Ｓ形扭曲的身軀，幾乎與整個畫面的樹石混淆在一起，然而筆筆用力的畫法，無論是勾、撇、描、點，無不充滿崢嶸的律動，使得全幅作品，呈現一種誰也不肯讓誰的狂野生命力。此作曾被取名〔松鳳圖〕（註23），唯考諸畫面，似未見松樹之表出，應屬訛誤之稱法。

　　類似的作品，尚有隔年，也是林氏去世前一年（1815）的〔雙鷺圖〕，應是現存林氏作品中年代最晚者。此作雖在「狂野」氣息之表現上，不若前作強烈，然全圖仍見鷺鳥眼神的兇猛與背景樹石的交纏，筆筆生風，線線相續；形體的準確與否，顯非作者關心所在，而力量的表現與速度的強調，才是作者自信滿滿、瀟灑揮就的心情反射。

　　林氏曾被日人尾崎秀真誇讚為「清代台灣唯一的一位書畫家」（註24），此話或許並非完全允當，然以作品風格得以呈現台灣殊異美感氣息且深受台人喜愛

者，林氏確為第一人。林氏書作，普及南部諸多名剎大廟，如台南開元寺、屏東雙慈宮等，均仍保存其所書匾聯。（註25）

　與林朝英時間頗為相近，也同受台人喜愛的莊敬夫，其確切生年，尚不可考，唯其主要活動時間，係在乾隆年間；尤其以其作品記年判斷，年紀應更長於林朝英。

　林朝英雖於功名仕途頗不順意，然終屬文人系統，莊敬夫則屬民間畫工，因此在畫面上，少見其題詩作跋之舉。唯其作品充滿狂野氣息，且深受台人喜愛，所謂「每脫稿，人輒闐以為家珍。」（註26）此與林氏之受喜愛殊無二致。

莊敬夫〔福祿朝陽圖〕，紙本，75×113cm，張振翔藏。

莊敬夫〔松鹿圖〕，紙本，118.5×120.5cm，莊紹銘藏。

　莊敬夫，號松園，台南西定坊人，祖籍福建同安。史載：其於人物、山水、花鳥、草木，無不精到，筆隨意轉，各臻其妙（註27）。

　莊氏為當時寺廟壁畫大師，唯其廟畫作品現已不存，所存紙本作品流傳至今者，亦不超過五件，且多屬松鹿大軸。

　莊氏所繪松鹿，筆法率直粗獷，造型樸拙，尤以鹿眼瞪目直視，毫不含蓄，鹿身比例，亦不講究；此等美感，顯非傳統文人雅士所能接受。因此戰後《台灣金石木書畫略》作者，仍在書中提出如此之批評，謂：

　「據一位名畫家的審定，以為莊氏之作，祇算是廟堂中壁畫。既無師法，又乏工力，信手塗鴉，那裡算得上是畫。誠然，我們深知莊氏的畫，在用筆方面，犯了不理筆情，滯而且亂的毛病；在用墨方面，筆觸有墨無水，忽略輕重的原則；在經營佈置方面，更失去了呼吸與照應。但是你別忘了，在我們先民時期，重洋阻隔，一葦難航，可以臨摹的章本極不易

得，憑著想像去實踐，憑著實踐去溝通。能得好是意外，得不好是意中。是以論台灣繪畫與書法，不必揀瘦挑肥，徒增煩惱。」（註28）

　　如此的說詞，固然有為台灣畫家緩頰之美意，然以「臨摹」為藝事成熟的唯一路徑，仍屬中原畫人保守之思想，殊不知台地鹿隻之多，即使在十八世紀中葉，仍為可觀（註29）；台灣畫家缺乏母本臨摹，並非就此毫無觀察之資。鹿隻身軀之比例，既非畫家刻意講求之事，筆墨之用，亦完全出於我心我情，實非傳統典雅含蓄的美學所能拘限制約。或許正是這些因素，鑑賞台灣明清書畫，即使文人系統之作，亦不可完全以中原詮釋系統解讀，而應有此地殊異美感之掌握為基礎。莊敬夫之畫，於台灣志書中，有謂：「畫家多摹其松鹿以行也，然卒無其工妙者。」（註30）顯見台地人士對其作品之肯定與鑑賞，自有其根據所在。莊氏現存畫作，可見乾隆海防同知楊紹裘，以及乾隆三十五年台灣總兵顏鳴皋之題字，其享譽於當時，應可想見。而楊、顏二氏之題字簽名，縱筆揮灑之意，恰與畫面呈現之美感趣味暗相吻合，尤見台地文化之特質。至於畫家所鈐印章，有「人患情多」之語，亦可窺見莊氏率真隨性、不願為情所困的心理傾向與處世性格。其作品在松鹿之間，均配以「蝙蝠」，係取其「萬年福祿」之諧音寓意，此乃民間畫師作品之重要特徵，用以迎合社會大眾祈祥納福的心理慾求。

　　同在民間廟宇壁畫享有盛名的林覺，以其作品之精煉純粹，早已超越畫工層次，而其筆意之狂縱放逸，仍為台灣明清畫壇後期表現該地殊異美感的重要代表畫家。

　　林覺究係何方人氏，史來頗有爭議，或謂台南、或謂嘉義、或謂泉州者（註31），唯其嘉道年間成名於台南府城，係可確認。

　　林覺之作，現存之數，尚屬不少。舉凡花鳥、人物、山水，均為專擅，而題畫書法，風格亦具特色。究其淵源，實深受揚州八怪中之福建畫家黃慎影響，如所作〔歸漁圖〕，即深得黃慎筆法神韻，飛舞轉折中意趣橫生。然林覺在黃慎風格影響外，亦以〔蘆鴨圖〕建立自我風貌。

　　林氏之〔蘆鴨圖〕，存世版本不少，以收藏家黃天橫先生所藏二幅，最為精美。史載林氏晚年喜愛以禿筆、蔗粕作畫，此〔蘆鴨圖〕即有枯禿簡狂之

林覺〔歸漁圖〕1831，紙本，27×20cm，楊文富藏。

林覺〔墨畫蟾蜍〕1938，紙本，29×25cm，
潘元石藏。

林覺〔蘆鴨圖〕，各幅28.5×20cm，黃天橫藏。

黃慎〔漁隱圖〕

美趣；微仰的鴨嘴，以細筆勾勒，看似漫不經心，卻見恰到好處；鴨之前胸，著水前行，淡墨溫潤，而鴨翅羽毛光鮮烏黑，快筆中可見飛白之趣，輕筆勾勒的白色腹部下，以淡黃的色彩，點出鴨掌前後划水的優美姿態，水紋則以具速度的數筆表出；上方配以下垂交折的幾支蘆草，轉折多變而濃淡有緻，簽名「鈴子林覺」頗有八大之筆意。

林覺所作花鳥、山水、人物，均仍有作品傳世，非僅言傳，巧妙俱見；然有一〔墨畫蟾蜍〕之作，尤見林覺狂野意趣。此三足蟾蜍，三足係以草書般之狂筆畫就，留白的腹部，呈顯仰頭上望的蟾蜍姿態，濃墨點染的蟾蜍口部上方，則以淡墨快筆，畫出旋轉般的中鋒長線，乃是伸舌捕物的趣味動作，戲墨之味濃厚，亦見畫家創意之無拘，此作成於道光十八年（1838）。前此十年（1828）的〔劉海戲蟾蜍〕（另名〔蝦蟆仙人〕），抱在劉海身上的蟾蜍，全身滿佈突刺，奇醜無比，相映劉海亦為醜陋的臉龐，可見畫家以醜為趣的狂野美感。

林覺，字鈴子，別號臥雲子，亦號眠月山人，曾北遊竹塹之地，亦大受歡迎（註32）。

承襲林覺系統之畫家，有台南人謝彬。謝彬已屬光緒時期畫家，畫法師承林

謝彬〔漁翁〕1859，水墨，紙本，
27.9×36.3cm，楊文富藏。

林覺〔劉海戲蟾蜍〕1828，紙本，
93×42cm，許文龍藏。

張朝翔〔鳥宿池邊樹〕（行書）紙
本，168×73cm，黃天橫藏。

覺、遠宗黃慎，喜畫人物，尤以八仙為著，惜其畫作染化過工，稍顯拘謹造
作，略失暢快隨性之自然美感。另有諸羅人許龍，亦工人物、花鳥，所作人
物，筆法仍轉折多變，但稍收狂野之氣，而具瀟灑輕淡之態

　　上述幾位畫家，前後貫穿清代台灣畫壇狂野美感的發展主軸，呈顯台灣殊異美
感的代表性傾向，其中除林朝英外，均有為寺廟繪作壁畫的經驗，似與民間畫
師系統關係密切，然又超越畫師格局，在畫面上呈顯獨立的美感價值，可為考
察台灣美感趣味的典型取樣。

　　台灣明清時期，以書畫見重且有作品傳世之書畫家，依一九八四年行政院文化
建設委員會所辦「明清時代台灣書畫作品展」搜集，至少在一百三十位以上。
這當中包括三個系統的人士：

　　一為台灣本地出生者，如：林朝英、莊敬夫、張朝翔、黃本淵、蕭聯魁、林
覺、吳鴻業等人。文前所提四位具有台灣殊異美感的代表畫家，恰巧均係出自
此一系統。而張朝翔之書法亦具類似傾向，台南大天后宮之「龍吟」、「虎嘯」
浮雕書法，即出自其手。吳鴻業以畫蝴蝶知名，有「吳蝴蝶」之稱；王獻深則
善畫墨蟹。

　　二為大陸來台任官者，如：謝曦、柯輅、楊廷理、武隆阿、孫爾準、曹謹、洪

張朝翔〔龍吟虎嘯〕石刻,台南大天后宮藏。(二幅)

吳鴻業〔彩蝶四屏〕1830,紙本,各屏124×33.8cm

王獻琛〔蘆草墨蟹〕紙本
130×66cm

毓琛、周凱、郭尚先、沈葆禎、岱齡、劉銘傳、唐景崧等人，
或稱「仕宦畫家」。

三為大陸來遊或客寓的文人書畫家，如：葉文舟、曾茂西、
魯琪光、陳邦選、鄭觀圖、謝琯樵、呂世宜、葉化成、許筠、
林紓、倪湜及龔植等人，或稱「流寓畫家」。

第二、三兩系統之書畫家，前者係屬「名家」，書畫之作，乃
屬業餘興趣，然如連橫《雅言》所云：「清代宦游之士，大都
能詩能書。」因此其作品亦頗為可觀，如謝曦等是；後者則為
專業「書家」及「畫家」，且在來台之前，均在大陸已有一定成
就；來台後，以其專業倍受豪門大戶之禮遇與社會民眾之尊
重，其中尤以謝琯樵及呂世宜，最具知名度及影響力。

謝琯樵，字穎蘇，號嬾雲，少時亦署名管樵，福建詔安人。
生於嘉慶十六年（1811），卒於同治三年（1864）。史載：謝氏
少負奇氣，既喜談兵事，又工詩文、精書畫；九歲能繪事，三
年畢群經，後又學劍於阮雲谷，長而雲遊江南名山大澤，心胸
為之壯闊，雖卿相不足視（註33）。咸豐四年（1854），受聘福建
按察使徐宗幹，入主幕府，頗受優遇（註34）。咸豐七年（1857）
來台，係應台灣兵備道裕鐸之邀，佐理文案，寓於道署東廳。
隔年，因裕鐸去職，乃辭所司，入台南莊雅橋家，旋寓海東書
院。院中有新葺講舍數椽，窗櫺几案，皆以湘妃竹為之，甚是
雅緻；簷外修篁環繞、綠陰照人，輕風過處，宛如群玉敲金，
謝氏乃名之為「修竹山館」，現存〔古木蒼鷹〕一作，畫一倒吊
之蒼鷹，題詩「落日一呼深巖黑，草間狐兔已遁跡」正是此時
之作。此期間，舉人吳尚霑，日必候於門下，謝氏為教蘭竹之
繪，數月而酷似。後移聘板橋林本源家，與呂世宜、葉化成、
陳夢三等人，摩挲金石、臨擬書法、評鑑圖繪，幾無虛夕。後
以一優伶事，拂袖而去，寄廬艋舺青山館，與淡水大龍峒士大
夫遊；之後，再受台中霧峰林文察力邀客寓其處，前後寓台約
計四年，然遊蹤遍及南北，影響廣泛。（註35）

謝琯樵乃典型文人畫家，詩書畫三絕，且出身書香世家，父
聲鶴為一經詞學家，著有《雪溪詩鈔》，姊芸史亦以詩名，有
《詠雪齋詩鈔》傳世，兄維崧亦善詩文，一門風雅。（註36）

謝曦〔水能性淡真吾友〕（草書七言
聯）紙本，各聯100×21.5cm

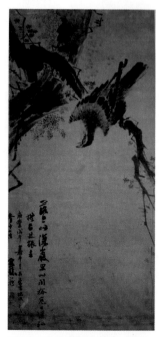

謝琯樵〔古木蒼鷹〕1859，紙本，
127.7×59cm，許文龍藏。

郭尚先〔韓幹畫馬〕（草書），紙本，37×116cm。

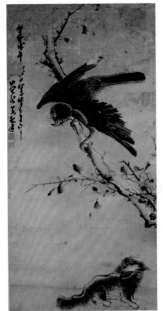

曾茂西〔鷹犬圖〕1858，紙本，
104×51cm，莊伯和藏。

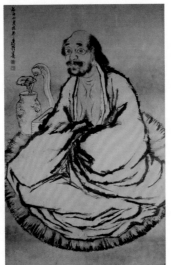

陳邦選〔指畫達摩〕紙本，156×94cm，
玉禾山房藏。

柯輅〔揣摩心事惟黃卷〕（行書）紙
本，180×94cm，楊文富藏。

周凱〔山水〕1827，水墨，
32×62cm，長流畫廊提供。

曾茂西〔秋塘野鳧〕1858，紙本，71×120cm，楊文富藏。

岱齡〔暮從碧山下草書四屏〕
紙本，各屏122.8×38.8cm，
曹玉崑藏。

鄭觀圖〔花鳥〕紙本，
142×35cm，蕭再火藏。

葉化成〔臨懷素帖自述〕（行
書）紙本，134×36cm，夏劍
鳴藏。

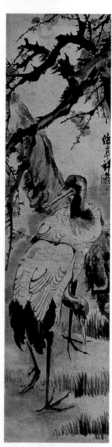

許筠〔梅鶴圖〕紙本，
129.5×32.3cm，徐瀛州藏。

倪湜〔致克以軸〕紙本，
121×29cm，徐瀛洲藏。

林紓〔碧峰樓閣〕1922，絹本，
80×32cm

龔植〔菊〕紙本，138×
39cm，玉禾山房藏。

謝琯樵〔夏山煙雨圖〕1864，
絹本，170×68cm，玉禾山房藏。

謝琯樵〔墨梅〕1863，絹本，41×108cm

謝氏畫作，造型瘦俊，筆力沈雄，蔚然深秀，富書卷氣；其蘭竹之作，接近白陽、青藤、板橋筆意，清逸瀟灑；畫鳥有新羅山人意味，山水則具浙派蒼勁之美。

謝琯樵存世書畫頗多，主題多樣。旅台期間，台人爭相收藏其作，日人據台後，更竭慮搜羅，尾崎秀真稱之為「清朝中葉以後長江以南第一鉅腕」（註37）。謝氏後來隨林文察奉檄內渡，與太平軍戰於福建漳州萬松關；某日正食間，聞林氏被執，乃投箸躍起，策馬赴援，亦以身殉，不失性情中人本色。

相較於謝琯樵之詩書畫三絕，較之更早自大陸來台、年紀也較長的呂世宜，則以書法金石稱冠於台陽，世稱「台灣金石導師」（註38）。

謝琯樵〔墨竹冊頁〕紙本，各頁27×31cm，張允中藏。

呂世宜〔石鼓文〕紙本，20×27.5cm，徐瀛洲藏。

呂世宜，字西村，福建同安人，生於乾隆四十九年（1784），長謝琯樵二十七歲，卒於咸豐八、九年間（1858～59），正是謝氏受聘板橋林家之期。

呂氏渡台之年，應係道光十七、八年（1837～38）間，時年約五十四、五歲，直至去世前不久離台，前後二十餘年，主要均客寓於板橋林家。

呂氏早年受知於福建興泉永道周凱（？～1837）。周凱曾多次來台賑災、任官，本人亦精於文章書畫，與台灣文化歷史頗有淵源，澎湖蔡廷蘭，即因其提拔而成進士。

呂世宜在道光二年（1822），以三十九歲之齡舉人及第，先後任漳州芝山書院與廈門玉屏書院講席，得識當時同在廈門的周凱，周氏對其才華頗為欣賞，呂世宜乃追隨周氏研習經學，誼在師友之間。

周凱雖在兵馬倥傯間，猶孜孜於文教之補益，其曾纂輯《廈門志》與《金門志》二書，實均成於呂世宜之手，二人關係密切，可見一斑。周凱於道光十三年（1833）兼任台灣兵備道，來台處理張丙之亂善後，與板橋豪族林家頗有來往。道光十六年（1836）再度來台，可能即於此時，將呂世宜推荐給正欲開拓台灣文化之林家主人國華、國芳兄弟。（註39）

隔年（1837），周凱歿於任內，呂世宜即在此前後來台，客寓林家，為台灣文化人士講授金石之學，指導書法，並為林家購置數萬卷書籍，千餘種金石拓本，成為影響深遠之台灣金石學導師。

呂氏書法，尤其隸書，係屬清代革新派潮流。蓋嘉道年間，隨著考據之發達，金石學亦大為昌盛，導致書法之變革，經阮元、包世臣等人提倡，由早年帖學，趨向碑學發展，其中尤以鄧石如（1739～1805）、伊秉綬（1754～1815）之新書風為代表，日後並影響及於繪畫之金石畫派。

呂世宜於隸、篆、行體，均見佳作。其隸書，用筆類似伊秉綬，橫平豎直、執筆端正，不用側鋒；同時又著重筆劃速度與空間佈白之變化，甚至連字體大小，也在率意間自由變化，舒暢中不失堂皇氣象。

呂世宜〔篆書三式〕紙本，21×27.5cm，徐瀛洲藏。

　　呂世宜與謝穎蘇之客寓台灣且倍受禮遇,正是台灣社會在十九世紀中期逐漸由拓墾型態社會轉入文治社會之旁證。而謝氏離台的一八六一年前後,也正是英法聯軍攻佔北京、逼迫清廷簽訂北京條約,開放台灣淡水、安平等港的變動時刻,一個近代的史頁正將展開。

　　綜觀台灣明清時代,兩百三十餘年間的文人書畫,在十九世紀前期,亦即嘉慶之前,主要仍以台南為主要活動地區,旁及嘉義(註40);十九世紀中期之後,隨著經濟之發展,以及人口之流動,北部地區尤以板橋林家為中心,開始聚集更多藝文人士,成為台灣文化之新中心,而在新竹、彰化等地,亦有相當活動及人才(註41)。

第二節　明清時期的民間工藝

　　明清時期,台灣漢人墾殖型態社會,文人書畫雖能反映台人殊異的美感氣質,然就整體人口比例言,這些書畫之作究屬少數;對廣大社會民眾而言,更能滿足其生活美感與精神寄託者,往往是隱藏在民間底層的大量工藝作品。

　　如前所述,明末以來,由大陸移居台灣的漢人,大抵來自福建泉、漳以及廣東東部;福建與廣東,本是南宋以來中國文化程度較高的地區。這些地區的居民,在經濟因素的考量下來到台灣,往往也帶來不少生活使用的各類用器與工藝。尤其在清代中葉以後,台地生活已趨穩定,更有大量工藝品,如精美的家具等,由大陸以帆船一批批運送來到台灣。同時,為滿足更多民眾的需求,亦有一些工匠師父,往來於兩岸之間,甚至落籍台灣,並培養出台灣本地的工匠。這些工匠,以漢人傳統工藝的形態觀念為基礎,融合本地特殊風土意味及材質特性,逐漸創生出本地特有的工藝型態。因此,從上述史實考察,欲整體瞭解明清時期的台灣民間工藝,如要硬性去劃分何者來自中國大陸?何者為唐山師父在台灣製作?又何者才是純粹台灣本地自製的產品?並無太大的意義;然而二、三百年間的發展,愈後期愈具有本地媒材、樣式與趣味之特色,則是可以掌握的脈絡。

　　明清時期的台灣漢人民間工藝,就材質分,可有:陶瓷、木、石、竹、藤、金屬(主要為銅、錫)、紙、織繡等數種;就功能性質分,則有生活工藝與宗教工藝兩大類,茲即以此兩大類分論如下:

一、生活工藝:

陶土製筷子籠　　　　　　　　陶土製筷子籠

生活工藝可包括食具、服飾、居家用具等三大類。

(一) 食具

　　民間食具的樣式，依材質分，在陶瓷方面有碗、盤、罐、匙、壺，及筷子籠等；在木質方面有木桶、飯匙、粿模等；在金屬方面則有水壺和煙具等；此外，又有較大型的石材，如臼、磨，及籐製的籠床等。

　　台灣陶瓷的發展，可遠溯至新石器時代前期，大約距今七千年前至五千年前，以製作繩紋紅陶器的「大坌坑文化」為代表；陶器的出現，也是考古學界界分舊、新石器時代的指標(註42)。這些陶器和中國漢人文化的關係如何，至今仍為學界所爭論。此後參雜陸續移入的各式原住民製陶技術，以及荷據時期引進的窯燒技術(註43)，台灣陶器的發展，形式逐漸多樣。

　　唯就漢人陶瓷系統言，可確認者：明末即有中國人接受荷人邀請來台從事建築材料如磚瓦的燒造(註44)；之後，明鄭時期陳永華更「教匠取土燒瓦」(註45)，故漢人窯燒工業在台灣落根甚早。

　　唯就較精巧的日用工藝言，早期仍主要依賴大陸進口；本地生產約要晚至嘉慶年間，始以南投為起源(註46)，漸次普及至苗栗、台南、屏東、鶯歌、北投、淡水、新竹等地較小規模的生產。

　　台灣常見的明清陶瓷食具，個別作品的確切產製年代，尚待詳考，唯其風格頗具延續性：大抵雕鑿之器講究精美，繪畫圖案則偏簡逸。如仍可得見的筷子籠，初期多以木質製作，之後，或許鑑於木質遇潮容易朽爛，乃改以陶土製作，素燒而成。

這些以泥板五塊拼合而成的筷子籠，各面均以手工精刻圖形，部份鏤空，部份浮雕，圖案以象徵福祿壽喜的動植物形為主要，配以四方或二方連續的幾何紋。雕刻或許繁複精細，但陶本身樸實土味，頗具親和之美。部份覆以黃釉之器，應屬較為晚期之作。

陶瓷碗盤，尤為食具大宗。碗有大小之分，大者用以盛菜和湯，小者即為盛飯之用。這些碗盤，形式多樣，同中有異，異中有同，底座或寬或窄，器身或深或淺、或平或弧；但主要變化，仍在釉色紋飾，相對於宮廷之作的精細華美，民間食具大多紋樣自由而樸實，頗有文人筆趣，沒有刻意經營之態。色彩如係單色，多為白底藍彩，藍彩因釉色變化而有輕重之趣，如常見的青花魚紋盤，雖以來自汕頭者為著名，但台灣本地所作，亦精采不遑多讓。另亦有少數以紅彩搭配者，亦具特色。以瓷碗為例，大致可分青花、五彩、紅綠彩、白、紅彩等多種。在圖飾內容上，主要以花、鳥、魚配合部份幾何紋，亦有直接書以「福」、「壽」、「祿」等字形者。

青花魚紋小盤，口徑8.5cm、高3cm，永漢民藝館藏。

這些碗、盤、匙等食具，和今日機械製品相較，大抵有如下數點不同：

青花網紋魚紋盤，口徑20.1cm、高3.8cm，黃李朝瑨生收藏。

1. 胎土厚實，土質較硬，厚重結實而具原始土味。

2. 形制多變，造形有力，沒有規格化的呆板之弊。

3. 講究紋飾之美，多為手工繪製，少量以印模壓印，表現出毛筆飄揚流動之美趣，部份圖飾完全出自繪者一時之創意，巧趣而自由。（註47）

青花蘭花紋小盤，口徑12cm、高2cm，永漢民藝館收藏。

較精巧之茶壺，台灣多賴大陸進口，主要來自福建，更精緻者則來自江蘇宜興。品茗之風，清代以來，即在台灣盛行；尤其台灣盛產茶葉，更激發對精美茶具之需求，因此存世之清代茶具，至今仍頗為可觀。凡砂胎小茶壺，台灣人都稱之為「孟臣茶罐」，壺底並多標記名家字號，如：惠孟臣、陳明遠、李仲芳、供春、時鵬、逸公、嶽圃、莕圃....等等，其中勢必多所假託，然作品精巧細緻者，比比

青花圈足碗，口徑10.5cm、底徑5.8cm、高5.3cm，永漢民藝館藏。

四耳土罐

茶葉甕，14.5×27×36cm，鶯歌陶
博館藏

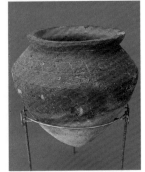

鹽漏，口徑14.5cm、高19cm，
台南市永漢民藝館藏。

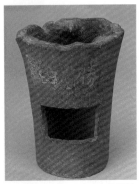

陶土爐，高18cm，台南市永漢民
藝館藏。

皆是，亦具價值。宜興貨外，亦有汕頭貨，均為台人所喜。清代南投窯場，亦曾試製砂器茶器，多為四至五公分高之小品，唯產品甚少（註48）。

至於大型土器，如陶缸、陶罐與各類土罐，多出自台南、彰化一帶，但也有部份係作為「包裝」之用途，來自廣東等地。

大型土器之作，原為包裝用途，乃用來裝盛各式商品，之後置於船艙，既可穩定船身，免去搬運石塊壓艙之麻煩，亦可在來台後，一併出售，作為民間家居容器，一舉數得（註49）。

大型土器在民間作為容器之用，有水缸、金魚缸者，亦有部份供作「皮蛋缸」之用，用以製作及儲存、裝運皮蛋；這類「皮蛋缸」內外均加釉彩，內為綠色，外為黃褐，形制較水缸或金魚缸稍小，可能均為廣東地區產物。

清代後期，台南地區以歸仁為主，有許多燒製土缸的窯場，所燒土器，土性堅勒，不繪不刻，造形純樸，以實用為主，多作為水缸、米缸及醃鹹菜、烤肉、孵豆芽之用；部份較小者，則作為藥罐，或熬煮食物、藥物之土缽。

大體而言，大型土器多具粗獷、豪邁之原始美感，置於家居屋角，予人以樸實苦幹、任勞任怨之精神共鳴。部份土器，平面以壓印或雕刻方式，飾以簡樸圖案，亦多寓以吉祥平安之象徵意義，代表平民百姓之生活期望，親切而可愛。

其次，以木質製成的食具，有木桶、飯匙、粿模等。木桶之作，實用成份極

高，形體亦較少變化；較大型者，作為醃製食物之
用，較小型者，如飯桶、水盆，亦有飾以紋樣圖形
並塗以漆色者。木質之食具以飯匙最為精美，而以
粿模最為多見而具變化。

有一些形制、紋樣、色彩均頗為精美的飯匙，今
日仍可得見，大抵以植物為主要圖形，少數再變化
合成龍鳳之形。

這些飯匙，多以杉木雕刻而成，漆以紅色川漆，
亦有部份更漆為金色，脫離實用功能，作為陪嫁之
禮品。

飯匙大體包含圓形的匙面以及長形的匙柄兩部
份，大部份製品，均將匙面雕成桃形，並在與匙柄
接合處，飾以兩片桃葉；此外，桃形匙面上，各飾
以少許繁簡不一的花形，匙柄略似枝幹，攀藤以花
葉，但亦有在匙柄之末端結尾處，雕成鳳鳥或龍頭
形狀者。一支盛飯的小小用器，卻雕成如此繁複之
形式，無非在滿足生民大眾對生活美感之慾求。

木雕的粿模，由於使用上的普遍性，以及保存上
的容易，留存至今，數量最為眾多。粿模是台灣年
節喜慶用以製作各種粿餅的用具，既具祈求平安、
吉祥的意義，又具觀賞、增加食用趣味的功能。

粿模係以木頭雕成凹形圖樣，將包好餡料的粿
餅，在未煮之前，壓印於上，形成各式精美之圖
形。

常見的粿模，多為長方形，大多兩面刻模；所刻
模樣，以龜甲紋式為最多，因此粿模所作食品，也
以「紅龜粿」最為著名。龜甲紋式有長壽、健康之
意，部份粿模還在龜甲中間，飾以福、祿、壽等吉
祥字樣，有些龜甲粿模，只以龜甲為形，但更多
的，則是在龜甲之外延，再飾以四肢及頭尾，甚至
間雜以繁複花樣。亦有部份粿模，係採桃形、魚
形，或扇形等紋樣。

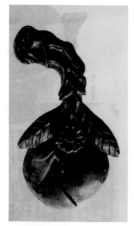
木製飯匙

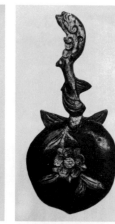
木製飯匙

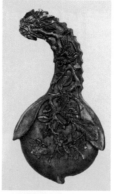
木製飯匙

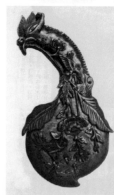
木製飯匙

彫有福祿壽的紅龜粿印

紅龜粿印

葫蘆形龜甲紋樣的紅龜粿印

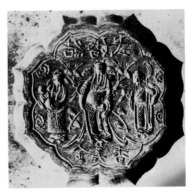

雕有福祿壽三星的餅模

銅製水壺，高19cm，永漢民藝館藏。

錫製保溫茶壺，底徑10cm、
高17cm，台南市永漢民藝館藏。

竹節把手南瓜壺身的錫水壺

　　年節的粿模外，亦有喜慶如新婚、生子等專用之餅模，上飾「兩姓合婚」、
「百年偕老」等字樣。目前保存傳統製餅風味的著名廠商，仍有各式餅模圖樣之
開發。只是機械製作取代了人工，較失親切、溫馨的樸實美感。

　　台灣的金屬器具，多用於祭祀，尤以銀飾為突出；少數為食用之需而製作，如
水壺與煙具者是。

　　台灣民間水壺，主要有銅、錫兩類，少量為鐵鑄，亦均來自中國福建、廣東；
日治後，才有日製銅水壺的引入，兩者風格差異極大。

　　傳統銅、錫或鐵製水壺，形制頗為類通，只是錫製水壺，具清潔解毒功能，因
此，銅製水壺為防水中帶毒，也往往在裡面鍍上一層錫。同時錫製水壺比較而
言，形制也較其他兩類更為多樣。大抵除一般單純圓形壺身外，南瓜形壺身配

以竹節形把手，是金屬水壺較具特色的造形。銅製水壺，由於材質特性，更在壺身上飾以精緻刻紋；而作成方形之錫水壺，也是銅質水壺較為少見之樣式。

水壺之外，最為台人珍愛者，則是許多人時刻不離手的各式煙具。煙具可分旱煙桿和水煙筒兩種，其中部份旱煙桿係以竹木為材料，部份以銀、銅為材料；而水煙筒除極少數是以皮革、或竹子做成座台外，絕大部份都是採合金銅為材料，也有以銀為材料者。

水煙筒的主要產地，均在中國大陸，有四川、上海、寧波、鎮海、廣東等，僅少部份為台灣所做。

水煙筒的主要構件，有吸管（含裝水筒）、台座（可將吸管及儲煙筒以及夾子、刷子等結合在一起）兩部份；其主要的造型變化，也就在吸管的彎曲弧度及台座的型式及雕飾。講究的台座雕飾，除了金屬本身，或是浮雕或是鏤空的變化外，亦有飾以琺瑯圖案者；主要型式，大致可見橢圓形、8字形、船頭形、長方形、鳥形、鞋形等等形態，充滿形式美與機能美，頗能表現先人生活上幽閒、細緻的一面（註50）。

橢圓形的水煙筒、座台上飾的琺瑯花樣。

就材質言，最具本地特色的食具產品，應為竹籐器。台灣本地多山，竹籐產量豐富，這類媒材也就成為原住民藝術中的大宗；而就漢人言，竹藤媒材主要運用在居室用具，如桌、椅家具等，容後再論；在食具上，則以霞籃、籠床（即蒸籠）最具代表。

座台上飾以琺瑯圖案的水煙筒

「霞籃」一詞，很可能是受平埔族語言影響（註51），是指以細竹條片編成的大型有蓋籃子。主要用來裝載食物之用，然在婚嫁時，更要以這種大型食物籃，盛裝賀禮，互為贈送。霞籃，或許亦可依河洛語音寫為「謝籃」，如此應更符合其實際負擔的功能。其形制大多編法緊密、籃身寬大而提把厚寬，可裝載較重份量，因此，以河洛語音，亦可能是「盛籃」的寫法。

籠床即蒸籠，也是以竹篾編成，大而富彈性的竹片圍成周邊籠身；堅固的竹片編成籠底，中有空隙，利於水蒸氣上升穿透；細竹片則細實編為籠蓋，罩住籠身。一般籠床為兩層，加上蓋子則為三層；但層數可依實際需求增減，一般常

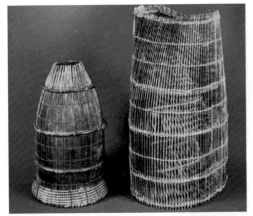

魚筌

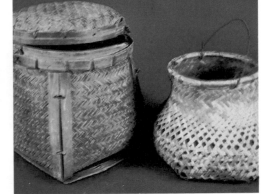

魚簍

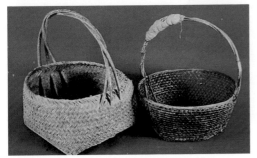

提籃

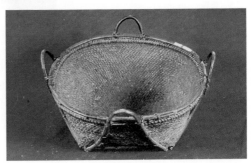

盛物籃

謝籃

謝籃

籠床（蒸籠）

小型石臼

葵花瓣嘴尖觀青石磨

溪底石大石臼

圓型矮式砂岩石大石臼

用直徑約在七十公分左右。籠體使用愈久，竹材愈見水份薰染的溫潤美感。

　　至於大型石具，計有石臼、石磨、石杵等項，其造型變化較少，但樸實厚重，憨直可愛。在失去實用功能的今天，許多人拿來做為庭園裝飾之用。部份石臼，係以整塊不規則的石塊，中間挖深而成，亦具自然美感。

（二）服飾

　　台灣明清時期的民間生活工藝，第二大宗為服飾；所謂服飾，包括服裝及飾物兩部份。

　　台灣早期漢人移民社會，雖屬拓荒移墾型態，生活艱苦，然在服飾上卻表現出相當講究的奢華侈傾向。陳文達《台灣縣誌》即云：

　　「俗尚華侈，衣服悉用綾羅，不特富厚之家為然也，下而輿隸之屬、庸販之輩，非紗帛不携。內地之人，初至者恆以為奢，久之習為固然；非風俗之能移人，人自移于風俗乎。」（註52）

　　台灣漢人服飾，雖來自內地，但中原地區那種嚴格講究的「冠服制度」，在此邊陲之地，完全解放，民眾依其喜尚穿服，也就呈顯出所謂「華侈」氣息，此

風進而造成台灣明清漢人服飾之多采樣貌。

不過台灣明清漢人服飾的華侈之風，也可就另一角度理解之。由於台地不產棉花，蠶絲之事亦未興盛，素布、絲綢全賴進口，既是同樣依賴進口，稍有能力之人，即以絲綢為選擇。《淡水廳誌》即載：

「淡俗蠶絲未興，其絲羅皆取之江浙粵，洋布則轉販而來。」(註53)

《彰化縣誌》亦載：

「夏尚青絲、冬用綿綢，皆取自江浙。其來自粵東者，曰西洋布。」(註54)

就目前台北國立歷史博物館對台灣明清服飾的收藏與研究顯示：穿著之華奢或儉樸，亦與族群有關，大體而言：閩南人稍有能力，便喜穿綢緞；客家人則多穿棉布製衣物(註55)。這種情形，一方面既是族群特性，但其中也應與族群在台的經濟能力有關。

不過不論是何種布料，以素布來台，再在台灣本地染色，則是一般較常見的程序。因此，除形制多依大陸本土外，色彩的自染，尤可窺見台人美感之取向。

明清時期尚乏確切史料可徵，然依據顏水龍在日據時期的調查，或稍可窺見之前的一般狀況。顏氏指出：台灣染布的染料，都以天然染料為主，藍色的染料以木藍、本藍、蕃青三種為主。蕃青長於山坡地，二年三收，色澤濃厚，久不褪色，台灣常見青布衫，即是使用此一染料。黃色則以鬱金，產於台南玉井、高雄旗山一帶。紅色係用蘇木、檳榔的果實為染料。茶褐色染取自薯榔、茄莢、芭蕉汁、車輪梅等植物，不但用來染布料，也用來染漁網、帆布。(註56)

就歷史博物館的收藏分析：台灣男衣的色彩，以黑、褐、深藍、鐵灰、米黃為常見；女衣則喜鮮艷、醒目的桃紅、胭脂、淺紅、深綠、藍綠、淺紫、藍紫、寶藍、靛藍、橘色、嫩黃，及黑色；其中桃紅、淺紫、寶藍最為常見，大紅則為特殊場合的服色。《台灣通史》〈風俗志〉言：「台灣以紅為瑞，每有慶賀，皆著紅裙，雖老亦然。」(註57) 因此，現存的婦女紅裙亦多。至於藍、黑的搭配，除是閩南男衣的主色外，也是南部客家婦女的主色。唯不論何種服制形色，均有以或寬或窄的黑色

桃紅色提花緞大襟少女襖，清末民初（1890-1920），全袖長109.7cm、 身長72cm、胸寬44.5cm、袖口21cm，國立歷史博物館藏。

湖水綠提花羅大襟女衫，清中期（1796-1862）全袖長138.3cm、身長83.5cm、胸寬62.5cm、袖口34cm，國立歷史博物館藏。

淺紫色提花緞大襟女襖，清中期（1796-1862），下擺80cm，全袖長108cm、身長80cm、胸寬63cm、袖口42cm、領高3cm，國立歷史博物館藏。

嫩黃色提花綢大襟女衫，清中期（1796-1862），全袖長123.8cm分、身長94.5cm、胸寬60cm、袖口41.5cm，國立歷史博物館藏。

淺桃色提花緞大襟女襖，清中期（1796-1862），全袖長106.2cm、身長83cm、胸寬64.5cm、袖口35cm，國立歷史博物館藏。

緄邊的習慣。黑色在中國傳統社會中，乃屬正色，在台灣明清漢人服飾的配色中，則更具色彩穩定的效果。

　　從美學與機能的觀點來欣賞台灣明清漢人服飾，實有諸多可道的優點。首先是色彩與形制上的多變與豐美，有的簡潔如現代感強烈的當代設計，有的則繁複華美、繡工精緻，卻仍不失民間親切意趣。而在機能上，台灣明清漢人服飾承襲中國傳統哲學思想，搭配以實用、美觀、衛生的看法，形成與西方頗不相同的精神旨趣。中國的衣服是著眼於形體的隱蔽，西方則強調體形的呈露，因此中國的衣服寬大而寬鬆，對服裝下的身體較無拘束壓迫，長袍下的身體，臨風飄逸，是一種精神的提昇。另就衣袖的設計而言，漢人服飾的袖子係與身體形成平直式關係，西服則採垂直式。平直式的設計，是以活動點的圓心位置為考

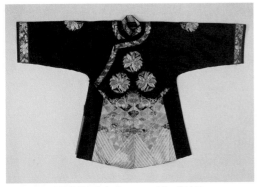

玄黑緞盤金大襟女襖，清末（1863-1911），全袖長141cm、
身長87cm．胸寬54cm、袖口123.5cm，國立歷史博物館藏。

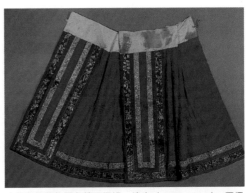

大紅色提花軟綢魚鱗百褶裙，清末（1863-1911），下擺
95cm、長86cm、寬69.5cm、裙腰14cm，國立歷史博物館藏。

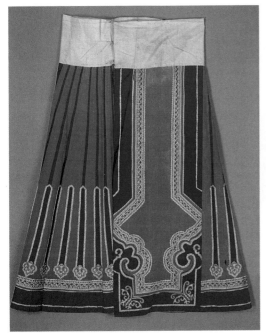

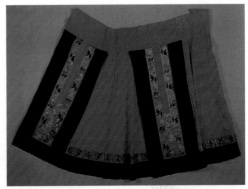

紅色提花軟綢馬面裙，清末（1863-1911），下擺107.3cm、
長78.8cm、寬118.3cm、裙擺14.5cm，國立歷史博物館藏。

金橘色提花軟綢馬面裙，清末（1863-1911），長75cm、
寬56.8cm、褲腰14.3cm，國立歷史博物館藏。

量，便於上舉、下垂，亦可懸轉；垂直式袖子設計的西服，則在雙手上舉時，
感覺相當彆扭、困難。（註58）

　　捨平常黑、藍搭配的常服不論，台灣明清時期的漢人服飾，色彩豐富，襟口紋
飾的變化，意趣橫生，是世界其他民族所少有。在這些充滿吉祥寓意的花紋
中，可以看出來自剪紙圖案的趣味影響，也有現代設計中線與面的對話之美。
從男子大襟衫、背心，到女子的百褶裙、馬面裙、鳳尾裙，以及私密的肚兜，
無不各具紋樣與配色的巧思，兼具機能、寓意，與審美的多元創意。

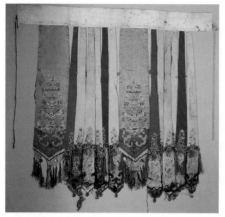

黃龍紋鳳尾裙，清中期（1796-1862），橫78cm分、縱84cm，國立歷史博物館藏。

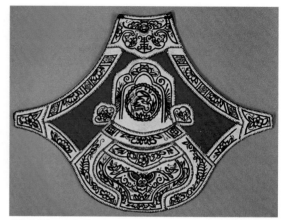

蝴蝶紋肚兜，清末民初（1890-1920），橫58cm、縱43cm，國立歷史博物館藏。

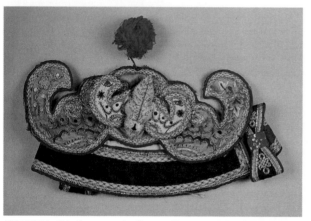

蝙蝠形童帽，清末（1863-1911），橫24cm、縱12.5cm，國立歷史博物館藏。

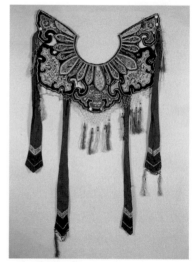

垂網邊彩繡雲肩，清末（1863-1911），領高22cm、橫22.5cm、頸徑37.5cm，國立歷史博物館藏。

　　至於女子結婚時所穿戴的雲肩，更是極盡華美、裝飾之巧思，也寄託了各種祝福、祈願的深層生命慾求。

　　台灣明清漢人服飾之美，有相當大的部份是得力於刺繡的功夫。刺繡之於民間工藝，其極緻表現或仍在宗教藝術的道士服、八仙彩，及轎衣、桌裙之上，此在文後將再論及。就服飾言，作於童子禦寒的童帽，或女子的繡花鞋，和裝飾居室的劍帶，以及形制較小的荷包、彩墜等，均是婦女展現其藝術才華的重要部位，也是增美台灣美術內涵的豐富寶庫。至於各式金、銀飾物，更是民間喜愛之珍藏。

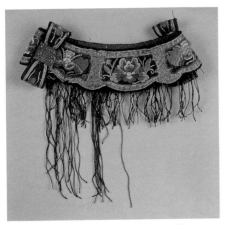

花葉紋童帽，清末（1863-1911），橫22cm、縱5cm，國立歷史博物館藏。

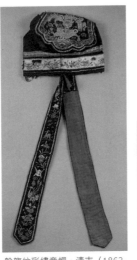

盤龍紋彩繡童帽，清末（1863-1911）橫24cm1、縱18cm，國立歷史博物館藏。

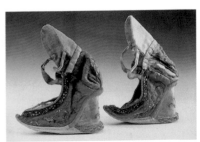

繡花高跟弓鞋，清末，陳達明藏。

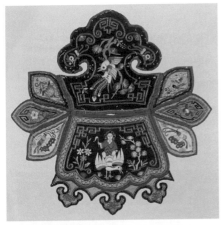

王字紋彩繡童帽，清末（1863-1911），橫24.5cm、縱24cm，國立歷史博物館藏。

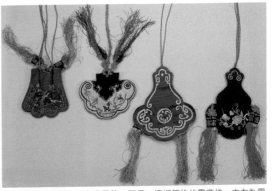

左為軍機袋，清代男人盛豆蔻、丁香、檳榔等物的零嘴袋。中左為雲頭造型的香草荷包，陳達明藏。

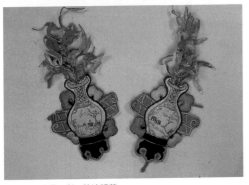

花瓶造型帳帶一對，陳達明藏。

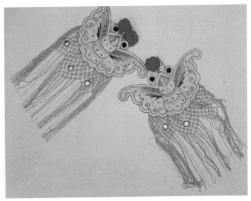

鴻福（紅蝠）帳帶一對，陳達明藏。

（三）家具

生活工藝除食具、服飾外，尚有居室用具，也是一般所稱的家具。大者如桌、椅、床、櫃等，小則如梳妝箱、皮箱，甚至枕頭、門鎖、油燈、洗臉架、熨斗、衣壺等。居室工藝擴大而言，還包括民居建築上的各類構件，如不同材質的門、窗及裝飾。

整體而言，台灣居室工藝限於居室建築規模，一般而言，形體均不巨大，因此反而在是作工的講究上，成為工匠藝術家費心的焦點。

台灣盛產木、竹，但大型的木製家具，如整套的太師椅等，早期仍主要來自大陸進口，或聘請唐山師父前來製作，因此隨著主人財力及官位的大小高低，也就呈現精粗不同、作工相異的家具風貌。不過不論精粗，台灣木製家具的基本要求，仍一如中國傳統工藝，即避免使用釘子和黏膠，在接合上主要以榫頭為手法。

一般而言，做為一般人家家中客廳擺設主體的太師椅，大都以烏心石木或檀木等上等木料做成。台灣明式家具並不盛行，反而是雕刻繁複的清代家具，最為喜尚熱鬧的台民所歡迎。太師椅除椅背圖案的講究、椅腳堅固穩定的強調外，也看重把手的質感，使人坐在椅子上，既具莊重、舒適的感覺，雙手撫摸把手，也能因光滑的表面與溫潤的感覺，或雕鑿華美的紋飾，而心生喜悅、滿足之感。

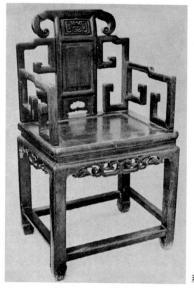

新竹鄭家之太師椅（馬蹄型腳）

雕刻優美的太師椅

鑲嵌貝殼的螺鈿木製大椅

高几（花台）45×45×103cm，黃正彥藏。

六角形几桌，40×34×12.5cm，黃正彥提供。

　　台灣現存清代家具，以霧峰林宅及新竹「首台進士」鄭家，最具代表。

　　部份家具為增加華美氣息，有嵌鑲貝殼片的作法，此種稱為「螺鈿」的技法，在中國具有極高成就，嵌在木器上的螺鈿，不僅色澤閃爍精美，也可造成圖像變化的繁複。

　　此外，台南府城也有一種俗稱「茄苳入（鑲）石榴」的特殊技藝。這種技法，是先準備好圖案，將圖案分別描繪在主體的茄苳木器與準備作為鑲木的石榴片上，然後將茄苳上的圖案鑿溝，而石榴片上的圖案則以線鋸鋸好，或以雕刀刻好，接著將此石榴圖案鑲入茄苳的凹縫中，利用色澤較淺的石榴木，在色澤較深的茄苳木中，顯露出圖形來。這種作法，技巧難度較高，必須母料（茄苳）的口小內大，而子料（石榴）的外大內小，猶如木榫般，嵌入後才不會脫落（註59）。「茄苳入石榴」的作品有平面及浮雕二種，依器物的需求而定。

　　製作桌椅的相同技法，也被使用來製作更大型的眠床，或神龕、供桌、屏風

八仙長方形几桌，20×38×13cm，黃正彥提供。

茄苳鑲石榴祖龕，39×56×76cm，黃正彥提供。

雕畫堂皇的古床

雕刻精美的早期梳妝台

美倫美奐的洗臉架

竹製椅子造形單純線條優美

竹製太師椅

菜櫥與大小碗盤

等，或是精細優美的梳妝台、洗臉架。這些木質家具，再配以前揭刺繡的布質
劍帶、吊飾、八仙彩等，形成極為華美而熱鬧的氣息，是喜慶時常見的場面。

　　相對於木質家具的華美，竹製的家具則顯得清涼、簡潔。竹與台灣民俗生活的
關係極深，新娘結婚時，以竹篩覆頭，以示祖蔭庇護；竹篩邊緣使用的竹釘，
刻意使其留出，不可切斷，以示「出釘」（出丁，生男子）之意。孩子出生後，
以竹製的搖床，搖曳催眠；俟稍長能坐，則將小孩置於正倒兩用的竹椅中，座
前還有竹圈可供玩耍。長大成人，竹椅、竹桌、竹製飯櫃、竹床、竹枕等，一
生不離；直至死亡，仍以青竹書寫亡魂大名，由孝子手執出殯，一了竹緣（註
60）。

　　相傳中國竹材工藝的起源，來自漢代的馬援將軍，他因被派前往閩南，見竹林
繁茂，乃教導士兵以竹材編製各類用具、房舍，馬將軍乃成竹材加工業之職業
神，台南府前路今仍存「馬公廟」，即拜馬將軍，此廟為竹林加工同業所興建，
至光復後，府前路上仍有多間竹林店。

竹製菜櫥碗盤和椅子

輪椅轎子

鼓形空花坐凳

　　竹製家具，以直、彎二式技法構成，主要是利用竹子富彈性、可彎曲，又堅固耐重的特性，配合以大小粗細不同的竹管，以及剖成平面的竹篾，即可完成各式形態。平直中又具耐力、變化的特質，也正是漢人生命情調的寫照。台灣的竹林工藝，精美多變，是諸多國際工藝學者所看重的殊異成就（註61）。

　　亦有部份家具，係以陶瓷製成，如陶製的椅凳，夏日坐在其上，即有清涼解暑的效益；其形制以圓形居多，亦有八角形者。這些陶凳，有高有矮，主要來自廣東廣窯。圓形者，亦稱「鼓椅」，其狀如鼓，中空，兩邊肚沿有孔，可供雙手搬動；釉色以黃、綠、白、紅為主，一般置於臥室或亭中，供作短暫休歇之用。

　　台灣民間，亦有土凳，形制仿如「鼓凳」，但不上釉，以黏土素燒而成，表面呈顯紅磚色澤，頗富風土情趣。這類低矮土凳，通常擺在廚房灶前，供

土凳

炊燒柴火時坐,一名「墩」,其音與台語「韌」音相近,寓意忍韌。民俗中新婚媳婦拜灶神時,亦有把「墩」座列為參拜對象者,以求生活平順堪忍,夫妻白首。

如前所述,木製家具實與細木雕刻關係密切,居室建築中的門、窗、構件,亦均是相類技法的發揮。《台灣通史》〈工藝志‧雕刻篇〉即云:

「雕刻之術,木工最精,台南為上,而葫蘆墩(今台中豐原)次之。嘗以徑尺堅木,雕刻山水樓台人物,內外玲瓏,栩栩欲活,崇祠巨廟,以為美觀。故如屏風床榻几案之屬,每有一事,輒值數十金。蓋選材既佳,而掄藝亦巧。」(註62)

相對於建築的大木結構,負責這些雕刻之術的工匠,則稱「細木師父」。「細木師父」除製作各類家具外,也負責建築中的各式木雕與門、窗製作。

建築中的橫樑,往往飾以各類主題的浮雕人物,而兼具結構與裝飾功能的雀替、垂花,也大都配合彩繪師父,飾上耀眼色彩,成為觀眾視覺焦點所在。民居建築尚稱樸實,寺廟建築則極盡華美,此在文後將再論及。

建築上的門窗,一如人的雙眼,靈魂之窗,賦以建築光線的生命;明暗之間,正構成居室情緒的主軸。門窗櫺紋的變化,一則增美了建築的內涵,二

窗戶花紋

窗戶花紋

高雄縣大社鄉許宅之八仙圖

則提供了光線進入室內的不同效果。這種借光、借影、借景的藝術，正是中國傳統天人合一觀念的反映，台地工匠也在其中獲得極好的發揮。此外一些民居牆面上之磚刻，圖樣繁複，造型豐美，也是台地漢人建築之一大特色，以高雄大社許宅及板橋林家花園之作最著名。

板橋林家花園之磚刻

二、宗教工藝：

生活工藝與宗教工藝的劃分，只是一種學術討論上的便宜之計，事實上，漢人民間生活的內容，很難將生活與宗教二者確切分離，廟宇固是漢人平日生活、崇拜、休閒、聚會、教育的場所，即使家居建築，多數人家也自設神龕、供桌，供奉神佛雕像、畫作，與宗教難分。

因此，所謂之宗教藝術，係以狹義的廟宇建築和活動為內容。有關民居建築或廟宇建築的主體格局特色，將在下文專列一節討論，此處則就其構件藝術及相關文物，先行論述。

就藝術發展的法則言，「繁飾」的出現，是藝術走向後期發展的必然特徵。台灣廟宇建築的「繁飾」現象，也是中國傳統建築走到了極致的自然表現（註63）。然而若與台灣漢人明清時期繪畫表現的殊異美感對照而觀，廟宇建築的「繁飾」現象，不也正是台灣「狂野」氣質的另一表現；同時台地富裕、「奢華」的習性，也增加了這種現象的發展；此外，還有一個因素，則是由於台灣移民社會的型態，不同籍貫的移民，一方將原居地的地方神，遷來台灣作為守護神，建廟供奉，備極虔誠，另方面，各族群也居於競賽鬥勝的心理，在無法加大建築規模的情形下，不斷加強廟宇建築的繁飾，爭奇鬥艷以為勝。也正由於上述種種現象影響，已使台灣廟宇建築脫離中國傳統建築樣貌，走出「毀譽參半」的另途。有人標舉為「華美富麗」，有人批評為「誇飾庸俗」。姑不論評價之正負，其豐富的建築裝飾與象徵，的確是台灣宗教藝術的最大特色。

台灣宗教藝術以廟宇建築為中心，在裝飾上，依其手法可粗分：畫、雕、塑、印、繡、糊等幾大項。

(一)畫：

「畫」在建築上，又可稱為「彩繪」。利用色彩粉飾居室的傳統，在中國五千年前的遼西紅山文化牛河梁女神廟中，即可得見（註64）；之後延續數千年，始終不絕。

中國建築之有彩繪之作，大抵有如下幾種原因：

1.教化功能：

在壁面、樑枋繪作圖像，以其中之歷史故事、聖賢畫像教化後世子孫，以達見賢思齊或警惕勸誡的目的。《孔子家語》有載：孔子在周王室祭祀之明堂，「睹四門墉，堯舜之容、桀紂之象，而各有善惡之狀，興廢之誡焉。又有周公相成王，抱之，負斧扆，南面以朝諸侯之圖焉。」（註65）

2.階級意識：

以色彩區別階級。《春秋》〈穀梁傳〉有謂：「櫨，天子丹（紅）、諸侯黝（黑）、大夫（青）、士黃主（黃）。」即是春秋時代以色彩之別為禮制表徵的明證。

即至明清兩代，大明及大清會典中仍清楚界定官品階級與彩繪形制之標準。如明循唐宋舊例：「庶民所居房舍不過三間五架，不許用斗拱及彩色裝飾。」即使大門設色，亦要求：公主府第用「綠油銅環」、諸侯用「金漆錫環」、一、二品官用「綠油錫環」，三至五品用「黑油錫環」、六至九品用「黑門鐵環」（註66），不得踰越。

3.宗教觀念：

中國對色彩的使用，深受陰陽五行觀念的影響。陰陽調和，乃是宇宙和諧的前提，屋宇色彩之使用，亦以配合五行之意義為原則。

4.審美意識：

基於滿足審美慾求所進行的裝飾彩繪。所謂「山節藻梲」，增美建築之內涵。

5.保護作用：

中國式的木構架體系建築，木質遇潮易腐，遇蟲易朽，基於保固需求，除加高台基、擴大屋頂挑檐外，即在木材表面刷塗油漆，以為保護。

台灣廟宇建築基於如上考量，擴大了審美意識的層面，在彩繪的講究上，已臻極致，此風尚在明清時期，已漸形成。

彩繪之作，依宋代李誡《營造法式》卷十四〈彩畫作制度〉所載，謂：

「施之於縑素之類者，謂之畫；佈彩於樑棟斗拱或素像雜物者，謂之裝鑾；以粉朱丹三色為屋宇門窗之飾者，謂之刷染。」（註67）

　　對照於台灣彩繪匠師之實況，應可依其作法及構件部位，分成三項六類，分別為：

1.畫一 (1)門神。

　　　　(2)枋心、壁堵（含灰壁、板壁）、水車堵。

2.妝（又稱「彩」）一(1)大構件——通樑、枋楣、束橢、堵頭、 中脊衍、藻井等。

　　　　　　　　 (2)小構件——雀替、瓜筒、斗座、斗拱等。

3.油一 (1)門窗、立柱。

　　　　(2)附件：匾、聯。

　　狹義的「彩繪」藝術，係僅指「妝」（彩）的部份，即各類圖案的繪作，此即《營造法式》中所謂之「裝鑾」。廣義的「彩繪」，即在圖案繪作外，再包括門神、壁畫之畫作，即《營造法式》中的「畫」，主其事者，則稱「畫師」(註68)；另再包括門窗「刷染」的「油漆工」。

　　由於台地的潮濕多雨，廟宇建築中的明清時期彩繪畫作，均已不存，僅留莊敬夫、林覺等曾參與畫作的片斷記載，唯這項藝術在日據時期，因本地匠師的興起，而創生出面貌獨具的佳構，將在下章第一節「異族入主下的漢人傳統」中，再予詳論。

　　民間畫師除參與廟宇建築彩繪及壁畫之製作外，也有諸多紙本、絹本之宗教畫作，如民間崇拜用之神佛畫像與道場水陸法會儀式所用之道士軸，或稱水陸畫。這些作品，內容除以神佛人物為主題，也有描繪地獄景像之圖繪創作，既具警世勸俗的意義，其內容也充滿想像，猶如超現實世界。目前仍有部份宇廟保留有清末的地獄圖繪，是相當有趣的一種宗教藝術。

(二)雕：

　　「雕」依材料，主要包含「木雕」與「石雕」。木雕以神佛像及小型建築構件為主體，石雕見於龍柱、石獅、石鼓、柱礎（柱珠），及壁堵等較具構造性的構件及香爐等器具。另有少部份的金屬雕

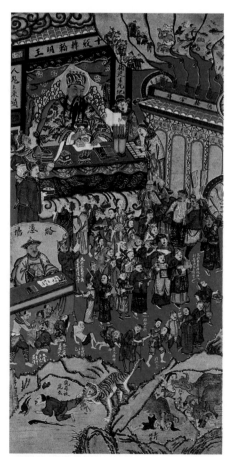

地獄圖　民間畫師彩繪

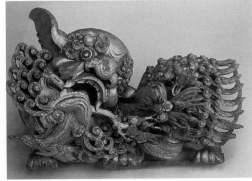
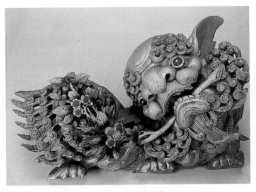

清木雕獅坐斗，66×25×46cm，康武德藏。

清木雕鳳凰雀替，40×79cm，國立成功大學歷史文物館提供。

清木雕蝙蝠雀替，21×53cm，國立成功大學歷史文物館提供。

刻，如「金雕」、「銀雕」及頗特殊精采的皮雕，如皮影戲等。

　　木雕藝術，尤其是建築構件上的木雕，是台灣建築藝術中最為精彩的部份。台灣廟宇建築承襲大陸閩南木構架建築體系，大體與北方官式建築近似，但在構件上，除柱通之外，幾乎無不經過匠師大小程度不同的雕飾。這些雕飾精美的「瓜座」、「垂花」（又稱「吊筒」），及「雀替」、「員光」、「坐斗」等，原是大陸傳統建築中，極為簡潔或不存在的構件，在台灣都成為木雕藝師表現精采手藝的重要部份。甚至在建築毀壞時，這些構件仍被當成獨立的作品，受到廣泛的珍愛、收藏。至於擁有歷史故事情節的各個「通橢」（通梁下之雕花板），其繁複精美的透雕、浮雕，更是台灣廟宇建築中最引人注目的木雕極致。

　　木雕之得以在台灣廟宇建築中獲得極大發揮，一方面是由於台灣廟宇建築格局普遍較之大陸為小，在小巧的格局中，匠師只有以繁飾的巧雕來增美殿堂的威儀，並征服信眾的眼光。此外，台灣盛產樟木也是一個原因，樟木是一種質地

鹿港龍山寺的螭龍團爐木雕

台北萬華黃氏宗祠的螭龍團爐木雕

適中，紋路不顯，又不易腐朽蟲蛀的良材，提供雕刻匠師發揮手藝的絕佳媒材。

　　木雕藝術之表現，除一般建築構件外，最主要則為各種神佛雕像的製作。神佛雕像不僅是廟宇中鎮殿的主體，也是民居廳堂供奉的對象。

　　早期漢人移民，離鄉背井，強渡重洋，來到此一瘴癘叢生的海外荒島，生命之途充滿不可預測的危機，信仰之心也就油然而生。台灣神佛種類之多，固有殊異的文化性格傾向（註69），但前述這種移民過程的心理背景，也是重要的因素之一。

　　台灣木雕神像，主要分福、泉二派。一般而言，古老神像均屬泉州樣式，清末

台灣最古老之媽祖神像

媽祖神像背後

元順帝至正八年（1348）福建延路沙縣所造
觀音像，現存台南市陳德聚堂。

以降，福州樣式始取而代之，漸為主流。其主要原因大致有二：

1.泉州派師徒制度相當嚴謹、封閉，大都以家族相傳，極少授予外人；而福州派的師徒制度較為開放，授徒不避外人，傳播也就較為廣泛。

2.泉州派製作程序繁複，學習及製作時間均較費時，學習者日漸稀少；而福州派技法簡捷，學習製作時間均較短暫，供需充份，自亦容易流通普及。

傳統福、泉二派在神像風格上，有如下一些特徵：

1.泉州派講究大體格局的掌握，不重細節刻劃；福州派偏重理性寫實的處理，對細節較不忽略。

2.泉州派造型圓短、穩重厚實，頭身比例約為1:3至1:4.5；福州派則以現實東方人比例為據，身體較高而細長。

3.泉州派對神像背部造形較不看重，一如唐俑背部；福州派對背部雕刻，亦以寫實方式處理。

4.泉州派漆色濃艷、沈重而不寫實，面部與手部膚色略呈橘紅色；

福州派漆色淡雅而寫實，面部及手部色彩均近真實膚色。

5.泉州派以乾漆揉成之線狀來為神像嵌裝漆線圖案，較為費工，但漆線紮實不易斷裂；

福州派則以稀釋之白色礦物質融合水膠，以特製管筆描繪漆線圖案，然用力扣壓即成粉狀。（註70）

台灣現存神佛雕像，到底有多少明清時期作品？迄今未有徹底調查，唯以漢人開發最早的台南市言，在自強街上的開基媽祖廟，其媽祖神像背後刻有：「崇禎庚辰年湄州雕造」字樣，或許正是一座大陸攜來的神像，風格較近泉州派特

色。另：已故台灣史學家黃典權教授，曾撰〈台灣古佛考〉，指出台南陳德聚堂之古佛應為元代之物（註71）。這些早期神像，一般尺度較小，應是當年移民為了遷移上的方便。俟漢人在台逐漸安定、累積財富，開始興修規模較大的寺廟，才有較大型的鎮殿神佛像之出現，然這類較大的神佛像，大抵均以泥塑方式完成。不論雕、塑，在傳統漢人口中，均稱之為「妝佛」（註72）。

在宗教藝術的「雕」造方面，還有頗為可觀的石雕藝術，主要作品如：龍柱、石獅、石鼓、柱礎、壁堵，以及少量的石香爐，甚至石台階，以及台基上的御路石（一稱「螭陛」）。

台灣寺廟建築中石雕最為精采者，莫過台南大天后宮。台南大天后宮原為明寧靖王府，施瑯攻台後，以媽祖庇佑始得攻台成功為由，奏請改王府為媽祖廟，後稱「天后宮」、「大天后宮」。

台南大天后宮〔媽祖神像〕

台南大天后宮曾在乾隆四十三年（1778）、道光十年（1830）先後重修，正殿台基前立面，嵌有四件螭首石刻，龍頭昂仰、氣宇軒昂，連大門進口石階均飾有精美刻紋。然最具特色之石作，仍推拜殿前之一對龍柱。以單龍盤柱之姿，單足挺立，龍首昂然，剛勁健捷的造形，充滿動人心魄的力道，此件應為道光年間作品，堪稱台灣明清時期石雕藝術的經典之作。

廟前石柱不必然均為龍柱，亦有以花鳥、人物為題材者。台南妙壽宮有道光年間之蝙蝠柱一對，也是全省罕見之造型，以蝙蝠寓意福氣臨門外，間以展翅飛翔之仙鶴，口御靈芝，更見吉祥、平安之氣息。

相對於龍柱的遒勁有力，石獅的表現在石雕藝術中，風格較為多樣。一般而言，石獅多位於寺廟中門入口兩側，既具穩定門軸之結構性功能，也具空

鹿耳門開基天后宮〔媽祖神像〕

大天后宮清代道光年間龍柱　　　　　　普濟殿清代嘉慶年間龍柱　　　　妙壽宮清代道光年間蝙蝠柱

赤嵌樓清代早期石獅

間引導、辟邪鎮宅、裝飾美化，與威赫氣勢的作用。但也有將石獅置於院落之間者，赤嵌樓台基上欄杆，及「全台首學」台南孔廟大成殿四周欄杆上，均有逗趣可愛、造型純樸之小型石獅。

石獅造型是所有石刻藝術中，因時代變遷而造型變化較為明顯者。清代中期以前之石獅，母獅大多不張口，公、母獅之性徵亦不加以刻劃，造形簡樸而具柔順氣息。中期以後，形態漸次誇張，毛髮造型也變得張揚而突顯；此情形在日據後，受日本石獅影響，更為加強，且有圖案化傾向。竹南慈裕宮現存清代乾隆年間石獅，以花崗雕成，是台灣現存年代較久、保存較好之大型石獅。

廟門更為常見者為石鼓，石鼓之作用一如前揭石獅之建築穩固作用。由於其造型之單純簡潔，極具

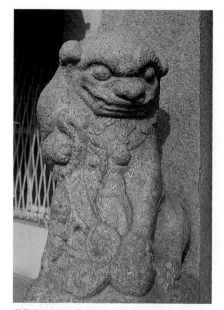

孔子廟泮宮石坊清代早期石獅

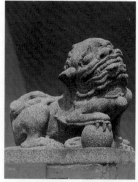

孔子廟大成殿欄柱清代早期石獅

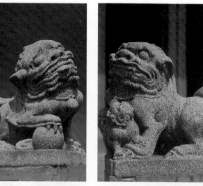

孔子廟大成殿欄柱清代早期石獅

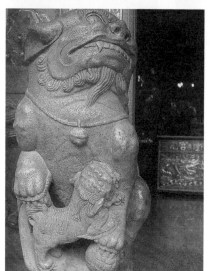

竹南慈裕宮清代乾隆年間的母獅石雕

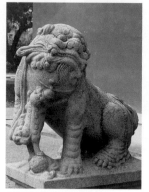

延平郡王祠清代早期石獅

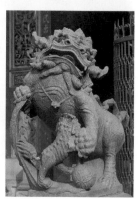

大天后宮清代晚期石獅

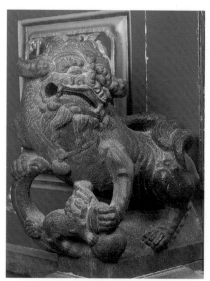

天壇清代晚期石獅

台南孔廟石鼓

台南大天后宮石鼓

台南大天后宮柱礎

台南祀典武廟柱礎

諧和之美,有些石鼓,鼓面飾以各式花鳥圖形,大部份則飾以單純之螺旋紋,歷經長年撫摸,更具濕潤、圓滿之感覺。

柱礎,俗稱柱珠,係用以承托柱木,有隔絕水氣、避免腐朽之功能。柱礎一般為圓形,但亦有六角形、八角形者,上雕各類文飾,簡潔、繁複各具面貌,在傳統建築快速毀壞後,有的柱礎亦成為單獨文物,受到珍藏。

此外,亦有大型石刻石獸,如有石龜、石馬等,均可得見於台南赤嵌樓內。石龜是一般的俗稱,正確名稱為贔屭(音壁細)。相傳「龍生九子」,其中贔屭性好負重,因此往往被作為碑座。赤嵌樓內之十通御碑,係乾隆五十三年(1788)林爽文事件平息後,由高宗所頒,是台灣少見的滿漢文並列的大型碑石。這些承載碑石的贔屭,造型圓實渾厚、簡潔而富靈性,是頗受大眾喜愛的古物之一。同是由

龜狀的贔屭馱負御碑

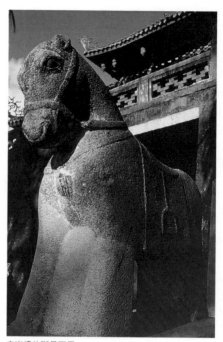

赤嵌樓的斷足石馬

他地遷移進入赤嵌樓的石馬，座落於
海神廟（赤嵌樓二座建築之一，另一
為文昌閣）台基前，原為清代武將鄭
其仁墓前舊物，造型亦是渾圓中帶有
威儀，可惜前足已遭破壞。另有苗栗
縣後龍鎮鄭崇和墓的成列石象生，是
台灣少見特例，造型簡潔中帶有一絲
幽默。

後龍鄭崇和墓前排列有序的石象生

　　台灣石雕藝術，早期多採閩南運來之花岡石，質堅而渾厚，富於力感；細雕部
份始用青石。然後期多採石質較軟、色調灰暗之觀音山石，雕製較為容易，因
此逐漸發展出穿鑿技法，一如木雕之透雕，繁複細膩，卻容易遭受破壞，亦乏
早期拙樸力感。

　　雕刻技法在宗教藝術上的運用，還可以在一些金屬媒材中得見，如銀帽、銀
飾、金飾之雕工，亦有相當精采之表現，台南府城及嘉義地區，尚有部份匠師
承傳此藝。至於布袋戲、皮影戲偶之精美趣味，也是宗教藝術中之大宗，以台

皮影戲（舊），清，張狀製。

皮影戲（舊），清，張狀製。

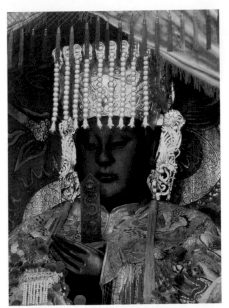

大天后宮媽祖像

灣南部的高雄鳳山、岡山境內為最具代表之區域。
惜早年之戲偶，所存不多。（註73）

（三）塑：

　　塑有泥塑、陶塑、剪黏等多種。泥塑，以鎮殿大
佛為最具代表，台灣早期寺廟，規模較小，神像多
為木、石雕刻；俟嘉慶中葉之後，台地生活安定、
經濟發達，寺廟翻修之事不絕，新修寺廟開始出現
形制較大的鎮殿大佛。適嘉慶廿三年（1818）三
月，台南大天后宮發生大火，原在乾隆三十年
（1765）由知府蔣元樞所修之中殿及後殿俱毀，神
像與三代牌位也均蕩然無存（註74），乃由當時重要
商團「三郊」募款重修，直至道光初年才陸續完
成。此次重修即由唐山請來妝佛師父，妝塑大佛，
目前鎮殿「黑面媽」及兩旁脅侍神——順風耳與千
里眼，應即為此時之作品。這些神像，尺度高大，
為台灣早期泥塑神像的力作。正殿媽祖，體態豐腴，神韻莊嚴，眉目細膩而慈
祥；兩旁侍神順風耳與千里眼，形態誇張，肌肉突出，予人以勇猛、忠心、盡
責之感受。

　　位於大天后宮後方之武廟，正殿關帝聖像，恰與天后之和靄慈容相對照，有忠
義凜然、不可侵犯之氣勢，兩旁之周倉、關平，也是剛健有力，炯炯有神；關
平手持大刀，刀柄上，有「花街順安號叩」字樣，此花街，即花草街，應亦是

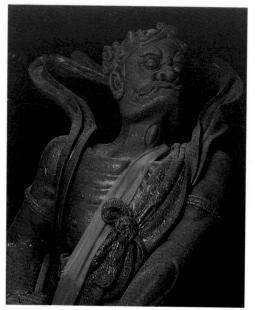

台南大天后宮順風耳像

台南大天后宮千里眼像

嘉慶之後的台南市街，關帝聖像等泥塑之作，推測
亦是嘉慶後期以迄道光年間的作品。由於妝佛工藝
的需求，大約道光年間，台南地區已有專業的妝佛
店，如：來佛國、西佛國、承西國等，名匠輩出
（註75）。

　　嘉慶之後，寺廟興修事業，對本地宗教藝術之發
展，自具關鍵性影響。道光末年至同治年間，即有
嘉義民雄人葉王，以其形態生動、手工精巧的陶塑
作品，受到社會普遍的喜愛，甚至到日治之後，還
被倡導民藝的日人奉為國寶。葉王的陶藝，成為台
灣嘉義交趾燒之始祖。其藝固有傳統承襲之因，但
出自個人天賦研發者仍多（註76）。交趾燒多位於廟
宇屋頂，是建築的華冠，分正脊與重脊多重裝飾，
然因戶外之作，風吹雨打，易遭破壞，現存完整之
作，已不多見。葉王之作現存台南慈濟宮、震興宮

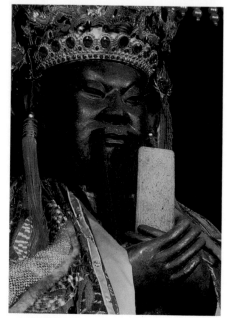

祀典武廟關帝像

等處，尤以慈濟宮之作為佳。慈濟宮殿內則有葉王交趾陶壁飾八大幅，分別
為：八仙、殷郊上犁頭山，甘露寺看新郎、梁武帝昇道，孔子獻西城、鴻門

學甲鎮慈濟宮葉王交趾陶藝，人物戰馬。

祀典武廟周倉像

學甲鎮慈濟宮葉王交趾陶藝，六趾陶八仙。

佳里震興宮葉王交趾陶藝，戇番夯廟角之一。

會、狄青戰天化、八仙等，原屋頂葉王之作，已移往文物館保存。

葉王這批傳世之作，人物尺幅不大，約在五、六寸間，製作時，須身手分燒，然後再組合安放，由於技法絕倫、人物傳神、動態優美、色彩多變而調合，再加上釉色渾暈少光澤，更具拙樸沈厚的量感。正殿東側圓光門上的「狄青戰天化」，人物戰馬，氣勢磅礡，是集塑造、雕刻、繪畫與燒陶多元藝術於一體的完美結合，難怪日人為之風靡。

震興宮之戇番扛廟角，胡貌梵相、濃眉大眼、絡腮鬈鬍，憨厚老實而趣味橫生，是台灣戇番的經典

佳里震興宮葉王交趾陶藝，交趾陶人物。

佳里震興宮葉王交趾陶藝，戇番夯廟角之二。

之作，也是該廟鎮廟之寶。

　　同在慈濟宮中，另有外貌頗似交趾陶的剪黏，亦為名師何金龍之作，唯何氏已屬日治時期之藝術家，留待下章再述。

　　在陶塑藝術中，亦有一項特殊之作品，即作為民居屋頂鎮邪之物的風獅爺，昔日台南安平古厝仍多

可得見，人物造型簡潔、有力，素陶燒成，樸素親切而逗人喜愛。

　　同屬塑的技法，但更具生活趣味化者，另有捏麵人、麵塑等藝術表現。這些東西，有著濃厚的童玩意味，可玩可吃，又寄託著通俗的傳統故事，是廟會喜慶中，最令孩子們流連忘返的藝術品。可惜這些東西均無法外留，未知當年面貌風格。

(四) 印：

　　基於宗教崇拜之需求，台灣在嘉慶、道光年間，開始有民間的版印經書、善書，其中並附有各式圖畫，這是台灣為宗教目的而存在的印製圖像史料，也可視為一種藝術製作，主要是採木刻版印方式。

　　此外，流傳更廣的是民俗版畫，以台南赤嵌樓附近的米街（今新美街）為製作中心。此地作坊印肆毗連，提供新春年節家家戶戶必備的吉祥用品，其中王泉盈紙店，於嘉慶初年，由泉州晉江攜帶印版

民居屋頂鎮邪之物的風獅爺陶塑

祥獅，女紅圖譜，22×26cm，潘元石收藏。

大牌，燈座組件彩紙，裕德出品，
20.5×12cm，謝峰生收藏。

張天師，36×26cm，黃天橫收藏。

親子御劍，聯發出品，21×22.5cm，謝峰生收藏。

八卦圖，25.5×22.8cm，陳奇祿收藏。

　　來台，進行年畫的批發生意，其作品大多線條細膩、印刷精美，為台灣民俗版
畫之精品。之後印行紙店日多，通及嘉義，但仍以台南為重鎮。（註77）

　　民俗版畫以祈求吉祥平安為目的，種類繁多，大抵有門額厭勝、門楣掛箋、門
神、斗方、對聯、祭祀用神佛版畫等，及供應糊紙師父使用之圖案版印及紙錢
等等，也有一些是作為民間博戲使用的圖樣或商舖印記。

　　這些作品，往往同一塊雕版，因印刷力道及襯紙底色之不同而產生多樣的變
化，有單色及多色套印甚至水印等不同技法。圖形以民間信仰為中心，或用以

財子壽，燈座組件彩紙，通興出品，19×24.5cm，李躬恆藏。

故事屏垛，14×22 cm，台南市永漢民藝館藏。

藍花帘，七娘媽亭組件彩紙，19×11.5cm，潘元石藏。

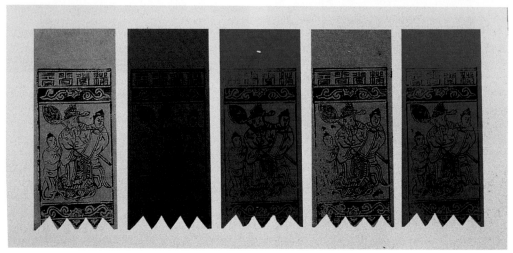

五福符，21×9cm，黃天橫藏。

加冠、晉祿,泉盈出品,31.5×21.5cm,黃天橫藏。

秦瓊、尉遲恭,源裕出品,30×21cm,陳奇祿藏。

桌裙,92×100cm,大天后宮提供。

驅邪,或意在納福,或祈求平安,或祝禱富貴、長壽。由於內容多樣,因此充份反應自由活潑的民間活動,圖文相參,或以圖為主,參以簡單文字,或以字成圖,富於創意,這些作品,蘊含豐富的宗教、藝術、歷史價值,是一極待發掘、整理、保存,並發揚光大的民間傳統藝術。

(五)繡:

織繡藝術在文前談論服飾時,已稍有論及,織繡在宗教藝術上,有時還超越了日常服飾的表現,而達到一種極端華美、繁複的成就。最明顯的宗教織繡藝術,如:神明綵衣、道士服、八仙彩,及供桌桌裙、陣頭繡旗、傘蓋(又稱華蓋)、轎衣等。台灣的宗教織繡藝術,承襲自大陸幾種基本技法,來到此地,基於台人喜尚熱鬧、華美的特性,加以改良發揮,成為半立體式的名式綵繡技法,有些甚至再加上電燈、亮片,以增加熱鬧氣氛。目前台南市、新竹市、彰化市、鹿港鎮等,仍有一些老字號的繡莊(註78),由於需求量大,而製作又費工費時,乃形成一種特殊的民間工業,是台灣清代以降頗具特色的一種宗教藝術。

織繡戲服

織繡禮服

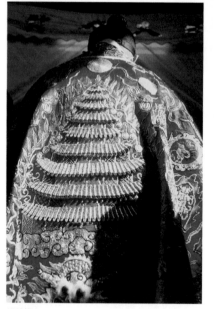

織繡道袍

織繡裰衣

織繡八仙彩

武松與潘金蓮，民初紙糊作品，30×12×55cm，台南民族文物館藏。

（六）糊：

　　台灣盛產竹材，因此也以此媒材，發展出較大陸更為多樣多變的紙糊藝術。狹義的紙糊藝術，乃指專為往生之人所糊製的房舍屋宇，以及廟中法會必備的紙糊神像、王船等。廣義的紙糊藝術，則可包含一般民間喜喪的燈籠，或油傘、風箏等生活工藝。然就藝術的表現言，宗教的紙糊藝術，顯然比民間生活用途的紙糊工藝，表現出更強的創意與更複雜的技巧。

　　紙糊藝術由於媒材不易保存，且多數在儀式中便燒毀消失，因此，明清時期的這類成品，均已無法得見，僅能在文字中留一記錄，或在後人作品中一窺大貌。總之，台灣明清時期的民間工藝，不論是生活工藝或宗教藝術，均呈現濃厚的「工匠氣質」，這些作品的作者，在不求留名的心態下，以守分樂業的誠敬態度從事製作，使這些作品，在無形中保存了台灣漢人社會追求華美、喜尚熱鬧的特異美學品味，這些以手工為主要的民間工藝，提供當時台灣庶民生活的美感需求，也寄託了諸多吉祥喜慶的慾求宿願。（註79）

第三節　明清時期台灣傳統建築

　　台灣的福建及廣東移民，雖有各自不同的祖籍，但基本上分屬於兩大族群：閩南與客家。閩南人主要是來自於福建的泉州與漳州，客家人則主要來自於廣東潮州、惠州、嘉應及閩西之汀州地區。由於閩南與客家族群有強烈的文化與語言特質，與其它漢人族群有所不同，因而早期的移民往往聚集而居，形成族群性格相當明晰的聚落。基本上，泉州移民較早來台，他們首先佔領了重要的海港與河港地區，並且很快的擴散到西部沿海或台北盆地。漳州人稍晚抵台，以泉州人較少的內陸及東北角為主要根據地。最晚到台的客家人只好選擇山區的新竹、苗栗、桃園與屏東為開墾之地。早期開墾之時，因為不同族群間時有衝突與械鬥發生，使聚落的形態更加親密而具防衛性。

一、　漢人聚落的形成

　　台灣傳統聚落是為台灣早期移民的一面鏡子。一方面，傳統聚落真實的說明了移民的社會與宗教結構。另一方面，它們也反應了台灣當時的政治與經濟變遷。在台灣傳統社會裡，一個聚落不僅只是一群人之組合，它還是其組成份子得以在世界上獲致自明性之處，也是分享人倫、友誼與情感的地方。基本上，台灣的傳統聚落可以依其屬性分為三大類：海港與河港聚落、農村聚落與有城牆封圍的城鎮聚落。在海港與河港聚落中，一般而言並沒有重要層級的行政中心存在，但卻存在著地區性的商業或者貿易行為，安平、鹿港與淡水都可以算是此類；農村聚落則以農業為主，許多台灣的內陸鄉村都屬於此類；有城牆封圍的城鎮聚落通常規模較大，行政層級也較高，聚落內也會存在著較多樣的設施，台南、台北與鳳山等均屬之。

　　建立城牆以防衛城鎮聚落在過去一直是中國歷史上的傳統，而城門上的城樓更是城鎮聚落最主要的景觀之一。在傳統社會中，城牆對於一個城鎮觀念之形成是如此的重要，中文字「城」事實上同時蘊含著城鎮與城牆的意思。在西方都市計劃的觀念於二十世紀初期被引入中國之前，大部份的都市化人口都是集中於有城牆封圍的城鎮聚落之中。（註80）在台灣，城牆城鎮聚落之發展是始於清朝。

台南大南門城

　　明永曆十五年（1661）春天，鄭成功率領大軍登陸鹿耳門，荷蘭守將在堅持幾天之後終於獻城投降，結束了荷蘭人在台灣之統治，府城台南之歷史邁入明鄭時期。鄭氏治台後將赤嵌地方改為東都，並設承天府及天興萬年二縣，但未曾實際上建立城廓。明永曆十八年（1664），鄭經改東都為東寧，並陞二縣為二州，而且也曾設立了所謂「十字街」，並把市街分成東安、西定、寧南、鎮北四坊，但這時候之實質環境只能算是一種初具雛型之傳統聚落，還稱不上有「城市」之概念。而且因為明鄭時期之移民是屬於初期墾殖期，經濟上均較為拮据，不太可能花大筆錢於建築之上，所以基本上可能多數為簡單的建築原型，亦可能參酌原住民之建築，就地取材而建。

　　明永曆三十七年（1683，清康熙二十二年）八月，鄭克塽降清，明鄭成為歷史。翌年，清廷改承天府為台灣府，轄台灣、鳳山及諸羅三縣。一直到清康熙六十年（1721）朱一貴事件發生期間，雖然有許多人力陳要在台灣建城，但清廷怕台灣殘留之反清復明之士會奪城作為據點，所以一直未曾允諾。這種心態亦可以從清廷領台初期，漢人並未急速增加一事中得到證明。原因是明鄭時期，清廷曾明令禁止人民到台灣。治台初期，此項消極政策繼續施行。一則海禁，一則山禁。所謂海禁是指頒偷渡禁令，限制人民渡海來台；所謂山禁乃是頒封山令，禁止在台人民入山。雖然清廷是消極的，但是人民則用盡各種方式，甚至是冒著生命危險，希望能到台灣這片新天地來開創。

　　清康熙三十五年（1698）施琅去世，禁令漸弛，於是清廷再度於康熙五十年（1711）重申禁令，但仍舊無法阻擋一波波渡海的人民。這一批渡海來台之台人祖先逐漸在台灣建立起較大之聚落。直至清嘉慶年間，台灣已有不少城牆城鎮之興築。嘉義縣城建於清康熙四十三年（1704）、鳳山縣城建於清康熙六十年（1721）、台灣府城建於清雍正三年（1725）、彰化縣城建於清雍正十二年（1734）、淡水廳城建於清雍正十一年（1733）、噶瑪蘭城建於清嘉慶十六年（1811）。較晚期的城牆城鎮則以建於清光緒八年（1882）之台北城及建於清光緒十三年（1887）之澎湖廳城為代表。

　　從聚落與建築的觀點來看，每一個城牆城鎮，自有其獨特的風格與創建緣由。以規模最大的台南府城為例。清康熙六〇年（1721）四月間朱一貴叛亂、攻佔岡山，在半個月不到的時間府城亦遭佔領。亂事被敉平之後，再度引起許多有識之士之請願築城，其中當屬藍鼎元之奏最為注目。繼藍氏之後，福建水師提督姚瑩與首任巡台御史也分別奏請建城，但都未為清廷所允。清雍正三年（1725），巡台御史禪濟布又上奏重提築城，然而此次為了避開清廷中央之心結，上奏請建的並不是磚石城而是木柵城，所以能獲雍正皇帝允諾，知縣周鍾口於是建立七門。

　　就防禦工事而言，此次所建之木柵城並不是一個很堅強之防衛系統。但就府城都市之發展而言，卻是一個里程碑。一個比較完整之城鎮形態逐漸逐漸形成，城內城外的空間領域也被定義得更清楚（註81）。清雍正十一年（1733），福建總督郝玉麟基於防衛之需，上奏於原有柵之外加植刺竹。清乾隆元年（1736），城門改為磚石，並建城樓。清乾隆二十四年（1759），台灣知縣夏瑚增植綠珊瑚。清乾隆四十年（1775），台灣知府蔣元樞到任之後，鑑於舊木柵城已經破損嚴重，乃奏請於舊有之木柵城牆外加建一道新的木柵，並於其中密植莿竹等防

衛性之植栽，並增建小西門，成為八座城門。有了
更明顯周界之後，台南府城之發展於是在以連接諸
城門之街道為主軸下，逐漸發展成形。清乾隆五十
三年（1788）在林爽文、莊大田之亂平息之後，福
康安等人奏請整建城門八座，其中因西面近海內
縮，大小西門重建，其它六座就地整建。

　此次整建之後，除了小南、小東兩門之外，每座
城門分別有兩名，嵌於門洞之上之門額，即迎春門
（大東門）、寧南門（大南門）、鎮海門（大西門）、
拱辰門（大北門）、靖波門（小西門）與鎮北門

台北北門城

（小北門），由台灣知府楊廷理主持其事，於乾隆五十六年（1791）完工。道光
十五年（1835），於東西加建外廓，西面開有三門，分別名為奠坤（小西）、兌
悅（大西）與拱乾（小北）；東面亦開三門，分別名為永康（小東）、東郭（大
東）與仁和（小南）。

　由於台灣有城牆封圍的城鎮，有比較強的防禦系統，因而逐漸成為行政與商業
的重心。一直到日治之前，台灣一共建立了二十八個有城牆之城鎮聚落。在台
灣，每一個城鎮聚落的城牆形態（morphology）與城樓風格基本上是不相同的。
城牆是一種政治的象徵，每一個城鎮行政層級，城門的數目以及城牆之周長間
的關係是直接而且明白的。基本上，在台灣如果一個城鎮是屬於府的層級，便
可設置八個城門，而縣的層級只能有四個城門。但是事實上卻存在著一些例
外，台北雖然屬於府治，卻只有五個門，其缺三門之因據說是因為風水的考
量。鳳山雖然只有縣治，卻有五個城門，多出一門則是因為防衛之需。城鎮聚
落的城牆也是居民獲致歸屬感的界線。城牆與城門扮演著重要的角色，它們不
但是城鎮空間領域的一個界線，更是城鎮居民心理上認同安全的一種元素，城
內是安全的，城外是混亂的。城門是城的入口，也是一種象徵元素，尤其它們
與方位座向的關係更使其宇宙觀與風水考量的意義更加顯著。

二、建築類型的形成

　每一台灣傳統漢人聚落中，必然存在著各種不同類型的建築，其中以住屋、文
教建築、民間信仰廟宇與聚落的形成最為息息相關。（註82）

（一）住屋

台灣傳統社會中，家是最小的社會單元。一戶住屋即為家庭之社會與文化指標，也是其實質的庇護所。一戶住屋是傳統社會家庭概念的具體實踐，它界定了家的領域，也提供家必要的自明性。在傳統社會之住屋中，存在著兩種人際關係的法則，人與祖先與人與家庭成員。人與祖先之關係是藉由祖先崇拜而達成，人與家庭成員之關係則由倫理規範而達成。因此台灣傳統住屋可以被詮釋為生活模式與人際關係之實質與象徵之理想。（註83）當然，在這種屬性之下，台灣傳統住屋也可被體認為同時是儀式的場所也是居住的家。

基本而言，台灣移民的原鄉福建與廣東存在著四種類型的住屋。第一類為合院，於鄉間以及農村聚落中特別流行。一個合院聚落中通常由數個合院住屋組成，合院的規模從單一屋體的一條龍到大型的四合院加廂房均可能存在，聚落中的重要位置還會設有宗祠。合院住屋也存在於都市之中，連續並存的合院也往往形成類似街坊的形態。第二類為土樓，特別流行於福建西南地區。這種以土夯實興建的多層多戶共同住宅經常隨地形而錯落配置。一棟土樓可能是方形，亦有可能是圓形或長方形。但不管其形狀如何，土樓都擁有很強烈的防禦特質與集體生活之本質。

第三類為圍村，其也是有強烈的防禦特質與集體生活之本質，大部份是廣東之客家人所居住的住屋。與不規則的土樓相較，圍村基本上是幾何規劃的配置，規模不大之獨立住宅分別座落於中央軸線之兩側，而軸線之端則為宗祠。圍村四周會繞以厚牆，有時村角還設有望樓。第四類為街屋，其分佈以城鎮為多。街屋通常由數棟相連而成，每戶面寬甚窄，但進深頗大。

台灣移民原鄉四種主要住屋類型中，土樓並未跟隨移民再現台灣，中部地區有些聚落在機能上有點類似圍村，但實際形態仍有所區別。大部份台灣傳統社會中聚落住屋以合院與街屋為主。在台灣早期開墾階段，技術純熟的匠師與良好建材的來源，對於初到台灣的移民，曾經是一個很大的問題。另一方面，早期移民的經濟條件並不是特別的富裕，因而明鄭與清初台灣移民所興建之住屋建築規模都不是很大，而且往往就地取材。

十八世紀中葉以後，台灣已經可以生產品質不錯的建材用磚，並且廣泛的用之於建築之上。技術純熟的匠師與良好建材也開始有充份的來源。此時，一般漁村與鄉間以中小型的合院為主，街屋則存在於城鎮之商業區中。一八二〇年代之後，台灣的富商仕紳與進士舉人日漸增多，他們的社會及經濟狀況允許興建較大而且豪華的宅邸，大型的院落住屋於是愈來愈多，有些還附設精美的花

台北林安泰宅

板橋林本源園邸

永靖餘三館

鹿港古街

園。台灣現存重要民宅多為此時期所建。台北林安泰宅建於清道光元年
（1823）、板橋林本源園邸建於清道光二十五年至清光緒十九年（1845-1893）、
彰化馬興益源大厝建於清道光二十六年（1846）、大溪李騰芳宅建於清咸豐十年
（1860）、霧峰林宅建於清同治元年至清光緒光緒十九年（1862-1893）、台北義
芳居古厝建於清光緒二年（1876）、社口林宅（神崗大夫第）建於清光緒元年至
四年（1875-1878）、永靖餘三館建於清光緒十七年（1891）與蘆洲李宅建於清
光緒二十九年（1903），都是非常精美的閩南式合院住屋。至於在街屋方面，鹿
港古街道中是為佳例。

（二）文教建築

中國自古崇尚儒教之說，重要城市均設有孔子廟，由官方定期祭祀。在府城台南諸多傳統建築之中，被尊稱為「全台首學」之今日台南市孔子廟擁有最完整的規制與格局，由陳永華倡建於明永曆十九年（1665），當時稱為「先師聖廟」，設有國學。明永曆三十七年（清康熙二十二年，1683），清人入台，依《大清會典》，必須於各府及縣治所在地立儒學。清康熙二十三年（1684）由巡台廈道周昌與台灣知府蔣毓英將已經塌毀之先師聖廟重修，易名先師廟，並設台灣府學於此。自此儒學之數目不斷增加，計有安平縣儒學（清康熙二十三年，1684）、嘉義縣儒學（清康熙二十五年，1686）、鳳山縣儒學（清康熙二十五年，1686）、彰化縣儒學（清雍正四年，1726）、新竹縣儒學（清嘉慶二十二年，1817）、宜蘭縣儒學（清光緒二年，1876）、恆春縣儒學（清光緒三年，1877）、淡水縣儒學（清光緒五年，1879）、台北府儒學（清光緒七年，1881）、苗栗縣儒學（清光緒十五年，1889）、台中台灣府儒學（清光緒十五年，1889）及雲林縣儒學（光緒十六年，1890）等多所。

基本上，各地的儒學在空間規制上大同小異，其中以台南府儒學（今台南市孔子廟）最為完整。其為一建築組群，東側立有泮宮坊，南有泮池，廟界以東西大成坊為入口，東入口前牆面嵌有清康熙二十六年（1687）奉旨設立的「文武官員軍民人等至此下馬」碑，庭中古木參天。主體建築部份依循左學右廟之規制，廟前東西分設有禮門與義路，大成門為入口，兩側為節孝、孝子祠與名宦、鄉賢祠。重簷歇山之大成殿為主體，兩側前為東、西廡，後為禮器及樂器庫。後殿為崇聖祠，其旁分別是典籍庫與以成書院。

台南孔子廟

孔子廟大成殿位於台基之上，階梯中央為一斜坡稱為「御路」，刻以棋琴書畫與龍頭，古時平常人不准行走，只有新科狀元與皇帝祭孔時才得行之；平台前後圍以腰牆，角落上立小獅各具姿態，古樸可愛，角落下為螭首，實為排水之用。大成殿正中為孔子神位，兩側分立四配十二哲，殿上屋架所懸歷代皇帝元首匾極其珍貴，其中

最有名者為康熙皇帝所賜之「萬世師表」。東、西廡配祀先賢與先儒，崇聖祠則供奉孔子父親，廟中其它石碑與文物也深具價值。孔廟每年行春秋二祭，其中秋祭為每年九月二十八日，祭孔全循古禮進行，為府城重要的禮儀大典。府學以入德之門為入口，明倫堂為其主體，內書大學章句。整座建築組群東北角尚有高三層樓之文昌閣，一樓為方形，二樓為圓形，三樓為八角形，其為奉祀文昌帝君與魁星之處，故又稱魁星樓。文昌帝君一說為北斗七星中之文昌六星，另一說為梓潼帝君，魁星原為北斗七星之一，民間俗稱大魁星君或大魁夫子。二者皆為台灣民間習俗中，讀書人喜於祭拜之神，因為一般人相信其能庇祐士子名利雙收，福祿齊至。除了台南之外，建於清雍正四年（1726）的彰化孔子廟與建於清光緒七年（1881）的台北孔子廟都是台灣興建較早之孔廟。

　　清廷領台之後，施琅曾於清康熙二十二年（1683）起，創立西定坊書院，是為有別於儒學的另外一種教育系統之濫觴。往後陸續有鎮北坊彌陀室等書院雛形的出現。清康熙四十三年（1704），知府衛台揆將原有東安坊義學改建為台灣第一所正式的書院—崇文書院後，再加上清廷於雍正十一（1733）年，明令各省興建書院，台灣書院有如雨後春筍，不斷創設，成為有別於儒學的另外一種教育系統。截至日治之前，全台灣一共設置了六十所書院。乾隆之前，其分佈以台南地區為多，乾隆之後則往各地發展，甚至到了外島的澎湖，這也充份的反應了台灣開發的歷程。目前尚存書院中，以創建於清道光二十七年（1847）的草屯登瀛書院、創建於清咸豐五年（1857）的和美道東書院、創建於清光緒八年（1882）的集集明新書院及創建於清光緒十三年（1887）的大肚磺溪書院在建築上保有較完整的形態與規制。

集集明新書院

（三）民間宗教廟宇

　　傳統社會台灣人民之宗教信仰並不受制於像西方基督教及回教之教義與教條。仕紳與庶民基本上都不隸屬於任何制度化的宗教教派。但是這並不意味著台灣人民沒有宗教生活，反而是幾乎所有傳統社會的台灣人民都參與了有複雜禮儀與信仰的民間宗教，並且將之與家庭結構與社會生活緊密結合在一起。與只有單一至上神祇的宗教相較，台灣民間宗教顯得較為自由，存在著許多大大小小的神明。有些神明是全部台灣人民都加以祭拜，但大多數的神明卻是地區性的

守護神，只在特定領域中受人祭拜。祭祀圈通常與聚落社區有著密切的關係。

　　台灣民間宗教廟宇可以説是聚落中各種活動之中心，也是聚落之象徵。一間廟宇絕對不只是一處個人崇拜神明之處，它組織了聚落社區的各種宗教性慶典，有時候更舉辦教育、救濟與醫療等較無宗教色彩之活動。除了神龕之外，一間民間信仰的廟宇並不會太重視其肅穆性，因而廟中時而會有兒童嬉戲，老人喝茶聊天下棋等景象。在台灣傳統聚落中，一間民間宗教廟宇是人民與神明交會之處，它也是一個準政治中心，象徵、支持並團結同一祭祀圈的人民。

　　在台灣，民間宗教廟宇的發展可以説是移民渡海到台灣發展的活見證。移民渡海開墾之初，他們通常會攜帶可以庇護平安渡海的神明，媽祖是其中最重要者，因為她經常顯靈拯救危難之船隻。媽祖，即為受封「天上聖母」的林默娘，為台灣民間信仰最重要的神祇之一，早期移民信奉者頗眾。由於媽祖經常顯神蹟護國佑民，歷代帝王都曾賜封「天后」「天妃」等名，但民間仍習稱為媽祖婆。在台灣，有關媽祖的傳説很多，代代相傳，增添其文化色彩。當移民平安到達台灣後，他們為了感恩，於是建廟祭奉媽祖，至今各地的媽祖廟仍是數量最多的廟宇之一，而且都有著悠久的年代。一般而言，主祀的媽祖一定安詳

澎湖天后宮

和藹的位於廟中主殿，其前面左右兩側一定站立有面目猙獰的順風耳與千里眼護衛，形成強烈的對比。由於媽祖經常於海上顯靈，因而逐漸成為海員、漁夫及與靠海生活相關工作者的守護神。創建於明神宗萬曆三十二年（1604）之前的澎湖天后宮、創建於清康熙二十二年（1683）之台南大天后宮、創建於清雍正三年（1725）之鹿港天后宮與創建於清雍正八年（1730）之北港朝天宮都是有名的建築。

　　福建廣東移民台灣的第二個階段乃是本島各地區的開墾，他們所面臨的往往是瘴癘之氣與蚊蟲之害所導致之疾病，因為人民相信王爺能除此類瘟神而廣加信奉。清嘉慶年間創建，道光二年（1822）完成的南鯤身代天府是為最重要的代表。整座廟宇有九開間三進再加左右兩廂房，從正面觀之有如三廟並列，在台灣傳統建築中至為特別。（註84）當墾築趨於穩定之後，台灣人民則開始大量興建廟宇供奉其原鄉神祇，因而會在不同之聚落中出現不同的廟宇。例如大龍峒保安宮為同安人建於清嘉慶十年（1805）主祀保生大帝；又名汀州會館的淡水鄞山寺為汀州人建於清道光二年（1822），主祀定光

古佛；建於清乾隆五十三年（1788）的艋舺清水
巖，主祀清水祖師，為安溪移民的守護神；台南三
山國王廟為廣東潮汕移民所建於清乾隆七年
（1724），主祀三山國王，為台灣少見的廣東風格建
築。

當然，除了地域性的神明之外，台灣民間宗教中
還有一些神祇是廣為所有人民所祭拜者。玉皇大
帝、關公、城隍、觀音與土地公是為最普遍者。台
南天壇建於清咸豐四年（1854），是為祭祀玉皇大
帝廟宇的代表；台灣主祀關帝的廟宇不少，其中最
有名的為祀典武廟，俗稱大關帝廟，創建於明永曆
年間（1647-1683）。此廟於清雍正五年（1727）
奉旨列入祀典，故稱祀典武廟。整座廟宇從三川
殿、拜殿、主殿到後殿之空間層級分明，並於主殿
達於高峰，天際線轉折起伏隨之變化，為台灣傳統
建築中最具特色者，其反應於東側之山牆更是一幅
美麗的街景。

在中國傳統社會裡，每一個行政中心所在地都會
設有城隍廟，城隍爺的角色有如一鐵面無私的地方
神，掌管當地的各種司法事務。因為深信城隍是人
死後魂魄善惡功過最後評斷之神，信奉祭拜城隍者
頗多。另一方面，由於認為城隍會護國佑民，協助
地方官除暴安良，所以在傳統社會中地方官上任必
先至城隍廟祭拜後始行視事。由於行政中心各有不
同層級，城隍廟與城隍爺也跟著有不同層級之分。
城隍廟因為掌管善惡刑罰，所以在空間配置及各類
擺飾上均仿若衙署公堂，經常嚴肅陰森，頗叫為惡
之人觀之而有震懾之心。台南府城隍廟創建於明永
曆三十七年（1683），主祀府城隍威靈公，是台灣
最重要，規模最大，廟格最高的城隍廟，其中匾聯
「爾來了」是府城名匾之一。

在祭祀觀音的廟宇中，以創建於清乾隆三年

台南三山國王廟

台南祀典武廟

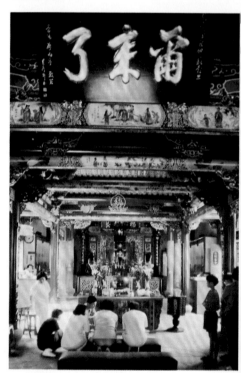

台南府城隍廟

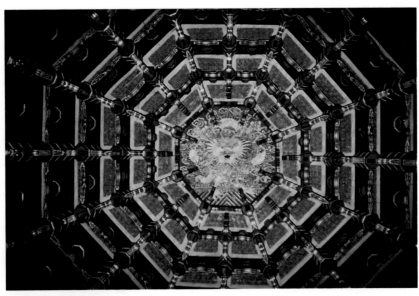

鹿港龍山寺

台南開元寺

（1738）的艋舺龍山寺與創建於清乾隆五十一年（1786）的鹿港龍山寺最為有名，其中鹿港龍山寺規模宏大，造型優美，是全台灣最具代表的閩南建築，廟中木構架木雕石雕與各種裝飾均為上乘之作。此外，全台灣各地也都有佛寺之建立，其中於明鄭時期開元寺與法華寺尚存古風。開元寺現為二級古蹟，前身為「北園別館」，為鄭成功之子鄭經為奉養其母董太夫人建於明永曆三十四年（1680），清康熙二十九年（1690）改建為寺，稱

為海會寺或開元寺，主祀釋迦牟尼。法華寺原為明末李茂春所建之「夢蝶園」，清康熙二十三年（1684）由知府於園側建寺，取名「法華寺」，主祀釋迦牟尼。

（四）防禦系統與其它

在傳統聚落中，除了上述所提住屋廟宇等建築之外，還必須有足夠的防衛能力才可以確保聚落的安全。除了城牆之外，砲台也是一項重要的建築類型。億載金城又稱「安平大砲台」，為欽差大臣沈葆楨於清同治十三年（1874）到台灣辦理海防後，奏請清廷於二鯤身所建，是為所有砲台中最有價值者。砲台由法國技師所設計，完工於清光緒二年（1876）。砲台周圍有護城濠溝，其上原建木橋通往砲台內，日據時期改為混凝土橋。砲台四邊微微內凹，四角則為稜堡尖

角，為歐洲砲台慣用形態。砲台完成後，沈葆禎親題「萬流砥柱」與「億載金城」於拱形磚造門洞內外門額位置，砲台今名乃因此而來。另外旗后砲台建於清光緒元年（1875）、滬尾砲台建於清光緒二年（1876）、西嶼西台建於清光緒九年（1883）、西嶼東台建於清光緒十三年（1887）都是光緒年間興築的重要防禦工事。四草砲台與平小砲台同則為清道光二十年（1840）中英鴉片戰爭後，台灣道姚瑩奏請於十七處建砲台之二處。另外像台南碩果僅存的內陸砲台巽方砲台，建於清道光十六年（1836），基隆獅球嶺砲台建於清光緒九年（1883）也都是很好的例子。

台南憶載金城

第四節 史料中的台灣風情

明清以來，諸多漢人文士官吏來台遊歷、任官，遍走南北二路，分別留下一些詩文記錄，為台灣當年山光水色、民俗風情，提供了諸多頗為可貴的史料；此外，亦有相當豐富之圖像，更是佐證文字史籍、直接映現台灣風情的一手資料，格外珍貴。

這些圖像史料，迄今大多保存在歷年公私修纂的志書之中，也有一些獨立的圖卷或畫軸。

台灣志書的修纂，始於康熙三十三年（1694）的《台灣府志》。有清一代，志書之公私修纂，幾達二十餘種，其中官修十七種，內含府志、縣志與廳志等。在這些志書卷首，往往附有各式圖錄，其中除最常見的地圖、城池圖、衙署學宮圖外，尚有風俗圖及風景圖等，均具相當藝術價值。風俗圖以康熙五十六年（1717）周鍾□所修《諸羅縣志》最為著名，也是僅見的一種；風景圖則數見於多種志書之中。

所謂「風景圖」，實即所謂之「八景圖」。「八景」的設定，是中國傳統政治作為中的一項有趣慣例；凡地方設治，無論縣、廳、府級，官吏即親自或經文人擇定全邑最美之景點八處，以為「八景」；其

《台灣府志》〔城池圖〕

目的，即在建立人民對鄉土的認同與熱愛。

明清之際，以「八景」為主題的詩作，足可構成一部美麗而豐富的文學史，如：高拱乾、王善宗、齊體物、章甫等有所謂「八大景」的「台灣八景」；又如：覺羅四明、卓肇昌的〈鳳山八景〉，卓肇昌的〈鼓山八景〉、〈龜山八景〉，呂成家的〈澎湖八景〉、黃鑲雲的〈彰化八景〉，陳淑均的〈蘭陽八景〉等，則屬於「小八景」。

歷來志書之有「八景圖」者，計如：

范咸修《重修台灣府志》，乾隆十二年（1747）刊本，為：安平晚渡、沙鯤漁火、鹿耳春潮、雞籠積雪、東溟曉日、西嶼落霞、澄台觀海、斐亭聽濤。

魯鼎梅修《台灣縣志》，乾隆十七年（1752）刊本，為：鹿耳連帆鯤身集網、赤嵌夕照、金雞曉霞、鯽潭霽月、雁月煙雨、香洋春褥、旗尾秋蒐。

余文儀修《續修台灣府志》，乾隆二十八年（1763）刊本，圖同於范修府志。

謝金鑾修《續修台灣縣志》，嘉慶十二年（1807）刊本，圖同於魯修縣志。

李廷璧修《彰化縣志》，道光十二年（1832）刊本，為：豐亭坐月、定寨望洋、虎巖聽竹、龍井觀泉、碧山曙色、清水春光、鹿港飛帆、珠潭浮嶼。

董正和修《噶瑪蘭廳志》，咸豐二年（1852）刊本，為：龜山朝日、隆嶺夕煙、西峰爽氣、北關海潮、石港春帆、沙喃秋水、蘇澳蜃市、湯圍湯泉。

楊浚修《淡水廳志》，同治十年（1871）刊本，為：指峰凌霄、香山觀梅、雞嶼晴雪、鳳崎晚霞、滬口飛輪、隙溪吐墨、劍潭幻影、關渡劃流。

這些刊本，目前在中央圖書館台灣分館均仍有藏本；手法大致類同，即以線刻方式，表現景緻特殊之處，有現實與詩境並呈的傾向，如《台灣府志》中的〔安平晚霞〕一作，從赤嵌之地遠眺，連延的鯤身台地歷歷在目，熱蘭遮城仍在，台江內海波浪翻騰，帆桅挺立，遠洋在雲層中消逝，討海為生的人們，在晚風中歸帆，有愉悅的心情；構圖富於巧思，而雕版手法細膩，線條流暢。另《彰化縣志》、《噶瑪蘭廳志》，及《淡水廳志》各本，在面的構成上，仍是有虛有實之手法，且在畫

《彰化縣志》八景之一：鹿港飛帆，道光十二年刊本，中央圖書館台灣分館藏。

《噶瑪蘭廳志》八景之一：龜山朝日，咸豐三年刊本，
中央圖書館台灣分館藏。

《淡水廳志》八景之一：劍潭幻影，同治十年刊本，中
央圖書館台灣分館。

《淡水廳愚志》八景之一：香山觀海，同治十年刊本，
中央圖書台灣分館。

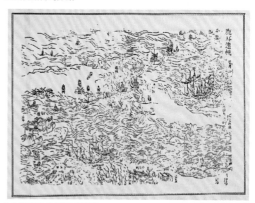

《台灣縣志》〔鹿耳連帆〕

面附有說明文字，只是雕刻技術稍弱，線條有細碎之弊。相較而言，各版中較
傑出而被熟悉者，應是《台灣縣志》之〔八景圖〕，此八景又稱「台陽八景」；
巡台御史立柱有〈台陽八景〉詩，作：

「鹿耳連帆蕩碧空，鯤身集網水；

鯽潭霄月風清麗，雁塞煙霏氣鬱蔥。

赤嵌高凌夕照紫，金雞遙映曉霞紅；

香洋春耨觀成後，旗尾秋蒐入望雄。」(註85)

此乃以台灣縣境八個著名景點為主題，其中「鹿耳連帆」、「鯤身集網」、「香
洋春耨」，與「旗尾秋蒐」等四幅，係屬人文景觀，前二者寫海上活動，後二者
為陸上活動。鹿耳、鯤身均在今安平一帶，連綿的海浪線條中，有萬帆齊發、
漁民忙碌下網的盛世景況；至於陸上活動，則描寫岡山地區春天驅犁耕種，以
及旗尾地區秋天集社捕鹿的情景，恰巧一屬漢人，一屬原住民生活。

《台灣縣志》〔鯤身集網〕

《台灣縣志》〔香洋春耨〕

《台灣縣志》〔旗尾秋蒐〕

《台灣縣志》〔赤嵌夕照〕

《台灣縣志》〔金雞曉霞〕

《台灣縣志》〔鯽潭霽月〕

　　八景中的另四幅則為純粹風景的歌頌，其中「赤
嵌夕照」一作最為著名，以綿密的線條，刻畫海陸
交會、煙雲濃罩下的夕陽時分，赤嵌古城與鄰近的
民居村落圍繞在清雅的修竹和點點如刺桐的花叢之
中，有一種天地諧和、遺世獨立的蒼涼壯闊之感。
正所謂：

《台灣縣志》〔雁月煙雨〕

「孤城百尺壓層波，一抹斜陽傍晚過；
　急浪聲中翻石壁，寒煙影裡照銅駝。
　珊瑚籬落迷紅霧，珠斗欄杆出絳河；
　指點荷蘭遺跡在，月明芳草思維多！」

（錢琦〈赤嵌夕照〉）

　　赤嵌樓即荷蘭人興建於一六五三年的普羅民遮城，當年台江內海仍然存在，海
水湧至赤嵌樓下，此幅版畫以繁複線條，表達簡潔而清晰的概念，既記實又詩
情，是在其他文人書畫中所無法得見的精采表現。

　　總之，這些志書卷首之版畫風景圖，是明清時期映現台地風情的重要圖像史
料，為建構台灣風景的人文思維提供積極而傑出之貢獻，值得重視。（註86）

　　至於成書更早的《諸羅縣志》，是台灣志書中極具特色，且倍受好評的一部，
由諸羅縣令周鍾瑄監修，禮聘修志名手漳浦監生陳夢林（字少林）主纂。該書
歷來負有盛譽，如謝修《續修台灣縣志》即在〈凡
例〉中稱道：

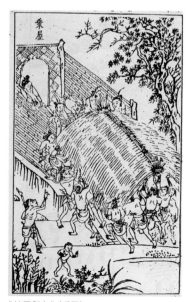

「台郡之有邑志，創始於諸羅令周宣子。其時之
纂者，則漳浦陳少林也。二公學問經濟，冠絕一
時。其所作志書，樸實老當。以諸羅為初闢弇陋之
地，故每事必示以原本。至其議論，則長才遠識，
情見乎辭。分十二門，明備之中，仍稱高簡。本郡
志書，必以此為第一也。」（註87）

《諸羅縣志》除以文字取勝，更以卷首十幅精采
的〔番俗圖〕著名於世。此十幅〔番俗圖〕分別
為：「乘屋」、「插秧」、「穫稻」、「登場」、「賽
戲」、「會飲」、「舂米」、「捕鹿」、「捕魚」、
「採檳榔」等；可惜原刊本在台灣已不可得見，日
本內閣文庫則仍藏一冊。

《諸羅縣志》〔乘屋〕

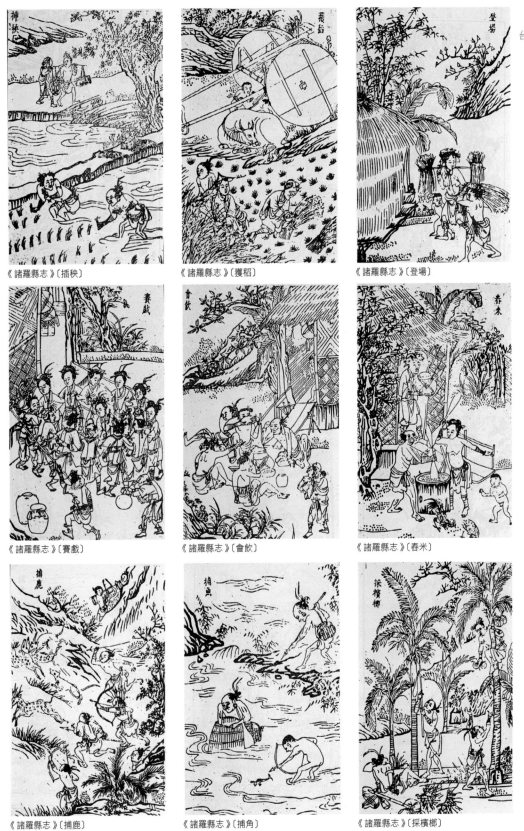

《諸羅縣志》〔插秧〕

《諸羅縣志》〔穫稻〕

《諸羅縣志》〔登場〕

《諸羅縣志》〔賽戲〕

《諸羅縣志》〔會飲〕

《諸羅縣志》〔舂米〕

《諸羅縣志》〔捕鹿〕

《諸羅縣志》〔捕魚〕

《諸羅縣志》〔採檳榔〕

　　這些以木刻版畫印成的作品，保持了書法線條的筆調，有粗細變化及運筆轉折之趣味。但更傑出之表現，應該是在構圖的巧思與內容的呈現上。〔番俗圖〕所畫，即以台灣西半部平原上之平埔族為對象，這個清代被稱為「熟番」的族群，樂觀、善良，過著半母系社會的群體性勞作生活型態（註88）。〔番俗圖〕中以「乘屋」、「賽戲」、「會飲」的場面最為吸引人。「乘屋」之幅，描寫台民合眾協力蓋屋的情景，之所以稱為「乘屋」而非「蓋屋」，係因台民房屋的結構，是做好四邊牆面，再將一個在旁邊事先以芒草做成的兩扇式屋頂，由眾人合力搬舉「乘」放在牆面之上。畫面上呈顯眾人合力舉起屋頂，準備抬上台基的一個場面。

　　「乘屋」以裸露上身的男子為畫面主要成員，「賽戲」則以盛裝的女性為主體。「賽戲」大抵均在農忙之後，男女老幼均穿上華美服飾，連臂踏歌，踴躍跳浪，鳴金為節，聲韻抑揚。「賽戲」實即「舞蹈」，漢人以其隆重猶如演戲，而稱「賽戲」。

　　「賽戲」之幅，女子各穿華服，頭上戴有羽毛般的飾物，連手成圈，環繞而舞；一男子拿著「彩竿」，在旁搖曳；另一老者，則拿著銅鑼敲擊，以為節奏。人物後方是竹子編成的牆面，看得到家屋門內的某些擺設，大門外則種有各式花木植物。整個畫面，因這些緊湊而層次分明的構圖，呈現一種熱鬧而富節奏的意象。

　　台灣原住民之喜飲、善飲，眾所皆知，「會飲」是生活中重要的一項活動，或在築屋之後，或在農忙之後，總有邀眾會飲之舉。史載會飲實係男女同飲，但在畫面上則以男子席地而飲為內容，五位男子坐姿都不一樣，暢快、滿足之情，洋溢畫面，而構圖上也清楚交待這是位於家屋前的院落景象，頗有豐足歡樂的太平氣息。

　　《諸羅縣志》中的十幅木刻風俗圖，配合以內文中對番俗的詳實記載，引發諸多日後陸續來台的大陸人士之好奇與喜愛，這些人士在奉派來台任官之前，往往就在旅途中對這些史料記載，詳加閱讀，以為資治。其中與范咸於乾隆十一年（1746）合修《重修台灣府志》的滿人六十七，即為其中知名者。六十七甚至因《諸羅縣志》風俗圖之啟發，在來台任官期間，特意雇工作成〔台海采風圖〕與〔番社采風圖〕二種，成為兼具史料與藝術價值的珍貴圖像（註89）。

　　六十七係於乾隆九年（1744）三月，以巡台御史身份自北京到台任事，滿察院署設於台灣縣東安坊，即今台南市所在。來台一年間，六十七走遍台灣南北二路，采風問俗，勤加記錄；復命畫工，依其見聞，繪成上述圖卷二種，成為

十八世紀中葉台民生活最原始且具系統之珍貴圖像史料。

六十七之采風圖卷，原件是否仍然存世，尚得詳考，唯目前類似版本即有多種，包括：現藏台北國立中央圖書館台灣分館之〔六十七兩采風圖合卷〕、現藏台北南港中央研究院歷史語言研究所的〔台番圖說〕、現藏北平故宮的〔台灣風俗圖〕（一稱〔台灣內山番地風俗圖〕）、現藏北平中國歷史博物館的〔東寧陳氏番俗圖〕、〔台灣風俗圖〕等等。這些版本，除第一種（即〔六十七兩采風圖合卷〕），同時包括特產圖（或許即是相傳的〔台海采風圖〕），其餘均為風俗圖。可確認者：北平歷史博物館之二圖應為摹本，至於其他各本何為母本？何為摹本？或均非母本？仍待詳考。

然就其內容上的雷同，各版來自同一母本的傳抄摹繪應可確認。相對於明清時期文人書畫在內容主題上的拘泥傳統，這些以台地風情、景物為主題的作品，尤屬珍貴。

各版本中，以故宮本的圖數最多，計廿四幅；而以中央圖書館台灣分館的六十七兩采風圖合卷，最為特殊。

台灣分館的這份版本，是日治時期大正十年（1916），由當時台灣總督府圖書館首任館長太田為三郎在東京南陽堂書店所購得，因內文多所錯誤，應非母本。然所存之花果特產圖，卻為他本所無，值得珍惜。這些花果鳥蟲，筆法細

〔采風圖〕疊花等

台圖本〔采風圖〕疊花、仙丹花、番花等

中研本〔采風圖〕「捕鹿」

台圖本〔采風圖〕「捕鹿」

膩，用色雅淡，如「刺竹及青竹標、蜥蜴」之幅，竹葉挺拔有力，青竹標盤緣竹幹，蜥蜴爬行回首，均具生動特色。又如「曡花、番花（貝多羅）、仙丹花、油菜花」之幅，各種花木集成一畫，爭奇鬥勝，華麗而不俗艷，是別具意趣的花卉作品。這份花鳥特產圖，含其中重疊之兩種，計有十種十二幅，各幅均有文字在畫面註記其內容。

　「采風圖」的各本，除圖數有所差異外，相同的各幅在構圖、內容方面，大體一致。如《諸羅縣志》卷首亦有的「捕鹿」之幅，在這些版本中，以淡彩墨筆勾勒，描繪得更為細緻生動。各本姿態大抵相

故宮本〔采風圖〕「捕鹿」

同的五個男人，分作兩組；右上方的一組二人，一人手持弓箭，箭已出弦；另一人右手舉鎗，正要射出；較下方的一組三人，中間一人，箭在弦上，引滿欲射，旁邊二人似正呼喊加油，手中長鎗亦準備隨時射出。幾隻驚慌的鹿，奔逃亂竄，頗為生動。畫面之左，最上方的一隻公鹿，慘遭兩隻獵犬圍攻，四腳朝天，一幅掙扎哀鳴的模樣；下方另有一隻公鹿，亦已中箭，即將倒地，一隻獵犬正要撲向前去，一隻較年輕的小鹿，奔逃中回首觀望那隻即將倒地的公鹿，

頗有欲助無力的情狀。畫面上的人群，形成一種包抄圍捕的態勢，是原住民中所謂的「圍獵」方式。畫面左下角和右上角的樹叢，標示著這是一個灌木叢生的丘陵之地，地面的草原，隨著畫面的動勢，作一種往左披靡的態勢。

捕鹿是早期台灣原住民生活中相當重要的一環，這些圖像史料，一方面記錄了原住民生活的實況，另方面，在畫面的表現上，也達到一定的藝術高度，而傳達出動人心弦的感染力。

台圖本〔采風圖〕「舂米」

除了原始的捕鹿生活外，十八世紀中葉的台民也已進行相當的農業活動；采風圖中另有「舂米」之幅，是族人在黃昏或夜間時分，為隔日食用之米，進行杵舂以去殼的工作。同為巡台御史的夏之芳有詩云：

「杵臼輕敲似遠砧，小鬢三五夜深深；

可憐時辦晨炊米，雲磬霜鐘咽竹林。」（註90）

這些畫面，描寫在高架式屋前，有幾位執杵的婦女，圍在木臼前舂米的工作情形；前方有一打獵歸來的男子，和一個抱持大肚寬口器具的老者；這個大肚寬口的器具，應正是準備用來裝盛舂好的米粒之用。畫面後方家屋旁有一間較小的房子，從四面無窗的情形判斷，應正是收藏穀物的「禾間」（或稱「圭茅」）；屋後有修長的竹叢，屋前有老樹，地面還有一群啄食散落地面的穀粒的雞群；一幅家居和樂、引發遊子思鄉之情的優美畫面。

這些內容豐富的番俗圖，包括各個層面的生活實況，如生產活動的「捕鹿」、「捉牛」、「射魚」、「種芋」、「種稻」、「插秧」、「穫稻」、「收倉」、「舂米」、「猱採」、「織布」、「糖廍」，以及社會活動，如：「乘屋」、「渡溪」、「遊車」、「遊社」、「鬥捷」、「會飲」、「賽戲」、「社師」、「守隘」、「瞭望」、「互市」等，此外，還有最具特色的生命禮儀，如：「牽手」、「浴兒」、「布床」，以及「文身」等等。

「牽手」是台灣原住民母系社會的明證，也是平埔族人女之稱男的稱謂。台灣平埔族的母系社會型態，有所謂「番重生女，贅婿於家，謂之『有賺』；生男出贅，謂之『無賺』。蓋以女配男，承接宗支也。」（註91）

事實上，台灣原住民不論女子或男子，在到達一定的年齡（約十六、七歲）

台圖本〔采風圖〕「耕種」

中研本〔采風圖〕「種芋」

台圖本〔采風圖〕「織布」

中研本〔采風圖〕「乘屋」

台圖本〔采風圖〕「渡溪」

台圖本〔采風圖〕「瞭望」

中研本〔采風圖〕「布床」

後，即離開父母，另室而居，並在這種情形下，擇偶而婚。〈番俗六考〉有
云：

「男女未婚嫁，另起小屋曰籠仔、曰公廨；女住籠仔，另住公廨。」（註92）

「籠仔」是父母在家屋旁另築之小屋，屬獨居的形式；「公廨」則是會眾接洽
公務的所在，屬群居之所。女子居住「籠仔」期間，未婚男子會在室外吹彈口
琴以調情，女子若亦和鳴，男子則可入內與之過夜交合，直至雙方均覺滿意，
有的社群甚至直到女子懷孕，才面告父母，並與之牽手於社內行走，女稱男為
「牽手」。（註93）

〔采風圖〕「牽手」（台圖本作「迎婦」係以
漢人立場所作之稱謂）之幅，描寫的正是女子
將「迎娶」男子進入女家的情形，是「采風圖」
中極具特色、又表現精采的一幅。

在屋前的廣場上，也可能是社中的一個大通
道上，有一迎親的隊伍，走在隊伍最前方的，
是兩個敲鑼的男子，一個穿著長衣，一個裸露
上身；緊跟在後方的，則是兩位穿著上衣、拿
著「彩竿」的男子；所謂的「彩竿」，是在兩根
細長的竹竿上，綁上一條飄揚的紅色彩帶，竹
竿末端，尚餘竹葉；彩帶兩端，各有一個彩結
及飄尾。整個隊伍即由這四人前導，帶領著一
頂由四位男子以肩膀扛著的「板棚」，上坐盛
裝的女子及男子各一人；女子在前，頭戴「搭
搭干」，是用竹子編成，上有雉尾的頭飾，上
身穿紅衣，下身著藍裙，頸上尚有以大圓形貝

台圖本〔采風圖〕「迎

類作成如頸鍊的飾物；倒是那紅上衣頗為別緻，長袖短襟，長度僅及胸下，露
出腰部，頗為性感模樣。男子著褐色衣服，頭戴藍巾，坐在女子身後，側身向
後，以手抓住後方一位舉彩竿之人的彩條。肩扛「板棚」的四人，三人裸身，
一人著衣，顯示穿不穿衣似極自由。由畫面人物情態判斷，板棚上之男女，係
以女人為主體，男人為陪襯。

隊伍兩邊，各有兩群人，右下方的一群，係以女人和孩子為主，計有婦人五
人，孩子三人；婦人五人中，三人頭上戴著花圈，兩人頭戴布巾。小孩部份，
一人還在背上，較大二人，則一副興奮模樣，比手畫腳，作勢要衝出，惹得在

彰化縣西螺等社熟番及番婦（清職貢圖木刻版）

彰化縣大肚等社原住民圖像（謝遂職貢圖畫卷）

前的兩位婦人，急急用手拉住安撫。

　位在迎親隊伍的另一邊，則為一群預備奉上禮物祝福的男人，六個男人中，有兩位持柺杖的老者，前方一人還帶了一個男孩，可見照顧小孩是女人和老人的事。男四人，一人端著布匹，一人端著整隻雞、鴨形狀的食物，一人抱甕，裡面裝的應是酒，一人在後，拿著類似高盤的容器。通社為這對新婚男女發出的祝福，在畫面上表露無遺；而如此詳盡的描繪，也是在照相機發明及普及的年代無可取代的珍貴史料。

　〔采風圖〕的製作，原係巡台御史用以呈報皇帝，一如昔時之「周太師陳詩以觀民風」的傳統。雖然拘於時代的限制，「番社采風圖」仍難免於民族與文化的偏見，但如相較於清〔職貢圖〕中的番人圖像，〔番風圖〕之作，實已流露出「齊其政務而不易其俗之所宜」的包容心態；同時基於滿人也是少數民族的歷史背景，對於這些原住民遭受漢人

欺壓的命運，六十七等這些早期來台清代官員，實有更多的同情及愛護。所
謂：

「清歌宛轉燭花前，舞袖翩躚共比肩；

我正慚無宣化術，見渠歡忭亦欣然。」（註94）

　　正是以這樣的心情為基礎，六十七託畫工作成的〔番社采風圖〕，畫中人物、
風情、山川、聚落，無不呈顯出一種自在適意的氛圍。不論是連袂踏歌的賽戲
場面，不論是女耕男獵的生活勞作，抑或捕鹿、射魚、浴兒、布床、揉採、織
布、乘屋、競走等等，六十七〔采風圖〕中絕無批判、我執的觀點，人物造型
不論男女、老幼，或裸或衣，始終是充滿自信而尊嚴，是台灣美術史中不容忽
略的一章。

註釋

註 1：參江樹生《鄭成功和荷蘭人在台灣的最後一戰及換文締和》，漢聲雜誌社，
　　　1992.9，台北。

註 2：見《三國志》〈孫權傳〉。

註 3：參林惠群〈台灣番族之原始文化〉，國立中央研究院社會科學研究所一時刊第三
　　　號，頁93-94，1930，台北。

註 4：參凌純聲〈古代閩越人與台灣土著族〉，《台灣文化論集》，頁4-16，中華文化出版
　　　事業委員會，1954，台北。

註 5：參《八里十三行史前文化》，漢聲34期，漢聲雜誌社，1994.5，台北。

註 6：參陳信雄〈宋元的台澎——從文獻資料談到考古發現〉，《歷史文化與台灣——台
　　　灣研究研討會五十回記錄》（下冊），頁599-620，台灣風物雜誌社，1988.10，台
　　　北。

註 7：參黃宗羲《賜姓始末》，頁6，台灣文獻叢刊第25種，台灣銀行經濟研究室，台
　　　北。

註 8：楊彥杰《荷據時代台灣史》，頁165，江西人民出版社，1992，江西。

註 9：連橫《台灣通史》〈藝文志〉，頁616，台灣文獻叢刊第128種，台灣銀行經濟研究
　　　室，1962，2版。

註10：見《諸羅縣志》卷11〈藝文志〉，頁133，〈題沈斯菴集記詩〉，台灣銀行經濟研
　　　究室，1958.5，台北。

註11：參楊雲萍〈鄭成功的墨蹟〉，《台灣的文化與文獻》，頁169-173，台灣風物雜誌
　　　社，1990.1，台北。

註12：同上註，頁170。

註13：同上註，頁171。

註14：參麥墀章〈台灣地區三百年來書法風格之遞嬗〉，《台灣美術》4卷1期，頁61，台
　　　灣省立美術館，1991.7，台中。

註15：參莊伯和〈明清台灣書畫談〉，《明清時代台灣書畫作品》，頁433-435，行政院文
　　　化建設委員會，1984.5，台北；及王耀庭〈從閩習到寫生——台灣水墨繪畫發展
　　　的一段審美認知〉《東方美學與現代美術研討會論文集》，頁123-151，台北市立美
　　　術館，1992.4，台北。

註16：參前揭莊伯和文，頁434。

註17：同上註。

註18：語見《論語》〈子路〉篇。

註19：語見《論語》〈雍也〉篇。

註20：參蕭瓊瑞〈試談台灣「狂野」氣質——關於台灣文化特質的初步思考〉，原刊《一九四五年～一九九五年台灣現代美術生態》頁49-56，台北市立美術館，1995.12，台北；收入蕭瓊瑞《島嶼色彩——台灣美術史論》，頁234-244，東大圖書公司，1997.11，台北；及蕭瓊瑞〈「閩習」與「台風」——對台灣明清書畫美學的再思考〉，原刊《台灣美術》67期，國立台灣美術館，2006.12，台中，收入《區域與時代風格的激盪——台灣美術立體性學術研討會論文集》，國立台灣美術館，2007.4，台中。

註21：參盧嘉與〈清代台灣唯一的藝術家林朝英〉，《古今談》22期，頁18，1966.12.25，台北。

註22：連橫《台灣通史》，卷34，列傳六，林朝英條。

註23：見《台灣美術三百年作品展》，頁21，台灣省立美術館，雄獅美術月刊社合印，1990.5，台中。

註24：見尾崎秀真〈清朝時代の台灣文化〉，《台灣文化史說》，頁259，台南州共榮會台南友會，1931，台南。

註25：前揭盧嘉興文，及林柏亭《清代台灣繪畫之研究》，1971中國文化學院藝術研究所碩士論文；及許丙丁〈林朝英道德文章奕世〉，《清代台南府城書畫展覽專輯》，台南觀光年推行委員會，1976.3，台南。

註26：參謝金鑾《修續台灣縣志》，卷五，外篇，方伎，台灣文獻叢刊第140種，台灣銀行經濟研究室，1962.6，台北。

註27：同上註。

註28：見《台灣金石木書畫略》，台灣省立台中圖書館，1976，台中。

註29：參蕭瓊瑞《島民・風俗・畫——十八世紀台灣原住民生活圖像》第五章第一節生產活動「捕鹿」條，東大圖書公司，1998.4，台北。

註30：同註26。

註31：參前揭林柏亭文，頁84，及前揭《清代台南府城書畫展覽專輯》頁125。

註32：同上註。

註33：〈台灣雜錄〉，「謝穎蘇」條，頁110，《台北文獻》49.50期合刊，台北市文獻委員會，台北。

註34：同上註，頁111。

註35：參盧嘉興《清代流寓台灣的藝術家謝琯樵》，《古今談》17期，頁16-26，1966.7.25，台北。

註36：同上註。

註37：轉見前揭盧嘉興文，頁21。

註38：參見莊伯和〈台灣金石學導師——呂世宜〉，前揭《明清時代台灣書畫作品》，頁441-443。

註39：同上註。

註40：參《桃城早期書畫集》，嘉義市立文化中心，1995.4，嘉義。

註41：參《迎曦送晚三百年——竹塹先賢書畫展專輯》，新竹市立文化中心，1993.6，新竹；及《鄭再傳收藏竹塹先賢書畫展》，新竹市立文化中心，1995.10，新竹。

註42：〈試論中國東南地區新石器時代與台灣史前文化之關係〉，《文史哲學報》34期，台灣大學，台北。

註43：《台灣省通志》，卷六〈學藝志・藝術篇〉第五章工藝，頁141-155，台灣省文獻委員會，1971.6，眾文圖書，台北。

註44：見程大學譯《巴達維亞城日記》第一冊，頁47，眾文圖書，1971.9，台北，及參王明燦〈由文獻記載試探從荷據時期至康熙時期台灣的陶瓷製造（1624-1722）〉，《史學》22期，頁2-17，國立成功大學歷史學系，1996.6，台南；及陳信雄〈台灣陶瓷小史〉，《華岡博物館館刊》6期，頁33-34，中國文化大學，1983，台北。

註45：見連橫《台灣通史》卷26，〈工藝志〉，頁644，台灣銀行經濟研究室，1962，台

北。

註46：南投陶業始於嘉慶元年（1796），使用該地粘土製造磚瓦，道光元年（1821）始設頭、中、尾三窯試作各式陶器。日治時，因日人指導，一度成名。

註47：參劉文三《台灣早期民藝》，頁47，雄獅圖書，1978.8，初版，台北。

註48：施翠峰〈台灣民間藝術〉，《講義彙編》，頁195-196，台灣史蹟源流研究所，1990.2，台北。

註49：參前揭劉文三《台灣早期民藝》，頁54。

註50：參前揭劉文三《台灣早期民藝》，頁88-97。

註51：參見王瑛曾《重修鳳山縣志》，卷三，〈風土志〉，「番社風俗」器用條，頁70，台灣文獻叢刊第146種，台灣銀行經濟研究室，台北。

註52：見陳文達《台灣縣誌》，卷一〈輿地志〉，「雜俗」條，頁57，台灣文獻叢刊地103種，台灣銀行經濟研究室，台北。

註53：陳培桂《淡水廳誌》，卷十一，考一〈風俗考〉，頁300，台灣文獻叢刊第172種，台灣銀行經濟研究室，台北。

註54：周璽《彰化縣志》，卷九，〈風俗志〉，頁288，台灣文獻叢刊第156種，台灣銀行經濟研究室，台北。

註55：參黃春秀〈從絢麗到樸實——台灣早期民間服飾〉，《台灣早期民間服飾（1796-1932）》，頁8，國立歷史博物館，1995.11，台北。

註56：顏水龍報告參見《民俗台灣》，通卷24號。

註57：見前揭連橫《台灣通史》，〈風俗志〉。

註58：席德進《台灣民間藝術》《服飾》篇，頁162，雄獅圖書公司，1974.9，台北。

註59：黃正彥〈茄苳鑲石榴——府城特有的民俗技藝〉，原載《台南文化》新38期，收入《府城文物特展圖錄》，頁51-64，國立歷史博物館，1995.12，台北。

註60：見前揭劉文三《台灣早期民藝》，頁185。

註61：參顏水龍、陳奇祿〈台灣民藝及台灣原始藝術〉，《歷史、文化與台灣——台灣研究研討會五十回記錄》，頁58-59，台灣風物雜誌社，1988.10，台北。

註62：連橫《台灣通史》，卷26，〈工藝志〉。

註63：參見漢寶德〈台灣的傳統建築〉，前揭《講義彙編》，頁489。

註64：參金維諾〈中國古代寺觀壁畫〉，《中國美術全集》繪畫編13，寺觀壁畫，頁1，錦繡出版社，1994.1，台北。

註65：見《孔子家語》卷三，頁1，台灣中華版，1984.5，台北。

註66：參見李奕興《台灣傳統彩繪》，頁13-14，藝術家出版社，1995.6，台北。

註67：見宋李誡（明仲）《營造法式》，卷十四，台灣商務，1956.4，台北。

註68：參蕭瓊瑞《府城民間傳統畫師專輯》，台南市政府，1996.8，台南市。

註69：參前揭蕭瓊瑞〈試論台灣狂野氣質〉文。

註70：參郭振昌〈泉、福州神像雕刻的基本認識〉，《雄獅美術》91期，頁70-71，雄獅美術社，1979.9，台北。

註71：見黃典權〈台灣古佛考〉，《台灣史研究第四輯》，1972.7，作者自印，台南。

註72：參前揭吳茂成〈府城妝佛工藝發展簡史〉，《台南文化》新40、42期，台南市政府，1995.12及1996.12，台南市。

註73：參柯秀蓮〈台灣皮影戲的技藝及淵源〉，《中華文化復興月刊》10卷1期，頁79-93，1977.1，台北。

註74：參前揭吳茂成文。

註75：同上註。

註76：參傅曉敏《台灣早期的特出陶塑藝術——交趾燒》，中國文化大學研究所碩士論文。

註77：參《台灣傳統版畫源流特展》，行政院文化建設委員會，1985.12，台北。

註78：參粘碧華《清代台灣民間刺繡》，苗栗縣立文化中心、漢藝色研文化公司，1989.9，台北；及王靜苡《刺繡八仙彩之研究——以台南市繡莊與廟宇為例》，國立成功大學藝術研究所碩士論文，1998，台南市。

註79：台灣民間藝術之論述，可再參莊伯和《台灣民藝造型》藝術家出版社，1994.8，台北。

註80：參見Sen-Dou Chang著〈The Morphology of Walled Capitals〉, p.75。收錄於G. William Skinner編《The City in Late Imperial China》。Stanford: Stanford University Press。

註81：參考傅朝卿著〈歷史性都市環境、歷史性地標與都市意象之變遷_以台南市為例〉，「南台灣文化與變遷學術研討會」。台南：國立成功大學，1994。

註82：有關台灣明清時期傳統建築，參考李乾朗著《台灣建築史》五版。台北：雄獅圖書股份有限公司，1993，以及行政院文化建設委員會出版各類文化資產資料。

註83：參考Chang-Lin and Reed Dillingham著《A Survey of Traditional Architecture of Taiwan》。Taichung：Centre for Housing and Urban Research, 東海大學，1971，p.107。

註84：有關媽祖與王爺的信仰，參考蔡相煇著《台灣的王爺與媽祖》。台北。R台原出版社，1989。

註85：見《台灣方誌彙刊卷七‧台灣縣誌》，卷八《藝文三》，頁234，台灣研究叢刊第61種，台灣銀行經濟研究室，1958.12，台北。

註86：有關台灣八景圖，詳參蕭瓊瑞《懷鄉與認同——台灣方志八景圖研究》，典藏藝術家庭，2007.1，台北。

註87：同上註85，頁〈凡例〉，頁7。

註88：參潘英《台灣平埔族史》，南天書局，1996，台北。

註89：參蕭瓊瑞《島民‧風俗‧畫——十八世紀台灣原住民生活圖像》，即以六十七采風圖為研究主題，東大圖書公司，1998.4，台北。

註90：見六十七《番社采風圖考》(以下簡稱《圖考》)〈舂米〉條，頁3，台灣文獻叢刊第90種，台灣銀行經濟研究室，1961.1，台北。

註91：見前揭《圖考》，〈贅婿〉條，頁6。

註92：見黃叔口〈番俗六考〉，「北路諸羅番七」，頁119，《台海使槎錄》卷五，台灣文獻叢刊第4種，台灣銀行經濟研究室，1957.11，台北。

註93：參前揭〈番俗六考〉各條。

註94：見前揭《圖考》，〈番戲）條，頁16。

第五章

殖民體制與新美術運動

第一節至第四節　蕭瓊瑞

第五節　傅朝卿

一八九五年，清光緒廿一年，滿清政府在甲午海戰中慘敗，被迫以馬關條約割讓台灣、澎湖，台灣自此走入前後計五十年又九個月的日治時期。

日治初期，台民的激烈反抗，確使殖民統治的日本政府大費一番功夫，然而強力的軍事鎮壓配合積極的行政建設，以及文化上的半放任主義，三管齊下，終使台灣一般住民逐漸接受日人統治；儘管存在於知識份子中的抗日意識，終日治全期未曾中斷。

日治初期的文化半放任主義，使得台灣漢人文化得以持續發展一段時間，而殖民政府推動的新式教育，也培養出一批新的知識份子，在日治後期逐漸發揮作用。新式知識份子一方面取代舊式漢人文化傳統，成為社會進步的主要動力，另方面也變成以知識、文化抗衡日本殖民統治的重要力量。

台灣日治時期的歷史，應可以一九一五年的噍吧哖事件（又稱西來庵事件）為分界，之前是武力抗日時期，也是漢人文化持續發展的時期；之後則為文化抗日時期，也是新文化、新美術運動與日本執政當局既合作又抗衡、既聯合又競爭的時期。

第一節 異族入主下的漢人傳統

鴉片戰爭（道光20年，1840）之後，清廷開始遭遇西潮強力的衝擊，台灣也不免於這個近代史的大浪潮；天津條約的訂定，使台灣的安平、淡水成為對外的通商口岸，洋商雲集，英、德等國均來台設有領事館；其他前來要求訂約、通商的各國商船，還包括：葡萄牙、荷蘭、丹麥、西班牙、比利時、義大利、奧地利、日本、秘魯、巴西等國。這些來自海洋的壓力，使清廷不得不開始重視台灣的防衛與建設。同治十三年（1874），先有沈葆楨以欽差大臣身份，來台辦理防務，督建億載金城（二鯤身砲台）；並進行「開山撫番」的積極建設。光緒十一年（1885），台灣正式建省，劉銘傳為首任巡撫，此時淡水之貿易額已超過南部的安平和打狗，逐漸取代台南，成為新的政經中心；台灣也在歷經沈、劉二人的全力建設後，成為當時全中國最進步的地區。而嘉慶中期以來的文治風尚，更促成各種文教事業的興盛，日本殖民政府之治台，承接此一興盛氣勢，歷經「台灣民主國」的短暫抵抗，對這個地區的原有文化採取一種安撫、包容、半放任的態度，乃成為施政初期的指針。

就美術方面的發展觀，日治時期的開始，台灣與中國大陸兩岸間的交流，自是

 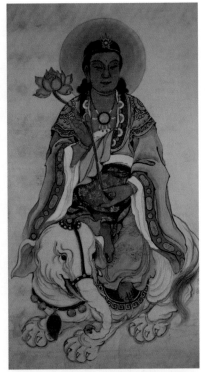

潘春源〔秦叔寶、尉遲恭〕約1958，門神彩繪，
270×164cm（原六甲媽祖廟），台南市和煦堂藏。

潘春源〔普賢菩薩〕約1940年代，墨彩紙本，
146×77cm，台南市鄧秋彥先生藏。

受到一定程度的阻隔、甚至中斷。然而這種現象對台灣既有文化的發展，也並非是全然負面的；因為這種阻隔，導致台灣居民一向尊崇、仰賴的大陸書畫名家及「唐山師父」，在某種程度上減少甚至根本就中斷了來台的機會，相對地，也因此提供了本地書畫家及匠師成長的絕佳機會；這種情形，在宗教藝術方面表現得尤為清楚。以民間畫師為例：台南府城最知名而後來被全島南北各地匠師奉為宗師的潘春源與陳玉峰兩位，均是出生在割台前後（潘春源生於1891年，陳玉峰生於1900年），他們二人均在十餘、廿歲的年紀，便開始透過自學，從事一些廟畫和風水畫工作，並因此建立一定聲名，甚至開室授徒。之後，二人傳人漸多，且多所成就，如潘氏系統下的潘麗水、潘瀛洲、李漢卿、曾竹根，及第三代的潘岳雄、蔡龍進等人，和陳氏系統下的蔡草如、陳壽彝等，影響及於戰後（註1）。

潘、陳二人之畫師工作，除提供一般民間崇拜或裝飾用的神佛畫像、民俗人物畫、花鳥畫、道士畫以外，主要是寺廟的壁畫及寺廟門神，其中尤以門神最具特色。

陳玉峰〔羲之弄孫〕1961，墨彩壁畫，直徑150cm，台南市陳德聚堂。

陳玉峰〔秦叔寶、尉遲恭〕約1950年代，門神彩繪，240×140cm，台南市玄明保安宮。

潘麗水〔鍾馗迎妹回娘家〕1973，墨彩壁畫，200×320cm，台北市保安宮。

潘麗水〔秦叔保、尉遲恭〕1969，門神彩繪，285×210公分，高雄鳳山宮。

蔡草如〔韋馱、伽藍〕1972，門神彩繪，
295×240cm，台南市開元寺。

蔡草如〔關帝聖像〕1989，膠彩絹本，117×68.5cm。

陳壽彝〔牛頭馬面〕約1970，門神彩繪，
265×170cm，台南市安平城隍廟。

　　潘、陳二人所開拓的台南廟畫系統，不同於鹿港
郭友梅（人稱柳司）、郭福蔭（人稱蔭司）兄弟所
開啟的郭氏系統。郭氏兄弟於道光年間來台，是清
治時期少數來台定居的唐山師父，其代表作品有大
里林宅、社口林宅大天弟、霧峰林宅花園頂度厝，
及潭子林宅摘星山莊。其傳人以蔭司之子郭薪林
（1902年生）為最著名（註2）。郭氏系統基本上保持
了大陸師父傳承自唐宋的廟畫風俗，人物造型寬大
宏偉、濃眉大眼、形態誇張、用色古樸，有風格化

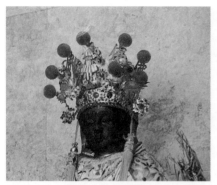

蔡義培〔大士殿觀音祖〕，為培司於光緒14年荔月所妝塑。

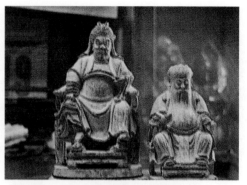

陳輝欽師傅妝修的泉州風格神像一（池王爺、土地公）。

蔡金永老師傅所妝雕觀世音菩薩，充滿禪意。

的傾向。而台南的潘、陳二氏，基本上則逸出唐山師父之法則，完全採自學路徑，到廟中觀摩既有畫作，或觀摩師父施工，心中暗念草圖，然後返家參酌畫本，作出自具特色的風貌，尤其潘、陳二系統均受炭精畫寫生觀念的影響，因此門神人物造型、用色，均具寫實觀念，紋飾運用也較為活潑。可以說：潘、陳之成名，實拜唐山師父中斷來台之歷史條件所賜。

　　早期唐山師父，或許基於技藝不外傳的原則，一則極少在台定居，往來於兩岸之間，保持其唐山師父的身份本色，二則極少在台授徒，以免技藝外流；此情形，因日人之治台而有所改變。台南府城的佛雕、剪黏師父亦均如是。

　　台南府城的各種手工藝「專業街道區」，如：打鐵街、打石街、草花街、做針街、鞋街、帆寮街、做蔑街....等，雖在十九世紀初期均已出現（註3），但知名的匠師，則仍俟清治末期日治初期才出現。如佛雕界最具知名與尊崇地位的來佛國創始人蔡四海，及其弟蔡連，以及佛西國（亦稱西佛國）的創始人蔡義培及其子蔡心（人稱「佛仔心」）等四兄弟，和承西國的創始人陳達（人稱「達司」）及其五個兒子，均是這個時期的人物。日治初期，台南枋橋街頭（今民權路舊社教館附近）已出現成街的妝佛店，除前提三家外，又有小靈山、西方國、人樂軒等，其中除人樂軒為福州派外，均屬泉州派。（註4）

　　此外，在鹿港方面，有道光九年至十一年間（1829-1831），因龍山寺重修，而應邀來台之福建永春人李克鳩（1802-1881），李氏並因此定居鹿港，知名匠

李克鳩〔狀元遊街〕

李松林〔龍桌〕(頭部局部)

李松林〔撫鼻者〕

師李松林（1907-）即為其曾孫。（註5）

　　台灣本土的剪黏匠師，仍以台南為代表，有洪華及周老全兩大系統，均屬台南安平人。洪華，人稱「尪仔華」，生於光緒初年，活躍於日治時期，除參與早期台南興濟宮之整修外，日治末期赤嵌樓屋頂剪黏即為其作。其主要傳人有葉鬃（人稱鬃司，1902年生），及洪順發（字松山，1917年生）。另一系統的周老全，約出生於一八七五年，其傳人有後來知名的陳清山（1900-）、王海錠（1915-），及鄭德興（1935-）等人。台南南鯤口之廟頂剪黏，原為陳清山之作，台南大天后宮之剪黏則為王海錠之作。

　　不過在本地工藝匠師興起的日治時期，大陸唐山師父，也並非完全無人來台，如剪黏的何金龍即為代表。何金龍（1878-1945），字翔雲，廣東汕頭人，師承潮洲名師，一九二八年，何氏年約五十之齡，經畫師潘春源引介，受聘前來台灣，為台南學甲慈濟宮、佳里金唐殿留下至今仍保存相當完好的作品。何氏之剪黏，人物造型變化生動、表情豐富、色彩華美、作工細緻、用材自由，為台

葉鬃之子葉進祿作品，台南武廟。

洪順發作品，台南良皇宮。

何金龍作品〔交戰圖〕（一），佳里金唐殿。

何金龍作品〔白虎堂〕，佳里金唐殿。

灣剪黏之經典名作，其水墨人物亦見佳作（註6）。

　　何金龍製作剪黏作品的慈濟宮與金唐殿，正是清末嘉義陶塑名匠葉王留下精美交趾陶燒作品的廟宇。外觀極為相同的剪黏與交趾陶，其不同在於交趾陶基本上乃是以陶泥造好型後，再加釉燒成，因此形態較為整體，材質與屋瓦之琉璃同一系統；至於剪黏，則是以水泥、鐵絲為支架，再以破碎的陶片黏粘於上而成，特具古樸素雅之美感；至於大量運用彩色玻璃之作法，則屬近代之發展。何金龍之作品，尤以武打人物最為特殊精緻，人物造型英挺、氣宇軒昂，身上配件以破碎陶片因時制宜，巧妙運用，極具匠心，令人稱服。

　　台灣日治前期的漢人文化，就宗教藝術而言，確具前所未見之蓬勃景象，人才輩出，佳作湧現；這是一個本土匠師地位確立，作品亦趨成熟的階段。然而，這樣的發展卻在一九三〇年以後，因日本政府的刻意打擊，而告陷入低潮。一

何金龍〔八仙之三〕1930，水墨紙本，
80×36cm，台南縣佳里王保原藏。

九三二、三三年間，總督府及台灣神職會開始向台灣人家庭強力施壓，發行神宮大麻以取代神佛像與祖先牌位（註7）。一九三八年，再推行「寺廟整理運動」，各地寺廟慘遭合併、拆除。而戰爭前夕的「正廳改善運動」，更是這些打壓漢人傳統文化行動的高峰；許多宗教工藝，包括神佛雕像均在此時遭到焚毀、破壞之噩運。

相對於後來遭到打壓的宗教藝術，台灣生活工藝在日治時期因「民藝」學者如柳宗悅等人的看重、倡導，而有持續的發展與超越的成果。除前提葉王交趾燒被奉為「國寶」外，南投的陶業、台南關廟的竹籐工業，以及苗栗西勢等地的「大甲帽」（以大甲藺編成），均成為具有商業價值與藝術價值的工藝品。

至於日治前期的文人書畫，基本上也受到相當的尊重甚至鼓勵。日人治台初始，刻意籠絡前朝遺老、士大夫等知識份子，制定「紳章制度」，頒發「紳章」給特定耆老，以收攏人心。此外，又在各地相繼舉辦「饗老典」盛會，邀請八十歲以上長者聚會、宣慰；同時以「揚文會」為名，會集前清中試的進士舉人、秀才，徵求其生平蘊蓄懷抱之文章，既以作為治台資料，兼又「振興文運，馴導風化。」（註8）

在此氛圍下，詩文的吟誦、書畫的展售觀摩，均受到相當的鼓舞與尊重。日治初期，較知名的台灣書畫家，台南方面除前揭兼為畫師的潘春源（一名潘科）、陳玉峰以外，以呂璧松為最受尊崇，潘、陳二人均曾問學於呂氏，但以陳氏為其正式弟子。呂璧松（1872-1924？），原籍福建泉州，曾祖一度遷台南，一說呂氏客居台南前後約三年時間，之後返回大陸，一說終老台南（註9）。呂氏之作，存世仍多，舉凡山水、花鳥、人物、走獸均有所精。

人物畫方面，則有延續謝彬系統的李霞，其用筆愈趨綿密，且多頓挫，甚至使

李霞〔李鐵拐—八仙之二〕，水墨，
120×240cm，李再鈐藏。

呂璧松〔夏山獨居—四季
山水之一〕約1920年代，
水墨紙本，152×42cm，
台南市陳壽彝藏。

呂璧松〔秋山訪友—四季
山水之二〕水墨紙本，
152×45cm，台南市陳壽
彝藏。

用轉折的「折蘆描」，這原是謝彬系統之源頭黃慎較少使用者；大體而言，李霞
之用筆，逐漸加入金石、雕刻之力道，已脫初期「狂野」系統的輕簡狂逸。相
較而言，亦以人物見長的林天爵，筆法曲折蜿蜒間保存較多黃慎筆意。另亦長
於人物的杜嘉，是屬工筆系統畫家，光緒中葉來台，清雅中帶有華麗之氣。

　　日治前期，就題材言，較少大開大合之偉大創作者，四君子仍為花卉畫家之最
大主題。以墨梅知名者，有許南英、郭彝（藻臣），另喜畫清供之施少雨，乃至
筆力奔放的蘇元，均為名家。後有大陸來台畫花名手王亞南，亦為台人所喜
愛。山水方面則有朱承、呂璧松等人。至於題材較特殊的，有愛畫墨蟹的朱長
（少敬）及李學樵，均為台北人士。

　　書法方面，以髯僧陳蓁、王石鵬和吳廷芳的隸書最具特色；金石與隸書在日治
初期之發展，應與之前呂世宜的倡導有密切關係。

　　明清文人書畫在一九二七年首屆台展開辦後，面臨送展畫家幾遭全數落選的結
果，始知覺到嚴重的考驗與打擊。

林天爵〔心閒伴鶴〕1929，水墨紙本，
120×67cm，蕭再火藏。

林嘉〔曉春訪梅〕1930，絹本，
139×63cm，黃承志先生藏。

許南英〔墨梅〕水墨紙本，130×66cm，
曾焜耀藏。

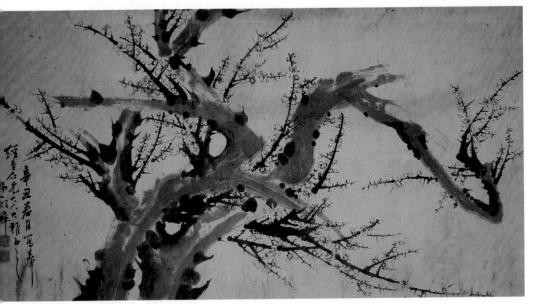

郭彝（藻臣），〔墨梅〕1901，水墨紙本，79×147cm，王錫謙藏。

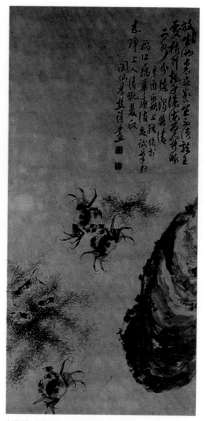

施少雨〔清供圖〕，水墨
紙本，147.4×39.8cm，
蘇清良藏。

王亞南〔牡丹〕，水墨，
40×149.5cm，施翠峰藏。

李學樵〔毛蟹〕，水墨，52×107cm，施翠峰藏。

蘇元〔花卉四屏〕，水墨紙本，各屏67×33cm，蕭再火藏。

朱少敬〔水墨蘆蟹〕
1922，水墨紙本，
134×36cm，涂勝本藏。

陳蓁（隸書七言聯）水墨紙本，各聯152×40cm，蕭再火藏。

王石鵬〔金石隸書軸〕1929，
水墨紙本，135×40cm，
蕭再火藏。

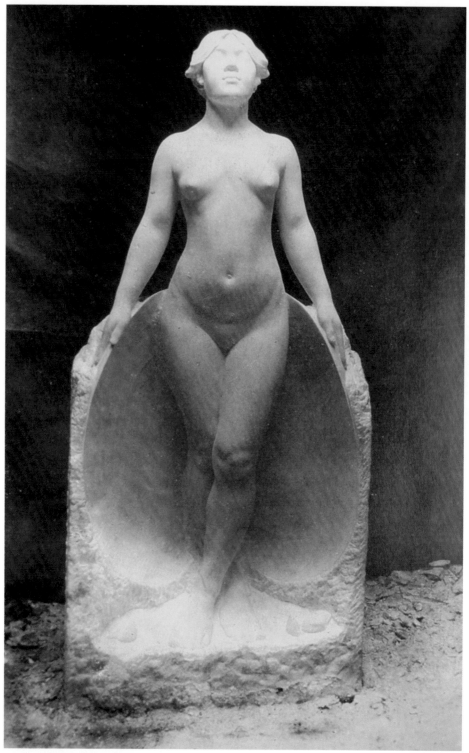

黃土水〔甘露水〕，大理石，等身大，第三回帝展入選，陳昭明提供。

第二節 新美術運動的搖籃——台北師範

　　日人入台所實施的新式教育，大約在日治中期，也就是日人統治台灣約二十五年後的一九二〇年代，開始產生作用。那些出生於一八九五年前後的新時代之子，在二十餘年後的台灣文化界，開始展現出與舊式漢人文人頗為不同的樣貌。在美術上，一個新的「美術運動」即將展開，在此黎明時刻，一顆耀眼的明星，以其三十六歲的短暫生命，蹦發出光芒萬丈的曙光，為這壯闊的美術運動，奏出最美好的序章——他正是台灣美術史上最偉大的雕刻家黃土水。

　　黃土水，一八九五年七月，也是日人治台「始政式」後的第十七天，生於台北艋舺（今萬華）。在家排行老三，父親黃能為木匠。十二歲時，父親過世，黃土水便跟著母親投靠二哥生活（註10），並由剛入學一年的艋舺公學校轉學到大稻埕公學校。一九一一年，黃土水從公學校以優異成績畢業，並順利考上當時台灣人的最高學府——台北國語學校（後改制為台北師範）；這個學校日後出現了許多優秀的藝術家，成為台灣新美術運動的搖籃。

　　黃土水在國語學校時期，「圖畫」科的成績都在十分法中獲得八、九的高分；「木工」科更在四年級時，獲得十分的滿分（註11）。畢業那年，他以傳統木刻作品〔觀音〕、〔彌勒像〕，引起了師長們的注意。

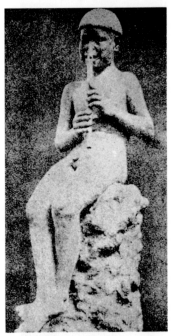

黃土水〔蕃童〕1918，石膏，
入選第二屆帝展。

　　國語學校畢業後，雖分發母校大稻埕公學校任教，但隨即經由當時總督府民政長官內田嘉吉及國語學校校長隈本繁吉推薦，前往日本東京美術學校雕刻科木雕部就讀（註12）。一九二〇年，自該部畢業，並以九十五分的高分，直接進入該校成為「實技研究生」（註13）。同年，他以〔蕃童〕一作，入選第二屆日本帝國美術展覽會（以下簡稱「帝展」），這是台灣人第一次以文化成就獲得日本最高權威機構的肯定，因此引起台灣媒體及社會極大的反應。黃土水的入選「帝展」，甚至激發了台灣民族運動人士，讓他們體會到：文化上的表現，遠比街頭的演講，更能激發民心（註14）。

　　此後黃土水又多次連續入選帝展。黃土水此時期

最具代表的作品，也是足以做為台灣新美術運動標竿的經典之作，乃是一九二一年，二度入選「帝展」的〔甘露水〕。

〔甘露水〕以西方古典寫實主義的手法，刻劃一個臉龐微微上仰、雙腳前後交叉直立、雙手均勻向下自然張開的全裸少女，站在一個猶如貝殼狀的半圓弧底座前；這個半圓弧狀的底座，我們從這件作品的另一名稱「蛤仔精」，確認它的確正是個貝殼。一個從貝殼（蛤仔）當中生長出來的女子，猶如西方文藝復興前期畫家波蒂切利（Sandro Botticelli，1445-1510）的〔維納斯的誕生〕，宣告著人文啟蒙時期的來臨，我們無法確知黃土水是否見過這件西方名作，然而〔甘露水〕的出現，確如台灣美神的誕生，她不似西方女性修長、崇高的意象為典範，而是在稍顯圓短的身材中，展現了一種單純、樸實、又充滿自信、希望的神態，這正是黃土水對東方女性的歌頌與禮讚。〔甘露水〕原是台灣傳統信仰中，觀音大士手中所持的聖水，足以點化、滋潤荒蕪枯竭的大地與人心。

從這件以大理石雕成的作品，以及此後多件裸女之作，我們可以窺見近代西方雕刻大師羅丹（Auguste Rodin，1840-1917）的影響（註15），但黃土水敏銳地掌握了東方含蓄、內斂的美感特質，跳脫開大師的制約，開拓出屬於自己的藝術風格。

黃土水在裸女雕刻之外，也以男性的釋迦為主題，形塑出另一種智慧、堅毅、永恆的質素。完成於一九二七年的〔釋迦像〕，是應台北艋舺龍山寺之託所作。黃土水為了打破傳統佛雕的固定風格，他取材中國宋代畫家梁楷的〔釋迦出山圖〕；同時為了能夠把這一代聖人在面壁九年無法獲得真理，終至決定出山以行動實踐真理時的堅毅神情，以及枯槁的體態確實掌握，他甚至在以泥塑方式製作原模，並翻成石膏後，仍不滿意，而再選擇以台灣原產上等櫸木為媒材雕成作品，以掌握其堅硬的質感與堅毅的氣度。

這件作品，充滿一種恆定與神秘的哲思，合十的雙掌，牽動著下垂的衣袍，形成兩股拉扯的力量，下垂

黃土水
〔釋迦立像〕
1927，銅，
111×34×36cm，
國立歷史博物館藏。

五代梁楷〔出山釋迦圖〕，絹本著色。

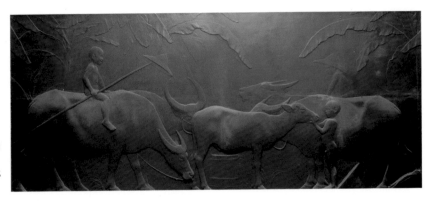

黃土水〔水牛群像〕
1930，石膏浮雕，
555×250cm，台北
市中山堂藏。

的力量，由稍顯合攏的圓形下擺，收合終結於兩隻均衡張開貼合地面的赤足，
上昇的力量是由合十的雙掌指間拉高，經過口、鼻，以及閉合的雙眼，而得以
凝聚於眉間，具有一種透澈清明、悲天憫人的精神氣質。

　　黃土水光以這兩件經典作品，即得以進入台灣美術史的大師之林，然而他又在
晚年，以其一生對台灣動物的研究，統合成〔水牛群像〕（原稱〔南國〕）的大
作。

　　黃土水在多次入選帝展後，一九二五年首次遭遇落選的挫折，好勝的黃土水因
此拒絕再送件參賽（註16）。一九二八年黃土水再度興起參展念頭，乃於忙碌工作
中，全力投入這件巨型浮雕作品的製作。一九三〇年年底作品完成，然尚來不
及送展，即因勞累過度，盲腸炎發作延誤醫治，引發腹膜炎而不治去世。

　　〔水牛群像〕長五五五公分，高二五〇公分，原作現藏台北中山堂一樓上二樓
樓梯轉角壁面，複製品則為台灣三大美術館——台北市立美術館、台中國立台
灣美術館及高雄市立美術館收藏。

　　這件黃土水一生尺度最大的作品，以薄浮雕方式處理，五條水牛和三個牧童，
因牛頭的方向，分成兩組，而由中間的小牛加以銜接。這些牛隻，由於作者細
心而刻意的表現，透過牛角的彎度及腹下的性徵，暗示出一公一母、一公一母
的家族性。原是分立的兩組，由右方一組的小孩雙手捧著左方一組小牛的下
巴，其親密的情感連繫，使兩組又緊密連結為一體。而從這個小孩站立的位
置，和左方小孩所持的竹竿斜度，又構成一個穩定的三角形構圖，打破了牛隻
背脊和地面所形成的可能單調平行。

　　一般而言，能在一個幾乎平面的空間中，表現出一個立體如人頭的空間層次已
屬不易，〔水牛群像〕在同樣的空間中，則表現了最少六個以上的複雜實體空
間。從最前方的竹竿，到第二層拿竹竿的小孩和被騎坐的母牛，到第三層夾在

母牛與後方公牛之間的小牛與站立的小孩，再到和左方公牛可能同層次的右方母牛（應屬第四層），再到右方母牛之後的第五層公牛，以及整個後方的芭蕉樹（第六層），甚至是最後的天空背景（第七層）。除了在極淺薄的空間，表達最複雜而豐富的空間層次外，〔水牛群像〕仍在有形的畫面上，表達了許多無形的內涵，藉由斗笠所暗示的陽光、由芭蕉葉的搖動之姿所暗示的和風、藉由裸體小男孩和小公牛以及地面掙長的雜草所暗示的生命力，和左方牛背上男孩張口發出的聲音，在靜態的田園牧歌中，充滿著看不見的律動之美。

無可否認的，黃土水的〔水牛群像〕，原名〔南國〕，多少有著對故鄉因疏離而產生的浪漫美感，這份情愫，應是那個時代許多知識份子共同的傾向與無奈！（註17）

黃土水就讀台北國語學校期間，做為日後台灣新美術運動導師的日籍教師石川欽一郎已在校任教，但二人之間，或許因為媒材的不同，未見較密切的接觸。

而台北國語學校之以石川為中心成為台灣美術新運動的搖籃，實另有其歷史的因緣和時代的偶然。

一八九五年，日人治台的第一年，便在台北芝山巖設立國語傳習所，招募本島傳習生二十一名；從較寬鬆的立場言，這正是台北國語學校（日後台北師範）的前身。而這個機構，又因是日本政府派遣六名教師來台接收清廷所辦「士林師範學堂」遷址而設，因此，也有部分北師校友認為：北師創校時間應可再往前推算（註18）。

一八九九年，台灣總督府基於日本政府「一縣一師範」的原則，於台北、台中、台南三縣同時設立師範學校，召收台人，以培育公學校之訓導人才，此為台人接受高等教育之始。唯三年後（1902），日人即以教師供給過剩為由，廢除台北、台中兩校，學生分別撥入台北國語學校師範部及台南師範。一九○四年，又將台南師範廢除，學生亦轉入台北國語學校師範科部乙科。國語學校再度成為全台師資培育的唯一機關。此後師範部甲科，即以培育日籍教諭為主旨，乙科以培養台籍訓導為目的（註20）。

一九一九年，「台灣教育令」公佈；一九二○年，根據「台灣總督府師範學校規則」及「官制」（即組織章程），改國語學校為台北師範學校；並將一九○○年設立的實業部農業、電信兩科，分別獨立為宜蘭農林學校及台北工業學校；一九一八年設立的台南分校，亦獨立為台南師範學校。（註21）

一九二七年，亦即「台灣美術展覽會」（簡稱「台展」）設立的一年，台北師範因學生人數增加，分設台北第一師範與第二師範，第一師範為日籍學生，留在

原校址；第二師範，全為台籍學生，遷到新建的大安區芳蘭之丘的新校舍（即今國立台北教育大學院址）。一九四二年，由於學制改變，台北一師、二師再度合併，回復全名「台灣總督府台北師範學校」，並升格為專科層級，校本部即設在芳蘭校區，原南門校舍則為預科及女子部（註22）。作為台灣新美術運動導師的石川欽一郎，對台籍學生的指導，後期主要即在芳蘭校區。

石川欽一郎，號欽一廬，一八七一年生於日本靜岡縣，十七歲入東京電信學校，曾隨小代為重老師學習西畫。隔年（1889），適逢英國水彩畫家阿爾富瑞・伊斯特（Alfread East）至日，石川伴隨日本留歐畫家川村清雄，擔任伊斯特的翻譯兼導遊，在日本各地寫生。伊斯特回英後，石川繼續與他通信，討論水彩畫的問題。因此種下他日後學習英國水彩繪畫的因緣。（註23）

一九〇〇年四月，石川擔任日本陸軍參謀本部翻譯官，六月曾從軍到中國天津、遼寧等地，以工作之便，到處旅行寫生。一九〇七年，石川受邀來台，擔任台灣總督府陸軍翻譯官，並兼任府立台北國語學校美術教師；此次居台時期，約計九年（至1916），與日後投身台灣美術運動的倪蔣懷等人，有過初步的接觸，然產生影響，並未明顯。

一九二四年，石川二度來台，直至一九三二年辭職返日；此次居台八年，時間雖短於首次來台，然台灣「新美術運動」就在此八年間，因石川的推動、鼓舞而熱烈展開，也因此為他贏得了「台灣新美術運動導師」的尊號。

石川的二度來台並能成就這樣的影響，實有其時代的驅策力為背景。原來台灣在一九二〇年代之後，受到世界性的民族獨立運動影響，開始展開一連串的抗爭活動；尤其一九二一年年初，「台灣文化協會」（註24）成立之後，台民自主意識提高，台北師範在此時代氛圍影響下，也自一九二二年起，發生多起學潮（註25）。學潮的發生，造成社會輿論對學校教育的不滿與反省，普遍認為：這是學校忽略學生人格養成教育的結果（註26）。

北師校長太田秀穗在此壓力下引咎辭職，繼任校長志保田鉎吉，力謀對策，乃邀其同學石川來台擔任美術教學的任務，企圖以美術活動的推動，來轉移學生的注意力，進而消彌學潮的發生。

當時石川正逢一九二三年東京大地震家人喪亡的哀痛，乃接受委託前來北師任教，並全力投入學生課內、外美術活動的指導。

石川開明的人格特質，視學生為家人，全副精神的投入，課內的指導外，並組成「學生寫生會」（1924）、「台灣水彩畫會」（1924）。台灣青年在老師的指導下，揹著畫具，走出教室，來到戶外，以「寫生」的觀念，第一次面對自己的

鄉土，以自己的眼睛觀察自己的鄉土，以自己的手畫下自己的鄉土。石川老師
並且在當時的總督府博物館（今台灣省立博物館），為他們舉辦畫展，給予鼓
勵。台灣日治後的第一代西畫家，就在這樣的活動中被培養了起來，儘管學潮
繼續發生。

　　日後學生懷念這位優雅、和善，又學有專精的老師，說：「就像早起參加遠足
的孩子，天還未亮便匆匆起床趕路，在昏灰黑暗的山徑裡，為我們提燈引路
的，便是石川老師。」（註27）

　　石川在一九三二年，六十一歲那年，離開他所熱愛的台灣，回到日本故鄉，學
生為了紀念他，組成了以他名字為會名的畫會——
「一廬會」（註28）。一九四五年，台灣脫離日本統治，
石川時年七十四，九月十日，日本宣佈投降前不到
一個月的時間，石川逝世於東京。石川似乎就是上
帝為彌補日人對台灣的殖民統治而送給台灣人的一
項珍貴禮物。

石川欽一郎〔福爾摩沙〕1930，水彩紙本，38×45cm。

　　石川教給台灣學生的，是一種帶有外光派思想的
英國風水彩技法。水彩是當時台灣社會較能接受的
媒材，以其輕便、便宜，而適於推廣。石川本人的
作品，淡雅而富於詩情，備受台灣人的喜愛；他曾
將其作品，以「山紫水明」為名，在報刊上連載（註
29），成為見證當年台灣風情最重要的資料，更是台
灣美術史上開啟鄉土寫實的先聲。

　　石川早年曾研習「南畫」，因此作品中充滿了強烈
的線性特質，頗具水墨意趣之美，以或粗或細、或
輕或重、或濃或淡的筆觸，捕捉、呈現了自然的生
態與姿韻，也賦予作品一種來自畫家手上動作而產
生的親切感與速度感。

　　他善於留白及運用對比色，使畫面在空靈中又帶
著某種戲劇性的效果。而其寫景又寫情的態度，往
往在恬靜安詳的畫面中，增添一些正在行進或工作
中的平實老百姓，即使簡單的寥寥幾筆，也能清楚
地交待出畫中人物的身份和動作；那些戴著斗笠、
穿著白衫黑短褲而肩挑扁擔的台灣居民，帶給觀者

石川欽一郎〔台灣總督府〕1916，水彩紙本，33.2×
24.5cm。

無限的憧憬與懷念。人物在石川筆下，與屋舍、樹木、草叢、土地完全融為一體，這種態度，也正是石川人格的呈現。他是一個基督徒，但他極少上教堂；他說：到野外寫生、投入自然的懷抱，得自大自然的啟示感召，遠比教堂的聽道洗禮，更能提昇靈魂、洗滌人心（註21）。

石川離開北師後，有小原整接替他的工作，北師在日治時期，人才輩出，並影響及於校外人士。

日治時期，北師畢業的校友，除前提倪蔣懷、黃土水外，較知名者尚有：陳澄波、陳英聲、張秋海、陳承藩、郭柏川、王白淵、陳銀用、李梅樹、廖繼春、黃奕濱、楊啟東、陳植棋、李澤藩、林錦鴻、葉火城、李石樵、李宴芳、蘇秋東、吳棟材，及較晚期的鄭世璠、陳在南等人（註31）。

在石川任教其間，校外人士接受其指導者，則尚有藍蔭鼎、張萬傳、陳德旺、洪瑞麟等人。

第三節 東美、帝展與台展

日治時期的台灣新美術運動，雖是台灣青年在新文化、新思潮衝擊下，所展現出來的一種智慧成就，然而，從其形成的過程觀，則始終有著日本殖民統治者以文化收編知識份子的政治用心在。石川之來台任教北師，企圖藉助課外活動以消彌學生運動固是一例；一九二七年台灣美術展覽會（以下簡稱「台展」）之成立，也是同樣用心下的另一作為。而結合且指導著「台展」審查品味、位於日本文化中心的東京美術學校（以下簡稱「東美」）以及帝國美術展覽會（以下簡稱「帝展」），更貫穿成一條藝術家晉身出頭的羅馬大道；藝術家欲求作品入選，首先便要在作品的審美傾向、意識型態上，符合這個審查體系的要求。這也致使台灣的「新美術運動」，儘管在短短不到二十年的時光中，蓬勃熱鬧、風光異常，卻始終未能像台灣的「新文學運動」一樣，展現批判、反省、質疑的自發性力量，來為台灣人的命運進行永不妥協的鬥爭和追求，而是只能在形色美感與風土特質的問題上，進行「純藝術」的探討。儘管如此，台灣藝術的學術化，仍在這樣的過程中，辛苦地建立了起來。

台灣在缺乏美術專門學校的情形下，當年以北師畢業生為代表的許多藝術青年，在接受粗淺圖畫教育的啟蒙後，紛紛渡海前往日本進修，成為美術留學生。粗略地劃分日治時期的美術留學生，依其赴日時間大約可分為三個時期：第一期為一九一〇年代出國者，以前文所提的黃土水和另一油畫家劉錦堂（後

改名王悅之）為最早，應是一九一五年赴日；其次為一九一七年赴日也是學習
西畫的張秋海，此三人可稱為台灣新美術運動的先驅者。黃土水和劉錦堂均入
東京美術學校學習，張秋海則先入東京高等師範學習。而之後的活動，卻也均
與台灣形成較為疏離的關係；黃土水的活動重心在日本，劉、張二人，則在東
美研究科畢業後，前往「祖國」大陸發展；這種情形，應和當年台灣藝術環境
尚未成熟、無以提供他們返台後發表和工作的機會有關。第二期為一九二○年
代出國者，這是日治時期新美術運動的主軸型人物，包括：顏水龍、陳澄波、
劉啟祥、林柏壽、之助兄弟、廖繼春、楊三郎、陳植棋、陳敬輝、陳清汾、王
白淵、陳承藩、任瑞堯、黃天養、張清錡、何德來、郭柏川、陳進、林玉山、
張舜卿、范洪甲、呂鐵州、李梅樹、陳慧坤、張義雄、李石樵、陳德旺、林錦
鴻、張萬傳等人。第三期則為一九三○年代的洪瑞麟、蒲添生、范文龍、許聲
基、黃清呈、劉清榮、藍運澄、陳永森、陳春德、謝國鏞、陳夏雨、廖德政、
金潤作、徐藍松等人，這些人與第二期出國者，年齡相差不多，有的甚至更為
年長，然而當他們學成回國時，藝術榮耀的光芒，已經環繞在第二期留學的學
長身上，社會的注意力早被吸引，他們大多較被忽略，甚至被稱為「第二代」
畫家。

　台灣赴日的美術留學生，其主要留學學校，有：東京美術學校、日本帝國美術
學校、東京女子美術學校、京都關西美術學校、京都美術工藝學校、大阪美術
學校，以及屬於私人性質的，如：川端畫學校、本鄉洋畫研究所、吉村芳松畫
室、京都堂本印象畫塾等等。在這些學校和畫室中，尤以東京美術學校畢業生
最多，也形成舉足輕重的影響力。

　東京美術學校創校於一八八七（明治20）年，兩年後（1889）正式招生；設
有二年制普通科及三年制專修科。專修科包括繪畫、雕刻、美術工藝三科；美
術工藝含金工、漆工，雕刻以木雕為主，繪畫則完全為日本畫，這所學校初期
以發揚民族美術為目標的用心，至為明顯（註32）。

　日本治台的第二年（1896），東美始設西洋畫科，由留法藝術家黑田清輝擔任
科主任。一九○一年，正木直彥接續創校校長岡倉天心擔任東美校長，直至一
九三二年退休，幾乎台灣留學生就讀東美期間，均在他任內。正木主持校務期
間，科別架構幾經改變；一九一○年代，科別數量達於最高峰，有十科之多，
至一九三○年代始再整合為六個科別（註33）。台灣留學生以就讀西洋畫科為最
多，其次為圖畫師範科，再次為雕刻科。

　從東美西洋畫科畢業的台灣留學生，除最早的王悅之、張秋海外，還有一九二

○、三○年代的顏水龍、陳植棋、何德來、郭柏川、李梅樹、李石樵等人，以及在戰爭末期入學，而在戰後（1946）才畢業的廖德政；另外從圖畫師範科畢業者，則有王白淵、陳澄波、陳承藩、陳慧坤等人，王白淵日後成為日治時期最重要的藝術理論者；其中陳澄波及陳承藩在圖畫師範科畢業後，再進入西畫研究科，日後均在西畫創作上頗有成就。陳慧坤早期以東洋畫創作（日後稱作膠彩畫）為主，戰後亦改作油畫。

至於東美雕刻科畢業者，除最早的黃土水外，一九二○年代幾乎後繼無人，至一九三○年代始有范文龍、黃清呈等，後來范文龍前往大陸發展，黃清呈則在學成返台途中不幸遇難，均對台灣雕刻藝術發展較無影響；倒是帝國美術學校雕塑科畢業的蒲添生（註34），及追隨水谷鐵也、藤井浩祐學習的陳夏雨，在戰後台灣雕刻界，均以作品受到重視，並在全省美展中擔任評審，影響創作走向。

整體而言，台灣日治時期新美術運動，雖以西洋畫及東洋畫兩大畫種為主軸，但幾乎沒有一位東洋畫家是從東美日本畫科畢業，倒是先後在川端畫學校及京都堂本印象畫塾學習的林玉山，及畢業於東京女子美術學校東洋畫部高等師範科的陳進、京都美術工業學校及市立繪畫專門學校畢業的陳敬輝、呂鐵州，及稍後畢業於日本帝國美術學校東洋畫科的林之助兄弟，和兒玉希望畫塾的陳永森等，在膠彩創作上經營出相當可觀的成績。

日治時期留日美術學生，除東美校友外，另有劉啟祥畢業於文化學院洋畫科、楊三郎先後畢業於京都美術工藝學校及京都關西美術學校；京都關西美術學校的畢業生，還有陳清汾、任瑞堯、黃天養、張清錡、張義雄等人，是僅次於東美的一所重要美術學校；金潤作則畢業於大阪美術學校。上提各校的劉啟祥、楊三郎、陳清汾，再加上東美的顏水龍，後來再度前往法國遊學，是當時較特殊的例子。

未正式進入美術學校，僅在私人畫室學習而日後亦具相當成就者，除前提林玉山、陳永森等膠彩畫家外，又如張萬傳、陳德旺、林錦鴻、許聲基（即呂基正）、劉清榮、謝國鏞等，均為西洋畫家。其中多人曾先後進入川端畫學校學習，這所私人畫學校，造就了許多人才，即使東美學生也有多人在入學前曾在此學習，因此，川端畫學校幾乎成為進入東美前的先修班。

留日美術學生在台灣文化藝術的推廣上，是一股重要力量；就讀美術學校，固是個人興趣趨使，但如何贏得藝術家身份的社會認同，在當時環境下，即以入選重要畫展為主要手段。

一九一九年，日本文部省在藝術界要求改革的壓力下，結束創辦於一九○七年

的「文部省美術展覽會」（以下簡稱「文展」），另組「帝國美術院」來掌理這個屬於國家級的美術展覽會——「帝國美術展覽會」，成為一九二〇年代日本最重要的畫展。

事實上，自一八七六年（明治9年）「工部美術學校」創設之始，日本藝術界便存在著國粹主義與西化運動的爭衡，此一衝突引發倡導學習西方美術的工部美校於一八八三年（明治16年）結束，也導引以宏揚傳統美術為目標的東美在四年後（1887）由岡倉天心創設。直至一八九六年，亦即日人治台第二年，留法學習外光派風格的黑田清輝始在東美創設西洋畫科，國粹與西化兩派總算得以並存發展；同樣的爭衡也映現在當時「文展」的結構上。但不久，國粹與西化兩派又都在內部各省發生新舊之爭；一九一四年，國粹新派的橫山大觀等人宣佈脫離文展，同時，反對外光派的西洋畫家，也立即跟進，退出文展，另組「二科會」。

日本文部省為平息爭端，進行改組；一九一九年推出的「帝展」，承接一九一七年羅丹逝世的羅丹熱潮（註35），黃土水正是以其〔番童〕、〔甘露水〕、〔擺姿勢的女人〕、〔郊外〕等擁有西方古典寫實風格的作品，連續入選第二、三、四、五屆帝展。黃土水的入選「帝展」，既為他個人贏得了無限的尊榮，也塑造出台灣近代社會認同的第一位藝術家形象。

一九二六年，北師畢業、時為東美三年級學生的陳澄波，亦以一件〔嘉義街外〕繼黃土水之後入選

陳澄波〔嘉義街外〕1926，油彩、畫布，日本第七屆帝展入選。

帝展，這是台灣人以油畫作品入選帝展的第一次，同樣也引起了台灣社會極大的振奮，媒體爭相報導（註36）。這件作品原藏嘉義市役所（即今縣政府），惜已遺失，唯存圖片。陳澄波以入選帝展的榮譽，得以在圖畫師範科之後，再入東美西畫研究科進修。進入研究科的同年（1927），陳澄波再度以〔夏日街頭〕入選帝展。這作品，既呈顯了陳澄波個人某些超越學院規範而被後人稱之為「素人」的空間處理特質（註37）；也呈現了日治時期台灣藝術家在「帝展」及日後「台展」中的重要美學傾向，亦即一種對地域性風土特色的講求與營造。此一傾向，一方面是台灣人在尋求入選殖民母國最高權威美展時的策略考量，一如黃土水之刻意選取台灣原住民的題材（註38）；另方面，也是日本文化界及政界人士的一種價值認同與期待，如一九二七年首屆「台灣美術展覽會」開幕中上

陳澄波〔夏日街頭〕1937，油彩、畫布，日本第八屆帝展入選作。

廖繼春〔有芭蕉樹的庭院〕約1928，油彩、畫布，家屬收藏。

山滿之進總督的祝詞所云：「....顧本島有天候地理一種特色，美術為環境之反映，亦自存特色固不待言。」（註39）

陳澄波在〔夏日街頭〕一作中，取材故鄉嘉義中央廣場，以將近一半以上的畫幅，來刻劃炙熱陽光照射下的南台灣黃土地，撐著陽傘的女人和戴著帽子的小孩，以及濃鬱茂盛的樹葉和陰影，都更加強暗示了熱氣升騰的黃土溫度。而位於畫幅前方的三個人，背對著觀者，似乎正急急於走向隱藏在樹欉後方的一排建築物中。夏日午后那種明亮、耀眼、蟬鳴喧嘩中的寂靜，被藝術家深刻地掌握而成功地呈現出來。

同樣表現南台灣氣候特色的〔有芭蕉樹的庭院〕，是廖繼春在陳澄波〔夏日街頭〕入選帝展之隔年（1928），接續入選帝展的作品。此時，廖繼春已自東美圖畫師範科畢業，返台任教於台南長榮中學；〔有芭蕉樹的庭院〕描寫的正是台南市區的一處民宅庭院。穿著漢人傳統服裝的幾位台灣女性，在寬厚芭蕉樹葉陰影下工作，或坐或立；稍作簡化的臉部，看不出任何表情，一位正從屋內走出來的年老婦女，顏色較為濃重，微屈的背部與頭部，襯在陽光耀眼的白牆之前，位於畫幅正中央，幾成畫面的焦點所在；然而向後斜上的地平線，打破了畫面可能陷入的呆板，尤其是真正的消失點，隱藏在前方做為全幅主軸的芭蕉樹幹之後，更增加了畫面含蓄而無限的想像空間。穿透芭蕉葉縫而灑落的陽光，不規則地佈滿地面和牆面、甚至婦女身上，帶著某種晃動的和風意象。〔有芭蕉樹的庭院〕像是一首寧靜、舒緩，但操作不息的生活之歌。

黃土水、陳澄波、廖繼春是多次入選帝展的台灣畫家，在一九三六帝展改組前，再入選帝展者，尚有陳植棋一九二八年的〔台灣風景〕（油畫）和一九三〇年的〔淡水風景〕（油畫），以及陳進一九三四年的〔合奏〕（膠彩畫）等，均是深具地方風土人情特色的作品。

一九二七年「台展」設立，提供台灣畫家更多發表與接受鼓勵、肯定的機會，

其影響層面之廣，自更甚於日本本土的「帝展」。台灣新美術運動之得以蔚為風潮，自與「台展」的設立有關。推動「台展」設立的功臣，是幾位在台任教的日籍老師，即前提的石川欽一郎，及東美圖畫師範科畢業、任教於台北高等學校、台北一中的油畫家鹽月桃甫，及兩位東洋畫家鄉原古統與木下靜涯。鄉原也是東美師範科畢業生，來台先後任教台中一中、台北第三高女、台北二中；木下靜涯為日本畫改革大師京都派竹內栖鳳的學生，是唯一私下授徒、未任公職的一位。

石川等人提議成立全島性美術展覽會以提升台灣文化水準時，正是日人治台政策走向文治階段的時刻，因此，他們的建議立刻受到總督府積極的回應（註40）。

台展由總督府編列預算，責成台灣教育會辦理，首屆展覽於一九二七年十月廿二日，假台北市樺山小學（今警務處）大禮堂揭幕，計展出作品一百廿八件，含東洋畫四十件、西洋畫八十八件，這是台灣有史以來動員人力最多、規模最大，吸引最多人關心、參與的一次展覽，是台灣美術運動史上的重要里程碑。

在首屆展覽中得獎的台灣畫家，日後較具知名度的西洋畫家，有：陳澄波（1895-1947）、張秋海（1898-1988）、陳植棋（1906-1931）、郭柏川（1901-1974）、廖繼春（1902-1976）、顏水龍（1903-1997）、藍蔭鼎（1903-1979）、楊三郎（1907-1995）、葉火城（1908-1993）、謝國鏞（1913-1974）等人。東洋畫家則在漢人傳統書畫家悉數遭遇落選的情形下，僅年紀在十九、廿歲之間的林玉山（1907-2004）、陳進（1907-1998）、郭雪湖（1908-）三人入選，受到社會極大的矚目，日後被稱之為「台展三少年」。只可惜或許由於發起藝術家中缺乏雕塑方面的人才，台展始終未設雕塑部，使得當時已頗具聲名的黃土水無法在這個展覽中有所參與並發揮作用，間接也影響到台灣雕塑藝術人才的培育及日後公共景觀的發展。

台展成為培養、考驗與激勵台灣畫家的最重要管道，而在日人文化先進的社會背景影響下，展覽主體雖然主導美術的發展，卻不是媒體報導的唯一焦點；每年的展出，透過大量「畫室訪問」的專欄，畫家即將提供什麼作品？有哪些特殊的理念或想法？得獎之後的感言....等等都是媒體報導的重點，也是社會關心的問題。換言之，日治時期的台展，究其內涵，乃是以畫家為中心而不是以畫展為中心的一種運作模式，在關心誰入選？誰得獎？的問題之外，還有更多的藝術問題圍繞著創作者而被提出來。

台展初期只設入選與特選，第四回起即仿帝展另設「台展賞」，提供獎金一百日圓，之後又陸續增加獎項及獎金，並設無鑑查與推薦的制度。整體而言，台

展除了略去雕塑及美術工藝部門以外，基本的架構及作法均是移植自帝展；即使在評審委員的組成方面，除初期由發起創設的日籍畫家及表現優異的畫家，包括台籍青年廖繼春、陳進、顏水龍為成員外，並不斷從日本本地聘請極具聲望的畫家前來參與，如最具知名度的藤島武二、梅原龍三郎，又有小林萬吾、南薰造、和田三造、小澤秋成、伊原宇三郎等人；一九三八年改制為「台灣總督府美術展覽會」（簡稱「府展」）之後，尚有大久保作次郎、中澤弘光、有島生馬、齊藤與里、辻永等人前來評審，這當中的多人也同時是帝展的評審。

台展總共舉辦十屆，直到一九三六年；一九三七年暫停一年。隔年，主辦權由教育會交回總督府，改稱府展，又舉辦了六屆，直到一九四三年。台、府展前後十七年，舉辦十六屆，帶動了台灣美術的發展、文化的提升，很多優秀的作家從這當中出來，也成就了許多足以傳世的佳構。

台展中的東洋畫部，事實上包含了日人稱之為「南畫」的水墨畫，以及以膠彩為材質的「日本畫」。水墨畫原是台灣漢人書畫的主流，膠彩對台灣畫家而言，則是一種全新的材質。首屆台展中，台灣資深傳統書畫家的遭致落選，並非日籍評審對水墨媒材的刻意排斥，至少「台展三少年」中的郭雪湖，即是以一件水墨山水〔松壑飛泉〕獲得入選。如果說台展東洋畫部的評審，完全是以「寫生」的觀念來作為評審的準則，事實上，〔松壑飛泉〕也並沒有展露多少寫生的具體概念；郭雪湖這件作品的入選，或許只能反映台展評審一種較偏向工筆寫實技法的講究，而對於純筆墨趣味的逸筆之作，則採較為保留的態度；此一傾向，除與鄉原古統、木下靜涯等評審個別的愛惡有關，其實也是日人較重工藝性的審美趣味之反映。

郭雪湖早期曾隨傳統水墨畫家蔡雪溪習畫，然而越是有經驗的中國傳統水墨畫家，越想脫離匠氣的層面，而追求逸氣的揮灑，因此傳統水墨畫家的作品，反而容易讓台展的日籍評審認為缺乏深入的研究與探討，只是畫稿的重複，蔡雪溪因此落選。郭雪湖〔松壑飛泉〕的提出，雖然也是傳統水墨之作，但講求嚴

郭雪湖〔松壑飛泉〕水墨、紙本，第一屆台展入選，畫家自藏。

郭雪湖，〔圓山附近〕1928，膠彩、絹本，第二屆台展特展，畫家自藏。

謹的構圖與綿密的筆法，墨色層次分明，正好符合木下等人的評審趣味。然而郭氏也是在獲獎之後，才有機會在首屆台展中見到日籍評審的東洋畫作，那種重寫生、講細節的作風，也就成為他第二屆獲得特選的〔圓山附近〕一作的原模。郭雪湖的膠彩之作，由於出自自學，頗具素人傾向，那種鉅細靡遺的態度、強烈的畫面裝飾意味，成為他爾後一連串得獎作品的主調。

　相對於郭氏的素人意味，出身嘉義的林玉山，則多了一份文人氣息。儘管取材生活場景，但筆法的純熟與畫面的恬靜，使作品始終猶如一首無言之詩。林玉山擁有一定的漢學淵源（註41），對傳統水墨也有一定的認識與功力；但一九二六年負笈東瀛，入川端畫學校同時研究西洋畫與東洋畫，使他在畫面的掌握上，現代與古典兼而有之，題材、手法是現代的、生活的，色彩、意境則如宋代的古畫。

　他以〔大南門〕、〔水牛〕兩作入選首屆台展時，人仍在川端畫學校求學。〔大南門〕一作，描寫台南古城門，橫長的畫幅，有古代長卷的意味，但平展舖陳的畫面構成，又如寬闊銀幕的現代電影

郭雪湖〔南街殷賑〕1930，膠彩、絹本，第四屆台展入選，畫家自藏。

郭雪湖〔新霽〕(芝山岩) 1931，膠彩、絹本，第五回台展「台展賞」，畫家自藏。

林玉山〔大南門〕1927，膠彩，入選第一回台展。

取景。低頭吃草的黃牛居於中景，前方是一株枝幹蜿蜒的樹木，斜陳在畫面左下方，背景是荒廢的城牆與高聳孤立在漫漫荒草間的古城門樓。〔水牛〕一作也是以細膩寫實的手法，寫牛隻母子間的舐犢深情，背景則以幾乎完全空白的方式來處理。相對於郭雪湖講究繁密複雜的畫面效果，林玉山則是卸繁於簡，實中有虛；再繁瑣的場景，也制約以疏遠清淡的氣息。如第二屆台展入選的〔庭茂〕，在草木繁茂的庭院一角，幾隻從枝頭飛下，站在古井邊上水桶中飲水的麻雀，讓靜寂的畫面，有著一份躍動的活力與平和的人間氣息。

　　林氏第四屆台展獲得特選台展賞的〔蓮池〕，是日治時期台灣東洋畫的經典之作。一四七・五公分乘二一五公分的畫面，隱隱由右上、左下的對角線隔開成兩個部份；盛開的荷花和豐滿大張的荷葉，佈滿整個畫面，欣欣向榮的自然之景，幾乎可以聽到花朵綻放的聲息（註42）。泥金淡掃的絹地，在石青、石綠，與紫紅的花葉對比下，幽閒覓食的白色鷺鷥，猶如遺世獨立的孤高隱士。華麗中不失文雅，單純中洋溢著豐美。

　　在自然的描寫之外，一種對台灣農村特有風情的形塑，林玉山也首開日治時期「灣製繪畫」的風格。如第七屆台展中獲得特選台展賞的〔夕照〕，和第八屆入選的〔驟雨〕、第九屆的〔故園追憶〕等等，都是以農村生活場景為主題，表達了一種天人合一、物我和諧的美好境界，辛勞中自足、和樂的生命情調，也是畫家人格的反映。

　　台展三少年的女性畫家陳進，在台展初期以其直追明治美人裝的仕女畫連續得獎。在這些作品中展現的是一個深受當時日本

林玉山〔蓮池〕1930，膠彩，絹，國立台灣美術館藏。

風尚影響下的台灣富貴人家閨閣少女的妝扮與情緒。一九三二年第六屆台展，陳進首度受邀擔任台展評審，以廿六歲的台灣女子擔任此一榮職，在台灣美術史上仍屬異數。但巧合的是，也就在陳進不必再以作品接受他人評審的同時，她的作品也開始脫離日本美人畫的制約，展現出強烈的漢人意識。第六屆台展

林玉山〔驟雨〕1934，膠彩，第八回台展。

林玉山〔故園追憶〕1935，膠彩，第九回台展。

陳進〔野分〕1928，膠彩，第二回台展特選。

陳進〔傷春〕1931，膠彩，第五回台展。

無鑑查出品的〔芝蘭之香〕，描寫一位穿著漢人傳統結婚禮服的女子，頭戴流蘇鳳冠，坐在黑底鑲花的中國傳統木椅上，人物右邊是一盆擺在高腳几上的劍蘭，左邊是一盆置於地面的茂盛蝴蝶蘭；上方兩盞中式吊燈的燈穗，更增加了畫面熱鬧、富麗的氣氛。這幅作品，完全不同於之前那些和服仕女畫的素雅氣氛，而有著台灣社會強烈世俗性與現世性的喜慶格調。同時人物也不再刻意擺弄出各種優雅情態，毋寧是一種更具台灣人「沒有表情的表情」特色。顯然，作為畫家的陳進，在不必考慮評審品味的情形下，創作的眼光已逐漸脫離日本東洋仕女畫的影響，開始尋找屬於自我土地上的人物表情與風土氣質。

一九三三年第七屆台展出品的〔含笑花〕，則是陳進此後一系列家居婦女小孩的作品開端。這些婦女，大都穿著質樸的家居旗袍，或摘花（如〔含笑花〕、〔野邊〕）、或彈琴（如〔手風琴〕）、或閱讀（如〔樂譜〕）。基本上，陳進在這個時期，才真正從生活中捕捉台灣人的形象，儘管她的視野仍是限於較屬少數人的優裕階層。

不過陳進日治時期最精采的作品，還不完全在台展的獲獎作品中，一九三四年，陳進入選第十五屆帝展的〔合奏〕，及一九三六年入選春季帝展的〔化妝〕，均可視為足以傳世的經典之作。〔合奏〕一作，係以陳進的大姊為模特兒，同樣的人物，不同的穿著，併坐在螺鈿的黑檀木長几座椅上，一人彈弄月琴，一人吹奏橫笛，昏黃空盪的背景，提供了樂音迴盪的想像空間。〔化妝〕一作，則以更豐富的傳統家具描繪，烘托台灣漢人富貴家庭閨秀生活的空間氛圍，屏風、化妝臺、彎腳椅凳，和雕花眠床，以及擺在眠床上的臥枕、香爐....等等，對比一九三二年以前的素淨風格，這些作品顯然透露了

陳進〔芝蘭之香〕1932，膠彩，第六回台展。

陳進〔含笑花〕1933，膠彩，第七回台展。

陳進〔野邊〕1934，膠彩，第八回台展。

陳進〔手風琴〕1935，膠彩，第九回台展。

呂鐵州〔梅〕1928，膠彩，第三回台展特選。

畫家陳進意欲跳脫日本東洋仕女風格的影響，而自生活實景中掌握身邊人物實際形貌的強烈用心。

日治時期的東洋畫，以台展為中心，事實上是一個人才輩出、佳作湧現的局面，除「三少年」外，又如英年早逝的呂鐵州，在第三屆台展入選並獲特選後，便佳作不斷，獲獎連連，直至一九四二年去世的第五屆府展。呂氏的作品，以筆法纖細秀美、構圖奇偉為特色，他連續在台展第五、六、七、九屆獲得台展最高榮譽的台展賞，其用功之勤及才氣之洋溢，從七屆台展中那件十二連屏的〔南園〕鉅作，即可得見。呂氏學生，如林雪州、許深州、余德煌、余有鄰、陳宜讓、游本鄂、廖立芳、謝永火等，亦均多次入選台府展，表現不凡。

台府展中，有一大批東洋畫家出身嘉義，係師事林玉山，亦參與林氏創組的春萌畫會。這些人中，表現特優者如李秋禾（又名張秋禾），可惜在戰後不久（1956）即去世。他如林東令（1905-）、施玉山（1907-）、盧雲生（1913-1968）、黃水文（1914-）、江輕舟（1918-1959），及張李德和（1892-？）母女等，均具相當成績；甚至在戰後省展中，仍持續多所表現。另有朱芾亭（1904-）年紀更長於林玉山，但受到林氏影響，在既有水墨基礎上，加入寫生寫景的觀

呂鐵州〔鬥雞〕1932，膠彩，第六回台展特選。

呂鐵州〔南園〕1933，膠彩，第七回台展台展賞。

呂鐵州〔蘇鐵〕1935，膠彩，第九回台展台日賞。

呂鐵州〔平和〕1940，膠彩，第三回府展。

朱芾亭〔水鄉秋趣〕1934，第八回台展。　　　　朱芾亭〔暮色〕，1940，第三回府展。

念和手法，是台灣水墨寫實的先河。

　　此外，出身牧師家庭，自幼赴日的陳敬輝，也是足以和呂鐵州等人並列的重要東洋畫家，尤以人物畫最具特色。一九三三年入選第七屆台展的〔路途〕一作，描繪幾個準備赴宴的少女，襯以牽著的狗和路旁提籃走過的小女孩，畫面在典雅中，有一份親切之感。府展之後，陳氏則以一些具有濃厚聖戰思想的作品參展。

　　其他個別表現突出而值得注意者，尚有：潘春源（1891-1972）、吳天敏（1897-）、徐清蓮、蔡雲巖、陳慧坤（1907-）、黃靜山（1907-）、蔡媽達、薛萬棟（1911-）等人。而東洋畫家中女性之多，也是台灣美術發展中頗為特別的一個現象。

　　相對於東洋畫的佳構湧現，西洋畫部日後成名的入選畫家，其重要代表作品，顯然大多產生於戰後；部分較值得留意者，如前提陳澄波。陳氏在東美研究科畢業後，即前往中國大陸發展，先後擔任上海新華藝專、昌明藝專西畫系教授

吳天敏〔秋〕1933，
膠彩，第七回台展。

蔡雲巖〔竹林初夏〕1935，膠彩，第九回台展。

兼主任，及國民政府重要美術職務（註43）。自台展
開辦以來，陳澄波每屆均選送多件作品回台參展，
並多次獲得特選及無鑑查的榮譽，一九三四年八屆
台展更獲得台展賞。不過當一九三二年陳進、廖繼
春等人獲聘擔任台展評審時，陳澄波以台籍畫家第
一位入選帝展的經歷，未蒙遴聘，心中頗不平衡，
為此特地寫信給他的老師石川欽一郎，石川也回信
勸他在藝術上努力，不必為短暫的聲名所煩惱（註
44）。一九二九年陳澄波以無鑑查名譽參展第三屆台
展的〔西湖〕，應是此時期頗具代表性的作品。這
件作品又名〔清流〕，曾在一九三一年再被畫家送
展上海市所辦第一屆全國美術展覽會。

　〔西湖〕一作，展現陳澄波此時深受中國傳統繪
畫影響的階段性思考，在色彩趨向單純及筆法富於
毛筆柔軟趣味之外，在空間處理上，也放棄西方空
氣遠近法或焦點透視法的運用，景物層層排列，由
下而上，一如山水畫法中的高遠式構圖。與此作類

蔡媽達〔姐妹弄唵蝶〕1930，膠彩，第四回台展。　　　陳澄波〔清流〕1928，油彩畫布。

黃早早〔林投〕1935，膠彩，第九回台展。

陳澄波〔橋〕193（
油彩畫布，家族收…

陳澄波〔我的家庭〕
1931，油彩畫布，
91×116.5cm，家族
收藏。

似而作平遠構圖者，則為隔年（1930）之〔橋〕。
陳澄波是一個熱情洋溢、感觸敏銳的藝術家，因此
隨著不同的居住地，作品也始終有著不同的風格表
現；而這種風格表現，並非全然是不自覺的。在居
留上海期間，他就曾在書信中表示要在倪雲林與八
大山人的作品中，學習線描與擦筆的技法（註45）。
他說：「我們是東洋人，不可以生吞活剝地接受西
洋人的畫風。」（註46）

　　陳澄波在上海的生活安定之後，便將家人接往同
住；一九三一年完成之〔我的家庭〕，正是此時生
活的忠實記錄。這件作品未在任何當時競賽性的展覽中出現，卻是此時期重要
的代表作之一。那位終生支持他的偉大女性——夫人張捷女士，被安排在整個
畫面正中央，一家人圍在一個幾乎畫成半圓形而非正常透視下橢圓形的桌面
旁，光線由兩邊向中央投射，猶如一種紀念碑式的金字塔型構圖；畫家拿著畫
具靠攏在一旁，家庭的重心是他摯愛而敬重的太太。陳氏日後返台，每每由故

李梅樹〔小憩之女〕1935，第九屆台展。

顏水龍〔汐波〕1935，第九屆台展。

李梅樹〔黃昏時〕1936，第十屆台展。

鄉嘉義北上台北，總是帶著棉被；他說：有牽手的味道（註47）。既是玩笑，也是真情。

台展西洋畫得獎作品日後傳世而受看重者，尚有李梅樹的〔小憩之女〕，是第九屆台展的特選台展賞；描寫一個悠閒坐在藤椅上翻閱各種西洋名畫集的女子；畫冊翻開的頁次，可以清晰看出是梵谷與雷諾瓦的作品，反映畫家本人的喜愛；而女性生活的片斷與情緒，也是畫家終生關懷描繪的焦點。另在第二屆府展特選推薦出品的〔溫室〕，仍是中上人家女性的生活描繪，黃、紫上衣顏色的對比，使畫面有著一種明亮、醒眼的效果。事實上，李梅樹對台灣女性的描繪，並不完全限於上層階級，如第八屆台展的〔切蕃薯的女人〕、第十屆台展的〔黃昏時〕，都能顯示出各種情緒、環境下的台灣女性形象，時而充滿洋風，時而洋溢土氣。一樣是對台灣女性的描繪，顏水龍也呈現

出另一多元的面貌，如一至八屆中的〔裸女〕、
〔Ｋ孃〕、〔室內〕、〔姬百合〕等作，是一個接受
西風輕拂的女性形貌，而九屆、十屆以原住民女性
為題材的作品，則展現畫家不忘本土文化養份的積
極用心，其原住民題材的作品，在戰後成為畫家的
重要代表面貌。顏氏先後留學日本、遊學法國，然
終生為推廣民間工藝而努力，是台灣畫家中以生活
實踐藝術的特例。

一種對台灣住民的深刻關懷，在洪瑞麟參展台展
的作品中，亦可得見。洪瑞麟在留學的時間上，介
於二〇年代與三〇年代之間，但其作風顯然已經脫
逸出純粹外光派的追求與實踐，而具備相當表現主
義的人性關懷。第四屆台展入選的〔微光〕，以細
碎卻紮實的筆法，表現一位坐於屋子角落的老者，
陽光自屋外投射在座前地面，有著一種歲月悠長、
舒緩不迫的心情。而獲第十屆台展台日賞的〔慈幃〕
一作，也是以一種逆光的手法，表現下層階級家庭
婦孺間的平靜生活。而描畫勞工生活的礦工系列，
為他在戰後贏得「礦工畫家」、「人道主義畫家」
的稱號，在第二屆府展的〔勞動〕一作中，早現端
倪。

顏水龍〔裸女〕1928，第三屆台展。

洪瑞麟〔慈幃〕，第十回台展台日賞。

日後成名的台灣第一代西畫家，雖然藉著台展而
攀達社會認同的高峰，然重要作品，並不見得均出現在台展之中，如陳植棋一
九二七年的〔夫人像〕，是日治時期台灣人物畫的經典，則完全是個人私下的創
作成果。

這件作品，一反作者慣常狂野的筆法，以一種沈穩冷靜的筆觸，刻劃了愛妻端
坐椅上的新婚形象。在一襲張開的漢人傳統大紅禮服襯托下，一個拘謹中透露
著堅毅、樸實的台灣女子，手執羽扇、身穿絲緞白衣，長筒白布襪下的雙腳，
穿著一雙似乎顯得特別大、裝飾有紅綠花樣的尖頭鞋。裙擺下端露出的竹製藤
椅，應是台灣特有的產物。

明亮的黃色地板，和紅禮服之後的深藍背景，儼如一個擁有景深布幕與聚光燈
效果的舞台；在這舞台上，包含了所有來自中國的漢人傳統、透過日本傳入的

陳植棋〔夫人像〕1927，油彩畫布。

西洋風，以及台灣原有的各式文化特質；精神上隱隱承傳了漢人民間「太祖、太媽」畫像的莊嚴儀式性。〔夫人像〕幾成一個時代的縮影，在各種文化衝擊下，盡其所能的吸收養分，卻又不至於失去自我，有著尊嚴，也有著包容。陳植棋應是日治時期新一代畫家中，最具文化自覺與反省的一位畫家。他不僅在生活上，以實際行動抗議殖民統治者不公的舉措，因此遭致學校退學處分（註48），卻贏得民族運動人士的尊重與支持（註49）；在創作上，〔夫人像〕亦足可作為台灣美術發展史上的一個重要碑記。然畫家短促的生命，一九三一年便以二十六歲英年早逝，毋寧是台灣文化史上的一個深沈遺憾。

台展時期，是台灣第一代西畫家表現相當精采的時期，就獲得大獎的比例言，台灣西畫家的人數大大地超越了同時期的日本西畫家，但由於這些獲得大獎者，主要是集中在美術留學生身上，他們反覆得獎的結果，在一九三八年改制府展後，悉數獲聘為無鑑查畫家，或是以推薦畫家身份參展，不再獲獎，由於後繼無人，因此，府展時期西洋畫部中，日籍畫家的得獎比例反而開始高過了台籍畫家（註50）。

台展時期的獎項，除特選外，以台展賞為最高榮譽，可獲一百日圓獎金，由主辦單位所頒，另台日賞是由台灣日日新報贊助，都從第四屆始；至於朝日賞，由台灣朝日新聞社提供，則始自第七回；府展後，只餘總督賞，台人無人獲此榮銜。

台展時期，台灣西畫家先後獲得台展賞者，計有廖繼春（第4屆）、李石樵（第5及第10屆）、陳清汾（第7屆）、陳澄波（第8屆）、李梅樹（第9屆）等人；李石樵另外又獲得台日賞（第4屆）、朝日賞（第7屆）各一次，廖繼春另獲台日賞（第5屆）一次，陳清汾則另獲朝日賞（第8屆）一次，算是台展中的大贏家。李石樵在日治時期的屢獲大獎，固有其基本藝術技法上的紮實功夫，但作品中所呈現的強烈本土人物氣息應不無關係，然這些作品，與他戰後多變的風格相較，反而算不上是一生的代表力作。

倒是非東美系統的陳清汾，出自日本二科會，作品亦在台展中多所斬獲，顯示台展審查品味的不完全封閉性。同為二科會系統的劉啟祥，在台展中未有特殊

劉啟祥〔黃衣〕〔坐婦〕1938，油彩畫布，日本二科會入選。

劉啟祥〔肉店〕1938，油彩畫布，日本二科會入選。

表現，但以其留遊學法國的經歷，一九三八年入選二科展的〔黃衣〕（一名〔坐婦〕）、〔肉店〕，以及一九三九年再度參展二科會的〔畫室〕等作，均流露出一種超現實的柔美、夢幻情調，是日治時期台籍西畫家較少見的殊異風格。

至於戰後主導全省美展主要走向的楊三郎，在台展中曾有三次特選紀錄，第九屆時，與李石樵同膺推薦畫家榮銜。其日治時期的代表力作，是作於一九三四年參展隔年（1935）第十三屆春陽展的一件〔持扇婦人像〕（一名〔台灣婦人像〕），強烈而明快的色彩對比，雖以穿著旗袍的台灣婦人為題材，但手持的羽扇和色彩、筆觸，均具一種拉丁情調的熱情。

論述日治時期以台展為主軸的台灣新美術運動，不應忽略或遺忘當年旅台或居台日人的表現。這些

劉啟祥〔畫室〕1939，油彩畫布，日本二科會入選。

楊三郎〔持扇婦人像〕1934，油彩畫布，十三屆春陽展
入選。

鹽月桃甫〔馬希特巴恩的山地姑娘〕1930，油彩畫布。

鹽月桃甫〔女〕，台展第十回。

鹽月桃甫〔少女讀書圖〕1953，油彩畫布，家屬收藏。

　　畫家或許在日後的發展中，未與台灣美術產生更密切的關聯，但其作品同樣呈
顯當年這塊土地的風土情貌，應仍是建構台灣美術史的一個重要面向。日籍畫
家以評審身份多次參展者，除前提石川外，尚有鹽月桃甫。就藝術教育的影響
言，石川的重要性，自是遠遠超越鹽月；但就藝術創作的深度與建構言，鹽月
比之石川，卻是有過之而無不及。鹽月以其脫逸外光派的思想，超越野獸派、
表現主義的畫風，常有形貌不同的探討，尤其對台灣原住民的描繪，也是當年
畫家中最為深刻的一位。如第四屆台展的〔馬希特巴恩的山地姑娘〕與第七屆

台展的〔泰雅族姑娘〕等，均具人物內在深度探掘的情感表現，其他屬於半抽象風格造型，也可以在第五屆台展作品中得見。

至於兩位東洋畫導師也是台展創始人與評審的鄉原古統與木下靜涯，對台灣「台展型東洋畫」的建構，有關鍵性的影響。使台展的東洋畫部，走出一條與帝展日本畫部頗為不同的道路。從正面言，這是一種建構，從負面言，則是一種拘限，但台展東洋畫之人才輩出、佳作湧現，或正是在當年有限的人力、物力條件下，鄉原與木下等人階段性作為適切發揮的作用使然。

所謂「台展型東洋畫」，是

鄉原古統〔山水圖〕，1928。

木下靜涯〔秋情〕，1928，第二屆台展。

一種觀察精確、描繪細膩、筆法繁密、構圖嚴謹，以線描、填彩為主要手段的重彩創作類型。前提郭雪湖、林玉山、陳進、呂鐵州等是此中翹楚，而當年日籍參賽者，亦多有類似表現，如首屆台展東洋畫特選的村上英夫（無羅）〔基隆燃放水燈圖〕，就與郭雪湖第四屆台展獲台展賞的〔南街殷賑〕有異曲同工之妙；而台展型東洋畫的極致發展，也逐漸跳脫師輩畫家如木下等人作品中僅存的一絲東洋文人氣，走向一種更接近於西洋畫法的方向，畫面構圖、取景、意境、筆法，幾與西畫無異，當時許多日籍參展者，如秋山春水的〔深山之朝〕（第6屆台展）、宮田彌太郎的〔待宵草〕（第8屆台展）等均是典型之作。同時也是基於東洋畫「西畫化」的影響，許多日籍畫家較之台籍畫家，更能深刻挖掘及表達台灣社會晦暗的一面及人性的掙扎，如前提宮田彌太郎的〔待宵草〕描寫的正是坐在屋前等待恩客上門的妓女姿態；而在西洋畫部中，千田正弘的〔賣春婦〕也對這些出賣靈肉的女性，有著深沈關懷與同情。台籍畫家寧可歌頌社會的光明面，或許也是一種基於民族尊嚴而有的考量。但對於置身於異族統

宮田彌太郎〔待宵草〕1934，第八屆台展。

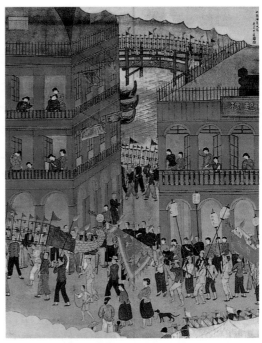

村上英夫〔基隆燃放水燈圖〕1927，第一屆台展特選。

千田正弘〔賣春婦〕，第三屆台展。

治下的台灣生民所遭遇的不公及委曲，缺乏積極的面對與回應，似乎也成為日治時期台灣新美術運動的一絲遺憾。

第四節 官展之外——個展、畫會，與回歸「祖國」

台展是日治時期台灣美術運動中，提供藝術家登上龍門的一條捷徑，但不是美術運動的全部。每年在台展之外，尚有許許多多藝術家個人的展覽活動，豐富了台灣日治時期的社會與文化生活；同時，至少從石川二度來台的一九二四年起，由新一代美術家所組成推展的畫會活動，也成為藝術家在每年大型展覽之外，彼此聯誼、研習，甚至推動社會教育的重要舞台，也是織構台灣新美術運動的重要網路。至於少數以回歸「祖國」的心情，前往大陸地區的台灣藝術

家，既激發了個人藝術創作的不同面向，也使台灣美術活動，輻射其影響力於更大的範疇。

明清時期，台灣社會本來就存在著許多文人組成的詩會、吟社，但以繪畫為中心組成的有組織的團體似未得見；倒是日人來台後，基於異鄉孤寂，及連絡情誼，在地方上開始組成一些以書畫研究為目的的團體，其中包括許多東洋畫的組織，如石川來台前後的「日本畫協會」、「黑壺會」等即是，但這當中仍未有台籍人士尤其是年輕人的參與。

到了一九二四年，石川二度來台後，基於政策的需要與支持，石川立即著手推動美術教育，「學生寫生會」的組成，是當年在正式課程之外最具體的作為，也是影響最為深遠的一項。當時參與這個寫生會的成員，以北師在學及畢業校友為主體，另又包括了一些校外的人士；同時為激發學生間相互研習的風氣，在石川主導下，後來更成立了台灣新美術運動中的第一個繪畫團體——台灣水彩畫會，畫會成員完全是石川學生，包括北師畢業及未畢業的校友，如：倪蔣懷、陳英聲、楊啟東、李澤藩、葉火城、李石樵，以及校外的張萬傳、陳德旺、洪瑞麟，和之後加入的藍蔭鼎等人。

台灣水彩畫會雖是台灣新美術運動的第一個團體，但由於是石川老師主導成立，因此彼此研習、聯誼的性質，仍大於向外推動、倡導的用心。

一九二四年底，由於北師台、日籍學生對畢業旅行的地點意見不同，再度引發大規模學潮，參與石川寫生活動頗力的陳植棋，在此事件中，遭到勒令退學的最嚴厲處分；幸好不久，他就在「文化協會」人士協助下，赴日留學，並順利進入東美西洋畫科。

進入東美以後的陳植棋，熱情洋溢的準備好好集結同時在東美的台灣美術留學生，尤其是就讀東美圖畫師範的陳澄波等人，進行籌組畫會的行動，以便推動台灣的美術活動，他們連畫會的名稱「春光會」，都已構想完成。然而當他們將這樣的構想徵詢學長黃土水的意見時，卻遭到堅決的反對，畫會組成之事，只得暫時作罷，此為一九二五年之事。這時黃土水已經多次在帝展得獎，並且結婚成家，有了工作的壓力，正接受台北魏清德的提議，開始準備為艋舺龍山寺製作〔釋迦立像〕。

一九二六年夏天，陳澄波與陳植棋自東美返台，在學長倪蔣懷的領導下，結合同為北師校友的陳英聲、陳承藩、陳銀用，以及石川的得意門生藍蔭鼎，在台北成立畫會，因成員人數為七，乃取台北近郊七星山之名為畫會名稱，稱為「七星畫壇」；七星是為北斗，乃群星樞紐之地位，成員有以此自我期許之意。

這是台灣新美術運動中第一個以年輕人為成員的自發性團體。同年八月，並推出首次畫展於台北總督府博物館，引起社會注目。十月，成員之一的陳澄波即以〔嘉義街外〕入選帝展，為台灣人以油畫作品入選之首次，更對畫會成員產生莫大激勵。「七星畫壇」每年展出，約持續了三屆，至一九二八年。

七星畫壇以台北七星山為精神象徵成立的同年，陳澄波（嘉義人）、顏水龍（台南人）、廖繼春（台中人）等三位東美校友亦組成「赤陽社」於南部，並假台南公會堂舉辦聯展，赤陽頗有與七星呼應比美的意味。這兩個畫會，在一九二八年，亦即台展設立的第二年，在東京正式合併，並擴大成員，組成「赤島社」——一個以「陽光照耀下的寶島」為名的台灣美術留學生團體。「赤島社」的成員，計有十三人：除東美系統的張秋海、顏水龍、陳澄波、廖繼春、陳植棋、陳承藩、陳慧坤、郭柏川、范洪甲、李梅樹、張舜卿等人外，亦包括京都美術工藝學校的楊三郎，以及一位並未留學，但始終以財力支援美術運動的重要贊助人，也是原來七星畫壇的領導人物——北師校友倪蔣懷。

「赤島社」的組成，事實上象徵的意義大於實質的意義，真正的活動，也僅於前兩年的聯合展覽；之後的沈寂，或許與熱衷於畫會活動的陳植棋生病並於一九三一年去世有關。然而也正是這一股私人力量的集結，凝聚了美術留學生的向心力，終於在一九三四年，改組成立台灣第一個足以和官展相比美的在野畫會——台陽美術協會（以下簡稱「台陽美協」），這個畫會持續活動到戰後，迄今不絕，是台灣歷史最悠久的畫會。

台陽美協的成立，起議於一九三四年年初，而於當年十一月十二日假台北鐵路餐廳舉行成立典禮。發起成員計有：顏水龍、陳澄波、廖繼春、楊三郎、陳清汾、李梅樹、李石樵及日人立石鐵臣等八人；其目的是在每年秋天的台展之外，另在春天舉辦一場展覽，以增加畫家發表的機會，並培養新秀。（註51）

為避免引起社會不必要的猜測，他們除發表正式聲明以澄清用意外，亦迴避邀請支持民族運動的政治人物如蔡培火和楊肇嘉等人參與成立典禮（註52），而日本政府除派員列席外，台展審查委員鹽月桃甫亦到場致賀，至於石川已在一九三二年離台返日。儘管如此，唯一的日籍畫家立石鐵臣，仍在日人猜疑的壓力下，在第二屆即行退出。

首屆台陽美展在次年（1935）假教育會館（今美國交流協會）舉行。除八個創始成員的四十一件作品外，又加上公募入選的作品五十六件，總共九十七件，這是台灣美術史上由民間主辦的最大一次美展。由於顧及社會對評審公平性的關心，台陽美展從第三屆（1937）起，開始將作品審查的過程公開，此作

法雖不在抗衡台展的評審方式，但已間接發揮制約台展評審公平性的作用（註53）。此屆作品並開始全島巡迴展出，稱作「移動展」。一九四○年（第六屆），邀請林玉山、郭雪湖、陳進、呂鐵州、陳敬輝及日人村上無羅為會員，將展出範圍擴展到東洋畫，脫離原本純粹西畫團體的性質；一九四一年（第七屆），再邀請學習雕塑的蒲添生、陳夏雨加入，成為西洋畫、東洋畫及雕塑三個部門，超越了當時府展仍為西洋畫、東洋畫兩部的格局。

台陽美協成立後，在成員各自忙碌的情形下，始終不曾中斷展覽，漸成氣候，也博得社會之認同；尤其在一九三八年的第四屆展出，為紀念台灣已故藝壇先進，乃同時舉辦黃土水與陳植棋的遺作展，更具意義。

然而，台陽美協一如成立時的初旨，是在秋天的台展之前，為裝飾台灣的春天而設；性質上，台陽雖是在野的，在藝術理念上，則與台展殊無二致。嚴格的說：台灣藝術的在野精神並未萌芽。

一九三八年，亦即台陽舉辦黃土水、陳植棋遺作展的那一年，甫剛在第二屆台陽展獲得推薦為會員的陳德旺、洪瑞麟、張萬傳等三人，同時宣佈退出台陽，理由是藝術理念不合。由於陳等三人均非東美系統，台灣藝術真正的在野力量，乃正式醞釀成型，作為主流力量台展與台陽展，終於有了挑戰的聲音。

洪瑞麟等人退出台陽之後，就在同年三月，結合陳春德、呂基正（原名許聲基），和雕塑家黃清呈等人，組成「ＭＯＵＶＥ美術協會」，並同樣假台北教育會館舉辦首展，頗有與台陽互別苗頭的意味。

ＭＯＵＶＥ源出法語，有行動或動向的意思。取名ＭＯＵＶＥ，似在反抗台灣畫壇歷來偏於靜態的外光派，同時也有以生活上的行動來取代台灣藝壇逐漸流於沈悶的創作風向；一如他們的「ＭＯＵＶＥ規約」所言：「吾等恆以青春、熱情、明朗為首要目標來互相研究。」（註54）

洪瑞麟在台展中的表現已如前述，含有強烈的表現主義意味和人道主義關懷，本與正統的外光派有所不同；張萬傳也是ＭＯＵＶＥ成立同年府展中唯一特選的台灣畫家，其作品也是在對形象的捕捉中，較偏向個人主觀意念的呈現，而不似外光派的冷靜客觀。陳德旺與洪、張，原均是石川在「大稻埕洋畫研究所」的學生，三人感情融洽，他們赴日的一九三○年代，正是日本社會陷入百家爭鳴的動盪時代，一九二四年關東大地震以來的東京，社會、經濟、政治、文化都面臨興替轉型的階段，在一九三○年代達於高峰；左翼思想彌漫，普羅美術運動也在前衛主義多元造型思考的掩護下，迅速發展。一九三二年，日本軍閥在中國東北發動九一八事變，而也在這一年，東美廢除台灣特別生及選科生制

陳德旺〔裸女仰臥〕1935，油彩畫布，第九回台展朝日賞。

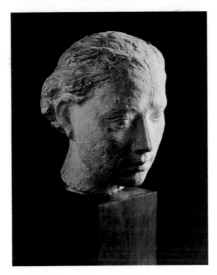

黃清埕〔面〕1938，
雕塑，20×20×
26.5cm，高美館藏。

度，增加了台灣學生入學東美的難度。陳德旺等人深受時潮影響，對野獸派之後的各種藝術思潮尤感興趣，因此進入二科會研究所研習，並深受影響。陳德旺曾在第九屆台展中以一件〔裸女仰臥〕獲得朝日賞，這件作品，有色面分割的意味，頗具畢卡索新古典時期的作風，然而此後的作風又多所改變，顯示其強烈探索的用心。可以肯定的一點：MOUVE的洪、張、陳三人，均具造型的思想與理念的探索，是其最大特色，不同於東美系統純粹形象色彩的形式捕捉。

MOUVE的其他成員，呂基正畢業於廈門美術學院，再留學日本神戶神港洋畫研究所及獨立美術研究所。陳春德是洪瑞麟帝國美術學校（今武藏野美術學校）的學弟，就讀圖案科，以水彩為擅長，後來以藝評成名；另一黃清埕，澎湖人，是唯一屬於東美的MOUVE成員，其人才華洋溢，創作自由，加入MOUVE時，仍為東美三年級學生。第二年（1939），黃氏以一件人物塑像和陳夏雨同時入選帝展；再隔年（1940），又入選日本雕刻家協會年展。一九四一年，曾在台南公會堂舉行首次個展，有雕塑、有油畫，受到地方人士的大力支持。從他一九三八年參展首屆MOUVE聯展的雕塑作品〔面〕觀，其捕捉印象主義的顫動之感，迥異於黃土水、陳夏雨等人偏向古典寫實的風格。一九四二年年初，陳氏接受北平藝專之聘，擬前往任教，先行返台準備，不幸輪船遭遇轟炸，與夫人同時蒙難，年僅三十一歲。

MOUVE採不定期、不限人數的隨機性展出，成員亦時有流動；其中陳春德被台陽吸收，和呂基正同在第二年退出；另加入陳夏雨及台南的謝國鏞。之

後，陳夏雨又為台陽吸收。一九四一年，日本與西方國家交惡，忌用洋文，ＭＯＵＶＥ之名被通令取消；成員乃重新組織，再加入曾於一九三八年同時退出台陽的顏水龍，及甫自東美雕塑科畢業的范文龍（范倬造），與日本東邦美院的台中人藍運登，將畫會改名「造形美術協會」，直至戰爭轉烈而與台陽同時暫停活動。不論是ＭＯＵＶＥ，或改名之後的造型美協，這些成員在艱辛的環境寫下的一章史頁，即使未見成熟，仍是台灣美術史上值得一書的在野精神，藝壇活力的象徵。而民間畫會的組織，也延續至戰後，成為年輕人在保守的美術學校和官展制約下，追求美術現代化的重要管道與手段。

除參與團體性質的畫會展覽之外，藝術家個人的展出，也是日治時期台灣新美術運動的一項特色。清代嘉慶中期之後，台灣文風日盛，唐山名家「載筆來台」鬻書售畫的情形，即使延至日治後期，仍可得見；甚至本島畫家，南人北上，北人南下，採現場揮毫方式，「以供同好」的情形，在日治時期，也始終熱絡。但現代形式的展覽活動，應是起於日治中期的一九一〇年代。所謂現代形式的畫展，即在性質上，逐漸增加學術研究的成分，現場揮毫的示範表演與明白標舉賣畫的商業行為則被刻意的降低。

現代形式的個人展覽活動，其最早的確切時間，尚難認定，但資料顯示，至少在一九一四年（大正3年），當時在台的石川欽一郎，即邀請日本著名水彩畫家三宅克己，展覽於台北鐵道旅館，包括總督佐久間在內的社會名流政要，均前往觀賞（註55）。此後陸續有日本本土畫家來台展覽，其中尤以旅行寫生展為最多。

台灣新美術運動中崛起的新一代藝術家，最早有個展記錄者，應為楊三郎，他在一九二六年八月，假總督府博物館，舉行個人油畫展（註56）；此時，楊氏仍在關西美術學校就讀中。隔年（1927），台展開辦，新一代藝術家舉辦個展，亦漸成為風氣。一九二七年舉辦個展者，有陳澄波、黃土水等人，地點均在總督府博物館，展覽結束後，陳澄波展品再移往嘉義公會堂，黃土水展品則移往基隆公會堂，繼續展出。

此後陸續舉辦個展者，又有陳清汾（1928於博物館、1932於總督府）、何德來（1928於新竹公會堂）、郭柏川（1928於台南公會堂）、陳英聲（1928於大稻埕蓬萊閣）、陳植棋（1929於台中行啟紀念館）、顏水龍（1929於台中和台南公會堂、1933於台北教育會館）、林錦鴻（1931於彰化第一公學校）、劉啟祥（1932於台北日日新報社、1937於台北）、呂鐵州（1932於總督府舊廳社）、楊三郎（1932於總督府舊廳社及台中公會堂、1934於台北教育會館）、張啟華（1932於

高雄婦人會館）、郭雪湖（1933於台北日日新報社、1934於台中圖書館、1936於台灣日日新報社、1937於嘉義公會堂、1938於台中中央書局、1940於嘉義公會堂）、林玉山（1933於西螺公會堂、1934於台灣日日新報社、1936於嘉義市公會堂）、林克恭（1935於台北）、黃水文（1936於羅山信用組合會講堂）、洪瑞麟（1936於台北教育會館）、蘇秋東（1936於基隆市壽公學校）、楊啟東（1937於台南公會堂）、許深州（1934於桃園）等。從這些基本名單中，可以窺見：日治時期台灣新一代美術家個人畫展已成風氣，其中不分西洋畫、東洋畫或雕塑，同時，全島南北也逐漸形成一些可以持續展覽的公共場所。

除了本島的展出外，此期間前往島外展出的藝術家，亦復不少，如：王悅之一九二九年、郭柏川一九三八年，分別展於北平，楊三郎一九三〇年展於福州、香港、廣州，一九三五年展於廈門，一九四〇年展於廣東，劉啟祥一九三六年展於東京銀座，藍蔭鼎一九三九年展於羅馬、一九四〇年展於東京，郭雪湖一九四三年展於廣東等，這些海外經驗，顯示日治時期台灣新一代美術家活動的範疇，其中多人擁有大陸經驗，尤其值得注意。

日治時期，相對於少數幾位繼續遊學巴黎的藝術家外，另有幾位在留學日本之後，便一心回歸祖國、奔向大陸的台灣第一代西畫家，在日後的藝術上，呈顯出頗為明顯而殊異的特色，成為台灣新美術運動中的另外一個重要面向。

幾位回歸「祖國」的藝術家，包括王悅之、陳澄波、郭柏川、張秋海、陳承藩，及藝術理論家王白淵。

關於陳澄波上海時期的生平及作品，文前已有論及。此處再就王悅之等人作一探討。

王悅之原名劉錦堂，台中人，如前所述，他和黃土水是最早一批由台赴日的美術留學生。一九二〇年，東美未畢業，首次赴大陸，受國民革命熱潮激動，認國民黨元老王法勤為義父，乃改名。一九二一年，東美畢業，再入北京大學文學院學習，並任國立北京美術學校西畫教授（註58）。

一九二二年，與李毅士等人創「阿博洛（Apollo）學會」，為一研究西畫的美術團體，並創「阿博洛美術研究所」招收學生，教授西畫。先後擔任北京大學造型美術研究會導師、北京政府僑務局顧問、台灣研究會會長、國立西湖藝術院西畫主任、全國美展籌備委員、私立京華美專校長，兼北平大學藝術學院（後國立北平藝專）教授，一九三二年創設私立北平藝專經教育部立案通過，任校長。一九三七年三月去世，年四十三歲。王悅之以追求東方式的油畫為職志，並在作品中不時傳達出對南方故鄉台灣及其生民的深沈懷念與關懷。一九二〇

王悦之〔鏡台〕1922～23，油彩畫布，36×23cm。　　王悦之〔搖椅〕1922～23，油彩畫布，105×76cm。

年代初期，作品以古典主義手法，表達家居女性的心情，用色趨於統一，在同
色系中有豐美的層次變化，予人以東方水墨的聯想，也有東方家庭木質家具古
老、溫潤的感覺，如〔搖椅〕(1922-23)、〔鏡台〕(1922-23) 等作。俟一九二
○年代末期，作品中的東方情愫更為濃厚，畫幅採取一如國畫立軸的形式，構
圖及畫面語彙也取材自中國傳統，如端坐芭蕉樹下修行靜坐的自畫像〔芭蕉圖〕
(1928-29)，如雙手抱膝坐於中國式庭園中，舉頭遙望燕子南飛的女子之〔燕子
雙飛圖〕(1928-29)，又如描寫年輕夫妻二人在凌亂、窄小的居室中，煮食待膳
的〔亡命日記圖〕(1930-31)，最後則是以關懷東北事件為主題的〔棄民圖〕
(1934)，描寫一個年老男人，雙手柱持拐杖，雙腕各挽著一個裝盛食物的竹
籃，上方再以毛筆書寫「棄民圖」三字，一如國畫之題跋，取名「棄民」，既是
直指東北棄民，另亦暗喻故鄉台灣。此外也有以佛畫西方三聖形式作成的〔台
灣遺民圖〕(1934)，以油彩畫在細緻的絹布上，三位穿著幾何紋飾旗袍的赤足
女子，兩邊二人，雙手合十默禱，中間一人，一手捧著一個地球模型於胸前，
另一手自然下垂，手心向外，呈現出手掌心上的一隻眼睛；畫幅上方正中，再
鈐以「台灣遺民」四字之方形印章一枚，這幅頗具宗教象徵意涵的作品，是王
氏代表作之一，將其對台灣無限的祝福，化為一種宗教式的冥想與祝福 (註59)。

王悅之〔芭蕉圖〕1928～29，油彩畫布，176×67cm。

王悅之〔燕子雙飛圖〕1928～29，油彩畫布，180×69cm。

王悅之〔亡命日記圖〕（雙幅），1930～31，油彩絹本，185×144cm。

王悅之〔棄民圖〕1934，油彩畫布，122×52cm。　　　　王悅之〔台灣遺民圖〕1934，油彩畫布，183.7×86.5cm。

　　日治時期台灣美術運動的藝術家，凡留在台灣本島者，終生以表達地方的風土特色為追求，在文化方面的思考相對地顯得薄弱，反而是這些前往中國大陸的藝術家，一方面在作品中滲入一種形上意義的追求，另方面也在中國美術現代化的大時潮中，思考「油畫中國化」或「油畫東方化」的巨大課題。陳澄波如此，王悅之如此，郭柏川亦復如此，相對於徐悲鴻的以歷史主題入畫，相對於林風眠的取材古裝仕女人物，台灣藝術家直接取材現實，仍具強烈東方性格，實屬更為成功之表現。

　　郭柏川係一九三三年自東美畢業，一九三七年始赴大陸，郭氏前往之年，王悅

之恰於同年去世。郭柏川任教北平師範大學和國立北平藝專，與黃賓虹等國畫家遊；一九四〇年因與日籍教師不合而辭職，一九四二年擔任私立京華美校教授兼訓導主任，同年（1942）梅原龍三郎至北京，郭氏深受其影響；次年（1943），開始試作紙上油畫。郭柏川試圖在宣紙上作出具有中國透明色彩特質的油畫效果，他從北方建築的彩繪擷取靈感與依據，也從古代，尤其宋代的陶瓷釉色中吸取技巧與效果，在逸筆草草、強調線性筆觸的同時，郭柏川逐漸提煉出一種精粹豐美兼而有之的中國式文人油畫（註60）

張秋海、陳承藩也都是北師校友，留日後分別居留日本一段時間，期間亦短暫回到台灣，之後先後赴大陸經商、教學，未再回到台灣。二人雖均畢業於東美，但日後均以教學為主，在創作上較乏成績。倒是從事理論建構的王白淵，始終熱心於文化運動的推動，一九二七年首屆台展開辦，他便在《台灣民報》發表一篇宣言式的短文，明白標舉自己民族主義的立場，倡導思想運動與政治運動，開始受到日本警察機構注意。一九三二年，他在東京參與留學生的文化、政治活動，組成具有左翼色彩的「台灣文化會」（Taiwanese Cultural Circle），並因此遭到搜查及牢獄之災。次年，又另組「台灣藝術研究會」出版《福爾摩沙》專刊。專刊出版一期後，王氏即往上海任職美聯通訊社之翻譯工作，並兼任於上海美專教授圖案學，由於其言論涉及抗日，又遭日軍非法逮捕，押

郭柏川〔故宮〕1939，油彩畫布，53.5×65cm。

郭柏川〔岫出層巒〕（旗山）1954，油彩宣紙，29×39.5cm。

郭柏川〔荔枝〕1969，油彩宣紙，33.5×40cm。

返台北，至一九四三年六月獲釋，王氏以其長期關注台灣藝文活動及思想文化走向，在戰後寫成第一篇日治時代的台灣美術運動史，是台灣早期最重要的藝術理論工作者，著有《蒜之道》等書（註61）。

第五節 日本時代的台灣建築

一、新建築之發展背景

　　日人治台初期，曾經過渡性的短暫使用清朝所留下的各種建築，可是為了更有效率的行使統治權，日人很快更改清代舊有之行政區域，劃定新的行政區劃，接著便展開新的建設，以期塑造一個與前清截然不同之實質環境。一開始，日本殖民政府對於都市環境的態度是從衛生觀點著手。清光緒二十五年（1899，明治32年），台灣總督府發佈《台灣下水道規則》及其施行細則，冀由統一市街下水道設施，保持衛生品質。清光緒二十六年（1900，明治33年），台灣總督府再發佈《台灣家屋建築規則》，七年之後公佈實施施行細則，其重點乃是新建築之興建必須經過核准，同時也授權政府可以把不良之建築拆除。

　　從建築之觀點來說，日治之始到一九〇八年（明治40年）年間台灣建築發展並不積極，都市計畫雖已展開，但建設也未見熱絡。此時由於政局尚不穩固，無暇亦無資金作非必要之建設投資，新建築均是為了使新都市能更有效之運作之基礎性公共設施及關係人民基本生計之政府相關設施，例如官署、測候所、市場、醫院、車站及金融機關等。為了積極的掌控台灣，日本也在台灣開始營建各種便於控制人民之警政刑務設施、警察設施及軍隊永久軍營。初期的教育設施也逐步出現，不過一開始主要是為日人所建。另一方面，日人為了宣揚日本本土宗教及武道所興建之神社與各種演武場也陸續出現。

　　就式樣而言，日本治台之初，官方所建之新建築與與台灣原有建築幾乎完全不同。一種是日本本土建築及其衍生之型，應用這類式樣的建築以神社及武德殿為主。另一種則是應用日本建築師習自於西方的模式。日本於明治維新時不僅從西方學到各種政經法律制度，也學得一套新的都市與建築觀念與手法，甚且重金聘請西方技師到日本本土執業與任教。當日本人到台灣後，很快的就把他們習自西方，認為是心目中理想的西方式樣以及帶有日本色彩之式樣移入台灣，只是一開始因襲者多，創意者少，因此可將此期稱為「因襲」期的建築。

　　一九〇八年（明治40年）對台灣而言是一個嶄新的年代，西部縱貫鐵路的全線通車宣告了台灣西部邁向一個全面的開發階段，城鎮間之距離縮短之後，各

種建築思潮及式樣之流傳與影響更是快速。各城市的「市區改正」也於一九一
〇年代全面性的展開，寬廣的街道使新建築得以配合都市的發展而立，不只是
整條街屋可以同時形成，都市的節點也使公共性建築有更完善之腹地，新市區
的發展更提供如學校般需要大片土地之設施更多的建設空間。再加上受過西方
建築專業知識的日本技師大量來台，使得建築之發展快速成長達到日治時期最
興盛之時期。福田東吾、小野木孝治、野村一郎、近藤十郎及森山松之助等剛
從學校畢業不久的年輕建築師滿腔熱血的投入官方建築設計主流總督府的營繕
工作，也創造出極為出色的建築成果。當然當時台灣政治與社會已十分穩定並
且對各種不同類型機能之設施有所需求，才能使建築如此順暢的發展。

在一九一〇年代與一九二〇年代初這段蓬勃發展之時期，以各式各樣的西方歷
史式樣建築所佔比例最多，與前期（因襲期）相較，此期之設計者多為專業建
築師。因為曾經在日本受過比較嚴謹之偏西方式的專業建築教育，這些建築師
在設計策略上多會去遵照西方歷史建築之空間構成及造型元素，因而呈現出一
種型制化（typological）的特色。換句話說，儘管這時候所建之建築類型與風格
相當多樣，但是在比較重要的公共建築上，我們卻可以看到一些源自於西方歷
史式樣建築之共同構成，因而我們可以將此段期間之建築稱為「型制」期之建
築。

一九二三年（大正12年）日本關東大地震，對於日本本土現代建築之發展造
成革命性的影響。以磚石為主之西方歷史式樣建築大量震毀，促使了日本建築
師開始認真的檢討現代建築之發展該是何去何從。當時現代建築正在西方崛起
並盛行，其自由構成與新建材之應用很快地就被日本建築師引入，台灣自然也
在這個大脈絡下開始出現「新」的建築。另一方面，鋼筋混凝土的應用使得建
築思潮更容易從歷史式樣中解放出來，而現代建築之「進步」象徵也使得知識
份子趨向於去接納之。因而繼型制期各種西方歷史式樣於一九一〇年代在台灣
廣為流行後，一九二〇年代中期以後台灣就開始出現人們心目中的現代建築。
在這段期間所建之建築基本上都有擺脫西方歷史式樣建築，特別是正統古典語
彙之傾向。因為求變轉新似乎是這些建築共同的特徵，所以我們可以將之稱為
「轉型」（transformational）期之建築。

一九三〇年代下半，日本向外擴張之情況日益增強。一九三六（昭和11年）
九月，預備役海軍上將小林躋造出任台灣第十七任總督，隨後之第十八任總督
長谷川清及第十九任的安藤利吉也分別為海軍上將與陸軍上將。台灣總督在經
歷幾任文官後復由武官出任一事也明白地透露出台灣在日治末期之軍國特質。

一九三七年（昭和12年）七月七日蘆溝橋事變，中國開始抗日。一九三九年（昭和14年），第二次世界大戰全面爆發，日本對台之政策再次發生重大的改變，「皇民化」、「工業化」與「南進基地化」成為此時非常重要之政策。一九四〇年（昭和15年）七月，日本近衛文磨組閣，當時的外相松岡洋右首度提出所謂的「大東亞共榮圈」的想法，台灣於日本向外擴張之野心版圖中的地位更顯重要。在建築發展方面，雖然此期現代式樣建築仍然會不斷的出現於一些建築之中，但台灣建築發展事實上是籠罩於軍國意識型態之陰影之中，除了各種工業建築與軍事建築外，比較重要的公共建築如果不是在式樣風格上特別去強調與日本皇國之關係外，就是建築本身之機能是軍國意識型態下之產物，在這段因軍國思想領導所產生之建築，我們可以通稱其為「軍國」期之建築。（註62）

二、日治時期建築的西方意識

（一）洋風建築

西方歷史式樣原有相當嚴謹的體系，然而在日人治台前期，經濟狀況還不是很好，也無足夠受過建築專業之日本建築師到台灣，因而呈現出的建築與標準的西方歷史式樣建築原型仍有一段明顯的差距，許多建築只是沿用日本傳統建築之木構造方式，再於式樣上求取變化，以創造出西方意象之建築。所謂的「擬洋風」與「和洋折衷」建築是此時數量最多之種類。從建築發展的角度來說，從一種建築體系到另一種建築體系必然會經過一段過渡期，洋風建築就是台灣建築從閩南系統到純正西方歷史式樣建築中的過渡，因而呈現的是「意象」重於真正「建築構成術」之情況。事實上日本本土之現代建築發展初期也曾經出現數量頗多的洋風建築，然後再於這個基礎上繼續演進為標準的西方式樣。台南測候所（1898，今台南氣象站）、舊台南驛（1900，今台南火車站前身）、桃園廳舍（1904）、花蓮港廳舍（1907）及為了慶祝縱貫鐵路通車所建之台中公園雙庭（1908）等為比較有名者。和洋折衷建築在構成上基本與洋風建築相似，只是加添了日本建築之色彩，桃園驛（1901）是為代表。

台中公園雙亭

（二）西方歷史式樣建築

　　一九一〇年代，引用西方歷史式樣建築也隨著受過專業建築訓練的技師來到台灣。雖然通稱為歷史式樣建築，實際上這些深受西方建築風格影響之建築尚可歸納出兩個主要源頭，其一是來自於歐陸之歷史式樣，包括有文藝復興式樣、巴洛克式樣、仿羅馬式樣、簡化哥德式樣、馬薩式樣、布雜式樣及新古典式樣等；其二是來自於英國維多利亞時期英格蘭磚造建築，包括有紅磚自由古典式樣（或稱辰野金吾式樣）、紅磚拱廊式樣等。第一類之建築在式樣上比較嚴謹，元素之取用及組構之方式通常遵循西方標準之作法；第二類之建築相對的較為自由，因而在式樣上相當活潑多樣。換個角度來看，受歐陸影響的建築帶有濃厚的古典宮廷色彩，恍如歐陸油畫之華麗；受英國維多利亞時期紅磚建築影響的建築則浪漫主義色彩較濃，可比英國水彩畫之清新。一九一〇年代適逢日本大正盛期，台灣日治時期的西方歷史式樣在經過初期之發展後，逐漸綻放出美麗的花朵。幾乎是重要的公共建築莫不披上西方歷式樣的彩衣，當然專業建築師的參與再加上技術日漸成熟的本地工匠終於造就了許多甚至連日本本土建築也比不上之建築佳作。

1. 英格蘭維多利亞紅磚建築之影響

　　在西方歷史式樣中受英國維多利亞建築影響的幾種紅磚建築中以所謂的自由古典式樣為最主要之風格，由於這類建築在日本本土是以留學英國的辰野金吾為代表人，因而有人亦稱之為「辰野式樣」。此類建築基本上為磚造或混凝土加強磚造，而且應用白色水平帶與磚材共同成為立面上主導元素之一。台北台灣總督府專賣局（1913，高塔1922，今公賣局，總督官房營繕課）、台北帝國大學病院（1916，今台大醫院舊樓，近藤十郎）、台北台灣總督府（1919，長野宇平治，今總統府）均可算是台灣日治時期經典建築之作。其中經由公開競圖選出的總督府在興建完工之後，中央高塔不但是當時台北最高之建築，亦是台灣當時最高權力機構之象徵，為型制期最具代表性之建築。除了辰野式樣外，在型制期台灣還有一批紅磚或加強磚造建築，它們在式樣上與正統的西方古典建築明顯的有

台北台灣總督府

一段差距。雖然這些建築會混用西方歷史建築元素，卻都沒有明顯屬於任何式樣之主導元素。使用此式樣之建築則以學校、小型之公共建築及小型官宅為主，高雄中學校（1922，今高雄中學）及台南師範學校本館（1922，台南師範）

是為此類。

2. 歐陸古典系統歷史式樣建築之影響

　　與各類磚造建築相較，台灣日治時期各種依歐陸古典系統，特別是法國之第二帝國式樣建築所建之公共建築則是相對比較嚴肅，透過厚重的石材及正統的西方古典語彙之模彷與應用，這些華麗的建築比紅磚建築傳達了更強的威權特質。當然倘若依標準的西方眼光來説，許多建築中有些語彙並不標準，但通常這是建築式樣從發源地移殖到其他地區時一種共同之現象。台北總督府博物館（1915，今省立博物館，野村一郎、荒木榮一）是可以説是具有文藝復興風格的，它的特色乃是嚴謹但創造性的應用古典建築元素與構成原則。與總督府博

台北總督府博物館

台南地方法院

物館的嚴謹相較，日治時期有些建築雖然也是使用古典建築元素（常為古典柱式）作為主導元素，但其常有雕塑修飾或比例被扭曲（誇大或壓縮）以造成更具動力及戲劇化效果。裝飾明顯增加及使用曲線也是這些具有巴洛克風格建築之特徵之一，歸屬於這類的建築包括有台南地方法院（1912，森山松之助）。

　　馬薩式樣（Mansard Style）是流行於法國第二帝國時期之建築式樣，其要特徵乃是建築為對稱方塊量體構成並且有突出中央翼及出挑支稱式屋簷。馬薩式屋頂（Mansard roof）乃是其註冊商標，一般為雙坡形式，頂部基本上有頂飾，屋面則鋪紋樣石板瓦，常見形為魚鱗、六角。屋面於閣樓部份則常開牛眼窗及老虎窗，屋身則多為古典裝飾語彙。由於馬薩風格具有強烈的紀念性，因而也被廣泛的應用於官方建築之上，與自由紅磚式樣同為型制期之兩項數量最多之建築風格。台南公會堂（1911，今台南社教館）、台北賓館改建（1912，野村一郎）、台中廳舍（1913，今台中市政府）與台南廳舍（1916，今國立文化資產保存研究中心）都屬於此風格之作。

3. 非古典系統歷史式樣建築之影響

台灣日治時期型制期的建築到了一九二〇年代中期以後開始出現了幾種非古典系統之式樣，而且廣為流傳。在這些非古典系統之式樣中以中世紀之仿羅馬與簡化哥德式樣以及異風式樣為多。仿羅馬式樣之建築數量並不多，以學校建築較常見，其乃因學校企圖以中世紀之語彙來塑造一種學術氣氛。台北帝國大學文學部（1928，今台大文學院）、台北帝國大學圖書館（1929，今台大圖書館）及台南第二中學講堂（1931，今台南一中小禮堂）是為代表。在這幾座建築中，倫巴底帶（Lombardic Band）、盲拱、複合拱圈、圓拱開口部以及中世紀柱頭或籃式柱頭為其共同之特徵。台北高等學校本館（1928，總督府官房營繕課，今師範學院行政大樓）以及台北高等學校講堂（1929，總督府官房營繕課，今師範學院禮堂）均使用了簡化哥德風格。

所謂的異風式樣（Exotic Characteristics）建築，乃是指建築中所應用了埃及、印度、馬雅、印地安及拜占庭等非西方哥德及非希臘羅馬古典系統之元素。這些異風建築在構成上較自由，而應用較多的則是銀行與宗教建築。台北信用組合（1927，今合作金庫）、台北放送局（1930，栗山俊一，今公園路燈管理處）、勸業銀行台北分行（1933，該行建築課，今土地銀行）、勸業銀行台南分行（1937，該行建築課，今土地銀行）、台中彰化銀行本店（1938，白倉好夫）均可以歸納於此類。這些建築中有的很明顯的可以發現其異風之處，有些建築雖然乍看之下有西方古典系列之構成，可是細看之下則可發現其於外貌上應用的是屬於埃及的棕櫚葉柱頭。

台南廳舍

台北帝國大學圖書館

台北高等學院講堂

三、日治時期建築的日本意識

勸業銀行台北分行

桃園神社

台南武德殿

(一) 傳統日本式樣建築

作為一個殖民者,日本政權在統治台灣之後,當然不會放棄引入各種日本文化,也因而在不同時期,以傳統式樣及構造方式興建神社之舉仍然繼續存在,而日本神社數量之逐漸增多也顯現出日本殖民者意圖在台灣廣佈日本文化之心。桃園神社(1938,春田直信,今桃園忠烈祠)是唯一被保存下來的一座,精美樸素之木構造頗具唐朝風格。此外,日治時期也有不少依傳統日本寺殿建築之空間與造型構成興建之日本寺廟與武館,鎮南山(圓山)護國臨濟禪寺(1912重建)屬前者,而台南武德殿(1936)則為後者。另一方面,日本傳統民居式樣也持續出現於各地宿舍、旅館、料理店及溫泉浴場。而為了接待皇太子一九二三年訪問台灣,台灣也曾於各地興建行館,基本上也多為傳統民居式樣,高雄壽山館及角板山貴賓館均是很好的例子。

(二) 民族意識型態與日本古典式樣新建築

因現代主義之崛起而退居次要角色之古典主義思潮在平靜了幾年之後,又於二次世界大戰之間復辟,其主因乃是當時盛行的民族政治意識型態。這種現象在崛起於此時之極權政府(義大利、蘇聯和德國)中顯得特別的明顯。在亞洲方面,日本之建築界也於一九二○年代及一九三○年代,到處瀰漫了到底要選擇國粹主義之古典式樣或是國際主義之論辯,以鋼筋混凝土建造日本各類傳統式樣之風氣也隨之在此期間展開,台灣於一九三○年代中期以後也開始出現帶有濃厚意識型態之日本古典式樣新建,其中幾個重要之建築是集中於高雄地區,這當然與高雄在當時被日本視為南進東南亞與太平洋島嶼之最主要基地有直接的關係。

所謂的「帝冠式樣」建築其實是源自於下田菊太

郎之對大正年間日本國會議事堂競圖作品提出該採用「帝冠併合式」而來。就建築構成而言，這種式樣是指基礎及屋身採用西方古典建築形式，而屋頂採用固有的紫宸殿式樣或內宮外宮式樣，其他各部則取各類建築之長經消化後合併使用之建築。在這種態度之下，一棟帝冠式樣的建築通常會同時兼具日本大傳統屋頂及西方古典建築之屋身與語彙。在台灣，真正發展成較成熟之作是高雄市役所（1938，前高雄市政府，今高雄歷史博物館）與高雄驛（1941，鐵道部改良課，今高雄火車站）。

高雄市役所中央塔樓日本式四角攢尖頂、頂尖寶瓶、屋簷鋼筋混凝土仿木構架之斗口元素以及建築兩端較小之四角攢尖頂均是日本古典建築語彙之表達。除了外貌上有帝冠風格外，此建築室內中央門廳之柱子基本上亦很明顯的為日本傳統木構架與西方柱式之混生體，柱頭部份尤其特殊，可見到木構架之雀替構件與西方建築中之葉飾之結合，是為標準的帝冠柱式。高雄驛在攢尖頂下二層部份正面像傳統日本建築之作法以博風面朝外，在日治時期台灣建築中並不多見。門廳內之四根大柱亦為帝冠式樣，與市役所一樣是混用了類似西方埃及之棕櫚葉柱頭與東方之雀替元素，其上為藻井處理，亦見東方建築風格。

高雄市役所

台灣現代建築界中另外一項日本古典式樣新建築乃是所謂的「興亞」式樣建築，此種式樣乃是自國粹主義在日本抬頭，日本軍國主義向外擴張後，在日本本土及海外佔領區以日本趣味加之鋼筋混凝土現代屋身後形成之建築。當然所謂「帝冠式樣」及

產業金庫高雄支部

「興亞式樣」其出發點並不相同，但是其於建築構成上之本質從某個層面上而言差異並不大。主要的差別在於前者強調是日本趣味之大傳統屋頂加上西方古典建築之基座及屋身而後者則是加上較簡化之現代式屋，不過此差別有時是極難分的十分清楚。在台灣方面，產業金庫高雄支部（1940年代初）是為代表。本建築雖然沒有帝冠式的大屋頂，但是在所有面臨街道部份之屋簷簷口卻都有日本傳統瓦面。雖然整棟建築中也尚出現一些簡化的西方建築線腳，但建築量體之處理卻是比較傾向於現代建築之屋身。除了上述兩種式樣外，一九三〇年代中所興建之高雄州廳（1931，高雄州土木課）及台北高等法院（1934，總督府

台北高等法院

台灣護國神社

官房營繕課，今司法大廈）則也別具特色。這兩座建築基本上都有西方歷史式樣建築之構成，但卻都有局部之日本趣味裝飾及變形之日本屋頂，有些日本學者將之稱為日本趣味建築。

（三） 內涵質變的傳統日本式樣建築

民國二十六年（1937）以後，台灣雖然是處於一種戰爭體制之中，各種傳統日本式樣建築仍然持續的出現。就建築之構成而言，這些建築與以前之同式樣建築並無多大差異，但是在機能本質上，卻因為軍國意識型態之導入而使建築之本質產生變化，使單純的傳統建築沾染上政治之氣氛。日本據台之後在台灣普設神社以宣揚其神道主義，祭祀之神以天照大神、大國魂命、大己貴命、少彥名命及能久親王為主。然而一九二八年（昭和3年）落成之建功神社卻開始把因公殉職之軍人與公務人員納入供奉之行列，其性格與日本本土之招魂社頗為類似。一九三七年（昭和12年）中日戰爭後，日本政府更企圖藉由神道之崇拜來表彰忠烈，激發軍國及愛國思想。一九三九年（昭和14年）三月，日本本國各地之招魂社改為護國神社。在台灣方面，則由總督府在台北大直（今圓山忠烈祠址）創立一「台灣護國神社」，一九四二年（昭和17年）年五月完工。在台灣護國神社中所供奉的有為日本殉職中與台灣有關之人，包括有中日甲午戰爭時病死於彰化之陸軍少將山根信威等人。在建築上，台灣護國神社之規制相當完備，拜殿、祝詞殿及本殿一應俱全。

除了護國神社之設立使台灣神社之內涵與日本本國之靖國神社有了內容上之呼應外，台中神社亦於一九四〇年（昭和15年）改建，並且與新竹神社於一九四二年（昭和17年）十一月同時昇格成為國幣小社。在此之前，台灣只有台北之台灣神社及台南神社屬於格局較高之官幣神社，可以推展政策事宜。配合一九四一年（昭和16年）四月開始的皇民奉公運動，台灣總督府藉由台中及新竹兩神社之昇格，增加了兩個可以推行皇民化運動之中心。此外台灣神社也配合大

肆整修，於一九四四年（昭和19年）六月十七日於台灣始政四十九週年當日，改稱為神社中最尊貴的稱號，成為「台灣神宮」。神社之昇格與改名，在日本神社中並不是一件簡單的事，因而台中、新竹與台灣神社社格之改變發生於太平洋戰爭轉趨激烈之時，與日本當局希望藉此賦與神社更高之皇國權威，強化思想中心以扭轉戰力有必然之關係。

　　一九三七年（昭和17年）日本為了配合戰爭之需，於九月開始實施「國民精神總動員運動」，竭力推廣所謂的「八紘一宇」及「舉國一致」之精神。台灣因其南進基地之特色，所以推廣國民道德以貫徹神道精神及皇民化之效為日本殖民當局所急欲達成之目標，同時也鼓勵青年參與有教化性質的團體活動。此期間所興建之台北國民精神研修所（1937）與台中州產業組合青年道場（1939）也均負有此種任務。二者均是木構造，在空間配置雖以機能考量為主，但在造型上均為民居式樣。除了公共建築外，為了徹底推動皇民化，日本殖民政府也在台灣百姓之民宅正廳擺設上推動近乎強迫性之改造。一九三六年（昭和11年）十一月台灣總督府舉行「神宮大麻」（一種代表天照大神的神符）頒佈儀式，改以硬性規定每戶於家中供奉神宮大麻。一九三七年（昭和12年）十二月，台灣神職會公佈「本島民屋正廳改善實施要項」，指出「民屋正廳之改善為貫徹本島皇民化的絕對要件」。在此要項中甚至提出了家庭神座標準配置，冀由供奉日本傳統之神宮大麻、神社神符與代代靈祖來取代台灣傳統信仰中之神明與祖先。台灣許多民宅此期間內，出現假象式的皇民化成果，以應付日警之檢查。

四、日治時期建築的現代意識

（一）社會文化啟蒙的配合

　　從西方歷史式樣建築邁向新的現代建築，各種社會政經因素都是不同的觸媒。各種社會文化之啟蒙運動事實上也對於帶有理想色彩及菁英文化的現代主義有直接的助益。一九二〇年（大正9年）創刊的《台灣青年》、一九二一年（大正10年）成立的「台灣文化協會」及「台灣議會設置請願運動」本身都是"現代"的文化運動。另一方面「台灣建築會」在井手薰等人創建下成立，《台灣建築會誌》也隨之創刊，而台灣建築教育也開始於一九二〇年代。這些建築界重大的改變不但影響建築思潮，更使台灣之建築從業人員能面對世界第一手之建築資訊。本身帶有現代主義傾向之井手薰的接掌總督府官房營繕課更是直接的影響現代建築之產生。一九三五年（昭和10年）「始政四十週年紀念台灣博覽會」中，各式新的建築觀念與手法齊聚一堂更是台灣日治時期現代建築發展之一大

始政四十年台灣博覽會歡迎門

盛事。到了一九三○年代中期，現代建築已經成為台灣建築發展最主要之潮流。

(二) 現代式樣建築之來臨

與型制期的各種西方歷史式樣相較，一九二三年（大正12年）以後現代式樣建築之裝飾減少了，造型與空間變化也較多樣。更重要的是對於殖民者與百姓而言，這些建築是一種現代化之表徵，也因而它們的來臨很快的就使盛極一時的西方歷史式樣建築逐漸退出台灣建築之舞台。藝術裝飾式樣（Art Deco）建築是台灣現代式樣中數目最多的一類，在西方世界此風格之發展是於一九二五年巴黎舉行之「藝術裝飾博覽會」中達到高潮。此風格之建築最通常具有線性、硬邊及有切角之構成，而且在立面、門飾與窗飾上常有階狀及退縮之處理，在轉角亦經常出現局部層疊之水平線。在裝飾圖案方面，藝術裝飾式樣最常出現的是曲折（zig-zag）裝飾帶、日出圖案、山形飾（chevrons）及花邊飾，亦經常出現局部強調之垂直線。新竹有樂館（1933，今國民戲院）(1931)、台南末廣町店鋪住宅（1932，梅澤捨次郎，今忠義路中正路口）及「始政四十週年紀念台灣博覽會」中之歡迎門、大門、滿州館、陸橋、興業館、電氣館等大部份之建築（1935）。

嚴格的説，藝術裝飾式樣建築距離真正的現代主義建築還有一段很大差距，甚且比一些所謂的過渡式樣中有更多之裝飾。這些過渡式樣可以説是現代主義之雛形，它們之屋身基本上是為無華麗裝飾之現代建築，但細部仍存在著西方歷史式樣建築之元素，但這些元素並不構成式樣之主導特徵。台北台灣教育會館（1931，井手薫、遠藤久美）、嘉義驛（1933，今嘉義火車站）、台南驛（1936，今台南火車站）、專賣局新竹支局（1936）、台北公會堂（1937，井手薫，今中山堂）等均屬此類。這類之建築雖然不是標準的現代主義建築，但其中卻仍然透露出台灣建築邁向現代化的訊息。日治時期也有幾棟建築可歸為現代主義建築，所謂的「現代主義」建築，不僅是在構成上依據西方現代主義之簡潔無裝飾之特性，在意識型態上更是存有「反」傳統建築之特質，所以「反」歷史、「反」對稱、「反」紀念性、「反」裝飾、「反」厚重等特性甚為明顯，也

台北公會堂

因強調機能、簡潔、開放成了非常重要之考量因
素。台北高橋氏宅（1933）、台北電話局（1937，
今台灣北區電信管理局）、台中教化會館（1937）、
高雄州商工獎勵館（1938）、台南合同廳舍
（1938，今台南市消防隊第二分隊及保安警察隊）
及舊彰化鐵路醫院（1930年代）都具有上述之特
質。

台南合同廳舍

五、日治時期建築的台灣意識

（一）民間本土化的西方式樣建築

　　日治建築型制期雖然在多數之城鎮中，日人所引進的各種西方歷史式樣成為公
共建築之主流，但是事實上在民間所興建之建築中仍有一股力量在扮演著制衡
外來建築的滲透。在面對日人帶來之實質環境之改變，台灣人民之態度可以說
是相當的矛盾。一方面日人所建之官方建築常被百姓視為典範而加以模仿並引
以為傲。可是在另一方面，我們又可發現在這些仿自官方建築之中，除了西化
之元素外，台灣本土化之裝飾系統與造型元素仍然持續的被台灣百姓所使用。

對於日本殖民者而言，各種西方式樣與日本式樣是
正統之建築語彙，傳達的是日本的與進步的象徵，
然而對於許多有本土意識之人士，這些語彙卻是外
來的。可是在當時的政治環境中，業主與匠師只好
局部或者是象徵性的使用本土之元素以傳達他們心
目中的本土訊息。在實例方面，新營劉宅（1910年
代）是檢視此種雙重性格之好例。

新營劉宅

　　除了洋宅之外，日治型制期台灣各地所建街屋中
亦有許多應用台灣傳統紋樣，與台北由官方所規劃
設計之街屋形成強烈之對比，湖口、三峽、草屯、
大溪及台北迪化街均有很好之例。在這些街屋中之
基本構成原則為巴洛克或洛可可式之形式，但裝飾
圖騰卻有許多是本土的。在特殊的政治環境下，結
合西方構成與台灣傳統紋樣於一身之情形成為日治
時期仿官方之民間街屋一種特質。當然有時候我們
也可以在一些官方建築之細部中看到匠師本土化西

大溪街屋

方語彙之巧，台北帝大病院之柱頭及山牆上之裝飾就有許多是台灣之水果圖案，甚為有趣亦發人深省。

（二） 西方教會建築的本土色彩

除了日人所建之各類公共建築外，日治時代，西方教會也興建一批教會相關建築。在西方之社會裡，宗教建築是一個充滿藝術及象徵符號之建築。建築的造型式樣及裝飾系統無一不是和宗教教義有著密切之關係，其中哥德式樣則一直被公認為西方宗教建築之代表。哥德式樣這種發源於西方中世紀的式樣雖然到了近代已經不會被全盤移植，但其裝飾系統如鑲嵌彩色玻璃、四葉飾及尖拱等

淡水長老教會中學本館

卻仍然被廣泛應用。當然西方宗教傳入台灣初期，台灣並不是一個富裕的社會及缺乏充沛之教徒資源，所以並無法有經費與人力來營建大型的哥德式樣教堂。另一方面哥德教堂之興建往往必需耗時數十年甚至數百年，對一個急切需要有禮拜空間以進行傳教之台灣傳教士，標準的哥德建築並不適合台灣。因此許多教會建築均是就地取材，混用不同的當地語彙，形成台灣西方宗教建築之一大特色，當然從這點我們也可以發現西方傳教士對台灣本土文化之敏感度。台南基督長老教會（1902）、台南神學校（1903）、彰化基督長老教會（1908）、埔頂傳教士宅（1909）、台南長老教中學校宿舍（東寮、西寮）及講堂（1916）、台灣長老教淡水女學校（1916）台灣長老教淡水中學校體育館（1923，今淡江中學禮堂）及台灣長老教淡水中學校本館（1925，今淡江中學八角樓）均屬之。

六、小結：權力與進步的象徵

台灣日治初期之建築發展，對台灣整體現代建築之發展雖然只是小小的一步，但是卻為他日之建築鋪了一條大道。這些早期之例，尤其是那些受西方歷史式樣建築影響之建築，雖然或許在某些層面上比不上真正西方之建築，但它們也是臺灣建築發展過程中一段不可少之歷史，經過這段時期的嘗試與努力，台灣建築在一九一〇年代終於發展出一片新天地，徹徹底底的改變了台灣傳統都市

環境之意象。對於一個殖民政權而言,華麗壯大的西方歷史式樣建築是有其威權與進步象徵意義的。影響台灣日治時期建設甚大之總督府民政長官後藤新平曾經對日治時期台灣之官方建築提出看法說「台灣人是屬於物質的人種,黃金和禮儀、華廈和宏園,是他們所尊重之對象,唐詩有句:『不睹皇居壯,安知天子尊。』欲統治此類人種,宏偉的官衙,亦有收服民心之便。」後藤之語或許有點偏激,但對於台灣於此段時期盛行的西方歷史式樣建築,卻也是另一種合理的詮釋。

　　一九二〇年代與一九三〇年代可以說是各種現代式樣及非古典系統之仿羅馬、哥德與異風風格建築之天下。若說西方歷史式樣建築傳達的是日本殖民政府之威權,則現代式樣似乎在宣示社會之進步,即使是中世紀與異風建築也呈現出一種與希臘羅馬正統古典意象之決裂,這種革命性的轉捩無疑的是替台灣建築之發展開拓了一條海闊天空之現代化途徑。日治末期之建築,由於軍國意識型態之介入,為數不多,在外貌或是在內涵上配合皇民化運動而產生之建築,一方面直接反應出當時的政治情勢,另一方面也顯示出建築受制於意識型態之現象。然而隨著日本於戰爭中失利投降,台灣的現代建築發展很快就擺脫此一時期因日本軍國思想導致的種種影響。民國三十四年(1945)台灣光復,民國三十八年(1949)國民政府遷台,台灣現代建築之發展邁入了一個由國人主導的新時代。

註釋:

註1:參蕭瓊瑞〈台南市寺廟畫師源流調查〉,《國立成功大學歷史學系台灣南部寺廟調查暨研究報告》,頁187-289,台灣南部寺廟調查小組,1997.12,台南。

註2:參李乾朗《台灣傳統建築彩繪之調查研究》行政院文建會,1993.10,台北;及李奕興《台灣傳統彩繪》,藝術家出版社,1995.8,台北。

註3:參吳茂成〈府城妝佛工藝發展簡史〉,《台南文化》新40期,頁63-103,及42期,頁269-307,台南市政府,1995.12,及1996.12,台南。

註4:同上註。

註5:參王耀庭《重要民族藝術藝師生命史Ⅱ——木雕李松林藝師》,教育部,1995.4,台北。

註6:參盧怡吟〈府城的剪黏藝術〉,《台南文化》新40期,頁15-62,台南市政府,1995.12,台南。

註7:參黃錦堂〈日據末期台灣人宗教信仰之變遷——以「家庭正廳改善運動」為中心〉,《史聯雜誌》,19期,頁44,

註8:參王詩琅〈日據初期的籠絡政策〉,《台灣文獻》26卷4期及27卷1期合刊,頁31-41,台灣省文獻會,1976.3.27,台中。

註9：參蕭瓊瑞編《台南市藝術人才暨團體基本史料彙編》，台南市文化基金會，1996.2，台南市。

註10：黃土水之大哥，在幼年夭折，二哥即成全家支柱，參李欽賢《黃土水傳》，台灣省文獻會，1991.6，台中。

註11：參王秀雄《台灣第一位近代雕塑家——黃土水的生涯與藝術》，《台灣美術全集》卷19，頁17-18，藝術家出版社，1996.10，台北。

註12：參前揭王秀雄文，及林曼麗《戰前北師五十年——北師美術教育與台灣美術近代化之研究》，《北師世紀大展》，頁205-206，附錄一：繁吉校長推薦函（該函現藏東京藝術大學藝術資料館），國立台灣藝術教育館，1996.11，台北。

註13：參前揭王秀雄文，頁25。

註14：參楊肇嘉《楊肇嘉回憶錄》，三民書局，1968，台北；及謝里法《日據時代台灣美術運動史》，頁20，藝術家出版社，1978初版。

註15：日本畫壇於一九一〇年代初期起，即興起「羅丹熱潮」，至一九一七年羅丹去世及大型回顧展在日本舉行而達於高峰，日本雕塑界均受到羅丹深刻影響。

註16：據傳：黃土水因拒絕加入帝展評審委員之派系，而遭杯葛落選，參尺寸園（魏清德）〈龍山寺釋迦佛像和黃土水〉，原載《台北文物》8卷4期，台北文獻委員會，1960.2.25，台北。收入《黃土水雕塑展》，頁75，國立歷史博物館，1989，台北。

註17：參蕭瓊瑞〈「台灣人形象」的自我形塑——百年來台灣美術家眼中的台灣人〉，原刊《台灣近百年史論文集》，吳三連史料基金會，1996.8，台北，收入蕭瓊瑞《島嶼色彩——台灣美術史論》，頁52-60，東大圖書公司，1997.11，台北。

註18：參許金德〈江山代有人才出，各領風騷數百年——國師述往〉，《北師四十年》，頁84-85，台灣省立台北師範專科學校，1985.12，台北。

註19：參吳文星《日據時期台灣師範教育之研究》，頁15-19，國立台灣師範大學歷史研究所專刊(8)，1983.1，台北；及參前揭林曼麗文，頁190。

註20：同上註。

註21：參前揭吳文星文，頁15-21，及頁42-43。

註22：參蕭瓊瑞〈戰後北師50年——台灣現代美術教育發展的一個斷代切面，《北師世紀大展》，頁207-208，國立台灣藝術教育館，1996.11，台北。

註23：參立花義彰〈和魂洋才，風流韻事的畫家——石川欽一郎年譜〉，《日本の水彩畫12，石川欽一郎》，第一法規出版社，1989.9，日本東京。

註24：「台灣文化協會」是由林獻堂、蔣渭水、蔡培火、賴和、楊肇嘉等人於1921年10月17日於台北成立，成為日治後期，以文化抗日的最重要代表團體。

註25：參前揭吳文星文，頁134-151，第三章第四節〈訓育與學生運動〉。

註26：同上註。

註27：語出鄭世璠。

註28：參鄭世璠、白雪蘭〈石川欽一郎先生小傳〉，《台北市立美術館館刊》12期，頁16，台北市立美術館，1986.10，台北。

註29：參可人（何耀宗）〈台灣水彩畫壇先師石川欽一節——兼介其「山紫水明集」〉，《雄獅美術》26-28，1973.4-6，台北。

註30：同上註，《雄獅美術》27期，頁59-61。

註31：參《台灣早期西洋美術回顧展》，頁175，鄭世璠製表「畢業於台北師範之台灣畫家」，台北市立美術館，1990.台北。

註32：參顏娟英〈殿堂中的美術——台灣早期現代美術與文化啟蒙〉，《中央研究院歷史語言研究所集刊》，第64本第2分，頁508，1993.6，台北。

註33：參磯崎康彥《東京美術學校の歷史》，日本文教1977，東京；及李欽賢〈台灣美術家留日時代的東京美校〉，原刊1989.1.10《自立晚報》副刊；收入李欽賢《台灣美術歷程》，頁81-88，自立報系，1992.6，台北。

註34：蒲添生原就讀帝國美術學校東洋畫科。

註35：參李欽賢《黃土水傳》，台灣省文獻委員會，1996.6，台中；及王秀雄〈台灣第一位近代雕塑家——黃土水的生涯與藝術〉，《台灣美術全集》第十九卷，藝術家出

版社，1996.10，台北。

註36：參顏娟英〈勇者的畫像——陳澄波〉，《台灣美術全集》第1卷，藝術家出版社，1992.2，台北。

註37：參蕭瓊瑞〈陳澄波作品中的空間表現及其相關問題〉，原發表於嘉義市立文化忠舉辦陳澄波百年祭學術研討會，收入蕭瓊瑞《島嶼色彩——台灣美術史論集》，東大圖書，1997.11，台北。

註38：參蕭瓊瑞〈「台灣人形象」的自我形塑——百年來台灣美術家眼中的台灣人〉，原刊張炎憲等編《台灣近百年史論文集》，吳三連台灣史料基金會，1996.8，台北；收入上揭《島嶼色彩》。

註39：見「台灣美術展覽會號」，昭和2年10.28《台灣日日新報》第四版。

註40：參王秀雄〈日據時代台灣官展的發展與風格探釋——兼論其背後的大眾傳播與藝術批評〉，《藝術家》199期，頁220，1991.12，台北。

註41：參王耀庭〈林玉山的生平與藝事〉，《台灣美術全集》第3卷，藝術家出版社，1992.5，台北。

註42：參林玉山〈花鳥畫經驗談〉，《書畫家》1983年4月號，頁17，台北。

註43：參前揭顏娟英〈勇者的畫像〉文。

註44：同上註。

註45：同上註。

註46：同上註。

註47：參謝里法〈學院中的素人畫家——陳澄波〉，《雄獅美術》106期，頁38，1979.12，台北；收入謝里法《出土人物誌》，台灣文藝雜誌 社，1984.10，台北。

註48：參葉思芬〈英雄出少年——天才畫家陳植棋〉，《台灣美術全集》第14卷，頁21，藝術家出版社，1995.1，台北。

註49：同上註。

註50：參前揭王秀雄〈日據時代台灣省展的發展與風格探釋〉文。

註51：參李梅樹〈台灣美術的演變〉，《歷史、文化與台灣——台灣研究研討會記錄》，頁151，台灣風物雜誌社，1988.10，台北。

註52：同上註，頁154。

註53：同上註，頁155。

註54：參謝里法《日據時代台灣美術運動史》，頁213，藝術家出版社，1992.5三版，台北。

註55：參1814.2.6台灣日日新報。

註56：參1926.8.17台灣日日新報。

註57：參見台灣日日新報相關報導。

註58：參謝里法〈劉錦堂— 一台灣早期的留日油畫家〉，原刊1984年7月號《台灣文藝》，收入前揭謝里法《出土人物誌》；及《劉錦堂百年紀念展》，台北市立美術館，1994.8，台北。

註59：參周亞麗〈祖國認同與台灣關懷一劉錦堂的「台灣遺民圖」〉，《何謂台灣？——近代台灣美術與文化認同論文集》，行政院文化建設委員會，1996.9，台北。

註60：參黃才郎〈精煉而美麗的感情—論郭柏川的生平與繪畫藝術〉，《台灣美術全集》第10卷，藝術家出版社，1993.4，台北；及王家誠《郭柏川的生平與藝術》，台北市立美術館，1998.1，台北。

註61：參謝里法〈王白淵——民主主義的文化鬥士〉，原刊1983年11月號

註62：有關台灣日治時期建築之討論，可參見傅朝卿著〈台灣現代建築一百年（一）1895-1908：因襲期的台灣現代建築〉，《炎黃藝術》，1994年5月號。〈台灣現代建築一百年（二）1908-1923：型制期的台灣現代建築〉，《炎黃藝術》，1994年6月號。〈台灣現代建築一百年（三）1923-1940：轉型期的台灣現代建築〉，《炎黃藝術》，1994年7月號。〈台灣現代建築一百年（四）1937-1945：軍國期的台灣現代建築〉，《炎黃藝術》，1994年9月號。

第六章

戰後初期的文化盛況與挫折

/蕭瓊瑞

一九四五年，日本在太平洋發動的侵略戰爭遭到重挫，宣告無條件投降，第二次世界大戰結束，台灣為期五十年的日治時期也隨之結束，政權交還中國。

脫離日本殖民統治的台灣人，對這樣的結果，是以歡欣鼓舞的心情來迎接的；阻隔了五〇年的台灣大陸兩岸交流，又再度呈現熱絡景象，加上滯留台灣未歸的日本文化人士，這是台灣戰後在荒敗的戰火瓦礫中，卻充滿了希望與欣奮心情的一段黃金歲月。

然而一九四七年的「二二八事件」，卻將這份憧憬、期待的心情摧毀，而一九四九年國民政府自中國大陸的全面撤退，一方面帶來中原各省移民與文化，二方面，台灣再度進入長期戒嚴的局面。這種由積極參與、興奮期待，一下子落入思想戒嚴、消極退縮的社會氛圍，也正是戰後台灣文化由盛況空前轉入挫折消沈的過程。

第一節 社會寫實風格的乍現

從台灣數百年以迄數萬年歷史的美術發展觀，社會底層的平民生活，除了十八世紀的「番俗圖」，曾以記錄的角度予以描繪外，尚未有過真正的發展。然而這種以平民生活為關懷的藝術思想與風格，卻在一九四五年戰後的台灣藝壇，突然湧現，且面貌豐富。

戰後台灣社會寫實思想與風格的出現，應受兩方面的影響，一是台灣成長於日治中期的東、西洋畫家，延續日治末期戰爭畫思想的脈絡，開始脫離純粹外光派形色思考的拘限，對社會狀況與現實事務有了較多的關懷與注目；其次，則是一批接受魯迅「八一藝社」思想影響的大陸左翼版畫家的來台，豐富了這段時期的台灣美術風貌。

日治末期，受到日本內地「聖戰美術」的影響，台灣雖也有飯田實雄等人領導的「創元美術協會」，在戰爭畫的倡導上，給予軍國主義者積極的回應（註1），但嚴格而言，聖戰美術在台灣並未真正形成全面或主流性的風潮。不過，此一強調現實關懷或時局意識的思考，卻強烈地衝擊了台展系統原本以形色思考為主軸的外光派風格，而相對於台展強調的「鄉土特色」，改組後的「府展」，其突顯「時局特色」的用心也就相對的明顯。因此，飯田實雄等人的戰爭畫，在台灣美術發展上的意義，或許仍待進一步的討論，但由於戰爭畫或時局意識，對其他外光派或唯美派畫家的影響，促使他們走向現實關懷的路向，卻是不容忽

立石鐵臣〔路邊攤〕，版畫。

立石鐵臣〔民歌手〕，版畫。

立石鐵臣〔龍山寺日蝕〕，版畫。

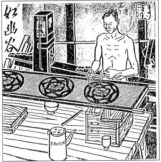

立石鐵臣〔香店工作間〕，版畫。

立石鐵臣〔三代同行〕，版畫。

立石鐵臣〔燭店工作間〕，版畫。

李石樵〔合唱〕1943，油彩畫布，116.5×91公分。

略的事實。立石鐵臣於日治末期展開的「台灣民俗圖繪」系列，固是由「鄉土特色」所延伸出來的對現實生活的體驗與表現；李石樵、李梅樹等人在戰後出現大批擁有現實關懷的巨幅社會寫實風格群像油畫，則是戰前戰爭畫脈絡的延續。

李石樵早在一九四三年，即有群像之作的〔合唱〕，畫面洋溢著一種光線斜照的黃昏情調，而圍在一起歌唱的小孩，那種專注中帶著相當嚴肅神情的姿態，清楚地呈顯所唱的歌曲並非輕鬆的兒歌；而從中間背著小孩的男孩右手作勢指揮的模樣，以及前方小孩戴的類似日本軍帽，可以暗示出孩子們所唱的，應正是一種鼓舞戰爭情緒的愛國歌曲。這是一幅極其含蓄的「戰爭畫」，儘管畫面的人物形態與光線配置，仍是畫家關懷經營的重點，但人物群像的組構，已使畫家脫離單一人物神態的描繪，

或風景、靜物的色光捕捉，群像的組構正是某些特定事件的意義呈現。

一九四五年台灣光復，李石樵即完成〔市場口〕一作。這是以一個平民大眾生活場景為題材的畫面構成，在彷彿充滿叫賣聲的紛雜市場口，畫家刻意描繪那些以賺取蠅頭小利維生的貧苦大眾；如蹲坐在畫面右下方背對著觀眾的一人，黝黑的皮膚、泛黃的白背心上似乎滿佈汙泥或累累破洞，但挺直的背脊和側頭遠望的神情，顯示貧苦生活中的一種尊嚴。在他前方，有一正在低頭取錢的主婦，那種錙銖必較、小心持家的神情，也正是中下階層主婦的典型。畫面中有聊天的年輕男子、有揹著販賣盒的小孩、有乞討的盲眼老人、有穿著洋裝手牽單車的年輕女孩、有低頭在地面覓食的黑狗，但是更重要的，是位於畫面中央、穿著花色旗袍、戴著墨鏡、右手腋下夾著寬大皮包的時髦女性，這個女性代表的，正是一種中國大陸文化的展現，類似海派的作風，吸引著許多人注視的目光，畫家在有意無意中，顯露了個人對中國文化憧憬與欣羨之情，但那也是整個時代大多數平民大眾的共同心聲。李石樵的藝術，在這個時期，所欲表達的，正是一種「民眾的美術」(註2)。

一九四六年的〔田園樂〕及〔河邊洗衣〕等，描繪的也都是勞苦農家的生活實貌，在這些人的面容中，我們看不到大喜大悲的情緒表現，而感受到的，毋寧是更多對生活的忠實與接納，平靜而永恆的勞作。

一九四七年，李石樵的群像巨作達於高峰。〔建設〕一作，大概是同時代畫家中描繪人物最多、場面最大的一件群像之作。在類似舞台效果的畫面配置中，光線充足的遠方建築和工作人群，更加深了景深效果。在以裸露上身的男人為主體的勞動群

李石樵〔市場口〕1945，油彩畫布，149×148cm，第一屆省展參展，家族藏。

李石樵〔田園樂〕1946，油彩畫布，157×146cm，台北市立美術館藏。

李石樵〔河邊洗衣〕1946，油彩畫布，91×116.5cm，家族藏。

中，仍穿插了幾個女人和小孩的角色；最前方是一位帶著一子一女坐在打石工人旁邊的主婦，稍後有一位賣香煙的男孩和拖著竹簍的小男孩，再後則是一個坐在傘下賣煙的女子，畫面中最惹人注目的，仍是位於中央位置的兩位公務員，身著工程師的卡其服裝、頭髮抹油而梳理整齊，其中一人也是戴了墨鏡，代表的仍是那個來自中國大陸的政權。這幅作品完成於「二二八事件」發生的一九四七年，我們無法肯定它完成於事件之前或之後，但著手於事件之前應可確認。因此這當中應無抗議壓迫的心情，而是著重於強調內地人與台灣人「合力建設」的正面意義。只是畫面前方小男孩手上拿著一朵白色玉蘭花，提供了謎樣的意喻？大抵這件作品完成後，隨著二二八事件的發生，李氏較具社會寫實意義的巨幅之作，也就不再出現。

在台灣畫家中，李梅樹的生活是比較接近政治關懷的一位。在日治時期，李梅樹便多次連任台北三峽庄協議員；戰後也持續當選三峽茶葉組合長、三峽街長、鎮代表，及三峽農會理事長兼合作社理事主席，甚至台北縣多屆縣議員等，政治上的參與不必然與藝術的走向有關，然而在戰後初期，他以家居生活及勞作生活為主題的巨幅畫作，仍成為一種個人特色，也是時代氣氛的忠實映現。

李梅樹取材庶民生活的作品，早在日治時期已可得見，然而不論是前章提及的單一人物如〔小憩之女〕（1935），或一九三八年的群像之作〔和風〕，

李石樵〔建設〕1947，油彩畫布，261×162cm，家族藏。

李梅樹〔和風〕1938，油彩畫布，130×195cm。

基本上均是一種中上階層人家的休閒生活片斷；這種風格仍延續到戰後一九四六年的〔星期日〕（1946）一作，此作當時還以相當高的價錢，由省政府購買，呈贈當年來台視察的蔣中正（註3）。李梅樹在群像作品中開始出現一種對人物關懷同情的情緒，應為一九四八年以後之事；如同樣是休閒生活的主題，但在〔郊遊〕（1948）一作中，則洋溢著一股淡淡的愁思，似乎在這個郊遊的家庭背後，有著某些必須承擔的壓力或苦難；而同年的〔黃昏〕，更是藉助西方名作的

李梅樹〔郊遊〕1948，油彩畫布，162×130cm，家族藏。　李梅樹〔黃昏〕1948，油彩畫布，194×130cm，家族藏。

構圖（註4），將注意的焦點，進一步地集中在田中勞動的婦女身上；赤足踏在作物生長與個人生命所託的土地之上，黃昏的夕陽更增添了這些勞動者的神聖光輝。

　　這種對平民大眾，尤其是台灣農村的描繪，有著一份深刻關懷或同情的情緒，而非純粹的歌頌與禮讚；如果這種情緒進一步發展，便可能帶著某些抗議與批判了。不過這種發展在台灣畫家的作品中並未得見，反而是來自大陸的左翼版畫家，以刀代筆，為這些勞苦的平民大眾，發出了吶喊與抗議。

　　從一九四五年之後，陸續前來台灣的木刻版畫家，計有：黃榮燦、朱鳴岡、麥非（麥春光）、荒煙（張偉程、雪松）、劉崙（劉佩崙）、陸志庠、章西崖（章鳳陞）、黃永玉、戴英浪（戴逸浪、戴旭峰）、王麥桿、汪刃鋒（汪亦倫）、耳氏（陳庭詩）⋯⋯等多人（註5）。

　　他們的作品，普遍受到魯迅「八一藝社」思想的影響，具有強烈的社會批判意識（註6）。抗戰時期，木刻版畫快速的印刷，配合以誇張的造形，正是激勵民心、打擊敵人的最佳武器；然而戰爭結束後，對外敵的攻擊，便轉而成為對執政者的批判、對貪污腐敗的不滿、對弱勢族群的同情。

這些左翼木刻版畫家來台後，與台灣本地畫家及
文化界人士頗有一些親密的交往（註7），但他們對這
個陌生的島嶼，顯然有著更多的好奇；因此，他們
深入內山、深入民間，日月潭的原住民、礦區的勞
動者、街頭的攤販，都成了他們捕捉刻劃的對象。

朱鳴岡的「台灣生活組畫」是典型的代表。朱氏
工整嚴謹的構圖與刀法，使其作品在平民生活的主
題中，卻呈現著一種嚴肅深刻的古典氣質。祖籍安
徽的朱鳴岡是一九四五年底參加福建省代辦的台灣
行政幹部訓練團的招聘，來到台灣，先是在訓練團
中教音樂，之後在《日月潭》雜誌做美術編輯，一
九四七年八月後，才在台北師範藝術科任教（註
8）。

朱鳴岡的「台灣生活組畫」陸續作於一九四六、
四七年間；〔朱門外〕描繪一位失業的男子和他瘦
弱的小孩，父子二人坐在類似公園中的長椅上，背
部側對著觀眾，兩人垂頭枯坐，似乎是一種無可期
待的漫漫等待，等待的只是時間的流逝、一天的結
束。畫中人的女主人何處去了？畫面右後方的鐵欄
杆，類似公園邊的圍牆欄杆，然而〔朱門外〕的題
名，也令人聯想到這正是豪宅朱門外的一景，或許
女主人正進入朱門中幫傭，以賺取一家人的生活所
需....。朱鳴岡對這些弱勢的人群，顯然有著極深的
同情與關懷。〔食攤〕一幅，畫的是路邊一景，以
能在路邊攤享受一碗麵食或點心為滿足的平民大眾
為主題，但仍不忘刻劃一位站立在食攤後，背著小
弟的女孩，姊弟二人瞪眼注目食攤主人正在料理的
食物卻無錢購買的神情。至於〔三代人〕，也是那
種食指浩繁、生活拮据的平民生活景像，還脫著褲
子亂跑的小男孩，就必須為生活所需，到外面撿取
掉落的椰子樹葉，扛回家來交給年老體弱的祖父砍
剁成燒火的木柴。朱鳴岡的這一系列作品，還有

朱鳴岡〔台灣生活組畫——朱門外〕1946，版畫。

朱鳴岡〔台灣生活組畫——食攤〕1946，版畫。

朱鳴岡〔台灣生活組畫——三代〕1946，版畫。

朱鳴岡〔台灣生活組畫——爭取生存〕
1946，版畫。

汪刃鋒〔漁婦〕，版畫。

朱鳴岡〔台灣生活組畫——準備過年〕
1946，版畫。

王麥桿〔礦區〕，版畫。

朱鳴岡〔台灣生活組畫——太太這隻肥〕
1946，版畫。

〔爭取生活空間〕、〔準備過年〕、〔太太這隻肥〕等多幅，表達的都是一種對民眾匱乏辛勞生活深刻的關懷與同情。

此外，另有汪刃鋒對漁民生活的刻劃、王麥桿對礦工生活的描寫，以及陸志庠對原住民生活的觀察；他們都是能寫、能編、能畫的優秀文宣人才，在「文圖協力」的目標下，他們大都以這些動人的圖像，為當時重要雜誌，提供攝影作品也無法企及的形象說服。不過這種以社會弱勢族群為關懷的創作角度，對保守的政權而言，往往視為造成社會不安的幫凶，尤其在「二二八事件」發生後，這些木刻版畫家以其左翼傾向的意識型態，紛紛走避，離開了台灣，也結束了台灣戰後初期這段社會寫實風格的奇采篇章，最後更有朱鳴岡的〔迫害〕與黃榮燦以「力軍」之名發表的〔台灣事件〕，為這個正處於動亂之中的台灣社會，留下了稀少而珍貴的圖像記錄。

陸志庠〔日月潭漁夫〕，版畫。

陸志庠〔山地行之一〕，版畫。

陸志庠〔山地行之一〕，版畫。

朱鳴岡〔迫害〕1947，版畫。

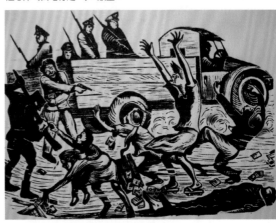

力軍（黃榮燦）〔台灣事件〕1947，版畫。

第二節 二二八事件的文化影響

一九四七年二月二十八日，由於一場發生在台北
的私煙查緝行動，引爆了台灣戰後以來民間對政府
諸多作為不滿的巨大情緒，釀成震撼全島的二二八
事件。 在二二八事件中直接受難的美術界人士，正
是那位在日治時代第一位以油畫入選帝展、而在留
日學成後回歸「祖國」任教的陳澄波。

陳澄波單純而熱情的個性，使其作品猶如一面清
澄的明鏡，隨時將他的情緒與土地的特性清晰地映
現出來。幾乎每改變一處住所，陳澄波的作品就有
一種風格的變遷。在西湖邊上思考中國傳統書畫線
條的課題，使他創生了文前所提〔西湖〕一類具有
中國山水空間特質的作品，而〔上海碼頭〕（1932）
略帶洋風的工商都會色彩，對比於〔蘇州〕（1932）
河畔古老作坊的純樸安祥，也是令人印象深刻。

陳澄波是在一九三三年六月，從中國大陸回到台
灣，這個決定和前此一年（1932）中日之間的「一
二八上海事件」有關，擁有日僑身份的陳澄波，在
中日關係交惡後，不得不作返台定居的打算。陳氏
的返台，促成了他幾件傳世之作的完成，如一九三
五年的〔淡水〕，紅綠交錯、山水並呈、土洋雜陳
的殊異景緻，在看似扭動、雜亂的屋宇中，自有一
股沈穩、緊密的秩序，上下左右各形成半個弧形的
構圖，烘托出畫面焦點位於中央的煙囪所在；這種
聚落的形態，絕非機械式的幾何構成，而是一種生
物式的有機結構，蜿蜒其間的小徑，就如那順勢而
流的路旁水溝，一切是順應自然而有的作為，而非自外強加的宰制。〔淡水〕
展現的生命力與隱然秩序，正是台灣文化最好的象徵。

陳澄波對台灣文化美景的期待，也如一九三七年所作的〔嘉義公園〕，蓊鬱而
多姿的林木，閃爍著一種耀眼的綠色，他將這個熟悉的故鄉公園，塑造得猶如

陳澄波〔上海碼頭〕1932，油彩畫布，38×45.5cm，
家族藏。

陳澄波〔蘇州〕1932，油彩畫布，91×116.5cm。

陳澄波〔淡水〕1935，油彩畫布，91×116.5cm，國立
台灣美術館藏。

陳澄波〔嘉義公園〕1937，
油彩畫布，120×162cm，
國立台灣美術館藏。

李梅樹〔白衣少女〕1948，油彩畫布，
91×72.5cm，家族藏。

一座夢幻舞台，白鵝悠游池中，人群漫步其間。陳澄波的熱情，一如他那幀入
選帝展時刊載在報刊上張口露牙而笑的年少照片；台灣光復後，他興奮之情倍
於常人，特地書寫五千餘言的長文，回顧日治時期台灣美術的發展，也論述社
會與藝術的關係，對光復後的台灣充滿期待與貢獻的熱誠（註9）。他率先加入
「三民主義青年團」及「中國國民黨」，到處勸人學說國語，一心為台灣的回歸
祖國，提出一己的貢獻。

　　「二二八」發生後，他以嘉義首屆參議會議員身份，帶著水果前往嘉義水上機
場協調，並表達民眾對軍方的慰問；不料，卻因此遇難，三月廿五日被押解到
嘉義火車站前廣場槍決示眾，鮮血流入他日夜描繪的土地，他的名字成為親戚
朋友的長期禁忌。

　　陳澄波在二二八事件中的遇難，是台灣美術發展中一項具有指標意義的事件。
由於陳澄波的遇難，台灣第一代西畫家原本正逐漸脫離純粹形色思考的藝術走
向，自此又回到形色思考，進而更遠離了可能遭致猜忌的文化反思與社會關
懷。李梅樹在二二八事件之後，結束他那些史詩般的巨幅人像群作，一件特地
註明「民國三十七年」字樣的〔白衣少女〕，肅穆的神情，手持一朵小小的玉蘭
花和一段折斷的枯枝，隱喻及紀念著一段不容再被提及的悲傷往事。

　　二二八事件除對本地文化人士造成嚴重的打擊外，原本滯留台灣繼續從事民俗

調查甚至任教北師、台大的日本文化人士，如立石鐵臣、金關大夫、國分直一、富田芳郎、岩生成一、池田敏雄等，也被迫提前結束他們的在台生活，返回日本。至於大陸來台的木刻版畫家，以其左翼傾向的政治立場，更是走避唯恐不及。戰後台灣的政局不安，的確無法容納共產主義思想在台灣的發展，但狹隘的文化政策，斬斷了日治時期文化經驗、阻隔了大陸自由人士的來台，更重大的影響，則是封閉了台灣此後近半世紀文化思考的開展與歷史思維的辯證，走向純粹美學與反共、懷鄉文藝的雙重變奏；自主與自由意識的抬頭，只有等待一九八〇年代中期解嚴時代的來臨。

註釋：
註 1：參黃琪惠〈戰爭與美術——以在台日籍畫家的表現為例〉，《何謂台灣？——近代台灣美術與文化認同論文集》，頁264-289，行政院文化建設委員會，1997.6，台北。
註 2：李石樵在一九四六年九月參加新新雜誌社主辦座談會上，明白表示：「只有畫家本人可以了解，但他人無法了解的美術，乃是脫離民眾。這種美術不配稱為民主主義文化。若今後的政治屬於民眾時，美術和文化亦應屬於民眾。」參見〈談台灣文化前途〉(座談會記錄)，《新新》7期，頁4-8，1946.10.17，台北。
註 3：參李梅樹〈台灣美術的演變〉，《歷史、文化與台灣——台灣研究研討會五十回紀錄》，頁156，台灣風物雜誌社，1988.10，台北。
註 4：參蕭瓊瑞〈「自我的覺醒」與「自我的隱退」——對李梅樹晚期人物畫的一種解釋〉，原載《李梅樹逝世十週年紀念展》，台北市立美術館，1993.1，台北；另刊《炎黃藝術》42期，1993.2，高雄；收入蕭瓊瑞著《觀看與思維——台灣美術史研究論集》，台灣省立美術館，1995.9，台中。
註 5：參謝里法〈中國左翼美術在台灣〉，《台灣文藝》101期，頁129-156，1986.8，台北；及吳埗〈難忘四十年前舊遊地——木刻家朱鳴岡憶台灣之行〉，《雄獅美術》210期，頁150-154，1988.8，台北，及吳埗〈夢魂所繫的土地——訪光復初曾到台灣的幾位大陸畫家〉，《雄獅美術》221期，頁60-76，1989.7，台北。
註 6：詳參吳步乃、王觀泉編《八一藝社紀念集》，北京人民美術出版社，1981.4，北京。
註 7：同註5。
註 8：參林端正〈朱鳴岡創作年表〉，《朱鳴岡畫集》，頁144～151，琢璞美術中心，台北；及蕭瓊瑞〈戰後北師50年——台灣現代美術與美術教育發展的一個斷代切面〉，《北師世紀大展》，頁207-230，國立台灣藝術教育館，1996.11，台北。
註 9：參陳澄波〈日據時代台灣藝術之回顧〉，刊《雄獅美術》106期，頁69-72，1979.12，台北。

第七章

戒嚴體制與新傳統的建立

／蕭瓊瑞

一九四九年，國民政府在中國大陸的形勢逆轉，年底全面遷台。同年年初，已發佈陳誠擔任台灣省主席，並在五月宣佈全省戒嚴，開始了台灣長達三十六年的戒嚴統治。

戒嚴體制的文化發展，自有其基於安定、和諧、團結出發的政策考量（註1），因此任何對現存體制有所質疑的思考，都將面臨徹底的禁絕。一種新的傳統，以中華文化為依歸，以學院體制和官展系統為手段，迅速地建立了起來，成為戰後以迄一九七〇年代中期鄉土運動勃興前的畫壇主流。

第一節 台灣省全省美展的成立

台灣省全省美展的全名是「台灣省全省美術展覽會」（以下簡稱「省展」），創設於一九四六年，其規模、制度，乃至美學品味，係移植於日治時期的台、府展。

此一全省性展覽之得以在戰後迅速成立，實緣於音樂家蔡繼焜之居中協助。蔡氏時任台灣交響樂團團長，乃台灣行政長官陳儀義子，與台籍留日音樂家高慈美、林秋錦等人相善，他們曾相偕拜訪畫家楊三郎夫婦，在楊氏夫婦介紹下，瞭解日治時期台灣美術家之傑出表現，乃引薦楊氏與陳儀見面，並獲得陳儀支持，聘請楊三郎和郭雪湖共同負責全省性（行政長官公署於一九四七年改稱台灣省政府）展覽之籌設（註2）。

省展初期設有國畫、西畫、雕塑三部，採徵件評審制，評審委員由日治時期在帝展及台、府展中迭有表現的台籍畫家、雕塑家為主體，之後再陸續加入大陸來台資深書畫家。

首屆評審委員計有：國畫部：林玉山、陳進、林之助、郭雪湖、陳敬輝等五人；西畫部：李石樵、李梅樹、陳澄波、陳清汾、顏水龍、廖繼春、劉啟祥、楊三郎、藍蔭鼎等九人；雕塑部：蒲添生、陳夏雨等二人；合計三部十六人，年紀最長者陳澄波五十二歲，最年輕者林之助二十九歲，平均年齡三十九歲。

依據省展不成文規定，亦即模仿日本帝展及一般畫會之作法，參展者在連續三年獲「特選」之後，即可取得「免審查」（亦稱「無鑑查」）資格出品展覽，持續若干年，如表現優異，即可晉升為審查員，亦即評審委員（註3）。這項不成文的規定，提供了參賽者一個可能的晉升管道，並藉此鞏固畫壇的倫理；不過在實際運作中，其實仍有諸多不確定的因素，使得這個制度始終無法真正落實。首先是「特選」的頒給；得獎者不必然代表擁有「特選」資格，從日後的

檢驗中，可以理解：某些即使獲得各部第一名的參賽者，仍可能被評審認為水準不夠，而不給予「特選」的榮譽，如雕塑部首屆「學產會獎」的張錫卿，與「文協獎」的陳毓卿即是。此外，隨著評審年齡的加大、權威感的日重，一種「一代不如一代」的心理影響下，甚至最後完全不再給予「特選」的榮譽。事實證明：第十九屆之後，「特選」已成為歷史名詞，雕塑部的蔡寬是這個獎項的最後一位得主（註4）。「特選」既然不再頒給，所謂「特選三次，獲升無鑑查」的說法，也就只能成為名存實亡的制度了！

然而真正讓這套省展晉升制度瓦解的，還有一項歷史性的因素，即一九四九年大批大陸藝術家的來台；由於這些藝術家或多或少已在社會擁有一定名聲，要他們從頭參賽來進入省展體系，是不可能之事，因此一批批自空而降的評審，也就完全打亂了省展原先的規劃，終致使得評審委員的架構，成為行政考量大於學術競爭的狀況。

馬壽華〔竹石中堂〕1974，水墨紙本，94×51.2cm，家族藏。

最早以大陸來台畫家身份加入省展評審行列的是馬壽華，馬氏以竹石、山水為擅長，是純粹的業餘文人畫家，但他當時身居台灣省物資調節委員會主任委員兼代財政廳長及台灣土地銀行董事長等要職，因此，他在第三屆（1948）受聘為省展國畫部評審。之後（1950），又有黃君璧、溥心畬加入國畫評審，一方面，他們是成名於大陸的傳統書畫家，二方面，他們也是當時台灣唯一設有藝術科系的師範大學教授。此後，陸續又有十二屆（1957）的金勤伯、十四屆（1959）的梁中銘、吳詠香、傅狷夫、張穀年，以及次年（十五屆、1960）高逸鴻的加入。這些不斷加入的國畫部評審，恰巧都是以傳統水墨為路向的畫家，因此和那些以「改良式國畫」自居而實質上是延續日治時期東洋畫風格的膠彩畫家，在國畫部的競爭中開始產生緊張關係；這段過程，即所謂的「正統國畫之爭」（註5）。其爭執要直到一九八三年第三十七屆省展正式成立「膠彩畫部」，與「國畫部」分別獨立，才告落幕。

正如國畫部評審因文化差異而導致藝術見解不同所產生的緊張關係，各部均出現評審不願輕言退

出，以免影響自己所支持的藝術形式或人脈無法獲獎的情形；這種情形，終於在省展人事管道中形成阻塞現象，乃有一九七四年第廿八屆省展的全面改制；在此次改制中，原有評審委員均被聘升為不負實際作業的顧問和評議委員（註6）。

省展依其評審組成結構，大抵可分為三個時期：

第一時期為廿七屆以前，係一評審委員高度恆定的時期，獲獎者也是在此一具有持續性評審品味的情形下選出，因此足以展現一個具有歷史傳統的展覽會其一定的藝術傾向與美學認知。

第二時期為廿八屆改制以迄卅二屆，這段時間的評審委員，改採由各美術團體推薦，資格未有明確規範，因此產生評審委員資格無法令人心服的現象。同時，原在第一時期累積多次特選而應擁有免審查及評審資格的獲獎者，既沒有在此時獲得禮聘，此期間的獲獎者，也未有免審查制度的設立；這是一段屬於完全開放性競賽的階段，既無傳統的持續，也無新傳統的建立。

第三時期為卅三屆以後，省展主辦權由省立博物館交回省教育廳，各種規定（包括評審委員資格），均作明文規範；同時，又恢復「免審查制度」，並以前三名取代原先必須是「特選」的作法；各部前三名可於翌年免初選參賽，連續三年獲得前三名者，則為「永久免審查」。當屆之規定，

馬壽華〔指畫山水〕1956，水墨紙本，國立故宮博物館藏。

追溯前此一屆（第32屆）之前三名，因此，第一批「永久免審查」名單，即於第卅四屆出現。此時期之「免審查制度」，表面上看來，是真正建立了制度，然實質而言，由於評審委員的高度流動性，省展規劃之初那種展覽品味是由封閉性的評審委員在得獎者逐次加入後產生緩慢變遷之情形，已無實現之可能；換言之，即使得獎者確為一時之選，但整體而言，已無法構成及延續一定的美學理念或展覽精神。由於評審缺乏一定的恆定性，所謂的「省展風格」，也就成為一種無可掌握的、甚至根本不再存在的虛幻概念了。

因此，省展之於台灣美術史，即使有被批評為「保守」的傾向，但足以呈顯其

一定美學理念或展覽精神者，或是說，如果有一種具歷史延續性的「省展風格」的話，那也只有從第一時期的得獎作品中去探求了。

整體而言，省展在第一時期所展現的風格或培植的藝術家，應以國畫部中的膠彩畫最具特色，其中如許深州、黃鷗波、黃水文、李秋禾（又名張秋禾）、蔡錦添（草如）、溫長順、盧雲生、黃登堂、詹浮雲，及稍後的曾得標、謝峰生、曹根、侯壽峰等，都是多次獲選進入前三名的優秀膠彩畫家。

這項興起於日治時期的畫種，在戰後省展的倡導、推動下，逐漸形成一種與地方風土緊密結合的走向，取材多來自庶民生活，或具熱帶氣息的自然景觀，包括各式動、植物等；日治時期較受日本畫風影響的優雅氣質，此時大為降低，且在無形中發展出一種色彩鮮艷、取景逼真、質感堅實，幾乎類同於一般油畫風格的畫法。這和強調「氣韻生動」與「骨法用筆」的傳統水墨畫家，幾乎是風馬牛不相及的走向，因此在評審作為上也就難免引發強烈的爭執，時而分組、時而合併評審。許深州、黃鷗波、黃水文、李秋禾、盧雲生等人，是在台、府展時期已多次得獎的畫家；其中除許氏是師事已故日治時期傑出畫家呂鐵州外，其餘均為林玉山直接、間接的學生，他們的作品多少還有一些類似水墨韻味的氣息，這或與他們成長於日治時期的背景有關，也可能與他們的老師林氏本身兼擅水墨有關林玉山家庭原為裱畫店，留日時，也曾學習水墨，這使他在創作上，始終能膠、水二修，也使他在戰後與大陸來台畫家始終維持良好關係，並受到年輕一代水墨畫家的尊重（註7）；林氏後期水墨作品已成為他創作上的主軸，並發展出極具狂野氣質的力作。林氏學生中，尤以李秋禾、盧雲生最能傳承乃師精神、風格，深受林氏喜愛，可惜二人均嫌早逝，未能有更進一步之表現。

許深洲〔玉山北峰〕1971，（25屆省展出品），87×104cm，國立台灣美術館藏。

黃鷗波〔麗日〕1959，（14屆省展膠彩出品）35×52cm，國立台灣美術館藏。

黃水文〔春光〕1946，（1屆省展膠彩出品），159×92cm。

黃水文〔綠蔭〕1954，（9屆省展膠彩出品）132×148cm。

林玉山〔暗香浮動〕，1988，彩墨紙本，65×56cm。

林玉山〔夜襲〕，1989，彩墨紙本，87×91.5cm。

李秋禾〔歸農〕，膠彩，68.5×59.5cm。

盧雲生〔梨棚〕，吳森基藏。

蔡草如〔小憩〕1953，（8屆省展國畫出品），75×88cm。

蔡錦添，後以草如之名行世，係台南府城畫家陳玉峰之外甥，其作法也是在精確的素描基礎下，講究膠、水二修的功夫，在水墨、膠彩方面均有相當創作成績。尤擅於人物、動物之作。（註8）

稍後得獎的畫家，風格上是前述戰後省展膠彩風格最具典型之代表。這些人包括黃登堂、謝峰生、曾得標、侯壽峰及曾獲第十屆第二名的林星華等，都是省展國畫部另一評審膠彩畫家林之助的學生。林之助日治時期留學日本帝國美術學校，師事兒玉希望與服部有恆等；戰後膠彩畫在學校系統中完全中斷，林氏以私人授徒方式在台中地區教導出一批迭有表現的學生，成為延續台灣膠彩畫傳統的重要力量。一九八三年第卅七屆省展膠彩畫部的成立，是林氏推動的主要成果，之後在膠彩畫部表現突出的

呂浮生〔白壁〕1982，（36屆省展膠彩出品），138×110cm。

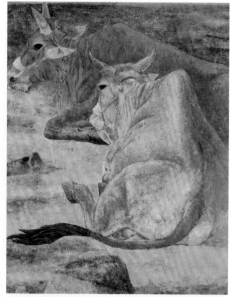

曾得標〔憩息〕1973，（27屆省展膠彩出品），110×91cm。

謝峰生〔靜舟月影〕1968，（23屆省展膠彩出品），123×123cm。

林星華〔覓〕1955，（10屆省展膠彩出品），125×90cm。

黃登堂〔清谷頑石〕1967，（22屆省展膠彩出品），132×99cm

林之助〔樹林〕，1971（25屆省展膠彩出品），國立台灣美術館藏。

陳慧坤〔日光東照宮唐門〕1982，膠彩，彩墨，
176.2×93.5cm

陳慧坤〔彩塘幻影〕1932，膠彩，絹，
141×80.5cm，台北市立美術館藏。

呂浮生、黃惠穆、王五謝等，雖是詹浮雲的學生，
而詹氏曾問學於林玉山，但這些人，包括三十七屆
以後多次得獎的施華堂，也都接受林之助的指導；
至於更年輕一輩的蔡清河、陳淑嬌夫婦則是他的再
傳弟子，也就是謝峰生的學生。

　　至於膠彩畫家郭雪湖有學生陳定洋，其女郭禎
祥，均具一定表現；陳進則無傳人。不過，在戰後
台灣膠彩畫的發展中，陳慧坤是頗為特殊的一個案
例。這位出生於1906年的畫家，在輩份上，是屬第
一代的膠彩畫家，他的作品也曾先後多次入選台、
府展。然而他的一生，始終在油彩與膠彩、乃至水
墨的徘徊中探索；並在塞尚的畫面分析與莫內的色
彩分析之間穿梭。堅持不懈、大器晚成，終於發展
出一種深具形質敷衍、眾音雜陳的殊異風格，他的
〔東照宮〕系列，可視為台灣膠彩創作的一項異
數。

　　膠彩畫成為學校教育的一部分，應是一九八三年
東海大學美術系設系之後的事，創系系主任蔣勳，
邀請林之助開授膠彩課程，詹前裕為林氏重要傳人

黃惠穆〔秋收〕1973，（27屆省展膠彩出品），134×107cm。

王五謝〔凝神〕1996，膠彩，30F。

詹浮雲〔向上〕1964，（19屆省展膠彩出品），79×90cm。

陳定洋〔山路〕1955，（10屆省展膠彩出品），116×91cm。

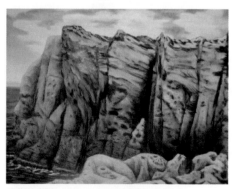

施華堂〔巖〕，1983，（37屆省展膠彩出品），97×130cm。

郭禎祥〔室內〕1957，（12屆省展膠彩出品），
106×85cm。

劉耕谷〔千秋勁節〕1982，（37屆省展膠彩出品），
143×109cm。

劉耕谷〔潮音〕1984，（39屆省展膠彩出品），155×122cm。

也是後輩的主要指導者。這樣一種媒材及畫法，事實上仍有相當發展空間，如何跳脫純粹形象的描繪、捕捉，注入更多屬於藝術本質的探討、突破，是新一代膠彩畫家的課題（註9）。省展膠彩畫部成立後，也頗有一些特殊之表現，劉耕谷即為其中一例，劉氏之作，在強烈的造型與質感掌控中，注入某些超現實的意象，頗令人一新耳目。

省展國畫部中的水墨畫，在初期，因缺乏「寫」觀念，完全以畫稿的臨摹、傳抄、改作為主，被台籍評審委員林玉山等人視為「舊式國畫」（註10）。錢硯農是首屆省展中唯一獲獎的水墨畫家，與膠彩畫家范天送同獲第四名，此後至二十七屆以前，水墨畫在國畫部不是沒有獲獎者，只是其獲獎人頗為分散，也無類同風格，如吳學讓、羅芳、傅申、梁秀中、于婉君等，均曾各獲得一次第一名，是表現突出者，卻因得獎次數有限，不足以成為省展中的代表人物。

鄭善禧〔翔集〕1970，水墨紙本，60×49cm。

蘇峰男〔橫貫公路覽勝〕1966，（21屆省展國畫出品）
231×99cm。

鄭善禧〔廓然無聖〕1983，水墨紙本，117×73cm。

薛清茂〔數家茅屋自成村〕1971，（25屆省展國畫出品），
188×171cm。

蘇峰男〔幽壑清泉〕1971，（25屆省展國畫出品）
231×99cm。

後來成為評審的金勤伯、吳詠香等，在省展中的
獲獎，事實上也均頗為有限（註11）。倒是二十屆以
後的鄭善禧，曾獲第一名兩次、第二名一次，蘇峰
男獲兩次第一名，薛清茂曾獲第一、二、三名各一
次，此三人可視為從省展中出來的第一批水墨畫
家，但他們已都是屬於戰後在台灣生長的一代，且
作品已脫離傳統畫稿的傳抄，而是以本地景物的寫
生為出發。年紀較長的鄭善禧，其作品受到日本畫家富岡鐵齋之啟發，以一種
質拙樸素的筆法，略帶民俗的色彩，取材生活景物，賦予文人筆墨以鄉情野
趣，也賦予鄉情野趣以文人情境，頗具特色，是戰後台灣水墨繪畫之奇葩。蘇
峰男接受傅狷夫之影響，以傳統皴法，描寫台灣山水，如所作橫貫公路景緻，
堅實中強調筆墨趣味，意境仍為作者苦心追求、營造之重心；唯此意境較受師
輩影響，形成一種頗為特殊的台灣山水中國情，這是同時期藝專系統的共同特
色。薛清茂亦是以傳統筆墨作寫生功夫，營造幽遠、閒淡情趣，唯主題更為廣
闊。一九七〇年代之後，以傳統筆法進行鄉野農漁村寫生的水墨畫，漸成省展
中的主要風格，呂聰允、涂璨琳、陳榮德、井松嶺、林呂德、蔡茂松、羅振
賢、張伸熙、陳銘顯、陳久泉、黃才松、陳慶榮、吳漢宗、王國和、黃冬富、

呂聰允〔山水〕1972，（26屆省展國畫出品），
231×99cm。

涂璨琳〔陽明山所見〕1973，（27屆省展國畫出品），
213×80cm。

均為個中翹楚；此外，蕭進興等更以密實筆法，一如日治時期郭雪湖之放棄傳
統筆法以我手寫我眼描繪〔圓山附近〕（註12）一作之模式，重新描寫台灣風景，
成為鄉土運動之代表，但這些都已是廿八屆改制以後之發展。

　　省展中的西畫部門，早期同時包含油畫與水彩，但顯然以油畫較具獲獎優勢。
在第一期的表現中，多次獲得前幾名獎項者，有陳春德、葉火城、呂基正、吳
棟材、金潤作、許武勇、林顯模、王水金、廖德政、李澤藩、張義雄、林天
瑞、沈哲哉、張啟華、鄭世璠、何肇衢、廖修平、詹益秀、賴傳鑑、許玉燕、
蔡謀樑、馮騰慶、張炳南、吳隆榮、謝孝德、潘朝森等人，這些人幾乎清一色
為本省籍畫家。類印象主義是他們初期最主要的風格，一九六〇年代之後，則
以具物象分割趣味的類立體主義風格，或較為率性的野獸主義風格為主；純粹
抽象作品入選前數名的例子，並未得見（註13）。如果以得獎次數最多而論，何肇

蔡茂松〔幽谷晨曦〕1975，（29屆省展國畫出品），
220×88cm。

羅振賢〔阿里山一隅〕1976，（30屆國省展國畫出品），
134×68cm。

張伸熙〔初雪新晴〕1977，（31屆省展國畫出品），135×64cm。

黃才松〔林園之一〕1981，（第35屆省展國畫出品），90×60cm。

陳慶榮〔鄉居憶舊〕1983，（37屆省展國畫出品），223×83cm。

吳漢宗〔金瓜石春曉〕1983，（37屆省展國畫出品），
280×130cm。

王國和〔山村雨後〕1984，（38屆省展國畫出品），
205×86cm。

黃冬富〔榕蔭消夏〕1984，（38屆省展國畫出品）。　　蕭進興〔台中公園所見〕1982，（36屆省展國畫出品），
　　　　　　　　　　　　　　　　　　　　　　　　　　140×73cm。

葉火城〔R先生〕1946，（1屆省展油畫出品），
91×72cm。

吳棟材〔門〕1959，（14屆省展油畫出品），45×53cm。

金潤作〔玫瑰〕1960，（15屆省展出品），37×45cm。

許武勇〔仙女與花〕1971，（27屆省展油畫出品）
90×72cm。

林顯模〔生命之春〕1964，（19屆油畫出品），69×109cm。

李澤藩〔靜〕1972，（26屆省展水彩出品）。

廖德政〔清秋〕1951，（6屆省展油畫出品），90×72cm。

沈哲哉〔K小姐〕1952，（8屆省展油畫出品），83×72cm。

張啟華〔海邊〕1972，（26屆省展油畫出品）44×52cm。

鄭世璠〔西門鐘台〕1956，（11屆省展油畫出品），90×60cm。

詹秀益〔兔〕1960，（15屆省展油畫出品），64×79cm。

賴傳鑑〔靜物〕1960，（15屆省展油畫出品），60×50cm。

吳隆榮〔菩薩〕1967，（22屆省展油畫出品），91×117cm。

潘朝森〔等待〕1970，（25屆省展油畫出品），95×125cm。

何肇衢〔碼頭〕1966，（20屆省展油畫出品），90×72cm。

何肇衢〔花與果〕1978，（33屆省展油畫出品）
90×72cm。

張炳南〔漁村〕1970，（24屆省展油畫出品），116×91cm。

張炳南〔晨〕1963，
（18屆省展油畫出
品），91×65cm。

衢與張炳南可為代表（註14），何肇衢、張炳南二人，均以立體主義式的分割手
法，捕捉對象物的光彩變化與形式律動的趣味，表達一種詩意的情境，頗受一
般人喜愛。但他們兩位，在廿七屆以前均未能有獲升為評審的機會。

　　相較於西畫部的長列名單，省展雕塑部的人才顯得格外單薄，第一、二屆連續
得獎的張錫卿、陳毓卿外，在廿七屆以前，多次獲獎並日後多所表現者，首推
陳英傑，其次如王水河、蔡寬、何恆雄、郭滿雄等人。一種典雅寫實的人像，

張錫卿〔少女像〕1960，（15屆省展
雕塑出品），58×12cm。

陳毓卿〔朱先生像〕1946，（1屆省展
雕塑文協獎），53×42cm。

陳英傑〔初夏之作〕1952，（7屆省展雕
塑出品），51×28×36cm。

陳英傑〔浴後〕1951，（6屆省展雕
塑出品），62×14×19cm。

是省展雕塑部的主要風格，但偶爾會有一些較抽象的造型，如
後來成為評審的陳英傑較晚期的作品，及一度得獎的黃靈芝、
朱竟夢等人。

廿七以前的雕塑部評審主要為陳夏雨、蒲添生、劉獅，及廿
二屆獲升的陳英傑等人，他們的風格，強烈影響入選者的走
向。大抵在陳英傑加入後，風格始有較多變化。陳英傑乃陳夏
雨之弟。

省展在廿二屆增設書法部、廿五屆增設攝影部、廿八屆分西
畫部為油畫部與水彩畫部，並增設版畫部、美術設計部，卅七
屆設膠彩部、卅九屆設篆刻部、四十七屆分美術設計為工藝部
與視覺設計部。省展歷經多次改組，是台灣規模最大、歷史最
悠久的官辦美展；在戰後初期，也是台灣藝術家心目中最重要
的一項展覽，在當年舉辦個展不易的情形下，省展幾乎是年輕
畫家獲取社會肯定最重要甚至是唯一的管道；但隨著一九六〇
年代現代繪畫運動的衝擊，及畫會時代的來臨，其重要性已大
受影響。而一九七四年廿八屆省展改制後，更從一個具有歷史
延續性意義的封閉性畫展，轉而為美學觀全面開放的競賽型展

王水河〔裸婦〕1955，（10屆省展雕塑出品），
29×16×35cm。

蔡寬〔希望〕1965，雕塑，（20屆省展出品）。

何恆雄〔滿足〕1966，雕塑，（21屆省展出品），
105×47×30cm。

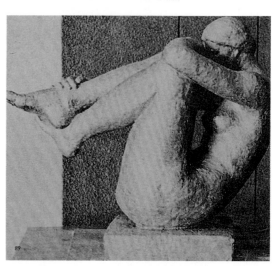

郭滿雄〔憩〕1968，雕塑，（23屆省展出品）。

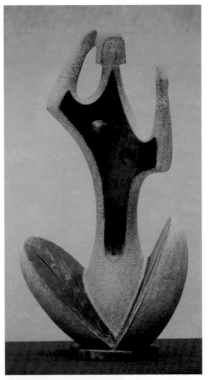

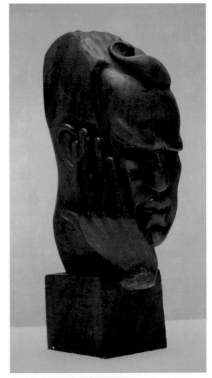

陳英傑〔妝〕，（38屆省展雕塑），66×36×30cm。　　黃靈芝〔肖像〕（16屆省展雕塑），37×18×34cm。

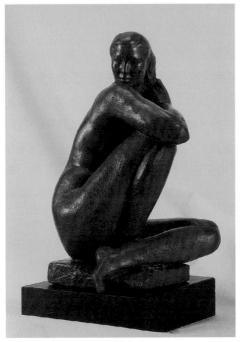

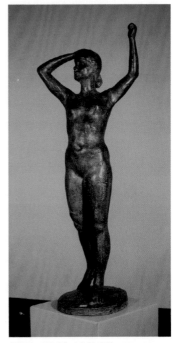

陳夏雨〔裸女〕1947，青銅雕刻，高19cm，
台北市立美術館藏。

蒲添生〔陽光〕（省展2屆），23×90×
33cm。

覽。就嚴格定義言，傳統的省展已然結束；之前的省展，可以「舊省展」稱之，之後則可稱為「新省展」。

第二節 台陽美展的延續

創設於日治時期一九三四年的台陽美展，曾經是為裝飾台灣的春天而設立，在一九三五年五月推出首展，並在戰爭末期的一九四三年舉辦完十週年紀念展後，暫停活動。

戰後，一九四八年六月，舉行光復紀念展覽會，此為第十一屆展出，此後未再中斷，會史已越一甲子，會員亦越六十餘人。

戰前之台陽雖無政治抗爭的用心，卻有制衡官展之文化意義（註15）；同時，自公募作品、培養新會員的角度言，這也是台灣美術史上第一個以推動美術教育、普及美術活動的民間美術團體。

戰後的台陽，從會員的結構與獲獎者的名單觀察，均與省展有著極高的重疊性。然而，由於這是

劉獅〔國父遺像〕1966，（21屆省展雕塑出品）24×18cm。

一個完全屬於民間的團體，會員之入會，可以不受官方政策之影響，因此較具自主空間；同時，會員之產生，係經由推薦，先為會友（後改稱預備會員），快者隔年即可成為會員，過程較為明確而簡單；儘管每年仍有如「台陽獎」等鼓勵性質的獎項設置，但會員無大小之分，均具評選新會友、會員的權力，在創作上也較具發揮空間。因此，較之省展，同樣的畫家，其作品卻有較為活潑自由的表現。此外，在省展因晉升管道受阻，而逐漸失去中堅畫家的支持、參與，終致流為「學生美展」之同時，台陽展則經由會員推薦會友的制度，某種程度的保障了參展者的一定品質；某些頗具實力的中堅畫家，甚至不再參與省展的競賽，而加入較具聯誼與發表性質的台陽展；職是之故，台陽展也在一定層面上，較之省展，更確切地掌握及反映了以台籍畫家為主流的創作風貌。

尤其在歷經一九六〇年代現代繪畫運動及畫會時代的衝擊之後，台陽展持續性的展出，也有效地吸納及聚攏了在此一風潮中出線的省籍畫家，成為在穩健中尋求緩變的一個本土性畫會代表。

一九四八年的第十一屆台陽展，是戰後的第一屆，當時會員十三人，除「招待出品」（邀請參展）的名家，包括藍蔭鼎在內的二十二人外，一般應徵作品有二七一件，只入選了六十七件，由此可見台陽在當時社會，尤其是美術界人士心目中之地位，入選台陽展並非一件容易之事。由於第十一屆展出係屬紀念展性質，因此未頒獎次。此後，每屆頒發「台陽獎」給各部一～三名不等，之後又增設「市長獎」、「台陽礦業獎」、「峰山獎」、「省教育會獎」等等，均在鼓勵非會員之參與、激發社會的創作風氣。會員均具評審資格，本身不受獎。在廿四屆（1961）以前，為網羅有潛力之會員，推薦對象甚至不限於參展台陽者；但廿四屆之後，由於畫會林立，會員乃自台陽歷屆得獎者中選出，以鼓勵大家參加台陽展。

一九六〇年以前，受薦為台陽會員者，國畫方面有：李秋禾、陳慧坤、許深州（以上12屆）、盧雲生（19屆）、蔡草如（22屆），均為膠彩畫家；西畫方面有：呂基正、葉火城、吳棟材、金潤作（以上12屆）、張義雄、李澤藩、張啟華（以上19屆）、鄭世璠（22屆）等；雕塑方面有：陳英傑（22屆）；這些人均是省展中的熟面孔，但他們要在省展中成為評審，除陳慧坤外，大約均要再慢上至少十年左右。正由於成為會員之後，已無競賽壓力，因此基於創新、發表的立場，他們在台陽展出的作品，普遍均較省展之作更具變化與嘗試精神。

一九七四年，也是省展改制前，陸續再加入台陽的畫家，國畫方面有：詹浮雲、陳銳、黃登堂、王五謝、陳壽彝、曾得標、謝峰生、謝榮磻（以上28屆），仍均為膠彩畫家；西畫方面則有：何肇衢（24屆）、林顯模、蕭如松（以上27屆）、林天瑞、賴傳鑑、詹益秀、廖修平、劉文煒、黃顯榮、陳銀輝、陳瑞福、蔡蔭棠、劉耿一、許玉燕（以上28屆）、吳隆榮（35屆）、施亮、張金發（以上36屆）、潘朝森、許武勇、沈哲哉（以上37屆）等，幾乎已網羅台籍中堅畫家的絕大部份。至於雕塑方面，則有王水河（27屆）、唐士、黃靈芝（以上28屆）等人，其中唐、黃二人，時有較為變形、甚至抽象的作品發表。

一九七五年，台陽展吸收會員陳景

蕭如松〔面盆寮所見〕（33屆省展），55×75cm。

劉文煒〔樹蔭綠竹〕（32屆省展油畫），40×54cm。

蔡蔭棠〔淡水小巷〕1967，油彩畫布，10P。

劉耿一〔風景〕，油彩畫布。

潘朝森〔姐弟情〕1994，50P。

容、李焜培、陳國展、林智信等，連同原來的會員
廖修平，緊接在省展之後，增設版畫部。

　　一九七五年以後，也就是省展改制之後，台陽展
成為持續台灣歷史風格的唯一團體，因此，此期間
吸納的會員，及其風格變化，也就格外具有意義。
一九七五年之後陸續入會的會員，仍以西畫為主
流，較知名且持續有所表現者，計有：張炳堂、吳
炫三、賴武雄、陳在南、劉俊禎、曾茂煌、陳輝
東、曾培堯、張淑美、羅美棧、王守英、吳王承、
呂義濱、郭東榮、許坤成等，此外尚有非省籍畫家
鄧國清、金哲夫的加入，二人均為政戰系統。

　　國畫部方面，特具意義之發展，則為一九七七年
（40屆）蘇峰男的加入；這是台陽第一位完全以水
墨為媒材的國畫部會員，雖然此前有林玉山等前輩

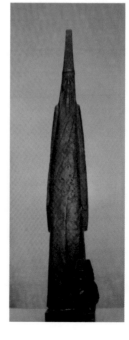

唐士〔鎮邪〕（15屆省
展雕塑出品），
84×10×19cm。

陳在南〔遊艇群〕1982。

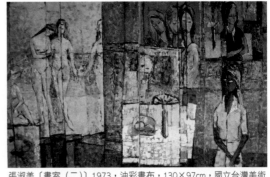

張淑美〔畫室（二）〕1973，油彩畫布，130×97cm，國立台灣美術館藏。

陳輝東〔金色大地〕，1974，油彩・畫布，31.9×41cm。

曾培堯〔生命連作－821寶鏡照影〕，1982。

王守英〔瓶花〕，油畫。

廖修平〔對話〕，1972，51×65cm，凹凸絹印版畫。

呂義濱〔陋巷曙光〕1995，30F。

郭東榮〔峇里島旅情〕1995，30F。

會員的水墨作品，但其水、膠二修的背
景，僅屬特例；後期持續加入國畫部的
知名膠彩畫家，又有呂浮生、施華堂、

廖修平〔廟〕，1976，75×51cm，絹印版畫。

劉耕谷（以上53屆）等人。雕塑部則有何恆雄、蒲添生、郭清治、謝棟樑等
人。

　　整體而論台陽風格，在一九六〇年代後半期，已逐漸脫離日治時期前輩畫家的
外光派思想，開始展現較具新意的創作風貌，其中以廿八屆（1965）為加入會
員人數最多，也是表現最具特色的一屆，如版畫方面，廖修平以系列作品，不
斷在技法、意念上，有所創新突破，甚至影響國內版畫發展；而西畫方面的陳
銀輝，以其線性結構，對物象進行頗具音樂、律動的解構，色彩在含蓄中躍動
著豐美、沈著的多樣變化，是台籍畫家中從類立體主義風格中走出，而最具代

陳銀輝〔漁船〕，1990，油畫，50F。

陳銀輝〔巍哉黃山〕，1994，油畫，50F。

賴武雄〔大樹下〕，1982，油畫，53×41cm。

張炳堂〔龍柱〕，1965，油彩畫布，91×116.5cm。

表之畫家。至於同屆入會的賴傳鑑、蔡蔭棠等均亦具類同而傑出的表現，而劉
文煒則時有純粹抽象的探索。在類印象的風格表現中，年輕一輩的賴武雄，純
熟精緻的技法是類此風格的一個高峰，張炳堂和吳炫三則多少帶著野獸主義的
筆法及用色，亦受到相當注目。

　　在一九六〇年代的現代主義風潮中，當大陸來台青年走向純粹心象表現的時
刻，台籍畫家以台陽展為代表，正走著一條由物象變形出發的緩變之路，這兩
種路向的選擇，正是台灣與中國大陸不同文化類型的真實映現（註16）。

吳炫三〔陽光下的舞者〕，1980，油彩畫布。

第三節　師範體系與美術教育

　　台灣美術運動自日治中期發軔以來，始終缺乏一所專門的美術學校，來做為人才培育的機構，而只有依賴師範學校中有限的圖畫課程，進行初淺的啟蒙（註17）；有心深入學習的青年，只好遠渡日本內地留學。此一情形，相對於中國大陸，自清末以來陸續成立大量公私立美術專門學校並成為推動美術現代化的主要場所之情形（註18），顯然頗為不同。即使在一九四五年新時局展開之際，中國大陸廣設美術專門學校的風氣，既未適時影響台灣，在一九四九年的變局中，大陸美術專門學校中主導美術革新的知名人士，也竟無一人跟隨國民政府來台。戰後台灣美術運動，基本上仍是延續著日治時期經驗，以展覽和畫會作為推動的主要手段。

　　戰後台灣在沒有美術專門學校的情形下，只有繼續依賴幾所設有美術相關科系的師範學校，勉強擔負著培育美術創作人才的任務。然而，無論從施教目標，或學習內容，以迄教、學雙方的心態，師範學校實與純粹從創作出發的美術專門教育多所差異。可以說：師範體系下的美術教育，也正是台灣在戒嚴體制下形成的一種特殊文化現象。

　　戰後台灣師範體系的美術教育，應以日後稱為台灣師範大學美術系的原台灣師範學院藝術系為代表。

台灣師範學院藝術系,前身為圖畫勞作科,一九四七年設立,首任科主任為莫大元;莫氏福建上杭人,日本東京高等師範學校及日本大學畢業,專修美術教育,曾任福建音專教授及台灣省政府參議等職;主持師院圖畫勞作科期間,主要教授「美術教材教法」等師範課程,及「用器畫」等實技科目;要求學生以成為一個好的美術老師為目標,而非藝術家,是其施教主要信念(註19)。

一九四九年,圖畫勞作科改為藝術系,由大陸來台傳統水墨畫家黃君璧任系主任;黃氏主持該系直至一九六九年,前後二十年。此期間,師院於一九五五年改制為師範大學,一九六七年藝術系改為美術系。

黃君璧(1898-1991)廣東廣州人。幼年曾隨李瑤屏學畫,一九二二年入楚庭美術院研習西畫,然始終以國畫作品參與各項展出,並多次獲獎。曾組國畫研究會於廣州,並與上海畫界黃賓虹、鄭午昌等名家遊,後任廣州市立美術專科學校教師兼教務主任,並與徐悲鴻相善。後應徐氏之邀,於一九三七年受聘國立中央大學藝術系,並兼任國立藝專教授兼國畫組主任。同時亦為教育部美術教育委員會委員,及全國美展國畫組審查委員。

一九四九年來台後,以其學經歷而任當時台灣唯一一所大學美術系主任,更因擔任當時元首夫人蔣宋美齡之國畫老師,畫壇地位崇高,作風影響台灣美術教育及創作風氣至鉅。

黃君璧〔秋山訪友〕,1950年。

黃氏因曾研習西畫,作品中雖以傳統筆墨出之,但強調光影變化與構圖取景,亦頗具個人面貌。就傳統水墨創作言,黃氏堪成一家之風,殊無疑義;然就美術教育言,或自中國美術現代化之大時潮檢驗,黃氏之思想及作風,仍較偏屬保守之路,缺乏積極開創與突破的大格局;影響所及,學生輩中亦多以承習乃師風範為目標,穩健有餘,創新不足;尤其黃氏對西方現代藝術之理解,一如徐悲鴻,採取較為排斥之心態,因此在一九五〇年代後期,台灣現代繪畫運動即將展

黃君璧〔落月煙樓〕，1951年。　　　　　　　　黃君璧〔秋日山林〕，1951年。

開之際，黃氏之作風即被視為阻礙進步之代表。黃氏以延續傳統文化為己任之
心情與態度，除與個人學養、經歷有關，時代氛圍亦為重要因素。當時台灣在
面臨共產主義全面挑戰傳統中國文化之際，以「復興中華文化」為己任之作
為，正可提供保守威權的政權，以施政上的合理化與正當性。

　　與黃君璧同被視為維護並延續中華文化命脈的另一代表人物，即同為師大教授
的前清皇族溥儒（心畬）；較之黃氏仍具現實意味的山水作品，溥氏以宋人筆
墨為典範、呈現清逸脫俗的高古風格，更具傳統保守之特質。

　　在師大國畫教學中，還有較年輕的金伯勤，他是民初北平知名傳統大家金拱北
之姪子，作風亦以工筆山水、花鳥為主要。至於原先從事膠彩創作的台籍畫家
陳慧坤，在師大並未開設膠彩相關課程，且日後亦逐漸轉向油畫創作，影響亦
為有限。倒是一九五一年起來校兼任的林玉山，以其膠、水雙修的學養背景，
對學生有著一定的啟發與示範作用，其從寫生出發的觀念，逐漸取代黃氏以臨
稿為手段的教學法，成為日後師大水墨教學的主流。

溥心畬〔山水〕，33×101.5cm，國立台灣美術館藏。

金勤伯〔寫放翁詩意〕，202×74cm。

林玉山〔關渡風物〕，1986，紙．彩墨。

林玉山〔回首猛虎〕，1986，紙．彩墨。

廖繼春〔東港1〕，1975，油彩畫布，31.5×41cm。

廖繼春〔東港風景〕，
1976，油彩畫布，
53×65cm。

　　在西畫教學方面，同為師大藝術系早期包括黃君璧、溥心畬、莫大元在內的四位教授級教師之一的廖繼春，畫風始終具有強烈個人色彩，思想也開放、自由，對藝術新潮保持尊重、研究之態度，對學生多所鼓勵，頗受學生尊重、喜愛；可惜他為人木訥寡言，不善交際，是純粹的藝術家，始終未負責師大系務，因此對整體美術教育走向，未能有更為廣泛而全面之影響。

　　相較而言，師大西畫教育比國畫方面來得開放；除廖繼春外、馬白水、袁樞真、孫多慈、朱德群，及林聖揚、黃榮燦等，對較具新意的現代藝潮，均有尊重的心態。馬白水以鑽研有中西融通韻味的墨彩畫為終生職志，袁樞真畢業於上海新華藝專，一度受教於台籍畫家陳澄波，作風頗有野獸主義與表現主義的傾向，後留學日本大學繪畫科及巴黎美術學院，多次參展巴黎季沙龍、國際沙龍與獨立沙龍，在黃君璧卸職後，一九六九年起接任系主任。袁氏學經歷均頗完整，但在創作上，較乏明確的主張或突破性的表現。孫多慈是徐悲鴻在中央大學時的學生，優異的寫實技巧，與賢淑的氣質，深受老師喜愛，她在一九六二年前往文化學院（今文化大學），創設美術系，在藝術上支持學生的現代表

馬白水〔輕舟〕，（25屆省展水彩），60×108cm。

袁樞真〔大雪山一景〕（19屆省展油畫），52×44cm。

孫多慈〔沉思者〕（19屆省展油畫），99×72cm。

現（註20），個人創作亦曾多所嘗試，可惜作品數量有限。至於朱德群、林聖揚、黃榮燦，均具相當現代意識，他們曾聯合在校外開設「美術研究班」，只是朱、林二人，在一九五〇年代初期即先後出國，黃亦因案遇難，因此對師大影響有限。

早期師大美術系整體系風的保守，固然有黃君璧個人的因素，也是時代的特質，然更重要者，仍則為師範體系的學校屬性使然。當時僅有的幾所師範學校（屬高中層級）均有藝術科的設立，但培養教師的教學目標，以及為人師應有的道德規範，仍使想要藉此便徑走向藝術創作之途的年輕學子，無法有真正開展、發揮的空間（註21）；省展的穩健風格，事實上也正是這些教育底下的產物。平實而言，以美術專門學校培養純粹創作者的標準，來責難師範學校中的美術教育，並非公平的作法；但在沒有美術專門學校的事實下，主政當局忽略專業美術教育，或是翼圖以師範學校美術教育兼辦培育師資與藝術家的雙重任務（註22），本身仍是不能免於被批判與檢討的命運。

一九六二年，已經是年輕人在社會上掀起現代繪畫運動巨浪的時刻，國立台灣藝專（今台灣藝術大學），才在美印、美工等實用科別之後，成立美術科，設國畫、西畫、雕塑三組，為高中畢業後的三年制專科學校。隔年（1963），文化學院（今文化大學）設美術系，這是戰後台灣第一個大學層級的專業美術系，初聘孫多慈為主任，唯孫氏一年後即去職，再由莫大元主持，雖然師資人選仍不脫師大體系，但已是台灣開始走向純粹藝術家培養的開端；直到一九八二年國立藝術學院成立，台灣的藝術教育才更邁入另一開放多元的時代，此已接近解嚴的時刻。

第四節 懷鄉山水與反共文藝

隨著台灣回歸中國統治，水墨媒材再度成為畫壇主流；那些大陸來台水墨畫家所作的山水、花鳥、人物，從美術創作的眼光論，難脫保守、因襲，與開創性格局不足的批評；然而從美術史的角度論，這些作品卻正好是這個時期，大陸來台移民最具體的心境反射，包括那些因應時局而製作的各式反共文藝作品，也都擁有一定的文化意義。

一九四九年跟隨國民政府來台的大陸水墨畫家，基本上多偏屬傳統保守一派。此一原因，或許是由於時局的突變，致使那些倡導革新的水墨畫家，來不及撤離大陸；但另方面，卻也是由於那些具有革新思想的水墨畫家，均相對地擁有

某種程度的理想主義傾向，這種傾向，致使他們容易同情充滿浪漫革命熱情的左翼共產，而選擇留在中國大陸。此後，在中國大陸，除徐悲鴻一派寫實水墨畫風，因正足以承載藝術為人民服務的時代任務而大為流行外，其他類似林風眠等人，因創作問題而在文革中被打為「黑畫家」倍受迫害，則是他們始料未及之發展。

在變局中追隨國民政府來台的水墨畫家，除少數專業如黃君璧外，大多均為業餘性質的文人畫家，他們普遍擁有崇高的社會地位，如：前文提及的馬壽華、溥儒外，劉延濤為監察委員、鄭曼青為國大代表、陳方為國策顧問等。繪畫原是他們生活的一部分，也是人格修養的一部分，但絕非一種職業或苦思鑽研的課題；只是在時勢變遷下，相對於共產陣營的文化大革命，這些從事傳統水墨繪畫的文士，也逐漸將這項工作變成延續中華文化道統的一項使命。

當時較為活躍的傳統水墨畫家，大抵可以一九五三年成立的「中國藝苑」、一九五五年成立的「七友畫會」、一九五七年成立的「六儷畫會」，以及一九六一年成立的「八朋畫會」、一九六二年成立的「壬寅畫會」為代表。

一九五三年成立的「中國藝苑」，是由陳定山、丁念先、高逸鴻、陳子和、王壯為、張隆延等十二人組成，目的在提倡中國傳統藝術，教授書畫、篆刻，培養愛好藝文之人士；其性質類似一種民間的學院，收徒授藝是此一團體的主要目標與工作。

一九五五年的「七友畫會」，則純為聯誼、發表性質，成員有馬壽華、陳方、陶芸樓、鄭曼青、張穀年、劉延濤、高逸鴻等人，他們每月集會，談書論畫，相互觀摩；從一九五五年以迄一九八五年，共舉辦了十九場聯合展出，初期（1958-69）在台北市長沙街婦聯會的孺慕堂，後期（1970-）則在國立歷史博物館國家畫廊（註21）。婦聯會會長是由當時總統蔣中正的夫人宋美齡擔任，而七友之一的鄭曼青也是宋美齡的國畫老師之一，因此，每年的展出，宋氏幾乎經常出席，顯示此一團體與當局間關係之緊密。

陳方〔墨竹〕，90×33.5cm，國立歷史博物館藏。

當時傳統書畫的重要理論家，也是畫家的姚夢

陶芸樓〔設色山水〕，
水墨紙本，
陶晴山先生。

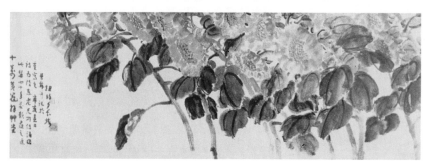

鄭曼青〔十萬黃冠拜
草堂〕，水墨紙本，
陶晴山先生。

谷，對「七友」一段評論，可一窺七友畫風之傾向，也可理解當時傳統書畫人
士認知中的美學理念：

「今之畫人精於書者，當推『七友』，『七友』非僅以『六法』通於『八法』，
且其內涵人格融之於畫。故筆墨不凡，各顯天趣。馬壽華之竹，氣厚神和，從
容閑逸。間作松柏山水，亦蒼潤古樸，一如仁者。陳芷町之竹，清雅秀拔，意
態瀟灑，有高士風。陶芸樓氏山水，於法度中，見其瀟灑，思致綿密，而情意
悠遠。鄭曼青　氏山水花卉，長於觀照，水墨淋漓，所寫層山疊水，咫尺有千里
之勢，間作四君子，運以書法之韻律，窮其靈腑之感性。高逸鴻氏之花鳥，師
法古人，攝其物態，年來兼運乾溼筆，以使畫面蒼古潤秀。張穀年氏之山水
人物，上承宋元道規，謹嚴有度，與其書法媲美。近年來，開徑而行，放筆寫
實，所寫大幅山水，匯南北宗皴法而代以草書，揉擦成趣，明暗自顯，功力深

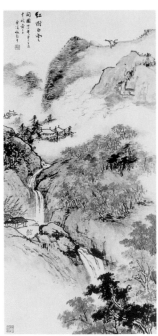

張穀年〔紅樹白雲〕，水墨紙本，
國立歷史博物館藏。

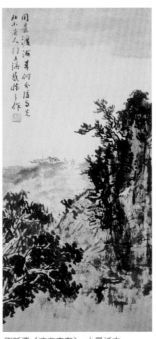

劉延濤〔渡海來客〕，水墨紙本，
國立歷史博物館藏。

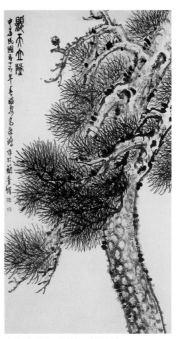

高逸鴻〔頂天立地〕，水墨紙本，
國立歷史博物館藏。

厚，自不待言。」(註22)

　　一九五七年成立的「六儷畫會」，是由六對夫婦所組成，包括：高逸鴻、龔書錦、陶壽伯、強淑平、季康、林若璣、陳雋甫、吳詠香、傅狷夫、席德芳、林中行、邵幼軒等人，均為傳統水墨畫家。其中傅狷夫後來任教藝專，對台灣水墨教學造成相當深遠影響，前揭以傳統筆法寫台灣山水的蘇峰男即為其學生，其後又有蔡茂松、羅振賢、呂聰允、李春祈、涂璨琳、張伸熙、陳銘顯、黃財松、陳慶榮、蕭進興、吳漢宗、陳久泉等，均是此一脈絡成名藝專畢業生，甚至構成省展一九七〇年代以後水墨繪畫的主流風格。傅狷夫之任教藝專，風格筆法亦影響及於同時在藝專任教並兼任系主任之台灣前輩畫家李梅樹，李梅樹一九六〇年代後期以迄一九七〇年代初期，諸多類似長軸形式的「油畫山水」，以國畫筆法構圖滲入油畫之作，均可窺見傅氏之影響與啟發，亦表現李氏殊異的文化反省特質。六儷畫會中的季康以工筆人物知名，其餘多屬花鳥、山水畫家。

　　傅狷夫也是一九六一年成立的「八朋畫會」成員，其餘成員分別為：馬紹文、王展如、鄭月波、胡克敏、季康、陳丹誠與林玉山。林氏是唯一的台籍畫家。

傅狷夫〔雲壑泉聲〕(30屆) 120×60cm。　　傅狷夫〔雲峰積翠〕(31屆) 120×60cm。　　胡克敏〔黑白雙嬌〕，139×49.8cm。

　　隔年（1962）成立的壬寅畫會，成員更多，包括：黃君璧、陶壽伯、葉公超、朱雲、高逸鴻、陳子和、傅狷夫、姚夢谷、余偉、陳雋甫、吳詠香、季康、邵幼軒、林中行等人。

　　以上這些畫會，成員頗多重疊，顯示他們是在戰後台灣相當活躍的一批人，由於他們與黨政之間的良好關係，也由於他們強調道德人品、畫品的修為，因此是各種官式展覽中的常客，也是媒體中最常曝光的人物。台灣戰後的美術景觀，遲至一九六〇年代初期，除卻省展中與之角力的台籍西畫家與膠彩畫家外，可謂是由他們構成主要風貌。

　　除前揭畫會成員，另有諸多成名與未成名的大陸來台水墨畫家，如蟄居台中的山水畫家呂佛庭，畫藝與畫理兼修；終生孤絕傲岸的高一峰，以及由香港來台定居的吳子深，以狂筆寫畫花鳥、山水的沈耀初等等，大抵這些畫家，在來台後，雖多少受到台灣風光景物的感染及「寫生」觀念的影響，然其心情意境，均仍以故國山河為依歸，他們一方面在畫面中夢回故國山河，二方面也在畫面題詩中，大舉渲洩渡海客居的感傷情緒，所謂：

　　「故園今應雪漫漫，衹有松梅耐歲寒。

季康〔紅色衣服的紅衣仕女〕，
134×68cm

陳丹誠〔凌雲飛雀〕，水墨紙本，
（36屆省展國畫），90×48cm。

葉公超〔雙竹〕，水墨。

姚夢谷〔春到人間〕1912，56.6×95cm。

呂佛庭〔群山雲霽〕（39屆省展水墨），
135×69cm。

呂佛庭〔松下觀瀑〕1911，90.3×180.5cm

高一峰〔進香圖〕

吳子深〔墨竹〕，135×69.2cm，
國立歷史博物館藏。

沈耀初〔年年有餘〕，182.5×88cm，
國立歷史博物館藏。

張光賓〔清溪歸樵〕，1984，潑墨紙本，
135×69cm。

張大千〔阿里山曉望〕，1965，潑墨設色，37.5×45cm。

張大千〔廬山圖〕，1982，水墨潑彩，180×1080cm。

遊子天涯歸不得，何人月下倚欄杆？」
（呂佛庭）

「手中日日造山河，旗鼓中原蘊恨多。
老樹根邊人獨立，舊曾遊處近如何？」
（劉延濤）

故國的名山大江，是他們百畫不厭的主題，耗時費力的〔長城萬里圖〕、〔黃河萬里圖〕等巨幅大作的製作，更是這些遊子宗教般的精神所託。

即使那位在戰後台灣風靡畫壇，作品廣受喜愛，但直到一九七六年，亦即去世的前七年，才真正來台定居的張大千，也不時在作品中，流露有家歸不得的悲哀：

「投荒乞食十年艱，歸夢青城不可攀；
村上老人應已盡，含毫和淚記鄉關。」
《題畫贈友》

張氏晚年定居台北士林外雙溪，完成大作〔廬山圖〕，事實上，這是他一生未曾遊過，卻對之朝思暮想的名山，在磅礡的潑墨青綠色團中，寄託著一種豪氣與柔情兼具的故國山河想像。

中國傳統水墨在戰後台灣之發展，江兆申一系，應屬異數。江氏隱逸清雅之畫風，成為懷鄉山水中獨樹一格的面貌也在一九七〇年代之後，成為台灣新一代水墨畫家追隨的對象，其弟子中較著名者有：周澄、李義弘、許郭璜等人。

民初水墨革新的徐悲鴻、林風眠等人思想風格，雖未能在台灣取得延續，然以高劍父、高奇峰兄弟為鼻祖的嶺南畫派，卻在趙少昂等人傳承下，在台灣獲得發展空間，且擁有相當喜愛的群眾。其知名傳人有歐豪年、黃磊生、周千秋、廖俊穆、伍楫青等人。他們的畫藝特點在於克服傳統中國畫陳陳相因的模式，將中西美術法則互為運用。其中歐氏任教文化大學美術系，影響尤為深遠。

江兆申〔山嵐朝日敦〕，水墨，63×100cm。

李義弘〔紅樹青山白屋〕，水墨，34×137cm。

　　戰後戒嚴體制下的台灣文化，是一種夾雜著真實與虛幻的矛盾存在，一方面充滿著希望與奮鬥的情緒，二方面卻又有著一種最深沈的無奈與失落。懷鄉的情緒與反共的鬥志混融，水墨畫滿足了前者，戰鬥文藝則支撐了後者。

　　國民政府在中國大陸之失敗，其中忽略文藝與思想的鬥爭是一項重要因素，大量的文人思想左傾，造成了山河的一夕易幟。基於此一教訓，來台後的思想控制與文藝推動，成為重要的黨政工作。

　　一九四九年，即有「中國文藝協會」（以下簡稱「文協」）的成立，該會由張道藩、陳紀瀅發起，由於這是一項政策性的工作，因此受到中國國民黨中央宣傳部張其昀、教育部長程天放，以及國防部總政戰部主任蔣經國、台灣省教育廳廳長陳雪屏等黨政方面的全力支持。一九五一年，又有中國美術協會的成立，由國防部總戰部副主任胡偉克，及梁中銘、黃君璧、郎靜山、楊三郎、藍蔭鼎、許君武等人共同發起。

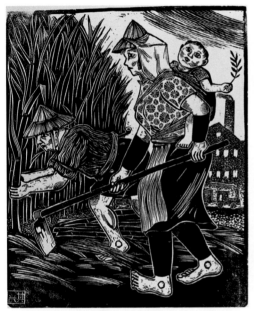

陳其茂〔蔗園之二〕，版畫，15.2×12.7cm。

陳其茂〔老樹〕，1976，版畫，51×46.2cm。

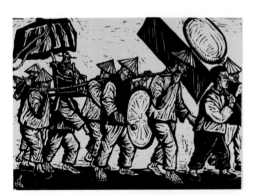

方向〔迎神〕，1935，版畫，19.8×26.8cm。

基本上，這些團體，均在創會宗旨中，明白宣示：要以文藝的力量，激發民眾的士氣，從事反共抗俄的神聖工作。而由文協主導推動的「文藝到軍中去」，也隨著一九五〇年韓戰的爆發而點燃了軍中青年激昂的情緒，所謂「兵演兵、兵寫兵、兵畫兵」的軍中文藝運動，帶動了許多投筆從戎的失學青年，藉由文藝渲洩長期受到壓抑的熱情。軍中文藝運動的熱潮，也感染到整個社會的情緒，所謂「反共美展」（1951）、「全國動員美展」（1952），頗有戰前日人聖戰美術的氣氛。

相對於那些懷鄉的水墨繪畫，在強調反共文藝的時潮中，木刻版畫是一種最方便的創作方式，在各個報刊媒體，隨時可見激勵人心的戰鬥畫面，或是標舉效忠情緒的偉人頭像，方向、陳其茂等人均為代表。這些黑白的版畫作品，大都具有精練的刀法，簡明的構圖，歌頌的情緒與鮮明的主題。在雕塑方面，偉人銅像成為時代的標記，包括領袖元首及黨國元老，取代了日治時期各個公共空間的日人雕像，也充滿了各個重要展覽的會場，蒲添生、陳一帆、劉獅均為代表。這些作品的共同特色，均強調客觀寫實的手法，以突顯對象人物的崇高人

方向〔眾妙之門〕，1975，版畫，73.5×47cm

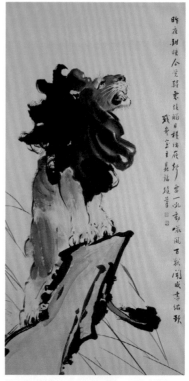

梁鼎銘〔撻獅〕，131.6×63cm，國立台灣美
術館藏

丘雲〔國父像〕，雕塑。

蒲添生〔孔夫子〕1946，60×30×28cm，銅雕。

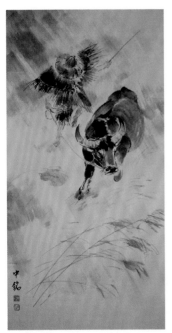

梁中銘〔風雨歸牧〕（26屆），
192×60cm。

梁又銘〔吉羊圖〕（28屆）90×43cm。

李奇茂〔養鴨人家〕（33屆）148×82cm。

金哲夫〔濱海邊城〕油彩畫布

格為目標，激發觀眾崇仰的情緒。

　　而在反共文藝的時代風潮中，一九五一年，政工幹校（後改制政治作戰學校，以下簡稱「政戰學校」）美術組的成立，尤為一項重要成果，該組六年後（1957）改制為二年制美術科，一九六〇年，改制為四年制大學藝術系；劉獅、梁鼎銘、梁中銘先後擔任系主任。該校在政治作戰的需求下，除一般政治漫畫人才的培育成為一大特色外，人物畫的倡導，也是其他一般美術科系所缺乏的。水墨人物、動物、油畫史畫，是該校師生在此特殊時空下創生的一批殊異成果。李奇茂、陳慶熇、金哲夫、鄧國清及梁氏家族的梁秀中、梁丹美等，均為年輕一輩中的代表。一九五〇年由文協推展的軍

中文藝運動，提供了許多軍中流亡學生精神寄託的
天地，一九六〇年的許多現代畫家，現代詩人均來
自軍中，是此一運動意外的成果。

梁秀中〔猴戲圖〕1934，91.8×180.8cm

註釋：

註1：參黃才郎《文化政策影響下的藝術贊助——台灣一九五〇年代
　　　文化政策、藝術贊助與畫壇的互動》，中國文化大學藝術研究
　　　所，1992，台北。

註2：參楊三郎〈回首話省展〉，《全省美展四十年回顧展》，頁2，
　　　台灣省政府，1985.10.25。

註3：此套作法，一般常謂係延續台府展制度，事實上，台府展並沒
　　　有評審是由參賽者產生之常例，陳進、廖繼春、顏水龍等人曾
　　　經一度擔任評審，係就其他因素考量，而非參賽獲獎之結果。

註4：參蕭瓊瑞〈廿八屆省展改制的歷史檢驗〉，原刊《台灣美術》7
　　　卷3期，台灣省立美術館，1995.1，台中；收入蕭瓊瑞《島嶼
　　　色彩》，東大圖書，1997.11，台北。

註5：參蕭瓊瑞〈戰後台灣畫壇的「正統國畫」之爭——以「省展」
　　　為中心〉，原發表於國立歷史博物館主辦第一屆當代藝術發展
　　　學術研討會，1989.12，台北；收入蕭瓊瑞《台灣美術史研究
　　　論集》，伯亞出版社，1991.2，台中。

註6：參前揭蕭瓊瑞〈廿八屆省展改制的歷史檢驗〉文。

註7：見楚戈〈評十八屆省展〉，《視覺生活》，頁155，台灣商務，
　　　1968.7，台北。

註8：參蕭瓊瑞《府城民間傳統畫師專輯》，台南市政府，1996，台
　　　南市。

註9：參《膠彩畫之淵源、傳承及其影響學術研討會論文專輯》，台
　　　灣省立美術館1995.11，台中。

註10：見王白淵〈台灣美術運動史〉，《台灣文物》3卷4期，頁42-45，台北市文獻委員
　　　會，1955.3.5；及《台灣省通志》，卷六學藝志，第二冊，頁101，台灣省文獻委
　　　員會，1971.6。

註11：金勤伯曾獲省展第六屆特選一次，於十二屆任評審；吳詠香於第九屆獲特選一
　　　次，於十四屆任評審。

註12：郭雪湖以傳統水墨入選首屆台展，但在次年欲以水墨描繪圓山附近風景時，卻發
　　　現原有的筆法完全派不上用場，乃以寫生的方式，畫了十餘張「素畫」，才定稿製
　　　作成品。並因此獲得特選。見郭雪湖〈我初出畫壇〉，《台北文物》3卷4期，頁
　　　70-73，1955.3，台北。

註13：參蕭瓊瑞〈現代繪畫運動其間的「省展」風格〉，原刊《台灣美術》19-20期，台
　　　灣省立美術館，1993.1-4，台中；收入蕭瓊瑞《觀看與思維——台灣美術史研究
　　　論集》，台灣省立美術館，1995.9，台中。

註14：何肇衢曾獲省展第十三屆第三名、第十四屆第二名、第十六屆第二名、第十七屆
　　　第三名、第十九屆第二名、第二十屆第一名、第二十三屆第二名、第二十四屆第
　　　三名；張炳南曾獲第十八屆第三名、第二十一屆第二名、第二十二屆第三名、第
　　　二十四屆第一名、第二十六屆第二名。

註15：參李梅樹〈台灣美術的演變〉，《歷史、文化與台灣——台灣研究研討會五十回記

錄》，頁151-155，台灣風物雜誌社，1988.10，台北。

註16：參蕭瓊瑞〈台灣現代繪畫運動中的兩種風格〉，《藝術家》269期，頁348-351，1997.10，台北。

註17：參顏娟英〈台灣早期西洋美術的發展〉「淺薄的美術教育」節，《藝術家》169期，頁159-160，1989.6，台北。

註18：參蕭瓊瑞〈民國以來美術學校的興起（1912-1949）〉，原刊《台灣美術》第3期，台灣省立美術館，1989.1，台中，收入蕭瓊瑞《台灣美術史研究論集》，伯亞出版社公司，1991.3，台中。

註19：參蕭瓊瑞《五月與東方》，頁52，東大圖書，1991.11，台北。

註20：孫多慈曾對「五月畫會」的赴美參展，出力促成，參見趙敬暉〈送五月畫會作品赴美〉，1962.5.22《聯合報》。

註21：參莊喆〈五月畫會之興起及其社會背景〉，《中國現代繪畫回顧展》專刊，頁25，台北市立美術館，1986.2，台北。

註22：當年師大藝術系教育目標明白標示：(一)培養中等學校美術教育師資。(二)培養研究美術教育學術人才。(三)培養美術創作人才。係同時兼顧教師與藝術家培養之雙重任務。參《第三次中國教育年鑑》，頁270，教育部教育年鑑編纂委員會編，正中書局，1947.8，台北。

註23：參林永發《七友畫會及其藝術之研究》，國立歷史博物館，1997.4，台北。

註24：見姚夢谷〈引書入畫七友之藝術造境〉，1962.2.11《中央日報》，台北

第八章

新藝術的萌芽與現代繪畫的展開

在戰後戒嚴體制的陰影籠罩下，文藝創作的自由空間暫時受到強力壓縮，批判質疑的反省思維也得不到抒發成長的土壤，然而一種從純粹美學而來的創新力量，正從日治時期的非主流畫會與大陸來台的前衛畫家中，逐漸流溢出來。這些力量在一九五〇年代末期形成聲勢，挑戰已然流為制式的保守力量和反共八股。

第一節　新藝術運動與紀元美術會、南美會

　　相對於傳統國畫與日治以來的西畫風格，一種倡導「新」和「現代」的藝術觀念，在一九五〇年代逐漸醞釀形成。「新」與「現代」的真正內涵，本來就隨著時代的變遷而有所不同；但對這兩個名詞的明白提出，就戰後台灣而言，則均出現在一九五〇年代初期。

　　一九五〇年，有大陸來台畫家何鐵華在台北創設「廿世紀社」，並出刊《新藝術》雜誌，推動「自由中國新興藝術運動」，儘管這個運動的宣言，雖脫離不了反共抗俄時代充滿戰鬥意志與危亡意識的字眼，然而從創刊號的內容檢驗，標舉藝術上的「新」與「現代」的訴求是極為顯著的。如：劉獅的〈新藝術和裸體描寫〉、劉垕譯的〈怎樣欣賞現代藝術〉、何鐵華的〈現代藝術的認識〉，以及錫鴻對〈馬諦斯〉的介紹等等，大抵二十世紀前期各類西方現代藝術新潮，包括康丁斯基的抽象作品在內，均已有相當的介紹。而李仲生〈國畫的前途〉一文，也呈顯出對國畫創作的關懷；這篇文章的重要，在於它代表一個意義，亦即儘管倡導國畫革新的大陸水墨畫家並未來到台灣，但國畫革新或現代化的思想，已隨著這批大陸來台前衛西畫家而帶到台灣來；這些思想對六〇年代以後現代水墨運動的興起，應具有啟發的作用。而施翠峰〈民間藝術的本質〉一文，也顯示這些前衛西畫家在倡導新藝術的同時，並不排斥與遺忘民間藝術可能提供的滋養；這些思想後來落實在李仲生的教學之中，而映現在「東方畫會」成員的作品上。

　　當何鐵華創辦《新藝術》雜誌，並推展「新藝術運動」的同時，黃榮燦等人也開設「美術研究班」於台北市漢口街。事實上，存在於戰後初期前衛藝術家與黨政軍文藝系統之間的關係，是頗為錯綜複雜的。例如這個「美術研究班」，原本就是隸屬於政工系統下的一個組織。

　　一九五〇年中，當戒嚴令發佈生效、台灣進入「反共抗俄」的全面戒嚴時，一些藝文運動也同時展開。先是張道藩成立「中華文藝協會」，並擔任主委，軍中

趙春翔〔西班漁港〕1957，48.5×56.5cm。

朱德群〔八仙寫生〕1953，油彩畫布，80×65cm。

的「戰鬥文藝」就是由這個組織擔負推動主責，而當時的國防部總政治作戰部副主任胡克偉，是主任蔣經國的得力助手，他身兼政工幹校校長，也擔任「中國文藝協會美術委員會」理事長，發起「文藝大掃除運動」，進行嚴密的思想控制，該委員會在隔年（1951），擴大改組為「中國美術協會」。

「美術研究班」原是由胡克偉委託劉獅實際負責，劉獅因編輯《新生報》美術版而與黃榮燦有所接觸，便推薦黃氏參與美術委員會會務，並擔任總幹事工作；黃氏當時任教師院藝術系，具專業形象，因此也受聘擔任「美術研究班」教務主任，負責教學計畫之擬定及推動。黃氏於是邀請師大同仁中較具新派思想之藝術家，如朱德群、林聖揚、趙春翔等人前往授課，同時李仲生亦因劉獅的關係前往支援，「東方畫會」最早的成員夏陽、吳昊，就在此時接受李氏的指導。不過這個短命的研究班，在三個月後，即因故停辦。此後，才有李仲生在安東街自設畫室培養出「東方畫會」的後續發展（註1）。

一九五一年，大抵就是以「美術研究班」的幾位師資為成員，在台北中山堂舉辦了一場「現代畫聯展」；這是台灣正式以「現代畫」為標舉的第一個畫展，展品以後期印象派之後作風的油畫為主。

一九五二年，何鐵華又創辦「新藝術研究所」於台北市建國北路，並辦理函授學校。這是台灣第一個明白標榜現代藝術理論研習的教學機構，一直持續到一九五九年何氏赴美為止，影響青年學子層面頗廣。

何鐵華〔站郊〕1951，油彩畫布。

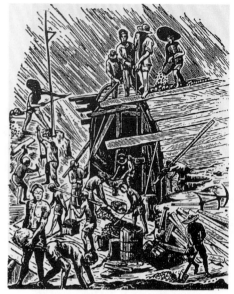

黃榮燦〔修築〕，木刻版畫。

　　黃、何二人是一九五○年代推動現代藝術活動最為熱心的兩位大陸來台畫家，而這些現代藝術的理念，被簡單的化約成和「自由」、「反共」、「反極權」等政治思想相結合的理念，因此他們也舉辦了一些標名為「反共美展」（1951）、「自由中國美展」（1952）、「全國動員美展」（1952）的大規模聯展，和政工單位維持著一種微妙的合作關係。

　　在這些大陸來台前衛西畫家中，李仲生對現代藝術活動的參與，也頗為積極，但因個性關係，他不喜公開的活動，反而是透過大量的文字論述，產生了日後無人可比的深遠影響。至少在一九五○年代前期，他先後發表的重要文章，除前文所提〈國畫的前途〉（1950，《新藝術》創刊號）外，又有〈藝術團體與藝術運動〉（1951，《新藝術》1卷3期）、〈籌設藝術研究院芻議〉（1951，《新藝術》1卷4、5期合刊）、〈「畫因」淺說〉（1952，《技與藝》1卷2期）、〈超現實主義繪畫〉（1953，《聯合報》）、〈西洋繪畫近代後期的開端〉（1954，《新藝術》2卷5、6期合刊），及〈論抽象派繪畫〉（1954，《文藝春秋》）等等；在一九五七年其學生組成東方畫會之前，發表文章不下八十餘篇（註2）。由於其文章，不論論述或評介，均具一定的思想脈絡，而成為台灣現代繪畫導師型的人物。

　　其中有關〈藝術團體與藝術運動〉一文，發表於何鐵華的《新藝術》雜誌，他最早提出以藝術團體支撐藝術運動，藉以提升文化藝術水準的想法，這在當時

李仲生〔素描〕1977，油彩畫布，72×51cm。

莊世和〔狂舞〕1956，油彩畫布，22×27cm。

李仲生〔無題〕1977，油彩畫布，72×51cm。

緊張的社會氛圍中，既屬不易；對日後五月、東方等具「運動」性質的畫會形成，也具關鍵性的影響（註3）。

　　從黃、何二人主導的新藝術運動觀，其實成員頗多重疊，由於這些活動在倡導新藝術理念的同時，也挾著反共抗俄的政治口號，因此掛名支持的人其實涵蓋甚廣，包括傳統國畫家的黃君璧、溥心畬等人均是（註4）。不過以日後實際持續在現代藝術方面有所發展並產生影響力者，除李仲生外，另有莊世和。

　　莊世和係台南市人，一九三八年入川端畫學校研習東洋畫，一九四〇年入東京美術工藝學院純粹美術部繪畫科，以廿世紀的現代美術理論及創作為主修；一九四六年自日返台，並活躍於台北，參與何鐵華等人的新藝術活動。從台籍畫家的立場觀，莊世和極可能是第一位以非具象藝術為創作走向的畫家。其留日時期的作品，具有分析立體主義的傾向，將景物予以簡化、重組，重視畫面本身的形色秩序，稍後並走向綜合立體主義的方向，以拼貼的方式，進行材質研究。參與新藝術運動期間，作品

朱德群〔反映之二〕1979，油彩畫布，89×130cm。

莊世和〔樂人〕1956，油彩畫布，41×31.5cm。

有超現實主義的意味，追求畫面中的音樂性是這個時期的焦點（註5）。

　　新藝術運動的發展，事實上頗多波折，先是黃榮燦早在一九五一年年底，即因涉及匪諜疑案而被捕，隔年（1952.11）遭受槍決。這件事，對當年共同推動現代藝術的前衛西畫家心理，都有相當的影響；其間涉及當時國民黨政工之間的一些派系鬥爭（註6）。

　　此後，一九五五年趙春翔獲得獎學金赴西班牙遊學，朱德群赴法，均中斷了他們對台灣美術的參與。到了一九五七年，是「五月」與「東方」畫會成立之年，事實上，也是新藝術運動進入尾聲的時刻，由於一些政治上的緊張關係，支持何鐵華的派系，處於不利局面，莊世和因此受到警告，被迫回到南部，在屏東創設「造形美術研究所」，繼續倡導新藝術。而何鐵華也在一九五九年匆匆離台赴美，永遠告別台灣。同年，林聖揚亦趁赴巴西參與聖保羅畫展評審之便，不再返台。這個由大陸來台前衛西畫家主導的新藝術運動，至此暫告一段落。

　　從這些前衛西畫家日後的發展檢驗，他們的確都是有心在中國與西方之間走出一條自我道路的具自覺性的藝術家。日後朱德群以其抒情抽象的油畫，在歐洲藝壇取得一定地位與肯定（註7）。趙春翔、林聖揚、何鐵華等人，也在艱難的環境中，始終不放棄藝術追求的理想。趙春翔的作品展現了一種耀眼的螢光與溫

趙春翔〔福降天地〕塑膠彩紙本，80.5×61cm。

何鐵華〔春景〕水墨紙本。

潤的中國水墨並置的奇妙效果，充滿中國自然與倫理的哲理與內涵（註8）。何鐵華的水墨表現了文人書寫的狂逸情趣；而林聖揚亦以帶著光彩變化的國劇人物造型等風格，在巴西藝術界贏得尊重，獲得巴西藝術院名譽院士的榮銜（註9）。

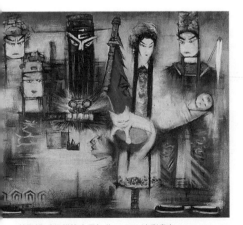

林聖揚〔狸貓換太子〕約1993，油彩畫布
80×100cm。

不過他們的作品，和台灣美術的發展，已成較為間接的關係。

　　相較之下，一九五四年由日治時期造型美協成員為主軸，延續其精神成立的「紀元美術會」，對台灣美術的發展，產生更具實質累積的效益。

　　紀元美術會的創始會員中，張萬傳、陳德旺、洪瑞麟係原造形美協的成員，張義雄、廖德政、金潤作則是戰後表現傑出的新一代畫家。紀元美術會延續造形美協原有的在野精神，對省展與台陽所代表的主流力量，有著一種疏離、質疑的情緒，如張萬傳、陳德旺、洪瑞麟，即在台陽有過二進二出的記錄。他們原本同在第二屆（1936）台陽展時，同時成為台陽會員，但至第四屆

時即退出；戰後第十四屆（1951）他們再度成為會員，但在第十九屆
（1956），又因與台陽主要幹部意見不合而退出。其中金潤作原是省展中新一輩
的驕兒、獲獎的常勝軍，也在一九四九年受薦為台陽會員，卻在一九五六年成
為省展西畫部評審的同年退出台陽畫會，至一九六七年（第22屆），連省展評審
之職亦一併辭去，強烈表現出他岸傲獨立的鮮明性格。（註10）

　　紀元美術會的成員均具強烈個人色彩，對人生與對藝術的態度，是一樣的執
著；這種個性使他們對許多不合理的主流威權心生排斥，也使他們彼此之間，
始終多有爭執；然而，這種個性終究使他們各自經營出屬於自我的一方天地。

　　對於紀元美展的作品，大陸來台前衛西畫家也多所留意，如李仲生即曾在一九
五五年的第二屆紀元美展時，撰文討論他們的作品。李仲生精確的指出：紀元
的同仁，作品中有主情的成分，和純粹描寫光的印象主義不同（註11）。整體而
言，紀元美術會成員的思想，雖延續日治時期造型美協那種普羅大眾的思想，
具有強烈社會關懷與公義追求的精神，但在藝術的表現上，卻因疏離威權與世
俗名利的態度，而走入一種較為純粹的精神層面探求。相對於大陸來台前衛西
畫家對中西藝術問題的思考，紀元的成員則是在藝術的本質上，進行幾乎是信
仰式的追求。廖德政即謂：「我們當時只想以坦誠和單純的態度，創設以藝術
為唯一目標的展覽會，紀元畫會，就是我們幾個人懷著開創美術新紀元的理想
而籌組。」（註12）

　　廖氏的說法，事實上暗示著這些頗具個性的畫家，對存在於省展、台陽中的人
事現象，以及作品為獲獎或為收藏而刻意走向大製作的普遍弊病，有著相當的
質疑。因此，他們的作品普遍傾向
較小的尺幅，內容、風格也以純粹
進行畫面的造形研究為目標，無意
去討好或迎合觀眾與評審。

　　張萬傳一九五二年的一件〔淡江
中學〕，色彩以帶著主觀、抒情的
成分，流露出筆觸間的韻動與堆
疊，經營卻不琢鑿、自然而不造
作、自我抒發而不媚俗取寵。陳德
旺亦在一九五〇年代，已然進入形
色思考的階段，層次豐富而主觀變
化的色彩，如夢幻般的鋪陳在簡化

張萬傳〔淡江中學〕約1952，油畫，38×46cm。

張萬傳〔淡水風景〕1943，油彩畫布，3F。

陳德旺〔水果與靜物〕1955，油彩畫布。

陳德旺〔觀音山遠眺〕
1972，畫布油彩。

的形體之上，約完成於一九五五年的〔水果與靜物〕
一作，到了後期完全走入主觀的形色構成，色彩如
夢幻般的舖陳在簡化的形體之上，即已完全脫離寫
實的觀念，物象只是一種畫面研究的媒介，形體已
融入形色的結構秩序中。至於洪瑞麟，以其既有的
資歷，省展的評審既無他的位置，他也不可能去省
展的競賽中爭奪獎項，因此，只有在人道的關懷中
不斷地自我超越，事實上，以洪氏素描功力之深
厚，應該是日治時期畫家中可數的幾位。

　　一九五〇年代，是洪氏礦工畫的高峰期，大量的水墨速寫、素描之外，即使同
主題或不同主題的油畫，也都呈顯出一種適意自然、信手拈來的瀟灑情調，但
畫面卻又始終豐美渾厚，不至於流為單薄。至於年齡較輕的張義雄、廖德政，
與金潤作，都曾是省展中獲獎的常客，張義雄以畫刀的勁道，配合黑線條的運
用，而面貌獨具；廖德政則走向一種光線躍動，卻又寧靜、深遠的風景畫與靜
物畫。至於金潤作，柔美、鮮麗互見的畫風，寫實、詩情並存的手法，也是紀
元展中引人注目的一位，其孤高的才情、淡薄名利的態度，成為畫壇的傳奇；

洪瑞麟〔坑內工作〕1956，紙版油彩。

洪瑞麟〔向日葵及壺〕1961，木板油彩。

張義雄〔鹿港小鎮〕1964，油彩，41×53cm。

洪瑞麟〔礦工入坑〕1958，油彩畫布。

張義雄〔蘭嶼風景〕1975，油彩，24×33cm。

廖德政〔立夏〕1950，油畫，15M。

廖德政〔菜果〕1950，油彩畫布，53×45cm。

金潤作〔十和田湖〕1958，油彩畫布，32×41cm。

金潤作〔月〕1964，油畫，10F。

金潤作〔百合花〕1960，油彩畫布，53×45cm，國立台灣美術館藏。

一九八三年，金氏以六十一歲盛年去世，留下畫壇深深的遺憾。金氏為顏水龍的姪子，對台灣手工藝研究均具相當貢獻。

台灣在戒嚴的時代中，具個性與思考的畫家，既不願向權威妥協，又不得在畫面上展露社會批判的意識，因此不論是大陸來台的前衛西畫家，或本地延續日治時期非主流思潮、具在野精神的畫家，均只得走向一種純粹的、造型的、美學的思考，其前衛意識的批判精神，也只能是對畫壇保守勢力的挑戰，還無法面對整個社會、文化提出根本的質疑。這種情形，延至一九六〇年代的現代繪畫運動，仍未改變。

台灣的新藝術運動，雖以台北為中心，但在南部亦可見到郭柏川、劉啟祥等人主導的一些活動。郭、劉二人在一九五二年，分別在台

謝國鏞〔醜陋的巷〕1965，油彩畫布，92×61cm。

許武勇〔山伯英台〕1978，油彩畫布，91×73cm。

陳一鶴〔作品C〕1991，油彩畫布，79.8×53cm。

黃慧明〔回憶〕1987，油彩畫布，91×73cm。

南、高雄兩地創辦「台南美術研究會」（簡稱「南美會」）與「高雄美術研究會」（簡稱「高美會」）。一九五三年，兩會曾經邀請嘉義人士舉辦「南部美術展覽會」（簡稱「南部展」）。

其中尤以「南美會」特具現代意識，這固然和主導者郭柏川本人的藝術思維有關，但其他幾位重要創始成員也頗具影響；如謝國鏞即曾是造形美協的成員，至於幾位醫師畫家如許勇武、陳一鶴、黃慧明等，也都各具獨特的個人風貌，其中許勇武也是紀元美術會的會友，經常參與展出。

因此，如果以北部的台陽展和南部的南美展，作個粗略的比較，南部的南美展在風格上，普遍呈顯較為活潑多樣的傾向，實與作為非主流的紀元美術會，具備更為接近的屬性，是台灣在新藝術萌芽階段南北兩個重要的本地畫會。

第二節 東方、五月與現代繪畫運動

一九五七年是台灣美術史上頗具標竿意義的一個年代，新藝術運動大抵在此年已呈停息的狀態；而更重要者，是兩個日後帶動台灣現代繪畫運動的重要團體——「五月畫會」與「東方畫會」，就在這年的五月與十一月分別推出首展。

現代繪畫運動是戰後台灣最具規模與影響力的一個美術運動，它徹底地改變了台灣的創作氣候，也使台灣的美術思考與風格表現，進入一個全新的階段。

「五月畫會」是由台灣師大美術系的幾位畢業校友創設成立，創始會員包括：郭豫倫、李芳枝、劉國松、郭東榮、陳景容、鄭瓊娟等人。其中除陳、鄭二人為一九五六年畢業外，其餘四人均為一九五五年畢業；在性別上男四女二；在省籍上，本省四人、外省二人。日後史家對於這個畫會重要性的評價與肯定，並不是來自這個畫會初創時提出的任何主張與創作表現。因為這個畫會在創設之初，只是希望成為一個研習西畫、彼此激勵、觀摩，並定期發表作品的校友畫會。這個畫會日後之所以獲得重大的評價，乃是由於他們在第三屆之後，逐漸形成一個以抽象繪畫為追求目標的激進前衛團體，並帶動了戰後台灣畫壇的抽象風潮及水墨創新。日後成為這個畫會代表成員的畫家，也逐漸轉變為以大陸來台青年為主，包括師大畢業的劉國松、莊喆、顧福生、韓湘寧、彭萬墀，以及非師大系統的原「四海畫會」成員胡奇中、馮鍾睿，和較後期的陳庭詩等人。

相較而言，同在一九五七年成立的「東方畫會」，在首展中便展現出明確的現代藝術傾向，震撼了整個社會。尤其連續數次邀請歐洲現代藝術原作來台參

展，更對當時保守的台灣畫壇，產生了決定性的衝擊與影響。首屆參展「東方畫會」的成員，包括：被專欄作家何凡（夏承楹）稱之為「八大響馬」的李元佳、吳昊（吳世祿）、夏陽、陳道明、歐陽文苑、霍剛（霍學剛）、蕭勤、蕭明賢等八人，再加上黃博鏞與金藩二人。年齡約在二十二歲至三十歲之間，他們清一色是李仲生的學生，其中台北師範六人：李元佳、黃博鏞、陳道明、霍剛、蕭勤、蕭明賢；空軍四人：吳昊、金藩、夏陽、歐陽文苑等。

　　當時蕭勤人已在西班牙，那些先後來台展出的歐洲現代藝術家作品，就是透過他的居中引介，其中包括日後頗為知名的達拉茲（Juan Jos'e Tharrats 1918-）、法勃爾（Will Faber 1901-），及封答那（Lucio Fontana 1899-）等人。蕭勤引進的這些歐洲畫家，分別歸屬諸多不同的派別，如空間派、表現主義、自動技法、幾何抽象等，手法多樣而形貌多變；從台灣現代繪畫運動起步的階段觀，其思想是頗為多元的。而東方諸子的表現，亦復如此；如在初期的展覽中，李元佳是從康丁斯基入手，藉由色面與線的配合，追求一種具有音樂性的韻律表現，之後又藉由中國金石、甲骨的線條結構，配合中國山水畫疏遠平淡的構成，創造出一種清新疏朗的畫面效果，李氏日後遺世獨立的藝術風格與生命情調，此時已可見出。

李元佳〔作品〕1962，水墨紙本。

　　吳昊則是在敦煌壁畫及民間藝術的線描手法中，滲入以自動性技法，作品具平和、愉悅、親切的性格，日後轉向較為具象的構成，成為台灣繪畫市場的寵兒。夏陽受到超現實主義與表現主義的影響，也是以線性的結構原理，作較傾向內心世界的探求，作品渾凝雄厚，且隱藏著一種抑鬱的感傷情調；日後受到超寫實主義的影響，仍在畫面中呈現一種物我觀照的深沈情緒。

　　蕭明賢初受保羅・克利影響，之後加入中國金石文字結構，表現古拙趣味，並滲入自動技巧，形成具有詩意與神祕意味的畫面；其作品曾獲巴西聖保羅雙年展之榮譽獎。

　　陳道明最初研究藤田嗣治的畫風，之後再轉入抽象的研究，他是台灣最早進行純抽象研究的一位，

吳昊〔他與她之間〕1955，油彩畫布，89×72cm。

吳昊〔向日葵〕1994，油彩畫布，72×60cm。　　　夏陽〔繪畫BC－3〕1960，綜合媒材，74×52cm。

夏陽〔門神〕1990，壓克力畫布，304×167.6cm。

陳道明〔作品〕1964，油彩畫布。　　　　　　　蕭明賢〔1936－作品〕1964，水墨紙本。

畫面有保羅‧克利的影響痕跡，並加入甲骨文字與印章的趣味，路向與初期的趙無極頗為類似，但時間更早；可惜陳氏日後沒有更進一步的發展，甚至中斷了創作。歐陽文苑一方面研究立體主義的構造原理，一方面探討基里訶的造形象徵，然出之以漢代石磚刻畫的線條，作風粗獷樸實，有一種蒼勁淒涼的情調。霍剛則從初期的超現實主義，轉入立體派的抽象構成，有著潛意識的象徵意味，富童話般純淨的感覺，定居義大利後，作風轉於穩定，未有太大變化，但音樂性強烈，亦具哲思色彩。

蕭勤的變化是較大的一位，早期受保羅‧克利的抽象畫風影響，結合中國國劇人物或傳統服飾色彩，作品富神秘意味；一九五六年赴西班牙留學後，作風轉向達比埃斯系統的「非形象藝術」，強調質感與心象的表現，較具直覺衝動的特質。之後則再轉向富東方哲思的形上表現，除一九六七至一九七二年旅居紐約時期，作品一度傾向硬邊的低限傾向外，仍以書寫式的線條為最主要特色。尤其是八〇年代之後的布上墨水與壓克力表現，風格趨於圓融，表現大氣、宇宙的流動與心靈的冥思，成為受矚目的重要畫家。

至於首展中的金藩、黃博鏞，日後未再有進一步發展。整體而言，東方諸子初

歐陽文苑〔作品A〕1965，水墨紙本。

霍剛〔舊夢〕1962，壓克力畫布，52×72cm。

霍剛〔作品1985〕1985，油彩畫布，80×100cm。

蕭勤〔抽象之3〕1955，墨水、粉彩紙本，40×29cm。

蕭勤〔繪畫-CS〕1959，油彩畫布，52×45cm。

蕭勤〔宇宙風之28〕1988，壓克力畫布，70×100cm。

蕭勤〔往永久的花園之4〕1992，壓克力畫布，145×32cm。

蕭勤〔中國之改變之3〕1989，壓克力紙本，43×32cm。

期的作風，一開始即展現出強烈的現代意識，尤其在吸收西潮的同時，始終不忘結合中國傳統養分，範圍廣大，舉凡文人水墨、民間藝術、漢墓磚刻、金石、甲骨，不一而足。

因此，東方的首展，是一次真正震撼台灣保守畫壇的展出，當時許多現代詩人均給予大力的支持，成為現代詩與現代畫聯手出擊的最佳典範，東方畫會與「現代」詩社的結合，一如日後「五月」與「藍星」詩社的聯手，前者較具民間色彩，後者則有學院味道。

吳昊回憶東方首展的情形説：

「現代詩人：楚戈、商禽、辛鬱、紀弦等都來會場，紀弦還當場即興大聲朗頌一首詩，大家都很興奮，天天在會場為觀眾解答問題，報章雜誌也廣為報導。有些看畫的人把我辛辛苦苦的説明書撕碎了向我臉上擲，嘴邊還大罵：『畫的什麼東西！』有些人認為簡直是怪誕不經。有些觀眾也認為很創新。《自由青年》雜誌把我們參展畫家登在封面上，....」（註13）

詩人楚戈，也是後來知名的現代水墨畫家，記述當年的情形説：

「在新聞大樓的展覽會，對於台北的觀眾，就像投了一顆炸彈。因為新聞傳播

事業的力量，以及展覽場地適中的關係，好奇的觀眾至為踴躍。大部分的觀眾認為這些抽象畫都是『印象派』，一般都說『這是啥子玩意』、『搞什麼名堂』。除了少數脾氣暴躁的傢伙，把說明書用力的擲在地上用腳亂踩一陣，然後嘴裡嘟嚕著『他媽的』揚長而去，以及把痰用力的唾在畫布上之外，大部分還是很守秩序的。對於這樣新奇的玩意，有很多人是抱著可敬的『求瞭解』的態度，將說明書捲成一個圓筒，作為老式的單眼望眼鏡，閉上一隻眼睛，離開畫面遠遠的張望著。雖然用眼睛看看，再用『望眼鏡』交換看看，還是得不到要領，但這些『沈默的大眾』對這種『新玩意』是抱著容忍的態度的。至於絕大多數的國畫家則是抱著嘲笑態度。………

　　差不多每天都在畫廊助威的詩人有辛鬱、羅馬、楚戈、秦松、向明等人，每天晚上總是湊錢小聚一下，喝幾瓶紅字米酒，大部分時間是在夏陽、吳昊、歐陽文苑等所借的空總防空洞的『洞中畫室』中放浪形骸的飲酒，談『今天』的觀感，以及繪畫與詩等等。」(註14)

　　東方畫會的成員較為穩定，除初期加入朱為白，並與「現代版畫會」的秦松、李錫奇、江漢東、陳庭詩多次聯展之外，在後期再加入李錫奇、黃潤色、陳昭宏、鍾俊雄，與資深畫家席德進、李文漢等人。

　　東方畫會的成員由於一九六三年夏陽赴法、李元佳赴義大利，一九六四年霍剛也赴義大利、蕭明賢赴法，畫會活動在一九六六年的第十屆展出後已趨消褪，走向個人風格的獨自發展。一九七一年，東方在台北凌雲畫廊作最後一次展出

朱為白〔黑洞〕1987，畫布挖貼，130×162cm。

黃潤色〔作品〕1986，油彩畫布。

後，即宣告正式解散，前後持續展出十五屆。

「五月」初期的活動，事實上比不上東方的強度，至少在一九六〇年之前，仍是一個以師大校友聯誼性質較強的畫會型態，現代意識的主張也不是最清楚，然而在一九六一年吸收四海畫會的胡奇中、馮鍾睿等非師大校友入會後，即轉型成為一個以風格、意識結合的團體。同時又受到詩人余光中、美學教授虞君質、張隆延等人的理論支持，以及台灣師大教授廖繼春、孫多慈的行動支援，終於成為台灣現代畫壇的代言人，強度甚至超越東方畫會。其中尤以一九六一、六二年間，東海大學教授徐復觀引發的現代畫論戰，質疑現代畫與共產主義之間的關係，認為「現代藝術是為共產世界開路」，劉國松勇於回應，也建立了劉氏在現代繪畫運動中「箭靶式人物」的英雄形象。

大抵在一九六〇年之後，原先創會的本省籍畫家，如陳景容等，均已淡出五月活動，他們較重形象描繪的作風一旦退出，便使得「五月」完全走向

鍾俊雄〔軌跡〕1966，紙、水墨、貼繪、壓克力，110×65cm。

西方抽象形式與中國水墨美學結合的明確道路，也就成為以外省青年為主體的畫會型態。一九六二年的第六屆五月畫展是「五月」的「黃金時代」，畫會活動達於高峰。當年的展出由國立歷史博物館主辦，並在該館國家畫廊展出，畫展的名稱為「現代繪畫赴美展覽預展」，這也開啟了五月成員此後與美國藝壇良好的關係。

在畫會活動高峰時期，詩人余光中幾篇精采的文章，產生了重大的詮釋力量與社會影響力，甚至在無形中，也牽引了五月成員創作的思考走向。這些文章包括：一九六二年（六屆）的〈樸素的五月〉、一九六三年（七屆）的〈無鞍騎士頌〉，以及一九六四年（八屆）的〈從靈視主義出發〉等。余氏以詩質的語言、文學的敏銳，巧妙地結合了抽象繪畫與東方「單色」、「虛白」、「靈視」等傳統藝術的美學精神。

如果說「五月」畫會活動的高峰期，在實際作品的表現上，完全是以劉國松、莊喆、胡奇中、馮鍾睿、韓湘寧五人為代表，對其他成員或許不太公平，但事實顯示：此一時期，其他會員的參展，都僅止於一、兩屆，個人畫風也尚處於

劉國松〔神韻之舞〕1964，墨彩紙本，88×59cm。　　　劉國松〔寒山雪霽〕1962，墨彩紙本，84.5×55cm。

變動之間。

　　劉國松是五月畫會的靈魂人物，其個人畫風的走向，也相當程度地影響畫會整體的走向。早期他是以油彩敷鋪在石膏畫布上，進行一種非形象的表現嘗試，許多作品，甚至刻意模擬中國傳統古典山水名作，如郭熙的〔早春圖〕、沈周的〔廬山高〕等，在畫面構成中捨棄山、石、雲、煙的形象，而進行純粹氣韻流動的掌握。之後，由於建築界有關材料與形式、機能問題的討論，啟發了他自覺：與其以石膏模仿水墨韻味，不如直接回到水墨紙筆的世界。乃在一九六二年前後，進行一系列墨水拓、印技巧的作品。然而真正建立劉氏個人風格面目者，則為一九六三年以後以大筆揮灑、抽去紙筋的作品。作品在黑白相生的無窮變化中，呈現一種速度的美感，予人以同行不殆、生生不息的聯想；〔神韻之舞〕（1964）、〔壓眉〕（1964）等作，是初期最具代表性的作品。大筆揮灑的活潑氣勢，線條完全脫離形象的制約，呈現獨立自足的美感質量；藉由抽剝紙筋而形成的白色紋理，在狂草奔放的大墨線條中，竄動流洩，一如銅管樂主旋律中，輕靈跳躍的弦樂裝飾音。之後，這些作品與山水意象逐漸結合，成為抽象山水的先聲，影響當代中國水墨畫壇甚鉅。〔寒山雪霽〕是此一時期的代表。一九六五年間，劉國松開始加入更多「裱貼」技法，劉氏的「裱貼」，和那

劉國松〔山外山A〕1968，墨彩拼貼紙本，99.5×94.5cm，國立台灣
美術館藏。

劉國松〔地球向許〕1969，墨彩拼貼紙本，
150.5×78.5cm。

劉國松〔如來〕1973，墨彩拼貼紙本，40×26.5cm×8。

些筆墨、色彩融為一氣，形成一種既似抽象造型，又像實景照片的山水意象。

　　一九六九年之後，劉國松旅美歸來，經歷「矗立」、「窗裡？窗外」、「中秋節」
等硬邊系列之後，因美國太空船拍回由月亮反觀地球的照片衝擊，一下子跳脫
地面，進入宇宙的浩大時空，劉國松以〔地球何許？〕一作正式跨入「太空畫
時期」，四年間創作了約近三百多幅太空畫作品。太空畫時期，劉國松完全脫離
中國傳統繪畫山水意象的拘限，投向一個更具知性規畫與現代時空特色的造形
世界；他從一個地面的人間山水，拉高視野，展現一個宏觀的宇宙風景。擺脫
以往中國水墨畫家的感傷、懷鄉的落寞情懷，開展出一個積極、奮進，龐大中
帶著些許孤寂空曠，卻又勇往向前的勇者形象。神遊宇宙的劉國松，在一九七
二年間，開始產生情歸中國的意念，似真似幻，若虛若實的水拓、漬墨作品，

劉國松〔吹皺的山光〕1985，墨彩紙本，40×26.5cm。 劉國松〔最後的激情〕1991，墨彩紙本，24×69cm。

在「神」、「形」之間，進行永無止盡的對話。作為一個從現代主義中走出來的創作者，劉國松創作的態度，是向僵化的傳統勇敢的提出批判；但其創作的內涵，卻是只有歌頌，沒有衝突。在虛實之間、天人之際，與神形之辨的無盡探索中，他仍是一個廿世紀的自然主義者，也是一個對中國古典風格進行現代詮釋的藝術家，作為五月畫會的代表人物，劉國松確係毫無愧色。

五月畫會中另一重要代表人物為莊喆。莊喆是在第二屆五月畫展時與其妻馬浩同時入會。初期的作品，不論抽象或半抽象，始終帶著一種深沈的寂寞與蒼涼的悲劇性。在帶有表現主義的手法中，擁有一些樸實、寧靜的美感，散發著一種詩質的魅力。莊喆是五月成員中善於思考的一位，相對於劉國松的靈巧多變與勇猛敢衝的性格，莊喆則顯得內斂穩健與思維縝密，他和香港畫家王無邪

莊喆〔作品〕1962，水墨紙本，89×118cm。

莊喆〔秋〕1964，水墨紙本，86×59.5cm，
台北市立美術館藏

莊喆〔作品〕1978，油彩、壓克力、帆布，34×51.75cm。

莊喆〔作品〕1985，油彩紙本，24×20cm。

間有關中國現代畫與現代中國畫的討論，是此時期重要的文獻資料，呈現這個時代的現代畫家思維的廣度與深度。他曾説：

「『抽象』對我是一種精神的探險的藝術，是一種『劇』，它絕對有動感，使我滿足了對外界的反應、感受。我的畫不是靜觀的。基本上它出自於動、衝突、力。可是，我是以控制其平衡性的方式來處理；在形式上，『自然』退到第二線，隨著絕對的形與色、線以平行的思考呈現。」

此一思想，構成他日後系列抽象油畫作品的精神主軸，在水墨逐漸成為時潮，並經劉國松大力倡導作為五月特色的同時，莊喆仍堅持走向以油彩、壓克力媒材的路上。一九七三年，莊喆辭去東海大學建築系教職赴美定居，也逐漸疏離了他和台灣畫壇的關係。

五月中尚有胡奇中、馮鍾睿二人，均為早年左營海軍「四海畫會」的成員，與劉國松因服役左營而結識。一九六一年加入「五月」後，胡氏以其嫵媚、婉

胡奇中〔繪畫 6020〕1960，油彩、砂、畫布，
118×88cm。

馮鍾睿〔1972－65〕1972，油彩畫布。

韓湘寧〔凝固的吶喊〕1961，油彩畫布，185×156cm。

約、柔美如藤蔓植物的作品，受到喜愛；馮氏則以大片暈染、流動的畫面，表現出一種含蓄、舒緩的東方氣質。然而胡、馮二者，在日後發展中，未有進一步的突破與表現。

韓湘寧是師大藝術專修科校友，與胡、馮同年入會，一九六一年的第五屆展覽中，首次以極富建築意味的大氣魄作品，引起畫壇注目，在佔滿畫面的方形造型中，配以蒼老斑駁的色彩，有古器物的堅實趣味，也有碑石的凝重與莊嚴。稍後，作品開始以虛實對照、點面呼應的手法，表現一種禪學哲思的意味，唯設計的意味亦大為增加。一九六七年赴美後，作品轉向超寫實，表達一種都會生活的意象，也獲得彼邦藝壇人士的一定評價。

五月中尚有相當優秀的成員，如彭萬墀、顧福生等，唯其在台時間較短，日後的成就，屬於個人的發展，對台灣畫壇的互動較顯薄弱。

韓湘寧〔繪畫24-14〕1963，油彩紙本，76×52cm。

韓湘寧〔墨賽爾街〕1973，壓克力、畫布，292×185cm。

　　一九六〇年代達於高峰的現代繪畫運動，由「五月」、「東方」於一九五七年啟動，形成台灣美術史上罕見的「畫會時期」。在一九五九年年中，由於藝評家顧獻樑的回國，乃有整合的想法，一個取名為「中國現代藝術中心」的組織，由楊英風具名主導，在一九五九年九月發起，掛名參與的畫會，多達十七個，會員合計一百四十五位。名單涵蓋全島南、北、戰前、戰後、本省籍、外省籍，除台陽以外的非主流畫會，如鄭世璠的「青雲畫會」，許武勇、劉

韓湘寧〔街景人物〕1985，油彩畫布，280×354cm。

生容的「台南美術研究會」，楊啟東領導的「台中美術研究會」，張錦樹、鄭明進、張祥銘、王鍊登、廖修平、簡錫圭等人組成的「今日美術會」，翁崑德、翁焜輝等人的「青辰美術會」，吳鼎藩、吳兆賢等人的「長風畫會」，張義雄領導

彭萬墀〔婦人與狗〕1980，油彩畫布，100×80cm。

顧福生〔何先生〕1959，油彩畫布，
99×63.5cm。

的「純粹美術會」，王爾昌、高一峰的「荒流畫會」，席德進、楊景天、黃歌川、何肇衢、施翠峰等人的「散砂畫會」，莊世和領導、陳處世、張文卿等人參與的「綠舍美術研究社」，張杰、吳廷標、胡茄、劉其偉、香洪、鄺潔泉等人的「藝友畫會」，張志銘等人的「二月畫會」，以及「五月」、「東方」、「四海」與「現代版畫會」等。可惜這個現代藝術中心的組織構想，在當時政治戒嚴的氣氛下，終於因秦松一件被檢舉「反蔣」的作品所引發的「秦松事件」，無疾而終，草草落幕。

儘管一九六〇年的台灣現代繪畫運動，始終籠罩在政治壓力的陰影下，但這個運動所掀起的「現代藝術」熱潮，仍使台灣的創作氣候，大為開放而多元。其中正式成立於一九五九年的現代版畫會，以抽象的造型，解放了一九五〇年代以來，由反共文藝所主導的戰鬥木刻版畫。現代版畫會的成員，先後包括楊英風、秦松、李錫奇、陳庭詩、江漢東、施驊等人。其中楊英風在參展一屆後，便因發起前述「中國現代藝術中心」，遭受壓力而退出，施驊日後亦無表現。其他諸人，以其面貌獨具、手法自由的作品，開創了台灣版畫發展的一條新路，甚至連最早作為戰鬥木刻版畫主將的方向，也在「不懂的不刻、不熟悉的不刻、灰色、黃色和赤色的不刻」的堅持下，在一九七〇年代之後，轉入現代版畫的抽象表現，而有突出的風格成就。

秦松最早是詩人，也是北師藝術科校友，與霍剛同班。一九五九年，以一件

方向〔谷〕1981，版畫，60×41cm。

秦松〔夜曲〕1959，版畫，60×45cm。

〔太陽節〕版畫作品，獲巴西聖保羅雙年展榮譽獎，作品以中國古代石刻藝術趣味，加上嚴謹的構圖和敘事性，是當年能文、能詩、能畫、能講，才華橫溢的一位藝術家，只是日後未有較突破之發展。陳庭詩即戰後大陸來台版畫家「耳氏」，因聽覺上的障礙，作品在走入現代表現後，呈顯一種大音若寂、宇宙無垠的浩瀚之感。後來創作媒材擴及彩墨、壓克力及鋼鐵雕塑等等，是畫壇頗具傳奇性的人物。

　　至於江漢東擁有民間趣味的木刻作品，和朱為白早期作品頗有類通之處，一度因眼疾而暫息工作。

　　倒是李錫奇，以其多變靈巧的風格，贏得「畫壇變調鳥」的雅號。作品曾多次獲得國際大獎，在正式加入東方畫會之後，逐漸成為東方主要成員，並在一九七〇年代後期，現代繪畫運動因多數健將出國而陷於低潮的情形下，李錫奇由於主持多家倡導現代藝術的畫廊，成為延續台灣現代藝術的重要人物。

　　其個人作品，早期以建築造型為基調，以連續不絕的黑線條，進行一種結構

秦松〔太陽節〕1960,版畫。

陳庭詩〔繞著太陽飛行的船〕1966,版畫,91×91cm。

陳庭詩〔畫與夜〕1981,版畫,73×73cm。

陳庭詩〔87－28〕1987，壓克力畫布，162×131cm。

陳庭詩〔89－33〕1989，壓克力畫布，193×131。

化、平面化、韻律化的形式組合，〔落寞
的秦淮河〕（1958）、〔失落的阿房宮〕
（1958）為此時代表力作；之後轉入拓印的
單張版畫創作，展現出一種強勁、粗獷的
力道。

李錫奇〔落寞的秦淮河〕1958，版畫。

　　一九六五年第九屆東方畫展，李錫奇結
束此前抽象拓印版畫，自民間藝術尋找養
分，作出令人驚艷的賭具系列。此一系列，已顯示李錫奇對複合媒材及裝置手
法的興趣，在台灣美術發展史上，具有先期性的意義。一九六九年，又以一種
具有時空變位的「方圓系列」，獲得日本「國際青年美術家展」的「評論家
獎」，圓之意象，是台灣現代繪畫運動中，頗具特色的一個語彙，除李錫奇外，
另如劉國松、陳庭詩、蕭勤等均有所運用、發揮。

　　一九七〇年代之後進入絹印版畫時期，之後再轉為運用噴槍、生漆等多樣媒
材，並創生出月之祭、旋舞、時光、霓虹、大書法、臨界點、記憶、鬱黑等各
個系列之作；每一次變化，就有一次驚奇，其中對中國各式書法線條的運用，

江漢東〔遊戲〕1964，版畫，94×41.8cm，國立台灣
美術館藏。

李錫奇〔作品〕1964，版畫，75×53cm。

李錫奇〔賭具系列〕1966，裝置。

李錫奇〔方圓系列－本位〕1968，噴漆畫布，139.7×270cm。

李錫奇〔作品A〕
1986，噴漆畫布，
139.7×270cm。

李錫奇〔後本位系列
之五〕1995，漆畫木
板，168×90×7cm。

　　更見獨創、多樣的表現。李錫奇是一個擅於開發媒材、發現語彙、充滿行動的
藝術家。

　　不可否認的，一九六〇年代主導台灣現代繪畫運動的藝術家，係以大陸來台青
年為主體，他們在戰亂中度過飄泊的少年時光，來台後，他們視藝術為一種生
命意義的體現，也是價值信仰的寄託，結合了中國傳統美學的虛玄，進行純然
心象的抽象表現。這股巨大的抽象狂潮，披靡了整個台灣畫壇，包括資深與年
輕的本省籍西畫家，均或長期或短期的投入此一風格的嘗試與創作；然而基於
不同的文化背景，本省籍畫家在一段時間的嘗試之後，均仍回到現實世界的物
象變形。「心象表現」與「物象變形」正是台灣現代繪畫運動期間，外省籍與
本省籍畫家中的兩種代表風格。

劉生容〔綠色交響浮〕1962，油彩畫布，80×53cm。　　劉生容〔金色的抒情浮〕1964，油彩畫布，116.5×91cm。

　　除了以省展為主要發表園地的本省青年，那些介於野獸派與立體派之間的「物象變形」風格之外，值得留意的是那位支持現代繪畫運動始終不遺餘力，同時也是「五月畫會」幕後真正推動者的師輩畫家廖繼春。廖氏個人的創作風格，在一九六〇年代，隨著這些學生輩對現代繪畫的探討，也展現了高度的自由，活潑的風貌。尤其在他一九六二年應邀赴歐美考察旅遊期間作品一度達到完全抽象的境地。此後雖再逐漸加入形象的暗示，但是廖氏那些行色相衍、巧拙並置，動靜互參的畫面風格，乃奠定了他在日治時期一代西畫家中的重要地位。

　　至於在本省籍畫家中，真正長期堅持抽象油畫創作而卓然有成者，除前提莊世和外，另有台南的劉生容與台北的陳正雄。

　　劉生容曾與莊世和等人於一九六四年創立「自由美術會」。其作品早期以濃厚而接近單色的油彩表達一種交響樂般的律動，富有明朗而強烈的特色。一九六〇年代中期以後，開始加入大量金泊、銀紙等材料，形成一種富宗教意味的畫面特質，加上「燒金」的技法處理，也予人以神秘、生滅的聯想。由於劉氏對中國古老文化的喜好，也使他的作品呈顯較豐富的文化意象，尤其不斷出現的圓形及向深度伸展的空間，更具備一種高度的象徵特質。

　　陳正雄早年亦以半抽象作品，多次入選省展、台陽展，並頗受到好評，但由於

陳正雄〔愛的火焰〕1987，壓克力畫布，145×97cm，台北市立美術館藏。

陳正雄〔吉祥〕1991，壓克力、裱貼、畫布，65.2×53cm。

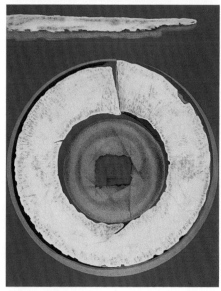

劉生容〔甲骨文作品NO.17〕1979，油彩、拼貼、畫布，115×89cm，北市立美術館藏。

個人的執著，在一九六○年代中期，脫離物象的暗示後，便一路走向純粹抽象創作，成為當今台灣畫壇少數專業抽象畫家，並多次獲邀參展法國五月沙龍也是英國皇家藝術學院會員，是頗具國際視野與活動力的一位本省籍畫家。

　　陳正雄的作品，深具台灣原住民文物色彩與台灣自然景觀色溫，這和他常年深入原住民部落並收藏其文物藝術的經歷有關。一九七○年代，其作品尚可見到筆觸運動痕跡，八○年代之後，由於壓克力顏料的使用，完全走向自動性技法的揮灑，然而色彩明麗、華美、空間緊密，在迴旋、穿透、重疊、擠壓的多樣變化中，建構了一個充滿陽光、空氣、水分和充滿呼吸的自然空間，是台灣抽象畫壇的一朵奇葩。尤其他自一九六○年代初期陸續譯介西方現藝術理論，也使他成為台灣深具理論認知的一位專業抽象畫家。

第三節 藝術論述與現代水墨

　　一九五○年代中、後期啟動的台灣現代繪畫運動，除了為日後陸續創生的一批足以傳世的作品建構基礎之外；一種具有共同議題的大量藝術論述之

形成，也是此前台灣美術發展未曾得見的現象。

　　大量藝術論述的出現，和平面媒體的興起有關。先是一九五一年《聯合報》前身《聯合版》在名報人王惕吾的主持下成立，其〈藝文天地〉開始逐漸接替何鐵華的《新藝術》雜誌，成為藝術論述的開放空間。接著是一九五四年，同時有藝術家虞君質主編的《文藝日報》，及詩人瘂弦主編的《幼獅文藝》創刊；這些刊物雖然難脫國民黨黨營的色彩，但其強烈「新文藝」的氣氛，已不見《新藝術》時代，開口必稱「戰鬥」、「反共」、「自由」的制式作為，為一九六〇年的現代繪畫運動舖下基礎；而此時由文協推動的「文化清潔運動」和「戰鬥文藝運動」也未在這些雜誌中佔有重要篇章。一九五六年，歷史博物館開館；隔年（1957），國立藝術館開館，為台灣提供兩個較為正式的專業展示空間，也成為一九六〇年代現代繪畫運動最風光的展覽場地。一九五七年，《聯合版》正式更名《聯合報》；同年，此時期最重要的雜誌《文星》創刊，標舉「生活的、文學的、藝術的」目標，然而更重要的影響，則是開拓出一個具有「言論的」、「批判的」發言空間。一九五八年《藍星》創刊，一九五九年《筆匯》創刊，這是一個以大學生為對象的刊物。一九六〇年《現代文學》創刊，台灣現代主義的文學青年，大都從這個雜誌中出來。而在這場平面媒體的烘托下，現代繪畫、現代文學、現代音樂，正交互織構成台灣導上五、六〇年代之交豐盛、熱烈的文化景觀。

　　有了媒體，也就有了文化明星。這時期除了年長一輩的李仲生仍持續有文章在《聯合報》發表外，蕭勤自一九五六年始以剛到西班牙留學的台灣學生身份，開始在《聯合報》「藝文天地」撰寫「歐洲通訊」專欄，大量報導歐洲方面的藝術新潮，內容涵蓋西班牙達比埃斯（Antonio Tapies）的「另藝術」，與義大利封答那（Lucio Fontana）的「空間派」等等。蕭勤的「歐洲通訊」成為當時資訊封閉的台灣，開在歐洲的一扇窗口。此前的一九五四年前後，劉國松也開始發表一系列攻擊省展的文章。並在尉天聰創辦的《筆匯》之後，負責其中藝術版面的內容，分別介紹了自野獸派、立體派以來的西方藝術新潮，尤其一九六〇年的二卷三期及七期上，更分別策劃「繪畫特輯」與「現代繪畫運動特輯」，具體的倡導抽象繪畫的觀念與價值。從西方藝術發展的系譜而言，劉國松對西方藝術的介紹，實比蕭勤身在歐洲前衛藝術現場的報導來得較為保守，但這並不表示劉氏對蕭勤介紹的藝術思想，完全不能瞭解或根本沒有接觸；而是在劉國松心目中，他認為真正能對中國藝術發展提出貢獻的，還是抽象繪畫的思想。這些看法，在蕭勤、黃朝湖等人一九六二年在台灣舉辦「龐圖（PUNTO）國際藝術運

動展」時，即頗為明顯的表露；蕭勤宣揚「龐圖」的靜觀精神，是一種東方的
價值；劉國松則認為「龐圖」的哲學思想與中國繪畫精神根本截然不同，其淵
源是埃及浮雕及希臘藝術中心的「幾何主義」作風，他說：「『龐圖』未來的成
就，只是在西洋藝術傳統的金字塔加上一塊磚，對中國繪畫的發展，不會有何
貢獻。」（註15）這些論點，大體也呈顯了「五月」與「東方」之間一些態度和認
知上的差異。

　　不過台灣文化界，包括繪畫在內真正的「批判」精神，是在一九六一、六二年
之交，才較為明顯的展現。一九六一年年初，由於政大教授王洪鈞〈如何使青
年接上這一棒〉《自由青年》一文，引發李敖在《文星》上一系列討論世代交
替與中西文化批判的文章。李敖這一系列向老人挑戰的文章，造就了他個人英
雄式的媒體形象，也代表台灣走入一種較具批判的文化世代。同年年底，因徐
復觀一篇〈現代藝術的歸趨〉《華僑日報》對現代藝術提出質疑，認為現代藝
術只能為共產主義開路，引發劉國松激烈的回應，也牽連虞君質與徐氏之間的
筆戰，是為「現代畫論戰」。

　　同此時間，胡適應美國國際開發總署主辦的「東亞區科學教育會議」邀請，
發表〈科學發展所需要的社會改革〉演說，批評中國及東方的古老文明，沒有
多少精神成分，也引發徐復觀發表〈中國人的恥辱・東方人的恥辱〉《民主評
論》一文，批評胡適既不懂中國，亦不懂西方。事實上當時身為中央研究院院
長的胡適，也曾批評現代主義，認為現代詩是「偏重抽象的意念而不重理解，....
不是寫詩的正路」，他認為：「寫詩還是要求其平易動人，老嫗都解，才是好
詩。」《大學生活》這些說法，也在此時引起端木虹的批評，認為胡適「只革
了舊文學的命，沒有再領導文學向前邁進，胡適之已經老了！」。隔年（1962）
二月，胡適在中央研究院的院士會議中倒地不起，台灣文化正式進入一個新的
世代。

　　劉國松在一九六二年發表他〈過去・現在・傳統〉《文星》這篇重要的文
章，開頭便說「民國以來的美術史祇是一片空白」，對過去的文化成就，尤其是
民國以來的文化成就，進行一種革命性的批判。劉氏的批判是否合乎事實，端
看論述的角度而言；但一種反傳統、反權威的氣勢，對一九五○年代以來處在
政治低氣壓下的文化活動，確係具有一種解凍、催化的作用。

　　一九六○年的藝術論述，具有一種「迎接文藝復興來臨」的振奮心情，余光
中、張隆延、虞君質，這些學院中的詩人、學者，加上聯合報記者楊蔚、藝評
家黃朝湖，及畫家劉國松、莊喆等人，支支健筆，織構成一幅言論空前繁盛的景

觀。這些論述，各經結集，虞君質有《藝苑精華錄》多集（1962-）、劉國松有《中國現代畫的路》（1965，文星）、《臨摹、寫生、創造》（1966，文星）、黃朝湖有《為中國現代畫壇辯護》（1965，文星）、莊喆有《現代繪畫散論》（1966，文星），及楊蔚有《為現代畫搖旗的》（1968，仙人掌）。

在這些論述中，為現代繪畫，尤其是抽象繪畫詮釋、宣揚的共同目標極為明顯，也是這個時期最具主流性的思考。然而，除了這些較具介紹、詮釋性質的文章以外，一個對日後產生更深遠影響的論述，也正在形成，並引發一九六〇年代後期不同觀點的討論，進而創生出影響深遠的作品，此一論述主軸，即有關「現代水墨」的討論及創作。

對水墨創作的反省，事實上是歷經數個不同的階段。不容否認者，在這些問題的建構及討論上，劉國松均是一個重要的人物。在一九五四年底劉國松以一篇題名〈日本畫不是國畫〉的文章，掀起對日治時期稱作「東洋畫」、戰後在省展中改稱「國畫」，後來才定名為「膠彩畫」的作品，提出強烈的批判，這正是史家日後稱作「正統國畫之爭」的開端。《聯合報》甚至為此在「藝文天地」版面上，進行了相當一段時間的筆談會，來討論「現代國畫應走的路向」。（註16）

劉國松維護傳統國畫價值不遺餘力的情形，到了一九六一年，也是他已完全投入現代繪畫追求的時期，開始有了大幅的轉變，他在〈繪畫的狹谷〉一文中，形容走進「省展」的國畫部門，猶如走入一個「繪畫的狹谷」。他強烈批評這些傳統國畫，是一些「被千萬次重複與翻版」的繪畫，就像是「釘在板子上的生物標本」，早已僵化，沒有生命。（註17）

這種對傳統繪畫的批判，其實並不新鮮，早在首屆省展的國畫部審查感言中，評審委員如林玉山等人，便批評這些「舊式國畫」的「盲從」與「模仿」（註18）。然而面對這些現象，劉國松與林玉山顯然有著相當不同的因應之道，林氏主張從寫生出發的創作觀，在劉氏而言，仍是一種對自然的模仿；因此劉氏主張應從「抽象繪畫的觀念與技法」入手，他認為這些觀念與技法，不但在中國古代早已有之，同時也是未來東西兩大文化合流的最主要方向。（註19）

事實上，早在一九五〇年代末期，李仲生指導下的「東方畫會」成員，如蕭勤、蕭明賢、夏陽、歐陽文苑等人，均已開始嘗試以中國的毛筆、墨汁等，創作出許多面貌不同的抽象作品，只是在東方成員的認知中，這是一種墨水的創作，而非水墨的精神（註20）。東方的成員日後陸續脫離這個脈絡的思考，只有蕭勤持續發展，幾經轉折，在日後壓克力顏料創作中，落實了水墨精神的再生。

劉國松對抽象水墨的堅持與倡導，是頗具時代意義的行動，自一九六二年始，

蕭勤〔雪跡〕1960，墨水紙本，41×56.5cm。

夏陽〔繪畫6136－AD〕1961，
墨水紙本，231×79cm。

以劉氏為中心的五月成員，受到余光中幾篇美文的激勵，將現代水墨的風潮逐漸帶向高峰。現代水墨在當時台灣激發了傳統國畫「形象解放」與「技法更新」的思考課題。劉國松當時提出的口號「革中鋒的命」，其實質的意義，是在放棄對傳統皴法的堅持，在創作中加入更多樣化的現代技法與媒材。至於在理論上，除了以西方的抽象思想與中國傳統的畫論試加接合外，同時也在畫史上找到了王洽等人的潑墨先例為援引；再由余光中賦以較具系統的美學意義。此一思考脈絡，完全跳脫了民初以來徐悲鴻等人以「寫實」改革中國畫的既定路向。

一九六四年年初，劉國松、于還素等人發起倡組「中國現代水墨畫會」，此一行動，企圖將「現代水墨」的倡導，由「五月」的個別畫會訴求，帶進一個全社會的層面；然而此一構想後來並未達成。同年（1964）十月，另一個以「現代水墨畫展」為名的展覽，在國立藝術館舉行，參展畫家有：郭明福、龐曾瀛、劉國松、莊喆、王瑞琮、孫瑛、曾培堯、文霽、蕭仁徵、劉庸、王爾昌等十餘人；「現代水墨」的理想，至此獲得更多「五月」以外的畫家認同，而在作品的面貌上，「抽象」只是一種創作的動力，胸中山水的呈現，反而明顯成為這些畫家最大的共同特色。

一九六六年，台灣的國民政府為因應中共文化大革命的發動，也相對發起「中華文化復興運動」，這個運動吊詭地同時提供了傳統水墨與現代水墨的共存空間。而此同時，過度強調「抽象」的現代水墨，也開始在畫壇產生一些反省和

龐曾瀛〔作品〕1972，彩墨紙本，16×12cm。

文霽〔夕照〕1988，彩墨紙本，60×79cm。

蕭仁徵〔山水魂〕1993，水墨紙本，180×270cm。

劉庸〔無題〕(八聯屏) 1993，水墨紙本，207×395cm。

質疑。

　　一九六五年，一位在一九六一年受完湖北藝術學院一年級課程後，經由香港來
到台灣，剛自師大美術系畢業的年輕畫家何懷碩，發表〈傳統中國畫批判〉一
文 (註21)。一方面對傳統中國畫中的「文人畫」陋習、「書畫同源論」流弊，展
開犀利的批判；另方面，也對以「抽象」作為水墨繪畫未來發展指向的主張，
發出強烈質疑。他說：「....我感到現在的中國現代畫以抽象為表現形式的作品內
容非常貧乏。譬如看某一位的作品，看完一幅已可概括其全部，看完全部留給

人的印象也只有一幅的印象；原因是內在的空虛，不能叫每一幅作品均有其不同的生命——實際上每一幅作品就變成沒有獨特的存在價值。」(註22)

何氏並引黑格爾對藝術的看法指出：藝術所憑藉的物質基礎愈多，則藝品愈低。因此，他認為現代藝術所提出的多樣化技法，例如那些撕、貼拓、裱、印、染等等手段，在水墨創作中的運用，只是技術的搬演、皮相的表現，並非藝術的本質。(註23)

隔年（1966），何懷碩又發表〈中國繪畫若干問題之論辯〉(註24)，更明白的對莊喆、劉國松的諸多論點，提出嚴厲批駁。這當中包括對中國繪畫尤其是「文人畫」的認識與詮釋等問題。

何懷碩這個時期的主要文字，後來均收入《苦澀的美感》（1973，大地）一書。他在書中強調：要在作品中表現「民族性」與「世界性」（即「時代性」），藝術家不應在材料、工具的問題去鑽牛角尖，而是要根本的從「見識」的提升去努力。

基本上，何氏的論點與民初以來的國畫革新運動，有其思想上的淵源，而其創作的表現，似乎也顯示了此一影響的痕跡。楚戈在對他一九六四年的個展發表意見時，曾讚許：「青年畫家何懷碩的山水畫是具有新的傾向和極富創造之潛能的，由於他的努力與試驗，給我們的沈悶而混亂的畫壇，帶來了一線曙光，即是：證明在一種深厚的文化基礎上，國畫藝術求新求變是有它的可能性的。」(註25)但楚戈也同時指出：「從何懷碩整個作品看起來，他受的影響是很多的，遠如石濤與八大，近如林風眠、傅抱石、黃賓虹、李可染....等諸大家，都多少在他的畫面上留下一些痕跡，在構圖設色上，李可染給他的影響最為明顯。」(註26)總之，以何懷碩曾經接觸的大陸革新國畫經驗，加上他豐富的中國畫學素養，在一九六〇年代後期，以迄一九八〇年代，始終代表著一股對一九六〇年代「抽象水墨」質疑的有力聲音。這種現象，與其說是個人藝術見解的歧異，不如說是

何懷碩〔孤旅〕1971，水墨紙本，69×108cm。

何懷碩〔空茫〕1983，水墨紙本，66×66cm。

何懷碩〔晚雲〕1989，水墨紙本，66×89cm。

洪根深〔運動〕1987，水墨畫布，130×136cm。

何懷碩〔林碑〕1990，水墨紙本，102×66cm。

由兩種不同革新理念出發的必然衝突。何氏所代表的，是延續自中國大陸，由傳統→革新出發的一路思考，有著傳統文人看重學養、講究傳承的文化性格；而一九六〇年代興起的「抽象水墨」，則是一群在戰亂中成長的大陸來台青年，從西方抽象繪畫的思想切入，再回頭在傳統的畫論中找尋接合點，所開創出來的一條新路。

　　就對傳統的認識言，何氏無疑具備穩固的學養基礎；但就創作論，何氏是否已如楚戈的期勉，從傳統大師的影響下，走出自我，對某些堅持「現代主義」的人而言，則是始終有所爭論的問題。姑且不論何氏個人的創作成就或藝術淵源如何，其「懷碩造境」式的水墨風格，無疑在「五月」當時的「抽象山水」之外，衍生出另一股「水墨意境」的路向，此一路向，且與一九七〇年代以後的鄉土運動，隱隱相接。新生一代的本地青年，如洪根深，深受兩種風格浸染，開創出在抽象墨韻中加入繁複的人形，表達苦澀美感的鄉土關懷，成為少數從事「現代水墨」創作的本地青年中，值得注目的一位。

　　儘管有何懷碩的質疑聲浪出現，劉國松等人的「現代水墨」卻也在同一時間，

得到了另一個發展的空間；一九六六年，一個稱作「中國山水畫的新傳統」的水墨畫展，在美國巡迴展覽，一直到一九六八年才結束。

　　這個展覽，是由旅美藝術史家李鑄晉居中促成，除了為「五月」的成員開闢出另一個更具國際視野的展出空間，進而促使這些成員日後相繼離台赴美發展外；這個展出的一個重要意義是：第一次匯集了台灣與海外對「現代水墨」探討的具體成果於世人的眼前。當時參展的成員包括：在美國的王季遷、剛回台的陳其寬和「五月」成員劉國松、莊喆、馮鍾睿，以及一位後來在一九八〇年代後期，因長期蟄居，而被媒體稱作「畫壇傳奇」的「將軍畫家」余承堯。（註27）

　　從這些參展成員的作品及其成藝歷程觀察，我們可以發現：基本上這是脫離中國大陸「傳統→革新」一路思考，從而在一些更具個人化的「試驗」中去進行的一條新創路向。更具體的說：這些人即使都有相當的傳統文化素養，但在創作的路徑上，走得卻都不是從傳統的筆墨語法中出來的路子，而是直接以一種完全與中國傳統不相干的形式語言，去重新塑造一個在精神上企圖契合於中國傳統的藝術新貌。風格成型於海外也始終活動於海外的王季遷不論（註28），「五月」成員之外的余承堯，以一種完全孤絕於繪畫傳統的背景，造就了戰後台灣水墨山水最堅實、強勁的風格。其作品是在一種幾無水墨暈染的枯筆法中，建構出一個充滿岩塊生機或樹叢綠意的生命世界，飽滿而嚴整的充實之感，捨雲煙逸氣，而錘鍊出孤孑拔卓、浩氣橫陳的人格底蘊。這種逸出傳統所作的創作努力，日後證明，也早在旅居夏威夷的女性藝術家曾幼荷的作品中可以尋得。而在一九六〇年來台定居的建築師畫家陳其寬，更是以他殊異的視點與細緻幽默的筆法，為台灣水墨發展提出一批重要資產。在超越現實物眼的想像中，為一個日、月並存、晝夜同在的宇宙景觀，形塑了足以令現代人神遊冥想的無窮時空。

　　或許在對傳統的認識上有所差距，在創作的手法上也有所不同，但一股將「水墨畫」從傳統「國畫」

余承堯〔高山瀑布〕，水墨紙本，129×650cm。

余承堯〔山水〕約1970，水墨紙本。

陳其寬〔金烏玉兔〕
1969，彩墨紙本，
115×23cm。

陳其寬〔境〕1989，彩墨紙本，62×62cm。

的框架中掙脫出來的意念，卻是相當一致的；因此，包括劉國松、何懷碩在內的一群國內「現代水墨」畫家，在一九六八年，捨棄成見，正式成立「中國水墨畫學會」，成員還有：胡念祖、馮鍾睿、徐術修、黃惠貞、李川、李重重、李文漢、孫瑛、蕭仁徵、文霽、王童、楊漢宗、葉港等三十餘人。畫會成立的時間特別選定在十一月十二日，也就是「中華文化復興節」，並邀甫自歐洲返國的藝術史學者曾堉主講「禪宗美學與現代繪畫之關係」（註29），這樣的時間選定和講題安排，都部分的反映了當時從事「現代水墨」探索人士的心理傾向與創作認知。

一九七〇年六月，台北故宮舉辦「中國古畫討論會」的大型國際學術研討會，「中國水墨學會」適時推出「第二屆水墨畫展」，有意向國際人士展現當代台灣水墨創作的新貌；就在同時，另一批以發揚傳統「國畫」為宗旨的老一輩大陸來台國畫家，包括「七友畫會」、「壬寅畫會」、「八朋畫會」、「六儼畫會」的成員，也舉辦了首次的聯合大展，這兩場同時推出的展覽，隱隱顯示了「現代水墨」與傳統「國畫」之間的暗中較勁。

一九七一年，「中國水墨畫學會」為「慶祝建國六十週年紀念及文化

徐術修〔蘊物〕1986，彩墨紙本。

管執中〔山之一角〕1982，水墨紙本，60×60cm。

李重重〔綠色的絃音〕1987，水墨紙本。

黃朝湖〔山水組曲〕1986，水墨紙本，96×63cm。

復興運動」，又舉辦了一場規模更大的「全國水墨畫大展」。這次展出，包括了國內的文霽、周盤生、郭東榮、劉國松、江明賢、洪嫻、馮鍾睿、李川、李重重、李建中、李國謨、徐術修、陳大川、陳洪甄、陳庭詩、孫瑛、黃惠貞、葉港、葉嫩晴、楚山青、楊漢宗、劉庸、鄭善禧、龍思良、蕭仁徵、謝文昌、顧重光，以及香港的刁燕娥、王勁生、司馬无弱、伍鏗強、余世堅、汪弘輝、李維安、呂壽琨、李靜雯、吳耀忠、周綠雲、徐子雄、梁不言、梁素

夏一夫〔記得我曾踏過的一處岩地〕1994，水墨紙本，60×110cm。

閻振瀛〔翠谷清流〕墨彩紙本，134×69cm。

瀅、辛家惠、陳樸文、楊鸛翀、翟仕堯、鄭維國、譚志成、譚曼子等人。這是劉國松將其現代水墨思想，介紹到香港以後的一次大規模成果展現（註30）。

現代水墨的風潮在台灣持續發展，並迭有佳績，如一九八〇年代之後，先後投入創作的楚戈、羅青、管執中、黃朝湖、袁旃，及稍後的夏一夫（玉符）、劉墉、閻振瀛，和較年輕一輩的李茂成、李振明等，均有一定的成績。

尤其楚戈以連續的線性構成，所織構而成的群山造型，氣勢雄渾，時有變化，是草書與結繩美學的再發揚。羅青將現代詩帶入水墨創作中，成為一種具現代語彙的白話水墨風格獨樹一幟。至於袁旃，長期任職於故宮科技室，深諳傳統風格不足在百年後代表這個時期的文化成就，進行具西方流派思考與造型意念的山水創作，既立體又野獸，頗具自我特色。現代水墨的脈絡勢必在中國美術的長河中持續發展，而台灣正是一個重要的源起地。

一九八三年之後，已經任教香港多年的劉國松，更將這股成就於六〇年代的台灣現代水墨風潮帶往大陸，對那傳統深厚的中國水墨，展現了強勁殊異

劉墉〔雲山月雁〕1986，水墨紙本，70×180cm。　　　李茂成〔岸壁〕1988，水墨紙本，83.2×37cm。

楚戈〔北地之歌〕1979，水墨紙本，59×123.4cm。

李振明〔水鳥保護區〕1989，水墨紙本，120×120cm。

羅青〔船是我的鞋子〕1992，水墨紙本，136×63cm。

楚戈〔曾經滄海難為水，除卻巫山不是雲〕1994，水墨紙本，219×92cm×2。

羅青〔對黑暗講解光明〕1987，彩墨紙本，130×280cm×4。

王藍〔芝加哥之晨〕1964，水彩。

袁柯〔早春深遠〕1994，墨彩絹本，75×125cm。

的台灣經驗，並再一次產生了巨大的震撼和回響（註31）。

　　在抽象水墨風行的年代，台灣的水彩畫壇也在「中國水彩畫會」的推動下，一股具「中國風」的渲染水彩畫，呼應著現代水墨的美學趣味，風靡了一般社會大眾。「中國水彩畫會」正式成立於一九六三年，係由原成立於一九五九年的「聯合水彩畫會」改組而成。王藍任會長，聘曾景文、程及、馬白水、梁中銘為顧問，劉其偉為副會長，張杰任總幹事。在一九六七年出版的專輯中，會員人數曾達一百四十餘人，涵蓋層面極廣，且各地設有區域委員。然而就一九六〇年代的風格觀，一種介於抽象與半抽象之間的寫意畫風，運用大量的水分渲染、達於形色混融的趣味，是該會當年最主要的代表風格。其代表人物，除會長王藍的國劇人物之外，又如大陸來台畫家胡笳、劉其偉、張杰、文霽、香洪、張瑛、王楓、馬電飛、徐樂芹、許汝霖、王舒、蕭仁徵、舒曾祉，及本省籍青年高山嵐等等。這是現代繪畫運動期間，台灣水彩畫壇的一個特殊風格表現；此一講求水墨趣味的水彩畫風，在一九七〇年代後期，因席德進的帶動，再次風靡，影響年輕一代畫家，如劉文三、陳明善、劉木林等。

胡笳〔河畔〕1973，水彩紙本，34×47cm。

馬電飛〔黃昏歸途〕1960，水彩紙本，對開。

徐樂芹〔蘭嶼夜色〕1969，水彩紙本，48×69cm。

劉其偉〔戰爭的前夕〕1967，水彩紙本，64.5×49.7cm。

舒曾祉〔台北五百完人公園〕1989，水彩，54×73cm。

唯水彩畫作為一種獨立且淵源深遠的創作媒材，除前文提及諸加風格外，在現代繪畫運動期間出頭，而持續有所獨特表現者，尚有孫明煌、羅青雲、吳文瑤、李焜培、王家誠及較年長的李德等。

陳明善〔花朵〕1976，水彩紙本

第四節 現代主義與現代建築

戰後的台灣建築，雖然有幾個比較明顯之風格，但事實上背後之各種因素是遠比其表象來得錯綜複雜。在初期整個政治方面完全以反共復國為主要方針，社經文化也是全面性的受制於政治導向之意識型態。一直到東海大學建校所帶來之震憾，南台灣《今日建築會》及其成員對現代建築之推廣，以及伴隨美援而來之現代建築出現於台灣之後，台灣本島上才出現帶有強烈設計概念的現代建築。

王家誠〔雪嶽山〕54×78cm

一、東海大學校園規劃與建築對台灣建築之影響

一九五三年，東海大學建校，翌年出爐之嶄新的校園規劃與校園建築，對台灣之建築發展提供了適時性的刺激，而東海大學校園規劃之公開競圖一事，本身也是台灣現代建築發展過程中一件非常重要的事件。東大的校園規劃原來是採取競圖的方式，但因為獎金過低甚且以獎金取代設計費，故而引起台灣省建築技師公會之抗議，參加的人並不多。後來雖然自參選作品中選出前幾名作品，但校方與評審都不滿意，因而轉請旅美華裔建築師貝聿銘負責。貝氏為了使作品可以更為理想，於是商請當時同在美國的張肇康及陳其寬兩位共同設計。

台中東海大學圖書館。

在校園規劃方面，貝氏自認其規劃之概念，是源自於他在哈佛大學碩士班的畢業設計——上海華東大學。在這個規劃中，貝氏完全捨棄了過去中國大學宮殿式樣與對稱配置，亦不採取西方都市型大樓建築，反而是以一條大道聯接兩側

錯落配置之合院校舍,再加上植栽與地形之配合,使整個校園中充滿了中國文人氣息。至於在校園建築方面,這一批早期的校園建築基本上是分為兩大類。較早的文學院、理學院、行政大樓、男女宿舍(1956)與圖書館(1957)主要是由張肇康負責設計。張氏以現代建築標準化、規格化、以及「少即是多」之觀念,成功的整合了中國傳統建築之意象於現代建築之準則中。擷取自民居之黑瓦、清水紅磚牆、卵石台基、木門窗與素色木迴廊和諧的與露明的鋼筋混凝土結構,形成一種兼具現代性與中國情的建築風格。由於這種風格不帶有古典宮殿之華麗繁瑣,同時又蘊含著現代建築之精神,很快的就引起其他有心追求中國現代新風格之建築師之認同,產生很大之影響。

一九六○年代,陳其寬接替張肇康設計東海之校舍,建築風格起了很大之改變,現代主義建築從此踏入東海之校園,學生活動中心(1960)、建築系館(1961)以及藝術中心(1962),都是以幾何塊體的分割與組合作為設計之出發點。即便是為了配合前期校舍而採斜屋頂之女教職員宿舍(1962),室內也是偏向於現代式之處理。雖然這幾個作品中,會偶而出現幾個具有傳統意象的元素,像是圓窗或月,但事實上只是在延續東海大學校園建築中之中國式趣味而已,其中並無創造中國新風格之意。而陳氏與貝聿銘共同設計之之路思義教堂(1963),雖然使用了彷彿是傳統金黃琉璃瓦之金黃色面磚,但是整個教堂之造

台中東海大學路思義教堂。

型卻是源自於現代建築之曲面構造。整座教堂由四面雙曲面組成,屋頂與牆合而為一。四片曲面完全分開,其間置天窗及前後窗。當一個人進入教堂之內,必然會被曲面引伸將視線導向天窗,進而產生宗教上之崇高感。當然,此教堂以造型及構造為設計之思考源頭在當時曾經引起轟動,對於台灣當時整個建築界之刺激也是滿大的。整體而言,東海大學之建設,提供了當時建築界一個觀模與學習之處,替許多年輕之建築師開闢了另一個建築之視窗。(註32)

二、《今日建築》與西方現代建築於台灣之引介

一九五三年,台灣現代建築發展過程中,一個自發性研究現代建築之團體「今日建築研究會」在成功大學成立,並且從一九五四年開始發行《今日建築》。屬於這個研究會之成員,經常共同討論現代建築之觀念,而《今日建築》也肩負

起引介西方現代建築之任務，凡舉萊特、柯布、密斯及葛羅培斯等第一代建築
大師及阿瓦奧圖等第二代建築師，均為刊物極力推薦之人物。在當時西方現代
建築資訊之取得還不是很方便的年代，「今日建築研究會」與《今日建築》致
力於現代建築之企圖心是令人激賞的。這個令人鼓舞之訊息在《今日建築》創
刊號上也已經明白的揭示了：與其等待仙露甘泉，不如自己掘井覓泉。（註33）

　　這群鼓吹現代建築之成員中，來自於大陸上介紹現代建築最積極之畢業於重慶
大學的金長銘，是其中非常關鍵性之人物。金氏雖然於民國四十八年（1959）
因為一件當時近乎白色恐怖所引發之事件被迫離台赴美，但他在成大任教幾年
之間所造成之影響卻是難以形容的，許多日後醉心於設計現代建築的建築師都
曾經受教於金氏。

　　作為一個學者，在作品的實踐方面，金氏的作品
並不多，台南國民黨地方黨部（1955）、台南電信
局（1958）、台南林氏住宅（1959，與王秀蓮共同
設計）及台南青年館（1961，與曾東波、李濟湟共
同設計）是為代表。台南電信局，可以說是台灣光
復初期最具第一代建築大師作品原型特徵之作，尤
其是轉角處之大面玻璃與其內部之樓梯，很明顯的
呈現出葛羅培斯早期作品之貌。林氏住宅雖然於造
型上部分使用了空心磚牆，但整體而言，還是可說
具是國際式樣的宣言。整棟住宅分成左右前後錯開
之兩部分，中間連接以由陽台延伸而成的兩座橋，
並且由此構成了中庭。在立面的表達上，靠外側的
兼有垂直與水平之線條，裡側則為單純之水平帶。

台南電信局。

台南林宅。

　　除了受西方現代建築之影響之外，如果我們仔細
觀察金長銘的作品，我們亦不難發現王大閎之影
響。事實上，金氏也是第一個在國內建築刊物上介
紹王大閎作品的人。當然除了金氏之作品外，成大
的老師或以「成大建築服務社」之名義，或以個人
名義，也曾設計一些重要作品，在當時之建築發展
上，佔有其一定之地位。高煥庚設計的高等法院台南分院（1953）、陳萬榮設計
的台灣銀行台南分行（1957）、陳萬榮、吳梅興與王濟昌設計的成大圖書館
（1958），及葉樹源設計的高等法院台中分院（1963）可為代表。

三、美援與台灣現代建築

一九四八年七月，台灣與美國簽定「中美經濟援助協定」，美方答應提供二億七千五百萬給台灣，作為各項經濟建設之經費，後來因為當年美方發表《中美關係白皮書》，聲明國共內戰只是中國內政問題不應加以干涉，而且在國民政府剛退守到台灣之初，美方也一直認為台灣遲早會落入中共之手，經援已無意義，所以援助曾一度中斷。民國三十九年（1950）年，韓戰爆發，台灣戰略地位倍受注意，美國杜魯門總統宣佈第七艦隊進入台灣海峽，對台灣的軍事與經濟援助也從民國四十年（1951）恢復，截至民國五十四年（1965）援助中止，平均每年約有一億美元。

美援對於台灣的影響是多面向的，除了實質上之物資援助外，各種技術合作與開發亦廣泛的進行，同時美方亦鼓勵台灣的大學與美國大學進行學術合作與人材交流。以國立成功大學為例，該校從民國四十二年（1953）起，就與美國以工科著名的普渡大學進行學術合作，由普大支援教授與顧問，協助改善教學內容與設備，成大也派遣教授前往考察。民國四十三年（1954）普大派遣土木系傅立爾教授（W.I.Freel）到建築系與土木系擔任顧問，同時用美援基金所訂之美國建築雜誌，則使當時台灣唯一的高等建築學院之學生得以適時的吸收到新的建築知識。當然，美援帶來之經濟活動也直接影響到建築之發展，當時許多於建築界活躍之建築師如張昌華、虞曰鎮及關頌聲等人都作了不少美援相關工程。由於美援工程基本上均有美籍顧問，參與的本國建築師即使未曾學得現代建築的新觀念，至少也都學會了一套新的營建制度與嚴謹施工圖法，對於台灣制度化的事務所的形成有莫大的影響。除了學術交流之外，美援更以實際資金來協助台灣的大學興建校舍。

美援建築中的現代化，是台灣現代建築發展中一件相當值得注意的事。國際學舍、復興大樓及中山北路彩虹招待所中雖然均為嚴謹的對稱處理，但比起學院式的現代建築卻是「透明」許多，國際式樣之特色已經出現。然而若以現代主義中之現代性來看外，一九五○年代美援相關建築中最重要的意義乃是一些建築中所透露出的強烈「反歷史」或者是「現代」的訊息，成功大學圖書館（1957，陳萬榮、吳梅興、王濟昌）為台灣五○年代最標準的國際式樣建築是為代表。此建築由普渡大學的顧問傅立爾教授擔任工程指導，整棟建築主要面朝北，隔著大學路與當時的行政大樓相望，可是建築卻未如行政大樓一樣，作當時盛行的對稱處理，反而是順應機能採取非對稱的方式。主入口位於北面東側

二樓，經由一大樓梯拾級而上，次入口位於北面西
側一樓。這種一高一低，一東一西的入口處理，完
全與傳統建築的處理方式相反，主、從分明的表露
出建築內部的現代機能。在建築語彙之處理上，經
由美籍顧問之指導，引入新的工程技術與觀念，較
大跨距及懸臂樑之應用使得柱子內縮，整個正立面
上可以大量開水平窗量，呈現出「空體」（volume）
這種國際式樣中最重要的特色。而使用不同形式之
「版」，特別是中入口ㄇ形版框及主入口大樓梯，使
建築之量體感降低，同時藉由版之構造，使建築之
表面可以出現輕巧且具有深度之造型，也是現代建
築中常見的特色。

台南成功大學圖書館。

　　成功大學第三餐廳（1958，賀陳詞）中，呈現的
卻又是另一種風貌。在設計者之企圖心與美籍顧問
之鋼材大樣指導下，第一代建築師密斯精準式的美
學清晰可見，並且呈現出一種追求現代性之風貌。
餐廳東西兩端仍然是處理以清水紅磚實牆，與之相
對，南北兩面透明的特質更加強化，整個立面感覺
上是無樑柱遮擋，因為樑身向上，室內完全看不
見，而與窗戶同顏色之鋼柱感覺宛如窗框。窗戶使

台南成功大學第三餐廳。

用大小玻璃組合，下用百葉，整個牆面上半幾乎完全透明，在台灣當時之建築
中，算是現代性十足之例子。

　　由於一九五〇年代與一九六〇年代，台灣建築界的圈子並不大，因而建築師交
互影響之情形相當普遍。當然除了公共建築外，民間的建築亦受到美援之影
響。民國四十三年（1954）成立的威爾森公司（Adrain Wilson），即專作美軍工
程，同時亦將新的事務所組織引進台灣。該事務所於一九五七年結束業務，但
原有事務所的人員有許多轉到其他事務所工作，自然而然的把事務所的新觀念
及新的施工圖標準傳播開來。位於台北中山北路之聖多福教堂（1957，石城建
築師事務所，史東納、陳文隆、隋洪林）之主要設計人之一的史東納（Anthony
Stoner）即為原威爾森公司的大將。此建築雖非美援資金，但業主及教徒多為在
台美人。而該建築之施工圖則被認為是台灣最早中文化之西式施工圖。就實際
建築而論，此作不管是外觀上垂直窄白窗與紅色面磚相間之處理及通往二樓唱

詩席的樓梯,或是四葉飾形的彩色玻璃採光孔及許多教堂專用之家具,都經過仔細之設計與施工。（註34）

四、美援體系外台灣建築之現代性

雖然美援建築中,有許多例子是充滿了現代主義的特質,這並不意味著在台灣其他之建築作品中缺乏現代之例。事實上,除了美援建築之外,台灣各地也零星出現一些現代主義建築,經濟部工業局（1950,華蓋建築師事務所）、高雄四海一家（1950年代）、霧峰省議員公館（1958,林澍民）與台大醫院外科講堂（1963,沈祖海）可為代表。

另一方面,王大閎在台灣現代建築發展過程中,事實上一直扮演非常重要的角色,他於一九五〇年代所設計之日本駐華大使館（1953）、台北建國南路自宅（1953）及台北松江路羅宅（1955）,顯現的是標準現代主義之作,更是當時建築系學生的朝聖地。其中日本駐華大使館此一建築物,似乎是反應了建築師對於柯布（Le Corbusier）新建築五點看法之結果,地面層基本留空,而將主要空間提昇至二層部分之想法與作法在當時都是嶄新的表現。建國南路自宅,很明顯的是受到第一代建築師密斯之精準美學與第二代建築師強生之玻璃屋自宅之雙重影響。整棟建築是一個方盒子,中間以四道牆面區分出臥室、起居及衛浴廚房設施。在北、東及西三面,此住宅基本上是封閉的,只有西面之大門、東側臥室之圓窗及北面之後門三處開口部,南向起居室部分則面向庭園全面開設落地玻璃門。雖然在此作中,有些細部與顏色仍舊可以解釋建築師之中國情,但是整體呈現的卻是明晰的現代性。同樣的,在台北松江路羅宅也是以精簡作為整棟建築設計之出發點,不過在空間之組織上,也開始出現所謂的九宮格,亦即整棟住宅由一井字約略分成九部分,分別作各種用途。

台東公東高工。

一九六〇年代台灣現代建築發展過程中,也曾出現外籍建築師登台設計之小插曲。台東公東高工（1960）為瑞士籍建築師達興登（J. Dahinden）所設計,整個校舍帶有非常濃厚柯布式粗獷主義之特質,清水混凝土毫不遮掩的裸露出來作為外貌之表現,而頂層教堂之處理,在光線之應用及開口部之形狀比例上,也都有柯布所設計之廊香教堂之影子。而德籍建築師波姆（G. Bohm）,也在本地建築

師楊嘉慶協助下，設計了菁寮天主教堂（1962），結合西方宗教建築中之圓錐形尖塔和具有本土色彩之門窗家具於一體。這些外籍建築師之作品雖然不多，但對本地建築師而言，也是一種新的刺激。

菁寮天主教堂。

註解

註1：參蕭瓊瑞《五月與東方——中國美術現代化運動在戰後台灣的發展（1945～1970）》，東大圖書，1991.12，台北。

註2：參蕭瓊瑞《李仲生文集》，台北市立美術館，1994.12，台北。

註3：參蕭瓊瑞〈來台初期的李仲生（1949～1956）〉，原載《現代美術》第22、24、26期，台北市立美術館，1988.12～1989.9，台北；收入蕭瓊瑞《台灣美術史研究論集》，頁112-115，伯亞出版社，1991.2，台中。

註4：參劉其偉〈何鐵華與廿世紀社〉，《雄獅美術》50期，頁19-20，1975.4，台北；及梅丁衍《台灣美術評論全集．何鐵華卷》，1999.5，台北，台灣省立美術館策劃，藝術家出版社發行。

註5：參《莊世和畫集》，屏東縣立文化中心，1994.6，屏東；及黃冬富《莊世和的繪畫藝術》，1998.6，屏東縣立文化中心。

註6：參梅丁衍〈黃榮燦疑雲——台灣美術運動的禁區〉，《現代美術》67～69期，台北市立美術館，1996.8～12，台北。

註7：參李鑄晉〈朱德群的抽象世界〉，《朱德群作品展》，高雄市立美術館，1997.11，高雄。

註8：參蕭瓊瑞〈趙春翔的時代和他的藝術———一個中國現代繪畫運動中的人道主義者〉，原載〝Chao Chung-Hsiang〞，Alisan Fine Arts Ltd，1992，Hong Kong；收入蕭瓊瑞《觀看與思維——台灣美術史研究論集》，台灣省立美術館，1995.9，台中。

註9：參李仲生〈林聖揚教授的畫〉，原刊《聯合報》1956.10.5，收入前揭蕭瓊瑞編《李仲生文集》，頁343-344；何秀圓〈彩筆繽紛繪人生的林聖揚〉，《藝術家》276期，頁418-419，1998.5，台北。

註10：參王秀雄〈揚名於省展，卻背離省展的名匠——評論金潤作的藝術歷程與風格〉，《金潤作回顧展》，1994.5，台北市立美術館，台北；及蕭瓊瑞《金潤作》，「中國巨匠」中國系列145期，錦繡出版社，1997.6，台北；及蕭瓊瑞〈從悲憫到詩晴——畫壇才子金潤作的藝術〉，《台灣美術全集》26卷，2007.4，藝術家出版社，台北。

註11：參李仲生〈第二屆紀元美展觀後〉，1955.3.30《聯合報》六版，收入前揭《李仲生文集》，頁379-380。

註12：轉見鄭乃銘〈流年暗換成彩景，再覓畫裡少年心——記「紀元」美術會創始會員紀念展〉，《紀元美術會創始會員紀念展》，誠品畫廊，1992.2，台北。

註13：參蕭瓊瑞《五月與東方》，頁119-120。

註14：同上註，頁120。

註15：同上註，頁355。

註16：參1955.1.17-22《聯合報》六版「藝文天地」。

註17：見劉國松〈繪畫的狹谷〉，《文星》39期，1961.1，台北，收入劉國松《中國現代畫的路》，頁115，文星書店，1965.4，台北。

註18：參王白淵〈台灣美術運動史〉，《台北文物》3卷4期，頁42-43，台北市文獻委員

會，1955.3.5，台北，及《台灣省通志》，卷六〈藝文志〉第二冊，頁101，台灣省文獻委員會，1971.6.30，台中。

註19：參前揭劉國松〈繪畫的狹谷〉。

註20：參謝里法〈六〇年代台灣畫壇的墨水趣味〉，《雄獅美術》78期，頁40，1977.8，台北。

註21：何文原刊1965.7.3《聯合報》，台北；收入何懷碩《苦澀的美感》，大地出版社，1973.11，台北。

註22：同上註。

註23：同上註。

註24：何文原刊1966.2.16《中華》雜誌，台北；收入前揭何懷碩《苦澀的美感》。

註25：見楚戈〈創作與立意〉，收入楚戈《視覺生活》，頁145，台灣商務印書館，1968.7，台北。

註26：同上註。

註27：參《雄獅美術》189期，「余承堯專輯」，1986.11，台北。

註28：王季遷，又名王己千，係一知名古畫鑑賞家，曾接受傳統畫家吳湖帆等人教導，唯其創作，採拓印之法，顯與自傳統入手的路向不同。

註29：參1968.11.12《聯合報》報導；另劉國松亦就曾氏演講內容，寫成同名專文，刊《幼獅文藝》29卷6期，1968.12，台北。

註30：參蕭瓊瑞〈「現代水墨畫」在戰後台灣的生成、開展與反省〉，省立台灣美術館主辦「現代中國水墨畫學術研討會」發表論文，1994.3，台中；收入該會論文專輯，及蕭瓊瑞《島嶼色彩——台灣美術史論》，頁151-190，東大圖書公司，1997.11，台北。

註31：參蕭瓊瑞《劉國松研究》，國立歷史博物館，1996.7，台北。

註32：有關東海大學建築之討論，可參見傅朝卿著〈台灣現代建築一百年（五）1945-1965：復員與美援期的現代建築（上）〉《炎黃藝術》1994年10月號。

註33：有關金長銘與今日建築研究會諸事，參考傅朝卿著〈「今日建築研究會」與《今日建築》的時代意義-一九五〇年代初台灣現代建築發展之另一頁史話〉，《中華民國建築學會第七屆建築研究成果發表會論文集》。台北：中華民國建築學會，1994。

註34：有關美援建築，可參見傅朝卿著〈台灣現代建築一百年（五）1945-1965：復員與美援期的現代建築（下）〉《炎黃藝術》1994年11月號。

劉鍾珣 殘 1969 玻璃瓶罐 約25x30x160cm

第九章

現實回歸下的複合藝術

/蕭瓊瑞

台灣現代繪畫在一九六○年代前期，克服一些政治疑雲的挑戰，已然取得主流的地位，正當這些健將以強力的作為，將他們的理念逐漸擴大其影響，並將自我的創作逐步推向一個更成熟的高峰時，一股反對抽象、強調回歸現實的力量，已經在一九六○年代中期，隱然形成；只可惜這樣的力量，後來缺乏一種持續的發展，其成員終至成為台灣美術史夾縫中極易被忽略、遺忘的一群。然其當年理念及創作形式，相對於現代繪畫的高玄美學與文人氣質，代表著一種較具世俗意味的普普之風，其手法也與九○年代以後的裝置，暗相契合；因此，值得對其發展作一概略的整體論述。

第一節　現代設計與普普風潮

　　如果說啟動於一九五○年代末期，而在六○年代達於高峰的現代繪畫運動，是由一群歷經戰亂、離鄉背景的大陸來台青年所推動，他們的思想與創作，在中國古老美學的滋養下，遠離土地的滋養，迴旋於精神的領域；那麼，在一九六○年代初期開始醞釀、在六○年代中後期如曇花一現的普普風潮，則是由一群生長在本地的青年，在傳播媒體與前工業化社會的世俗文化澆灌下，所生長出來的一朵奇葩。

　　一九五八年，台海「八二三炮戰」，一仗打下台灣爾後數十年安定局面的保障，隨後，一些經濟發展的政策乃正式開始。台海砲戰結束的同年，原來支持台灣發展農村經濟的美援，正式改組設立「工業發展投資研究小組」。隔年（1959）政府推出「十九點財經改革方案」，由尹仲容主導，王作榮協助，奠定此後十數年基本財經政策改革的原則。正此同時，卻發生了八七水災，中南部十三縣市受害，但也因此促成了農田重劃與道路重建，反有利於爾後的建設。此時，日本第一勸募銀行，著眼於台灣經濟的起飛，來台設立分行，這是戰後第一家來台的外銀。一九六○年，中部橫貫公路通車，這項工程，由蔣經國主導，一方面安置了大批由戰場中退下來閒置的榮民，二方面，也提供了台灣交通、經濟的通暢管道，加速了東部的開發。同年，大同電鍋問世，台灣家庭的電器化時代正式來臨。一九六二年，台灣電視開播，台灣自此進入電視時代，電視機裝配工業開始興起，電子加工經濟也成為爾後台灣中小企業發展的主軸。

　　在台灣經濟逐步起飛的背景下，文化的發展也處於一種變動時代特有的矛盾狀態，在現代與傳統、現實與理想的夾縫中掙扎。整體的時代面貌與精神本質或

許是一致的，但在行動的選擇與生活的態度上則是表露著不同的情貌。現代繪畫運動的情緒是熱切的，抱持著中國文藝復興時代即將來臨的心情，準備隨時走向國際的舞台；因為在他們看來，西方現代藝術的精神，就是中國古典美學的精神；然而在精神內涵上，其實是內向、自閉、虛懸、游離的，飛翔的心靈始終找不到一塊可以真正落腳的土地。李敖的文化批判，看似充滿熱情的反傳統，在一九六三年出版的《傳統下的獨白》（文星）中，展現了無比的自信，前批後打；但在精神上，則如書名所示，其實是孤獨的、落寞的，甚至他那種玩世不恭、不落俗流、鄙夷一切的生命情調，也是某種視人間為荒謬、虛無的本質。至於另一位當年大眾所熟悉的小說家台大醫科學生王尚義，在現實生活上走著一條世俗羨慕的坦途，但在精神、行動上，則仍是徹底的苦悶、無奈。他的弟弟形容他：「只記得大哥總是放聲狂笑，表面上大哥表現得相當樂觀及自傲，但是在內心卻隱藏了不為人知的憂鬱，....」（註1）他在一九六三年六月發表著名中篇小説〈野鴿子的黃昏〉（註2），兩個月後（8.26），便以肝癌病逝台大醫院，廿六歲短暫生命的突然結束，正符合了他早熟、悲劇的文學形象，他的墓碑上刻著自己的小詩：「像那山忘記那雲，像那樹忘記那風，你那橋忘記那小底幽情，明天的路上，有水、有雲、有風、讓生命在今天沈默吧！」

時代心靈的苦悶、虛無，正好遇上現實中的繁榮盛景，因此，也有一批青年，義無反顧的投入這股現實的漩渦之中，成為時代的寵兒。趙澤修、郭博修、龍思良、高山嵐，紛紛以他們的美術天份，被媒體吸收，成為當時最具知名度的美術設計人才；同時，他們也是水彩畫的高手，以一種唯美的風格，寄託著若有似無的心靈虛境（註3）。至於採取一種設計手法，顛覆現代繪畫運動中純繪畫的虛玄理念，以日常的生活實物，取代原屬傳統的油彩、筆墨媒材，則正是一九六〇年代初期萌芽，而在一九六〇年代中後期達於高峰，但也快速沈寂的台灣「普普風潮」。

基於一種工商業發展的需要，「中國生產力及貿易中心（CPTC）」，於一九六一年聘請美國設計大師吉拉德（Girardy）來台，在國立藝專美工科教授基本設計，這是德國包浩斯理論在台灣第一次較完整的介紹，影響了爾後台灣設計界的發展方向，也影響了此後台灣現代藝術展出的型態。稍後，陸續應聘來台並先後任教於台北工專、大同工專等校工業設計科者，尚有日本千葉大學以吉岡道隆為首的教授團，及聯合國派來的德國人葛聖納（Jerg Glascnapp），也正是透過這些教授的關係，台灣開始獲得美國、日本、德國的獎學金，選派人才前往各國接受現代設計教育，「今日畫會」（成立於1960）的王鍊登即為留學德國

者。

　這些投入台灣工商業設計的美術人才，日後以其智慧，提供了台灣工商業在國際貿易中競爭的實力，而遠離了藝術創作的路徑；但另一方面，現代設計觀念中講究的現代造形、表現手法和媒材運用等等，也回頭影響台灣現代藝術的創作。

　一九六二年，即有「黑白展」的推出，這是由一群師大美術系畢業的校友所組成，包括：黃華成、林一峰、沈鎧、張國雄、簡錫圭、高山嵐、葉英晉等人，其中除高山嵐、葉英晉任職於美國新聞處外，其餘五人，均任職於當時最著名的東方廣告公司及國華廣告公司。這是台灣美術系的學生投入美術設計，同時又把美術設計當成創作，拿出來公開展覽的第一次。其展出的目標，一方面是希望將美術設計從純藝術中分別出來，二方面卻又希望作品被當成專業，受到一定的重視，甚至可以因此爭取到一些案子的委託。「黑白展」在名稱上既強調色彩中黑白的特殊性，其實也蘊含台語「隨便展」的諧音，代表一種不再是那麼嚴肅的藝術態度。

「黑白展」林一峰作品

　「黑白展」作為台灣第一個設計展出發，既是由師大美術系畢業的美術家所主導，在當時也引起了劉國松、施翠峰等學長的重視和評介，基本上，他們均採取肯定、認同的角度。「黑白展」把美術重新帶回生活，連續兩屆展出的主題，分別為「台灣的觀光」和「鳥」，都在某種程度上，讓創作者的思考點從虛玄的美學，回歸到本土的人文與生態關懷。（註4）

　「美術設計」一九六三年在「省展」中設部成立，亦表現出這個趨勢發展的成熟。然而設計的觀念走向專業化、獨立化是一回事，現代設計的觀念結合普普藝術的觀念，在台灣一九六○年代中後期的現代藝壇形成一個特殊的文化景觀，又是另一回事，且是更值得討論的一個現象。

　兩屆黑白展後，黃華成自一九六五年起負責《劇場》雜誌，一九六七年起，郭承豐也主持《設計家》，及其後《廣告時代》中有關現代藝術與現代設計的介紹。黃華成在《劇場》的設計表現，日後成為台灣現代設計，尤其是版面設計

「黑白展」高山嵐作品

黃華成設計之《劇場》封面

黃華成設計之《劇場》封面

的典範;他擅於將文字加以解構、重組,顛覆原有的邏輯,產生新的視覺意象與意義。例如他將「劇場」兩字的「刀」部與「土」合併上下排列,給予原有的文字一種嶄新的視象,既陌生又熟悉,既真實又虛幻,一如一九九〇年代以後大陸藝術家徐冰對中國文字的解構與顛覆,只是黃氏早了將近三十年。

一九六六年,黃華成發表「大台北畫派宣言」,部分內容如下:

・不可悲壯,或,裝悲壯。

・反對抽象具象二分法,拋棄之。

・介入每一行業,替他們做改革計劃。

・反對玄學。

・享受生活上各種腐朽,研究它。

・根本反對繪畫與雕塑,理由從略。

・如果藝術妨害我們的生活,放棄它。(註5)

其宣言含有強烈的普普精神。事實上,他一生不服氣任何人,卻崇拜美國普普藝術家安迪・沃荷(Andy Warhol)。他舉辦「大台北畫派1966秋展」,這個大畫派,事實上只有他一人,不論自觀念或形式言,這都是一次極具啟發性與震撼性的演出。黃華成說:「這次展出沒有單獨存在的作品,它們擠在一起,亂堆在一起,好像剛剛搬家,尚未整理。」入口處平鋪著一片長木板,上面貼滿了各式名貴畫冊中撕下來的世界名畫,這是一塊參觀者必需經過踐踏的擦鞋板。展場內備有冷飲,「一大堆紙杯放在旁邊,你要喝幾杯就喝幾杯,但那只是白開水,如果你心細的話,還可以看出這開水不挺乾淨,紙杯裡躍著點點黑粒。」放有一梯子依牆而靠,「你可以爬一截梯子,一階一階的往上爬,到最後,喏,碰鼻子,你不折不扣的面了一次壁」,臨空還放有水桶供參觀者自由使用。一個鑲有鏡子的老式酒櫃,抽屜內有梳子歡迎使用。此外,另有二件作品,一是一把沒有扶手的椅子,上面放置著一個裝著半盆水的臉盆,和一條長板凳,一端放了枕頭,下面放了一雙日本拖鞋,「就這樣勾起了你對農業社

會的鄉愁。不久以前你還真可以在條凳上打一次很香的盹兒。」

　　畫廊的最後面有一根蠻粗的繩子跨了半個畫廊，上面懸掛著一些濕淋淋的衣褲，觀眾必須自其下方彎腰走過，「提醒你我們文化私產中的一件小taboo——從人家的衣褲底下穿過的髒，而且將來長不大。」最後靠牆腳放有一排畫板，內留有幾件被畫刀割破的舊作，「幾張『正經』的作品被作者自己撕掉，堆在那裡；也有一張很大的拓片給扔在那裡。」一套橘紅色的沙發橫七豎八的圍著一隻火盆，「你可以坐下來，幹什麼都行，中午的時候，一個莽漢闖進來，在長沙發上睡他的午覺——他絕不是故意在搗蛋。」一個角落裡放了個紙包，上面寫著「可以拆閱」，在你還沒有拆開的時候，蹦出一個元寶來嚇你一跳，或碰痛你的手。「元寶穿在橡皮條上，而橡皮條是轉緊的，不拆紙包它是鬆不開的，這分明是惡作劇。」第一次拆閱的人在紙包的裡層寫道：「黃華成去死算了。」第二天，又有人加上一條。原本就狹小的畫廊被擺設的亂七八糟，一點秩序都沒有。在炎熱的八月夏日，天花板上的三架高架電扇無力的轉著，一支破留聲機不停的放送著「聲音尖劣、沙啞、而且常常吱吱哈哈的」低俗流行歌曲。一架破舊不堪的打字機放在地上，機上是一張死掉的影星詹姆斯狄恩的照片，片上是小小的四個英文字母：「ＦＵＣＫ」。所有的一切都不像個規矩藝術家作一次創作結晶的展示，反倒像當時一個窮酸藝術系學生零亂的畫室情景。有小部分的觀眾進來後仔細的研究了這些無秩序的擺設，並動手翻看場內的東西。但大多數的觀眾則進來後不是咒罵就是茫然的問道：不是有展覽嗎？這時，黃華成在有眾多藝術家參與的觀眾面前，正式宣佈：藝術已經死亡。並說：過去，藝術教訓俗眾，今天，俗眾反過來教訓藝術家。從展出的形式和內容言，這是台灣畫壇，自首屆東方畫展以來，最令觀眾錯愕的一次展出。（註6）

　　一九六七年，又有三場展出，分別是國立台灣藝專美工科的「ＵＰ展」、文化大學美術系的「圖圖畫展」，和台灣師大美術系的「畫外畫展」的展出。「ＵＰ展」成員包括：黃永松、奚松、姚孟嘉、汪英德、梁正居、陳聰、王淳茂、劉邦隆、黃金鐘等人。他們一方面意圖對藝專的學習生活作一終結回顧，二方面則意圖對藝術進行反判及再開創。ＵＰ沒有特殊意義，ＵＰ就是ＵＰ，儘多只是希望ＵＰ起來，能具說服力，讓觀眾獲得共鳴。

大台北派1966秋展現場，1966，莊靈攝影，黃華成提供

「UP」1967年展於板橋藝專校園

「圓圓畫會」1969年展於台北耕莘文教院

「畫外畫會」展出現場之一

「畫外畫會」展出現場之二

　　「ＵＰ展」總共展出三次，首展於國立藝專校園一角，他們利用一輛破汽車以及學生泥塑人體習作的樣本組成作品。這些泥塑的人像原是學生雕塑課的作業，因體積過大無處收集而丟進校園後面的河內。隨著時間，被河水、雨水沖蝕，變得支離破裂，而變形得非常悲壯悽慘，黃永松説：「這種支離破碎的意象，很符合我們當年的心境，是一點徘徊、虛空，也很有尋找探索的感覺。」（註7）

　　圓圓畫會共展出四次，成員包括：文化第一屆的應屆畢業生李永貴、郭榮助、侯瑞瑾、林峰吉、吳正富、廖絃二、蒲浩明、何和明、詹仁榮，及學弟妹謝鏞、徐進雄、翁美娥等計十一人。圓圓一如達達，沒有固定的意思，只是一種符號，第一、二屆以平面為主；之後，媒材、手法變得更為多樣，有將過期雜誌拼貼在石膏像上者，仍具普普藝術的精神。

　　畫外畫會，計展出五屆，由師大美術系同學組成，成員包括：李長俊、王南雄、吳弦三、林瑞明、洪俊河、馬凱照、曾仕猷、許懷賜、顧炳星、蘇新田等十人。畫會取自「妙在畫外」之意涵，作品以平面為主，會旨明白宣示：「美

「不定形展」現場李錫奇作品「賭具系列」

「畫外畫會」作品

「不定形展」張照堂作品「未完成」，紙灰作品。

術的本質乃在繪畫形式以外之所有創作觀念，並探討美感的問題，此新美感根源自現代信仰的虛無荒謬，並因荒蕪誕生了反美感、反思想、反情感的『反藝術』的論調。」這段顯得晦澀甚至矛盾的會旨，至少顯示了強調「觀念」的特質，因此，日後成員走向藝術理論與美學研究者，頗不乏人。其展出手法亦如前提黃華成的方式。（註8）

　　一九六七年是普普風潮的高峰期，同年又有「不定形藝展」的展出。「不定形藝展」係取意「Free Form」。和前述數展相同者，皆在強調藝術的生活化，不受形式、空間、媒材之限制；較為特殊者，是這個展結合了一些五月與東方的成員，包括：秦松、李錫奇、席德進、劉國松、莊喆，以及郭承豐、張照堂、黃永松等不同型式的作品。其中劉、莊二人仍為抽象畫，其餘各人則乃以裝置、批判、作品為主。

第二節 「劇場」與複合藝術

　　一九五〇年代的台灣現代繪畫，是緊跟在西方高舉現代主義的抽象表現繪畫、

不定形繪畫之後而發展起來，然而一九六〇年代初期經由現代設計轉入的台灣
普普風潮，及由此展開的類達達展演活動和運用複合媒材的藝術手法，其思想
根源固然頗為多元而混融，但在發展的時間上，則與西方世界（尤其是美國）
經由冷戰時代而進入越戰（1965），文化思想上陷於荒蕪、停滯，社會經濟卻一
片復甦繁榮景象的情形頗為一致。換句話說：台灣現代繪畫的興起，也許與西
方世界的抽象表現主義、不定形繪畫等，有大約十年的差距；但普普風潮的盛
行與複合藝術手法的運用，台灣則與西方，只是三至五年間的時差，幾乎接近
同步的發展。

　　所謂複合藝術，指的是一種運用多種媒材或表現形式，打破以往藝術定義的狹
隘範圍，大量使用生活化、日常化各類自然材質或現代的工商業產品，加入展
演的形式，以達到觀念的表達、意見的陳述，並對觀者產生一定的互動，藉以
破除藝術逐步流於高品化、機制化、菁英化的危機。（註9）

　　前節所述台灣普普風潮，正是展現了上述各項特色，本節則就此一風潮和其他
形式如劇場、現代詩的互動展演，再作論述。

　　台灣七〇年代的複合藝術表現，一開始便展現出一種跨領域的整體藝術面貌，
一九七五年創刊的《劇場》雜誌，可為代表。

　　《劇場》雜誌的出現，頗大的因素是導源於對一九六〇年代梁祝風潮以來引發
的懷古情調電影之反動，以及西方存在主義與荒謬劇場思想的傳入，和法國新
浪潮電影的啟發。從某一角度觀，《劇場》的思想成分和精神本質，有相當一
部分是延續了五、六〇年代現代繪畫運動以來標舉的「現代主義」風格與「實
驗主義」精神；然而《劇場》更關懷社會中下階層的芸芸眾生，對於自閉的知
識份子有強烈的批判。

　　《劇場》於一九六五年元月創刊，至隔年（1966）十二月停刊，其中七、八期
合刊，共發行九期，前八期均由黃華成負責設計編輯，內容則由一群藝專影劇
科的畢業生也是姚一葦的學生邱剛健、崔德林、李至善，以及攝影家莊靈、小
說家陳映真（筆名許南村），和第三期加入的劉大任、陳耀昕等，大家分期主
編。

　　就電影藝術言，《劇場》是開展了台灣實驗短片的序曲，就美術發展言，則是
一種藝術家創作手法的擴大與跨越。黃華成除負責版面設計與編輯外，也涉入
劇場的演出和創作，他在「等待果陀」這部西方現代劇場經典之作的演出中，
飾演那位自命為現代知識份子而終生等待果陀的主人翁，藉著這齣戲劇的演
出，一方面也批判了台灣現代繪畫運動對現實生活的疏離。

　　黃華成也編寫實驗劇本「先知」，由陳耀圻導演，精神的內容與「等待果陀」類同。

　　《劇場》的精神，誠如成員劉大任在雜誌第四期（1965）所指出：「在面對現代運動的同時，必須能『透視現實，掌握現實』，不作『貧血的掙扎與腎虧的表現』，亦不期望是轟轟烈烈的鬧場，而是希望每個人都『拾起你的工具默默工作起來』。」（註10）

　　除了荒謬劇的演出，《劇場》成員也投入實驗電影的創作，並舉辦兩場電影發表會，第一場是一九六六年在耕莘文教院，黃華成發表「原」、「現代の知性の花嫁の人氣の」，在後一作品中，黃華成留下很長的空白和大量的漆黑畫面，來考驗觀眾，這也是對現代主義形式的一種嘲弄。第二場發表會，美術界投入的更多，包括黃華成的「實驗002」、「實驗003」，龍思良的「過節」、莊靈的「赤子」，張淑美的「生之美妙」，以及黃永松的「下午的夢」，和張照堂的「日記」。張淑美的「生之美妙」是攝影莊靈在一個咖啡店前的兩個動作，喝咖啡與煙點，用慢動作拍，拍了18分鐘，顯然是普普大師安迪・沃荷地下電影的影響。黃永松的「下午的夢」，取材板橋林家花園的殘破古蹟，以及同在板橋的藝專校園外空曠野地，光影對比強烈，殘破景象有一種虛無、荒涼的心靈意象，是時代的寫照。張照堂的「日記」，是一部具荒誕與超現實氣氛的實驗性默片，片長十餘分鐘，運用人物影像不貫連的肢體動作，呈現出生活中片片段段的無聊表白。

　　《劇場》的出現，在台灣電影的發展史上，自有其一定的地位與意義，在台灣美術發展上，則擴大了藝術家參與、運用的媒材範疇與視野。

　　在與其他領域的合作上，詩人與藝術家在一九五〇年代以來便有長期合作的經驗，現代詩人始終是現代畫家最有力的支持者。一九六六年二月，由《前衛》雜誌與「創世紀詩社」發動，結合「幼獅文藝社」、「藍星詩社」、「現代詩社」、「現代文學社」、「劇場季刊社」、「笠詩社」、「這一代雙月刊社」、以及「五月畫會」、「東方畫會」、「現代版畫會」、「年代畫會」、「南聯聯會」、「太陽畫會」、「形象雕刻會」、「前衛畫

第一屆「現代詩展」於西門町

第二屆「現代詩展」於台北耕莘文教院

「黃郭芳展」在《設計家》第九期之封面廣告

「黃郭芳展」現場一景

劉鍾珣〔瓶之歌〕1969，瓶雕，約30公分高。

廊」、「現代畫廊」等，舉辦了一場文學與藝術結合的「現代藝術季」；並在隔年陸續舉辦了第二屆。從手法上言，這是複合藝術的一種新展現，但在精神上，則是延續現代主義的意念。相較而言，一九六六年的另一場「現代詩展」，則表現了較強烈的批判精神。

一九六八年，普普風潮的大將黃華成再與郭承豐與蘇新田合辦「黃郭蘇展」，此為他們三人受邀前往香港邵氏電影公司擔任美術設計前的一次告別展，這當中，黃、郭二人以照片拼貼及蒙太奇手法作成的作品，是較為突出的一種表達方式。

同年（1968），在南部地區，亦有莊世和、李朝進、曾培堯、劉文三、洪仲毅、劉鍾珣等人組成「南部現代美術會」，先後舉辦展覽三次，直至一九七一年，其作品雖亦以「現代美術」為標竿，實質上則已表現出多元復合的媒材運用與手法。如劉鍾珣、黃明頗具巧思與複雜手法的現代雕塑，劉文三的拼貼，與洪仲毅的綜合媒材，李朝進的「銅焊畫」則是打破以往手繪的平面藝術特質，展現出一種具有鄉愁與孤寂情緒的金屬質感。頗為畫壇所注目。

一九七〇年，一場標名為「七〇超級大展」的展出，是此階段重要作家的一次總結性的表現，但也是此一風潮宣告中斷的一次展出。展出者包括畫外畫會的蘇新田、李長俊、馬凱照，以及郭承豐、侯平治、李錫奇、何恒雄、楊英風等人，此次展出，係以「物體」作為造型之路，表現

李朝進〔鳴〕1971，銅焊畫，92×125公分。

李朝進〔痕〕1969，銅焊畫，109×142公分。

一種新的觀念與形式。不過這些作品，均未能引起社會較大的注視與反映。此後，普普風潮的健將，ＵＰ的黃永松、奚松、姚孟嘉等投入民俗藝術的整理與出版，以早期的英文刊物《ＥＨＣＯ》及後來的中文《漢聲》雜誌，創造了出版界與田野調查界的奇蹟；梁正居和張照堂走向攝影；郭承豐的成就仍在設計專業上；李長俊則致力西方藝術經典名著的翻譯；馬凱照等走進中國美學的研究。其他各人藝術走向，隨著一九六○年代此一集合激情、反判、荒謬、希望於一身的時代之結束，甚至走回較為傳統的表現，王南雄的重回具象水墨創作即為顯例。（註11）

　　一九六○年代中後期的這場普普風潮與複合藝術，是當年輕狂少年一次大膽而具新意的表現，但後繼無力，終成時代夾縫中的一曲間奏。

註釋：

註 1：王長安〈我的哥哥王尚義〉，1998.2.3《聯合報》「聯合副刊」。

註 2：王尚義〈野鴿子的黃昏〉，原刊《春杏》16期，1963.6.30，收入氏著〈從異鄉人到失落的一代〉，1964.3，文星出版社，台北。

註 3：參蕭瓊瑞《戰後台灣地區美術發展研究之六──水彩畫研究報告專輯》，頁213-220，1999.6，台灣省立美術館，台中。

註 4：參林品章、傅銘傳〈「黑白展」與台灣美術設計〉，《現代美術》68期，頁56-61，1996.10，台北市立美術館。

註 5：見黃華成〈大台北畫派宣言〉，《劇場》5期，頁101-106，1966.1，台北。

註 6：參賴瑛瑛《複合藝術──六○年代台灣複合藝術研究》，頁148-151，國泰文化事業公司，1996.5，台北。

註 7：同上註，頁153-154。

註 8：參蘇新田〈早期師大美術系的四個畫會之四──畫外畫會〉，《台灣畫》，1995.1.31，南畫廊，台北。

註 9：另參前揭賴瑛瑛《複合藝術──六○年代台灣複合藝術研究》，頁21-40。

註 10：見劉大任〈演出之前〉，《劇場》4期，頁266，1965，台北。

註 11：參郭少宗〈重看「七○超級大展」的拓荒精神，《藝術家》125期，頁156-158，1985.10，台北。

第十章

外交困境中的鄉土寫實風潮

一九七○年代，台灣在外交上開始遭遇前所未有的一些挑戰。首先是一九七一年四月，發生「釣魚台運動」，這個在時間上比留美學界大約慢了四、五個月，但激發的影響，幾乎改變了台灣文化人士心靈的學生運動，使得一九五○年代以來始終向外張望的眼光，開始回到自己雙足站立的土地。「台灣」一個真真實實的土地，開始變得具體而重要起來，國家、民族的觀念，也開始擺脫政治教條式的陳腐述說，而變得切身起來。運動期間，學生穿著制服，高唱愛國歌曲，從台大出發，沿著羅斯福路，一路走到美國、日本大使館抗議，口喊「日本無理、美國荒謬」的口號，這是戰後台灣青年第一次自發性大規模的街頭示威遊行活動。

對這個時期的年輕人而言，五、六○年代以來高唱的現代主義、西方思潮，都被一種來自土地的深情所暫時淹沒。同年十月，國民政府在聯合國的席位，被中共取代，台灣被迫退出聯合國。一九七二年，中日斷交，一九七四年中日斷航，一九七五年，中菲斷交；最後是一九七九年，中美斷交。台灣人在這種接二連三的挫折情形下，開始進行深刻的反思與再出發。

第一節　來自民間藝術的反思

隨著《文星》雜誌在一九六五年被勒令停刊，一九五○、六○年代以來，以大陸來台文化人士為主流的台灣文化景觀，已經到達世代交替的時刻。一九七一年，一份由本土企業雄獅文具公司所支持的美術專業雜誌《雄獅美術》正式創刊。刊物的主持人，是雄獅企業負責人的兒子李賢文，聘請北師藝術科畢業的何政廣擔任主編。這份美術雜誌的發行，一方面固然是對美術的提倡，但另一方面，也是基於產品的推銷。培養一個愛好美術的社會，雄獅的產品水彩、粉蠟筆，自然也就可以增加銷路。因此一開始，推動兒童美術教育，是雜誌的重要編輯方針之一，而每月徵畫比賽或定期的寫生比賽，也可以打開產品的市場。

在推動美術的同時，各種藝文的介紹，自然也是充實刊物內容的主要手法。然而一種時代的趨勢，也就在那樣一個水到渠成的時刻，一一湧現。那位曾經在現代繪畫運動初期，一馬當先撰寫文章支持當時仍然名不見經傳的東方諸子，且長期倡導、參與現代藝術的成名畫家席德進，在一九七一年三月，也就是《雄獅美術》創刊第二期上，發表一篇名為〈我的藝術與台灣〉的文章，這篇文章幾乎可看成台灣鄉土運動展開的一篇宣言。

　　一九六二年，席德進在美國國務院的邀請安排下，赴美進行訪問考察，這段時間正是普普藝術在美國興起並逐漸達於高峰的時期；席德進深受此一風潮影響，開始將他以往對抽象藝術的關懷，重新轉回對周遭生活環境的重視，他用普普的方式，畫自己和鏡中的自己，留意身邊的各種資訊與媒材。之後，他轉往歐洲，在那些古老而收藏豐富的圖書館中，翻閱中國各式古老的文物與藝術，包括大量的民間藝術與建築資料，並因此大受感動，心中興起一股急急回鄉的念頭。他寫信給他的好友，說：「我有一個很大的願望，必須回到台灣才能完成——那就是去畫我愛的中國鄉村、農人、廟宇，這些沒有一位中國畫家畫過，他們不久就會在時間之流中消逝。我想要用筆、色彩去記錄他們，把他們帶到美術館，....」（註1）「我將來要用我的熱忱在台灣再生活、再創造，我要使台灣不朽。那兒的陽光、土地的氣質、人的精神，....凝回於我的畫上。像高更一樣，躲開了巴黎，而畫出了大溪地人的原始誠樸，像梵谷一樣躲開了巴黎，而畫出南方的陽光和向日葵的生命。我不再迷信巴黎了。....」（註2）

　　一九六六年六月，席德進繞經香港，回到台灣。一回到台灣，便瘋狂似的投入民間藝術的收集與研究，並以大量的時間，拍攝、記錄那些正在快速消失的台灣古建築。這個舉動，帶動了台灣建築界古蹟保存運動的熱潮，導致日後文化資產保存法的立法通過，也為他個人的藝術生命，帶來了嶄新且趨向成熟的契機。

席德進〔廟前老人〕1976，油彩畫布，115×90cm。

席德進〔椅子〕年代未詳，油彩畫布，112×91公分。

　　一九七一年四月，刊在《雄獅美術》第二期的〈我的藝術與台灣〉文中，席德進一開頭便說：「我的畫，從我早期開始直到今天，始終有一個不變的基調；那就是以台灣這個地方的景物，作我表現的素材。我在台灣的時間，已與我在家鄉四川居留的時間相等，但是我繪畫的生涯——從孕育、發展到創作，卻會是台灣給我的因素而促成。」

　　除了對熱帶台灣特有色彩、景物有所歌頌之外，席德進也對傳統文物的遭受破壞，無限惋惜，他說：「台灣的一切，在這幾年迅速地在變化，古老而美好的廟宇被拆掉而重建，雕刻得極好的神像被重新磨修。美麗的郊區，置滿了毫無美感的公寓和水泥樓房，街道拓寬之後新起的那些大樓，已對我們畫家毫無誘惑力。我眼看著新的文化（世界性的）襲來，而把幾千年來中國優美文化的遺產替代了。所以我趕快把那些即將消逝的一座古老的農家院落畫下來，因為第二天，它將被推曳機除掉了！我像在洪水氾來之前，搶救人命一般，把那些未被洋化的中國人的面貌保存下來。因為他們太迷人了！太美了。」[註3]

　　一九七二年開始，一批批以台灣古建築和台灣山景，甚至古老文物為題材的水彩畫出現了，充足的水分、豐美而含蓄的色彩層次，結合著水墨與水彩的特質，征服了台灣民眾的眼睛。席德進的水彩，形成台灣畫壇一股巨大而溫柔的旋風，許多年輕人都受到他的影響。

席德進〔風景〕
1976，水彩，
55×75cm。

席德進〔門〕約1976，
水彩，56×75.8cm。

　　席氏關於台灣早期文物的整理，陸續發表在《雄獅美術》，並在一九七四年以
《台灣民間藝術》為書名出版，席氏在那些古老的民間文物中，發現獨特的生活
美學與生命哲學，並化育出獨特的水彩作品。當時追隨他穿梭於大街小巷的年
輕人，劉文三成了台灣民間藝術研究的先驅者，先後出版《台灣宗教藝術》
(1976)、《台灣早期民藝》(1978)、《台灣神像藝術》(1981) 等書；李乾朗
出版《金門民居建築》(1978)、《台灣建築史》(1979)，成為本土建築研究的
先驅者。

　　一種來自本土民間藝術的關懷，在一九七二年年中，隨著「原生藝術家」（一
稱「素人畫家」）洪通的被發掘，更是達於高峰。在現代繪畫運動期間扮演重要
傳媒角色的《聯合報》，其「新藝」版在一九六八年四月停刊，標示著這個長年
推動西方新潮的媒體，進入沈潛、反省的階段，大眾傳播也正等待著另一個嶄
新力量的興起。一九七〇年，一位文化大學新聞系畢業的年輕人高信疆，進入
《中國時報》，主持「海外專欄」的版面，同時，他也在頗具影響力的《大學》
雜誌中，擔任改組後的社務委員，對新時代的文化動向，有著敏銳、深切的觀
察與思考。

　　高信疆曾以「高歌」的筆名，在《幼獅文藝》及《中國時報》前身的《徵信新
聞報》中，有過許多藝術評論的文章。一九七二年，他透過一位外國友人的介

紹，在《中國時報》「海外專欄」發表〈洪通的世界〉一文，並附載三幅彩圖，這是洪通報導最早的一篇。高氏寫道：「洪通的畫，就這麼帶領我們回到生命最原本質樸、最燦爛新奇的感動。那不是任何『深度』或『意境』的事，而是一種超脫、一種還原、一種最孩子氣的真實。他的人也和他的畫一樣，走在塵世外面了，也可以說是走回生命本身了。」（註4）。

　　由於「海外專欄」的版面有限，高信疆因此再把洪通介紹給當時主編《雄獅美術》的何政廣，何氏卓越的編輯才能，在經歷半年籌劃之後，一九七三年四月，正式推出《洪通專輯》，精美豐富的彩頁，配合十一篇專論文章，一時洛陽紙貴，造成第一波的洪通熱潮。社會的議論，是現代繪畫運動有關「抽象畫」的討論之後，最集中、多量的藝壇話題。同年（1973）五月，高氏接任《中國時報》「人間副刊」主編，便在第二個月，再以版面頭條，連續兩天刊載唐文標〈誰來烹魚——因洪通而想到的〉一文，文中唐氏以極具煽動性的語言，呼籲文藝工作者：要傾聽兄弟的聲音，要喜愛這塊土地。他說：「確實，他是我們的兄弟，即使他用了不同的語言，選擇了一塊玄想的硬殼，但無疑他仍是為了這一塊土地工作的，正如許多他同村的漁民、鹽民。這是好的，他們喜愛這塊土地，我們喜歡洪通就在這裡，喜歡聽到兄弟的聲音，他們又一次告訴我們，他們在工作。」（註5）在這些語言中，可以發見鄉土文學的火苗，已悄悄醞釀點燃。

　　不過，第一波的洪通熱潮，還只是一種書面上的介紹、文字上的討論，討論洪通這個人的意義，多於討論他的畫。一九七一年，洪通委託一位他所信任的親人，帶著三百幅他的作品，前往台北，要求何政廣為他舉辦個展，此時，何政廣已離開《雄獅美術》的主編職位，自創《藝術家》雜誌；洪通畫展的構想，正為這個新創的雜誌帶來最好的宣傳。因此他與高信疆聯絡，一九七六年三月，洪通畫展在台北美國新聞處開幕的同時，《藝術家》的「洪通畫展專輯」，及《中國時報》「人間副刊」佔據三分之二版面的洪通評介同時推出，連續刊載六天。

洪通〔山出水來〕約
1971，壓克力紙本。

洪通〔飛機和船〕1970，紙．彩墨。

這種強勢的媒體作為、鮮明的訴求理念，把「鄉土」的意念推到最高點，也造成了台灣美術史上未見的畫展人潮，並引起其他傳媒的爭相報導。

在《藝術家》的專輯中，莊伯和以〈根植鄉土・真摯感人〉來形容洪通的畫，劉三豪（即劉文三）則稱美洪通的畫是〈台灣民藝裡開出的花〉。劉三豪在文章中指出：洪通的畫從台灣民俗民藝的造形、形象、色彩、構圖中畫出來，因為他整個血液、心思，都像海綿早已吸滿了這些印象，洪通的畫，不僅植根在民俗民藝中，而開出奇異的花來，不同於民俗、民藝畫。洪通的畫面，在結構上所出現的不可思議的嚴密造形，以及優美空白的使用，都超出單純的民俗與民藝作品，他的繪畫由單純，一直衍生出各種不同奇妙的圖形。在這些圖形構成的畫面空間又能顧慮到藝術的美感。這不是一個樸素畫人的幻想而已，他的幻境固然由民俗、民藝昇化，但是在他昇化的心靈上，畢竟存有某些先天的藝術才華。（註6）

洪通的作品，在台灣美術史上的意義，不在他那傑出的原生藝術才能，儘管他的作品，足以在世界素樸藝術的領域中，搶盡其他畫家的鋒頭；然而，洪通，在台灣美術史上的意義，在於提供給這個遭逢國際情勢逆境、開始要向自我土地尋求滋養的社會，一個最鮮明突出的焦點與思考的課題，借鑑的典範。

幾乎和洪通熱潮同步的時間，一位來自民間的佛雕師父，經過雕塑家楊英風的指導，正在歷史博物館舉辦他一系列具有民間特質的木雕作品，關公、孔子、推車的勞動者....，帶著一種粗獷、素樸的刀法，呈現出一些最鄉土底層的民俗情感，這位木雕家，正是日後以「太極系列」名噪一時的朱銘。朱銘的個展是在洪通畫展的第二天展出，其鋒頭已被洪通的熱潮所淹蓋，但「人間副刊」仍以連續五天、十三篇文章的方式，大力推介這樣一位來自民間的木雕師父。

洪通與朱銘的出現，是台灣在長期抽象的視覺疲乏後，重新找到一些具象的焦點；洪通與朱銘的出現，也是美術界在長期向西方、向古代中國擷取美學的努

朱銘〔同心協力〕1975，雕刻，173×75公分，國立歷史博物館藏。

朱銘〔太極系列〕，雕刻。

朱銘〔掰開太極〕，雕刻。

力之後，突然在身邊、在土地上獲得一種精神的共鳴與情感的滿足。

一種向民間藝術借取靈感的強烈慾求，使一群曾經在甫出校門之際，以西方現代藝術手法，進行啼聲初試的年輕藝術家，奚淞、黃永松、姚嘉文等人，投入民間藝術的整理，創辦了一份日後影響深遠的《漢聲》雜誌。

在對漢人民間藝術整理發掘的同時，一些對原住民藝術的研究與整理，也在陸續展開，這個曾經在日治時期有過傑出研究調查成果的領域，在戰後基於族群融合的政策考量，其相關的文化研究，一度消沈成為人類學家孤軍奮鬥的冷門領域。一九七二年，《雄獅美術》特別花費長期時間，深入調查訪問，製作「台灣原始藝術特輯」，歷史博物館亦在隔年（1973）二月，擴大舉辦「台灣原始藝術展」，一種向土地深掘的文化關聯與創作走向，更加速形成、發展。

第二節 魏斯風潮與超寫實主義

一種對現代主義的反動，在一九七〇年代初期，除了藉著對民間藝術的肯定而表露，也直接映現在文學界的一些論述文章之中。一九七二年，《中國時報》「海外專欄」連續在二月、九月發表關傑明〈中國現代詩的困境〉與〈中國現代詩的幻境〉兩文，對現代詩晦澀難解的現象，提出強力的批判。十一月，又有李國偉〈詩的意味〉，指責台灣文學界的「殖民主義」現象，盲目崇洋仿外，缺乏現實的關懷與時代的使命。關、李的批判，雖是針對現代詩所發出，但其基本的精神即在反現代主義的精神與技法，作為台灣現代繪畫運動主流的抽象繪畫，其純粹造形的本質，造成一般人理解上的隔閡，也造成「遠離現實」、「疏離鄉土」的批判。

恰在此時，一位美國懷鄉寫實畫家安德魯・魏斯（Andrew Wyeth）的作品，吸引了台灣藝壇的注目。此一發展，實與前提原任《雄獅美術》主編的何政廣有關，何政廣長期的編輯生涯，奠定了他在台灣美術發展史上的一定影響力。一九七一年《雄獅美術》創刊號，何政廣即曾親撰〈美國懷鄉寫實主義大師——維斯〉一文，對這位終生蟄居美國緬因州故鄉的畫家傳奇生平及作品，進行介紹。事實上早在一九六三年，當魏斯甫獲美國總統頒授「自由勳章」，《時代週刊》以九頁大篇幅報導後，何氏即曾撰文在《中央日報》為國人介紹這位藝術家，惟當時的台灣畫壇正處於抽象藝術的狂潮中，並未能對這樣一位寫實畫家，產生多少共鳴。

一九七四年，何政廣搜集更多魏斯的作品，以專文專書的方式，採和之前文章

同樣的書名，立即引發當時美術學生購買的熱潮。同年五月，美國新聞處文化中心特地為他們這位特殊的藝術家，在台北舉辦十二件作品的複製品展出，並播放紀錄影片；年底（12月），再邀何政廣以「魏斯與美國寫實繪畫」為題，發表專題演講及電影欣賞會。隔年（1975），何政廣自創《藝術家》雜誌社，第二期即為魏斯專輯，此後並陸續有所介紹。「魏斯旋風」的興起，影響當時年輕學子，造成日後鄉土照相寫實風潮。

美國·魏斯〔克麗絲蒂娜的世界〕1948，蛋彩畫，97×142cm。

魏斯的作品，以水彩和蛋彩為主要媒材，描繪美國農村、漁村那些中產階級民眾的日常生活，或是夏日午後一個陽光斜照下打盹的老人，或冬日斜陽下寂靜家屋的一角，或是海風吹拂透明紗窗的漫漫長日，或是匍匐於廣大草地、向著遠方一幢木屋爬行的跛腳女孩....，魏斯的作品，籠罩著一股深沈的土地情感與懷鄉愁緒，對正

美國·魏斯〔海風〕1947，蛋彩畫，47×69.9cm。

處於社會變動、政局不安的台灣民眾，發揮了一種接近宗教層面的安定作用。民眾的激賞，也造成美術系學生的全力投入。同此時間，一種西方照相寫實的風格，也正取代抽象繪畫的地位，成為畫壇主流。

一九七五年年底，一位甫自師大美術系畢業的女畫家卓有瑞，以她極端寫實的巨幅作品「香蕉連作之一」，出現在中華民國油畫學會主辦的第一屆「全國油畫展」會場，引起了震撼。那些寄託時間變化痕跡，以及生命成熟衰老過程的黃色斑點，使那巨大的成串香蕉，散發出一種逼人的氣勢。這位來自屏東的年輕女孩，以這張作品，脫離前此一年，獲得省展油畫首獎的《消乎！長乎！》那種延續台灣一九六〇年以降本省籍畫家意象拼湊的「超現實手法」，宣示了台灣鄉土照相寫實時代的來臨。作品入選「全國油畫展」的同年，她以同主題的作品十幅，個展於台北美國新聞處。

卓有瑞〔香蕉連作之
一〕，1975，油彩畫
布。

卓有瑞〔香蕉連作之
二〕，1975，油彩畫
布。

　　香蕉的意象，本是卓氏故鄉屏東最熟悉的事物，卓氏以相機拍攝，再以幻燈機
投射轉繪，她甚至自認：在攝存的過程中，其創作的情感與構想已經完成，至
於塗繪到畫面，只是一種傳播的需要，而非創作本身。（註7）

　　卓有瑞的作品，雖有鄉土的事物，卻非以鄉土為主題，生命本身才是她所更為
關懷的，但作為一個新時代的開端，其作品仍具一定的時代意義。卓氏在一九

七六年離台赴美，定居紐約，此後分別完成一系列「陰影組畫」（1981）、「蘇荷組畫」（1984）、「巴黎組畫」（1987）....等作品，也有一九九一年的「台灣組畫」。她是日後陸續採取類同手法中，具有人文省思的一位畫家，只是與台灣的美術發展維持著若即若離的關係。

謝孝德〔海水污染後的漁民〕1972。

一九六七年，留法返台的許坤成展出以「超寫實」手法繪成的「功夫」展，同年，謝孝德亦推出以精細寫實風格為主的個人油畫展。年輕學子在這些畫展、訊息的刺激下，一股以鄉土為題材、以照相寫實為手法的熱潮，正式形成，其媒材又以水彩為主要。

此後陸續投入此一時潮，並在一九七〇年代中期之後，陸續成為國內各大小美術比賽獲獎者的年輕畫家，約有鄧獻誌、陳東元、洪東標、楊恩生、黃銘祝、呂振光、張振宇、李元

陳東元〔牧牛〕1986，水彩畫紙，76.5×56.5cm。

玉、翁清土、謝明錩....等人。這些人的作品，以精細的手法描寫台灣的農村景緻，牛車、農夫、水牛、農舍、農具....成為台灣鄉土的圖騰，各種技法的使用，也使畫面的物象質感，達到令人驚異的程度。這些年輕水彩畫家之出線，大抵與李焜培之任教師大，倡導水彩創作，亦有相當關連。

同時，鄉土寫實的手法，也影響到年輕一輩水墨畫家的風格，陳嘉仁、袁金塔、蕭進興....等等，開始以一種幾可亂真的手法，描寫工作中的年老勞工、火車站的調度場、破敗的草蓆、台灣的公園、景點，傳統的皴法已被徹底拋棄，只剩下因寫實需要而存在的各式創新手法。

鄉土運動在文學界掀起與「工農兵文學」牽扯不清的「論戰」，但在美術界，卻是在有人擔憂、有人狂熱的情形下，頗有獨領風騷的局面，直至一九八〇年代前期，仍為畫壇寵兒。然而檢討這個時期的鄉土寫實風潮，是否足以構成一

楊恩生作品，
水彩畫紙

黃銘祝〔淡水古巷〕1982，水彩畫紙

翁清土〔春耕圖〕1985，油彩畫布，135×170cm。

謝明錩〔鄉愁〕1981，水彩。

袁金塔〔調車廠〕1977，水墨，240×120cm。

陳嘉仁〔無題〕1977，水墨。

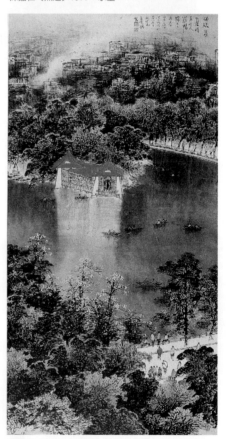

蕭進興〔台中公園所見〕1982，水墨，140×73cm。

個質、量並重的美術運動，仍有頗多斟
酌的餘地。在這一場時潮中出線的年輕
人，以照相機、幻燈機為輔助，憑藉著
年輕人的眼力與體力，「製作」令人耳
目一新的作品，但這些作品由於缺乏深
刻的文化反省與認知，徒然成為技術的
搬演，甚至一旦時移境遷，技巧成為唯
一考量，同樣的技法可以用來畫西北大
漢、江南水鄉、紐約雪景，終致鄉土寫
實只剩下寫實，而沒有了鄉土。況且即
使持續鄉土，此以漁村、農村為選擇的鄉土，是否足夠滿足此一時代對「鄉土」
一詞的認同，均仍有待斟酌。不過，從文化的立場言，一九七〇年代的鄉土運
動，確對台灣文化人士的心靈，產生絕對的影響，並為八〇年代以後的解嚴時

代，提供了基礎性的思考與紮根工作。

第三節 「前輩畫家」的發掘與再詮釋

　　一九七一年，《雄獅美術》的創刊，取代了《文星》、《筆匯》、《聯合報》等一九五〇、六〇年代支持現代繪畫運動的主要媒體在美術界的地位。《雄獅美術》沒有特別反現代的傾向，但支持本土藝術的意圖則是相當明顯的。一九七一年開始，便有可人、雷驤等人，開始在雜誌上，推出以介紹台籍老畫家為主的專訪和評介。最早是可人（何耀宗）以兩頁的篇幅，在一九七三年二月，介紹〈台灣藝壇的麒麟兒——黃土水的「水牛群像」〉（註8），這是自戰後初期《台北文物》介紹黃土水以來的第一次；，才經過二十餘年時間，年輕一代的美術學生，幾乎已經沒有人認識這位第一個以作品入選日本「帝展」的台灣天才雕塑家。由於恰逢牛年，加上二月是黃氏的忌辰，特別選定在同樣的月份，也是新春的月份，來紀念黃土水逝世四十三週年，並介紹他和牛有關的名作。該文頗為簡短，但意義非凡；加上跨頁印刷的橫幅作品，黃氏的名作激勵著正在重新張眼注視自我鄉土的台灣青年。

　　一九七三年四月，也是《雄獅美術》出版「洪通特輯」的一期，可人也介紹了〈台灣水彩畫壇先師石川欽一郎——兼介其「山紫水明集」〉，這篇文章分作三期刊完。這位日治時期令人感懷的日籍老師，在戰後將近三十年之後，台灣畫壇第一次對他進行較完整的介紹。連同石川當年所作的水彩作品，台灣新一代青年在長期風靡於馬白水、曾景文的水彩畫之後，第一次面對石川這些充滿線性書寫特質的水彩傑作。在這個看似開放又不真正開放的時代，可人的介紹日籍畫家，仍是處處小心，一方面使用筆名，二方面也不斷強調石川之如何熱愛中華文化；可人在文章中說：「石川本名石川欽一郎，是道地的日本名，然而他在作品上的簽名卻不用『石川』，也不寫『一郎』，只簽『欽』一個字，在台北師範執教期間，還喜用『欽一廬』三字的別號，從這些小節裡，我們不難了解他是如何地熱愛中華文化了。」（註9）先後介紹的，正是台灣日治時期新美術運動展開之際最重要的兩位畫家。此後，他又陸續介紹了倪蔣懷等人。

　　也是北師藝術科畢業的雷驤，則自一九七三年七月起，陸續以「畫室訪問」的專欄方式，報導了廖繼春、林玉山等人，對這些前輩畫家的訪問，一方面是肯定這些老畫家已經建立的地位，提供建言、經驗給後輩參考；另一方面，則是作為整建台灣日治時期美術史的一個起步。

一九七四年一月，畫家郭柏川在台南去世，
《雄獅美術》在同年四月製作「郭柏川特輯」以
為紀念，這是日治時期台籍畫家，被如此深入
報導評介、製作專輯的第一人。十篇專文加上
一生作品選輯，相當完整地呈現了這位橫跨日
本、大陸、台灣三地，為油畫民族化貢獻一生
的畫家，以及他和「南美會」的關係。

一九七六年五月，又有「廖繼春紀念輯」的
製作，以紀念剛在同年二月去世的廖氏。《雄
獅美術》較完整而具計畫的日治時期畫家專輯
製作，則始於一九七九年之後，先後有顏水
龍、黃土水、林玉山、洪瑞麟、郭雪湖、陳夏
雨、李石樵、陳澄波、李梅樹、藍蔭鼎、陳
進、立石鐵臣、郭柏川、劉啟祥、李澤藩、林
之助、廖繼春、金潤作等人，持續長達四年之
久。先後為這些專輯寫作的作者，包括：莊伯
和、謝理法、廖雪芳、何懷碩、林惺嶽、黃才
郎、黃春秀、李惠正，及發行人李賢文、王秋
香夫婦。其中尤以謝里法是為最主要的作者。

事實上，自一九七六年何政廣自創《藝術家》
雜誌社以後，謝里法便從創刊號開始連載他日
後成名的《日據時代台灣美術運動史》，全書連
載至一九七七年年底全部刊完，並在一九七八
年一月迅速結集出書。這是戰後第一本最重要
的台灣美術史論著，也是繼戰後王白淵在《台
北文物》發表〈台灣美術運動史〉專文（註10）
後，最完整而詳細的一本台灣美術斷代史。

謝里法，台北市人，台灣師大美術系畢業
後，曾短暫參與「五月畫會」展出。一九六四
年赴法，就讀巴黎美術學院，學習雕刻。因政
治立場而被列入黑名單，無法返台。一九六八
年渡美在紐約研究版畫，並從事藝術論述的專

郭柏川〔人像(自畫像)〕1944，宣紙 油彩，41×32cm，私人藏。

李石樵〔玫瑰花〕1974，畫布油彩。

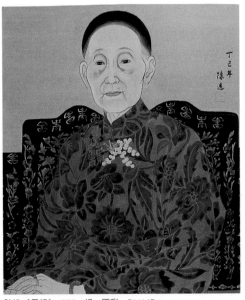

顏水龍〔海邊〕1978，畫布油彩。

陳進〔母親〕1976，絹‧膠彩，51×45cm。

謝里法《日據時代台灣美術運動史》初版及新版（右）的封面

文寫作，之後則以油畫為主要創作媒材，並寫作不懈。

謝里法《日據時代台灣美術運動史》的出版，實具劃時代的意義。他肯定了台灣美術的獨立地位，和美術家的成就，同時也正式開啟了戰後台灣美術研究的大門。謝里法以事為經、以人為緯的寫作方式，清楚而深入地呈現了日治時期台灣美術發展的主要輪廓。尤其謝氏身為畫家的背景，對書中人物的褒貶批評之間，發揮了精準獨到的能力，幾乎在這本初期的美術史論中，謝氏為書中人物所作的評論及詮釋，使後來的研究者只能在史實細節上予以補充修正，而對畫家作品的討論，則少有能夠超越、突破，甚至推翻者；如他對陳澄波「素人」特質的提出，對李梅樹「台灣油畫」的認知，均具一針見血的獨到眼光。

唯謝氏寫作的年代，相關文獻資料頗為欠缺，主要依賴訪談口述，同時得以實際見到的作品亦較有限，但這些均為時代限制，並非作者之過。至於謝氏書中較為強烈的政治意識，則與他對文化發展的看法有一定關聯，只能當作一種態度，亦非缺陷。總之謝氏的《日據時代台灣美術運動史》，可視為台灣一九七〇年代鄉土運動中文化自覺最具體而豐富的一個美術研究成就。一九八〇年代，

謝氏又結集出版《出土人物誌》（台灣文藝社），為被長期埋沒的台灣文藝作家重建個人生命史，亦是倍受看重之力作。

一九七〇年代的台灣，日治時代美術經驗的整理，雖屬初步，較深入的研究需俟一九九〇年代；但對台灣歷史的重拾信心，與對既往美術思考的傳承或啟發，均已開始產生一些作用。

除藝術雜誌的生平整理與作品介紹外，日治時期台灣藝術家在一九七〇年代的鄉土運動熱潮中特別受到注目者，計有洪瑞麟、李澤藩、藍蔭鼎，及陳夏雨等人。

洪瑞麟之受重視，與其長期投入礦工畫創作有關。在一九七〇年代這樣一個強調鄉土、重視勞動階層的時代，洪瑞麟的素描展在一九七四年舉行，而一個命名為「洪瑞麟35年礦工造形展」的展出，也在一九七九年年中舉行。

洪瑞麟的作品，相對於一九五、六〇年代「為藝術而藝術」的現代理論，顯然是一種屬於「為人生而藝術」的類型；然其作品在為「人生」而作的前提下，仍成就了相當傑出的藝術品質。一種神聖的地底光芒，在勞動者的肌肉、汗水中閃爍，在黝黑的礦坑中，礦工「頭燈」的光芒，一如盧奧筆下基督頭上的「光暈」。洪氏高超的技法，不論是表現在油畫或淡彩、水墨，只有觀眾暫時放下他對「人道主義」的強烈崇仰之後，才得以清楚發現。然而做為畫家的洪瑞麟，似乎早已超越「畫家」的身分，與這些礦工朋友成為至親般的兄弟。這種來自人性的自然流露，也成為台灣美術史上獨特的一個篇章。

另一位在鄉土運動中受到注目的前輩畫家為李澤藩。他是少數在日治時期未曾留日的一位。李澤藩在北師畢業後，回故鄉新竹服務，以迄後來在新竹師院美勞科教授任內退休。李氏一生以描繪故鄉附近的風光、人文現象為使命，由於長期寫生的結果，使其畫面在輕靈的色彩中，表現出

洪瑞麟〔礦工四人行〕1953，紙．淡彩，20.5×30cm。

一種樹石崢嶸、充滿生命力勁的特質。儘管李氏很早就參與中國水彩畫會，並擔任新竹地區委員，但直到一九七四年，才在其學生蕭如松之後，獲頒全國畫學會水彩類的金爵獎。

李氏的作品充分掌握了台灣中北部桃、竹、苗一帶山區田野的景緻特色；丘陵

李澤藩〔東埔初夏〕1982，水彩，45.5×60.5cm。

李澤藩〔河流山聲〕1976，水彩，31×44cm。

李澤藩〔山高水碧〕1983，水彩。

地區的地形，既不像台北盆地四周起伏明顯的山稜線變化，也不若嘉南平原遼闊曠遠的開朗視野。那些丘陵、矮山，以及蜿蜒不定的溪流之間，佈滿了突兀的灌木叢，既增加了景物的變化，也提供了畫家畫面穩定、調和的因素。

李氏早期由參觀東京美校留日畫友的油畫創作獲得啟發，長期以層層堆疊、筆筆交錯的類似油畫創作的方式，表現雲氣與山嵐的光影變化，形塑出一種迷茫卻又堅實的調子。他也用「洗擦」的手法，畫出透明卻具重量的感覺；他曾說：畫水不但要畫出水的深度，還得畫出水的重量（註11）。其晚期作品，在白色、不透明水彩的使用外，又加入大量壓克力顏料，使得彩度大為提升。亮麗且迷人的桃紅、群青，一方面表現出景物（無論是山景或靜物玫瑰）的生命，同時，也映現出這位外表嚴肅，卻內心活潑的藝術家心靈。

整體而言，李氏作品的發展，在筆觸上，是由大筆揮刷轉而為細筆堆疊；在色彩上，則由沈穩平實轉為明艷活潑。在這樣的轉變中，我們應可窺見藝術家如何有心在台灣鄉土特有的質感、色調中，尋求出足以與之呼應的美感形象，此亦正是李氏在鄉土運動期間，特受重視的原因所在。一九七六年十月，李氏七〇回顧展於新竹社教館舉行，這是他的學生為他即將離開杏壇所辦的大規模展覽，同年十二月，再於台北的國立歷史博物館展出。

與李澤藩同為石川弟子，而日後亦未正式留學日本的藍蔭鼎，亦是終生在水彩創作上鑽研，終至有成。但不同於李澤藩性格上的沈潛內斂，藍蔭鼎是一位較具社交能力的藝術家。早在日治時期，他即以僅僅羅東公學校高小畢業的學

歷，凌越其他擁有留日學位的同輩藝術家，獲得石川老師的青睞，成為少數有機會任職教職的台灣畫家。尤其任教於台北第一女高、第二女高、第三中學校，以及開南商業工業學校，均在首府地區的台北，亦使其獲得較之他人更多的發展機會。

　　日治時期，他已獲得石川推薦，作品入選帝展外，亦成為英國皇家水彩協會的會員，一九二九年，又應義大利美術協會邀請，在羅馬舉行個展，亦成為該會會員，此後，又有機會旅遊中國大陸，擴大視野。這些較具國際性的活動，都是同時期其他台灣畫家所沒有的經驗，但這些活動的方式與方向，多少也拉開了他和同儕畫家間的感情距離，謝里法稱他是走在獨木橋上的孤獨的成功者。（註12）

　　戰後，藍蔭鼎辭去教職，一九四六年創辦「台灣畫報社」，自任社長兼總編輯，之後再獲得農復會支持，創辦《豐年》半月刊，亦兼任社長與總編輯之職，此一職務，雖因與提供經費的部分美籍人士意見不合而於隔年離職，但這些媒體經歷，已使他在戰後迅速集結廣大人脈；此時，他已受聘教育部美育委員會委員，及中國美術協會理事，與黨政關係良好，並以其殊異的農村景緻水彩畫，成為當時美國人士眼中的台灣代表畫家。

　　一九五四年三月，他成為台灣第一位接受美國國務院邀請訪美的畫家，在美國各大都市巡迴展覽及演講，並赴白宮接受當時美國總統艾森豪的款待，藍氏並呈獻〔玉山瑞雪〕水彩畫，以象徵自由中國之巍然迄立，懸掛在白宮四廳。此後，他是台灣畫壇的文化大使，往來於各友邦間，與各國元首、大使有密切交往。蔣中正夫人宋美齡也時往藍氏畫室訪談，藍蔭鼎可謂戰後台灣媒體曝光率最高的台灣畫家。他最後是在華視董事長任內過世。

　　一九七〇年代，台灣鄉土運動的風潮已起，藍氏長期以台灣鄉土為題材的作品，自是此一風潮下理所當然的代表，但或許與他長期順暢的政治生命有關，當時的畫壇人士寧可奉較具民間色彩的洪瑞麟、朱銘等人為典範，卻不視藍氏為「先知」。儘管如此，《中國時報》仍在一九七七年六月，以「畫我故鄉」連載專欄的方式，文圖並茂的介紹藍氏深具台灣農村色彩的作品。一九七九年，鄉土運動進入高峰的時期，藍氏於年初（二月）寄出「畫我故鄉」最後手稿〈新春談牛〉後去世。藝術家雜誌社隨即出版《藍蔭鼎水彩專輯》，成為鄉土運動中最具特色的一本台灣畫家專集。

　　藍氏的作品，忠實承傳石川的風格和技法，尤其是「線性」特質；但他在此基礎上，加入了個人「文學的」，甚至是「戲劇的」敘說成分。石川作品中原有的

藍蔭鼎〔竹林農家〕1970，水彩。

藍蔭鼎〔竹林春色〕1970，水彩。

藍蔭鼎〔樹下樂趣〕1977，水彩。

一種疏離、旁觀的異鄉心情，也在藍氏的手中拉近了景物的距離，一方面掌握了台灣特有氣溫下竹林、水塘邊燠熱感覺，二方面也記錄了斯土斯民勞動、歡樂、休閒、喜慶的民俗情緒。

　　一九七〇年代之間，另有楊三郎在一九七三年四月，率先推出學畫五十年紀念展、楊啟東在一九七五年舉行七〇回顧展、廖繼春在一九七六年二月去世，而舉辦大型遺作展、一九七九年六月，林玉山回顧展、十一月陳澄波遺作展、十二月楊三郎回顧展及陳夏雨雕塑展，均是資深藝術家重獲肯定的一些具體現象，而最具代表性者，則為《藝術家》雜誌社與太極藝廊合辦的「光復前台灣美術回顧展」，這是在一九八五年文建會舉辦「台灣地區美術發展回顧展」以及在一九九〇年台北市立美術館辦理「台灣早期西洋美術回顧展」前，由民間發起主辦的最具歷史回顧性質的一項展出，其出現在一九七〇年代的最後一年，亦具特殊意義。面對這些前輩畫家作品較具系統的呈現，其長年耕耘的美學意念與文化用心，也開始被這個社會所理解，並對後進藝術家產生較為深刻的啟

發。

其中曾經因堅持寫實而在抽象狂潮席捲畫壇之際，遭到較多不解與攻擊的李梅樹，也在他稍後（1982）的八十回顧展中，獲得較真實的理解。這位曾經接受東京美術學校學院式訓練的油畫家，在戰後初期接續文前所提幾幅大型的群像之作後，也曾以一些優雅的女性畫像，受到人們的尊崇；然而他卻忽然在一九六五年之後，風格開始蛻變，以一種幾乎是「粗俗、平淡」的照片式家居人物，取代了以往「優雅、高貴」的人物格調。現在人們終於逐漸瞭解：這位終生以人物為研究對象的畫家，是如何苦心的要從一種業已被普遍接受而視為理所當然的「西方式美學」的「高雅」觀念中掙脫出來，而企圖在一種平實生活中的真實人物身上，重新挖掘一向被我們鄙棄、視為粗俗的本土美感。

一九七三年的〔佛門少女〕，相對於一九五九年的〔窗邊少女〕，顯示李梅樹已經打破「雅、俗」的固定觀念，他開始願意讓一些屬於更多數台灣人所擁有的穿著形式、體態、骨架、比例，甚至臉龐表情，忠實地出現在他的畫面上。這將不只是一種描繪對象階層的下放，而是美感認知的根本改變；比如一九七七年的〔晴朗〕一作，仍舊是中上家庭的家居少女，整體人物的體態比例，也已不同於〔窗邊少女〕那種經過理想化處理的修長儀態；而那個理想化的修長儀態，正是西方美學訓練下，「崇高」理想的不自覺表現。

李梅樹轉入本土美感追求的年代，早在一九六五年，因此鄉土運動的突起，彰顯了李氏的文化用心；但鄉土運動的時代氣氛是否也加強了李氏的思考，則有待更進一步的探討。

而一位曾在日治時期留學廈門美專的油畫家莊索，戰後回到台灣，卻因曾經有過與魯迅等左翼文人接觸的大陸經驗，遭到有關單位質疑而長期處於封筆狀態。一九七〇年代，也開始在鄉土運動思潮中，重新動筆，並寫下與同輩畫家截然不同的生民圖象。

資深畫家之外，亦有一些中堅輩畫家的作品，在鄉土運動的時潮中，受到較多的注目，如水墨畫家鄭善禧。這位幼年來自福建，在他台南師範求學時期，奠定書法、工藝、水彩、國畫等多元基礎後，再進入台灣師大求學的畫家，在一九六五年任教台中師專時期，即以國畫作品分獲當年「全省美展」及「全省教員美展」的第一名。創作於一九六七年的〔藝人〕一作，已顯示出他不拘古法的獨特風格，以重拙的筆法，配上打油詩一般的題字：「一頭花狗一張琴，賣藝遊行老此生，南國秋風又值起，江湖依舊僕風塵。」開始他濃厚「台灣味」的藝術旅程。一九七八年的〔公寓困孩子〕，已完全是我手寫我眼，筆法成熟而

莊索〔兩位老漁夫〕1977，油彩畫布，81×100cm。

莊索〔山雨欲來〕1978，油彩畫布，116×89cm。

鄭善禧〔新高士圖〕1981，彩墨紙本。

自由，包括一九八〇年的〔電視呆的孩子〕、一九
八一年的〔姊妹上學圖〕，幾乎都是從生活中取材
的日記式作品，親切、詼諧，而帶著一種必要的反
省。一九八一年春的〔新高士圖〕，更是以一種嘲
賞兼俱的態度，筆端帶著感情的解決了一般人視
「傳統水墨無法描繪現代人」的尷尬與困境。而一
九八九年夏的〔新仕女圖〕，更是台灣畫家第一次
完全以水墨素材，混合鮮明的現代顏彩，表現了台
灣女性平實樸素中帶點拙氣的一面。

　　鄭善禧博古而不泥古、誠懇開朗、轉問多師的態
度，創造了一種幾乎無事無物不能入畫的既現代又
民主的台灣式水墨，為這一代生長在都會中的台灣
「莊腳人」，留下最具趣味與泥土味的圖像記錄。

　　此外，那位帶動年輕人超寫實畫風的謝孝德，也
在他自法國巴黎羅浮藝術學院遊學回來後的第二年
（1974）完成〔慈母〕一作。這是以一種精細寫實

鄭善禧〔新仕女圖〕1989，彩墨紙本　　　　謝孝德〔慈母〕1974，油彩畫布。

的作風，描寫一位在艱苦中勞作、犧牲、奉獻愛心的母親，有著大陸社會寫實
風格的傾向。在強烈陽光照射下的臉龐、緊湊的眉頭、多紋的額頭、突出的鼻
樑，和寬厚的嘴唇，配合著一雙皮膚粗糙、青筋浮現，甚至指尖長繭的雙手，
完全是一幅遭受生活煎熬、歲月摧殘的家庭主婦的形象。畫家是以一種感恩的
心情雕造這位「慈母」的形象，這種精密寫實的手法，的確是台灣畫家以往未
曾採取的方式；〔慈母〕對畫中人物面部及手部的精細描繪，頗容易讓人聯想
起大都件震撼大陸藝壇的大陸畫家羅中立的〔父親〕，但〔慈母〕創作的年代，
遠比〔父親〕還早了六年。

　　一九七〇年代後期，中青輩畫家，也曾是「五月畫會」最早的成員之一的陳景
容，在他平常一些講究「超現實意境」的油畫之外，倒有一批版畫作品，以台
灣的農、漁村為對象，對那個安靜的、純樸的，甚至是正在逐漸消失中的故
鄉，有著深刻而真實的表現。

　　此外，某些以台灣風土為對象而長期耕耘的中青輩畫家，也逐漸受到一定的重
視，如屏東的張文卿與高業榮；前者以台灣的「白梅紙」作畫，體現出一種具
有黃土意味的深沈情感；後者則以一江蘇人的背景，長期深入原住民部落，獲

陳景容〔澎湖的漁夫〕1978，版畫，41×32cm。

陳景容〔農家〕1979，版畫，33×42cm。

張文卿〔山〕1974，水彩紙本，49×64cm。

劉文三〔風景〕1991-92，水彩畫本，56×78cm。

得當代居民的認同，頒給酋長的名號，並在作品中呈現出一種原住民木雕般堅毅質樸的的精神。至於台南的劉文三則在長期的大渲染之後，逐漸落實到土壤的溫度，表現出一種騷動而強勁的特質。苗栗的張秋台，對中部丘陵客家族群沈默中辛勤工作的生活情調，也藉著一些曠野景致的描繪而得以呈顯。

另外，北部的李欽賢，則走遍台灣南北，為即將消失的人文風景留下可資記憶的圖像。而長期右手畫畫，左手寫藝評的林惺嶽，也在此時逐漸脫離早期那種夢幻舞台般的超現實風格之畫作，開始取材鄉土景物，不論是以水彩所繪之阿里山森林，或濁水溪卵石，均具備一種龐然的史詩意象，現實中帶著某種魔幻虛境。

林惺嶽〔濁水溪〕1988，油彩畫布，218.2×291cm。

張秋台〔田野〕1983，水彩紙本。

林惺嶽〔玉山偉樹〕1987，水彩紙本，112×81cm。

王攀元〔人體〕1980，油畫，23×16cm。

高一峰〔伴〕約1956年，紙本水墨，39×45cm，家族藏

　　一九七〇年代，在整理台籍資深畫家的同時，其實透過《雄獅美術》、《藝術家》的介紹，一些一九五〇、六〇年代避而不談的「大陸」畫家，如齊白石、徐悲鴻、林風眠、豐子愷....等等，也開始有了一些介紹，使台灣美術歷史有了向前銜接的契機。

　　此外，一些大陸來台的非主流畫家，也在此時獲得一定的重視，如一九七四年《雄獅美術》對大陸來台水墨畫家高一峰的特輯介紹，長期以半隱居態度在宜蘭教書的王攀元，也在李德的介紹下，其孤寂曠遠的水彩作品，開始被人們認識；至於那位因白色恐怖而「匿居」彰化的李仲生，也在一九七九年，由學生輩策劃，在李錫奇主持的「版畫家」畫廊，舉辦生平首次個展。這是一個審視鄉土與回顧傳統的年代，而在審視與回顧中，勢將累積出重新出發、飛揚的強勁力量，台灣社會就在等待一九八〇年代威權解構與政治解嚴時代的來臨。

第四節　鄉土建築與古蹟維護

一、地域主義建築之抬頭

　　一九七六年，台北市政府為了拓寬敦化南路進而計畫拆除林安泰古厝，促使建築界與文化界在傳統建築之關懷上，由個人式之喜好形成一股共識。報章雜誌上報導介紹傳統建築之文章日益增加，而且也有愈來愈多的人參與實地勘查之工作。一九七七年起漢光建築師事務所在漢寶德的主持下，對鹿港地方性建築特色的調查，提供古老市鎮街屋維護的基礎研究，是為台灣傳統聚落與建築系統化研究之濫觴，也把建築界與文化界對傳統建築之態度，由鄉愁式的關懷推到學術化之研究層面。另一方面，一九五〇及一九六〇年代廣為流行之現代主義建築，所產生之許多弊病已經被嚴厲的指陳出來，對現代建築反省之結果促使了地域主義建築之抬頭。

　　在台灣，地域主義這種有自覺性意識去彰顯台灣地區地域建築型式、空間組織、美學、地域材料和構築技術的趨向，一方面是由前期關懷與研究本土建築所衍生之重要發展，另一方面則是許多人在對現代建築希望破滅之後的一種反應，當然它也是一種世界建築發展潮流。事實上我們若是回顧台灣近現代建築之發展，便可從早期長老教會之建築及一些一九五〇年代及一九六〇年代由大陸撤退來台建築師，如賀陳詞與張肇康等人之作品中，看到地域主義建築之思想，只是這類之建築在當時並未蔚成氣候。及至一九八〇年代回歸本土文化自

覺意識開展後，地域主義建築之作才逐漸
增多，可惜的是這些建築作品能夠具體回
應地域條件與構築形式的幾乎是不多；片
斷的、支離的及裝飾的傳統語彙充斥於新
建築之中。有些建築師更將豐富的台灣地
域資源，配合後現代之思潮，視為商品般
地流行使用，形成一種表相式的地域主義
建築。（註14）

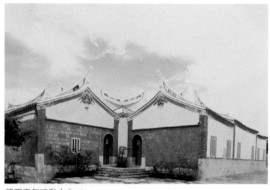
墾丁青年活動中心

(一)復古與折衷步趨

　　若以建築構成術之角度來看，台灣一九
八〇年代出現的表相式地域主義建築可以
很明顯的區分為復古、折衷、裝飾與抽象
四種步趨（approach）。所謂地域復古步
趨建築乃是以地域傳統建築為藍本所全盤
復古新建之建築，其或許在材料上已經部
份使用現代建材，或許已在空間機能上有
別於傳統建築，但是在構成之特徵上仍然
強烈的沿用地域構成特徵。

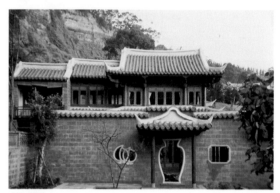
新竹南園

　　墾丁青年活動中心（1984，漢光建築師
事務所）之住宿單元即為十個閩南傳統之
合院的翻版；並以之繞著位於中心的集會
堂等公共空間。集會堂屋頂之組合式的十
字脊頂，更是一個視覺焦點。新竹縣南園
（漢光建築師事務所，1985）也是以各種
傳統庭台樓閣為藍本之全面仿古，然而許
多傳統符號之引用卻帶有後現代之趨向。

澎湖青年活動中心

地域折衷步趨與復古步趨相似，但在建築之構成術上則不拘泥於原型之再現，
在比例權衡上，也已經不再恪遵傳統建築之構成法則。在這種情形下，建築師
比較能隨心所欲自由發揮，但是這種步趨也同時存在著地域元素被濫用或扭曲
的問題。澎湖青年活動中心（1984，漢光建築師事務所）下層之本土性粗石處
理與高層的部分白色粉牆，在上下質感與視覺間形成強烈對比，各種傳統語彙

台北大安國宅

台南成大新文學院

台中老人服務中心

之處理也較自由放任。

(二)裝飾與抽象步趨

　　地域復古步趨與地域折衷步趨雖然創造了具有地域色彩之建築，但是卻無法滿足現代建築量體加大之要求。裝飾步趨之所以會出現乃是在創造傳統建築的意象，而不在意它們之建築構成。這種步趨使建築師得以擷取傳統的形式語彙，以裝飾性的手法，將它們運用在現代城市的高層建築中。在這種步趨裡，傳統建築的形式主題是被運用成現代建築主要的裝飾主題，以便於去賦與建築地域的色彩。

　　台北市大安國宅（1984，李祖原）可以說是這種步趨的先驅，建築師在高層建築之頂上冠以不同樣式之傳統建築馬背。雖然有人批評這群國宅之馬背，但卻沒有人否定此案對於平淡的台北市天際線具有實質之正面意義。前述三種地域主義的步趨，對於傳統建築的構築形式與空間組織，都具有高度的模仿與移植特質，缺乏現代建築之精神。有些建築師知覺到這種缺失，嘗試將傳統元素抽象化，再用之於新建築物，這就是所謂的抽象步趨。成功大學新文學院（1984，王昭藩）便是這類之建築。在成大新文學院裡，合院空間、露明之樑柱的表現、傳統意象比例之門窗、門廊及白粉牆，都是自覺地轉化自傳統建築的形式語彙，但是在設計手法上卻可見到現代主義建築師之影子。善導寺慈恩大樓則是以現代的鋼筋水泥，表現飛檐及類似木構斗拱系統的意象。

(三)準批判性步趨

　　除了上述四種表相式的地域主義建築外，還有一些建築師企圖以更積極之手法，創造一種新建築，一方面回應地域建築的構築形式與空間組織，另一方面也能反應現代性材料、技術與現代建築的平面和空間機能。這類之建築事實上帶有西方批判性地域主義之特質，只是它們並不成熟，只能算是準批判性地域主義建築。

　　彰化市文化中心（1983，漢光建築師事務所）是建築師在現代幾何量體的結構物表面使用傳統「尺二磚」與紋飾，整體建築物的色彩及裝飾是來自傳統鄉土建築，但卻有現代化之概念。林為寬紀念圖書館（1982，劉逸群、浩群建築師事務所），則是建築師試圖從平面格局中發展傳統合院建築的基本模型，它保留中軸對稱、主次分明的合院空間組織，反應客家人保守團結、自衛互助的民族性格，也呈現出客家聚落與建築強烈的封閉性象徵。台中老人服務中心（1984，詹秀芬、莊輝煌），建築師則使用了黑瓦之大屋頂及露明之鋼筋混凝土柱樑結構等慣用之手法；可以完全開敞之門扇與通風之小格磚也是對地域氣候之回應；而連接建築與庭園之坡道則是現代建築之告白。準批判性地域主義建築，雖然還存有許多缺失與問題，但卻使新建築對地域之回應往前跨了一大步。

二、古蹟維護之法制化

　　一九八〇年代台灣除了在新建築上有所收穫外，於舊建築之保存也突破開展。一九八二年五月二十六日，「文化資產保存法」公布實施；一民國一九八四年二月二十二日「文化資產保存法施行細則」公布實施，台灣的古蹟保存運動在學者努力之下終於有了法定上的地位，數以百計的傳統建築被政府指定為列級古蹟。雖然「文化資產保存法」與施行細則之條文中有許多不甚妥當之處，但至少有價值的傳統建築可因而得到法定的保護。

　　由台灣大學土研所都市計畫室執行的淡水紅毛城保存計畫（1984）、板橋林家花園保存計畫（1984）與澎湖天后宮保存計畫（1985）都是甚具代表性的保存成果，而被拆除的林安泰古厝，也於台北濱江公園找到歸宿復原重建（1985，重耀建築師事務所）。從文化資產保存法實施至今，雖然也發生了三峽老街撤廢古蹟與安平台灣第一街被拆的悲劇，但也為台灣數百棟古蹟之保存找到了法律之依據。一九九七年五月，為了落實地方主控古蹟之權利，《文化資產保存法》

更修法將原有一、二、三級古蹟改為國定、省及院轄市定及縣市定三類古蹟，經由地方政府指定之古蹟將會更多。另一方面，民國八十七年開始實施的古蹟空權容積轉移，也將使古蹟保存邁向新的一步。

註解

註1：見席德進《席德進書簡——致莊佳村》，1965.10.17條，聯經出版社，1982，台北。

註2：同上住，1966.1.3條。

註3：見席德進〈我的藝術與台灣〉，《雄獅美術》2期，頁17-18，1971.4，台北。

註4：見高信疆〈洪通世界〉，1972.7.5《中國時報》「人間副刊」。

註5：見唐文標〈誰來烹魚——因洪通而想到的〉，1973.6《中國時報》「人間副刊」。

註6：見劉三豪〈台灣民藝裡開出的花〉，《藝術家》10期，頁64，1976.3，台北。

註7：參姚巧梅〈卓有瑞與她的香蕉世界〉，1975.12.19《台灣時報》。

註8：可人〈台灣藝壇的麒麟兒——黃土水「水牛群像」〉，文刊《雄獅美術》24期，頁50-51，1973.2，台北。

註9：見可人〈台灣水彩畫壇先師石川欽一郎——兼介其「山紫水明集」〉（上），《雄獅美術》26期，頁155，1973.4，台北。

註10：王文刊《台北文物》3卷4期，台北文獻委員會，1955.3，台北。

註11：參李惠正〈山水清音，畫中隱者〉，《雄獅美術》114期，頁111-112，1980.8，台北；及黃光男〈李澤藩水彩藝術研究〉，《台灣美術全集》卷13，藝術家雜誌社，1994.6，台北。

註12：參謝里法《日據時代台灣美術運動史》，藝術家出版社，1978.1，台北。

註13：參蕭瓊瑞〈「自我的覺醒」與「自我的隱退」——對李梅樹晚期人物畫的一種解釋〉，原刊台北市立美術館《李梅樹逝世十週年紀念展》，1993.1；及《炎黃藝術》42期，1993.2，高雄；收入蕭瓊瑞《觀看與思維——台灣美術史研究論集》，1995.9，台灣省立美術館，台中

註14：有關地域主義建築之討論，可參見傅朝卿著〈台灣現代建築一百年（七）1976-1986：文化建設與思潮反省期的現代建築（上）〉，《炎黃藝術》1995年2月號。

第十一章

美術館時代的來臨與解嚴開放

第一節至第三節　蕭瓊瑞

第四節　傅朝卿

一九七〇年代鄉土運動所帶來的文化反省，是絕對可以肯定的意義，但鄉土運動在視野上的狹隘和表現手法上的單調，卻使它無法成為一個具備藝術強度的美術運動，除資深畫家與中堅輩畫家在自我藝術的發展過程中，因逢鄉土運動的來臨，而受到肯定外，作為這個運動代表的新生代的藝術家，其照相寫實的作品，卻提不出足以傳世的結構。或許鄉土運動最大的價值，即在為下一階段的美術盛景，提供文化思考的基礎。一九八三年十二月，台北市立美術館的開館，是台灣美術史上一個里程碑，而一九八七年政治的解嚴，也為藝術創作與文化思考，提供了前所未有的自由空間，新一代的藝術家開始展現其強力的作為，儘管這些作為，在初期階段或仍有幼稚不成熟的弊病，但總是一個可被深切期待的開始。

第一節　低限、材質與裝置

曾經在一九七〇年代，因鄉土運動的崛起，而被壓縮的現代藝術創作，歷經鄉土運動的洗禮，一種結合本土思維與現代手法的藝術型態，已重新展開其活潑而多元的嶄新面貌。

如果說日治時期經由日本傳進台灣的類印象主義等外光派思想為第一波西潮，戰後五、六〇年代以抽象主義為代表的現代繪畫運動為第二波西潮，那麼一九八〇年代之後強調材質、運用裝置、講求低限的當代藝術，便可稱為第三波西潮。由於第三波西潮使用的手法多樣，不限定純粹的繪畫，然而仍習慣以「現代」的名稱自許，因此「現代藝術」或「現代美術」的用法，取代過去較為狹隘的「現代繪畫」名詞，仍成為一九八〇年代前衛藝術的同義詞。

硬性劃分一九八〇年代的現代藝術與一九五、六〇年代的現代主義的不同處，有實際上的困難，尤其一九八〇年代的現代藝術，在某些層面上，乃是延續一九七〇年代中後期普普風潮底下的複合藝術手法與精神，而一九七〇年中後期的普普風潮與複合藝術，在精神上、手法上雖有批判之前以抽象主義為主軸的現代繪畫運動，但本質上仍是一種西方現代藝術發展族譜下的同一個宗支。尤其一九八〇年代第三波西潮，事實上是夾雜在一九五〇、六〇年第二波西潮的回潮波浪中展開的，更加深了他們彼此之間混融難分的現象。

大約在一九八〇年剛剛展開之際，一些在一九五〇、六〇年崛起和成名的國內、外藝術家，便紛紛來台展出，形成一個熱鬧、繁盛的景觀。首先是由當年（1980）二月開始的「畢卡索三四七展」，在台北明生畫廊推出。所謂的「三四

畢卡索三四七作品之一

七」展，其實就是展出畢卡索的三百四十七件銅版畫作品，這些作品是這位二十世紀最偉大的畫家，在一九六八年八十七歲時，以七個月的時間完成的一批作品。畢卡索創作這批作品時，配合著影片拍攝，在透光的膠紙上作畫，留下了人類史上藝術家創作時赤裸裸的過程，毫無掩飾、毫不避諱，顯得真實而珍貴。

這批作品，一九七九年在日本東京展出結束後，轉來台北展出，受限於畫廊場地，每個月展出五十幅，足足持續了六個月之久，期間更配合每兩週一次的專題演講，由賴傳鑑講「畢卡索的創作與生活」、李仲生講「畢卡索的繪畫思想」、劉文潭講「畢卡索的美學」、王秀雄講「畢卡索的繪畫對現代藝術的影響」、李德講「畢卡索的素描」、陳景容講「銅版畫的技法介紹」、李焜培講「現代銅版畫藝術與製作」、賴金男講「畢卡索繪畫思想、性」等。這是台灣自一九七三年畢卡索過世，《雄獅美術》緊急發行「特別增刊」，造成畢卡索熱潮以來，另一次的畢卡索熱潮。畢卡索熱潮，由這些素描版畫開其端，接續隔年的畢卡索瓷藝特展，並巡迴全島南北，直至一九八三年。

畢卡索熱潮在一九八○年年初點燃，年底（12月）又有美國抽象表現派重要畫家山姆·法蘭西斯（Sam Francis）在台北美國文化中心的展出。這是由波士頓當代藝術研究院策劃，美國國際交流總署主辦的一項大型展覽。自鄉土以來，這些來自國外大師的作品，在一九八○年的展出，自是具有一種改變文化氣候的積極作用。然而現代藝術熱潮的真正被帶動，則是一九五○、六○年代以來作為台灣現代繪畫運動精神標竿的中國畫家趙無極的來訪。

一九八一年八月，這位曾在一九五○年代末期，由美國經香港赴日本，途中過境台灣而不入的抽象畫家，第一次踏

趙無極〔作品〕1979，油彩畫布，88.5×115cm。

上台灣土地，台灣的社會以一種毫無芥蒂
的心情，盛大的歡迎，個展是在前此一年
（1980）為他舉辦版畫展也曾引起相當注
目的版畫家畫廊舉行，不過此次由他本人
和夫人一同前來，主持揭幕，雖然展出的
內容只有二幅油畫、十幅水墨，和十二幅
石版畫，這和他日後在台北市立美術館和
高雄市立美術館推出的大型個展無法比
擬，但其文化上的意義，卻顯然有超之而
無不及。

趙無極〔作品〕1975，石版畫，50×50cm。

　　西潮的復甦與回潮，更表現在那些六〇
年代中期或更早之前相繼離台的現代繪畫
運動健將的陸續回國及展出。在這個過程
中，由李錫奇主持的版畫家畫廊，始終扮
演重要的角色。一九八〇年，即有新象藝術公司舉辦的大規模「國外藝術聯
展」，展出蕭勤、夏陽、韓湘寧、柯錫杰等人的作品，之後，這些藝術家又假版
畫家畫廊，接續舉辦個展。

　　媒體配合著這些畫家的回台，先後舉辦座談與專訪。一九八一年六月，「五月」
與「東方」的成員更在省立博物館舉行「二十五週年聯展」，代表這兩個畫會在
沈寂一段時間後的重新出發。不過，時代的巨輪已然向前推進，這些展出，回
顧、紀念的性質，顯然超過了開創、引領的功能。

　　真正為新一代產生影響的海外藝術家，應是一九八〇年四月過境台北的動態雕
塑家蔡文穎，及一九八二年返台的林壽宇。

　　蔡文穎，是與趙無極同樣成名於西方畫壇的少數華裔藝術家，以動態雕刻享譽
世界。一九八〇年四月，他應日本《朝日新聞》之邀，前往日本展覽，途中過
境台灣，他的岳父、母住在台灣。媒體適時的加以報導，並和台北的藝術家舉
行座談，其充滿東方神秘哲思，卻又極富科學實驗精神與精密技術的作品，深
深地吸引了當時的年輕人。

　　蔡文穎的動態雕刻是利用金屬鋼片，配合精密計算的電腦程式，產生動態與聲
光變化的效果，時而如暗夜中爆發的美艷煙火，時而如森林中穿透萬檔林縫投
射下來的道道晨曦，時而如蜿蜒穿梭在星空中的頑皮精靈，時而又如深海中鼓
鼓游動的有機生物。蔡文穎的作品，成功地結合了藝術與科學的魅力，既具展

蔡文穎〔方頂〕1971，動感雕塑。

林壽宇〔第一個夏天〕1969，油彩麻畫布，112×102cm。

示功能，又富表演特質，他是一個能夠活用傳統、跳脫傳統，進而與當代科技環境相結合的藝術家。蔡文穎的過境台灣，事實只是因緣巧合的發揮了他的影響力，曾經在一九七七年由《雄獅美術》發行人李賢文親撰的報導，沒有產生藝壇的回響，則完全是時代文化氛圍的關係。然而蔡氏一九八〇年的影響，仍屬一種典範的提供，而非實質的傳承。

相較而言，林壽宇一九八二年的回台及個展，則投以台灣畫壇一個「白色的震撼」與「低限的魅力」，並確實帶動了一些追隨者的持續思考與創作。

林氏係台中霧峰林家人氏，在倫敦綜合工藝學院讀完建築課程後，因偶然的機會，而以自幼喜愛的繪畫成了終生的事業。林氏的作品來自蒙德利安與美國畫家羅斯科（Mark Rothko）的深刻影響，以一種純淨的白色，織構出極簡的畫面，卻又富複雜的空間變化，其畫面完全是一種純粹精神的世界，與現實生活無關。

蔡文穎的動態雕塑，或林壽宇的低限繪畫，均具一種純淨、簡潔的美感，與理性的思維和計畫，這對經歷台灣抽象風潮、山水意象，與鄉土寫實形象的台灣畫壇而言，頗具清新、醒目的吸引力，因此，迅速集結了一批年輕藝術家的投入。這當中包括西班牙留學返台的陳世明、葉竹盛、莊普，以及留日的賴純純、盧明德，和藝專畢業的黃宏德，與李仲生的學生台中的程延平等人。

一九八四年八月一場名為「異度空間——空間的主題、色彩的變奏曲」的畫展，在台北春之藝廊展出，參展者即包括林壽宇、葉竹盛、莊普、程延平、陳幸婉、胡坤榮、裴在美、張永村、V.Delage等人。張永村曾說：此次的作品，可說是面對林壽宇「大象無形」的挑戰，思考如何來超越他 **（註1）**。

陳世明〔迴〕1986，石膏、黏紙、漆、蘆葦等，113×113cm。

葉竹盛〔預言未來〕1986，綜合媒材，152×122cm。

莊普〔無題〕1986，油彩畫布。

陳幸婉〔作品8315〕1983，石膏、壓克力、畫布
149.5×107cm。

程延平〔自然風景84-7〕1984，油彩畫布，110×327cm。

張永村〔轉化1-5〕1987，裝置，150×100cm。

賴純純〔所有的可能性包括在可能裡#85017〕1985，裝置
360×270×20cm。

胡坤榮〔2號重奏〕1987，裝置，160×260cm。

　　曾是現代繪畫運動中的詩意與即興，曾是鄉土運動中的感傷與情緒，一九八〇
年代的藝術工作者，顯然已是在強調理性與精神的前提下，展開創作的思考。
異度空間展的最大共同特質，即不限定平面繪畫媒材，而是運用各種媒材屬
性，裝置出一個具有精神探討意味的純淨空間。隔年（1985），原來成員中的莊
普、賴純純、胡坤榮、張永村等，又舉辦一場「超度空間展」，以「空間、色
彩、結構——存在與變化」為主題，提出更具空間思考與結構變化的裝置作

品。

「異度空間」與「超度空間」展覽的成員，是此一時期重要的抽樣代表。事實上，類似的思考與手法，已成為這一波西潮的主流，且具體映現在台北市立美術館的各項大型競賽展中。莊、賴、張、陳等人，均是台北新展望展的多次得獎作家。

一九八三年十二月，台北市立美術館開館。開館之初，台北市立美術館即已設定以現代美術為發展重心的政策（註2），因此，在歷年的展覽中，以相關於現代美術的展覽為最多數。其中除引進國外重要現代美術展，如：一九八三年開館之一的美國紙材藝術展，一九八四年韓國現代美術展、法國錄影藝術展、當代抽象畫展、雷射藝術特展、德國現代美術展，一九八六年有日本現代美術展、日本現代織物造型展、瑞士現代美術展，一九八七年有眼鏡蛇（Cobra）藝術群作品展、德國錄影藝術展、美國南加州現代美術展、德國現代雕塑展、查理摩爾建築藝術展，一九八八年有德國拼貼藝術展、德國新藝術展、達達藝術展、德國平面藝術展、美國纖維藝術展⋯⋯等等。國內部分亦以舉辦現代藝術為主要，其中有屬回顧性質的李仲生遺作展（1984）、中華民國現代繪畫回顧展（1985），亦有屬競賽性質的中華民國水墨抽象展（1986）、墨與彩的時代性——現代水墨展（1988）等，但在這推動現代美術的各式展覽中，應以較具推動性與前瞻性的中華民國現代繪畫新展望（簡稱「新展望展」）為代表。

「新展望展」以雙年展方式進行，吸引了有心現代藝術創作的新一代藝術家，其中包括許多在七〇年代末期八〇年代初期先後出國留學回來的年輕藝術家。

台北市立美術館開館前後，台灣畫壇仍在此同時，也有許多倡導現代藝術的新生代畫會的組成，如：由李仲生較後期學生組成的「饕餮畫會」、「現代眼畫會」，及屬於文化大學美術系系統的「１０１現代藝術群」、「笨鳥藝術群」、「新粒子現代藝術群」、「台北前進者畫會」、「台北畫派」，和屬台灣師大系統的「當代畫會」、「第三波畫會」等等，然而在台北市立美術館開館之後，這些畫會活動顯然頓時失去了吸引社會目光的作用，尤其「新展望展」成為當時現代藝壇的焦點。之後，美術館隔年（1985）又舉辦「前衛・裝置・空間特展」，更加強了裝置藝術的「前衛」地位。台灣的現代藝壇，自此也一路走向以裝置、媒材為手法的明顯路向，這種創作的風尚，既影響之後設立的「SOCA現代藝術工作室」（1986）、「息壤」（1986）、「南台灣新風格畫會」（1986）、「伊通公園」（1988）「二號公寓」（1989），也影響到新成立的台灣省立美術館，在一九八八年舉行「媒材・環境・裝置」展。

盧明德〔大度山（二）〕1987，複合媒材，120×120cm。

黃文浩〔33分44秒——1989冬天——台北〕1989，
複合媒材，240×80×10cm×4cm。

裴啟瑜〔蔓心〕1989，油彩、鐵釘、玻璃等，
210×210cm。

　　裝置、媒材、低限是這個時期最時髦的幾個名詞，但並不見得每個人在這些公私舉辦的展覽中，都具現了這些名詞的真正內涵，尤其是在台北市立美術館一九八五年的「前衛・裝置・空間特展」，更是從主辦者到參賽者之間，均還在嘗試、摸索的實驗階段，甚至因此發生館長與藝術家衝突的不愉快事件。

　　然而整體看待一九八〇年代後期的藝術表現，以「新展望展」為主軸的，的確也培養了許多日後發展頗具成果的新一代藝術家。莊普、賴純純、張永村、黎志文、江隆芳、吳天章、李錦綢、徐揚聰、張正仁、陳世明、陳世勳、陳幸婉、黃宏德、黃步青、盧明德、葉竹盛、黃文浩、賴新龍、董振平、盧怡仲、楊茂林、蘇旺伸、裴啟瑜等等，都是此一階段較受注目的藝術家。

第二節　陶藝熱潮與國際版畫展

　　一九八〇年代以後的第三波西潮，在手法上較之以往更為活潑而多樣，除了裝置手法與多媒材的使用被引入創作領域之外，陶藝與版畫也成為八〇年代迭有表現且倍受矚目的兩種藝術類型。

　　陶乃一種古老的藝術，儘管歷來創作者如何在形制、陶色上尋求變化，但基於不失其實用價值的考量，使這項藝術始終無法完全擺脫工藝的性格。

　　日治時期，由於在原料、燃料，與技術性問題方面的改善，台灣已陸續發展出數個著名的窯場，如：嘉義交趾陶、南投陶、北投陶，及苗栗、鶯歌等地區性產業（註3）。

　　戰後，除上述窯場持續發展外，亦有一些個別的藝術家投入陶藝的創作，產生以觀賞為主要目的的作品，如：早年日本陶瓷專科肄業、日本國立陶瓷

林葆家〔冰裂黃瓷〕，陶瓷，34×28cm。

吳讓農〔陶鼓(一)〕，陶質鼓胴、及蟒皮，20×19.5cm。

馬浩〔南美巡禮〕，陶瓷，23×44cm。

邱煥堂〔殘荻〕，陶瓷，1987，灰釉．彩色玻璃，33.5×31×9cm。

試驗所研究班畢業的台中人林葆家，及國立北平藝專陶瓷科畢業的大陸來台陶藝家、師大教授吳讓農等，但以產業方式經營的陶業，或個人零星的創作，始終無法真正建立陶藝在現代藝術創作上的形象與認同。

　　事實上，早在一九六〇年初期，即有「五月畫會」成員馬浩，在陶藝的創作中，展現出具有現代造型意識的作品，但這些介於雕塑與工藝之間的作品，但未能在那樣的年代中，受到應有的重視，此又或與馬浩後來移居美國遠離台灣藝壇有關。一九六〇年代後期，又有邱煥堂開始從事純粹造形而不具實用目的的陶藝創作，他是在台灣師大英文系任教期間，前往美國夏威夷進修，偶然機會接觸到現代陶藝創作，並繼續在聖荷西大學研修陶雕。返台後，邱煥堂在任教之餘，投入創作，並在一九七五年自設「陶然陶舍」陶藝教室，收徒授藝；

邱煥堂〔溫暖人間〕1972，陶。

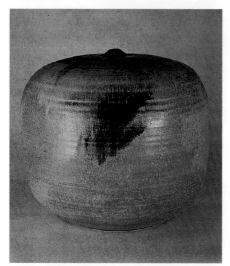

楊文霓〔天籟〕，陶。

同時，在《藝術家》雜誌開闢陶藝講座，一九七九年二月，以同名出版單行本，這是台灣第一本以現代創作觀點介紹陶藝技法的專書。

一九八〇年代來臨，陶藝發展進入一個蓬勃熱絡的階段，此實與《藝術家》雜誌的大力倡導有關，而期間，宋龍飛以「方叔」的筆名在《藝術家》雜誌上所撰寫的「誌上陶藝展」專欄，更是具鼓舞推動的關鍵作用。

首先是一九八〇年十一月，《藝術家》首次為一位留美陶瓷碩士楊文霓的首次陶瓷個展，製作專輯報導。包括宋龍飛、陳信雄、謝明良、蔡天祥、王行恭、陳擎光、高業榮等多位專家學者，均為他撰文介紹。

楊文霓是第一位擁有美國藝術碩士的陶藝家，她原本數學的專長加上專業的藝術訓練，使她在服務故宮科技室九年，從事古代釉藥研究，並發表專題論文之後，在一九七九年三月辭去工作，南下高雄，開設陶瓷教室，全力投入創作，並與原住民藝術學者高業榮走訪原住民部落，深受啟發，一九八〇年十一月，舉行首次個展。其作品雖仍以傳統器皿為主，但在「形」、「用」之間，強調造形本身的微妙變化，簡潔中有細膩的手工紋路，尤其其釉藥處理，在本地產的陶土上，營造出一種溫潤中散發著歲月流痕的親切之感。楊文霓專業的學養、精緻的作品，配合媒體的大幅報導，第一次真正建立了台灣現代陶藝的藝術家形象，對台灣陶藝的發展，產生了深遠影響。

一九八一年元月，一場在歷史博物館舉辦的「中日現代陶藝大展」，面對日本多樣的現代陶藝表現，對台灣陶藝家是一次巨大的震撼與刺激。同年二月，又有畢卡索瓷藝特展，五月有加拿大現代陶藝展，台灣現代陶藝的熱潮，因此迅速形成。一向推動現代藝術不遺餘力的版畫家畫廊，在一九八二年舉辦「現代陶藝展」，《雄獅美術》也在同年九月推出「現代

陶藝專輯」，顯示現代藝壇對這類媒材的接納與重視，第一屆陶藝雙年展也在一九八六年由國立歷史博物館盛大舉辦，現代陶藝家自此人才倍出。

在八〇年代出線的現代陶藝家，有早已從事陶藝創作多年，或在工廠主持陶藝製作的較資深工作者，亦有在此風潮中才投入而表現突出者，大抵在一九八〇年代初期前後，舉行個展而倍受矚目的，有蔡榮祐、楊元太、李茂宗、邱煥堂、顏炬榮、劉良佑、曾明男、徐翠嶺、游曉昊等等；之後陸續在各項聯展中經常提出作品的，尚有陳添成、藤田修、楊世傑、陳景亮、李亮一、陳佑導、孫超、連寶猜、張繼陶、徐崇林等；此外，出身杭州藝專的王修功，也在長期投身陶瓷工業之後，開始展現其釉色明艷迷人、造形單純別緻的陶藝之作。

不過，一種完全脫離傳統器皿造型，也不去講究釉色處理技巧的現代陶藝作

蔡榮祐〔回歸〕，陶，150×110×20cm。

楊元太〔山韻〕1994，陶，81×30×98cm。

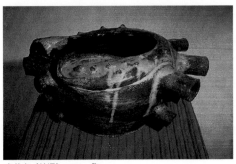

李茂宗〔輪迴〕1972，陶。

曾明男〔花器〕
1986，陶，
33×33×58cm。

王修功〔金晶福釉罐〕，陶。

徐翠嶺〔意識〕，陶，60×40×8cm。

游曉昊〔中國過年2〕1988，陶，
17×17×39cm。

陳佐導〔偎紅挹翠，釉色之卵石〕，陶，
28×26cm。

孫超〔芳華〕，陶，13.3×13.3×33.5cm。

連寶猜〔回首向來蕭瑟處也無風雨
也無晴〕，陶。

徐崇林〔冬陽〕，陶，19×10×56cm。

品，也正衝擊著陶藝創作界本身的思考。如一九八
二年，在版畫家畫廊參展的十二位陶藝家之一的馮
盛光，其探討材質轉換與虛實對應的作品「箱」，
即吸引了眾多觀眾的目光。馮氏出身國立台灣藝專
雕塑科的背景，使他將陶土當成一種雕塑的媒材，
但在雕塑尚實、陶藝講虛（中空）的原則下，這件
取名為「箱」的作品，將陶土模擬成一個被帶子捆
綁而箱蓋一角翻捲的紙箱意象，露出其中虛靈的內
在空間，馮盛光極具理性的造形，使這件主題平凡
的陶藝作品，散發出一種素樸卻豐美、軟性卻剛
毅、凝重卻虛靈的藝術張力。

　　逐漸脫離釉色的繁複處理，走向材質本身的特性
探討與造型的創造，應是現代陶藝一路發展的走
向，而此一走向是否因此脫離了傳統的特色，也是
陶藝創作者必需不斷思考的主題。如一九八八年，
獲得台北市立美術館第三屆「新展望展」獎的陳正
勳，其作品〔無始無終〕，正是將一塊陶土，折成
兩段，連接以木頭，產生一種材質對應、物我觀造
的修持意境。此外，留日的劉鎮州，以陶土作成極
簡的幾何形，打磨光亮後素燒並燻黑的手法，也具
一種凝神靜觀的風格特色。

　　一九八九年，台灣省立美術館舉辦「當代陶藝
展」，除本文前提的部份陶藝家外，另有作品受到
一定矚目的游榮林、林勛、陳實涵、高淑惠、陳煥
堂、林楠真、林昭佑、陳秋吉、呂淑珍、孫文斌、
謝正雄、蕭麗虹、林敏健、楊薇玲、王惠民、張
崑、林素霞、王百祿、徐崇林、楊作中、翁國禎、
楊正雍、王正鴻、王明榮、鄭馥芬、鄭義融、曾愛
真、洪振福、吳進風、唐國樑、葉文、沈東寧、唐
彥忍、陳國能、翁國珍、宮重文、王俊杰、彭雅
美、何瑤如、黃紫治、羅森豪、童建銘等，可代表
台灣此階段現代陶藝創作的大致面貌。

馮盛光〔箱〕1982，陶。

陳正勳〔無始無終〕1988，陶、木，122×47×17cm。

劉鎮洲〔越〕，陶，8×27×14cm。

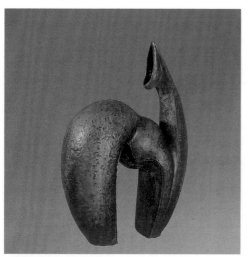

陳實涵〔無題〕，陶。

高淑惠〔高腳盤〕，陶，28×25×17cm。

謝正雄〔把酒問青天〕，陶，17×17×41cm、24×18×63cm。

楊薇玲〔山居的日子〕，陶，22×22×24cm。

楊作中〔茶壺〕，陶。

曾愛真〔關係系列〕，陶，29×29×72cm。

蕭麗虹〔浮〕1992，陶、裝置，300×180×90cm。

陳國能〔如如〕，陶，36×34×27.5cm。

宮重文〔履歷表〕，陶，75×75×12cm。

　　與陶藝同在八○年代重新出發者，即現代版畫的倡導。版畫之作為一種創作的形式，如前所述，在一九五○年代末期，曾隨著「現代版畫會」的成立，取代了之前以傳統木刻手法宣導反共、戰鬥情緒的政治八股和浪漫寫實的民俗風情畫。然而現代版畫會的成就，係在個人的創作表現，以及自然形成的影響，較乏一種有計畫、有組織的倡導行動。

　　版畫之在八○年代重新受到重視，則大抵有兩條脈絡同時進行，一是鄉土運動以來，對民俗版畫的重新看重與整理，在一九八○年代顯出成績，一九八○年二月，國立歷史博物館舉辦年俗版畫展，一九八一年文建會成立後，首任主委

廖修平〔園中雅集〕1992，版畫，61×110.5cm。

廖修平〔歲暮懷往〕
1982，版畫，
61×44.8cm。

陳奇祿，推動傳統文化整理更是不遺餘力，在當時美術科科長黃才郎主導下，由版畫家潘元石協助，在一九八五年十二月，再推出規模巨大的「台灣傳統版畫源流展」，及一九八六年「中華民國傳統版畫藝術展」，此一脈絡，之後由省美館接續進行現代年畫的創作倡導。

此外，另有一條從現代藝術角度切入的脈絡，乃是緣於一九七三年，旅美版畫家廖修平之回台任教台灣師大，並巡迴各校推動現代版畫創作，七四年出版《版畫藝術》一書，介紹多元的現代版畫技巧，直到一九七七年應聘赴日任教為止。廖修平所帶動的現代版畫技巧，將「現代版畫會」以來較為土法煉鋼的方式，提昇到一種國際的技術水準，擴大了台灣現代版畫的創作領域。

廖氏返台的第二年（1974），由其學生組成「十青版畫會」，先後加入的成員有：首任會長鐘有輝，及董振平、林雪卿、林昌德、黃國全、謝宏達、樂亦萍、曾孋淑、崔玉良、何麗容，及第二屆以後陸續加入並持續創作有成者，如：王行恭、沈金源、黃世團、龔智明、賴振輝、梅丁衍、劉洋哲、楊明迭、劉自明、張心龍、戴榮木、楊成愿、張正仁等等。這些年輕一代的版畫創作者，成為八〇年代以後，台灣現代版畫創作的主力人物，也是一九八三年文建會主辦「中華民國國際版畫雙年展」以來，最重要的得獎者。

文建會「中華民國國際版畫雙年展」的舉辦，是有意將這類在中國具有悠久而傑出的傳統藝種，提昇到國際的層次；當然，另一方面，這也是台灣在七〇年代的外交挫折之後，重新走入國際社會的一個可能作為。

國際版畫雙年展的設立，重新提供年輕一代版畫創作者努力及發表的重要場合。歷來入選得獎的新生代畫家，除前提十青成員中多次獲獎者，如董振平、鐘有輝、楊明迭、沈金源、劉自明、龔智明、楊成愿、黃世團外，另如：潘仁松、王為河、陳敏雄、蔡宏達，以後曾獲第二屆銀牌獎的蔡篤志，他以深具素樸藝術的風格，在眾多技法繁複、造型抽象的作品中，獨具一格。

鐘有輝〔憶〕1985，版畫，42×63.5cm。

楊明迭〔痕跡No.1〕1991，版畫，83×88cm。

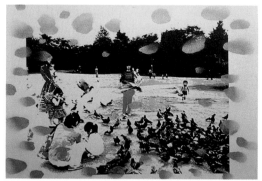

沈金源〔公園〕1987，版畫，50×75cm。

劉自明〔景象〕1987，版畫，61×90cm。

　　唯八〇年代以後的台灣現代版畫，除六〇、七〇年代現代版畫運動風潮中出來的一批中堅輩畫家其風格在原有脈絡中亦多有突破外，主要仍以「十青」為代表的一批新生代為主流。以首屆中華民國國際版畫雙年展獲得金牌獎的董振平〔奧秘〕一作，即以手繪筆觸與印刷色面並呈的石版畫，表達一種蘊含象徵意味，且肌理豐富、色彩優美，結構凝練的現代特質。以繩索捆綁的黑色筆桿，取材簡潔，但意味深長，畫面簡單，但氣勢磅礴。類似這種既具物質特性，又富神秘象徵意味的作品，是「十青」的典型風格，也是台灣八〇年代新生代版畫的主調。

龔智明〔空間85-1〕1985，版畫，55×38cm。

楊成愿〔貝殼的移行〕1987，油畫，128×96cm。

黃世團〔源〕1985，版畫，86×68cm。

潘仁松〔犧牲〕1989，併用版，57.5×70cm。

陳敏雄〔淨山〕1995，鋅版，60×75cm。

蔡宏達〔源島－寄生地〕1992，版畫，60×71cm。

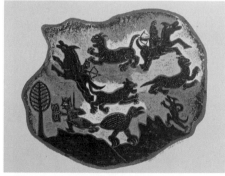

蔡篤志〔古代的狩〕1985，石版畫，79×95cm。

第三節 雕塑公園與公共藝術

　　台灣雕塑藝術，在日治時期「台、府展」中缺席，隨著一代天才黃土水的去世，與黃清埕的早逝，從此便走著一條凋零、寂寞的孤獨之路。

　　戰後，戒嚴的環境和經濟掛帥的社會，也使得這項必需強大社會力支持的藝術，缺乏較為可觀的表現。少數具天份的雕塑家，如陳夏雨、陳英傑兄弟，只能在省展這類純粹展示的有限空間中，讓作品和社會保持著一線若即若離的連繫。其他較具社會活動力者，則只有在偉人頭像、立像的制式工作中，維持著專業雕塑家的形象，如本地的蒲添生以及大陸來台的劉獅等，另有大陸來台的雕塑家，則以學院中並未受到應有重視的雕塑教學，持續著自己的創作生命，如丘雲、闕明德、何明績等。戰後由省展、台陽展出來的雕塑家，如文前「全省美展」一節中所提外，又如：蔡水林、郭滿雄、何恆雄、郭清治、蒲浩明、謝棟樑、王秀杞等，均在自我努力中成就出一番天地；由民間自學的陳正雄、郭文嵐也受到一定階層的觀眾喜愛，此外，在現代繪畫運動中出線的，則有師

丘雲〔小狗〕1982，雕刻，32.5×21.2×58.5cm，
台灣省立美術館藏。

闕明德〔作品之七〕1978，青銅，30×62cm。

何明績〔禪宗六相〕1987，青銅，76~83cm。

蔡水林〔母子像〕1982，水泥口石，34.5×30×53cm，
高美館典藏。

郭滿雄〔欣欣〕1993，石雕，46×20×56cm，高美館典藏。

何恆雄〔孕育系列A〕1982，黑花岡石，54.5×29.8×27.9cm。

郭清治〔生命之碑〕1993，希臘白石，高64cm。

蒲浩明〔伏羲氏〕1980，青銅，60×62×60cm，
高美館典藏。

謝棟樑〔訴與求〕1988，銅，70×50×74cm，高美館典藏。

王秀杞〔老人與月琴〕1988，石雕，65×43×38cm。

張義〔圖騰〕1984，木，30.5×30.5×152cm
高美館典藏。

大畢業的香港藝術家張義，以其具有古代甲骨文趣
味的木雕受到重視，及由繪畫轉入金屬雕塑的楊英
風、陳庭詩等。

　楊英風同時也是台灣六、七〇年代以來，承製公
共景觀工程最多的一位雕塑家，其作品包括參與一
九七〇年日本萬國博覽會中國館前精神雕塑的〔鳳
凰來儀〕等等。至於在一九七〇年代因受楊氏啟發
而名噪一時的朱銘，其「太極系列」幾成八〇年代
台灣現代雕塑的圖騰，但其後續的作品，已無足以
相提並論的表現能力。不過整體而言，一九八〇年
代，台灣現代雕塑，仍是以國立台灣藝專（今國立
台灣藝術大學）雕塑科畢業的一群校友，作為一股
主導力量，在八、九〇年代的現代雕塑大展或景觀
藝術中，佔有重要地位。這些人包括高燦興、林良
材、許禮憲、張子隆、黎志文、屠國威、王慶台、
陳振輝、蔡根、李光裕、李良仁、王國憲、洪志

楊英風〔分合隨緣〕，不鏽鋼，1983，4.9×6.6×2.4m
．77×135×43cm，台南市立文化中心藏。

高燦興〔獸性、人性、神性〕1991，鐵，
234×218×218cm

林良材〔武士〕1987，雕刻，72×52×154cm，
高美館典藏。

陳庭詩〔迴聲〕1990，
鐵，105×140×80cm，
高美館典藏。

許禮憲〔人體〕1992，漢玉白石，50×35×82cm，高美館典藏。

張子隆〔瑤〕1988，大理石，60×54×45cm，高美館典藏。

黎志文〔山水〕1992，安山岩，50×60×82cm，高美館典藏。

屠國威〔交流〕1995，鋼材烤漆，305×272×85cm。

成、廖秀玲等等一批傑出的現代雕塑家，此外，同
為藝專畢業，但屬美術系的郭少宗，亦極早即投入
景觀雕塑之創作，以及建築出身的孫宇立，原為
「十青」版畫會成員的董振平，較年輕一代由國立
藝術學院畢業的劉中興、胡棟民，以及香港的薩燦
如等等，此一人才倍出的熱絡景觀，是以往「省展」
時期所未能得見的情形。

　　現代雕塑在一九八○年的受到重視，自與社會經
濟的發展與政府的建設有關。一九七九年年中，李
登輝主掌台北市時期，便計畫在台北市青年公園的
河堤上，製作一面藝術大浮雕。當時這件工程委託
楊英風主持規劃，預計花費新台幣六千五百萬元。
之後礙於環保等觀念引發爭議，終至流產。但此一
行動，已宣告一個景觀與雕塑結合的時代之來臨。

王慶臺〔西藏的圓弧〕1992，銅雕，30×54×59cm，
高美館典藏。

　　一九八○年四月，前提世界知名華裔動態雕塑家
蔡文穎過境台灣，為現代雕塑界帶來一些波動的漣

陳振輝〔張力的互動之二〕1988，
黑大理石雕刻，60×21×67cm，
高美館典藏。

蔡根〔男與女〕1992，木／鐵雕刻，
30×29×172、39.5×24×169.5cm，
高美館典藏

李光裕〔供春〕1994，銅雕，
高45cm。

李榮烽〔生機〕1990，不鏽鋼、石雕，300×225×200cm。

曹牙〔意念山水〕1990，原石、不鏽鋼雕刻，260×260×40cm。

王國憲〔作品21號〕1991，大理石雕刻，78×38×26cm。

許維忠〔空間的壓力〕1990，銅、石質台座，120×60×180cm。

廖秀玲〔無題〕1994，大理石雕60×16×16cm。

郭少宗〔律動〕1992，不鏽鋼雕刻，192.5×16.5×28cm。

孫宇立〔東海人〕1991，青銅雕刻52×52×210cm。

董振平〔騎士錄 III〕 990，銅雕，280×290×140cm。

劉中興〔十支立方體的線性計算〕1991，鐵，單支240×30×30cm。

胡棟民〔重複〕1990，銅、鋁。

薩璨如〔無題〕1990，大理石，240×52×64cm。

漪，其作品在一九九〇年才在省立美術館展出，並被典藏。但面對大型建築的
不斷興起，都市空間的不斷壓縮，一種尋求視覺與心靈紓解的景觀藝術，也被
逐漸的強烈期待。

　　一九八三年，台北市有「雕塑家中心」的成立，是一些雕塑工作者，彼此連繫
並集結力量向社會發聲的第一步，這是以藝專系統的雕塑家為主軸的行動，除
定期展覽外，也舉辦學術講座。在一九八四年題為「看台灣雕塑之過去、現在
及展望未來」的座談會中，提出諸多與景觀有關的建議，如：

　　1.呼籲建築法規應訂定若干比例的經費，作為公共建築的景觀雕塑之用。

　　2.舉辦景觀雕塑的模型展，以引發相關單位的重視。

　　3.建議成立一個雕塑競賽展覽。

這些建議在稍後均受到採納而實現，當時剛成立的文建會，並資助該中心邀請華裔加拿大雕塑家兼設計師宗永燊舉辦了一場個展及研習營，以培養雕塑人才。

一九八五年，台北市立美術館舉辦第一屆「現代雕塑展」。這在台灣現代雕塑發展史上，具有極深刻之意義。「現代雕塑」的觀念，自戰後以來，第一次被明白的標舉，並進行徵件競賽，發給高額獎金。首屆得獎的三名雕塑家，正是以低限度藝術而影響台灣第三波西潮的成名藝術家林壽宇，及藝專畢業、留學義大利、美國、荷蘭的香港人黎志文，及尚屬新人帶有裝置意味的徐揚聰。該屆打破了以往傳統雕塑較重視「意指」（即其內涵意義）的傾向，走向純粹藝術本質的形式考量，將台灣現代雕塑發展帶上較開闊的坦途。此展後來成為雙年展的定制，第二屆受獎者即為深受林壽宇啟發的賴純純，及藝專畢業的張子隆，以及文化大學畢業的賴新龍。從前兩屆的獲獎作品可以發現，這些現代雕塑，已有「去台座」的傾向，強調作品與整個環境空間的關係，某些作品也有偏向裝置的意味。

儘管現代雕塑在走向自由、開放、多元的發展過程中，仍有一九八五年，美術館因有人檢舉李再鈐作品有「紅色五星」的暗示，而將其〔低限的無限〕一作，由紅色擅自改為白色的事件（註4）。但對於都市環境的改善，「雕塑公園」的構想，在一九八〇年代後期，開始在一些都會城鎮中醞釀。首先是高雄市政府，在蘇南成主政期間，邀請俄裔藝術家計畫建造一座「自由男神」，以

林壽宇〔我們的前面是什麼？〕1985，鐵，122×122×123cm。

徐揚聰〔親密關係〕1985，120.3×222.4×129.5cm。

賴純純〔無去無來〕1986，壓克力。

賴新龍〔綠色蛹〕1994，木、布，170×50×50cm。

李再鈐〔低限的無限〕，雕刻。

比美紐約的「自由女神」。此一構想，終因各方反對而中止。之後，為慶祝高雄市政改制十週年，一個由市府委託楚戈策劃，由金陵藝術中心承辦的「國際戶外雕刻公園規劃案」被正式提出。但因所邀請的藝術家，均為國外人士，且以雕塑營的方式能否產生品質良好的作品，亦遭到質疑而擱置。儘管如此，雕塑公園的構想，在台灣文化發展尚未達到社會足以提供相當經濟支持的過渡時代，以雕塑營的方式，半買半送，顯然成為一種較為可行的方式。台南雕塑營即在此一考量下，於一九八九年夏天正式邀請國內雕塑家，包括黎志文、李光裕在內的六人，及國外雕塑家，荷蘭三位、日本兩位、韓國一位、美國一位，在台灣師大教授王哲雄規劃下，完成了台灣第一座由官方主導的戶外雕塑公園。

雕塑公園熱潮的興起，在一九九〇年代和二二八事件紀念碑建碑活動相結合，達到台灣公共藝術發展的第一個高峰。文建會也在期間，配合一九九二年「文化藝術發展條例」的通過，規定百分之一的建築藝術基金，發揮強力推動、宣導的功能，並出版專書、辦理巡迴宣導座談、指定公共藝術示範區等等。

台灣現代雕塑藝術的發展，在一九八〇年代以降，配合公共藝術的景觀雕塑而發展，確為一條結合生活與藝術的坦途。然而現代雕塑的品質提昇，尚有賴藝術工作不斷的突破與學術研究上的不斷反省。台灣現代雕塑徘徊在傳統與現代之間的矛盾，既有思想上的疏離與牽制，又有媒材、技法上的傳承與揚棄，顯然仍是新世紀的台灣現代雕塑家必須持續思考的課題。

第四節　後現代建築

一九七〇年代伴隨著反現代主義之浪潮與反省，新的建築流派在西方於焉產生，其中以一股被泛稱為「後現代主義」之思潮最為龐大而有影響力。

後現代主義建築在西方後現代思潮流行風靡之下，於一九八〇年代也很快傳入

台灣，報章、雜誌及各種傳播媒體時尚性的引介也甚為頻繁，而像詹明信（Fredric Jameson）等後現代主義理論大師之造訪台灣也推波助瀾了後現代主義之流行。若是從建築的特徵中來釐定後現代建築之範圍，台灣後現代主義建築應該有下列特徵：(一)、其應該有重新使用傳統建築（包括中西方大小傳統，即古典及地域傳統）元素；(二)、其處理手法是傾向於折衷的而且是激進，亦即是「風範主義」傾向；(三)、其所使用的元素應該是有符號象徵意義的；(四)、其是具有雙重性格，亦即同時具有現代主義和另外之內涵。（註5）

一、 西方歷史主義

在台灣的幾種後現代主義建築中，西方歷史主義趨向的作品數量算是較多的一類，它們基本上都應用了西方歷史式樣建築之語彙做為之主要之表現元素，屋頂、山牆、柱式及開口部是其中比較明顯的特徵。

台中弘光護理技術學院教員中心（1983，王乙鯨、郭肇立）是此類建築最早之代表，其構成也很明顯的受到美國後現代建築師邁可葛瑞夫（Michael Graves）之影響。台北私立薇閣國小（1985，李祖原、姚仁喜）則是在山牆部分使用了流行的蘑菇形開口部，而其在多色彩計劃很明顯的也是與現代主義建築有所差

台北薇閣國小

台南成功大學第二科技大樓

別，教室旁圓筒形之陽台一方面似乎暗示著某種歷史上的元素，另一方面也是對學校多元化教育行為的一種直接回應。成功大學第二科技大樓（1986，柏森建築師事務所、李灼明）是南台灣比較標準的後現代歷史主義建築，獨創形式的山牆、突變但仿自歷史性建築的語彙及各種附壁柱都是此建築中極為特殊的部分，當然每一個立面不一致的處理也是後現代建築中不連續特質的呈現。

二、 校園涵構主義

台北台灣大學共同科教室

就大學校園建築而言，台灣後現代歷史主義事實上是和所謂的校園涵構主義趨向結合在一起，尤其在一些校園中本來就遺留有日治時期西方歷史性建築之學校之中。換句話說，許多新的校園建築為了與原有的建築涵構產生關係，因而會有使用西方歷史性建築語彙的趨向，不過在手法上卻是後現代歷史主義的。

台大共同科教室（1984，李俊仁、王立甫）是校園涵構建築的代表，除了延續台大使用十三溝面磚與洗石子之外，L形的配置和三樓與四樓的退縮也是對既有環境與植栽的尊重，而弧拱與圓拱的運用則是對舊建築之回應，短邊厚重山牆、一樓柱子及數種大小搭配的開口部的處理則是設計者以後現代語彙表達的創意。台大環境工程研究所（1986，柏森建築師事務所、李灼明）由於地處台大的邊緣地帶，受限較輕，因而設計者則是在校園涵構的基礎上，盡情的發展具有後現代特質各種造型及語彙，演變自西方建築的開口部、平緩弧度且中央有裝飾的山牆、由樓梯間蛻變的圓筒及山牆與內庭中的桁架廊道都是這棟建築的主要特徵。

三、 新形式主義趨向與新高層建築

八〇年代後現代主義建築另外一種手法乃是所謂的新形式主義趨向，這一類的建築通常使用比較少具象的西方歷史性建築之語彙，然而其卻都是面寬甚廣而且對稱，企圖創造出強烈的紀念性特質。

台北地方法院士林分院（1983，朱祖明）由於機能使然，所以很明顯的採用嚴肅的對稱處理，突出的門廊使用了簡化的柱式，蘑菇形的開口部也是後現代主義的記號。相對於強調水平紀念性的新形式主義，新高層建築趨向則是垂直發展的後現代建築。與現代主義之高層建築之平屋頂不同的是後現代主義之高層建築通常傾向於採用塔頂、尖

台北士林地方法院

頂、圓頂或是強化山牆的天際線。台北甲第名宮（1982，李祖原）及內湖湖濱皇家大樓（1983，李祖原）是這類建築的始作俑者。這些建築在屋頂上所添加之各種造形雖然就建築構成而言，有許多都是不甚成熟的作品，但卻對台灣都市一向單調的天際線注入一股新的抗衡力量。

註釋：

註1：參邱莉莉〈異度空間——空間的主題、色彩的變奏展座談〉，《雄獅美術》162期，頁141，1984.8，台北。

註2：台北市立美術館，原擬定名為「台北市立現代美術館」，以突顯其強調「現代」之政策，後因部份人士反對而作罷，然其刊物以《現代美術》為名，亦可窺見其運作方向。

註3：參徐文琴〈清及日據時期台灣陶瓷發展探討〉，《現代美術》46期，頁23～32，台北市立美術館，1993.2，台北。

註4：參呂清夫〈十年來台灣現代雕塑之走向——一個雕塑公園熱的年代〉，《海峽兩岸雕塑藝術交流展》，頁12，山藝術文教基金會，1993.9，高雄。

註5：有關台灣後現代建築之討論，可參見傅朝卿〈台灣現代建築一百年（七）1976-1986：文化建設與思潮反省期的現代建築（下）〉，《炎黃藝術》1995年5月號，高雄。

第十二章
當代議題與多元表現

一九八三年十二月台北市立美術館開館，一九八七年政府宣佈解除戰後長達卅六年的戒嚴，一九八八年台灣省立美術館在台中成立，一九九〇年代初期，由台北市立美術館館長黃光男主導的一連串美術學術研討會：「中國、現代、美術國際學術研討會」（1990）、「中華民國美術思潮研討會」（1991）、「東方美學與現代美術研討會」（1992），以及澎湖文化中心配合趙二呆美術館開館舉辦的「探討我國近代美術演變及發展」學術研討會（1991），再加上台大、國立藝術學院、中央、成大、高師、北師....展，在一九九〇年代，進入一個多元而深化的時期。此一發展，又以一九九四年高雄市立美術館，在南台灣開館，一九九六年台南藝術學院創校，而織構成一個更為完整的藝術版圖。由一九八〇、九〇年代出線的新生代藝術家，以全新的姿勢、彩繪出當代台灣美術活潑、多元的風貌。

第一節 新生代藝術的突顯

「新生代」一詞，在解嚴前後，已開始在美術界出現，用來稱謂一些不同於一九六〇、七〇年的現代藝術，也不同於七〇年代末期、八〇年代初期的鄉土寫實藝術家，而是具有新風格與新思維表現的年輕一代藝術家。此一名詞，在一九九二年年初，因《雄獅美術》主編王福東策劃推出「台灣新生代美術巡禮」連續兩期專輯，更為確定。

大抵這個名詞，涵蓋的年齡層，是以出生於一九五〇年代前後，亦即戰後一代，而具有前衛藝術思考的藝術創作者為主。一九八〇年代初期，亦即社會屆臨解嚴、威權已經鬆動的時刻，正是他們步入社會，或留學歸來的時刻，敏銳的心靈正和社會的變動迅速結合，而產生極富時代特質的創作風貌，成為時代的代表。某些情形下，他們也是時代變動下的幸運者，迅速的展現成熟的藝術面貌，而同樣迅速被社會所認同。由於這個年齡層的藝術家，尚具持續變動的可能性，且人數眾多、思維分歧、手法多樣，因此如何為他們描畫出一個統合的面貌，自有技術上的困難。

此處僅就以下五個主題，分別就較長期在台灣地區有所創作發展者，抽樣論述如下：

一、政治與歷史：

楊茂林〔Mode in Taiwan肢體記總篇Ⅰ〕1990，
綜合媒材，173×350公分。

楊茂林〔Mode in Taiwan篇Ⅵ〕1990，綜合媒材，
190×350cm。

政治的課題，是戒嚴前最為敏感、忌諱的主題。解嚴前後，隨著在野黨——民進黨的組成，一個批評時政的風氣，成為激發社會力的最主要話題。新生代在政治議題上的抒發，使藝術脫離抒情、美學的媒介，成為一種言說的工具。

楊茂林的「Made in Taiwan」系列，從批判議事殿堂的肢體語言開始，對這些以暴力較勁，而缺乏理性論政的議堂現象，表達社會大眾的不滿。這些圖形，去除以往講究層次變化的色彩處理原則，以突顯的特寫手法、簡潔如木刻版畫的筆調，敘說著最直接而具體的意見。黃位政亦對相同現象，以不同手法加以批判，黃氏的作品，帶著一種曖昧的氛圍，突顯一些幾乎沒有靈魂的肉體，在狹窄的舞台上，彼此推擠、搶拿麥克風發言的醜態。

對於政治的批判，包括對「三民主義統一中國」這類當時口號，梅丁衍以拼圖式的手法，將中華民國國旗與中華人民共和國國旗並置又將孫中山的照片嵌進毛澤東的臉龐，渾然一體，讓人對政治的認同，產生混淆、錯亂與反思。連德誠則是以更直接的手法刻畫國歌，在一檯畫有國民黨黨徽的電風扇

黃位政〔雙人〕1988，油彩畫布，150×80cm。

楊成愿〔台灣近代建築—博物館〕1993，油畫，97×130cm。

梅丁衍〔太陽與星星的故事〕1992，拼圖、紙，
70.5×93cm。

梅丁衍〔三民主義統一中國〕1991，攝影畫布，186×144cm。

吹拂下，貼在牆上的國歌歌詞，浮貼的字
體，不斷翻動，唯獨當中略去了「夙夜匪懈」
的「匪」和「吾黨所宗」的「黨」，成為隱喻
的圖象。

　　對政治的批判，自然引發對偉人圖像的解
構，吳天章的「史學圖像」系列，包括蔣介
石、蔣經國、毛澤東、鄧小平等畫像組合呈
現。這樣的圖象，在甫剛解嚴不到兩年多的
一九八九年，在台北市立美術館展出，確係
聳人視聽的一項舉動。

　　對政治的質疑批判，自然的也會走入歷史
的反省思考。楊茂林在「Made in Taiwan」系
列之後，也逐漸走入荷蘭時期的「熱蘭遮記
事」及史前的「圓山記事」系列，均表現出
對此塊土地歷史源頭的反思與重建之企圖。
盧天炎的「石器時代」，或許並無批判、反思
的意味，但溯源思本的意念，仍是強烈呈
顯，而形簡力鉅。至於吳天章，未將思考的
方向，導向遠古，反而是在一系列藉照片捕
捉人物神態的作品之後，走向一種以三〇年
代老照片人物為基調的隱密自述。

連德誠〔唱國歌（文字篇）〕1991，混合媒材。

吳天章〔關於蔣介石的統治〕1990，麻布、油彩，
310×330cm。

吳天章〔關於毛澤東的統治〕1990，麻布、油彩，310×330cm。

盧天炎〔石器時代〕1988，綜合媒材，300×390cm。

楊茂林〔熱蘭遮紀事〕L9301，1993，油彩、壓克力、畫布，
112×194cm，台北市美術館藏。

吳天章〔傷害告別式之一〕1994，綜合媒材，
192×130cm×4。

吳天章〔春宵夢〕1995，綜合媒材，220×180cm。

二、社會與文化：

　　對社會怪現象的反省與批判，也是新生代繪畫的重要主題，以往一種歌頌的心情，如今已被一種批判的情緒所取代。郭振昌的作品，對後現代都會中充滿男性威權與女性情色的現象，以及對各式階層的人群，均有一些質疑中帶著同情的批判。

　　劉獻中則以一種類近圖式的手法，批露社會唯金錢與性是求的扭曲現象。

　　黃進河採類似廟宇樓牌彩繪，或歌仔戲佈景的化色手法，揭露暴發戶社會中，蠻橫而無知的玻璃大樓、色情泛濫、金錢與迷信猖狂的景象。鄭在東對北台灣人文景觀的荒涼，既具感傷的懷念，也具憂傷的批判，既是個人生命史的紀錄，也有族群經驗的反芻，殘山剩水的枯遠平淡，或許是鄭氏作品的心情基調。同樣是對人文凋零與自然荒廢的感嘆，于彭的水墨式作品〔風月無邊〕，蘊含既是對自然感懷，也是對情色泛濫批判的雙重情緒。至於李明則，深具民俗與素樸色彩的作品，對矯柔造作的文人，有無情的嘲諷，但同時基於一種對「台灣頭台灣尾」的土地深情，使得兩者之間，具有一種強勁的張力。在宗教氾

郭振昌〔結婚1994〕1994，壓克力畫布，72.5×91cm。

郭振昌〔除卻巫山不是雲〕1993，壓克力畫布，72.5×100cm。

劉獻中〔老男人的煩惱〕1992，油彩畫布，400F。

鄭在東〔碧潭〕1991，油畫，130×97cm，梁博淞藏。

李明則〔尋找〕1990，綜合媒材，330×213cm。

于彭〔風月無邊〕1993，油彩、紙，70×70cm（局部）
台北市立美術館收藏。

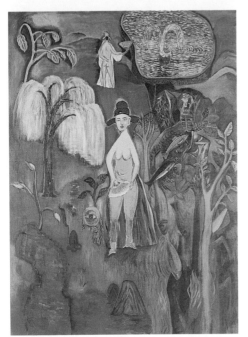

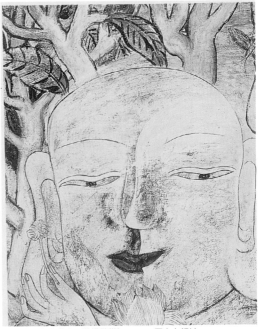

李明則〔本來面目〕1992，壓克力畫布，130×97cm。

李明則〔起心動念－裝模做樣〕1995，壓克力顏料，
91×72.5cm，吳茂竹藏。

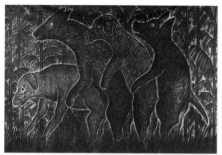
倪再沁〔台北怪談〕，水墨紙本

李銘盛〔藝術的哀悼〕第一部份

李銘盛〔藝術的哀悼〕第二部份，1987，與兩位畫友：
于彭、王文志，行為藝術。

朱嘉樺〔駱駝
與水果〕
1993，複合
媒材、裝置，
200×200cm
（背景）

濫成災的台灣社會，李明則所作的佛教造像，卻帶著一絲幽默、嘲諷的意味。

對社會的批判，以水墨為材質的倪再沁，在一些極具諷刺意味的動物交配作品中，進行露骨的比喻。不過比起李銘盛的表演藝術，則又顯得文雅含蓄。李銘盛是台灣一九八○年代中期以來最重要的表演藝術家，他以遊戲的行為，進行別人不「敢」從事的各項表演，其中有對「藝術死亡」的指控、有對政治人物的挑釁、有對社會規範的嘲諷，也有對環境破壞的抗議。最後一項主題，也是他在一九九三年受邀參與第四十五屆威尼斯雙年展的表演主題。李氏是第一位受邀參與該項展出的台灣新生代藝術家。不過在李氏歷來的演出中，以一九八八年台北市立美術館舉辦「達達特展」時，在美術館廣場當眾大便，最具衝擊性，因為這樣的手法，正和達達的精神，遙相呼應，也令所有一板正經舉辦達達學術研討會的學者、藝術家，深感尷尬。

不過在面對都會生活與科技文明的過程中，並不一定所有的藝術家都是採取批判的角度。例如留學義大利的朱嘉樺，就有心將一切極端商業化的生活用品，賦予美學的意識；而李民中則對科技文明有一種迷戀，猶如電動玩具中的迷宮畫面，李民中對都會生活中光怪陸離、充滿變動的景況，毫無選擇的加以收錄，抽象、半抽象、動物、植物、人、機器，不斷的流動，不斷的穿梭，一如電腦音樂的繁複。至於郭博州，則恰恰對正在流失的民俗意象最具感覺，以意象拼貼的方式，他期待賦予這些圖像以新的意義。陳龍斌是以書籍進行人物雕刻，使人在面對這些代表知識的書本時，產生是人雕塑了書本？抑或書本雕塑了人？的深沈反省。

藝術原是人類文明中，一種最具原創與抒發性質的型式，然而在現代社會中，他可能變成一種高而

李民中

郭博州

陳龍斌〔扭曲天使〕1996，精裝原文書，鋼絲，
230×35×28cm。

石晉華〔免費招待〕1992，裝置。

且貴的消費品，石晉華的藝術「所費不貲」系列，正是在對這樣的現象加以批
判，他以一些必須投幣方可獲得觀賞的設計，批判藝術在今天社會中的物化與
量化。吳瑪悧的創作，也是對社會虛化及物化的現象，以裝置的手法，提出批
判。

吳瑪悧〔發發汽車〕1991，綜合媒材，
334×128×136cm。

三、兩性與情慾：

幾乎是和政治的解嚴同步，性的解
放也是心靈解放的重要一步。對「女性議題」的發展，下節會有
所論述。以兩性關係和情慾思考為主題的新生代藝
術家，乃是此前台灣美術未見的主題。

侯俊明是在性文化課題最早進行思考也最具創作
強度的藝術家。除了早期以展演型式參與的〔工地
秀〕、〔拖地紅——侯府喜事〕，之後一九九二年的
〔極樂圖讖〕，則是以類似佛經版印的規整形式，寄
託了一個社會最為忌諱的「性」主題。圖文之間，
達到一個強大的張力。嚴明惠是在女性主義的思考之下，既創作了一批極具傳
統女性優雅特質的水果畫、花卉畫，也繪製了一批控訴，及嘲諷男性的作品，
把男性對女性的傷害，及男性性具的物化，作了露骨的批判。張振宇則是對兩
性的相互傷害，及自我情慾的煎熬、掙扎，作一種近乎自傳式的批露。黃志揚
的作品，一方面是時下性文化的批判，對那些誇大性能力的世俗文化有所不
滿，二方面則是對傳統倫理中，講求「肖與不肖」的「孝子」文化，有所反

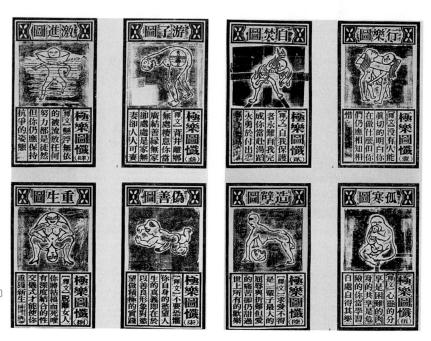

侯俊明〔極樂圖讖〕
版畫（八幅）1992，
102.5×79×8cm。

嚴明惠〔三只蘋果〕1988，油彩畫布，100×100cm。

嚴明惠〔男與女〕1981，油畫，213.5×130.5cm，台北
市立美術館典藏。

張振宇〔自礫圖〕1993-94，油彩畫布。

黃志陽〔觕形產房〕1993，水墨、紙（10幅），每幅60×240cm。

曲德義〔黑白與色之20〕1987，壓克力、油彩、畫布，
130×125cm。

張正仁〔力爭上游〕1988，木板、現成物、油彩、壓克
力、畫布，117×182cm。

李錦稠〔被延伸的繪畫世界〕1989，綜合媒材，240×180×285cm。

省。其「艫形」系列，以毛筆作出一種原
生動物式的有機形態，予人以異形壓迫的
不安。

四、材質與心象

　　抽象畫在一九八〇、九〇年代，仍是台灣繪畫型式的大宗，不過新生代的抽
象，顯然已經不同於五〇、六〇年代的抽象。原來的抽象，或是李仲生式的心
象流露的抽象，或是劉國松等人模擬山水的抽象，新生代的抽象，則是在抽象
型式中，更講究材質本身的形式意義及精神象徵，即使仍保留心象反映的抽象
創作，也不忽略材質的意義。

　　在材質的形式意義上，曲德義、張正仁、李錦稠較為同一類型，材質本身的美
學意義，事實上已具充分自足的價值。而在材質揮就之間，仍強調滲入較多精

神層面意義者，則以林壽宇影響下的賴純純、莊普、張永村，及南台灣新風格展的葉竹盛、黃宏德、顏頂生、林鴻文等人為代表，一種講究極簡、極靜的精神境界，或可以「禪意」稱之。對材質的講究稍稍放鬆，而更強調心象的表現者，薛保瑕與李錦繡可為代表，前者濃重、深沈，近於潛意識層；後者輕靈、疏鬆，類似古代文人的心靈。

顏頂生〔蜻蜓打陀螺〕1991，綜合媒材，65×70.5cm。

李錦繡〔作品〕1990，油彩畫布，130×162cm。

林鴻文〔另一種蘊〕1992，綜合媒材，35×39cm。

黃宏德〔磁鐵與小孩〕1991，水墨、水彩、紙板，14.5×21cm。

薛保瑕〔時空異境〕1997，壓克力畫布，142.2×172.7cm。

黃步青〔種子與人〕1995，綜合媒材，100×50×25cm。

黃步青〔黑色、種子〕1997，綜合媒材，
103×110×21cm。

簡福鉾〔大浩劫〕1992-95，綜合媒材，1000×700cm。

許自貴〔破碎的伊甸園〕1987，綜合媒材，290×316cm，
台北市立美術館藏。

五、環境與生命：

　　環境包括人文與自然，生命則是在環境下自處的意義。黃步青的裝置作品，清
楚的呈顯了對生命存滅與自然環境間的二重關懷。他以檢拾自海邊的大量飄流
物，加上一九九六年之後常使用的植物種子，思考生命在環境中的處境與意
義。簡福鉾以大量塑膠製品，堆疊而成的焚燒、殘破的意象，也是頗為類近的
思考。而許自貴自紐約時期的化石系列，以迄返台後的海洋系列，亦均具生命

連建興〔陷於思緒中的母獅〕1990，油彩畫布，130×234cm。

連建興〔清泉〕1995，油彩畫布，97×194cm。

陳順築〔集會、家庭遊行〕1995，裝置。

陸先銘〔台北的早晨〕1992，油彩、麻布，269×395cm，
台北市立美術館收藏。

蘇旺伸〔租界〕1996，油畫，240×170cm。

與環境的雙重思考，其以紙漿製成的浮雕繪畫，成為畫壇的一個獨特面貌。

連建興以一種類近魔幻寫實的手法，呈顯台灣農、漁、礦村，甚至自然景觀，逐漸凋零、荒廢的景象，一如黃春明小說中的意象，人在其間，有一種無以為力的感傷與無奈。陳順築以照片影像處理的手法，配合裝置，展現家族成員的生命歷程與生存環境的變遷。至於陸先銘則是以直接批判的方式，直指水泥叢林的單調、無趣，以及生命的失根。也是採取寫實手法的蘇旺伸，則採高視點的角度，呈現一幅幅墓園與村舍並存的生命場景，幽暗中自有一種既陌生又熟悉的氛圍。

陳水財〔長成圓形的大樹〕1991，綜合媒材，
113×113cm。

李俊賢〔澎湖印象〕1993，壓克力畫布。

黃銘昌〔看海〕1995，油彩畫布，140.5×202cm。

郭娟秋〔秋之光〕1994，壓克力顏料，49×64cm。

　　對環境的關懷，盧明德、楊成愿，以及曾經一起發起多次「台灣計畫」、「澎湖計畫」、「花蓮計畫」、「台東計畫」……的陳水財、倪再沁、李俊賢及蘇志徹，也都是在對一種變遷中，逐漸消失的地區歷史或自然景觀，投以深情的記錄與回應。黃銘昌則以細筆再現那陽光耀動的台灣稻田與窗外植物。

　　將生命的處境化為一種符號，則是許雨仁、郭娟秋、楊仁明較類近的手法，一種無限生長、循環反覆、生滅相因的意象，構成他們作品的思維主調。至於以電腦繪畫的陳界仁，則將一種生死之夢魘，化為具體的圖像，其作品猶如去了道德警示的地獄圖。

　　台灣一九八〇、九〇年代的新生代繪畫，呈顯的藝術面貌，其關懷層面之廣、手法之多元、態度之自由，是台灣近代美術發展數百年以來難以得見的蓬勃景

許雨仁〔樹上長著白花〕1990，130×89cm。

楊仁明〔新植物人（二）〕1991，油畫，68×94cm。

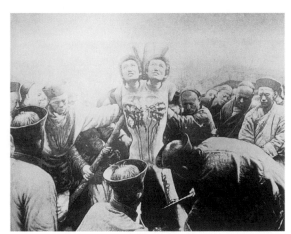

陳界仁〔本生圖〕1996，電腦繪畫，208×260cm。

觀。由於社會的持續開放與思維的深化，在廿一世紀展現出更為成熟、多樣的
面貌。（註1）

第二節 本土意識的論爭

　　一九七〇年的台灣鄉土運動，在文學上掀起激烈的論爭，在美術上卻沒有任何
深入的討論和爭辯。不過一九九〇年代之後，台灣的美術界，在倪再沁一篇
〈西方美術・台灣製造〉（註2）之後，掀起「台灣意識」的論戰。稍後，在一九九
六年台北市立美術館的雙年展，又引發「台灣主體性」的討論，這些本土意識
論爭的現象，正在台灣美術走向創作深化過程中，必須面對的思考與挑戰。

　　有關台灣文化本土化的問題，早在日治時期的文學論戰中，已經有過一些討

論，一九七〇年代的鄉土文學運動，只是在文學本土化的過程中，再加了「工農兵文學」的政治疑雲。

事實上，「本土化」的名稱，隨著不同時代背景與不同政治認同的人，在同一塊土地上，也會產生不同的涵涉內容。因此，在一九八〇年的諸多社會科學論述中，仍以「中國化」來作為「本土化」的指涉內容。所謂心理學的「本土化」，即是心理學的「中國化」。此一情形，實不足為奇。唯自歷史的角度談論「本土化」，是就歷史變化的各個過程，在一定的觀照角度下，論述其內涵變遷的過程，即面臨的挑戰、質疑或討論。

一九九〇年代台灣美術界「本土化」的論爭，事實上是台灣美術界真正面對此一問題的第一次，此一發展，絕非日治時期台灣畫家要求表現本土特色的情形可以相提並論。一九九〇年年底，在台北鼎典藝術中心，即有一場以「如何落實本土文化／藝術的自主性」為題的座談會，參與的畫家有：洪根深、程延平、莊普、黃海鳴、郭少宗、吳瑪悧、連德誠、周于棟、盧怡仲等人，座談會不可能有結果，但座談會呈顯此一問題之被提出，正是時代思維的焦點課題。大體七〇年代「鄉土」的問題，在此已為「本土」所取代。然而「本土」是否意指台灣，或一個更廣大的文化中國，則涉及每一個人的政治認同與文化認知，只要不清楚設定，容許各自表述，就不致於會有衝突。

因此，當一九九〇年代林惺嶽開始明確地以當時激烈的學生運動為主題推動文化本土化思考時，一種歷史重構的用心，已使部分人士有所擔心（註3）。

等到一九九一年三月，倪再沁在〈西方美術・台灣製造〉文中，以更明確的史實發展清楚點出以「台灣本土」作為思考主體的史觀論述時，就引發更為巨大的論爭浪潮。不過從這一波論戰中，可以歸納出，強調多方接受西洋思潮的一派，和強調台灣本土主體性的一派，並沒有實質上的衝突，問題只在論述的角度，而不在對應的態度；強調本土意識的一方，既從未否認應擴大心胸，吸納西潮；主張多元吸收現代思潮的一方，也從未認為具有思考性、批判性的文化主體思維是不必要的。

倪文之真正引發論戰的重點事實上存在於兩方面：一是倪文在以歷史論述角度反省歷來西洋美術傳入台灣的過程中，使用了較多具有主觀批判色彩的語詞，如：荒蕪、無根、花瓶、混沌等等。二則是倪文在歷史論述的史實選擇上，無法說服部分可能是重要卻未被提及的藝壇人士。

倪文觸犯眾怒的兩點原因，其實都涉及一種歷史建構的技術問題。批判性語詞的使用，在講究「春秋之筆」、「一字褒貶」的中國史學傳統中，並非沒有前

例，但在講究科學的現代史學中，則需提供更具說服力的論證資料。至於史實的選擇，則涉及整體結構的問題，歷史自不可能是一部鉅細靡遺的年鑑或百科全書，即使年鑑或百科全書，也有缺漏的可能，因此論述結構的整建，即所謂的體例問題，便成為史學工作者必須與不斷思考、修正的課題。倪氏〈西洋美術·台灣製造〉的提出，不可能是倪氏對西洋美術輸入台灣此一事實的質疑，而是倪氏對那接收者的態度、能力之質疑。質疑本身具有高度反省的成分，也是一種深切期許的展露。主觀的批判，或許不合史學的嚴肅要求，但作為一種議論的方式，卻足以激發當事者的深切反省與參考，倪文的提出仍具相當意義。只是該文所引發的討論，大多中在同一個雜誌，似未能構成真正全面性的論戰。

一九九三年十月，高千惠曾就這一波的本土化論爭，提出〈從補破網到三叉路——台灣文化論述與美術史觀的省思〉(註4)一文，明白批判錯「把具有政治色彩的『台灣意識』轉譯成藝術色彩的名詞」的作法，她提出「視覺方言」的思考，強調要讓藝術文化與社會結合，在歷史的整合中，建立起獨特的歷史性格。

在台灣尋找自我文化面貌的同時，一九九五年三月，台北市立美術館與澳洲臥龍岡大學及雪梨當代美術館合作策劃「中、澳當代美術交流展」，台灣三十位藝術家，以「台灣當代藝術展」之名，在澳洲展出，黃海鳴以〈本土意識、文化認同及台灣當代藝術之脈動〉(註5)為題再度對本土意識提出討論，黃氏以開放性的觀點，提出各種「本土」的可能模式，他並在文章末了，指出；在重建自主性的文化詮釋權的過程中，可以預見的，我們會在這過程中，不斷暫時失去「主體性」，然後，又重組新的自我。換句話說：一個所謂的「本土」或「主體」，甚至「自我」，都是在一種不斷解構、重組的過程中獲得內涵。

一九九五年七月，藝術史學者郭繼生發表〈台灣藝術「本土」論述的再思考〉(註6)，對戰後台灣「本土」一詞內涵的變遷，有一些具體的討論。一九九六年，台北市立美術館的現代美術雙年展，推出以「台灣藝術主體性」為主題的大規模展出，呈顯美術界對重整自我主體性的強烈企圖。同樣引發正、反多方的討論。

一九九○年代，台灣本土意識的論爭，呈顯台灣美術發展的一個重要面相，在不可能立即獲得結論的情形下，課題得以繼續開展，思維得以繼續運作，而一種對於歷史建構的心情，也越來越趨迫切。(註7)

第三節 兩性議題的反思

在當代諸多議題中，兩性議題凌越其他社會、政治，甚至環保等等議題，成為台灣美術在一九九〇年代以降僅次於「本土意識」的一個顯著議題。

台灣的女性藝術，是從一九九〇年代初期，由「婦女新知」基金會所舉辦的「女性講座」、「女性藝術作品聯展」（1990），及帝門藝術中心舉辦的「女我展」展開的。初期參與的藝術家，包括陸蓉之、嚴明惠、吳瑪悧、侯宜人，林珮淳、傅嘉琿等人。她們都是有過留學經驗的藝術家，在國外接受的女性藝術訊息和女性主義思想，使她們很自然地集結在一起，由於她們均具相當的寫作能力，因此，無論是在開拓女性藝術的創作空間或理論的宣揚上，都發揮了重大的作用。

女性藝術剛在台灣成型的初期，嚴明惠意識鮮明的作品和激烈的言論，適時地產生了強化推動的力量。一九九〇年，她在誠品藝文空間展出的作品，是一件以男性生殖器和香蕉並呈的作品，取名〔這是藝術〕，引起了極大的震撼與爭議；而她激進的「女性主義」論點，也引發了當時參與活動者強烈的爭論。這些爭論和質疑，其實都有助於問題徵結的釐清與深化。

嚴明惠〔這是藝術〕1990，油畫，104×151cm。

初期的女性藝術展，並無一定的觀點，是一種較具自由組合的展出型式，但在一些座談和論述發表之後，逐漸發展出一種較接近於女性主義的觀點，亦即：是一種對男性文化的反思，對過去以男性為中心形成的文化觀點，重新修正並發展。她們相信：這樣的發展，並非兩性的權力鬥爭，而是既成定義的再反省；此一反省，將有助於人類文化各個層面內涵的擴大與豐富。

台灣女性藝術的發展，從初期的聯展、講座，以及西方女性藝術的介紹，逐漸擴大到女性藝術家以外的藝術經紀人與文字工作者的參與，一九九三年三月，《藝術家》雜誌社即在藝評家陸蓉之主持下，舉辦了一場〈女性藝術經紀人與文字工作者的對談〉，參與者包括畫廊經紀人與媒體記者，在座談中，這些女性工作者，檢討自己在工作中所面臨的實際困擾，也客觀檢討女性問題在實際工作中所產生的意義。此一座談會對促進女性藝術家、藝術經紀人和媒體記者、文

字工作者之間彼此的瞭解，極具正面意義，也有助於台灣女性藝術運動在爾後發展中的相互協調。

一九九四年，侯宜人在台南「新生態藝術環境」策劃了一場名為「台灣女性文化觀察」的活動，結合音樂、舞蹈、戲劇、影像藝術，及繪畫、裝置的女性藝術家，展現出頗為強勁的「女性創作力」，雖未鮮明突顯「女性主義」的觀點，但對女性藝術的自覺和推展，提供了助益。

一九九五年四月，《藝術家》雜誌，由楊佩玲策劃出刊「女性與藝術專輯」，內容包括創作篇、史評篇、行政篇，與美國及中國大陸女性藝術的介紹。之後，並開闢「女性與藝術」的專欄，參與專欄寫作的女性藝術工作者，人數更多，前後持續長達近三年，傅嘉琿的〈藝術史中的女性主義評論〉、賴明珠的〈日據時期台灣女性畫家〉、吳瑪悧的〈七〇年代美國女性藝術與反省〉、林珮淳的〈台灣當代女性藝術的回顧與展望〉、陸蓉之的〈戰後台灣女性藝術家創作風格簡析〉等等文章均發表於此。（註8）

一九九六年，賴純純領導的SOCA工作室，進行了數場女性藝術工作者的討論，決議進行有關女性藝術工作者的資料建檔及推動各種出版與活動。隔年（1997）吳瑪悧與「女書店」合作，申請國家文藝基金會的經費補助，設立「女性與藝術」系列座談，獲得女性主義學者如蘇芊玲、賴瑛瑛、林芳玫、劉仲冬、鄭至慧、王雅各之支持，並吸引了新生代藝術家林純如、林蓓菁、蔡海如、王德瑜、侯淑姿的參與。

女性藝術在一九九五年之後，也陸續成為部分大學及研究所的選修課程。一九九六年林曼麗以女性身份接掌台北市立美術館，一項以「意象與美學——女性藝術展」為標題的大型展覽，由賴瑛瑛策劃，在一九九八年四月中旬推出，這是大規模整理及展示台灣女性藝術的開始。（註9）

在九〇年代陸續出線的台灣女性藝術家，嚴明惠原最具激進色彩，後因信佛而作品轉趨寧靜，甚至逐漸減少創作；同時開創女性藝術局面的傅嘉琿、侯宜人，以及另一位李美蓉，均屬八〇年代前衛團體「二號公寓」成員，他們的作品，以具象徵符號的家庭日常生活瑣碎材料為媒材，進行裝置、佈設，強調觀眾的參與。林珮淳以對照的圖樣，呈現

傅嘉輝〔紅塵舊事〕1991，綜合媒材，59×44.5cm。

候宜人〔女性共產（一）盤子〕1992，綜合媒材，
48.5×54.5cm。

林佩淳〔相對說畫系列〕1995，綜合媒材，420×270cm。

吳瑪悧〔新莊女人的故事〕1997，針織布錄影帶，
600×500×300cm。

徐洵蔚〔象〕1996，綜合媒材，50×65×12cm。

女性社會中的認知型態，吳瑪悧以具社會省思的裝置作品為主，此外，徐洵蔚使用廚房用鋁箔紙，揉皺上墨，包裹日常用品，加以排列，具有一種儀式的氣氛。林純如則利用各種織品，裝置成大型有機體之造形，頗具視覺震撼力。此外，更年輕一代的有蔡海如、侯淑姿，均直接對兩性角色進行反思，是頗具潛力的傑出創作者，又有陳慧嶠、謝伊婷、魏雪娥、王德瑜、羅秀玫、林宜穎，是從事較具觀念藝術之創作。

　　九〇年代台灣女性藝術的突顯，是台灣邁入多元思考與深切反省的一個時代印證。（註10）

林純如〔分裂〕1995，綜合媒材，500×500cm。

侯淑姿〔窺（局部）〕1996，表演攝影，
52×52cm。

簡扶育〔泰雅族奇女子詹秀美〕1987，攝影，20×30cm、11×12cm×3

陳慧嶠〔下雨！下吧！〕1993，綜合媒材，
10×10×220cm。

王德瑜〔作品24號〕1996，布・鋼索

第四節　都市美學與公共藝術

　　一九八七年起，台灣真正邁入全面多元化的社會。隨著民進黨的合法化與開放大陸探親政策之執行，社會文化與政治思想之桎梏被逐一解開，各種禁忌也被全面擊破。

　　在建築上多元化的結果使得各種思潮充斥，地域主義不再被視為是解構大傳統文化霸權的唯一利器；後現代依然流行，但卻也不再是對抗現代主義之獨門解藥；現代主義與後期現代主義不但沒有消失，反而持續的成為許多大型計劃之解決策略。政治的穩定與經濟的成長促使各種類型之建築不斷出現，各種風格並行發展使台灣幾乎成了建築式樣之陳列場。

　　在多元化的資訊社會裡，建築知識也有媒體化的傾向，過去被視為一種專業的建築議題成為大眾媒體的新寵兒，許多報章雜誌都闢有建築之篇幅，而且還深受讀者的歡迎。

　　除了各種風格互別苗頭外，一九八〇年代末由於大家逐漸體認到都市品質之關鍵決非單棟建築之問題，而是整個都市的問題，因而都市設計格外受到重視。雖早在一九八二年台北市就已針對信義計劃區實施都市設計審議，然而將都市設計審議推及於全市卻是於一九八八年成立「台北市都市設計審議委員會」之後的事。這個時期都市設計開始受到正視，不管在理論的論述與作品之實踐上數量都有明顯的增加，許多人也漸漸體認到此為不可避免的趨勢，台灣其它城市也隨後跟進都市設計審議的角步。

　　一九八九年，一群關心都市環境的專業人士組成了台灣第一個以促進都市環境為目標的團體「專業者都市改革組織」。翌年，中華民國都市計畫學會成立了「都市設計研究委員會」。一九九二年，台北市都市計畫處成立了「都市設計科」，並舉辦了首屆都市設計獎。一九九三年，中華民國都市設計學會成立。一九九四年，台北市各都市相關單位改組擴編為「都市發展局」。由台北市開始，台灣的都市空間品質將會經由都市設計之實踐，獲得實質的提昇。

　　重視環境品質與生活空間品質的結果促使了大家對開放空間之注意與關心，不僅是各類公園逐漸增加，建築物本身也會留設必要的開放空間，都市環境更加提昇。在建築基地內之開放空間或者是公共設施上設置公共藝術也是此期特別受重視的措施。

　　一九八八年九月十日，行政院會核准的「加強文化建設方案」中的第七條提及「公共建築費保留適當比例費用作為藝術設施用途」。一九九二年六月十六日，

立法院通過「文化藝術獎助條例」，其中第二章第九條規定「公有建築物所有人，應設置藝術品，美化建築物與環境，且其價值不得少於該建築物的百分之一」，台灣的都市從此將會更加藝術化。（註11）

一、形象化的企業辦公大樓與商業建築

從一九八〇年代末起，台灣的辦公大樓建築也起了相當特別的變化，除了冀求在建築技術上的突破之外，投資興建者或者是企業者本身的形象，變得是建築師在塑造風格時一項重要的考量因素，這個現象剛好又與此時期各種風格競豔之情況結合在一起。

由於台灣經濟型態使然，絕大多數的企業大樓與辦公大樓仍然是集中於幾個大都市之中，富邦民生大樓（1989，李祖原建築師事務所）、宏國辦公大樓（1990，李祖原建築師事務所）、台北東帝士摩天大樓（1991，三門建築師事務所）、新光人壽保險摩天大樓（1993，吳松齡・廖俊添・吳省三・郭茂林・KMG建築師事務所）、遠企中心（1993，李祖原・王重平建築師事務所、P＆T工程顧問公司）、仁愛路富邦銀行（1995，大元建築師事務所・SOM）；長谷世貿聯合國（1992，李祖原・王重平建築師事務所）均是個性很強的作品。

當然，把建築蓋的比別人高也是使建築突出的辦法之一，這點可由台灣各大財

台北宏國辦公大樓

台北新光人壽保險大樓

高雄長谷世貿聯合國　　　　　　　　　　　　　台北松江詩園

團企業競相興建超高層建築一事中看出。也因為這種現象，把台灣建築界從一九九○年代開始，推進了超高層建築的時代。

二、 開放空間意識與公共藝術之抬頭

在強調都市美學的概念下，台灣各城市各種都市開放空間與景觀設施不斷的出現，其結果也自然良莠不齊，在許多開放空間均是因應法規而設之情況下，台北松江詩園（1991，潘冀建築師事務所）、士林福林公園（1992、欣境工程顧問公司）與宜蘭冬山河親水公園（1992、日本象設計集團、環境造型研究所、高而潘建築師事務所）卻是三處極為特別之開放空間設施，每一處都經過仔細的設計。

台北市松江詩園是一處相當特殊的都市開放空間，它是一座被企業界認養的公園，一方面藉由空間之分割與界定，使公園分區以供都市上班族及社區居民使用。另一方面則以塑造的「詩田」與「詩廊」來強化公園的文化性格。士林福林公園則是在一塊夾於道路之三角形社區公園內，引進雕塑藝術品，使公園之角色從社區公園，一變而兼有雕塑公園之本質。冬山河親水公園是台灣第一個整治成功的河川公園，設計者成功的利用了人工河道及各種景觀設施，創造老

宜蘭冬山河

台北二二八紀念碑

少皆宜的親水空間，而建材之多樣性及色彩之豐富度也多顯現出台灣少見的用心，完工之後自然成為許多縣市極欲模仿的對象。

另一方面，都市中之各種公共藝術及紀念碑之類的藝術品也有日益增加的趨勢，各地落成的二二八紀念碑尤其引人注目，因為它們一方面具有公共藝術之特質，另一方面也顯示出政府在二二八事件真相被隱藏了數十年之後，一種最起碼的補償行動。

在陸續完工的各地二二八紀念碑中，位於台北新公園內的紀念碑曾經舉辦盛大的競圖，所以一開始就政治味道濃烈，每一個相關者都希望以此累積政治資本，再加其參加競圖人數之多，獎金之高均史無前例，因而成為台灣甚至是全中國近現代史上最引人注意之建碑行動。事實上不管其作品成果如何，台北二二八紀念碑已經註定要在台灣近現代建築歷史中佔一篇幅。

在一九九五年落成的第一名作品中（王俊雄、鄭自財、陳振豐、張安清），設計者以碑體立方體象

徵人為錯亂、碑文球體象徵自然秩序、球體碑北迴歸線面象徵事件發生於歸線
上之小島、土窯圓錐體象徵關懷本土住民、立方體稜線象徵自主個人、三個立
方體稜線象徵人三為眾、二個四面體（形似算盤）象徵小心才能避免錯誤、三
朵蓮花象徵聖潔、招月開口象徵喚魂、甕象徵入土為安、水中鋼珠象徵滴滴鮮
血以及陰石與陽石來象徵靈魂與現實世界，至於觀賞者能不能體會如此多層次
之象徵，則是每人不同了。

三、 自創風格之盛行

　　在九〇年代風格競豔的年代裡，除了上述常見的各種式樣持續發展之外，個人
化風格甚為強烈的建築也不斷出現。中正大學行政大樓（1990，李祖原）展現
的完全是建築師對於造型及空間之個人表演，其中或許仍有歷史源頭，但個人
詮釋卻是重心之所在。同一建築師事務所所完成的成功大學航太研究所宿舍

民雄中正大學行政大樓

（1989）、關渡藝術學院（1993
起）及許多辦公大樓與住宅均呈
現出同樣的特質。類似的，在慈
濟台中分會靜思堂（1994，姚仁
喜）中也可以見到建築師嘗試以
自己之風格去詮釋宗教建築，為
了達到宗教建築的穩重與平實，
設計者於造型上強調了水平感，
並且應用玻璃磚與厚實牆面之搭
配以營造莊嚴氣氛。入口的破風
屋頂及集會堂上的大片斜屋頂則
是對於傳統建築的一種回應。個

人風格由於章法人人不同，很難加以評斷，它們適量出現的確會刺激台灣平淡
的天際線，但如果過量會不會造成都市視覺的混亂，則是有待觀察的。

四、建築執業環境之國際化

　　由於台灣即將於未來加入世界關貿組織，開放國外建築師到台執業已經是一種
不可避免的趨勢，過去受到建築師法保護的台灣建築師勢必受到相當程度之挑

戰。事實上，二年來已經有二次國內工程之國際競圖由國外建築師獲得。台中干城商業區之規劃競圖（1994）第一名即由日本著名第一代建築師丹下健三與建成建築師事務所獲得第一名。台東國立台灣史前文化博物館競圖（1993）第一名即為美國著名建築師葛雷夫（Michael Graves）與沈祖海建築師事務所合作取得。此外，透過不同管道與國內建築師合作的國外建築專業者更是不勝枚舉，而國外建築師也視台灣為建築的新天堂，不斷的抵台演講或參與業務之設計。

註釋：

註1：新生代藝術之介紹，可參如下文獻、著述：
　　　陸蓉之《當代美術透視》，1991.5，台北市立美術館
　　　倪再沁《台灣當代美術初探》，1993.8，皇冠出版社，台北。
　　　王福東《台灣新生代美術巡禮》，1993.8，皇冠出版社，台北。
　　　謝里法《台灣新藝術側候部隊點名錄》，1995.9，藝術家出版社，台北。
　　　高千慧《當代文化藝術澀相》，1996.3，藝術家出版社，台北。
　　　黃寶萍《台灣美術影像閱讀》1996.4，藝術家出版社，台北。
　　　路況《大儒圖──當代形象評論集》，1996.5，萬象出版社，台北。
　　　王嘉驥《程式不當藝世代18》，2002.6，藝術家出版社，台北。
　　　謝東山編《台灣當代藝術1980-2000》，2002.9，藝術家出版社，台北。
註2：倪再沁〈西方美術．台灣製造台灣現代美術的批判〉，《雄獅美術》242期，頁114-133，1991.4，台北。
註3：參林惺嶽〈野百合的訊息———一朵藝術野花在水泥地上綻開的故事〉，《藝術家》180期，頁147，1990.5，台北；及林惺嶽〈美術本土化的釋疑與仲論〉，《雄獅美術》264期，頁94-107，1993.2，台北。
註4：高千慧〈從補破網到三叉路──台灣文化論述與美術史觀的省思〉，《藝術家》221期，頁388-394，1993.10，台北。
註5：黃海鳴〈本土意識、文化認同及台灣當代藝術之脈動〉，《藝術家》238期，頁227-242，1995.3，台北。
註6：郭繼生〈台灣藝術「本土」論述的再思考〉，《藝術家》242期，頁392-397，1995.7，台北。
註7：有關九〇年代台灣本土意識爭論之文獻，詳參葉玉靜《台灣美術中的台灣意識──前九〇年代「台灣美術」論戰選集》，1994.8，雄獅美術出版社，台北。
註8：「女性與藝術專輯」刊於《藝術家》239期，頁254-305，1995.4；「女性與藝術」專欄文章，則起自1994.5《藝術家》228期，以迄1998.3《藝術家》274期，部份文章收入林佩淳編《女藝論──台灣女性藝術文化現象》，1998.9，女書文化，台北。
註9：參見《意象與美學──台灣女性藝術展》專輯，1998.5，台北市立美術館，內有台灣女性藝術發展年表及重要文獻目錄。
註10：詳參陸容之《台灣當代女性藝術史》2002.8，藝術家出版社，台北。
註11：有關台灣九〇建築之討論，可參見傅朝卿〈台灣現代建築一百年（七）1976-1986：文化建設與思潮反省的現代建築（下）〉，《炎黃藝術》1995年5月號，高雄；及《中華民國建築師雜誌》各期。

後記

兼論台灣美術史研究

/蕭瓊瑞

在一節「台灣美術史」的課堂上，一群學生正在進行一場關於原住民藝術的報告。

燈光熄滅後，幻燈銀幕上打出一張山巒重疊、水氣氤氳的台灣山景，一如席德進筆下的大渲染水彩；音樂緩緩流出，一種高亢、純淨、明亮而原始的人聲和音，迴盪在那群巒環繞的山谷之中。隨著一張張色彩鮮明、造型純樸的作品幻燈片，明滅起伏，眾人的情緒，都被這份著意塑造的視聽效果，帶到一個前所未有的高峰。

這是什麼音樂，如此地動人？學生說，這是歐洲知名合唱團「謎」出版的CD，幾年前發行了第一集，長期名列排行榜榜首，之後又發行了第二集，當中的人聲，正是台灣原住民的歌聲。聽了學生的解釋，會讓人有一種血脈賁張的感覺，深為這份原始、高貴，而充滿生命力的歌聲竟是來自這塊土地，而感覺無比的驕傲與興奮。相信每一個人都會有著同樣的感覺：我們已經不只是觀賞討論「他們」原住民的東西，而是在討論「我們」這塊土地上的東西。

這首音樂之後不斷出現在電視媒體一九九七年奧運倒數計時的一個宣傳廣告上，開始時不少人也對這首音樂毫無所悉，直到報紙為這個音樂在花蓮的原唱者版權提出討論，大家才驚覺這份美好的歌聲，竟是來自自己島上原住民的口中。而此曲已成為當屆奧運會的主題曲，並在全世界各地播放。

對於台灣的文化、台灣的藝術、台灣的歷史，就像對這首布農族「飲酒歡樂歌」一樣，我們都是顯得如此的無知而自大；在高談「台灣美術三百年」的時刻、在宣稱「開台以來」的時刻，我們正和白種人自認「發現新大陸」一樣的落入自我沙文主義的窠臼。

二十一世紀初，台灣的文化在一個前所未有的經濟盛況下，正在思考著如何自我認知、自我形塑、自我實現。而我們有幸生長在這個歷史關鍵的時刻，將為這份歷史的任務，提出我們的想法和作法。

《台灣美術史綱》在這樣一個時刻出版，讓所有參與這項工程的朋友，都有一份激動、興奮，以至於熱淚盈眶的衝動。就像亟欲脫離歐洲文化制約的美國初期畫壇，我們多想學習他們在最初的美術史扉頁上寫下：也許我們是醜陋的，也許我們是不成熟的，但我們是我們。

　　事實上，當我們面對台灣美術發展各個階段的創作成就時，我們可以肯定：這些文化成就絕不幼稚，更非醜陋；即使研究織品藝術的學者，都不得不承認：台灣原住民的織繡是全世界最繁複的織法中的一種；而任何研究文化學、社會學的學者，也無不為台灣這個地區多元而豐富的族群文化，感到驚訝。

　　相對於這些綿延長遠的美術成就，幼稚、粗陋的恐怕只是美術史研究。台灣的美術史研究，才在起步的階段，這當然和這塊土地的生民自我認同的覺醒有關。一個以他人膚色為美麗的民族，如何能在自己祖先的容顏上發現堪可追尋的典範？

　　曾經有人計畫將李梅樹的作品送往歐洲展出，但也有人會質疑：一個歐洲人怎會去在意這些「二流印象派」的作品？

　　這種情形，就像質疑一位東方的女孩不夠高挑，如何到西方的伸展台上去和西方的美女選美一般？

　　事實上，如果我們瞭解：李梅樹作品風格的轉變，尤其是那些女性人物畫的轉變，是如何地由一種西方維納斯形象的制約，回頭在自己的體態、比例上，企圖尋得自我的女性美感時，我們便可瞭解：李梅樹的作品，反映的是所有面臨西方文化衝擊下的族群與國家所共同面臨的問題。此一課題及其反應，在文化研究及美術研究上，均具備了超乎地方性文化的格局，而具世界性之意義。

　　美術史研究係在挖掘、甚至賦予美術創作更深刻的意義，藉以形成一個族群生命的史詩。

　　台灣較具自覺意識的美術史研究，大約起於戰後王白淵的〈台灣美術運動史〉。之前的清代志書，雖有藝文人物的纂錄，但多屬個人片斷式的史料性質，缺乏專史應有的論述脈絡與史觀架構。至於日治時期，先後有連雅堂及尾崎秀真等人，為明、清時代的台灣文化，作通論性的論述（參《台灣文化史說》），其中對美術方面的成就，亦有部分篇章敘及，應是台灣最早的美術史雛型。然而日治時期最大的美術史研究成績，應還是拜人類學研究之賜。尤其自日治初期，攝影技術的加入田野工作，更為爾後的台灣原住民藝術研究，提供了豐富、具體而珍貴的圖像史料，鳥居龍藏、伊能嘉矩均是此一工作初期的偉大貢獻者。

　　日治時期，基於統治的需要，對台灣原住民的調查研究，始終不懈。在調查各項慣習、風俗的過程中，自然也涉及物質文化的各類藝術品。這些調查成果，包括：一九一三年（大正2年）至一九二一年（大正10年）由佐山融吉編著的《蕃族調查報告書》、一九一五年（大正4年）至一九二二年（大正11年）由小島

由道主編的《番族慣習調查報告書》、一九一五年（大正4年）至一九一七年（大正6年）由森丑之助編著的《台灣蕃族圖譜》、《台灣蕃族誌》，及一九二一年（大正10年）岡松參太郎主編的《台灣番族慣習研究》等等。這些工作基本上都是由官方的台灣舊慣調查會所主導推動。

不過真正以美術角度進行的研究，應在日治後期，一九四四年有佐藤文一的《台灣原住種族之原始藝術研究》專著問世，此外，以《台灣風土》為中心的金關丈夫、宮本延人、國分直一、立石鐵臣，及陳奇祿等，均有相關的文章發表。戰後這些人均曾滯留台灣在台灣大學教了幾年書，並繼續進行調查研究；陳奇祿則有專著問世。

不過大體而言，台灣原住族藝術研究，在戰後人類學繼續發展的情形下，卻呈停滯消褪的情形；除陳奇祿外，其他的研究均與日治時期產生斷層。

王白淵〈台灣美術運動史〉的發表，已完全是以日治中期的「新美術運動」為主軸，在這份還屬初稿的著作中，提出「運動」的觀念，使美術史的建構，具備了較具自覺意識的主動性。一九七〇年謝里法的《日據時代台灣美術運動史》，正是此一架構下的持續發展。

謝里法的《日據時代台灣美術運動史》是一九七〇年代台灣鄉土運動時潮下的一個重要成就，也是台灣美術史研究的一個里程碑，他在架構、份量上，均超越了他的前輩王白淵。然而在此時潮之間，《雄獅美術》的本土畫家專輯，顯然也已培養出一批台灣美術史研究的寫作者，包括：莊伯和、廖雪芳、林惺嶽、黃才郎等人。這個階段的美術史研究，基本上係以畫家生命史的重建為主體，旁及作品風格的論述。

一九八一年行政院文化建設委員會成立，在首任主委陳奇祿支持下，美術科科長黃才郎，先後策劃「明清時代台灣書畫作品展」（1984）、「台灣地區美術發展回顧展」（1985）等重要展覽，均具歷史發掘與建構之用心。

一九八五年，林惺嶽《台灣美術風雲40年》配合自立報系台灣經濟四十年系列叢書出版，這是第一本論述戰後台灣美術發展的專書，也是第一本打破畫家個人傳記方式，改採宏觀角度撰寫的美術斷代史。唯其論史性質強於撰史企圖，內容較具主觀論點。

台灣美術史研究之深化，應為一九九〇年代以後之發展。此一發展，係搭配著美術館大型專題展及學術研討會的舉辦而展開，且由於重要出版品的相繼問世，台灣美術研究也在此一時期，開始進入學院體系。

一九九〇年年初，分別有台北市立美術館舉辦的「台灣早期西洋美術回顧

展」，及台灣省立美術館與《雄獅美術》雜誌社合辦的「台灣美術三百年作品展」；這兩個展覽，均具有一種歷史重建之意圖，前者以日治時期為斷代，後者以明清以後為取樣；除藉助作品的排比，或呈顯一個時代的風格取向，或建構三百年間的發展脈絡外，均附有專文及史實附錄，並出版專書。同樣的企圖，台北市立美術館又在一九九三年，由太子建設經費贊助，針對戰後美術發展，以「台灣美術新風貌」為題，推出特展；此展由林惺嶽統籌，再邀請呂清夫、蔣勳、陸蓉之等，分別負責(1)光復初期美術（1945-1957）、(2)現代美術的萌芽（1958-1970）、(3)台灣美術的覺醒（1971-1982）、(4)國際性風格的形成（1983-1993）等段落。由於此展涉及諸多在世藝術家，也因此引發部份落選者的強烈質疑。不過台北市立美術館整理當代美術史之用心，仍應受到高度肯定。

　　九〇年代台灣美術史研究的學術化，行政院文化建設委員會的策劃，台北市立美術館的推動，實具關鍵性作用，除前述大型展覽的推出外，幾乎每年一場學術研討會之密集式召開，亦適時發揮了提昇與深化的學術影響力。一九九〇年八月有「中國・現代・美術」國際學術研討會、一九九一年十一月有「中華民國美術思潮」研討會、一九九二年四月有「東方美學與現代美術」研討會，雖未明白標舉「台灣美術」，但會中與台灣美術相關之研究論文，均具相當份量。

　　此外，另有澎湖文化中心在一九九〇年九月舉辦之「探討我國近代美術演變及發展」藝術研討會；嘉義文化中心在一九九四年舉辦之「陳澄波百年誕辰學術研討會」；省立美術館也在同年（1994）舉辦「現代中國水墨畫」學術研討會，並在隔年（1995）舉辦「膠彩畫之淵源、傳承及其影響」學術研討會。

　　明白標舉「台灣美術」的學術研討會，係由一些機構在一九九四年推出。一九九四年八月，皇冠藝文中心主辦「戰後台灣美術與環境的互動」學術研討會，將美術研究的範圍擴展到社會、經濟、政治等層面的互動關係上。一九九六年，行政院文化建設委員會策劃，雄獅美術社承辦之「何謂台灣？——近代台灣美術與文化認同」，均具鮮明的訴求主題與寬廣之論述視野。

　　島內的學術研討會外，曾經短暫居留台灣而對台灣美術有極深關懷的澳洲學者姜苦樂（John Clark），也在一九九一年五月，假澳洲坎培拉舉辦「亞洲現代藝術」研討會，會中亦有台灣學者參與並提出論文。

　　研討會激發研究論文的提出，研究論文造就專業研究學者的產生，在這些前後舉辦的研討會中，陸續發表有關台灣美術研究論文之學者，計有：王秀雄、郭繼生、黃光男、林柏亭、黃才郎、蔣勳、黃朝湖、王耀庭、潘元石、黃冬富、

呂清夫、王德育、陸蓉之、顏娟英、南方朔、楊照、倪再沁，及蕭瓊瑞等人。

事實上，早在這些研討會在九○年代前期密集推出之前，哈佛大學藝術史博士顏娟英，已在一九八八年，在中央研究院「台灣史研究田野調查工作室」的整體計畫下，獲得國科會支持，與林柏亭合作，進行日治時期美術史料的搜集與研究；其研究成果，除先後發表數篇重要研究論文外，並完成〈日據時期台灣美術史大事年表〉之龐大工作（發表於《藝術學》）。約此同時，國立藝術學院傳統藝術中心亦在林保堯推動下，進行「中國近百年美術品圖錄蒐研計劃」的大規模行動。

類似這些基本史料與工具的建構，蕭瓊瑞在一九九○年三月及六月，分別在《現代美術》與《炎黃藝術》發表〈戰後台灣現代繪畫運動大事年表（1945-1970）〉，及〈戰後台灣美術文獻編年〉等。一九九一年三月，倪再沁為《雄獅美術》所作之〈雄獅美術二十年大事記〉。此外，一九九○年起，雄獅美術社逐年出版《台灣美術年鑑》；一九九一年郭繼生編輯《當代台灣繪畫文選（1945-1990）》；一九九二年年底，王行恭整理出版《台展、府展台灣畫家東、西洋畫圖錄》，均為爾後研究者提供更便捷之服務。

台灣美術史的畫家個人研究，以藝術家出版社《台灣美術全集》之出版，最具份量與代表性，先後在此專集中撰文之學者，包括：顏娟英、石守謙、王耀庭、林惺嶽、王慶台、莊素娥、林保堯、王德育、林柏亭、黃才郎、蔣勳、黃光男、葉思芬、王秀雄、席慕蓉、黃朝謨、王偉光、倪朝龍等人。同屬畫家專輯，但採青少年訴求之「家庭美術館」則由石守謙規劃，由行政院文化建設委員會策劃，雄獅美術社出版。

而台灣省立美術館在八○年代後期推動的「四十年來台灣地區美術發展分項研究」（依媒材分項）與「民國藝林集英研究」（屬畫家個案研究），兩項大規模計劃亦在一九九○年代之後，相繼完成。

至於個人綜合性研究出版專書者，則有：王秀雄《台灣美術史論》（史博館，1995）、李欽賢《台灣美術歷程》（自立，1992）、《台灣美術閱覽》（玉山，1996）、林柏亭《嘉義地區繪畫之研究》（史博館，1995）、林永發《七友畫會及其藝術之研究》（史博館，1997）、蕭瓊瑞《台灣美術史研究論集》（伯亞，1991）、《五月與東方》（東大，1991）、《觀看與思維》（省美館，199）、《島嶼色彩》（東大，1997）等等。其他配合畫展推出或獨立進行之藝術家個案研究，更不勝枚舉。

隨著台灣美術史研究風潮之興起，各個藝術系所的碩士論文，以台灣美術為主

題的研究，亦相對增多，且迭有佳作。

相較而言，戰後有關原住民藝術及民間藝術之研究，則顯得較為冷門。原住民方面，除陳奇祿外，另如高業榮、臧振華、陳正雄、許功明等；民間藝術則有宋龍飛、施翠峰、席德進、莊伯和、劉文三、阮昌銳等人。

建築研究，歷來多就結構、格局而論，近來就建築史角度切入而頗具成就者，除較先輩之漢寶德外，則有李乾朗、傅朝卿等人。

《台灣美術史綱》研究專案結合國內學者林惺嶽、蕭瓊瑞、劉益昌、高業榮、傅朝卿等人共同完成，並由陳奇祿、劉文三、莊伯和、林會承、王秀雄、何懷碩、何政廣、顏娟英、黃才郎、林曼麗、倪再沁、李乾朗等十二位專家擔任諮詢委員。實際上這部著作，正是建構在前述諸多前輩學者及當代學者的研究基礎上之階段性成果。顧名思義，本書只是一個綱要的性質，企圖為歷史的長河，素描出一個約略的形象；為美感的心靈，勾勒一個可能的風貌。在這個族群開始尋求自我認知、自我形塑的時刻，提供一個堪可著力的立足點。

本書採取較偏向文化史角度的寫法，風格問題雖也在部分章節中多所論述，但主要仍以反映台灣美術各個發展樣貌與時代間的關聯及意義為主要著眼點。

在這樣的書寫方式中，不可避免地，必然會遺露了許多在創作上亦具個人特色的優秀藝術家及其作品，這是限於書寫體例而不得不然的無奈。我們期待在這樣首次完成的史綱之後，未來將有各種不同書寫角度的美術史著作相繼問世，才是大家所樂見的。

《台灣美術史綱》的寫作，大抵完成於一九九八年，在歷經將十多年的波折後，正式出版上市，這樣的過程，似乎也反映了台灣文化發展所面臨的諸多波折與困難，不論如何，本書的出版，我們以興奮而惶恐的心情來迎接她的面世；也以同樣興奮而戰戰兢兢的心情，迎接新世紀的來臨。

台灣，福爾摩沙，一個美麗的大島，應有更為美麗的故事。在拍岸衝擊的浪濤中，她終將展現更為美好的容顏，恆久站立在這世界最大陸塊與最大海洋的交接之地，成為不朽的文化燈塔。

國家圖書館出版品預行編目資料

台灣美術史綱 劉益昌等撰文

--初版--台北市：藝術家2007.11

536面；17×24公分

ISBN 978-986-7034-72-4（平裝）

1.美術史 2.台灣

909.33 96021855

台灣美術史綱

劉益昌、高業榮、傅朝卿、蕭瓊瑞 著

發 行 人　何政廣

主　　編　王庭玫

總 審 定　陳奇祿

審查委員　陳奇祿、劉文三、莊伯和、李乾朗、林會承、王秀雄、林惺嶽、
　　　　　何懷碩、顏娟英、黃才郎、林曼麗、倪再沁、何政廣

執行編輯　謝汝萱、王雅玲

出 版 者　藝術家出版社
　　　　　台北市金山南路（藝術家路）二段165號6樓
　　　　　電話：（02）2388-6715～6／傳真：（02）2396-5707
　　　　　郵政劃撥：50035145 藝術家出版社帳戶

總 經 銷　時報文化出版企業股份有限公司
　　　　　桃園市龜山區萬壽路二段351號
　　　　　電話：（02）2306-6842

製版印刷　鴻展彩色製版印刷股份有限公司

初版／2009 年 3 月
再版／2011 年 3 月
三版／2013 年 11 月
四版／2015 年 10 月
五版／2019 年 10 月
六版／2023 年 2 月
定價　新台幣 650 元

ISBN　978-986-7034-72-4（平裝）
法律顧問　蕭雄淋
行政院新聞局出版事業登記證局版台業字第1749號